중국산수화사 2
中國山水畫史

남송에서 원대까지

천찬시(陳傳席) 저, 김병식(金炳湜) 역

심포니

중국산수화사(中國山水畵史) 2

1판 1쇄 펴냄 / 2014년 6월 10일

지은이 / 천촨시(陳傳席)
번역이 / 김병식(金炳湜)
발행인 / 정현수

펴낸 곳 / 심포니
서울시 마포구 서교동 375-24번지 201호
제313-2007-000222호 (2007년 11월 08일)
전화 070-8806-3801 팩스 0303-0123-3801
이메일 jhs20020@naver.com

ⓒ 김병식 2014
ISBN 979-11-951585-2-2 (94650)
ISBN 979-11-951585-0-8 (세트)
값 45,000원

한국어판 서문

천촨시(陳傳席)

아마도 나는 한국과 인연이 많은 것 같다. 내 조상은 강소성(江蘇省) 서주(徐州)에 살았지만 나는 중국과 한반도의 국경 지역에서 출생했다. 예전에 내가 미국에서 연구원 생활을 마치고 귀국할 때 나를 공항까지 배웅해 주신 한정희 교수도 한국인이었고, 내가 남경사범대학(南京師範大學)에서 지도한 16개국 유학생들 중에서도 한국인이 가장 많았고 또 한국 학생들과 가장 가까이 지냈다. 졸저 『중국산수화사』를 한국 독자들에게 소개하기 위해 적지 않은 분량을 장기간 번역한 김병식 선생도 한국인이어서 나는 기쁘게 생각하고 있다.

김병식 선생은 저명한 중국산수화가 임풍속(林豊俗) 교수의 제자로서, 일찍이 그가 임풍속 교수를 포함한 여러 교수들에게 본서를 추천하여 본서가 중국의 미술학도들을 가르치는 교재로 사용되기도 했다. 남경에서 김병식 선생을 처음 만났을 때 나는 그와 중국의 문화와 예술에 대해 장시간 담소를 나누었는데, 그의 유창한 중국말과 중국문화에 대한 이해도가 자못 인상 깊었다. 화가가 기교 습득만 추구하고 학문과 역사를 이해하지 못한다면 일개의 환쟁이에 불과하게 되어 진정한 화가로 성장할 수 없는 것이며, 나아가 걸출한 대가는 더욱 될 수 없다. 그래서 고대 중국의 학자들도 줄곧 '3할은 독서, 7할은 창작'에 임해야 비로소 훌륭한 화가가 된다고 여겼다. 본서에는 중국산수화에 관련된 기법·이론·역사·사상 등의 고대 원전(原典)이 그대로 인용되어 있어 방계(傍系) 지식과 더불어 고문(古文)에 대한 이해와

표현이 되지 않으면 번역해내기기 어려운데, 이것이 그간 본서가 외국에서 완역되지 못한 주요 원인이다. 김병식 선생은 예술과 더불어 인문지식의 중요성을 인식하는 문화인의 한 사람이었기에 이론과 역사를 겸비하려고 했을 것이며, 그래서 나와의 인연도 자연스럽게 이루어진 것이다.

중국인이 한국에 건너가 문화를 전파한 사례도 많았지만 한국인이 중국으로 건너와 문화를 전파한 사례도 많았다. 필자는 안휘성문화청에 근무할 때 구화산(九華山)에 가본 적이 있다. 구화산은 오대산(五臺山)·아미산(峨眉山)·보타산(普陀山)과 더불어 중국의 사대(四大)불교명산의 하나이고 줄곧 동남제일(東南第一)의 산으로 일컬어졌다. 이 산이 이처럼 성대한 명성을 누리게 된 원인에는 신라 왕자 한 사람의 노력이 있었다. 즉 당 개원(713-741) 연간에 신라 성덕왕(聖德王, 702-737 재위)의 왕자 김교각(金喬覺, 696-794)이 구화산으로 건너와 지장왕(地藏王) 도장(道場)을 열고 수백 채에 이르는 대규모 사원을 축조하면서부터 구화산이 번창하기 시작했던 것이다. 이 신라 왕자는 청년시기에 구화산에 들어가 99세의 나이로 사망할 때까지 줄곧 이 산을 떠나지 않고 홍법(弘法)했다. 그의 육신은 사망 후에도 썩지 않았다. 현재 구화산 육신보전(肉身寶殿)에 모셔져 있는 보살이 바로 이 신라 왕자의 육신으로, 지금도 썩지 않은 채 보존되어 있다. 지금도 국내외의 수많은 불교신도들이 구화산에 가서 지장보살의 화신을 향해 합장배례를 하고 있는데, 그들이 숭배하고 있는 그 지장보살은 바로 고대 신라 왕자의 육신인 것이다.

중한 양국의 문화교류사는 그 역사가 장구하여 기원전의 사학가 사마천(司馬遷)의 『사기(史記)』에서부터 청대에 써진 『명사(明史)』에 이르기까지 모두 중한 양국의 상호 교류와 이합에 관한 기록이 있다. 나는 『중국산수화사』가 한국에 소개되는 일 또한 중한 문화교류사의 중요한 일부로 여기고 있다.

본서는 필자가 30여 세에 저술하여 지금까지 중국 내에서 12판 째 인쇄되었고, 대만 등 화교권 국가에서도 출간되었다. 수많은 학교에서 본서가 교재로 사용되었고, 문학·역사·회화에 관련된 국내외의 수많은 저작과 논문에서 본서의 내용이 인용되었다.

필자가 처음 집필한 책은 『육조화론연구(六朝畵論硏究)』이다. 중국의 예술정신을 깊

이 연구하려면 반드시 육조(六朝, 222-589)시대의 화론(畵論)에 정통해야 한다. 위진(魏晉, 220-420)시대는 중국예술의 자각시기로서, 문학·예술 전반에 걸쳐 모두 현학(玄學)의 영향을 받았다. 노·장자의 도가사상이 혼합된 현학은 당시 사회의 각 분야에 지대한 영향을 미쳤고 불교와 합류하고부터는 그 영향력이 더욱 커졌다. 또한 중국의 주요 철학인 유·불·도가가 현학의 범주 내에서 융합되었고, 그 성세도 광대하여 시문·서화 등이 모두 현학을 선전하는 형식으로 변모했다. 육조화론은 곧 육조현학의 산물이자 현학의 실질적인 일부였다. 중국화는 자각시기부터 이미 현학 철학 사조의 산물이었고, 현학은 천 년에 걸친 후대 중국화의 발전에 줄곧 영향을 미쳐왔다. 또한 최초의 중국화론이 철학이었기에 "중국화는 철학이다"라는 말이 나오기도 했다.

현학은 산수화와 가장 밀접하게 연계되어 당시에 '현(玄)으로써 산수를 대한다'라는 명언이 있었다. 위진 시기에는 거의 모든 명사(名士)들이 '현'을 논하고 산수사이를 유람했으며, 산수 유람을 의식주보다 더 중요한 일로 여겼다. 그들은 산수를 유람하는 데에 머물지 않고 노래와 시와 그림을 통해 산수에 대한 각자의 심경을 드러냈는데, 고대의 논자가 '산수화는 현학에서 나온 직접적인 산물이다'라고 말한 이유도 여기에 있었다. 서양의 풍경화는 중국의 산수화보다 10세기나 늦은 17세기에 출현했다. 산수화가 이처럼 유구한 역사를 가지게 된 배경에는 중국 현학의 공로가 있었던 것이다

역대로 산수화는 중국회화에서 가장 높은 지위를 점유해왔으며, 중국회화사에서 제기된 거의 모든 문제들이 산수화사에 포함되어 있다고 보아도 과언이 아니다. 당(唐)대 이후의 역대 대(大)화가들이 대부분 산수화가였고 회화이론도 거의 모두가 산수화론이었다. 산은 정(靜)이고 물은 동(動)이다. 정과 동, 강함과 부드러움은 대립적 통일을 대표하며, 중국철학과도 부합한다. 산수화에는 고원(高遠)·심원(深遠)·평원(平遠)의 원근법이 있어 이를 '삼원(三遠)'이라 하였다. '원'은 광활한 현실세계를 거쳐 가물가물하고 아득한 현(玄)의 세계로 멀어짐을 상징하는 말로서, 도가철학의 경계와 일치한다. 본서의 주요 내용은 산수화이지만, 인물화와 화조화에 대해서도 함께 논해져 있다. 따라서 본서에는 중국회화사 상의 중요한 문제들이 대부분 논급되었다고 보아도 무방하다.

중국회화사를 이해하기 위해서는 기본적으로 다음에 열거하는 문제들을 알고 있어야 한다.

1. 초기에는 예술양식이 획일적이고, 후기로 갈수록 예술양식이 다양해진다. 예 컨대 원시시대에는 전 세계의 예술양식이 서로 비슷하여 대부분 암석 표면이나 대지 위에 그림이 그려졌으나, 후에 점차 변화하고 분화하여 후기로 갈수록 다양한 양식이 출현하게 된다. 동서양의 회화가 시각효과에서 뚜렷한 차이가 나는 가장 기본적인 원인은 재료의 차이이다. 중국에서 발명된 비단은 의복 제작 뿐 아니라 서화 제작 용도로도 사용되었다. 회화의 '繪'는 영문의 'draw' 또는 'paint'와 같은 뜻이며, '畵'는 영문의 'painting'과 같은 뜻인데, '繪'자가 '糸'변인 이유는 그림이 비단 상에 그려졌기 때문이다. 중국화는 먹이나 안료에 물을 섞은 다음에 그것을 모필에 묻혀 비단 상에 엷게 바림해야 훌륭한 효과가 나올 수 있었고, 이러한 재료적인 특성은 중국화의 특색 형성에 요인이 되었다.

2. 중국은 최초로 문관제도를 실행한 나라이다. 즉 서양에서는 줄곧 귀족과 교회를 통해 국정을 관리했고, 중국보다 2천여 년이나 늦은 시기에 영국에서 처음으로 문관제도가 실행되었다. 중국문인들의 기초학문은 시문과 유·도가 학설이었고, 문인들 대다수가 서예에 능했다. 그들은 '도(道)에 뜻을 두는' 여유가 있었고 '예(藝)에 노닐(游)' 줄도 알았다. 그들은 글씨 쓰는 붓으로 그림을 그렸기에 형상을 닮게 그리는 데에 치중하지 않고 철학적 의미와 서법의 용필(用筆)을 중시했으며, 또한 회화작품 상에 제시문(題詩文)을 즐겨 남겼는데, 이 모두가 중국문인화의 특색으로 형성되었다. 문인은 중국사회에서 가장 영향력을 가진 계층이었기에 문인화의 영향력도 클 수밖에 없었다. 문인들은 이론에 능하여 때로는 남긴 말(이론)이 그림보다 많기도 했다. 그래서 중국회화사에는 이론이 많고 그 속에는 철학적 이치가 내포된 부분도 많다.

3. 중국화는 유·도·선(儒道禪) 사상의 영향을 가장 많이 받았다. 중국화론은 유·도·선의 이론과 서로 융합되어 있으므로 중국화를 연구하기 위해서는 유·도·선 학설에 대한 이해가 필수 요건이다. 물론 중국화와 중국화론을 이해하면 유·도·선 학설도 다소 이해할 수 있다. 이 문제는 필자가 본서 내용의 많은 부분에 걸쳐 논했으므로 독자들의 각별한 관심을 바란다.

4. 중국은 영토가 넓어 남방인과 북방인의 성격이 서로 달랐고, 이 때문에 예술

풍격도 남방과 북방이 서로 달랐다. 대개 장강 유역 화가들은 남방화풍을 대표하여 그림에 유곡(柔曲)하고 담윤(淡潤)한 특징이 있으며, 황하 유역 화가들은 북방화풍을 대표하여 강경(剛勁)하고 웅강(雄强)한 특징이 있다. 한국의 전통회화에서도 짙고 웅장하고 굳센 화풍은 대부분 중국 북방화파의 영향을 받았고, 담담하고 부드럽고 윤택한 화풍은 대부분 중국 남방화파의 영향을 받았다. 특히 명대 이후에는 한국의 회화가 중국 남방화파의 영향을 비교적 많이 받았는데, 본서의 내용 중에 남방화파의 산수화가 비교적 많이 소개되어 있다.

한국의 독자들이 본서를 접할 수 있도록 노력해주신 김병식 선생을 포함하여 본서를 빛내주실 여러분들께 다시금 감사드리며, 한국의 독자들에게도 감사드리는 바이다.

차 례

제5장 창경(蒼勁)한 수묵산수화

- 남송(南宋)

제6장 서정사의(抒情寫意)산수화의 고봉

- 원(元)

부록

근대 - 황빈홍(黃賓虹)·부포석(傅抱石)과 근대산수화

[일러두기]

1. '주(註)'는 본문의 각주와 미주가 있으며, 각주에는 역자주와 저자주가 있으며, 동그라미 번호(①, ②, …)로 표기 하였습니다. 저자주는 【저자주】라고 표기 하였습니다.

2. 미주는 전부 본문에 인용된 고전 문헌입니다. 반괄호 번호(1), 2), …)로 표기 하였습니다.

3. 그림 중 '傳' 이라고 표기가 된 것은 작가가 불확실하여 추정되는 경우입니다.

4. 그림 중 부분도는 '부분도'라 표기하였고, 전체 그림이 나온 후 확대한 경우는 '부분'이라 하거나, 재원 표기가 곤란하여 별도 캡션을 달지 않은 그림도 있습니다.

5. 본서에 언급된 인물은 '인물전'과 '색인'에 모두 나타내었는데, 자세한 해설은 인물전을 참고하면 되고, 본문에서의 위치를 알려면 색인을 참고하면 됩니다.

제5장

창경(蒼勁)한 수묵산수화

- 남송(南宋)

제1절 북송화풍을 계승한 금(金)의 산수화

남송시대에 이르러 산수화단에서는 노련하고 힘찬 필세의 이른바 수묵창경파(水墨蒼勁派)[1] 산수화풍이 출현했다. 남송은 중국 대륙의 동남 일대에 위치했고, 통치기간은 1127년에서 1279년까지이다. 이 기간에 북방에는 금(金, 1115-1234), 남방에는 송(宋, 1127-1279), 서북에는 서하(西夏, 990-1227), 서남에는 토번(吐蕃, 620-843)과 대리(大理, 8세기 후반-902)가 병립했고, 또 북방에 신흥국가인 몽고가 있었는데, 이들 국가 중에 금이 가장 강대했다. 본래 문화가 낙후되었던 금은 송을 멸망시키면서 약탈한 송의 문화유산을 흡수하고 모방하여 빠른 속도로 발전했으나 여전히 내세울 만한 창조물이나 성취는 없었다. 선진 한족문화를 대표한 남송 왕조에서 '창경'한 수묵이라 일컬어진 새로운 국면에 들어선 데에 비해 금은 당·오대·북송의 문화를 모방하는 단계였다. 따라서 남송의 수묵창경파 산수화가 이 시기 중국산수화의 발전된 면모와 주류 세력을 대표했다. 그러나 북방화풍(주로 이성·곽희의 화풍)을 고수한 금의 산수화도 당시 산수화의 일면을 장식했고, 또한 남송회화의 발전에 기여한 바도 있었다. 먼저 금의 산수화부터 소개해보기로 한다.

1. 송대회화와 화가들에 대한 금(金)의 약탈

금(金)은 여진 부락의 귀족이 건립한 국가이다. 여진은 본래 중국 동북부의 송화강과 흑룡강 중·하류 지역, 그리고 백두산 일대 지역에 터전을 두었으며, 전국시대의 사서(史書)에도 이들에 관한 기록이 있다. 거란족이 요(遼, 916-1125)를 건국한 이래 여진족은 오랜 기간 요의 통치 아래에서 억압과 착취를 받아오다가 요 천경 4년(1114)에 여진 부락연맹의 수장 아골타(阿骨打, 1068-1123)[2]가 군대를 일으켜 요와의

[1] 창경(蒼勁)은 필획이 노련하고 힘찬 것이다.

전투에서 일거에 승리를 거두었다. 이어서 아골타는 스스로 황제에 즉위하여 건원제(建元帝, 1115-1123 재위)로 칭했고, 이때부터 정식으로 금이 건립되었다(1115). 다음해에 금은 요의 동쪽 수도인 요양부(遼陽府)③를 공략하여 요를 완전히 멸망시켰고(1125), 이어서 송을 공략하여 휘종(徽宗)과 흠종(欽宗)을 체포함과 동시에 송을 멸망시켜(1127) 회하(淮河)④ 이북의 절반이 넘는 광대한 지역을 차지했다. 금은 여진·요·송의 관제에 의거하여 세 가지 형태의 정치제도를 실행했다. 첫 번째 지역인 회하는 문화수준이 높고 봉건체제가 비교적 완벽했으며, 두 번째 지역인 연운16주(燕雲十六州)⑤ 일대는 본래 요의 영토였으나, 기본적으로 한족식 봉건체제를 갖추어 문화수준이 회하 다음으로 높았다. 세 번째 지역은 북부·동북부의 거란·여진족 지역으로, 여전히 낙후된 부락사회 단계에 머물렀다. 희종(熙宗, 1135-1149 재위)은 정치제도를 개혁하여 노예체제를 봉건체제로 바꾸었고, 해릉왕(海陵王, 1149-1161 재위)은 통치 중심지를 정치·경제·문화가 가장 발전한 한족지역인 연경(燕京: 지금의 북경)으로 옮겼다(1153). 이러한 과정을 거치면서 금은 기본적으로 봉건체제로의 전환을 완성하고 번영기에 접어들었다. 그러나 이후부터 애종(哀宗, 1223-1234 재위) 조까지 내부 투쟁이 끊임없이 발생하여 국력이 점차 쇠퇴해지다가 천흥(天興) 3년(1234)에 몽고에 의해 멸망되었다.

금은 건국 초기에 노예체제 국가였으나, 요와 송을 패망시키는 과정에 거란문화(거란이 흡수했던 한족문화)와 한족문화를 폭넓게 흡수했다. 또한 금의 통치자는 정치와

② 아골타(阿骨打, 1068-1123)에 대해서는 〔인물전〕 참조.
③ 요양부(遼陽府)는 지금의 요녕성 요양시(遼陽市)이다.
④ 회하(淮河)는 황하와 양자강 중간 지점에서 동쪽으로 흐르는 강이다. 회수(淮水)라고도 하며 길이는 약 1100㎞에 달한다.
⑤ 연운16주(燕雲十六州)는 유계16주(幽薊十六州)라고도 하는데, 열거해보면 유주(幽州: 연주燕州, 북경의 일부지역)·계주(薊州: 하북성 계현薊縣)·영주(瀛州: 하북성 하간현河間縣)·막주(莫州: 하북성 임구任丘 북쪽)·탁주(涿州: 하북성 탁현涿縣)·단주(檀州: 북경 밀운현密雲縣)·순주(順州: 북경 순의현順義縣)·신주(新州: 하북성 탁록현涿鹿縣)·규주(嬀州: 하북성 회래현懷來縣 동남)·유주(儒州: 북경 연경현延慶縣)·무주(武州: 하북성 선화宣化)·운주(雲州: 산서성 대동大同)·응주(應州: 산서성 응현應縣)·환주(寰州: 산서성 삭현朔縣 동북)·삭주(朔州: 산서성 삭현朔縣)·울주(蔚州: 하북성 울현蔚縣 서남) 이상 16개 주(州)이다. 이 지역들은 본래 중원(中原)을 수비하는 방패 역할을 해준 중요한 군사요충지였으나 936에 오대(五代) 후진(後晉)의 석경당(石敬瑭, 892-942)이 거란의 원조를 받아 후당(後唐, 923-936)을 멸망시키고 후진(後晉, 936-946)을 세운 대가로 거란에 할양해준 뒤부터 180여 년간 거란의 통치를 받았다. 할양 이후 중원의 한인(漢人)국가와 오랫동안 분쟁의 불씨가 되었다. 뒤에 후주(後周, 951-960)의 세종(世宗, 954-959 재위)이 영(瀛)·막(莫) 2주(州)를 회복했으나, 송대에 역주(易州)를 다시 잃었으므로 15주가 되었다. 또한 장성(長城) 남쪽에 위치하면서도 일찍이 거란의 영토로 편입된 평(平)·란(灤)·영(營)의 3주는 여기에 포함되지 않는다. '연운'이라는 말은 북송(北宋) 휘종(徽宗, 1100-1125 재위) 이후부터 사용되었고 그 이전에는 연대(燕代)·연계(燕薊)·유계(幽薊) 등으로 불렸다.

문화가 발전한 한족 지역으로 수도를 옮긴 후부터 금 조정에 투항한 일부 한족 지주들의 영향을 받았고, 이로 인해 한족문화의 중요성을 더욱 실감하게 되어 유학을 숭배하고 불교를 수용했다. 태종(太宗, 1123-1135 재위) 조 초기에는 한족 사대부들을 정치에 대거 참여시키고 한족의 사(詞)·부(賦)·경의(經義)를 과거시험의 시제(試題)로 삼았다. 특히 희종은 한족문화 속에서 성장한 "완연한 한족소년이었고"[1] 해릉왕 완안량(完顔亮)은 즉위 전부터 한시(漢詩)와 한족의 회화를 배우고 "산수화와 방죽(方竹)을 즐겨 그렸다."[2] 그러나 가장 번성기인 세종(世宗, 1161-1189 재위) 시기에 이러한 풍조를 못 마땅히 여긴 여진 귀족 완안위올술자(完顔偉兀術子)는 "근년에 들어서 요·송의 망국대신들을 많이 등용하여 부귀한 문자로 우리의 토속을 훼손하고 있다"[3]라고 비난하기도 했다. 장종(章宗, 1189-1208 재위)[6]은 한족문화를 배운 금의 황제들 중에 문화수준이 가장 높았는데, 즉 그는 한시에 능하고 한족의 서화를 지극히 애호했으며, 송의 『종문총목(宗文總目)』에 근거하여 부족한 서적을 사들였다. 금의 군사들은 북송을 멸망시키는 과정에 개봉에 들어가 송 황실 내에 수장되어 있었던 서화를 전부 약탈해갔고, 그 후에도 여러 경로를 통해 민간과 남송 일대에 흩어져 있었던 서화 명작들을 수집했다. 또한 금의 통치자는 궁정의 비서감(秘書監) 아래에 북송화원과 같은 기능을 하는 서화국(書畵局)을 설립하여 한족화가 왕정균(王庭筠, 1155-1202)을 도감(都監)으로 삼았고, 소부감(少府監) 아래에 도화서(圖畵署)를 설치했다.[7]

장종은 송 휘종의 수금체(瘦金體) 글씨를 배워 필치가 흡사했으며, 고대 서화를 수장하고 제발문과 제시를 남겼다. 『패문재서화보(佩文齋書畵譜)』[8]와 『도회보감(圖繪寶鑑)』 상의 기록에 의하면 금나라에는 총 59명의 화가가 있었다. 그중 산수화가가 23명이고 소수민족 화가가 7명이며, 대부분 귀족 또는 관료출신이다. 이들 중의 주류는 한족화가였고 성취도 비교적 높았다. 그러나 남송의 이당(李唐)·유송년(劉松年)·마원(馬遠)·하규(夏圭)와 같은 특출한 대가는 없었으며, 남송산수화가 새로운 화경(畵境)에 들어설 때 금의 산수화는 여전히 북송산수화풍을 고수하는 단계에 머물렀다.

금은 건국 초기에 산수화라 이를만한 그림이 거의 없었기 때문에 금의 통치지역으로 유입된 일부 북송화가들과 그들이 남긴 산수화 외에는 주로 북송에서 약탈한 그림에 의존했다. 금인들이 가장 크게 약탈한 시기는 북송이 멸망한 해(1112)

[6] 장종(章宗, 1189-1208 재위)은 금(金)의 제6대 황제이다. 〔인물전〕 참조.
[7] 【저자주】 『金史』 卷56 참고.
[8] 『패문재서화보(佩文齋書畵譜)』에 대해서는 〔보충설명〕 참조.

이다. 이 해에 금인들은 북송 어부(御府)⑨에 소장되어 있었던 옛 그림과 기타 예술품을 모두 그들의 북쪽 본토로 옮겨갔고 아울러 북송화원의 화가들과 각종 기능인과 기예인도 모두 압송해갔다.(이 때 약탈된 그림들은 금이 몽고에게 멸망되면서 원나라의 소유가 되었다) 사서에는 이 한 해에 행해진 금인들의 약탈 상황이 자세히 기록되어 있는데, 예를 들면 『송사기사본말(宋史紀事本末)』 권57 「이제북수(二帝北狩)」에 다음과 같은 내용이 있다.

금나라는 대성악기(大成樂器)와 태상예제기용(太常禮制器用), 그리고 희완도화(戱玩圖畵) 등의 물건들을 모두 색출하여 금나라 진영으로 가져갔다.4)

여름 4월 초에 금인들이 두 황제(휘종과 흠종)와 태비(太妃), 그리고 태자와 왕실 친척 3천명을 북으로 데려갔다. 알리불(斡離不)⑩은 황제·태후·친왕(親王)·황손(皇孫)·부마(駙馬)·공자(公子)·비빈(妃嬪) 및 강왕(康王, 1107-1187)의 모친인 위현비(韋賢妃)와 강왕의 부인 형씨(邢氏) 등을 협박하여 활주(滑州)에서 잡아갔으며, 점몰갈(粘沒喝)⑪은 황제(흠종)·황후·태자·비빈·종실(宗室)·하율(何栗: 송의 관리) … 등을 정주(鄭州)에서 데려갔다 … 법가(法駕)가 나갈 때 쓰이는 의장용 깃발과 황후 이하 사람들이 타는 수레에 쓰이는 의장용 깃발 및 관복(冠服)·예기(禮器)·법물(法物)·대악(大樂)·교방(教坊)⑫의 악기, 제기(祭器)·팔보(八寶)⑬·구정(九鼎)⑭·규벽(圭璧)⑮·혼천의(渾天儀)·동인(銅人)·각루(刻漏)·고기(古器)·경령궁(景靈宮)⑯의 공기(供器), 태청루(太清樓)의 비각(秘閣), 삼관(三館)의 서적, 천하의 부주현도(府州縣圖)·관리(官吏)·내인(內人)·내시(內侍)·기예(伎藝: 화가)·공장(工匠)·창우(倡優) 등 부고(府庫)에 쌓아둔 것이 이로 인해 모두 없어졌다.5)

⑨ 어부(御府)는 황제가 쓰는 물품을 넣어두는 곳이다.
⑩ 알리불(斡離不)은 금(金) 태조(太祖)의 아들이다.
⑪ 점몰갈(粘沒喝)은 금(金) 경조(景祖)의 증손(曾孫)이다.
⑫ 교방(教坊)은 노래와 춤을 가르치는 관아이다.
⑬ 팔보(八寶)는 황제의 도장(圖章)이다.
⑭ 구정(九鼎)은 송(宋) 휘종(徽宗)이 만든 솥이다.
⑮ 규벽(圭璧)은 황제가 쓰던 홀이다.
⑯ 경령궁(景靈宮)은 송(宋) 진종(眞宗) 때인 1012년에 태조(太祖)의 어진(御眞)을 봉안하기 위해 처음 만들어졌다. 이후 후대 제왕의 어진을 봉안하기 위해 만수전(萬壽殿)·광효전(廣孝殿) 등이 증축되었다. 1081년에 이르러서는 왕실의 어진으로 경령궁 안에 봉안된 것이 4개, 다른 사관(寺觀)에 봉안된 것이 11개였는데, 1082년에 경령궁 안에 열한 개의 전(殿)을 완성하고 사관에 있던 11개 어진을 모두 궁 안에 옮겨 봉안했다.

『송사(宋史)』 권23에도 이 내용과 동일한 기록이 있다. 또 『삼조북맹회편(三朝北盟會編)』에는 다음과 같은 기록이 있다.

정강 2년(1127) 정월 29일에 금인들이 여러 방면의 기예인들을 색출했다. … 또 어전(御前)과 후원(後苑)의 작품들과 문사원(文思院)⑰의 「상하계(上下界)」를 요구했다. … 붓과 먹을 만드는 기능인과 조각·도화 관련 기예인 3백 명을 묶어서 개봉부(開封府)로 하여금 병영 앞으로 압송하게 했다. … 이와 같은 일이 끊이질 않았다.[6]

정강 2년 정월 29일에 또 교제(郊祭)⑱를 지낼 때 함께 쓰는 의장(儀仗)·제기(祭器)·조복(朝服)·법물(法物)·대련(大輦)⑲·내신(內臣)·여러 관청에 소속된 제국대조(諸局待詔)⑳·수예가와 염색전문가를 데려갔으며, … 문사원(文思院)에 소속된 장인들, … 아울러 각종 기예를 가진 사람 천여 명이 군인들에게 불려갔다.[7]

정강 2년 정월 30일에 금인들은 또 각 계의 인물들을 색출했는데, 이날 또 화공(畵工) 100명 … 학사원(學士院)①의 대조(待詔) 다섯 사람 … 을 데려갔다.[8]

『정강기문(靖康紀聞)』에서는 "내관(內官) 25명 및 각종 기예인 천 명을 데려갔다"[9]고 하였으며, 『삼조북맹회편』 권63에는 다음과 같은 기록이 있다.

정강 원년(1126) 11월 18일에 점한(粘罕, 1079-1136)②이 서경(西京)에 있으면서 사람들에게 대신들의 문집·글씨·서적들을 찾도록 명했다. 그는 또 부정공(富鄭公)·문로공(文潞公)·사마온공(司馬溫公) 등의 자손들을 찾았다.[10]

정강 원년 12월 23일에 금인들은 감서(監書)·장서(藏書)·소식·황정견의 글씨와 고문서적·『자치통감(資治通鑑)』 등의 책을 찾았는데, 금인들이 책이름을 지명하여

⑰ 문사원(文思院)은 보석을 가공하는 관청이다.
⑱ 교제(郊祭)는 상제(上帝)에게 지내는 제사이다
⑲ 대련(大輦)은 천자가 타는 수레이다.
⑳ 【저자주】제국대조(諸局待詔)는 주로 서화원에 종사한 화가와 서예가를 가리킨다.
① 학사원(學士院)은 문인에게 국가의 전례(典禮)와 편찬찬술(編纂撰述)의 일을 담당하게 한 관서(官署)이다. 그곳에 소속된 사람을 한림학사(翰林學士)라 하였다.
② 점한(粘罕, 1079-1136)은 금(金)나라의 대장(大將) 완안종한(完顔宗翰)이다. 원명은 점몰갈(粘没喝)이고, 금(金) 태조(太祖) 아골타(阿骨打)의 조카이다.

빼앗아간 것이 매우 많았다. 또 개봉부에서 발행한 현금으로 사들이기도 했고, 다시 서적을 파는 가게에서 빼앗기도 했다.[11]

　　정강 2년(1127) 12월 27일에 … 송 휘종이 평소에 진귀한 보물을 감상하기를 좋아했다. … 환관인 양평(梁平)과 왕내(王仍) 등의 무리들이 정성을 다해 금나라 사람들을 섬겼는데, 있는 곳을 가리켜주면 그것을 가져갔다. 그리하여 진귀한 보배와 … 조루(雕鏤)③·병탑(屏榻)④·고서적과 진귀한 그림들이 길에서 끊임없이 오고갔다.[12]

　　북송이 멸망할 때 조구(趙構, 1107-1187)⑤ 한 사람을 제외하고는 경성 내의 황제·황후·태상황·태후·왕공대신에서 화가·가기(歌伎)·각종 기능인까지 모두 포로로 잡혀갔다. 특히 화가와 각 분야 기능인들을 대규모로 색출하여 이를 모면하는 자가 없었다. 『삼조북맹회편』 권77의 기록처럼 금인들은 필요한 인재라면 민간에 흩어져 살던 자들까지 모두 색출하여 납치해 갔다. 금의 북쪽 영토로 압송되어간 화가들은 대부분 중용되어 창작 일에 종사하면서 금인들에게 화예를 전수해주었는데, 금의 화가들이 북송화풍을 고수하게 된 원인도 여기에 있었다.
　　금인들이 약탈해간 북송 어부(御府)와 관부(官府)⑥의 그림과 민간의 그림들은 모두 금 조정 화가들의 교본으로 사용되었고, 남송의 조정에서 남송화풍으로 새롭게 변모할 때 금의 조정에서는 여전히 북송화풍이 유행했다. 원대의 조맹부(趙孟頫)는 금의 북쪽 본토에서 고위관직을 역임할 때 남송화풍을 배척하고 북송화풍에서부터 위로 진·당의 화풍까지 배워야 함을 강력히 주장했다. 금의 북쪽 본토에서 형성된 이러한 토대는 원대에 이르러 경시할 수 없는 역량으로 작용하게 된다.

2. 금(金)의 산수화와 화가

(1) 금(金)의 산수화

③ 조루(雕鏤)는 교묘하게 문자를 아로새긴 쇠붙이 장식물이다.
④ 병탑(屏榻)은 황제의 병풍과 의자이다.
⑤ 조구(趙構. 1107-1187)는 송(宋) 고종(高宗, 1127-1162 재위)의 이름이다. 〔인물전〕 참조.
⑥ 관부(官府)는 관청에서 쓰는 물품을 넣어두는 곳이다.

현존하는 금의 산수화는 거의 모두가 북송화풍인데, 그 중의 두 폭을 골라 분석해보기로 한다.

「산수도(山水圖)」. 오른편 아래의 산석 위에 일곱 그루의 커다란 소나무가 세워져 있고, 그 오른편의 시냇물 위에는 두 사람이 나룻배를 타고 있다. 좌측 상단에는 거대한 산이 있어 깎아놓은 듯한 절벽과 산석이 첩첩이 올라가고 있는데, 산허리의 곳곳에 폭포와 수목이 있고 샘물과 산길이 있다. 산꼭대기에는 거대한 바위가 하나 있고 그 오른편의 원경에는 평원 산세의 산들이 첩첩이 이어져 있다. 이 그림의 구도는 남송산수화의 일각(一角)구도⑦가 아니라 "위에 하늘의 자리를 남기고 아래에 땅의 자리를 남긴 다음 그 중간에 뜻을 세워 경물을 배치하는"[13] 전형적인 북송산수화 구도이다. 산석·수목·배·노·물·길 등의 설명이 분명하여 '가볼 만하고 바라볼만하고 노닐만하고 기거할만한' 북송산수화의 정취가 나타나 있으며, 용필도 맹렬하고 뚜렷한 남송산수화의 필법이 아니라 북송 초기의 북방산수화 필법이다. 산석은 윤곽선을 뚜렷이 그은 다음에 묵선으로 요철(凹凸)과 주름(皴)을 묘사하고 이어서 옅은 묵필로써 질감을 표현했다. 소나무는 줄기의 윤곽을 그은 뒤에 어린준(魚鱗皴)⑧을 가하여 질감을 표현했다. 찬엽법(攢葉法)⑨을 사용한 솔잎과 해조법(蟹爪法)⑩을 사용한 잡목 등은 기본적으로 이성과 관동의 화법이며 곽희의 화법과도 닮았다. 『화감(畫鑒)』에 "금인(金人) 양비감은 산수를 그릴 때 오직 이성의 그림을 스승으로 삼았다"[14]는 기록이 있는데, 즉 양비감 등의 산수화도 오대 말기에서 북송 초기까지 유행한 이 그림의 화풍과 비슷했음을 알 수 있다.

「민산설제도(岷山雪霽圖)」. 곽희의 그림과 닮았으나 이 그림의 기백이 더 크고 경색도 더 깊고 그윽하다. 왼편에 첩첩이 올라가는 산이 있고 구불구불한 산길이 산 몇 개를 지나서 깊숙한 곳에 자리한 가옥까지 통해져 있는데, 산석과 수목이 대부분 이 산길을 에워싸면서 배열되어 있다. 눈 개인 경치에 먼 산이 보이고 산의 뒤

⑦ 일각(一角)구도는 그림의 아랫부분 한쪽 구석에 경물을 근경으로 부각시켜 집중적으로 묘사하고 그 대각선 반대쪽을 여백으로 남기거나 아주 작은 경물을 배치하는 비대칭의 균형을 도모하는 구도이다. 변각구도(邊角構圖)라고도 하며, 주로 자연의 일부분을 잡아 요점적으로 간결하게 묘사할 때 많이 사용된다.
⑧ 어린준(魚鱗皴)은 물고기 비늘처럼 생긴 준이다. 주로 나무줄기의 표면이나 물결을 묘사할 때 사용된다.
⑨ 찬엽법(攢葉法)은 바늘처럼 가늘고 뾰족한 선을 모아서 솔잎을 그리는 기법이다. 이성(李成)이 솔잎을 그릴 때 이 기법을 많이 사용했다.
⑩ 해조법(蟹爪法)은 잎이 다 떨어진 겨울 나뭇가지를 게의 발톱처럼 날카롭게 묘사한 수지법(樹枝法)이다. 북송(北宋)의 화가 이성(李成)에 의해 시작되었다.

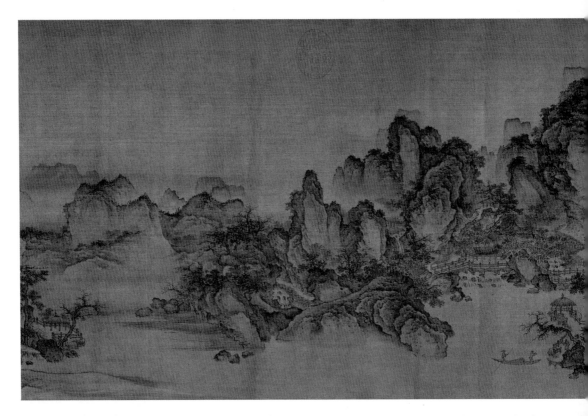

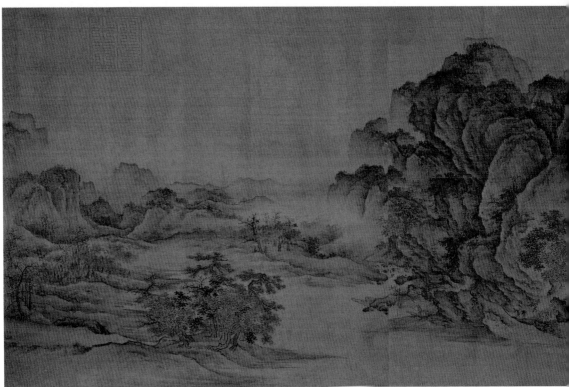

그림 1 「계산무진도(溪山無盡圖)」, 금대 작가 미상, 비단에 수묵담채, 34.3×221cm, 클리브랜드미술관

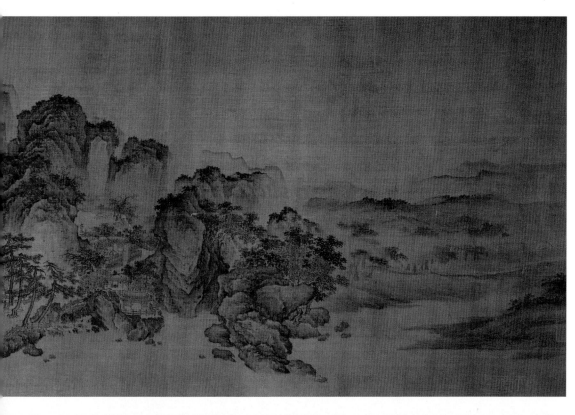
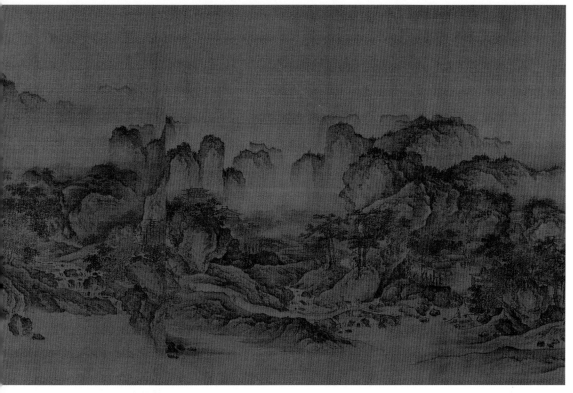

편에는 폭포가 골짜기로 떨어져 시냇물과 합류하고 있다. 오른편 모서리의 언덕에는 높이 세워진 장송 무리와 잡목·등나무가 있고 그 아래에 초가집 몇 채가 있다. 구도는 '위에 하늘의 자리를 남기고 아래에 땅의 자리를 남기는' 북송산수화 식의 전경(全景)구도이며, 산석의 선과 준 그리고 수목의 줄기와 가지 등이 모두 이성과 곽희의 화법이다.

금대의 산수화는 현존 작품이 많으나, 대부분 이성과 곽희 계열의 화풍이다. (그림 1)

(2) 금(金)의 산수화가

금의 산수화가들 중에 왕정균이 가장 저명하다.

왕정균(王庭筠, 1155-1202). 자는 자단(子端)이고, 호는 황화산주(黃華山主)이며, 요녕성(遼寧省) 웅악(熊岳) 사람이다. 금 세종(世宗, 1161-1189 재위) 조에 한림직학사(翰林直學士)를 지낸 왕준고(王遵古, ?-1197)의 아들이다. 대정(大定) 16년(1176)에 진사(進士)에 급제한 후에 조은주군사판관(調恩州軍事判官) 등을 역임했고, 1190년 4월에 시험을 통해 학사원(學士院)[11]에 들어갔다. 후에 어사대(御史臺)[12]에서 올린 상소에 "왕정균이 관도(館陶)[13]에 있을 때 뇌물을 받은 죄를 범했으므로 관각(館閣)[14]으로 처우하는 것은 부당합니다"[15]라는 내용이 문제가 되어 왕정균은 관직에서 물러나 하북성(河北省) 창덕(彰德)[15]에 복거(卜居)[16]했다. 이 시기에 그는 융려(隆慮)[17]에 가서 전답을 사고, 또 황화산(黃華山)[18]의 절에 들어가 독서에 몰입하면서 스스로 호를 황화산주(黃華山主)라 하였다. 1192년에 왕정균은 부름을 받아 입궁하여 한림문자(翰林文字)에 제수되었고, 비서랑(秘書郎) 장여방(張汝

⑪ 학사원(學士院)은 문인에게 국가의 전례(典禮)와 편찬찬술(編纂撰述)의 일을 담당하게 한 관서(官署)이다. 그곳에 소속된 사람을 한림학사(翰林學士)라 하였다.

⑫ 어사대(御史臺)는 중앙행정감찰기관 겸 중앙사법기관의 하나로, 관원에 대한 조사, 탄핵 기강확립을 책임졌다.

⑬ 관도(館陶)는 지금의 하북성 관도현(館陶縣)이다.

⑭ 관각(館閣)은 북송(北宋) 이후 도서(圖書)와 국사편수(國史編修)를 관장한 관서(官署)이다. 소문관(昭文館)·사관(史館)·집현원(集賢院)의 삼관(三館)과 비각(秘閣)·용도각(龍圖閣) 등이 설치되어 도서(圖書)·경적(經籍)을 구분 관장하고, 국사편수 등의 사무를 보았다. 이를 통칭하여 관각(館閣)이라 했다.

⑮ 창덕(彰德)은 지금의 하북성 안양시(安陽市) 일대이다.

⑯ 복거(卜居)는 (길흉을 점쳐서) 거처를 정하는 것이다.

⑰ 융려(隆慮)는 지금의 하남성 임현(林縣)이다.

⑱ 황화산(黃華山)은 지금의 하남성 안양(安陽) 임주시(林州市)에서 서쪽으로 7km 거리에 있다.

力)과 함께 서화를 품제(品題)[19]했는데 이때 품등이 가려진 550폭의 그림은 후에 금인들이 북송화원에서 약탈한 그림들 중에 포함되었다. 당시의 많은 문인사대부들이 왕정균을 시기했다. 황제도 왕정균을 비방하는 말을 많이 들었으나, 그의 특출한 재능을 감안하여 한림수찬(翰林修撰)으로 이직시켰다(1194). 그러나 얼마 후에 왕정균은 시기하는 무리들 때문에 결국 파직되었고, 1201년에 다시 한림수찬에 복직되었으나 1년 후에 등주(鄧州)[20]에서 47세의 나이로 세상을 떠났다.[①]

왕정균은 문장에 뛰어나 명성이 높았다. 예컨대 『중주집(中州集)』 병집(丙集)3에서는 왕정균에 대해 "문채(文采)와 풍류가 한 시대를 비추었다"[16]고 하였고, 원호문(元好問, 1190-1257)[②]은 "백년 사이의 문장은 왕정균이 맹주였다"[17]고 하였다.

「본전(本傳)」에서는 왕정균에 대해 "글씨는 미불의 서법을 배웠고 … 특히 산수와 묵죽(墨竹)을 훌륭하게 그렸다"[18]고 하였으며, 원대의 화사(畫史)에도 왕정균이 산수와 묵죽을 잘 그렸다고 기록되어 있다. 원대의 회화이론가 탕후(湯垕, 13세기 후반-14세기 초반)[③]는 진강(鎭江) 석민첨(石民瞻)[④]의 집에 가서 왕정균의 「유죽고사도(幽竹枯槎圖)」를 감상한 후에 또 무릉(武陵) 유진보(劉進甫)의 집에서 왕정균의 「산림추만도(山林秋晚圖)」를 감상하고는 크게 감탄하여 "위로는 고인(古人)의 그림에 가깝고 마음은 미불의 아래에 있지 않다"[19]라고 높이 평가했다. 현존하는 왕정균의 그림 「유죽고사도(幽竹枯槎圖)」(그림 2)를 보면, 수목의 필치에 농담 건습(濃淡乾濕)의 변화가 있고, 초서를 써놓은 것처럼 분방하다. 소식과 미불의 그림과 유사하면서도 맑고 시원스러운 기운은 이들의 그림을 능가한다. 왕정균의 산수화는 모두 유실되어 볼 수 없지만, 그의 그림에 관한 당시와 약간 후대의 시와 문장을 통해 그 풍모를 다소 이해할 수 있다.

> 다만 해악루(海岳樓) 중의 경치를 남겼고
> 오래도록 고심하여 그림을 구상했네.[20]
> - 이순보(李純甫)[⑤]의 「자단산수동유지부(子端山水同裕之賦)」

⑲ 품제(品題)는 시서화 등을 품평하여 우열을 가리는 일이다. 또는 시문과 서화의 제발(題跋) 또는 평어(評語)를 지칭하는 말로도 쓰였다.

⑳ 등주(鄧州)는 지금의 하남성 등주시(鄧州市)이다.

① 【저자주】『金史』 卷126 「王庭筠傳」과 『中州集』 「黃華王先生庭筠」 참고.

② 원호문(元好問, 1190-1257)은 금(金)나라의 시인이다. 〔인물전〕 참조.

③ 탕후(湯垕, 13세기 후반-14세기 초반)는 원대(元代)의 회화이론가이다. 〔인물전〕 참조.

④ 석민첨(石民瞻)의 호는 분정(汾亭)이고, 강소성 출신이다. 서화를 좋아했고 구강(九江) 등지에서 관직을 역임했다. 조맹부와 우의가 두터워 후에 두 사람은 사돈 관계가 되었다.

그림 2 「유죽고사도(幽竹枯槎圖)」, 왕정균(王庭筠), 종이에 수묵, 38×69.7cm, 일본 개인 소장

뜻이 만족하면 색채의 닮음을 구하지 않으니
여지(荔支)의 고상한 맛이 강요(江瑤)와 어우러졌네.[21]
- 완안숙(完顏璹)⑥의 「황화화고백(黃華畵古柏)」

황화선생(왕정균)이 원대하고 뛰어난 기운을 발하면 문장과 그림이 되었다. …
이 그림은 공(公)의 노련한 필적으로, 특히 기운이 맑고 상쾌하여 좋아할 만하다.
그는 아마도 마음에 흠이 없도록 깨끗함을 지켜서 기운이 저절로 청명(清明)한 사
람이었을 것이다.[22] - 왕휘(王翬)의 『추간선생대전집(秋澗先生大全集)』

이것은 선생이 술에 취했을 때 쓴 행서이다. 그러므로 먹을 뿌리는 화법으로

⑤ 이순보(李純甫, 1177-1223)는 금대(金代)의 문학가이다. 〔인물전〕 참조.
⑥ 완안숙(完顏璹, 1172-1232)은 금(金) 세종(世宗)의 손자이고, 시인이다. 〔인물전〕 참조.

그렸을 따름이다.[23] - 왕휘의 「발황화선생묵희(跋黃華先生墨戲)」

 황화노인은 미불의 필묵을 조종(祖宗)으로 삼았으며 … 원우(元祐, 1086-1094) 연간의 성세를 낮게 했으니 실로 미불에 못지않다.[24] - 원각(袁桷)[7]의 『청용거사집(淸容居士集)』

 연운(煙雲) 낀 산수는 정해진 형상이 없으니
발묵(潑墨)[8]을 함에 실제 형상을 추구하지 않았네.[25]
 - 양홍도(楊弘道)[9]의 「왕자단계교몽우도(王子端溪橋蒙雨圖)」

⑦ 원각(袁桷, 1266-1327)은 원대의 시인이다. 〔인물전〕 참조.
⑧ 발묵법(潑墨法)은 먹에 물을 많이 섞어 넓은 붓으로 윤곽선이 없이 그리는 화법이다. 당(唐)대 이후 일품(逸品) 화가들이 구사한 것으로 북송(北宋)의 미불(米芾)과 그를 추종한 그 이후의 화가들, 그리고 남송 선승(禪僧)들의 그림에서 많이 볼 수 있다.
⑨ 양홍도(楊弘道)는 금 원(金元) 교체기의 시인이다. 〔인물전〕 참조.

『청비각집(淸閟閣全集)』 권7에서는 왕정균의 필의(筆意)에 대해 "대체로 고극공이 계승 발전시킨 바이다"[26]라고 하였는데, 즉 왕정균의 산수화가 미불의 운산발묵(雲山潑墨)처럼 꾸밈이 없고 기운이 청명하고 시원스러웠음을 알 수 있다

왕정균의 그림은 당시와 약간 후대에 자못 영향력이 있었기에 많은 문인들이 왕정균과 그의 그림에 관한 시문을 많이 남겼다. 예컨대 원호문은 이러한 시를 남겼다.

정건(鄭虔)의 3절(三絶)은 예로부터 알려진 이름
당시에 사람들이 경중(重輕)을 분별했네.
요해(遼海)[10]의 동남은 하늘을 받치는 기둥이니
마음속으로 누구를 빛나는 옥에 비길까?[27]
- 「제왕자단내한산수동병산부이시(題王子端內翰山水同屛山賦二詩)」

오백 년 만에 걸출한 인물이 출현하여
명주로 수를 놓아 산천을 에워싸네.[28]
- 「제왕자단웅악도(題王子端熊岳圖)」

또한 탕후의 『화감』에서는 "금나라 왕정균의 그림은 송나라가 남쪽으로 옮긴 후 이백 년 사이에 비견될 만한 그림이 없었다"[29]라고 하였다. 당시와 약간 후대에 왕정균의 서화를 배운 자로 장여림(張汝霖)·이해(李解)·진방보(陳方輔) 등이 있었다.

왕만경(王曼慶). 왕정균의 아들이며, 자는 희백(禧伯)이고 호는 담유(澹游)이다. 부친의 재능을 이어받아 산수화에 능했고 특히 수목과 바위를 절묘하게 그렸다.[11]

임순(任詢). 자는 군모(君謨)이고 호는 남록(南麓) 또는 용암(龍岩)이며, 이주(易州)[12] 사람이다. 정륭(正隆) 2년(1157)에 진사(進士) 시험에 합격한 후에 성연(省椽)·대명총막(大名總幕)·익도사판관(益都司判官)·북경염사(北京鹽使) 등을 역임했으나, 후견인이 없어 더 진급하

⑩ 요해(遼海)는 요하(遼河) 유역 동쪽에서 바다에 이르는 지역이다.
⑪ 【저자주】郭若虛, 『圖繪寶鑒』 참고.
⑫ 이주(易州)는 지금의 하북성 이현(易縣)이다.

지 못했고, 64세에 관직에서 물러나 고향으로 돌아갔다. 그 후 임순은 집에 소장되어 있던 법서와 명화 일백 축을 아침저녁으로 완상(玩賞)하면서 세월을 보내다가 70세의 나이로 세상을 떠났다.[13]

임순은 일생 동안 수천 수의 시를 지어 당시에 명성이 높았으나, 사망 후에 모두 유실되었다. 『중주집(中州集)』에 임순의 시 몇 수가 수록되어 있는데, 간략히 소개해보면 다음과 같다.

> 물위에 뜬 둥근 달은 가선(歌扇)을 흔들게 하고
> 나부끼는 수양버들은 무녀(舞女)의 허리춤을 배우게 하네.
> - 「산거(山居)」 30)

> 숲 속의 새소리에 조금씩 달이 지고
> 대숲에 꽃 날리니 봄은 또 깊어가네.
> - 「남교소은(南郊小隱)」 31)

내용을 통해 임순이 은일사상을 갖추었음을 알 수 있다.[14]

『본전』과 『중주집』에서는 임순에 대해 "서예가 당시에 제일이었고 그림도 묘품(妙品)에 들었다"32)고 하였고, 『화감』에서는 "(임순은) 그림이 서예보다 높았고 서예가 시보다 높았으며 시는 문장보다 높았다"고 하였다. 당시의 명사(名士) 왕정균은 임순의 뛰어난 재능과 깊은 생각을 칭찬했으며, 약간 후대의 여러 화사(畵史)에서는 임순에 대해 "산수를 훌륭하게 그렸으나"33) 수준이 "왕정균보다 아래였다"34)고 기록했다.

임순의 산수화는 모두 유실되어 지금은 볼 수 없다. 『추간선생대전집(秋澗先生大全集)』 권37 「화기(畵記)」에서는 임순의 산수화 두 폭에 대해 "산의 골(骨)이 풍부하고 촌가옥이 어둡고 조밀한데, 이것은 범관의 그림을 배워 흡사한 그림이다"35)라고 하여 그가 범관의 화법을 배운 사실을 알려주고 있다.

임순의 부친 임귀(任貴)도 산수를 잘 그렸다. 임귀는 북송 선화·정강(宣和靖康, 1119-1127) 연간에 강소(江蘇)·절강(浙江) 일대를 유람한 적이 있었다. 임순의 그림 중에

⑬【저자주】 金史』 卷125 「任詢傳」와 元好問의 『中州集』 乙集, 「任南麓詢」 참고.
⑭【저자주】 『金史』, 「本傳」·『中州集』 참고.

그림 3 「풍설송삼도(風雪松杉圖)」, 이산(李山), 비단에 수묵, 29.7×79.2cm, 프리어갤러리.

왕정균의 화풍과 닮은 계열이 있다는 기록이 있는데, 아마도 부친 임귀가 강소·절
강 일대를 유람하면서 미불의 영향을 받아 임순의 그림에도 영향을 준 듯하다.

　이산(李山). 평양(平陽)[15] 사람이다. 태화(泰和, 1200-1209) 연간에 비서감(秘書監)[16]을 역임했
고, 80세 가까이 관직을 역임하면서도 기력이 쇠하지 않았다고 한다. 가옥의 담벼
락에 커다란 수목과 바위를 즐겨 그렸다.
　이산의 현존 작품으로 「풍설송삼도(風雪松杉圖)」(그림 3)가 있다. 화면의 중앙에 기다

⑮ 평양(平陽)은 지금의 산서성 임분(臨汾)이다.
⑯ 비서감(秘書監)은 궁중의 기록을 관장하는 벼슬이다.

란 소나무 열 그루와 삼나무가 세워져 있고 그 뒤에 작은 정원이 있으며, 사방에는 이어진 설산과 높은 산봉우리가 있다. 그림의 후발(後跋)에 "수많은 산봉우리 정원을 둘러싸고, 하늘 가득 눈바람은 삼나무와 소나무를 흔드네"36)라고 하였는데, 이 그림의 내용과 부합한다. 구도가 비교적 드문 유형이지만, 북방의 산경임은 분명하다. 소나무의 줄기에 구멍이 많고, 솔잎이 매우 날카롭다. 산에는 눈이 쌓여 있어 준(皴)이 희소한데, 준의 필봉이 곧고 예리하며 또 가늘고 딱딱하다. 담묵(淡墨)이 바림된 산비탈에는 안개 낀 수림이 있는데, 효과가 맑고 광활하다.⑰

⑰ 이성(李成) 산수화의 특징이다.

이 그림은 이성의 화법에 변화를 가미한 형식이지만, 용필은 이성의 그림보다 더 강하고 날카롭다. 오른편 절벽에 거꾸로 매달려 있는 나무와 원경의 언덕은 왕선의 「어촌소설도(漁村小雪圖)」와 많이 닮았다. 평자들은 이산의 용필에 맑고 시원스러운 정취가 있다고 기록했는데, 이 그림도 그러하다. 결론적으로 이산의 그림도 이성의 화법을 배운 유형이다.

무원직(武元直). 자는 선부(善夫)이다. 『도회보감(圖繪寶鑒)』에 "무원직은 … 명창(明昌, 1190-1196) 연간의 이름난 선비이다"라는 기록이 있어 그가 대략 금대 중·후기에 활동했음을 알 수 있다. 당시와 약간 후대의 문인들은 대부분 무원직이 산수를 잘 그린 사실을 알고 있었다. 『추간선생대전집(秋澗先生大全集)』 권29에 「무원직설재조행도(武元直雪齋早行圖)」와 「제무원직소운서설도(題武元直巢雲曙雪圖)」[18]가 수록되어 있으며, 『자산대전집(紫山大全集)』 권7에는 「무원직풍우회주도(武元直風雨回舟圖)」에 대한 기록이 있는데 이러한 내용이 있다.

무원직의 가슴속엔 티끌 한 점 없어
강호의 한가한 이들과 즐거이 노닐었네.
취한 붓에 먹물방울 눈보라처럼 흩날리니
영락없는 장한(張翰)[19]의 전신(前身)이로다.[37]

무원직의 유작은 모두 유실되어 지금은 그 면모를 알 수 없으나, 기록을 통해 그가 은사 기질이 있었고 그의 문인화가 당시에 자못 영향력이 있었음을 알 수 있다.

양방기(楊邦基, ?-1181). 자는 덕무(德懋)이고, 호는 식헌(息軒)이며, 섬서(陝西) 화음(華陰) 사람이다. 천권(天眷) 2년(1139년)에 진사에 급제했고, 후에 하동(河東) 제일의 청렴선비로 추대되었다. 양방기는 당시의 세력가들과 영합하지 않아 수차례 좌천되기도 했으나, 재능이 뛰어나 비서소감(秘書所監)·한림직학사(翰林直學士)·비서감(秘書監) 등을 거쳐

⑱ 【저자주】 일본에서 출판된 『지나명화보감(支那名畫寶鑒)』에 간행되어 있다. ★「소운서설(巢雲曙雪)」은 한 폭으로 보아야 한다. 과거의 사학가들은 「소운(巢雲)」·「서설(曙雪)」 두 폭으로 간주했다.
⑲ 장한(張翰)은 서진(西晉)의 문학가이다. 〔인물전〕 참조.

후에 좌간의대부(左諫議大夫)에 올랐는데, 일찍이 비서감을 역임했다는 이유로 사람들이 그를 양비감(楊秘監)이라 불렀다. 양방기는 관직에서 은퇴하기 전에 산동동로전운사(山東東路轉運使)와 영정군절도사(永定軍節度使)로 좌천되었다가 대정(大定) 21년(1181)에 세상을 떠났다. 양방기는 지위가 높았을 뿐 아니라 "문장에 능하고 산수와 인물을 잘 그렸는데, 특히 그림으로 세상에 이름이 알려졌다."[38]

양방기의 그림은 오늘날 원작으로 단정 지을 만한 것이 거의 없다. 「빙금도(聘金圖)」가 그의 그림이라는 설이 있으나 이 또한 믿을만한 설이 아니다. 『화감(畫鑒)』에서는 "금인(金人) 양비감은 산수를 그림에 있어 이성의 그림을 스승으로 삼았다"[39]고 하였고, 『도회보감보유(圖繪寶鑒補遺)』에서는 "양방기는 ⋯ 특히 산수를 잘 그렸고 이성의 그림을 본받았다"[40]고 하였다.

양방기의 그림은 당시와 후대에 적지 않은 영향을 미쳤고, 수많은 문인들이 그의 그림에 대한 시와 문장을 남겼다. 예컨대 『졸헌집(拙軒集)』 권2 「발양덕무설곡조행도(跋楊德懋雪谷早行圖)」에서 "추위 속에 띠구름 갖가지 나무줄기, 겹겹으로 포개진 산엔 구름이 아스라이"[41]라고 하였고, 『한한노인부수문집(閑閑老人滏水文集)』 권3에서는 "3백년 이래 이러한 그림은 없었다"[42]고 하였다.

3. 암산사(巖山寺) 금대벽화 중의 산수화

금의 통치자는 한족의 불교를 수용하여 널리 선양했다. 특히 전반기의 황제 몇 사람은 독실한 불교신도였는데, 심지어 "제후(帝后)가 부처를 보면 모두가 향을 피우고 절을 했고, 공경(公卿)들이 절에 가면 승려가 윗자리에 앉았다."[43] 또한 황제는 개봉(開封)과 지방에 승관(僧官)을 설치하여 불교 업무를 관장시켰다.[20] 금 중기에 불교의 발전을 약간 제한한 황제도 있었지만 불교에 대한 보호정책은 계속 유지했는데, 즉 그 제한도 승려에 국한되었고 사원 축조 방면은 전보다 더 적극적으로 장려했다. 북경 서쪽 교외의 향산(香山)에 자리한 웅대한 규모의 영안사(永安寺)가 금 세종(世宗, 1161-1189 재위)의 명으로 개축되었고, 장종(章宗, 1189-1208 재위)은 불교를 더욱 숭배했다. 그리하여 금 왕조 말기까지 불교사찰의 수가 급격히 증가했고, 축조가

⑳ 【저자주】 洪皓의 『松漠記聞』 참고.

시작될 때마다 대량의 그림을 필요로 했다.

금대의 벽화가 보존되어 있는 암산사(巖山寺)는 금 정륭(正隆) 3년(1158)에 창건되어 지금도 산서성 번치현(繁峙縣)에서 동쪽으로 약 33km 거리의 천연산(天延山) 북쪽 기슭에 자리해 있는데, 이곳은 중국 각지에서 오대산(五臺山)으로 참배하러 가려면 필히 거쳐야 하는 길목이다. 중국불교사에서 중요한 지위를 점해온 오대산은 사대(四大) 불교명산의 하나였기에 역대 황제들이 매우 중시했다. 금대에는 암산사가 오대산 화엄사(華嚴寺) 진용살원(眞容薩院)의 하전(下殿)이었고, 당시의 주지였던 광제대사(廣濟大師)는 황제로부터 자의(紫衣)를 하사받았다. 사원 내부에는 축조 시에 제작된 비문기록이 있어 암산사의 내력을 알려주고 있다.

남전(南殿: 문수전文殊殿)의 네 벽에 그려진 벽화는 금대에 그려진 것으로, 남벽의 누각과 공양하는 인물상은 칠이 떨어져나간 부분이 많아 형상을 식별하기 어렵다. 북벽에는 오백 명의 상인들이 항해 도중에 나찰국으로 떨어지는 내용이 묘사되어 있고, 서벽에는 불교전설에 관한 내용이 묘사되어 있으며, 동벽에는 귀자모(鬼子母)① 에 관한 내용이 묘사되어 있다. 네 벽화에는 모두 산수가 많은 부분을 차지하는데, 특히 동벽의 인물화는 산수와 누각 위주로 구성되어 있다. 여기서 몇 부분을 예로 들어 분석해보기로 한다.

동벽 「수월관음(水月觀音)」을 보면, 산 아래에 물이 있고 물가의 바위 위에 관음보살이 앉아 있다. 물결을 묘사함에 있어 가늘고 부드러운 곡선을 한 조씩 규칙적으로 조직했는데, 효과가 매우 장식적이다. 산은 강경한 필선을 사용하여 형체의 윤곽을 대략적으로 그은 후에 같은 강도의 필선을 사용하여 산중의 바위(모가 난 바위가 많다)를 묘사하고, 이어서 청록을 착색하고 자석(赭石)②을 엷게 접염(接染)③했다. 채색된 나뭇잎이 이사훈의 화법과 유사한데, 다만 이 그림의 용필이 훨씬 더 숙련되고 성숙되어 있다. 산석에 윤곽선은 있으나 준(皴)이 없는데, 이는 준을 몰라서가 아니라 고아하고 소박한 정취를 표현하기 위한 의도적인 형식이다.

동벽 「간려(趕驢)」에는 부감법이 사용되어 있다. 화면의 아랫부분에 구름이 지나가

① 귀자모(鬼子母)의 본명은 아리제(阿梨帝)로 환희모(歡喜母)라는 뜻이다. 처음에는 악신(惡神)으로 남의 아들을 잡아먹다가 뒤에 오백 명의 귀자(鬼子)를 거느리고 부처에게 귀의하여, 출산과 양육을 수호하는 호법신(護法神)이 되었다.
② 자석(赭石)은 광물성 갈색 안료의 원료이다. 리모나이트(limonite)라고 하는 각종 산화철로 이루어진 테라코타(terra cotta) 색의 물질로, 산수화나 꽃 그림에 많이 사용된다.
③ 접염(接染)은 앞서 채색한 끝부분에 다른 색으로 자연스럽게 이어지도록 바림하는 기법이다.

고 있고, 중앙에는 다리가 있다. 그 왼편의 산언덕에는 수목이 몇 그루 있고 다리 뒤편에는 나귀를 재촉하는 사람이 있다. 그림의 상반부는 전부가 산경인데, 근·중·원 3단계로 구분된다. 근경에는 언덕과 바위가 있고 중경에는 수목 무리와 산길이 있으며, 원경에는 산봉우리가 세워져 있고 그 위에는 구름이 떠 있다. 구름에는 윤곽선이 그어지고 채색되어 있는데 윤곽선이 삽졸(澁拙)④하면서도 변화가 있다. 물결은 「수월관음」상의 물결과 화법이 동일하다. 산경의 공간감이 매우 강렬하여 지척 내에 천리의 정취가 연출되어 있다. 수목의 줄기에는 윤곽선을 그은 다음에 고동색을 바림했고 나뭇잎도 윤곽선을 그은 후에 채색했다. 가옥의 기와와 기둥에 가해진 청록색이 특히 맑고 선명하다. 이 그림은 구도 · 포치 · 채색이 모두 훌륭하다.

동벽 「심산우선(深山遇仙)」은 벽이 다소 훼손되어 있으나 산수에 사용된 화법은 알아볼 수 있다. 근경에 큰 산이 높이 치솟아 있는데, 절벽의 요철(凹凸)기법과 산석의 표현기법이 매우 교묘하다. 즉 돌출 부위에 석청(石靑)⑤이 착색되고 돌아가는 측면에는 석록(石綠)⑥이 착색되었으며 층층이 위로 올라가는 산석 위에는 수림으로 장식되어 있다. 운무가 짙게 깔린 원경에는 산들이 출몰하는데, 정경이 매우 시원스럽고 광활하다.

남전의 네 벽화는 누대(樓臺)⑦와 궁관(宮觀)⑧이 장관이다. 그 중에서도 서벽 '불교전설' 중의 백관(百官)이 조근(朝覲)⑨하는 부분이 가장 훌륭한데, 복잡한 건축물 무리의 포치가 적절하며 구조가 정확하고 분명하여 말뚝 하나 쐐기 하나도 낱낱이 헤아려질 정도로 빈틈이 없다. 투시도 정확하고 정교하여 삼라만상이 단정하고 엄격하게 전개되어 있는데, 국수(國手)에 속하는 화가가 아니면 표현할 수 없는 높은 수준이다.

윤곽선을 긋고 착색하는 청록산수화 양식은 그 기초가 진(晉)·수(隋)·초당(初唐) 시

④ 삽졸(澁拙)은 서화에서 필세가 더디고 둔중(鈍重)한 것이다.
⑤ 석청(石靑)은 광물성 청색 안료이다. 남동광(藍銅鑛, azurite)을 갈아서 그 가루에 아교와 물을 섞어 데워서 사용한다. 가루 형태 또는 먹과 같은 고체 형태로도 되어 있다. 세 가지 강도(두청頭靑·이청二靑·삼청三靑)로 사용한다.
⑥ 석록(石綠)은 광물성 안료로서, 공작석(孔雀石, malachite)을 갈아서 만든 가루에 아교 물을 데워서 섞어 사용한다. 세 단계(두록頭綠·이록二綠·삼록三綠)의 강도로 사용된다. 새우 꼬리 모양의 공작석이 가장 아름다운 색채를 낸다고 한다.
⑦ 누대(樓臺)는 누각(樓閣)과 대사(臺榭) 등의 건물에 대한 통칭이다.
⑧ 궁관(宮觀)은 도교사원이다.
⑨ 조근(朝覲)은 중국에서 제후·왕·문무백관 등이 황제를 알현하는 것이다.

기에 출현했고, 북송 말기 산수화의 복고주의 화풍에도 사용되있다.

남전 내부의 서벽 상단에는 벽화의 제작연도가 남겨져 있어 "대정(大定) 7년(1167) 前□□ (훼손된 부분이며, 'X월'이 들어가다)에 영암원(靈巖院: 암산사의 원명) □□, 화사(畵師) 왕규가 68세 되는 해에 그리다"[44]라고 하였다.

왕규(王逵, 1099-1167년 이후). 금 조정의 궁정화가이다. 북송이 멸망한 해(1112)에 28세 였고, 북송화가들을 금의 본토로 압송해갈 때 왕규도 포로들 사이에 끼어 있었던 듯하다. 왕규는 북송화단이 복고주의 풍조로 만연하던 시기에 출생했던 까닭에 그 가 암산사에 그린 청록산수화도 북송 말년의 화원화풍에 가깝다. 북송 말년에는 화가들이 당·오대·진송의 그림까지 거슬러 올라가서 배워 각양각색의 청록산수 화가 다시 출현했는데, 그것은 당·오대·진송의 산수화를 모방한 그림이 아니라 북송 말기의 정서가 갖추어진 참신한 청록산수화였다.

암산사의 벽화는 진·당의 청록산수화 형식을 기본 틀로 삼아 제작한 유형이지 만 왕규의 높은 예술적 기질이 나타나 있다. 예컨대 산석에 윤곽선만 있고 준이 없는 것은 준을 몰라서가 아니라 외형 위주로 개괄하기 위한 의도이며, 색채가 간 략한 것은 복잡한 색채를 배제함으로써 고상하고 정갈한 단순미를 표현하기 위한 의도이다.

'옛 법에 의탁하여 제도를 변혁한 (託古改制)' 원대 초기의 조맹부도 청록산수화 를 그린 적이 있었는데, 그의 「오흥팔경도(吳興八景圖)」(상해박물관 소장)에도 비록 육조 산수화의 화법이 사용되었으나 그 치졸함은 닮지 않았다. 이 그림은 암산사 벽화 상의 산수화와도 화풍이 일치하며, 조맹부가 주장한 복고이론의 실체도 금의 본토 화가들이 마련해놓은 토대와 관계가 있었다.

벽화 상의 기록에 의하면 암산사 벽화를 제작한 화가가 왕규 외에도 왕휘(王輝)· 송경(宋琼)·복희(福喜)·윤희(潤喜) 등이 있었고, 비문 내용에 의하면 이들 외에도 "함께 그린 자 왕도(王道)"[45]가 있었는데, 아마도 왕도는 궁정에서 파견된 왕규의 조수화 가인 듯하며 위의 4인은 왕규의 문하생으로 짐작된다.

또 비문 내용에 근거하면 암산사는 본래 금대의 영암사(靈岩寺)였고, 이 지역 인근 의 천연촌(天延村) 유지들이 출자하여 축조되었으며, "천대원(天臺院)의 승려 복홍(福洪) 이 곡식 일백 석을 보시했음"[46]을 알 수 있다. 또한 궁정에서 화가들을 파견한 것

으로 보아 황족이 이 사찰을 중시했고 사찰 내의 벽화가 금대 회화를 대표하는 수준이었음을 알 수 있다.[10]

⑩【저자주】필자가 예전에 사천성 산악 지역에서 고대의 벽화 유적을 고찰한 적이 있다. 신진현(新津縣) 구련산(九蓮山) 관음사(觀音寺) 벽화와 검각현(劍閣縣) 무후(武侯) 비탈 아래에 위치한 각원사(覺苑寺) 벽화는 서로 그려진 연대차이가 멀지 않음에도 그림의 수준은 서로 큰 차이가 있었다. 관음사 벽화는 수준이 매우 높아 북경 법해사(法海寺) 벽화의 수준에 가까우며, 엄숙하고 근엄한 정취는 법해사 벽화를 능가한다. 각원사 벽화는 수준이 낮은 편인데, 섬약(纖弱)하고 산만하고 거칠어 조형수준이 관음사 벽화에는 더욱 비할 바가 못 된다. 각원사 벽화를 그린 화가는 일반적인 민간화공이었으나, 관음사 벽화를 그린 화가는 궁정에서 파견된 어용화가들이다(향로 석좌石座에 기록이 새겨져 있다). 그래서 두 벽화의 수준 차이가 컸던 것이다. 그리고 궁정에서 파견된 화가들은 반드시 조정에서 중시한 사원에만 그림을 그렸다.

제2절 남송산수화 개론

　본 절에서는 세 가지 문제를 언급하고자 하는데, 첫째는 남송산수화의 주요 특색이고, 둘째는 남송의 산수화가 '다른 계열에서는 나오지 않고' 거의 모두 이당(李唐) 계열에서 나오게 된 원인이며, 셋째는 남송산수화가 창경(蒼勁)⑪한 특색을 갖추게 된 원인이다.

　송인(宋人)들은 문(文)을 중시하고 무(武)를 중시하지 않았던 까닭에 전쟁이 발생할 때마다 늘 패하여 영토가 줄어들었고, 결국 금의 침공을 막아내지 못하여 황제와 황후, 후비(后妃)들과 공경(公卿)들이 모두 포로가 되어 금의 북쪽 본토로 압송되었다. 물론 북송이 멸망하게 된 원인이 이 한 가지만은 아니었는데, 이를테면 즉 북송의 조정에서는 시작부터 나약한 타협정책을 실행하여 늘 멸망의 조짐을 안고 있었으므로 그 책임을 휘종 한 사람에게만 돌릴 수는 없었다.

　송인들이 '문'을 중시한 데에는 특별한 의미가 있었다. 북송 대에는 화원(畵院)이 번성하여 기구가 방대했고 화가에 대한 처우도 각별했는데, 이는 전례가 없는 일이었다. 북송회화는 비록 보수와 복고 노선을 걸었지만, 그 근엄한 법도는 자못 취할 만했다. 즉 수많은 옛 그림이 화원화가들이 그린 모작을 통해 후대에 전해질 수 있었고, 또한 복고풍조가 진행되는 과정에 그리 완벽하지 못했던 고대의 청록산수화가 크게 성숙되어 최고 수준에 오르게 되었다. 전술한 바와 같이 보수주의 풍조를 좋은 현상으로 볼 수는 없으나, 오랜 과거의 그림들을 배우다보면 더 깊이 있고 참신한 면모의 그림이 나올 수 있는데, 이러한 측면에서 북송의 회화도 성취가 있었다고 볼 수 있다. 등춘(鄧椿, 약1109-1180)⑫은 "그림은 문(文)의 극치이다"[47]라고 말했다. 송인들은 '문'으로써 나라를 다스렸고, 심지어 군대도 문인들이 관리했다. 송나라 문인들 중에는 그림에 능한 자가 많았고, 황제들도 대부분 서화에 능했다.

⑪ 창경(蒼勁)은 필획이 노련하고 힘찬 것이다.
⑫ 등춘(鄧椿, 약1109-1180)은 북송(北宋)의 회화이론가이다. 〔인물전〕 참조.

그 일례로 남송의 제1대 황제인 고종(高宗, 1127-1162 재위) 조구(趙構)는 그림을 잘 그렸을 뿐 아니라 글씨에는 더욱 뛰어나 세인들의 존숭을 받았다. 그는 "정무를 보면서 틈틈이 소필산수(小筆山水)를 그렸는데 … 오직 안개가 끼거나 해질 무렵에 비가 내리는 등의 묘사해내기 어려운 경치를 그렸고"[48] "인물·산수·대나무·바위 그림에 저절로 이루어진 듯한 자연스러운 정취가 있었다."[49]

고종은 남송의 수도 임안(臨安)[13]에 정착했고, 경제가 호전되자 화원부터 건립하여 북송화원 출신의 화가들을 우선적으로 기용했다. 북송의 선화화원(宣和畵院)은 북송이 멸망할 때(1112)까지 황제가 직접 관리했고, 남송화원은 소흥 16년(1146) 이후에 건립되었다. 따라서 화원이 사라진 공백이 20년 남짓 되는데, 이 기간 동안 북송화원의 화가들은 엄격한 법도와 복고주의 풍조에서 벗어날 수 있었다. 특히 이당 등이 창시한 대범하고 간략한 이른바 수묵창경파(蒼勁派) 산수화는 모든 면에서 북송산수화와 뚜렷한 대비를 이루었다. 그 대표적인 예로 구도 방면에서 북송산수화가 '상단에 하늘의 자리를 남기고 하단에 땅의 자리를 남기는' 전경(全景)구도인 데 비해 남송산수화는 위아래에 여백을 남기지 않는 일각특사(一角特寫)[14] 구도를 취했다. 이외에도 필묵·준법 및 그림에 반영된 정서는 북송화풍과 현격한 차이를 보였는데, 이 점에 대해서는 뒤에 자세히 설명하기로 한다.

남송산수화의 특징은 창경(蒼勁)[15]한 수묵이다. 만약 창경의 '창(蒼)'을 '강(剛)'으로 바꾼다면 더 적절한 표현이 될 것이다. 후대의 화론 상에 언급된 원화(院畵)는 주로 남송산수화의 강경하고 맹렬한 필치가 반영된 대부벽준(大斧劈皴)을 의미했다. 명대의 울봉경(鬱逢慶)[16]은 원화의 유래에 대해 다음과 같이 설명했다.

> 송 고종이 남쪽으로 가서 천하의 뛰어난 재능을 가진 화공(畵工)들을 모았다. 그리하여 화가들이 대거 참여했는데, 원화(院畵)라는 이름은 대개 여기서 비롯되었다. 이 후부터 조서(詔書)를 받들어 만든 그림은 모두 원화라 하였다.[50] - 『속서화제발기(續書畵題跋記)』

[13] 임안(臨安)은 지금의 절강성 항주(杭州)이다.
[14] 일각특사(一角特寫)는 그림의 아래 부분 한쪽 구석에 경물을 근경으로 부각시켜 집중적으로 묘사하고 그 대각선 반대쪽을 여백으로 남기거나 아주 작은 경물을 배치하는 비대칭의 균형을 도모하는 구도법이다.
[15] 창경(蒼勁)은 노련하고 힘찬 것이다.
[16] 울봉경(鬱逢慶)은 명대(明代)의 서화수장가·회화이론가이다. 〔인물전〕 참조.

명말의 동기창은 '남북종론'에서 북종의 "마원·하규 무리"라고 표현했고, '문인화' 부분에서는 마원·하규·이당·유송년의 그림에 대해 "우리가 배워야할 바가 아니다"[51]라고 주장했는데, 이들이 바로 강경하고 맹렬한 필선을 사용한 산수화가들이다.

남송산수화의 두 번째 특징은 그림이 모두 이당 한 사람의 화풍이라는 점으로, 현존하는 남송의 그림과 기록에서 이 사실을 확인할 수 있다. 어떤 연유가 있었기에 남송의 산수화풍이 모두 이당 한 사람의 계열에 속했을까? 시대마다 늘 다양한 화풍이 공존했고, 간혹 한 가지 화풍이 주류를 형성했던 시대에도 늘 다른 화풍도 공존했다. 역대 화원화가들의 화풍도 모두 같았던 적은 없었고, 계승관계에서도 모든 화가들이 한 사람의 그림만 계승한 적은 없었다. 유독 백여 년 기간의 남송산수화만 거의 모든 화가들이 이당 계열의 화풍만 추구했는데, 여기서 그 원인을 고찰하지 않을 수 없다.

그 원인 중의 하나는 송대의 '통일' 정치관념에서 나온 제한과 영향 때문이었다. 이 문제를 알기 위해서는 먼저 북송 초기에 발생한 각 분야의 정황부터 살펴보아야 하는데, 앞서 제4장 제1절에서도 간략히 논한 바가 있다. 북송 초기에 통일론이 형성되고부터 각종 정치이념도 감히 이를 위배할 수 없었다. 더욱이 통일론은 송인들의 의식 속에 깊이 침투하여 그들이 각종 문제를 사고함에 있어서의 전제조건이 되었다. 통일 관념은 문학·사학·철학 등 각 분야에 반영되었고, 시간이 흐를수록 더 엄격해졌는데 특히 회화 분야에 심각한 영향을 미쳤다. 앞장에서 기술한 바와 같이 북송 전기의 곽희는 비록 이성의 그림을 추숭하고 배웠지만 범관의 그림도 이성에 필적한다고 여겼다. 『도화견문지(圖畵見聞志)』의 저자 곽약허(郭若虛)도 비록 이성을 추숭했지만 관동과 범관도 배제하지 않았다. 『도화견문지』는 민간에서 저술되었기에 이성을 '독존'·'지존'·'통일'의 정도까지 받들지 않아도 되었던 것이다. 그러나 통치자는 이를 용인하지 않았다. 즉 황제는 선화(1119-1125) 연간에 친히 구성원을 조직하여 『선화화보』를 편찬하도록 명함과 동시에 이성을 독존으로 여기지 않는 자들에게 반격이라도 가할 기세로 "반드시 이성을 고금의 제일로 삼아야 한다"[52]고 엄포를 놓았다. 이는 전무후무한 일이었고, 이후부터 범관의 그림도 감히 이성의 오묘함을 넘볼 수 없게 되었다.

북송에서 형성된 이러한 통일의식은 남송 고종(高宗, 1127-1162 재위) 조에 이르러서

는 더욱 심각해져 걸핏하면 '조종(祖宗)의 법'을 강조했고, 화원 내에서는 당연히 한사람의 대가만 지존으로 받들어 배우는 것으로 통일해야 했다. 그렇다면 어떤 인물을 지존으로 삼아야 했을까? 오직 황족의 기호 또는 감정에 따라 정한 인물이어야 했다.

둘째, 남송의 황제도 고인(古人)들 중에서 한사람을 선택하거나 혹은 이성을 내세워 통일할 수도 있었지만 당시에는 그러한 조건이 제공되지 못했다. 즉 북송화원에는 이성의 그림이 159폭이나 소장되어 있었으므로[17] 화가들이 배우기에 부족함이 없었으나, 남송화원에는 전통회화가 한 폭도 없었기 때문에(뒤에 자세히 설명하기로 한다) 화원화가들이 배울 그림을 제공할 수가 없었다. 남송화원이 건립된 후에 북방에서 내려온 화가들 중에 이당의 성취가 가장 높았다. 더욱이 이당은 일찍부터 고종과 밀접한 친분이 있었는데, 즉 이당은 고종이 황제가 되기 전부터 고종의 관저(官邸)에 자주 드나들었고, "난세 후에 임안(臨安: 항주)에 이르러서도 … 고종이 이당의 산수화를 지극히 좋아했다."[53] 이러한 이유로 고종은 이당의 그림을 남송화가들의 교범으로 삼고자 했다. 이 외에도 고종은 일찍이 이당과 함께 그림을 합작한 적도 있었고, 이당의 「장하강사도(長夏江寺圖)」(북경고궁박물원 소장) 상에 "이당은 당나라의 이사훈에 비견할 만하다"[54]라는 찬사(讚辭)를 써주기도 했다. 전술한 바와 같이 화원화가들은 어용이었기 때문에 반드시 황가의 심미정취에 부합해야 했고, 그렇지 않은 자들은 화원을 떠나야 했다. 남송화원의 화가들도 황제의 기호에 부합하기 위해서는 반드시 이당의 그림을 배워야 했는데, 즉 계승관계를 특별히 중시했던 당시의 화원에서 스승이 될 만한 화가는 이당 한 사람뿐이었던 것이다.

가장 중요한 원인은 세 번째이다. 북송화원에서는 비록 이성을 지존으로 삼았으나, ① 어부(御府)에 소장되어 있었던 진·당 이래의 명화 6369폭(『선화화보宣和畵譜』 참고)이 이성 한 사람만의 그림은 아니었으며, ② 송대 초기에는 통일 정치관념이 아직 각 분야에 깊이 뿌리내리지 못했다. 그리고 ③ 북송화원이 건립되었을 때 전국 각지에서 나름대로 성취가 있었던 화가들이 화원에 모였고, 이들 서로 간에도 다소의 영향을 주고받았을 것이다. 이러한 원인들 때문에 북송화원의 그림은 한 사람 계열로 통일될 수가 없었다. 북송이 멸망할 때 금인(金人)들은 개봉성에 들어가

⑰ 『선화화보(宣和畵譜)』 권11 「이성(李成)」 조(條)에 "오늘날 어부에 159폭이 소장되어 있다 (今御府所藏一百五十有九)"고 기록되어 있다.

궁정 내의 화가들과 그림들 뿐 아니라 민간의 화가들과 그림들도 전부 색출하여 압송하고 약탈해갔다. 그들이 북송 조정에서 금의 본토로 옮겨간 그림들은 후에 금이 멸망할 때 모두 원나라 사람들의 수중에 들어갔다. 금의 북쪽 본토로 붙잡혀간 수많은 화가들 중에 일부는 도중에 탈주했는데(이들 중에는 타 분야에 종사한 자들도 있었다), 이당도 이때 탈주한 자들 중의 한 사람이었다.

북송이 멸망할 때(1112) 고종은 다른 지역에 있었기에 잡혀가지 않을 수 있었다. 그는 기본 필수품도 지니지 않은 채 각지로 피신해 다녔고, 금의 군사들은 그가 가는 곳마다 추적했다. 최후에 고종은 배를 타고 바다로 나갔고, 물에 익숙지 않았던 금의 군사들은 결국 추적을 포기했다. 소흥 2년(1132)에 고종은 간신히 임안(臨安: 항주)에 도착했으나, 도피해 다니느라 기력이 소진한데다가 측근 대신 몇 사람의 봉록도 못 줄 형편이었다. 소흥 16년(1146)에 경제가 호전되면서 고종은 화원부터 건립했지만, 남송 조정에는 옛 그림이 한 폭도 없었다. 중국의 고대 화가들은 그림을 배울 때 임모부터 착수했고, 특히 화원에서는 임모과정을 매우 중요시했다. 남송화원의 화가들은 누구의 그림을 임모해야 했을까? 이당은 회화에 조예가 깊었을 뿐 아니라 나이가 많고 덕망이 높았으며, 더욱이 황제가 그의 그림을 지극히 좋아했다. 그래서 이당의 그림은 화원화가들의 교범이 되었고, 이당은 초기에 화원에 들어간 화가들로부터 스승으로 추대되었다. 송나라 화원의 제1대 종사(宗師)는 이성이었다. 제2대 종사인 이당은 제1대 종사의 그림를 계승하여 배웠고, 제3대 종사는 이당의 그림을 계승하여 배운 후에 후진들에게 화예를 전수해주어야 했다. 혹 변화를 시도한다고 하더라도 당시에는 배울만한 그림이 제공되지 못했으므로 부득이 이당 그림의 기초 위에서 변화를 시도할 수밖에 없었다. 남송4대가 중에 이당의 그림보다 좀 더 섬세하게 그렸던 유송년은 일찍이 이당의 지위를 폄하하려고 했다. 그러나 이당보다 더 강경하고 간략하게 그렸던 마원과 하규는 늘 이당의 지위를 격상시키려고 노력했는데, 이 때문에 남송인들은 이들의 그림을 남송회화를 대표하는 그림으로 간주했다. 그러나 이들의 그림은 모두 이당의 법문을 넘어서지 못했다. 마원과 하규 이후부터는 화가들이 마원과 하규의 그림을 종법(宗法)으로 삼았다. 현존하는 작자 미상의 남송회화들은 대부분 마원·하규의 그림과 많이 닮아 있다. 그 중에는 마원과 하규의 그림으로 잘못 감정(鑑定)된 그림들도 있었는데, 사실 이러한 그림들은 대부분 당시의 화원화가들이 그린 것이다.

결론적으로 남송에서는 이당의 화풍이 잠식했고 다른 계열은 나오지 않았는데, 이는 이 시대에만 존재한 특이한 현상이었다.

이당 이후부터 남송산수화는 확실히 거의 모두 이당 계열이었다. 물론 남송화원이 건립될 당시에 북송 선화화원 출신의 주예(朱銳)·염중(閻仲)·가사고(賈師古) 등은 여전히 북송화풍을 견지하여 남송화원이 건립된 후 초기에는 북송의 유풍도 있었지만 이들은 특출한 성취가 없었다.

남송산수화의 또 한 가지 특징은 거의 모든 화가들이 화원 출신이라는 점으로, 그 원인은 남송의 정세와 관계가 있었다. 민간의 화가와 화원의 화가는 서로 다른 점이 많았다. 즉 화원화가는 그림이 생계 수단이었으므로 회화에 종사할 수밖에 없었지만, 화원 밖의 화가들은 여가를 틈타 그림을 그렸으므로 그림에 한가롭고 표일(飄逸)[18]한 정취가 많이 반영되었다. 대륙의 동남 일대에 위치했던 남송은 외세와의 전쟁이 끊임없이 발생했지만, 그때마다 문인들의 구국의지로 인해 극복될 수 있었다. 육유(陸游)·신기질(辛棄疾)·진량(陳亮)[19] 등은 모두 시화에 뛰어났음에도 국방에 헌신했기에 자연에서 노닌 다음에 집에서 필묵을 즐겼던 소동파 식의 이른바 문인화를 그릴 상황이 못 되었다. 따라서 남송에는 기본적으로 문인화가 없었다고 볼 수 있다.

북 남송 시기의 화가 강삼(江參)은 초기에 절강성 진강(鎭江) 일대에 거주하면서 미불의 영향을 받았고, 후에는 주로 동원과 거연의 그림을 계승하고 범관의 그림도 배웠다. 강삼이 화원에 들어가지 못한 것으로 보아 남송화원이 건립되기 전에 그가 이미 사망한 듯하다. 강삼과 같은 시기의 화가 마화지(馬和之)는 소흥(1131-1162) 연간에 진사(進士)에 급제한 후 공부시랑(工部侍郞)등을 역임하면서 공무 중의 여가에 그림을 그렸고, 화원화가는 아니었다. 마화지는 초기에 오도자의 산수화풍을 배웠으나, 후에는 독특한 풍격을 갖추어 남송화단에서 특출한 대가가 되었다. 귀족화가 조백구(趙伯駒)·조백숙(趙伯驌) 형제도 북송에서 남송으로 건너간 화가들이다. 이들의 그림은 북송의 복고풍에 변화를 가미한 유형으로, 남송의 청록착색산수화를 대표했다. 이상은 모두 북송 말기에서 남송 초기까지 활동한 화가들이며, 이당 이후부

[18] 표일(飄逸)은 서화에서 표거(飄擧)·비동(飛動)·초탈(超脫)한 예술 풍격을 가리키며, 이는 또한 작품에 함유한 종횡으로 소탈하고 자유롭게 펼치는 풍운의 정취를 가리킨다. 표일은 본래 인품을 평하는 데에 사용했으나 후에 예술을 품평하는 데에 사용했다.
[19] 신기질(辛棄疾, 1140-1207)·진량(陳亮, 1143-1194)에 대해서는 〔인물전〕 참조.

터는 특출한 화가들의 그림이 모두 이당 계열에 속했다.

여기서 남송 영종(寧宗, 1194-1224 재위) 가태(嘉泰, 1201-1204) 연간 이후에 중국화단에 출현한 선화(禪畵)에 대해 특별히 언급할 필요가 있다. 고대의 사학가들은 선화에 그다지 관심을 두지 않았고, 고대의 회화이론가들은 선화에 대해 심지어 "거칠고 추악하며, 옛 법이 없어" "속되며", "문인들의 고아한 유희거리에 들지 못한다"라고 비난하기도 했다. 이처럼 중국 내에서는 선화와 선화를 그린 화가들이 냉대를 받았으나, 바다 건너 일본에서는 오히려 광대한 영향력을 발휘했다. 선화는 목계(牧溪, 13세기 초중반 활동)에 의해 처음 시작되었다. 목계는 성격이 조급하여 산수를 그릴 때 마음이 가는대로 쓸고 지나가듯 신속하게 휘호했는데, 용필을 최대한 간략화하고 더 이상 꾸미지 않았으며, 또한 필치가 호쾌하고 수분이 많아 자못 생기를 갖추었다. 당시와 후대 사람들은 이러한 그의 그림을 '묵희(墨戱)'[20]라고 불렀는데, 실제로 목계의 그림은 미불·미우인의 묵희보다 더 간결하고 시원스러웠다. 미가산수는 산꼭대기부터 짙은 묵점을 조밀하게 가하기 시작하여 산의 아랫부분으로 내려가면서 점점 옅고 성글게 가하는 과정에서 선과 준 등의 번잡한 공정을 간략화 했으나, 맹렬한 필치가 아니라 신중을 기하지 않고 느긋하면서도 여유롭게 그려나가는 방식이었다. 그러나 목계의 묵희는 붓을 내림과 동시에 매우 신속하게 휘호하는 방식이었다. 이러한 화풍은 선종의 돈오(頓悟)정신에 그 연원을 둔 것으로, 그 중에서도 불경을 찢어버린 남종선의 창시자 육조(六祖) 혜능(慧能, 638-713)[①]의 사상과 상통했다. 선종화(禪宗畵)[②]를 그린 화가들은 일체의 옛 법을 무시하고 화가 자신의 강렬한 감성을 직접적으로 표현했으며, 애써 간략한 표현양식을 추구했다. 또 그들은 하천이나 복잡하게 중첩되는 고산준령은 그리지 않고 지극히 보편적이고 평범한 산을 그렸으며 세부 묘사도 배제했는데, 이러한 그림은 선종의 주지사상과 상통한다는 이유로 '선화(禪畵)'로 칭해졌다. 옥간(玉澗)은 선화를 더욱 발전시켰다. 사실 목계와 옥간은 양해(梁楷)의 인물화 「발묵선인도(潑墨仙人圖)」(그림 4)와 그의 간필(簡筆)인물화로부터 계시를 얻었다. 양해는 가사고(賈師古)의 제자였지만 유작을 보면

⑳ 묵희(墨戱)는 문인이 전문이 아닌 즐길 목적으로 수묵화를 그리는 것이다. '묵에 의한 놀이'라는 뜻으로 기법에 구애되지 않는 자유로운 제작 태도를 말한다. 〔보충설명〕 참조.
① 혜능(慧能, 638-713). 중국 선종(禪宗)의 제6대 조사(祖師)이다. 〔인물전〕 참조.
② 선종화(禪宗畵)는 불교의 종파인 선종의 이념이나 그와 관계되는 소재를 다룬 그림이다. 도석화(道釋畵)의 하나로 선화(禪畵)라고도 한다. 〔보충설명〕 참조.

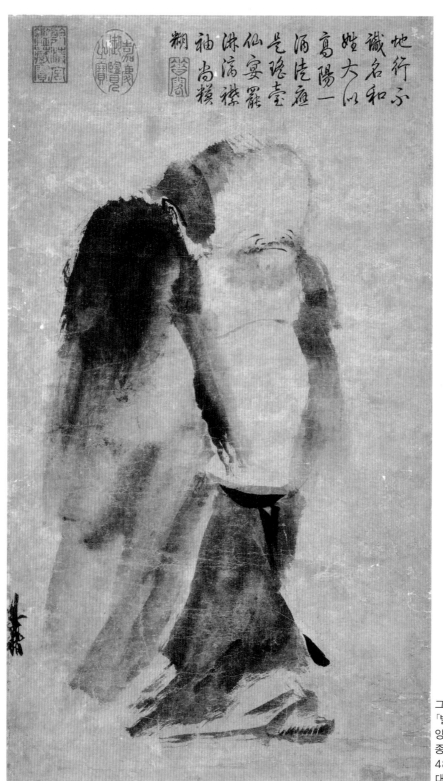

地行不
識名和
蛭大以
蛙陽一
涸逢高
毫瑤臺
仙宴罷
沐滴襟
袖尚模
糊

그림 4
「발묵선인도(潑墨仙人圖)」,
양해(梁楷),
종이에 수묵,
48.7×27.7cm,
대북고궁박물원

가사고의 그림 외에도 이당과 유송년의 그림과 많이 닮았음을 확인할 수 있다. 특히 양해의 발묵인물법은 이당의 화법을 배운 듯한데, 예를 들면 「발묵선인도」 상의 용묵법이 이당의 「청계어은도(淸溪漁隱圖)」 상의 산석과 언덕에 사용된 용묵법과 많이 닮았다. 따라서 선화도 기본적으로 이당 계열의 영향을 받았다고 볼 수 있다. 양해는 비록 화원화가였지만 술을 좋아했을 뿐 아니라 황제가 하사한 옥대(玉帶)를 감히 문밖에 걸어놓고 가버렸으며, 호도 양풍자(梁瘋子: '풍자'는 미친 사람이라는 뜻이다)였다. 즉 그는 후대 사람들이 상상한 성실한 화원화가의 태도는 갖추지 못했다. 양해는 승려와의 교류를 특별히 좋아했으므로 선종사상의 영향을 받았을 것이며, 또한 선적(禪的) 심미의식을 갖추었으므로 양해의 그림을 최초의 선화로 간주해도 무방하다. 양해·목계·옥간의 그림은 중국과 일본 승려들의 왕래와 교류를 통해 대부분 일본으로 유입되어 일본 선화의 발전에 지대한 영향을 주었다.

총괄하자면, 남송시대의 산수화는 건국 초기에서 화원 건립 때까지 북송의 유풍이 잔존했으나, 이당 이후부터는 거의 모든 화가들이 이당의 화풍을 추구했다. 그 중 특출한 대가로는 유송년·마원·하규가 있었고 그 다음으로 양해·옥간·목계가 있었는데, 이들은 이당의 화풍과 동일한 정서를 갖추어 그림을 더 간략한 형식으로 변화시켰다. 전자는 굳세고 강한 필선을 사용하여 경물의 윤곽선을 그은 다음에 신속히 쓸어내듯이 대부벽준을 가하는 방식이며, 후자는 윤곽선을 긋지 않고 직접 대부벽의 기세로 신속히 쓸어내듯이 휘호하는 방식이다. 양자는 비록 풍모의 차이는 약간 있지만 추구한 정신은 서로 일치했다. 이러한 예술은 조급하고 불안한 남송 사인들의 심리와 불굴의 기개를 형상화한 것으로, 그들이 필요로 했던 시대정신의 산물이었기에 다른 시대의 그림에서는 볼 수 없는 독특한 양식으로 형성되었다.[55]

여기서 남송산수화풍이 형성될 무렵의 시대적 배경에 대해 좀 더 언급할 필요가 있다. 송(宋)의 국토는 한(漢)·당(唐)에 비해 상당히 축소되었다. 석경당(石敬瑭)이 요(遼)에 할양해 주었던 연운16주는 줄곧 되찾지 못했고, 송의 통치자는 내정과 외족 침략에 대해 노력을 다해 대응했으나 결국 힘이 미치지 못했다. 송은 요·서하(西夏, 990-1227)·금과의 전쟁에서 늘 패하여 여러 번 영토를 빼앗겼고 그 때마다 굴욕적인 협정에 조인해야 했으며, 그 후에도 매번 금·은·여인·식량·섬유 등을 금의 조정

그림 5 「진문공복국도(晉文公復國圖)」, 부분도, 이당(李唐), 비단에 채색, 29.4×827cm, 메트로폴리탄 미술관

에 바쳐가며 한시적으로 난국을 모면했다. 이 때문에 송나라 백성들의 마음에는 늘 무능한 조정에 대한 불만으로 가득 차 있었다. 북송 시기에도 백성들의 불만은 있었지만 그나마 견딜 만했다. 왜냐하면 북송은 요나라보다 영토가 넓었고 조상이 물려준 문화유산과 번영의 역사로부터 다소 위안을 받을 수 있었기 때문이다. 그러나 관직에 오른 자들은 늘 상투적인 말만 늘어놓았고, 관직을 버린 자들은 산수를 노래하거나 세상을 멸시하거나 또는 자아 도취되어 세월을 허비했으며, 어떤 이는 아예 기녀들 사이에서 향락을 즐기거나 음주 등으로 소일했다. 이러한 세태로 인해 송대에는 봉건사대부 특유의 울적한 심경을 토로하는 식의 그림이 전례 없는 발전을 하여 원·명·청대까지 줄곧 유행했는데, 이것이 바로 송대의 문인들이 의(意)를 반영하는 예술을 창시하게 된 원인이자 또한 후세의 문인들이 '의'의 예술을 중시하게 된 원인이다.

남송시대에 이르러 백성들의 인내심은 한계가 무너졌다. 한족 백성들은 과거에 줄곧 멸시해온 소수민족 사람들에 대해 "받들기를 가마처럼 하고 공경하기를 형이나 웃어른처럼 했으며 섬기기를 임금 또는 부모처럼 했다."[56] 또한 고종(高宗)은 금의 조정을 향해 자신을 '신(臣)'·'질황제(侄皇帝)'·'아황제(兒皇帝)'라 칭했고 남으

로 피신할 때 금의 병사들과 마주칠 때면 자신을 낮추어 "항상 조심히 오직 각하를 도울 것이니 측은히 여기시어 용서해주십시오 … 줄곧 (금나라) 황제의 글을 받들어왔으니 원컨대 옛날 저의 호칭은 거두어주십시오 세상이 모두 금나라이고 황제가 둘이 있을 수는 없습니다(『송사기사본말(宋史紀事本末)』)"[57]라는 류의 말을 하여 목숨을 구걸했다. 금인들은 송의 문화유산을 약탈하고 황제를 포로로 잡아갔다. 결국 송의 영토는 대륙의 동남 일대만 남게 되고, 언제 멸망할지 모르는 풍전등화의 위기에 처했다. 금인들의 약탈과 살육을 목격한 송인들은 한 맺힌 심경을 억눌러야 했고, 구국정서가 강렬해진 뜻있는 선비들은 파렴치한 조정 관료들과 침략자들을 증오했다. 분노한 백성들은 도처에서 의병을 조직하여 금의 군대에 대항했는데, 이들 중에는 시인·문학가·화가들도 부지기수였다. 예컨대 화가 겸 학자였던 소조(蕭照)는 건업(建業)③에서 태행산(太行山)④까지 건너가서 의병에 참가했고 이당은 금의 병사들에게 붙잡혀 금의 북쪽 영토로 압송되어가다가 탈출하여 남으로 내려갔다. 후에 시인 신기질은 의병을 통솔하여 금군 진영을 습격했고 시인 육유도 오랜 기

③ 건업(建業)은 지금의 강소성 남경(南京)이다.
④ 태행산(太行山)은 태행산맥(太行山脈)의 주봉으로, 산서성 진성현(晉城縣) 남쪽에 있다.

간 최전선에서 격전을 벌였다. 고종도 거국적인 형세에 떠밀려 부득이 "부관군(帥府官軍)과 군도(群盜)들 중에 돌아온 자들을 통솔하여 백만 군사를 호령했는데"[58] 여기서 '군도'는 자원 조직한 의병을 가리킨다. 남송인들의 의분은 문학작품에도 반영되었다. 예컨대 악비(岳飛)[5]의 시에서는 "웅지 품어 배고프면 오랑캐 살을 먹고, 담소하다가 목마르면 흉노 피를 마시네"[59]라고 하였고, 육유는 "외로운 검은 침상 머리에 있고"[60] "철마(鐵馬)는 추풍에 국경으로 흩어지네"[61]라고 하였다. 또 신기질은 "취중에 등불 밝혀 칼을 바라보네. … 사막에서 거품처럼 사라지는 병사들. 말을 움직이니 나는 듯 빠르고, 활 솜씨 벼락같아 활시위에 놀라네"[62]라고 하였으며, 진량은 "일세의 영웅을 쓰러뜨려 만고의 염원을 이루었네"[63]라고 하였다. 모두 굳세고 격앙된 어조이며 골간이 호방하고 기세가 강렬하다.

화가들도 시인들과 다르지 않았다. 예컨대 이당의 「채미도(采薇圖)」는 남송에 들어가 몸을 기탁한 대신들을 반영한 그림이며, 그의 「진문공복국도(晉文公復國圖)」(그림 5)는 진문공이 고통을 감내하며 나라를 되찾는 내용으로 즉 고종이 그를 본받게 할 목적으로 그려졌다. 소조의 「중흥서응도(中興瑞應圖)」·「응정도(應禎圖)」·「광무도하도(光武渡河圖)」 역시 고종이 중흥에 전력하도록 고무할 목적으로 그려졌고, 유송년의 「중흥사장도(中興四將圖)」는 금군에 맞선 장령들을 표창할 목적으로 그려졌다. 남송화풍이 강경한 필선과 맹렬한 대부벽준, 그리고 양해·목계·옥간의 그림처럼 비바람이 몰아치는 듯한 기세가 호방한 유형이었던 것은 그것이 당시의 정국을 상징하는 풍격이었기 때문이다. 강대국의 침략으로 국난에 직면하자 뜻있는 선비들은 죽음을 무릅쓰고 적군에 대항하면서 황제의 군대가 북쪽 중원을 정벌해주길 간절히 염원했다. 시국이 이러했기에 남송화가들의 붓끝에서는 강한 필선과 급격한 전환과 멈춤, 그리고 거칠고 맹렬한 대부벽준이 나올 수밖에 없었다(가끔 부드럽게 그려본 경우는 예외로 보아야 한다). 바꾸어 말하면, 유연하고 부드럽게 전환하는 필선은 평온하고 한가로운 심경을 요하는데, 남송인들은 이러한 심경과 정서를 갖출 상황이 못 되었던 것이다. 화가가 위기에 처한 조국을 외면한다면 그 시대의 정신을 대변하고 반영하는 진실한 그림은 감히 그릴 수 없는 것이다.

목계의 그림에도 애국정서가 짙게 반영되었다. 권세가 높았던 당시의 매국(賣國) 재상 가사도(賈似道)[6]를 감히 비난한 사실만 보아도 그의 곧은 절개를 짐작할 수 있

⑤ 악비(岳飛, 1103-1141)는 남송(南宋)의 무장(武將)·학자·서예가이다. 〔인물전〕 참조.

는데, 목계의 애국정서는 선종사상과 융합하여 비바람이 몰아치는 듯한 선화 특유의 맹렬한 화풍으로 형성되었다. 강경하고 맹렬한 남송화풍은 이당·유송년·마원·하규·양해 등의 그림에서도 볼 수 있다. 그러나 이들의 그림 중에는 「청계어은도(淸溪漁隱圖)」·「한강독조도(寒江獨釣圖)」·「답설심매(踏雪尋梅)」 등과 같은 은일 관련 그림도 있는데, 이 그림들은 어떻게 설명해야 할까? 염세적 은일사상이 반영된 이러한 그림들은 남송화가들의 애국정서에서 발로된 또 다른 일면이었다. 즉 간절한 애정이 실현되지 못하면 그것이 한(恨)이 되어 나타날 수 있듯이 극단적인 열정이 좌절을 겪게 되자 그것이 오히려 냉담하고 쓸쓸한 정서로 나타났던 것이다. 시를 예로 들자면, 애국시인 육유는 "이 한 몸 나라를 구할 수 있다면 만 번이라도 죽음이 있으리"[64] "눈물 흘리며 황상께 북벌을 청했네"[65]라고 목소리를 높였다가, 또 깊이 좌절할 때면 목소리를 낮추어 "백년 인생길이 매사에 술 취할 때 헤아린 것만 못하네"[66] "하루가 일 년 같음은 한가해야 깨닫게 되고, 일이 하늘만큼 커져도 술에 취하면 그만 둔다네"[67]라고 노래했다. 심지어 육유는 "적벽이 한갓 옛 자취임을 보았는데, 자식을 낳는다고 손권(孫權)과 같을 필요가 있겠는가?"[68]라고 하였다. 신기질의 애국정서는 불화와 같아 "무쇠창과 철갑말로 무장하니 기세가 만 리를 삼킬 범과 같아라"[69]라고 격앙되었다가 또 실의에 빠질 때면 "한가롭게 오고감이 몇 번이던가?"[70] "다만 산수 속을 거닐면서 무사히 한여름을 보냈네"[71]라고 하였다. 항금영웅 악비는 "노기(怒氣)를 띨 때면 관(冠)이 위로 솟구쳤네"[72]라고 의기양양하게 노래했다가 실의에 빠질 때면 침울한 심경이 되어 "마음속 상념을 거문고에 부치려 해도 … 줄이 끊어졌으니 그 누가 들어줄까?"[73]라고 토로했다. 애국화가들의 그림도 이러한 기조와 다르지 않았다. 즉 염세적 은일정서가 표현된 그림들은 진취적 분발이 무용지물이 되자 절망한 심경에서 우러나온 산물이었던 것이다. 남송의 조정에서는 국토가 대륙의 동남 일대로 내몰린 상황에서도 늘 만족하여 영토 확장에 뜻을 두지 않았고, 금에 대한 저항은 늘 제압되어 뜻있는 선비들의 독려와 풍자도 작용을 일으키지 못했다. 이 때문에 그들의 비관심리 속에 염세사상이 싹트기 시작했는데, 이를테면 뜻을 잃은 그들에게 구국의지라는 것은 단지 산속에 은거하여 새 소리를 들으면서 낚싯대를 드리우거나 가야금을 즐기고 매화를 탐닉하는 일만도 못한 것으로 여겨졌던 것이다. 이러한 계열의 그림은 후대의 화

⑥ 가사도(賈似道, 1213-1275)는 남송(南宋) 말기의 정치가이다. 〔인물전〕 참조.

가들이 더 선호하게 되어 지금까지 수많은 작품들이 남겨졌다. 그러나 역시 남송 회화는 강렬한 혈기에서 나온 호방한 유형이 대부분이었다. 결론적으로 염세사상을 반영한 류의 그림은 구국에 대한 남송화가들의 강한 사명감에서 나온 또 다른 일면이었다. 그들은 비록 의기소침한 정서를 토로하는 시를 쓰거나 또는 은거도 했지만 구국에 대한 열정이 매몰된 적은 없었다.

이 외에도 남송화가들은 남송의 태평과 민생안락을 고의로 꾸며서 표현한 유형도 많이 그렸는데, 예를 들면 「촌사취귀도(村社醉歸圖)」·「춘목도(春牧圖)」·「촌장도(村庄圖)」·「답가도(踏歌圖)」·「화등시연도(華燈侍宴圖)」 등이 그러하다. 오늘날의 많은 논자들은 남송이 빈궁했다고 오인하여 이당·마원·하규 등이 당시의 실정과는 달리 태평성세로 가장했다고 비난하기도 하는데, 남송의 통치자가 백성들을 다소 억압한 것은 사실이지만, 남송은 중·후기에 확실히 일정기간 경제적인 부를 누렸다. 고종(高宗)조에서 효종(孝宗) 조까지(1127-1189)의 기간에 남송의 인구가 1984만 명에서 2850만 명으로 증가한 점이 이 사실을 뒷받침해주는데, 특히 생산기술력을 가진 수공업자들이 남방으로 유입되고부터는 노동력이 크게 증가했을 뿐 아니라 신기술까지 도입되어 당당히 경제 발전 지역이 되었다. 또한 이러한 경제 발전은 당시의 원화(院畵) 발전에 기초가 되어주었다. 따라서 남송화가들의 그림에 반영된 태평성대의 장면들은 객관적인 사실로 보아야 한다. 남송의 번영은 당시의 시문에도 반영되어 있다. 예컨대 육유의 시에 "농가의 납주(臘酒)[7]가 흐리다고 비웃지 말라. 풍년에 손님이 드니 닭과 돼지 풍족하네"[74]라고 하였고, 신기질의 시에서는 "벼꽃 향긋한 마을, 풍년을 노래하네",[75] "천경(千頃)의 벼꽃 향기 술로 담아도, 밤마다 마셔대니 바람 속의 이슬이네"[76]라고 하였다.

남송의 농업과 상공업은 전대미문의 발전을 거듭하여 수많은 소상인과 수공업자들이 도성으로 유입되었고, 이로 인해 광대한 시민계층이 형성되었다. 이러한 형국에 발맞추어 남송의 화단에서는 책혈(冊頁)[8]이나 부채 등에 그린 산수소품이 전대에 비해 크게 발전하고 성행했다. 이 시기의 소품은 순수 감상용이었던 명·청대의 책혈과는 달리, 주로 부채·창문·등편(燈片)을 장식하거나 명절의 등회(燈會) 또는 천정 장식에 많이 사용된 실용 위주의 그림이다. 또한 소품은 대부분 소경산수(小景

⑦ 납주(臘酒)는 섣달에 담았다가 봄에 마시는 술이다.
⑧ 책혈(冊頁)은 화첩(畵帖)과 같은 말이다. 1혈(頁)은 화첩의 한 면을 말하며, 1책(冊)은 화첩 전체를 말한다.

山水)였고, 궁정 화원에서 많이 제작되었다. 예컨대 마원의 「사생사단권(寫生四段卷)」(상해박물관 소장)은 등편장식에 사용된 소품이며, 중국 각지의 박물관에 소장되어 있는 송대의 책혈 중에도 실용적인 장식에 걸맞도록 그려진 소품이 가장 많다. 그림의 소재도 소시민들의 취향에 부합하는 실용적 용도를 고려하여 당시의 소시민들이 즐겨 읽고 들었던 고전·신화와 유인(幽人) 관련 고사(故事), 그리고 고아한 경치가 많았다.

제3절 원체(院體)산수화의 창시자 — 이당(李唐)

1. 이당(李唐)의 생애

　이당(李唐, 약1066-약1150).[9] 자는 희고(晞古)이고, 하양(河陽)[10] 사람이다. 어린 시절의 행적은 밝혀진 바가 없으며, 37세 이전에 이미 그림으로 명성이 높았다. 일찍이 필문간(畢文簡)이라는 자가 당(唐)대의 명화 「형화박오방차율도(邢和璞悟房次律圖)」를 얻었는데, 숭녕(崇寧) 2년(1103)에 그의 자손이 이 그림의 별본(別本)을 소장하고자 약 37세였던 이당에게 임모를 요청했고, 이당은 난이도가 높은 이 그림을 훌륭하게 완성했다.[11]

　이당은 대략 48세 경에 개봉(開封)으로 가서 황가에서 주관한 도화원 시험에 응시했는데, 시권(試卷)을 직접 심사한 휘종(徽宗, 1100-1125 재위)이 이당의 독특한 구상을 높이 평가하여 이당을 첫 번째 순위로 화원화가에 선출했다.[12]

⑨【저자주】과거의 사학가들은 모두 이당의 생졸년을 1050년-1130년으로 여겼으나 이는 잘못 안 것이다. 자세한 내용은 졸작 「이당생졸년고(李唐生卒年考)」(筆名 棄病, 『美術硏究』, 1984年 4期)를 참조하기 바란다. 이 졸문에는 또 이당의 화풍 변천과 남송 초기에는 화원(畫院)이 없었던 사실 등이 고증되어 있으므로 참고할 수 있다.

⑩ 하양(河陽)은 지금의 하남성 맹현(孟縣)이다.

⑪ 이 내용은 동유(董逌)의 『광천화발(廣川畫跋)』에 기록되어 있다. 동유는 송 선화(宣和, 1119-1125) 연간에 예술품 감식과 고증 방면에 명성을 떨쳤다.

⑫【저자주】명대 당지계(唐志契)의 『회사미언(繪事微言)』에 "정화(政和, 1110-1118) 중에 휘종(徽宗, 1100-1125 재위)이 화원을 건립하여 여러 유명한 화공(畫工)을 불러 반드시 당나라 사람의 시구를 따와서 화공들을 시험했다. 일찍이 '죽쇄교(竹鎖橋) 주변의 술파는 집 (竹鎖橋邊賣酒家)'으로 화제(畫題)를 삼았던 적이 있는데, 여러 사람들이 모두 술집에 대해서만 노력을 쏟았지만 이당(李唐) 한 사람만은 다리 옆 대숲 위로 술집 깃발 하나를 걸어놓으니, 황제는 그가 '쇄(鎖)'자의 뜻을 얻었다고 기뻐했다 (政和中, 徽宗立畫院, 召諸名工, 必摘唐人詩句試之, 嘗以竹鎖橋邊賣酒家爲題, 衆皆向酒家上著工夫, 惟李唐但於橋頭竹外掛一酒帘, 上(宋 徽宗)喜其得鎖字意.)"라고 하였다. 원대 장숙(莊肅)의 『화계보유(畫繼補遺)』에서는 이당에 대해 "송 휘종 조에 일찍이 화원에 보입되었다 (宋徽宗朝曾補入畫院.)"라고 하였다. 보입(補入) 즉 보충되어 들어가는 것은 특보(特補: 특별 보충)과 천보(薦補: 천거 보충)을 제외하고는 일반적으로 모두 과거시험을 통해 '보입'되는 것을 가리킨다(특보나 천보도 대부분 과거시험을 통했다. 『宋史·選擧』 참고). 시거(試擧)는 『송사(宋史)』 권157 「선거(選擧)」 3 '보시의학(補試醫學)'에 이르기를 "순희(淳熙) 15년(1188) 내외의 평민 의사들에게 명하여 예부(禮部)를 거쳐 먼저 전위(銓闈: 당·송 때 예부에서 시험을 치르던 장소)에 맡겨 맥의(脈義: 진맥시험) 일장삼도(一場三道)를 시험 치게 하여 그 중 두 과목 통과한 사람을 뽑아 다음 해에 치르는 성시(省試: 당·송 때 행하여진 문관시험)에 보낸다. 경의(經義: 경전시험) 삼장십오도(三場十五道)는 다섯 과목 통과

이당은 북송화원에서 종사한 기간에 휘종의 아홉 번째 아들이자 훗날 남송의 제1대 황제인 조구(趙構, 1107-1187)의 관저에 드나들면서 조구에게 그림을 그려주고 또 글씨와 그림을 가르쳐 주었다.⑬

이당은 북송화원에 있을 때 비록 훗날 남송에서와 같은 최고의 명성은 누리지 못했지만 상당히 높은 명성을 누렸다. 예컨대 이당의 「채미도(采薇圖)」 상에 송기(宋杞, ?-약1368)⑭가 남긴 제발문에 "이당은 … 선화 정강(宣和靖康, 1119-1127) 연간에 이미 저명했다"⑺는 기록이 있다. 또한 이당이 선화 6년(1124)에 그린 「만학송풍도(萬壑松風圖)」(그림 6)를 보면 이당의 당시 성취를 짐작할 수 있는데, 이 그림은 범관·형호·이사훈의 화법을 추구했고, 이당의 선배화가 곽희의 화법과는 크게 다르다.

이당이 북송에서 활약하던 시기에 북송 왕조는 국난을 조우했다. 금의 군사들이 수도 변경(汴京)⑮을 함락시켜 휘종과 흠종을 체포하고(1127) 이어서 궁정화가들을 포함하여 각종 기예인과 기능공, 심지어 민간에 흩어져 있는 기예인들까지 모두 색출하여 금의 북쪽 본토로 압송해갔다. 이때 이당도 수많은 기예인 대열 속에 섞여

한 것을 합격으로 삼는다. 다섯 차례 치러 그 중 한 사람을 뽑아 의생(醫生)을 보충하고, 두 번 치르기를 기다려 성시(省試)에 보내어 승진시켜 보충하니, 여덟 과목 통과한 자는 한림의학(翰林醫學)이 되고, 여섯 과목 통과한 사람은 지후(祗侯)가 된다 (淳熙十五年, 命內外白身醫士, 經禮部免附銓闈, 試脈義一場三道, 取其二通者赴次年省試, 經義三場十二道, 以五通爲合格, 五取其一, 補醫生, 俟再赴省試升補, 八通翰林醫學, 六通祗侯.)"라고 하였다. 여기서 말한 보입(補入)과 승보(升補)는 모두 시험을 거듭 치러야만 '보입'되는 경우이다. 『송사(宋史)』에도 이러한 사례가 많이 보이는데, 일반적으로 '보입'은 시험을 쳐서 들어감을 가리킨다. 유성(兪成)의 『충설총설(茧雪叢說)』에 이러한 기록이 있다. "휘종(徽宗) 정화(政和) 중에 화원(畵院)을 건립하여 태학(太學)의 법을 이용하여 사방의 화공들을 보총하는 시험(補試)을 치렀는데, 고인(古人)의 시구를 가지고 화제(畵題)로 할 것을 명하여 몇 사람이나 가려 뽑았는지 알지 못할 정도였다. 일찍이 '죽쇄교 옆의 술파는 집'을 화제로 시험을 본 적이 있는데 사람들이 모두 술집에 노력을 기울였으나, 오직 한 사람의 훌륭한 화가가 다리 가의 대나무 숲 위에 술집 깃발 하나를 걸어놓고 '주(酒)'자를 써놓았을 따름이니, 술집이 안에 있음을 보여준 것이다 (徽宗政和中, 建設畵院, 用太學法補試四方畵工, 以古人詩句命題, 不知搞選幾許人也. 嘗試'竹鎖橋邊賣酒家'. 人皆可以形容, 無不向酒家上着工夫, 惟一善畵, 但於橋頭竹外掛一酒帘, 書'酒'字而已, 便見酒家在內也.)"라고 하였다. 여기에서 말한 '보시(補試)'는 확실히 시험이다.
⑬ 【저자주】 장숙(莊肅)의 『화계보유(畵繼補遺)』에 "고종이 그림을 그릴 때는 강저(康邸)에 거처했는데, 이당이 일찍이 그 일을 관장하여 추진했다 (高畵時居康邸, 唐嘗獲趨事.)"고 하였다. 강저는 조구의 관저(官邸)이다. 조구가 한때 강왕(康王)에 봉해졌기에 사람들이 그의 관저를 '강저'라 불렀다. 『송사기사본말(宋史記事本末)』 권59의 원우황후(元祐皇后) 맹씨(孟氏)를 기록한 「수서고중외(手書告中外)」에도 "조구의 관저에서 예전에 보호받았기에 송 왕조의 대통을 잇게 되었다 (繇康邸之舊藩, 嗣宋朝之大統.)"라고 기록되어 있는데 여기서도 같은 뜻이다. '그 일을 추진했다'에서 그 일은 그림을 그려주거나 가르치는 일이다.
⑭ 송기(宋杞, ?-약1368)는 원말 명초(元末明初)의 시인·학자·화가이다. 〔인물전〕 참조.
⑮ 변경(汴京)은 오대 북송의 수도로서, 지금의 하남성 개봉(開封)이다. 변량(汴梁)이라고도 불렀는데, 양(梁)은 대량(大梁: 개봉의 옛 이름)에서 유래되었다. 변하(汴河)강의 연변이었기에 이 명칭이 생겼다.

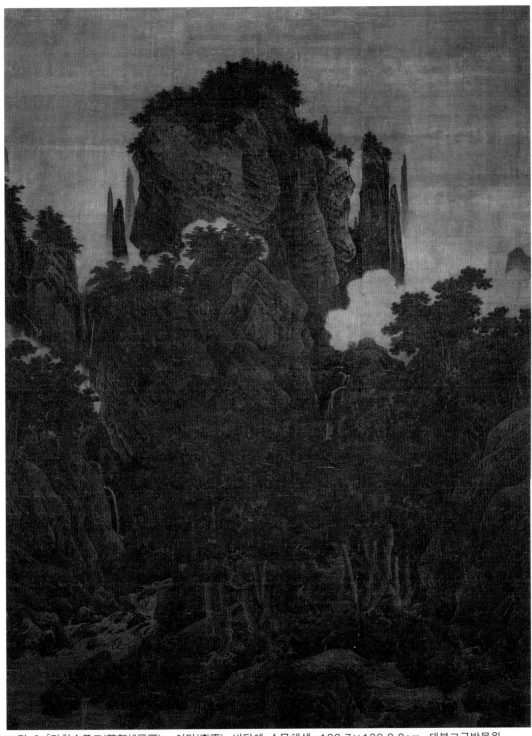

그림 6 「만학송풍도(萬壑松風圖)」, 이당(李唐), 비단에 수묵채색, 188.7×139.8.8cm, 대북고궁박물원

먼 북쪽나라로 끌려가게 되었다.[16] 이 시기에 다른 지역에 있었던 휘종의 아홉 번째 아들 조구는 요행히 잡혀가지 않고 남으로 내려갔고, 남경(南京)[17]에 도달하자마자 황제에 즉위하여 송 고종(高宗, 1127-1162 재위)이 되었다. 이 소식을 전해들은 금의 군사들은 공격 방향을 조구에게로 돌렸고, 이때부터 조구는 수년간의 도피생활이 시작되었다. 이미 멸망한 조씨 왕조가 조구에 의해 명맥이 이어진 것이다. 한편 금의 북쪽 본토로 압송되어 가던 무리 중에는 조구가 남으로 내려갔다는 소식을 듣고 군영에서 탈출한 자들이 많았는데, 이당도 고종에게 몸을 기탁하고자 군영에서 탈출하여 남으로의 긴 노정에 올랐다.

이당은 노정에 태행산(太行山)[18]을 지나게 되었는데, 마침 그곳에는 양흥(梁興) 등이 조직한 의병기지가 있었다. 이당은 태행산 의병들의 검문을 받는 과정에 건강(建康)[19]에서 온 의병 소조(蕭照)를 만났는데, 그는 자못 학식이 있고 그림도 잘 그렸다. 소조는 이당의 행낭 속에 있었던 안료와 화필을 보고는 곧 그가 이당임을 알아차렸다. 이당은 선화 정강 연간에 이미 명성이 높았을 뿐 아니라 정화 연간에 과거에 급제했기 때문에 소조도 이당의 명성을 익히 들어 알고 있었던 것이다.[78] 이때 소조도 뜻을 세운 바가 있어 의병부대원들에게 작별을 고하고 이당과 함께 남으로 내려갔다. 노정에 소조는 이당으로부터 그림을 직접 전수받았고, 두 사람은 사제지간이 되어 서로 화예를 깊이 논했다.

송 고종과 그의 수하들은 소흥 2년(1132)에 임안(臨安: 항주)에 도착했고, 이당과 소조도 대략 소흥 초에 임안에 도착했다. 이 시기에 남송의 조정에서는 국방 업무로 분주한데다가 재정이 열악하여 시급을 요하는 기관조차 설립하지 못했기에 화원은 건립될 수가 없었다. 생활이 어려웠던 이당은 부득이 생계를 위해 거리로 나가 그림을 팔아야 했는데, 이당의 화풍을 접해보지 못했던 남송인들은 그의 그림에 대한 가치를 알아보지 못했다. 이 시기에 이당은 자신의 괴로운 심경을 이렇게 토로했다.

설경 속 안개 낀 마을과 비 내리는 여울

[16] 【저자주】자세한 내용은 졸작 「李唐研究」를 참조 바란다.
[17] 남경(南京)은 지금의 하남성 상구(商邱)이다.
[18] 태행산(太行山)은 산서성 진성현(晉城縣) 남쪽에 있다.
[19] 건강(建康)은 지금의 강소성 남경(南京)이다.

보기는 쉬워도 그리기는 어렵다네.

지금 사람들이 몰라줌은 이미 알고 있으니

연지(臙脂)나 많이 사서 모란꽃이나 그려볼까[79)]

- 「조지불입시인안(早知不入時人眼)」

　이당은 그림이 잘 팔리지 않아 생활이 날로 궁핍해졌으나,[80)] 그림을 지극히 좋아하는 본성을 버리지 못해 고통을 감내하면서 화가의 길을 걸었다.

　남송의 경제가 다소 안정되자 조정에서는 서화원을 건립하기 위해 소흥 16년(1146)부터 화가들을 모집했다. 이 시기에 조정의 중사(中使)[⑳] 한 사람이 거리에서 우연히 이당의 그림을 보게 되었는데, 그것이 화원대조(待詔)[①]의 그림임을 한눈에 알아보고는 매우 기뻐했다. 화원이 건립된다는 소식을 전해들은 이당은 명첩(名帖)[②]을 투고하여 화원에 들어갈 뜻을 알렸고, 한편 중사도 황제에게 이당의 소식을 알렸다. 그리하여 이당은 화원에 들어가[③] 대조(待詔)가 됨과 동시에 금대(金帶)를 하사받았는데, 이 해에 이당은 이미 80세가 다 된 노화가였다.

　정화(政和, 1110-1118) 연간에 이당이 조구를 처음 보았을 때 조구는 어린 소년이었으나, 이때는 40세의 황제가 되어 있었다. 조구와 이당은 친분이 두터웠다. 일찍이 조구가 비단 상에 「호가십팔박(胡笳十八拍)」[④] 18소절을 쓰면서 한 소절이 써질 때마

⑳ 중사(中使)는 궁중에서 왕의 명령을 전하던 사자(使者)이다. 주로 내시(內侍)가 많았다.

① 대조(待詔)는 송대에 궁정에 소속된 화가들에게 주었던 관직명이다. 북송(北宋) 초에 태조(太祖, 960-975 재위)는 남당(南唐, 937-975)의 제도를 모방하여 한림도화원(翰林圖畵院)을 설치하고 화가들을 궁정에 초치하여 대조(待詔)·지후(祗侯)·예학(藝學)·화학정(畵學正)·학생(學生)·공봉(供奉) 등의 관직을 수여했는데, 대조(待詔)는 이 중에 가장 높은 관직이다.

② 명첩(名帖)은 자기소개서, 즉 오늘날의 명함이다.

③ 【저자주】송기(宋杞)의 발문(跋文)에 "이당이 중사(中使)에게 명첩(名帖)을 투고했고 (중사가) 황제에게 이당을 추천했던 까닭에 항주(杭州) 사람들이 이당의 그림을 귀하게 여겼다"고 되어 있는데, 송기는 항주 사람이며 이 발문은 자신이 조사한 바를 직접 기록한 문장이다. 따라서 중사가 이당을 추천했다는 송기의 말은 신뢰할 만하다. 하문언(夏文彦)의 『도회보감(圖繪寶鑒)』에 "이당은 건염 연간에 태위(太尉) 소연(邵淵: 일명 邵宏淵)이 천거했다"고 했는데, 태위가 무관(武官)의 최고 직함임에도 『송사(宋史)』에 '소연'이라는 이름은 없다. 또 당시의 신흥 무장세력 중에 악비(岳飛, 1103-1141) 외에는 거의 모두가 글을 몰랐는데, 일개의 무장이 어떻게 화가를 천거할 수 있었는지도 의심스럽다. 따라서 송기의 말이 이치에 부합한다고 볼 수 있다. 자세한 내용은 졸저 『이당연구(李唐硏究)』를 참조 바란다.

④ 「호가십팔박(胡笳十八拍)」은 후한(後漢)의 채염(蔡琰)이 지은 곡명(曲名)이다. 채염이 후한 말 헌제(獻帝) 흥평(興平) 2년(195)에 흉노에게 잡혀가서 좌현왕(左賢王)의 부인으로 12년 동안 살다가 조조(曹操, 155-220)가 사신을 보내 건안(建安) 13년(208)에 환국(還國)하게 된 과정을 겪은 심정을 노래한 것이다. 모두 18장으로 이루어졌는데, 1장(一章)을 일박(一拍)이라 한다. '호가십팔박'은 그림의 주제로 자주 다루어졌으며, 주로 「문희귀한도(文姬歸漢圖)」라는 제목으로 그려졌다.

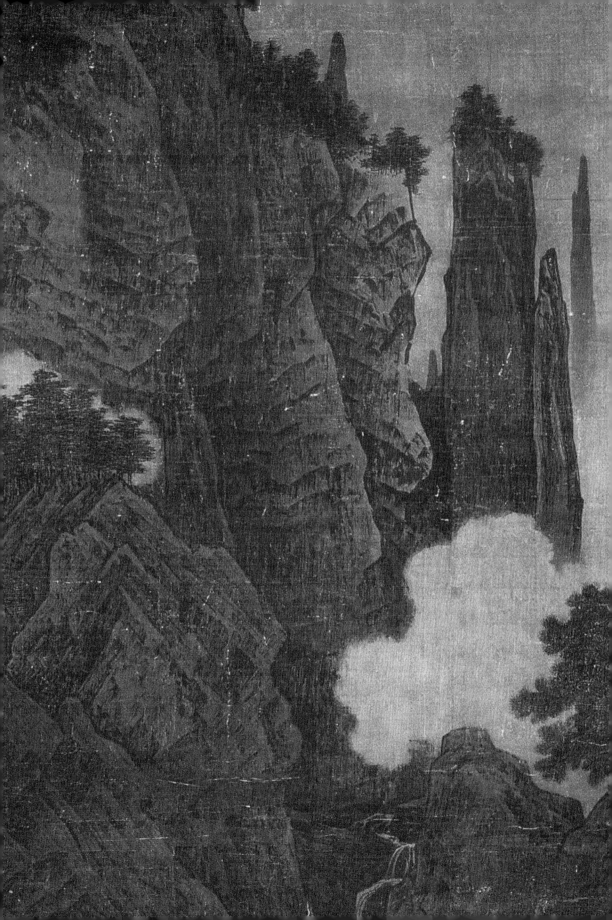

다 이당에게 시의 뜻에 부합하는 그림을 여백 상에 그리게 한 적이 있었다.[5] 또한 고종은 이당의 「진문공복국도」 상에 친히 『좌전(左傳)』을 써주었고, 이당의 「장하강사도(長夏江寺圖)」 상에 "이당은 당나라의 이사훈에 비길 만하다"[81]라는 찬사를 써주기도 했다. 이 외에도 고종이 이당의 그림을 특별히 좋아했다는 류의 기록이 많은데, 이는 그들이 사적으로 가까워서가 아니라 이당의 그림이 특출했기 때문이다.

금의 군사들은 북송 어부(御府)[6]에 소장되어 있었던 회화작품들을 모두 약탈해 갔다. 고대의 중국화가들은 전통을 특별히 중시하여 그림을 배울 때 임모를 우선 과제로 삼았다. 교범이었던 전통회화를 전부 빼앗겼기에 남송화원의 산수화가들은 부득이 이당의 그림을 배워야 했다. 이당이 사망한 후에도 그들은 주로 이당의 그림을 임모했고, 그들 중에서도 유송년·마원·하규의 그림이 가장 출중했다. 그래서 후대의 평자는 이당을 포함하여 유송년·마원·하규를 남송4대가(南宋四家)로 삼았는데, 이들 중에 남송화원의 실질적인 영수였던 이당의 성취가 가장 높았다.

2. 이당(李唐)의 산수화

이당은 인물·화조·산수 등을 모두 잘 그렸으나, 후대 화가들에게 가장 많은 영향을 끼친 분야는 산수화이고 화파로 형성된 것도 그의 산수화풍이다.

이당의 산수화에는 두 가지 풍격이 있다. 이당이 남으로 내려간 시기를 기준으로 북송화원에 종사할 때의 그림에는 이당의 복고주의 사상이 반영되어 있고, 남송에 있을 때의 그림에는 이당의 독창성이 반영되어 있다. 현존하는 「만학송풍도(萬壑松風圖)」·「강산소경도(江山小景圖)」·「기봉만목도(奇峰萬木圖)」는 이당이 북송화원에 있을 때의 그림이며, 「청계어은도(淸溪漁隱圖)」·「채미도(采薇圖)」는 남송에 있을 때의 그림이다.

「만학송풍도(萬壑松風圖)」(그림 6). 거대한 바위산이 화면의 중앙에 우뚝 세워져 있고, 그 '위에 하늘의 자리를 남기고 그 아래에는 땅의 자리를 남겼다.' 왼편의 산봉우리에는 제관(題款)[7]이 있어 "황송(皇宋) 선화 갑진(甲辰, 1124)년 봄에 하양(河陽)[8] 출신의

⑤ 【저자주】 莊肅, 『畵繼寶遺』 卷下 참고.
⑥ 어부(御府)는 황제가 쓰는 물품을 넣어두는 곳이다.
⑦ 제관(題款)은 제발(題跋)과 관지(款識)를 줄인 말로, 서적이나 서화에 표제(標題)·품평(品評)·고정

이당이 그리다"[82]라고 하였다. 바위산 아래에는 소나무 한 무리가 조밀하게 어우러져 있고, 그 오른편 아래에는 험한 산길이 산비탈을 따라 돌아서 깊은 산속으로 사라지고 있다. 산세가 매우 중후하고 웅장하며, 석질이 딱딱하고 모서리의 필선이 날카롭다. 산석의 준필이 짙고 빽빽한 탓에 윤곽선이 짙고 강한데도 뚜렷이 드러나지 않는다. 준법은 단조(短條)·괄도(刮刀)[9]·정두(釘頭)[10]·우점(雨點)이 겸용되어 있으나 전체적으로 보면 소부벽준(小斧劈皴)[11]에 속한다. 소나무들이 조밀한 가운데 두 그루 또는 서너 그루씩 서로 교차해 있는데, 어우러진 자태가 자못 정취가 있다. 산석의 골상이 형호와 범관의 화법을 배운 유형임을 한눈에 알아볼 수 있다. 미불(米芾)은 범관의 그림에 대해 다음과 같이 기록했다.

> 범관은 형호의 그림을 스승으로 삼았으나 … 오히려 통상적인 법식으로 그와 견주었다. 산꼭대기에 빽빽한 수림을 즐겨 그리면서부터 고로(枯老)함을 추구했고 물가에 우뚝 솟은 거대한 바위를 그리면서부터 굳세고 단단함을 추구했다.[83] - 『화사(畵史)』

내용이 현존하는 형호·범관의 그림과 부합하며 「만학송풍도」와도 부합한다. 이당과 범관의 그림을 서로 대조해보면 양자가 계승관계임을 쉽게 알아볼 수 있다. 이당의 초기 그림은 형호와 범관의 화법을 배운 유형이면서도 범관의 화풍에 더 가깝다.

「만학송풍도」는 얼핏 보면 수묵화처럼 보이지만 실제로는 청록이 짙게 채색되어 있다. 조소(曹昭)[12]의 『격고요론(格古要論)』에서는 "이당은 초기에 이사훈의 화법을 배웠으나, 그 후 변화하여 더욱 참신함을 느끼게 해준다"[84]고 하였는데, 이당이 초기

(考訂)·기사(記事) 등에 관한 산문(散文)·시사(詩詞)와 성명·제작날짜를 쓰는 것이다. 자세한 내용은 〔보충설명〕을 참조 바란다.
[8] 하양(河陽)은 이당의 고향이며, 지금의 하남성 맹현(孟縣)이다.
[9] 괄도준(刮刀皴)은 칼로 깎아낸 듯한 모양의 준(皴)이다. 붓을 화면상에 밀착함과 동시에 신속하게 끌어내려 묘사하는데, 주로 바위나 수목의 표면을 묘사하는 데 사용된다.
[10] 정두준(釘頭皴)은 쇠못 머리처럼 생긴 준이다. 주로 바위의 날카롭고 단단한 질감 또는 양감을 표현할 때 사용된다.
[11] 부벽준(斧劈皴)은 도끼로 나무를 찍어낸 자국과 같은 바위 표면의 질감을 나타내는 준(皴)으로, 붓을 옆으로 뉘어 재빨리 아래로 끌며 그어 내린다. 바위가 단층에 의해 갈라진 형상을 묘사하는 데에 많이 사용되며, 크기에 따라 대부벽준(大斧劈皴)과 소부벽준(小斧劈皴)으로 나뉜다.
[12] 조소(曹昭)는 원말 명초(元末明初)의 수장가(收藏家)·서화감상가이다. 〔인물전〕 참조.

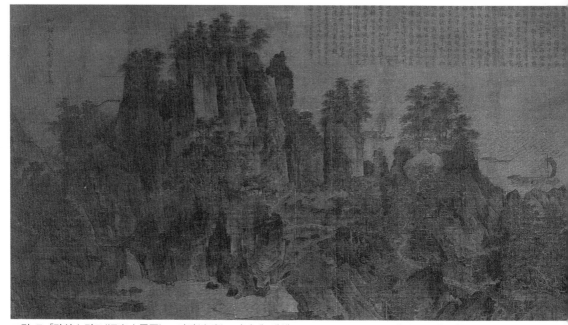

그림 7 「강산소경도(江山小景圖)」, 이당(李唐), 비단에 채색, 49.7×186.7cm, 대북고궁박물원

에 이사훈의 화법을 배운 이유는 당시 조정의 복고주의 풍조 때문이었다. 「만학송풍도」의 청록착색이 바로 이사훈의 화법을 배운 후에 새롭게 구현해낸 양식이다.

「만학송풍도」는 이당이 58세 때(1124) 그린 것으로, 이 시기에 이당은 주로 전대의 화풍을 계승하는 방면에 주력했다. 이당은 전대의 화풍을 계승함에 있어 선배화가 곽희의 화풍을 배우지 않고 더 위로 범관의 화풍을 계승했으며(곽희의 그림은 철종 조에 배척되었다), 아직 본인의 독자적인 화풍은 세우지 못했다. 즉 중국산수화는 이당에 이르러 크게 변모했으나 북송 시기에는 아직 그가 변화를 시도하지 못했는데, 이 그림에서 그러한 사실을 확인할 수 있다.

「강산소경도(江山小景圖)」(그림 7). 상단에 맑은 강물이 광활하고 요원하게 전개되어 있고, 강물의 곳곳에 배가 떠 있다. 하단에는 들쭉날쭉 이어진 산봉우리가 있고, 수림 사이에는 궁전과 누각들이 출몰하고 있다. 난간이 있는 구불구불한 산길이 특히 눈길을 끄는데, 즉 화면의 우측 하단에서 왼편을 향해 산세를 따라 올라가다가 다시 내려가고 사라졌다가 다시 나타나면서 산꼭대기까지 이어져 있다. 그것은 마치 산을 따라 중심선을 그어놓은 듯한데, 이를 통해 산수를 지극히 좋아하여

'기거할 만하고 노닐만한' 품격을 추구한 송인들의 심미관을 엿볼 수 있다.

이 그림의 구도는 북송산수화와 다르며, 남송산수화와도 다르다. 북송산수화의 구도는 "위에 하늘의 자리를 남기고 아래에 땅의 자리를 남긴 다음 그 중간에 뜻을 세워 경물을 설정하는"[85] 방식이고, 남송산수화의 구도는 경치 중의 중요한 일부만 취하여 화면의 한쪽 구석에 집중 배치하는 방식이다. 그러나 이 그림의 구도는 양자의 중간을 취하여 위에 하늘의 자리를 남기고 아래에 땅의 자리를 남기지 않았으며, 또한 산봉우리는 있으나 산비탈과 땅이 화면의 바깥으로 잘려나가 있다. 따라서 이 그림의 구도는 북송산수화 구도에서 남송산수화 구도로 변모해가는 과정에 나타난 유형이며, 이당의 전기 그림 중에서도 후기에 속하는 그림으로 볼 수 있다. 강물에는 북송 이전의 그림에 많이 보이는 어린문(魚鱗紋)[13] 화법이 사용되어 있다. 조소의 『격고요론』에서는 이당의 물결화법에 대해 "그 후에는 강물이 어린문을 사용하지 않고도 소용돌이치는 기세가 있었다"[86]고 하였는데, 이당의 후기

[13] 어린문(魚鱗紋)은 물고기 비늘 모양의 준으로, 선이 가늘고 규칙적이어서 매우 장식적이다. 수목의 줄기나 물결을 묘사할 때 많이 사용된다.

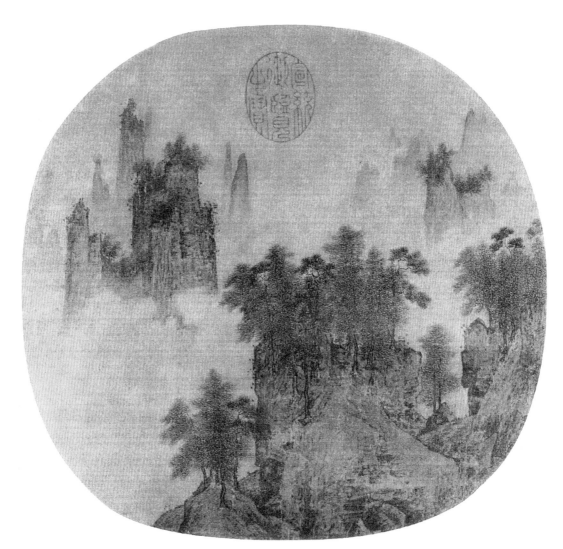

그림 8 「기봉만목도(奇峰萬木圖)」, 이당(李唐), 비단에 수묵담채, 24.4×25.8cm, 대북고궁박물원

그림에서 이 사실을 확인할 수 있다. 그러나 이 그림의 어린문은 엄격하고 규칙적인 초기 그림의 물결에 비해 필선이 불규칙적이고 매우 분방한데, 즉 '소용돌이치는 기세'로 변모해가는 과정에 출현한 화법이다. 산석의 준법은 이당의 초·중기 그림 「만학송풍도」상의 산석과 유사하다. 「강산소경도」에도 부벽준이 사용되었으나, 필선이 비교적 길고 윤곽선도 「만학송풍도」보다 뚜렷하다. 산석의 요철(凹凸)대비가 비교적 강하며, 용필은 강경하고 직선적인 형호·범관 계열에 속한다. 「강산소경도」의 화풍은 간략함 → 황솔(荒率)⑭함 → 일각특사(一角特寫)로 변모해가는 과정에 출현한 유형이다. 또한 이당의 그림은 후기로 갈수록 화폭이 좁고 길어지는데, 이 그림에서도 그러한 추세를 볼 수 있다.

「기봉만목도(奇峰萬木圖)」.(그림 8) 중경과 원경의 기이하고 험준한 바위산들이 마치 하늘을 향해 검을 세워놓은 듯하다. 산 아래에는 짙은 구름이 깔려 있고, 화면의 양쪽에는 크기와 높이가 각기 다른 산봉우리들이 있다. 이 그림의 구도도 「강산소경도」처럼 '위에 하늘의 자리를 남기고 아래에 땅의 자리를 남기지 않은' 방식이다. 바위의 질감이 딱딱하고 중후하며 필세가 힘차고 날카롭다.

「청계어은도(淸溪漁隱圖)」와 「채미도(采薇圖)」는 이당 산수화의 독특한 풍모를 대표하는 그림이다.

「청계어은도(淸溪漁隱圖)」.(그림 9) 이 그림의 구도는 전대미문의 양식이다. 북송산수화의 구도는 "위에 하늘의 자리를 남기고 아래에 땅의 자리를 남긴 다음에 중앙에 뜻을 세워 경물을 설정하는"[87] 방식이었고, 북송 말기에 이르러 '위에 하늘의 자리를 남기고 아래에 땅의 자리를 남기지 않는' 양식이 출현했다. 「청계어은도」에서는 과감한 생략을 시도하여 위에 하늘의 자리를 남기지 않고 아래에 땅의 자리를 남기지 않았다. (「만학송풍도」 → 「강산소경도」 → 「청계어은도」를 차례로 감상해보면 그 변화과정을 볼 수 있다). 또한 이당의 전기 산수화에는 좁은 산길이 산꼭대기까지 이어지고 산 사이에 누각·사원이 많은 등, 산에 있을 법한 경물들이 두루 갖추어졌으나 주의 깊게 보지 않으면 지나쳐 버릴 수가 있다. 설령 경물을 일일이 찾는다 하더라도 노력을 요하므로 감상자의 상상력이 제대로 발휘될 수 없다. 「청계어은도」는 경치의 중요한 일부만 잘라 취한 형식으로, 즉 구도법이 완전히 바뀌어 매우 참신한 느낌이다. 산수화는 형호·관동·동원·거연에 이르러 한번 변화했고 이

⑭ 황솔(荒率)은 힘차고 대략적인 것이다.

그림 9 「청계어은도(淸溪漁隱圖)」, 이당(李唐), 비단에 수묵담채, 25.2×144.7cm, 대북고궁박물원

성·범관에 이르러 또 한번 변화했으나, 모두 이당만큼 철저히 변화하진 못했다. 유한한 필묵을 통해 무한한 상상의 경계를 제공하는 것이 산수화라고 본다면, 일 각특사(一角特寫)⑮는 경물을 최소화하면서 무한한 여운의 정취를 제공해주므로 예술 에서 추구하는 규율에 한층 더 부합하는 형식이라 할 수 있다. 이 그림의 수목은 뿌리만 있고 줄기가 화면의 바깥으로 잘려나가 있지만, 그 잘려나간 줄기는 감상 자의 상상 속에서 여운의 형상으로 떠오르게 된다. 사공도(司空圖, 837-908)⑯는 시를 논할 때 "한 글자도 덧붙이지 않았지만 풍류를 다 얻었다"88)라고 하였는데 이 또 한 같은 의미이다. 당문봉(唐文鳳, 1414년에 생존)⑰은 이당의 그림에 대해 다음과 같이 설명했다.

당나라의 왕흡(王洽) 등에 이르러 필묵의 경계를 없애고 새로운 경지를 개척하 니, 사물의 형상에 따라 간략히 그려나감에 있어 헤아림과 계산이 없이 정신을 모아 스스로 일가를 이루었다. 송의 이당이 그 전수받지 않은 묘함을 얻어 마원 (馬遠) 부자의 스승이 되었다. 마원이 다시 새로운 경지를 이루어 극도로 간결하고 맑은 운치를 보여준다. 오늘날 이 한 폭에 담긴 이당의 화법은 세인의 육안으로

⑮ 일각특사(一角特寫)는 그림의 아래 부분 한쪽 구석에 경물을 근경으로 부각시켜 집중적으로 묘사 하고 그 대각선 반대쪽을 여백으로 남기거나 아주 작은 경물을 배치하는 비대칭의 균형을 도모하는 구도법이다. 변각구도(邊角構圖)라고도 하며, 자연의 일부분을 잡아 요점적으로 간결하게 묘사할 때 사용된다.

⑯ 사공도(司空圖, 837-908)는 당말(唐末)의 시인이다. 〔인물전〕 참조.

⑰ 당문봉(唐文鳳, 1414년에 생존)에 대해서는 〔인물전〕 참조.

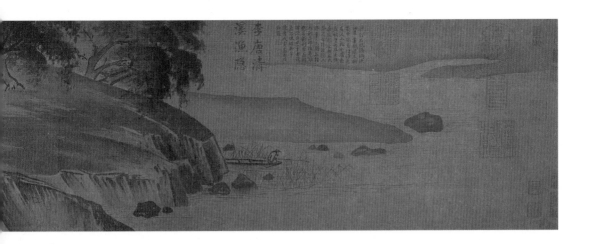

보면 아무것도 얻지 못한다. 만약 도안(道眼)으로 보면 형상은 부족하지만 그 뜻은 오히려 남음이 있음을 알 수 있다.[89] - 「제마원산수도(題馬遠山水圖)」

'형상은 부족하지만 뜻은 남음이 있다'는 말은 이당이 창시한 '일각특사'에 대한 가장 적절한 논평이다.

이 그림의 용필도 전대미문의 유형이다. 오대·북송의 형호·관동·이성·범관·동원·거연 등의 산수화법은 산의 윤곽선을 그은 후에 준(皴)과 찰(擦)[18]을 무수히 가하는 방식이었으나, 「청계어은도」상의 산석은 큰 붓에 먹물을 충분히 적셔 쓸고 지나가듯 신속히 한번 그은 후에 수묵을 가볍게 바림하거나 혹은 바림하지 않는 방식이다. 따라서 준이 간략하고 윤곽선이 매우 뚜렷하며, 필선이 힘차고 강경하다. 땅이나 언덕도 측필을 사용하여 분방하게 한번 쓸고 지나가듯 그어 이루었음에도 정취가 매우 자연스럽다. 양해의 「발묵선인도」상의 필묵법에도 이당 화법의 영향이 나타나 있다.

물결도 이전의 화법을 일신한 풍격이다. 즉 이전의 장식적인 어린문(魚鱗紋)이 아니라, 구불구불 감돌면서 소용돌이치거나 출렁이는 등의 다양한 물결을 기세에 따라 길고 분방하게 그어 이루었다. 『격고요론(格古要論)』에서는 이당의 물결화법에 대해 '어린문을 사용하지 않고도 소용돌이치는 기세가 있다'고 하였는데, 이 그림

⑱ 찰(擦)은 물기가 적은 붓을 종이나 비단에 비벼 문지르는 기법이다. 주로 뚜렷한 준선을 모호하게 하거나 바위나 수목의 질감을 표현할 때 사용된다.

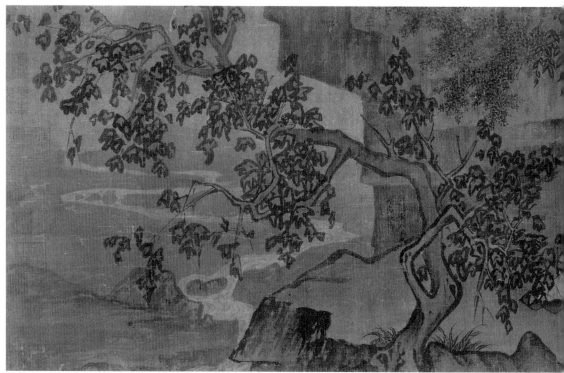

그림 10 「채미도(采薇圖)」, 이당(李唐), 비단에 수묵담채, 27.2×90.5cm, 북경고궁박물원

의 물결이 그러하다.

수목의 줄기를 묘사함에 있어 윤곽선을 곧게 그은 다음에 담묵(淡墨)을 가볍게 바림했다. 나뭇잎은 농담(濃淡)이 다양한 묵필로 묘사되었는데, 작은 붓을 사용했던 이전의 구륵법(鉤勒法)이 아니라 대부벽준의 맹렬한 필묵정취에 어울리는 화법으로, 이또한 전대미문의 유형이다.

「채미도(采薇圖)」(그림 10). 인물화에 속하지만 수목과 바위가 그림의 많은 부분을 차지한다. 먼저 산석을 보면, 곧고 변화가 다양한 필선을 사용하여 형체의 윤곽을 대략 그은 다음에 돌출한 부위와 지면에 준을 가하지 않고 채색했으며, 이어서 측필(側筆)[19]을 사용하여 깊이 파진 부분과 측면을 신속히 쓸어내리듯 그어 면을 구분한후에 필선과 준을 약간 더 가미했는데, 이것이 대부벽준이다.

수목은 더욱 일신된 면모이다. 과거의 전경(全景)산수화에서는 전체 정경과의 비

[19] 측필(側筆)은 붓을 옆으로 비스듬히 뉘어 사용하는 용필법이다.

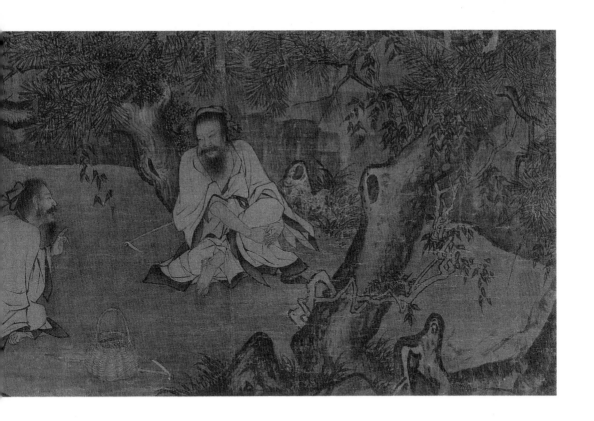

례 때문에 수목을 크게 그릴 수 없었다. 그러나 「채미도」 상의 수목은 줄기·가지·잎에 대한 설명이 분명하고 필선이 매우 뚜렷한데, 예를 들면 왼편의 수목 줄기를 묘사함에 있어 굵고 활달한 필선을 사용하여 신속하게 윤곽선을 그은 후에 채색을 엷게 가하였다. 이당에 관한 기록을 보면 이 그림이 이당의 산수화 중에 이목을 가장 많이 끌었음을 알 수 있다.

「장하강사도(長夏江寺圖)」(그림 11). 그림의 첫머리에 송 고종의 친필 '장하강사(長夏江寺)'가 써져있고, 후미에도 고종이 남긴 글씨가 있어 "이당은 당나라의 이사훈에 비길 만하다 (李唐可比唐李思訓)"라고 하였다. 근경에 거대한 바위와 수목이 있고, 산세가 중앙의 주봉을 중심으로 좌우를 향해 뻗어 있다. 산 위에는 수목이 무성하고 암석이 험준하며, 산길·사원·누각·샘물·교목 등이 서로 조화롭게 어우러져 있다. 강물이 매우 광활한데, 원경에 산봉우리가 희미하게 드러나 있다. 「장하강사도」는 청록산수화에 속하지만 기본 골체(骨體)는 묵선과 준으로 이루어져 있는데, 즉 굳세

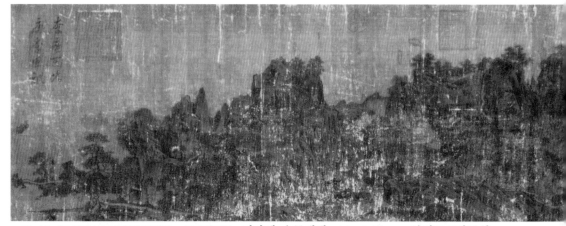

그림 11 「장하강사도(長夏江寺圖)」, 이당(李唐), 비단에 수묵채색, 44×249cm, 북경고궁박물원

고 호방한 대부벽준에 청록을 결합한 유형이다. 어느 고사(高士)는 이 그림의 기이한 경관을 보고는 이러한 제시를 남겼다.

> 산 아래의 진홍빛은 거대한 바위이고
> 산허리의 송백(松柏)은 높이가 백 척이다.
> 옛 사찰과 누대엔 향이 피어오르는데
> 날 저물어 어두워지니 글 붙이고 문 닫았네.
> 요원한 강물 위의 말처럼 빠른 돛단배는
> 어찌하여 장하(長夏)에 잡아매지 못했을까?
> 이당의 청아한 홍취 유달리 격앙되니
> 산모퉁이 돌아온 물 넓고도 아득하네.
> 뜨거운 바람 불어와 숨쉬기가 답답한데
> 그림을 펼치니 서늘한 바람 불어오네.[90]

청대의 장영(張英, 1637-1708)[20]도 이 그림에 대한 시를 지었다.

> 먹빛이 종이에 스며드니
> 금으로 새긴 듯 뚜렷한 필치.

[20] 장영(張英, 1637-1708)은 청대(淸代)의 학자이다. 〔인물전〕 참조.

붓 놀려 가을 하늘에
부벽준을 휘둘렀네.[91]

　내용이 모두 이 그림의 정취와 다르지 않다. 『서화기(書畵記)』에서는 이당의 「추
강원석도(秋江源汐圖)」에 대해

　　그림의 오른쪽 모서리에는 솔바람이 불어오는 누각에서 호수를 바라보는 뜻이
　그려졌고, 왼쪽의 물위에 피어오른 안개와 호수의 물결이 모두 산을 움직이고 있
　는 듯하다.[92]

라고 하였으며, 또 이당의 「만송궁궐도(萬松宮闕圖)」에 대해서는 다음과 같이 설명했다.

　　큰 폭의 비단 그림으로, 골짜기에 소나무 무리가 있고, 그 양쪽에 괴석과 가파
　른 봉우리들이 경쟁하듯 서 있는데 왼쪽이 낮고 오른쪽이 높다. 왼쪽에는 물이
　소나무 골짜기로 흘러내리고, 오른쪽에는 물이 아래의 궁궐로 흘러나온다. 하단의
　돌방죽에는 모두 부벽준이 사용되었고 상단의 봉우리들에는 대개 측필(側筆)의 곧
　은 준(皴)①이 사용되었는데, 화법이 맑고 윤택하며 구성이 고아하고 절묘하니 이

① 준(皴)은 산이나 바위를 묘사할 때 윤곽선을 그린 다음에 산 · 바위 · 토파(土坡) 등의 입체감과
명암 · 질감을 나타내기 위해 표면에 다양한 필선을 가하는 기법이다.

당의 신품(神品)이다.[93]

또 이당의 「설계포어도(雪溪捕魚圖)」에 대해서는 "붓놀림이 창건(蒼健)하고 기운이 생동하여 송대에 신품(神品)으로 삼아졌다"[94]고 하였고, 이당의 「설천운량도(雪天運糧圖)」(소폭小幅)에 대해서는 "화법이 자유분방하고 대략적으로 이루어졌으며 천진한[②] 정취를 많이 얻었다"[95]고 하였다.

이당의 그림에 관한 기록은 이 외에도 있으나 해당하는 그림이 현존하지 않는다. 그러나 기록 내용과 현존 작품을 서로 대조해 보면 그 그림의 대략적인 면모와 이당의 일관된 작풍을 이해할 수 있다. 결론적으로 이당은 산수·사원·누각·나룻배를 그렸고, 북방의 웅장하고 험준한 산과 남방의 수려한 산을 모두 그렸다.

이당의 전·후기 산수화를 서로 비교해 보면 양자의 특색이 현격히 다름을 알 수 있는데, 즉 전기 그림이 구체적이고 번잡한 반면에 후기 그림은 간결하게 개괄되고 세련되어 있다. 또 전기 그림은 견고하고 중후한 산석이 인상적이고 후기 그림은 힘차고 맑은 필묵이 인상적인데, 그 원인은 전기 그림은 필묵이 산석의 준법 속에 숨어있고 후기 그림은 산석의 준법이 필묵 속에 묻혀있기 때문이다. 또한 전기 그림은 준필·용필·용묵·채색 등을 통해 주로 객관경물을 표현하는 데에 치중한 느낌이고, 후기 그림은 산석·수목 등을 통해 이당 본인의 주관정서를 전달하는 방면에 치중한 느낌이다.

이당의 그림은 후기로 갈수록 화법이 더 개괄되고 청강하고 분방해지며, 또한 내면적인 정서와 개인적인 풍격도 더 뚜렷하게 나타난다. 요자연(饒自然, 1312-1365)[③]은 이당의 후기 그림에 대해 다음과 같이 기록했다.

> 이당의 산수화는 대부벽준에 피마두(披麻頭)를 띠고 있으며, 작은 붓으로 그린 인물·가옥은 묘사가 정제되어 있다. 물을 그림에 있어서는 더욱 기세를 얻어 남들과는 달랐다. 남으로 건너간 이래 독보적인 존재로 추앙되었고 스스로 일가를 이루었다.[96] - 『산수가법(山水家法)』

이당의 산수화를 적절히 총괄한 말이다.

② 천진(天眞)은 꾸밈이 없는 자연 그대로의 참된 모습이다.
③ 요자연(饒自然, 1312-1365)은 원대(元代)의 화가·시인이다. [인물전] 참조.

3. 이당(李唐)의 산수화 성취과 영향

이당은 청년시기에 복고주의 풍조 속에서 옛 그림을 추구하고 모방하는 방면에 주력하여 심지어 자신의 호와 자에도 옛 그림 숭배정신을 반영했다(희고晞古는 옛 것을 경모敬慕한다는 뜻이다.). 만약 이당이 북송화원에 계속 머물렀다면 그의 천부적인 재능이 충분히 발휘되지 못했을 것이다. 그러나 그는 북송화원을 떠난 뒤부터 옛 법에서 벗어나 강한 개성과 기개를 마음껏 표현했고, 남으로 내려간 후(이당의 후기)에는 새로운 양식을 창조했다. 고대의 논자들 중에 이당의 그림에 대해 "옛 법이 없고" "옛 뜻이 부족하다"[97]고 비평한 이들이 있었는데, 이는 틀린 말이 아니었다. 즉 이당의 후기 그림은 그의 독창성에서 나온 전대미문의 유형이었다. 이당은 옛 법을 배운 화풍부터 옛 법이 없는 독창적인 화풍까지의 예술역정을 모두 걸었던 것이다.

이당 산수화의 특출한 성취는 일각특사(一角特寫) 구도와 대부벽준(大斧劈皴)에 있었다. 특히 대부벽준은 이당 이전에는 없었던 것으로, 즉 이당은 중국산수화에서 널리 사용되어온 부벽준을 크게 성숙시켜 대부벽준으로 일컬어진 독자적인 준법을 창시했다.

이당의 산수화는 후대 화가들의 그림에 많은 영향을 주었다. 최초로 이당의 화법을 배운 화가는 소조(蕭照)였다. 소조는 건염(建炎, 1127-1130) 연간에 이당을 따라 남으로 내려가면서 이당의 화예를 직접 전수받아 화풍이 이당의 전기 그림과 많이 닮았다.

소조 이후에는 장훈례(張訓禮)④가 이당의 화법을 배웠다. 『화계보유』의 기록에 의하면 장훈례는 이당의 화법을 배워 "산수화와 인물화가 담박하고 윤택했고, 당시의 무리들이 (그의 솜씨에) 미치지 못했다."[98] 남송4대가 중의 유송년이 장훈례의 화법을 배웠는데, 『도회보감(圖繪寶鑒)』의 기록에 의하면 유송년은 순희(淳熙, 1173-1189) 연간에 화원의 학생(學生)이었다가 소희(紹熙, 1189-1194) 연간에 대조(待詔)가 되었다. 특히 산수와 인물을 잘 그렸는데 신기(神氣)가 탁월하여 명성이 스승을 넘어섰고, 화원 내에서 '절품(絕品)'으로 칭해졌다. 유송년도 장훈례의 그림을 통해 이당의 화법을 배웠으므로 이당의 제자로 볼 수 있다.

④ 장훈례(張訓禮)는 남송(南宋)의 정치가·화가이다. 〔인물전〕 참조.

남송4대가 중에 마원은 "화원화가들 중에서 독보적이었고"[99] 하규는 "이당 아래로는 그보다 뛰어난 자가 나오지 않았다."[100] 그래서 두 사람은 나란히 북종의 중심화가로 삼아졌다. 마원과 하규는 이당의 그림을 확고히 배웠는데, 이들의 현존 작품에서 그 계승관계의 흔적을 쉽게 찾을 수 있으며, 남송 이후의 회화 관련 문헌에서도 이들의 계승관계에 대한 기록을 많이 볼 수 있다.

하규는 이당의 그림을 스승으로 삼았다. - 『니고록(妮古錄)』[101]

하규는 이당의 그림을 스승으로 삼았고 더욱 간솔(簡率)했다. - 『화안(畵眼)』[102]

마원은 이당의 화법을 배웠고 필치가 엄격하고 단정하다 - 『격고요론(格古要論)』[103]

마원은 … 이당의 그림을 스승으로 삼았으며, 산수·인물·화조에 뛰어나 화원에서 독보적이었다. - 『화사회요(畵史會要)』[104]

송의 이당은 전수되지 않았던 오묘함을 터득했으며, 마원 부자(父子)의 스승이 되었다. - 『서호지여(西湖志餘)』[105]

마원과 하규는 간략하고 강경하고 맹렬한 이당의 후기 화풍을 배워 그 주도면밀함을 취한 후에 분방하고 예리한 면과 윤택한 면을 더 강조했다. 광종(光宗, 1189-1194 재위) 조 이후부터 남송화원의 화가들이 마원의 그림을 많이 배웠고, 이종(理宗, 1224-1264 재위) 조 이후부터는 마원과 하규의 그림을 모두 많이 배웠다. 현존하는 남송산수화에는 이당·마원·하규의 영향이 거의 모두 나타나 있다. 본래 유송년·마원·하규는 이당의 화법을 계승한 후학도이고 이당은 남송4대가와 남송화가들의 영수이자 또 대부벽준 화풍을 개척한 인물이므로, 실제로는 이당이 유송년·마원·하규와 함께 남송4대가에 열거될 관계는 아니었다.

남송화법을 강력히 배척한 원대 초기의 조맹부(趙孟頫)도 이당의 그림을 높이 찬양했다. 예컨대 조맹부는 「장강우제도(長江雨霽圖)」의 제발문에서 "이당의 산수화는 필치가 노련하고 씩씩하며 … (송나라가) 남으로 건너간 후로 아직 그에게 미칠 수 있는 자가 없으니 보배라 할 만하다"[106]라고 하였으며, 또 "옛사람의 필의(筆意)가

부족한 것이 한스러울 따름이다"[107]라고 하였는데 이 말은 다른 각도로 해석하면 이당 산수화의 독창성을 입증해주는 내용이 된다.

원대 화풍의 주류 화가들은 비록 이당 계열의 화풍을 계속 발전시키지는 않았지만, 이당 계열의 화법은 거부하지 않았다. 예컨대 조맹부도 이당의 화법을 사용한 적이 있었고, 왕몽의 그림에서도 이당 계열의 필적을 많이 볼 수 있다. 다만 이들은 이당의 강경한 필치를 부드럽고 온화한 필치로 변화시켰을 따름이다. 원대 초기의 손군택(孫君澤)⑤ · 유관도(柳貫道)⑥ 등과 원말 명초(元末明初)의 왕리(王履) 등도 이당 계열의 화풍을 계승하여 줄곧 견지했다.

명대 전기에 이당 계열의 화풍은 또 한 번 화단에서 주류 화풍으로 형성되었다. 특히 대진(戴進, 1388-1462)⑦ 등은 각고의 노력을 통해 이당과 마원 · 하규의 그림을 배웠는데, 그림이 명대 화단에서 큰 영향력을 형성하여 문하생들이 매우 많았다. 그 후 대진은 중국미술사에서 최초로 지역 명칭을 화파(畵派)의 명칭으로 삼은 절파(浙派)⑧를 형성했다. 따라서 절파도 실제로는 이당 화파의 연속으로 볼 수 있다. 명 중기의 오위(吳偉, 1459-1508)와 장로(張路, 1464-1538)⑨ 등은 이당 · 마원 · 하규의 그림을 배워 강하파(江夏派)⑩를 창립했는데, 강하파의 화풍도 절파 계열에 속했으므로 그 원조는 역시 이당 계열이다.

이당 계열의 화풍은 남송 말기에 승려들의 왕래를 통해 일본에 전해졌다. 응영(應永, 1387-1389)⑪ 연간에 일본의 승려 여졸(如拙, 14세기 후반-15세기 초반)⑫이 중국에 왔다가 일본 교토(京都)로 돌아가 이당 · 마원 · 하규의 그림을 전파한 후부터 일본 화단에서 이당 화파의 영향력이 점차 커지게 되었고, 여졸의 그림을 계승한 화승(畵僧) 천장주문(天章周文)⑬과 그의 제자들은 화파를 형성하여 일본 내에서 명성을 크게 떨쳤다. 천장주문의 제자 설주등양(雪舟等楊, 1420-1506)⑭는 중국에서도 명성이 알려졌던 저

⑤ 손군택(孫君澤)은 원대(元代)의 화가이며, 항주(杭州) 사람이다. 산수와 인물을 잘 그렸고 마원과 하규의 그림을 배웠다.
⑥ 유관도(柳貫道, 약1258-1336)는 원대(元代)의 화가이다. 〔인물전〕 참조.
⑦ 대진(戴進, 1388-1462)은 명대(明代)의 화가이다. 제7장 제4절을 참조 바란다.
⑧ 절파(浙派)에 대해서는 본서 제7장 제4절 참조.
⑨ 오위(吳偉, 1459-1508)와 장로(張路, 1464-1538)는 명대(明代)의 화가이다.
⑩ 강하파(江夏派)에 대해서는 본서 제7장 제4절 참조.
⑪ 응영(應永)은 일본 후소송(後小松) 때의 연호이다.
⑫ 여졸(如拙, 14세기 후반-15세기 초반)은 일본의 승려 · 화가이다. 〔인물전〕 참조.
⑬ 천장주문(天章周文)은 일본의 승려 · 화가이다. 〔인물전〕 참조.
⑭ 설주등양(雪舟等楊, 1420-1506)는 일본의 승려 · 화가이다. 〔인물전〕 참조.

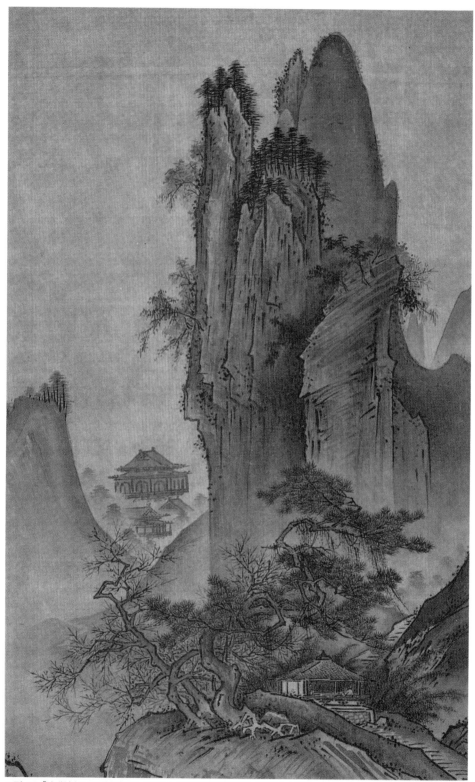

그림 12 「사계산수도(四季山水圖)」 부분도, 설주등양(雪舟等楊), 비단에 수묵담채, 70.6×44.2 일본 석교(石橋)미술관

명한 화가이다. 그는 중국산수화를 배우기 위해 1467년부터 1469년까지 중국에 머물렀는데, 그가 처음 도착했던 중국 남방(절강성)의 항구도시 영파(寧波)는 마침 이당 화파를 계승한 절파의 세력권이었고, 후에 그가 북경에서 접견한 궁정화가들도 이당 화파를 계승한 화가들이었다. 설주의 그림을 보면 구도·용필·용묵이 모두 이당·마원·하규의 그림을 빼어 닮았음을 확인할 수 있는데, 설주의 노력을 통해 이당 화파는 일본에서 가장 강렬하고 오랜 영향력을 가진 화파로 형성될 수 있었다. 설주의 예술정신을 철저히 계승한 설촌주계(雪村周繼, 1504-1589)[15]의 그림에서도 이당 화파와의 계승관계를 확인할 수 있다. (그림 12)

이상 중국 내외의 화가와 화파를 통해 이당의 영향을 볼 수 있었다. 이당이 창시한 대부벽준과 강경하고 맹렬한 필선 등은 이당 이후 거의 모든 화가들에게 영향을 주었고, 그 영향력은 지금까지 소멸된 적이 없었다.

동기창(董其昌)은 자신의 심미관에 근거하여 북종화를 배우지 말아야 한다는 이론을 제기했으나, 그 역시 이당의 그림을 진지하게 검토할 때면 "북방 지역의 「반거도(盤車圖)」나 나귀와 그물을 그릴 때는 반드시 이당의 필법을 사용해야 한다"[108]고 말했으며, 진계유(陳繼儒, 1558-1623)[16]도 『니고록(妮古錄)』 등에 이당에 대해 언급한 바가 있다.

동기창이 늘 중시했던 원4대가와 명4대가도 모두 이당을 추숭했다. 예컨대 예찬(倪瓚, 1301-1374)은 이당의 그림에 대해

> 평범한 기예와 속된 재주로 그려낼 수 있는 그림이 아니다. 이당은 그 바탕을 범관과 형호의 그림에 두었고 하규과 마원 등은 또 이당의 그림을 법으로 삼았다.[109] - 「발하규천암경수도(跋夏圭千岩競秀圖)」

라고 하였으며, 또 오진(吳鎭, 1280-1354)은 제발문에서

> 남으로 건너간 화원화가들은 무수히 많지만 오직 이당만을 최고로 삼았다. 양

⑮ 설촌주계(雪村周繼, 1504-1589)는 일본의 화가이다. 〔인물전〕 참조.
⑯ 진계유(陳繼儒, 1558-1639)에 대해서는 본서 8장 1절 참조.

식과 풍격은 고인(古人)의 것을 갖추었는데, 만약 형호와 관동의 화법을 취했더라면 아마도 볼만했을 것이다. 근래에 선비들이 화원(畵院)의 그림을 비난하고 있으나 어찌 이당을 깊이 안다고 말할 수 있겠는가!110) - 『식고당서화휘고(式古堂書畵彙考)』

라고 하였다. 또 명4대가의 한 사람인 문징명(文徵明, 1470-1599)은 이당에 대해 다음과 같이 말했다.

나는 젊었을 때 흥에 맡겨 그림을 그렸는데, 나의 벗 당인(唐寅, 1470-1523)도 뜻을 같이하여 서로를 추대하고 토론하면서 말하기를 "이당은 남송화원의 으뜸으로, 그 산수를 포치하는 데 있어서는 당나라 사람들도 그보다 나은 이가 없었다" 라고 하였다. 우리와 같은 초학자들이 이것을 배우는 데에 전력하지 않을 수 없다.111)

당인은 초기에 주신(周臣)⑰의 그림을 배웠고, 두 사람 모두 이당 화파의 영향을 받아 일가를 이루었다.
왕세정(王世貞, 1526-1590)⑱의 『예원치언(藝苑巵言)』에서는 "산수화는 유송년 · 이당 · 마원 · 하규에서 또 한번 변화했다"112)고 하였는데, 사실과 다르지 않지만 이당의 그림을 배우고 이당의 영향을 받았던 유송년을 선두에 기록한 것은 잘못이다. 한 마디로 개괄하자면, 이당은 11세기에서 12세기 중엽까지의 중국회화사에 가장 큰 영향을 끼친 걸출한 대 화가이다.

⑰ 주신(周臣)은 원대의 화가이다. 본서 6장 1절 참조.
⑱ 왕세정(王世貞, 1526-1590)은 명대(明代)의 문학가이다. 〔인물전〕 참조.

제4절 소조(蕭照) · 유송년(劉松年)과 효종(孝宗) · 광종(光宗) · 영종(寧宗) 조의 산수화가들

1. 소조(蕭照)

　　소조(蕭照). 자는 동생(東生)이고, 건업(建業)[19] 사람이다.[20] 생졸년은 밝혀지지 않았으나, 대략 북송에서 출생하여 남송 시기에 사망했고 북·남송 교체기에 청년이었다. 소조는 어려서부터 학식이 뛰어났고, 석고문(石鼓文)[①] 서체를 배웠으며, 그림을 잘 그렸다. 북송 말기에 금의 침공으로 수많은 문화유산이 약탈되고 두 황제와 황족들이 금의 북쪽 영토로 잡혀가자, 각지의 백성들은 금군(金軍)에 대항하기 위해 잇달아 의병을 조직했다. 그 중에 변경(汴京)[②] 북쪽의 태행산(太行山)[③] 의병부대가 세력이 가장 컸는데, 이곳은 금군의 진로와 퇴로를 쉽게 차단할 수 있는 군사요충지였다. 정강(靖康, 1125-1127) 연간에 소조도 이 태행산 의병부대의 의병이 되어 전투에 참가했다.

　　한편, 북쪽으로 호송되어 가던 이당은 고종의 생존 소식을 듣고는 금군 막사에

[19] 건업(建業)은 지금의 강소성 남경(南京)이다.

[20] 【저자주】화계보유(畵繼補遺)』의 설을 근거로 삼았다. 『도회보감(圖繪寶鑒)』에는 소조가 호택(濩澤, 지금의 산서성 양성陽城) 사람으로 기록되어 있다. 하문언(夏文彦, 1296-1370)의 『도회보감』은 1365년에 완성되었는데, 내용에 『화계보유(畵繼補遺)』의 설이 많이 인용되었다. 『화계보유』는 장숙(莊肅)이 편찬했고 원(元) 대덕(大德) 2년(1298)에 완성되었다. 작자는 상해(上海) 사람으로, 송말(宋末)에 비서소사(秘書小史)를 역임했고, 송 왕조가 멸망한 후에는 관직에 나아가지 않고 집에 머물면서 서화를 많이 소장했다. 그는 소조의 그림도 소장했고, 소조에 대해 "세간에 건업 사람으로 전해진다"라고 말했는데 근거로 삼을 만한 설이다. 또한 『화전(畵傳)』과 『태평산수화보(太平山水畵譜)』에는 소조가 동원(董源)의 그림을 배운 적이 있다고 기록되어 있다. 북송시기의 북방화가들은 동원의 그림을 배운 적이 없었고, 동원 역시 건업(建業) 사람이다. 이를 보면 소조가 건업 사람이라는 설에 믿음이 간다.

[①] 석고문(石鼓文)은 현존하는 가장 오래 된 석각문(石刻文)으로, 이 서체를 대전(大篆) 또는 주문(周文: 주나라 왕실의 史官이 쓴 문자)이라고 한다. 금문(金文)과 소전(小篆)의 중간에 속하고 금문보다 잘 정리되어 있다. 또한 소전보다 방편(方遍)하고 복잡하며, 자체(字體)는 대체로 정방형을 이룬다.

[②] 변경(汴京)은 오대·북송의 수도이며, 지금의 하남성 개봉(開封)이다.

[③] 태행산(太行山)은 태행산맥(太行山脈)의 주봉이며 산서성 진성현(晉城縣) 남쪽에 있다.

서 탈출하여 남으로 내려갔는데, 노정에 태행산 의병들을 만나 검문을 받게 되었다. 이당의 명성을 익히 들어온 소조는 그가 이당임을 알아보았고, 곧 고종에게 충성할 결심을 하여 이당을 따라 남으로 내려갔고, 노정에 소조는 이당으로부터 화예를 직접 전수받았고, 이당도 소조의 열의에 감동하여 가진 화예를 모두 전수해 주었다. 훗날 남송화원이 건립되어(1146) 이당이 화원에 들어갈 때 소조도 선발되어 화원에 들어갔다.

소조도 이당과 다름없는 애국화가였다. 소조의 현존 작품 「중흥서응도(中興瑞應圖)」는 송의 중흥과 백성들의 사기를 고취시키고 자신의 투쟁심을 더 굳힐 목적으로 제작되었다. 이 그림은 표현이 엄격한 장권(長卷)의 대작으로, 직접 감상해보면 소조가 이 그림을 제작하기 위해 얼마나 많은 노력을 기울였는지 확인할 수 있다.

남송 초기에 조정 내에서 항전파와 투항파가 상호 투쟁을 벌일 때 소조는 대작 「광무도하도(光武渡河圖)」를 그렸다. 이 그림 역시 후한의 광무제(光武帝, 25-57 재위)가 중흥을 이룩한 역사사실을 내용으로 삼아 고종의 분발을 고취시킬 목적으로 제작되었다. 『팽기집(蟛蜞集)』에 수록되어 있는 「명임미소조광무도하도(明林湄蕭照光武渡河圖)」를 보면 이 그림의 정취를 대략 이해할 수 있다.

> 이 그림은 책상 가까이에 두기에는 적당치 않으니
> 칼이 울고 말이 질주하는 듯한 필세가 산과 같아서이다.
> …
> 군주를 생각하여 잠시 그리는데
> 무성한 정자나무가 바람에 누워 울부짖네.
> 사람과 말이 함께 먹을 것이 끊어지고
> 어두운 모래자갈로 사람이 보이지 않네.
> 앞 뒤 대열 각기 신이(神異)함이 있고
> 준마가 저절로 헛된 먼지 됨을 알겠네.[113]

이 그림은 「고사도(高士圖)」나 「어은도(漁隱圖)」와는 달리 '칼이 울고 말이 내달리는' 강렬한 유형이기에 유생들이 '책상 가까이에 두기에는 적당치 않았던' 것이다. 시의 내용을 통해 소조의 격앙된 심경을 다소 헤아려볼 수 있다.

현존하는 소조의 작품으로 「산요누관도(山腰樓觀圖)」(그림 13)가 있다. 주요 경물이 왼

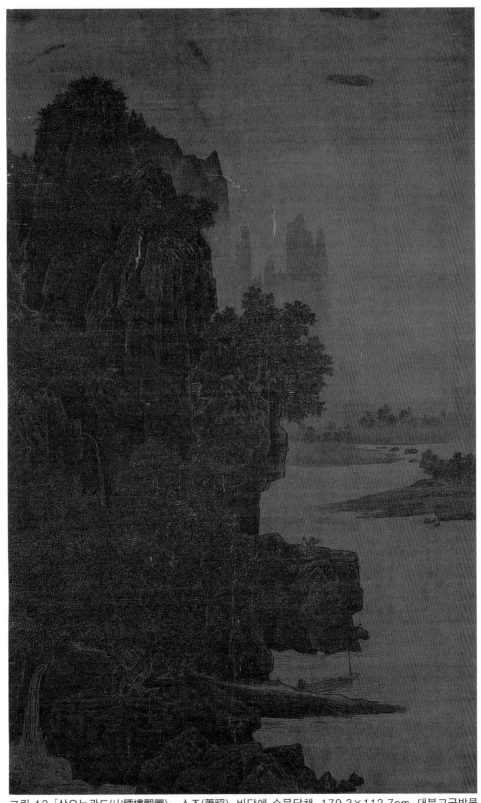

그림 13 「산요누관도(山腰樓觀圖)」, 소조(蕭照), 비단에 수묵담채, 179.3×112.7cm, 대북고궁박물원

편에 치중해 있고 오른편의 넓은 강물에는 섬 하나와 원경의 모래톱이 전부이다. 왼편에 두 개의 봉우리가 겹쳐 있는데, 산의 질감이 무쇠를 주조해놓은 듯하다. 이러한 구도는 북송과 오대 초기의 산수화에 많이 보이는데, 그 중에서도 범관 산수화의 구도와 많이 닮았다. 산 아래에는 큰 나무 두 그루와 작은 나무 두 그루가 서로 엇갈린 채 산길을 향해 기울어져 있다. 산길이 근경의 나무 뒤편에서 한번 꺾어진 후에 산의 오른편으로 곧게 올라가서 산봉우리 뒤편으로 사라졌다가, 다시 두 번째 산봉우리의 왼편으로 나와 산허리 부근의 누각까지 올라가 있는데, 이 때문에 '산요누관(山腰樓觀)'④이라 하였다. 누각 아래의 산길에는 산꼭대기를 향해 올라가고 있는 행인이 있고, 오른편 아래의 거석 위에도 두 사람이 담소하면서 먼 곳을 가리키고 있다. 산 중앙의 깊숙한 곳에서는 폭포수가 수직으로 떨어지고 있는데, 물줄기가 근경의 수목 뒤로 잠시 사라졌다가 다시 왼편 아래에서 흘러나오고 있다. 원경의 산봉우리와 모래톱이 지극히 희미하고 몽롱하다. '가 볼만하고 바라 볼만하고 기거할 만하고 노닐 만한' 북송산수화 경계가 구현되어 있으며, 정신적 면모가 이당의 전기 그림「만학송풍도」와 많이 닮았다. 산석을 묘사함에 있어 굳세고 강경한 필선을 사용하여 윤곽을 그은 후에 소부벽준·괄도준(刮刀皴)·횡괄(橫刮)·사찰(斜擦)을 가하였는데, 효과가 짙고 조밀하면서 중후하다. 『도회보감(圖繪寶鑒)』에서는 소조의 그림에 대해 "용묵이 지나치게 많다"114)고 하였는데, 실제로 그러하다. 산과 거석 위에는 대부분 수목이 있으며, 근경의 산이 매우 어두운 데 비해 원경의 산은 지극히 맑고 희미하여 대비효과가 매우 강렬하다. 그림의 풍골(風骨)이 기본적으로 이당의 그림과 닮았으나, 이 그림이 더 소쇄(瀟洒)⑤하고 초일(超逸)하며 짙은 청록도 사용되지 않았다. 그러나 소조가 궁정에서 그림을 그릴 때는 청록을 사용한 적이 있었다. 『화계보유』의 저자 장숙(莊肅)⑥은 이 사실에 대해

우리 집에 오래 전에 소조가 그린 부채 그림이 있는데, 고종이 열네 자의 시를 남겨 '흰 구름 끊긴 곳 석양이 지고, 몇 무리의 먼 산들은 푸른 병풍 드리우네' 라 했다.115)

④ 누관(樓觀)은 누각과 같은 말로, 문과 벽이 없이 다락처럼 높이 지은 집이다.
⑤ 소쇄(瀟洒)는 그림의 기운이 맑고 깨끗하고 시원스러운 것이다.
⑥ 장숙(莊肅)은 원대(元代)의 장서가(藏書家)이다. 〔인물전〕 참조.

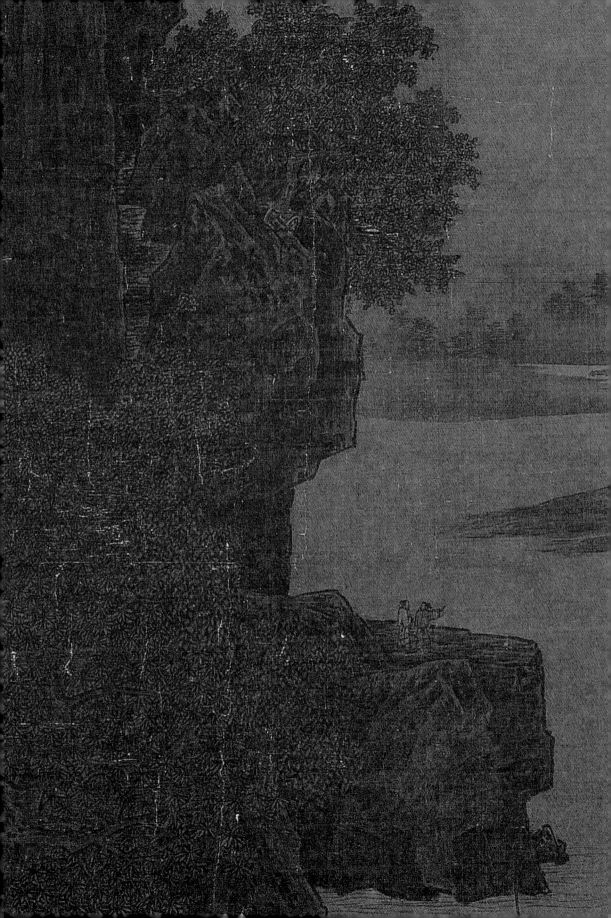

라고 기록했다. 소조의 「중흥서응도(中興瑞應圖)」도 이당의 선기 화풍과 많이 닮았으나, 다만 수목과 바위의 필선에 힘차고 곧은 이당의 후기 화법이 나타나 있다. 그러나 선체적으로 보면 이당이 전기에 범관의 화법을 배운 풍격과 다르지 않다.

소조가 이당의 그림을 전수받을 때만 해도 이당의 화풍은 전기의 엄격한 유형이었다. 전술한 바와 같이 이당은 건염(建炎, 1127-1130) 말기에도 건재했고, 그의 대부벽준과 창경한 수묵화풍은 소흥(紹興, 1131-1162) 연간에 완전히 형성되어 마원·하규에 이르러서는 높은 경지에 올랐다.

소조는 궁정화가가 된 후부터 벽화도 잘 그렸다. 『무림구사(武林舊事)』·『사조문견록(四朝聞見錄)』 등에는 소조의 벽화에 관한 기록이 있는데, 예를 들면 고종이 소조의 그림을 지극히 좋아하여 늘 깊이 감상했고 또 소조의 그림에 대해 "능히 보는 이의 정신을 명산대천에 관심을 두게 하면서도 그것이 그림임을 알지 못하게 할 따름이다"[116]라고 말했다는 등의 내용이다. 소조의 시 「유범라산(游范羅山)」을 보면 소조가 시에도 능했음을 알 수 있다.

> 푸른 여라와 소나무는 굄목을 보호하고
> 만 리의 안개파도는 배를 더 재촉하네.
> 옛날에 진인(眞人)이 통소 분 적 있었으니
> 밝은 노을 곁에서 저무는 강물 비추네.[117]

북·남송의 화원에서는 공히 화가들의 문화적 소양을 중시했기 때문에 화원화가들 대부분이 시에 능했다. 따라서 소조가 시에 능했던 것이 당시에 그리 특별한 일은 아니었지만, 화원화가가 그림 상에 직접 시를 쓰는 경우는 드물었다. 즉 황제의 기호에 부합하는 그림을 그려야 했던 화원화가들의 고충을 황족이 가장 잘 알았기에 그림 상의 시는 대부분 황족이 써주었다.

2. 유송년(劉松年)

유송년은 남송4대가(南宋四家) 중의 한 사람이다. 초기에 장훈례(張訓禮)[7]로부터 그림을 배웠는데, 장훈례는 철종의 사위이자 부마도위(駙馬都尉)[8]이며,[9] 이당보다 나이가 적었고 이당의 가르침을 받았다. 『화계보유(畵繼補遺)』에서는 장훈례의 그림에 대해 "산수화와 인물화가 담박하고 윤택했으며, 당시의 무리들이 (그의 솜씨에) 미치지 못했다"[118]라고 하였다. 유송년이 이당의 제자 장훈례로부터 그림을 배웠으므로 유송년의 화풍도 이당 계열에 속했다. 유송년의 현존 작품을 보면 이당의 화풍과 많이 닮아 있어 두 사람이 일맥상전(一脈相傳) 관계였음을 쉽게 알아볼 수 있다.

유송년은 전당(錢唐)[10] 사람이며, 항주의 청파문(清波門)[11] 바깥 쪽에 살았기에 사람들이 그를 '암문유(暗門劉: 암문은 청파문의 별칭이다. 역자)'라고 불렀다. 유송년은 소희(紹熙, 1189-1194) 연간에 대조(待詔)가 되었고, 영종(寧宗, 1194-1224 재위) 조에 그린 「경직도(耕織圖)」가 황제의 기호에 부합하여 금대(金帶)를 하사받았다. 유송년의 현존 작품은 그리 많지 않다. 유송년의 주요 활동 연대는 효종(孝宗)·광종(光宗)·영종(寧宗) 연간(1162-1224 재위)으로,[12] 효종은 재정을 직접 관리하면서 금군에 반격할 준비태세를 갖추었다. 즉 한탁주(韓侂胄, ?-1207)[13]가 집권하면서부터 적국과의 영토협상을 주장한 재상 진회(秦檜, 1090-1155)[14]를 좌천시키고 악비를 추숭하는 등, 항전 세력을 지지했다. 이때부터 남송의 정국은 호전될 기미를 보였으나, 영종 이후부터 투항파 이종(理宗, 1224-1264 재위)과 사미원(史彌遠, 1164-1233)[15]이 집권하게 되어 충신들을 참살하고 항금민병을 소탕하는 등, 정세가 다시 크게 악화되었다. 남송 왕조는 이종 조에 멸망의 조짐을 보이다가 우매하고 수치를 모르는 도종(度宗, 1264-1274 재위)과 간신 가사도가 집권하게 되면서 결국 멸망의 끝에 이르게 된다.

⑦ 【저자주】장훈례(張訓禮)는 본명이 장돈례(張敦禮)이다. 후에 개명했다.
⑧ 부마도위(駙馬都尉)는 황제의 사위에게 주는 관직명이다.
⑨ 【저자주】王士禎, 『居易錄』 참고.
⑩ 전당(錢唐)은 지금의 절강성 항주(杭州)이다.
⑪ 청파문(清波門)은 항주(杭州) 십대고성문(十大古城門) 중의 하나이다. 청파문이 세워지기 오래전부터 그 자리에 호수의 물을 유입하는 어두운 도랑이 있어 사람들이 '암문(暗门)'이라 불렀고, 북송 때 청파문이 세워진 뒤에도 여전히 암문으로 불렸다. 남송(南宋) 소흥(紹興) 28년에 항성(杭城)이 증축되면서 청파문은 서성문(西城門)의 하나가 되었다. 항주 서호(西湖)에 임해 있어 풍경이 아름답다.
⑫ 유송년이 본인의 그림에 남긴 기록을 참고했다. 즉 「나한도(羅漢圖)」상에 "개희 정묘(1207)년에 유송년이 그리다 (開禧丁卯劉松年畵.)"라고 했고, 또 「취승화(醉僧畵)」상에 "가정 경오(1210)년에 유송년이 그리다 (嘉定庚午劉松年畵.)"라고 했다.
⑬ 한탁주(韓侂胄, ?-1207)는 남송(南宋)의 정치가이다. 〔인물전〕 참조.
⑭ 진회(秦檜, 1090-1155)는 남송(南宋)의 정치가이다. 〔인물전〕 참조.
⑮ 사미원(史彌遠, 1164-1233)은 남송(南宋)의 재상이다. 〔인물전〕 참조.

유송년도 애국화가였다. 금군의 침공으로 국토가 반으로 줄어들자 그는 권력자들과 장수들이 구국의지를 굳혀 적군을 격퇴해주길 염원하는 심경을 시와 그림 상에 반영했다. 『산호망(珊瑚网)』에 유송년의 「편교도(便橋圖)」에 관한 기록이 있는데, 내용에 따르면 이 그림에는 당 태종(626-649 재위)이 돌궐을 정복하는 내용이 묘사되었고, 역시 남송황제의 구국의지를 고취시킬 목적으로 그려졌다. 돌궐은 수(隋)대 말기에 매우 강대했으나 당 고조(高祖, 618-626 재위)가 산서성 태원(太原)에서 군사를 일으킬 때만 해도 돌궐의 왕을 '신(臣)'이라 불렀다. 그러나 그 후 돌궐은 매년 침공해왔고, 당 조정에서는 그들을 진정시키기 위해 수많은 재물을 보내주었다. 돌궐과의 수차례 교란을 견디지 못한 고조는 한때 장안(長安)을 불태우고 도주할 계획도 세웠으나, 당 태종 이세민(李世民)이 돌궐의 수령 힐리가한을 일정기한 내에 잡아들일 것을 고조와 약속했고, 그로부터 오래지 않아 이세민은 과연 돌궐의 기세를 약화시켰다. 이세민이 황제에 등극한 후부터 당나라는 크게 강대해졌다. 태종 이세민이 직접 대군을 통솔하여 위수(渭水)[16] 편교(便橋)에 도달하자 힐리가한은 그 위세에 위축되어 평화협정을 제의했고, 양국은 편교에서 동맹을 맺었다. 그러나 태종은 여기에 만족하지 않고 그로부터 3년 후에 대군을 파견하여 돌궐군을 대파하고 힐리가한을 잡아들였는데, 이때부터 주변의 여러 부족들도 잇달아 당나라에 투항했다. 그리하여 당나라는 여러 국가들 중에 가장 높은 위상을 세울 수 있었다. 「편교도」에 이러한 역사사실이 반영된 것으로 보아 그린 의도가 매우 분명한데, 즉 송의 황제도 당 태종처럼 적을 대파하여 강대국을 건립해주길 염원하는 뜻과 당 고조처럼 도주를 꾀하거나 투항파의 정책에 따르지 말 것을 권고하는 뜻이 내포되어 있다. 조맹부는 「편교도」 상에 이러한 제발문을 남겼다.

　　비단에 그린 금벽산수(金碧山水)로서 … 늠름하고 활기찬 모습이며 … 편교 아래로 흐르는 물과 여섯 마리의 용, 천 마리의 말과 산, 시냇물과 안개 낀 수림을 그렸는데, 종류마다 정묘하지만 유송년이 해낼 수 없는 그림은 아니다.[119]

　　유송년의 그림으로 「중흥사장도(中興四將圖)」가 있었다.[17] '중흥의 네 장수'로 알

<hr>

[16] 위수(渭水)는 황하강의 큰 지류이다. 감숙성 남동부에서 시작되어 섬서성을 거쳐 황하강으로 흘러 들어간다.
[17] 【저자주】 張丑, 『眞迹目錄』 참고.

「사경산수도(四景山水圖)」, 「춘경(春景)」

그림 14 「사경산수도(四景山水圖)」, 유송년(劉松年), 「하경(夏景)」, 비단에 수묵담채. 각 41×68cm, 북경고궁박물

「사경산수도(四景山水圖)」, 「추경(秋景)」

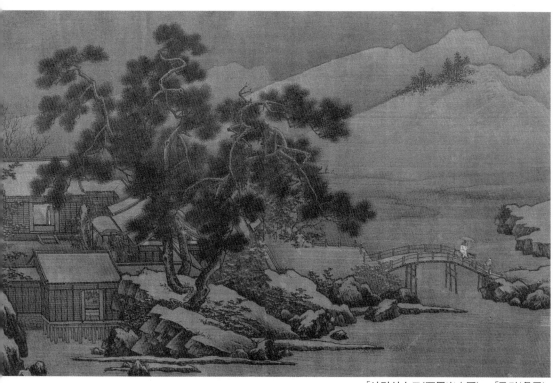

「사경산수도(四景山水圖)」, 「동경(冬景)」

려진 악비·한세충(韓世忠)·유광세(劉光世)·장준(張俊)은 비록 후에는 각기 달리 평가되었으나, 당시에는 모두 '항금명장(抗金名將)'으로 일컬어졌으므로 이 네 명의 장수를 찬양할 목적으로 그려졌음이 분명하다.

유송년의 현존 작품으로 「사경산수도(四景山水圖)」와 「계정회객도(溪亭會客圖)」가 있다. 특히 「사경산수도」(그림 14)는 유송년의 산수화풍을 대표하는 그림으로, 사계절 경치가 네 폭으로 구분되어 있다.

「춘경(春景)」 근경에서 중경으로 이어지는 긴 둑 위에 두 사람이 말을 끌고 버드나무 숲을 지나 걸어 나오고 있다. 그 오른편에는 중경의 촌락과 이어주는 다리가 있고, 촌락 입구의 좌우에는 푸른 나무와 복숭아나무가 있다. 원경에는 산봉우리가 왼편 능선을 따라 길게 늘어지면서 점점 희미하게 사라지고 있다. 산석을 묘사함에 있어 강경한 필선을 사용하여 형체의 윤곽을 그은 후에 부벽준을 가하여 이루었으며, 담묵(淡墨)이 바림된 언덕의 윤곽선이 매우 짙고 뚜렷하다. 버들잎에는 점별법(點撇法)[18]이 사용되었고, 호분(胡粉)[19]을 채색된 도화꽃이 특히 두드러진다. 원산(遠山)을 묘사함에 있어 한쪽 모서리에만 한 필 긋고 그 나머지를 여백으로 남겨 감상자의 상상에 맡겼다. 이 그림에는 마원·하규가 사용한 반변(半邊)·일각(一角) 구도의 전조(前兆)가 나타나 있다. 전체적인 풍모가 이당의 산수화보다 더 빼어나고 윤택하지만, 필선·준법·선염 등은 이당 산수화의 격식을 벗어나지 못했다.

「하경(夏景)」 버드나무 그늘 아래에 가옥이 있고, 대청마루에 한 사람이 의자에 단정히 앉아서 강물을 바라보고 있다. 그 왼편에는 가옥들이 모여 있고 오른편의 강물에는 정자가 있으며, 원경에는 평원산세의 나지막한 산들이 중첩되어 있다. 이 그림의 먼 산도 춘경과 다름없이 능선만 묘사하고 아래는 허전하게 처리되었으며, 산석에는 부벽준이 힘차게 그어지고 담묵이 바림되었다. 가옥 뒤편의 나뭇잎을 묘사함에 있어 뾰족한 붓끝을 사용하여 좌우로 가볍게 쓸 듯이 그어 이루었는데, 혜숭·조영양의 화법과 많이 닮았다. 그러나 전체적인 풍모는 이당 계열에 속한다.

「추경(秋景)」 구도의 방향이 반대인 점을 제외하면 전체적으로 「하경」과 비슷하며, 나뭇잎의 화법도 「하경」과 동일하다. 다만 산석은 앞의 두 폭과 다를 뿐 아니라 이당의 화법과도 다르다. 즉 세로선을 그어 산석의 구조를 나눈 다음에 측필(側筆)

[18] 점별법(點撇法)은 묵점(墨點)을 찍음과 동시에 비스듬하게 삐치는 화법이다. 나뭇잎을 그릴 때 많이 사용된다.
[19] 호분(胡粉)은 흰색 안료이다.

을 일률적으로 긋고 담묵을 바림했는데, 즉 부벽준의 필치가 가지런하고 단정하며 풍모가 매우 산뜻하고 빼어나다. 결론적으로 이당 법문의 토대 위에서 부분적으로 변화를 가미한 유형이다.

「동경(冬景)」 죽엽·교목·지붕 위에 눈 흔적이 있고, 땅과 지붕에도 여백을 남겨 눈을 표현한 듯한데 지금은 변색되어 있다. 수목의 가지와 잎에도 모두 호분을 조금씩 가하여 눈을 표현했다. 눈이 두텁지 않고 강물이 얼지 않은 것으로 보아 초동(初冬) 소설(小雪) 경치에 속한다. 가옥의 대청마루에는 한 여인이 밖을 내다보고 있으며, 뜰 밖의 교목(喬木) 위에는 시종 한 사람이 걸어가고 그 뒤에 나귀를 탄 사람이 우산을 쓴 채로 따라가고 있다. 소나무가 비교적 습윤한데 솔잎을 보면, 묵선을 대략 성글게 그은 다음에 초록색 선을 긋고 다시 묵선을 더 그어 이룬 양상이 마원의 솔잎과 비슷하면서도 더 성글고 간략하다. 줄기는 권준(圈皴)[20]과 점준(點皴)[1]을 한쪽 측면에 가한 후에 대자(代赭)[2]를 엷게 채색했으며, 나머지 한쪽 면은 여백으로 남겨 눈을 표현했다. 이것은 유송년의 설송(雪松)화법이며, 그의 「취승도(醉僧圖)」와 「나한도(羅漢圖)」 상의 수목줄기 화법은 이와 약간 다르다. 원경의 앞산에는 단피마준(短披麻皴)이 사용되었는데, 매우 간략하고 듬성듬성하여 양해(梁楷) 그림의 산과도 많이 닮았다.

종괄하자면, 유송년의 그림은 대체로 이당 화풍의 영향을 받았지만 이당의 그림보다 더 섬세하고 맑고 윤택하다. 유송년은 자신의 그림을 간략하고 분방한 이당의 후기 작품으로 발전시키지는 못하고, 진중한 이당의 전기 화법을 참고했다. 어떤 평자는 유송년이 이당의 성취를 폄하했다고 말했는데, 폄하한 이유는 유송년이 장훈례로부터 그림을 배운 사실과 관계가 있었다. 장훈례는 부마도위(駙馬都尉)[3] 신분인 데다가 성격도 이당과 달랐기에 이당의 화법을 배웠지만 화풍이 담박하고 윤택했다. 이 때문에 장훈례의 그림을 배운 유송년의 화풍도 이당의 그림보다 윤택하고 섬세하고 신중했다. 또한 유송년의 그림이 스승 장훈례의 수준을 능가했다는 기록도 여러 문헌상에 나타나 있다.

총괄하자면, 남송화원의 산수화는 거의 모두 이당 계열의 화풍이었고 유송년의

[20] 권준(圈皴)은 동그라미 모양의 윤곽을 그은 준이다. 주로 둥근 잎이나 소나무 껍질 등을 그릴 때 사용된다.
[1] 점준(點皴)은 점을 찍거나 삐친 모양의 준이다. 바위나 수목의 무늬나 요철 표현할 때 사용된다.
[2] 대자(代赭)는 대자석(代赭石)을 가루로 만든 적색 계열의 안료이다.
[3] 부마도위(駙馬都尉)는 임금의 사위에 대한 칭호이다.

그림도 그러했으나, 유송년이 추구한 정취는 이당의 그림보다 더 온화하고 신중하고 습윤했다. 유송년의 산수화는 마원·하규·양해 등에게 영향을 주었는데, 이들의 그림과 유송년의 그림을 서로 대조해보면 양자의 연원관계를 확인할 수 있다.

3. 가사고(賈師古) . 염중(閻仲) . 염차평(閻次平) 등

가사고(賈師古). 변경(汴京)④ 사람이며, 소흥(紹興, 1131-1162) 연간에 화원의 지후(祗侯)를 역임했다. 가사고가 변경에서 항주로 내려갔다는 기록이 있는 것으로 보아 그가 북송에서 남송으로 내려간 화가임을 알 수 있다. 또한 그의 이름을 통해 그가 북송 말기에 복고주의 풍조의 영향을 받은 화원화가였음을 알 수 있다.⑤ 가사고는 도석인물(道釋人物)⑥을 많이 그렸고, 이공린(李公麟, 1049-1106)⑦의 인물화법을 배웠으며, 산수도 잘 그렸다. 현존하는 산수화 「암관고사도(巖關古寺圖)」(冊頁, 비단에 수묵담채. 40×40cm, 대북고궁박물원 소장) 상에 가사고의 낙관(落款)이 보이는데, 화풍이 그의 문하생 양해의 「설경산수도(雪景山水圖)」와 닮아 있어 가사고의 그림으로 믿을 만하다. 경물을 좌측 하단에 집중시키고 상단을 넓게 여백으로 남겨 경치가 매우 공활한데, 그리 높지 않은 절벽 위에 수목 두 조와 옛 사찰 한 채가 있다. 산석을 묘사함에 있어 강경한 필선을 사용하여 진중하게 윤곽을 그은 후에 짧고 굵은 필선과 우점준(雨點皴)을 가하였는데, 군세고 날카로운 필치가 마원·하규의 필치와 닮았다. 소필(小筆)을 사용하여 점묘 또는 선묘한 나뭇잎은 마원·하규의 그림보다 더 번잡하다. 잡초가 자란 언덕에는 쇠못 모양의 짧은 필선이 가해졌는데, 산만한 가운데 질서가 있다. 전체적으로 보면 진중하고 엄격한 북송산수화의 법도가 갖추어져 있어 이당 후기의 대부벽준과는 다른 면모이다. 즉 이 그림은 이당의 초기화풍과 마원·하규 화풍의 중간 단계에 해당하며, 또한 유송년의 산수화와 닮은 부분이 있고 가사고의 독자적인 풍모도 구별된다. 현존하는 양해의 「설경산수도(雪景山水圖)」가 가사고의 화풍을 전적으로 계승한 그림이다.

④ 변경(汴京)은 지금의 하남성 개봉(開封)이다.
⑤ 사고(師古)는 옛 법을 스승으로 삼는다는 뜻이다.
⑥ 도석인물(道釋人物)은 도교의 신선이나 불교의 선승(禪僧) · 나한(羅漢) 등이다.
⑦ 이공린(李公麟, 1049-1106)은 북송(北宋)의 화가이다. 〔인물전〕 참조.

염중(閻仲). 북송화원과 남송화원에 모두 임직했고, 선화(1119-1125) 연간에 백왕궁시조(百王宮侍詔)를 역임했다. 수묵담채산수화와 인물화를 잘 그렸고, 특히 소 그림에 뛰어났다. 소흥(紹興, 1131-1162) 연간에 남송화원에 들어가 승직랑(承直郎)에 제수되었고, 후에 대조(待詔)를 역임했다. 『도회보감』의 저자 하문언(夏文彦)⑧은 염중의 그림에 대해 "필력이 조금 거칠고 속되다"120)라고 비평했는데, 유작이 없어 확인할 길이 없다. 염중에게는 세 명의 아들 염차안(閻次安)·염차평(閻次平)·염차어(閻次於)가 있었는데, 염차평·염차안의 그림이 비교적 호평되었고 작품도 현존하므로 분석해볼 수 있다.

염차평(閻次平). 효종(孝宗) 융흥(隆興, 1162-1164) 초기에 화원에 들어가 장사랑(將仕郎)에 제수되었고, 후에 화원의 지후(祗侯)가 되고 금대(金帶)를 하사받았다. 그림은 이당의 화법을 배워 산수를 잘 그렸고 특히 소 그림에 뛰어났다. 염차평의 현존 작품으로 「목우도(牧牛圖)」(그림 15)가 있다. 이 그림은 네 폭의 사계절 풍경으로 구성되어 있는데, 『식고당서화휘고(式古堂書畵彙考)』에서는 이 그림에 대해 다음과 같이 설명하고 있다.

> 염차평의 「목우도(牧牛圖)」(卷).⑨ 첫 번째 단락은 「춘목도(春牧圖)」로서, 바람에 나부끼는 버드나무가 있는 평탄한 언덕에 소 두 마리가 서로 풀을 뜯고 있는데, 한 목동이 왼손에 줄을 잡고 오른손엔 채찍을 잡은 채 소의 등에 앉아서 채찍질을 하려는 형세이다. 두 번째 단락은 「하목도(夏牧圖)」로서, 나무가 촘촘히 우거져 있고 맑은 물이 많이 흐르고 있는데 동자 두 명이 각각 한 마리의 소에 걸터앉아 차례로 물을 건너고 있다. 세 번째 단락은 「추목도(秋牧圖)」로서, 물이 푸르고 수풀이 성글며 언덕에 낙엽이 많다. 아이 한 명이 자유분방하게 앉아서 두꺼비를 희롱하고 있고, 어미소 한 마리와 어린소 한 마리가 나무 아래에 있는데, 그 중의 한 마리가 고삐에서 풀려나 한가로이 다니고 있다. 네 번째 단락은 「동목도(冬牧圖)」로서, 고목이 교차해있고 하늘에는 바람이 불고 눈이 내리고 있다. 두 마리 소가 함께 해질녘에 돌아가고 있는데, 한 아이가 도롱이를 입은 채 소의 등에 엎드려 있다.121)

⑧ 하문언(夏文彦, 1296-1370)은 원대(元代)의 화가·회화이론가이다. 〔인물전〕 참조.
⑨ 【저자주】 네 단락인데, 높이는 1척 남짓이고 길이는 3척이며 비단에 그린 수묵 작품이다.

그림 15 「목우도(牧牛圖)」, 염차평(閻次平), 비단에 수묵담채, 35×99cm, 남경박물관

이당은 소를 잘 그려 후대에 이당의 소 그림을 배운 자들이 매우 많았다. 염차평의 이 그림도 소가 특히 훌륭하며, 이당의 소 그림과 많이 닮아 있다. 수목은 짙고 강경한 묵필을 사용하여 윤곽선을 그은 다음에 준을 분방하게 가하였는데, 특히 「추경」의 수목줄기 준필에 염차평의 조급한 성격이 드러나 있다. 「춘경」의 버들잎에는 점별법(點撇法)⑩을 사용했는데, 흩날리는 잎과 바닥에 깔린 낙엽이 자못 정취가 있다. 「동경」의 나뭇잎에는 딱딱한 필선이 사용되었으며, 네 폭의 나뭇잎이 모두 전후 간의 단계 설명이 분명하다. 바위에는 부벽준이 사용되었고, 커다란 언덕에 그려진 윤곽선이 방직(方直)하고 딱딱하다.

염차평의 「풍우귀장도(風雨歸庄圖)」의 화법도 「목우도」와 비슷하다. 염차평의 그림도 이당 계열의 화풍이지만, 이당의 그림보다 격정이 부족하며 용필과 용묵도 이당의 성숙도에 못 미친다. 『도회보감』에서는 "염차평의 그림은 이당의 그림과 비슷하나 자취가 뜻에 미치지 못한다"122)라고 평했는데 실제로 그러하다.

염차어(閻次於). 염차평의 동생이다. 융흥(隆興, 1162-1164) 초기에 승무랑(承務郎)에 제수되었고, 후에 화원의 지후(祗侯)를 역임했다. 염차어도 가법(家法)을 계승하여 산수와 인물을 잘 그렸으며, 소도 잘 그렸으나 염차평의 수준에는 못 미쳤다.

이적(李迪). 효종 광종(孝宗光宗) 연간(1162-1194)의 화가이며, 이당과 같은 고향인 하양(河陽) 사람이다. 선화(1119-1125) 연간에 화원에 들어가 성충랑(成忠郎)에 제수되었고, 소흥(1131-1162) 연간에 화원부사(畫院副使)를 역임했다. 화조·대나무·바위를 잘 그려 명성이 알려졌고, 특히 이당의 그림을 배워 소경산수(小景山水)를 잘 그렸다. 이적의 「풍우귀목도(風雨歸牧圖)」(그림 16)를 보면 염차평의 그림과 같은 계열이면서 또 이당의 계파임을 확인할 수 있다.

⑩ 점별법(點撇法)은 묵점(墨點)을 찍음과 동시에 비스듬하게 삐치는 화법이다. 나뭇잎을 그릴 때 많이 사용된다.

그림 16 「풍우귀목도(風雨歸牧圖)」, 이적(李迪), 비단에 수묵담채, 120.7×102.8cm, 대북고궁박물원

제5절 조백숙(趙伯驌) · 조백구(趙伯駒)

조백숙의 형인 조백구를 먼저 소개해야 하나, 조백구는 그림이 모두 유실되었고 생졸년도 아직 밝혀지지 않았으므로 서술 상의 편의를 위해 조백숙부터 소개하기로 한다.

조백숙(趙伯驌, 1124-1182). 자는 희원(晞遠)이고, 송 태조(太祖, 960-976 재위)의 7대손이다. 조부 조영사(趙令畤)는 일찍이 가국공(嘉國公)에 봉해졌고 "이공린의 그림을 스승으로 삼아 말을 잘 그렸다."[123] 조백숙은 "소식과 황정견을 따랐던 까닭에 아들과 조카가 모두 유학을 업(業)으로 삼았고"[124] 후에 "진(秦)에 남아 승절랑(承節郞)을 보좌하여 소흥부(紹興府)[11] 여도현(餘姚縣)에서 주세(酒稅)를 감독했다."[125] 부친 조자급(趙子笈)은 북송 말기에 "강저(康邸)[12]에서 종사하면서 가장 두터운 대우를 받았고"[126] 조백숙이 유년일 때 사망했다. 추밀(樞密)[13]을 지낸 한초주(韓肖冑, 1075-1150)[14]가 조백숙을 인재로 여겨 조정 관리에 추천했고, 조백숙을 만나본 고종은 크게 기뻐하여 금대(金帶)와 관직을 하사했다. 이때부터 조백숙은 위사마(衛司馬)[15]를 보좌하면서 절강안무사천관(浙江安撫司千官)을 역임했다. 조백숙은 효종(孝宗, 1162-1189 재위) 조에 더욱 중시되어 41세가 되면서 본로병사마부도감(本路兵司馬副都監) 겸 덕수관진병마검할(德壽官進兵馬鈐轄)에 선발되었다.[16] 범성대(范成大, 1126-1193)[17]가 금나라에 사신으로 파견되어 가고(1166) 얼마 후에 조백숙은 부사(副使)에 임명되어 남송의 종실(宗室)[18] 중에 최초로 금의 북쪽 본

⑪ 소흥부(紹興府)는 지금의 절강성 소흥시(紹興市)이다.
⑫ 강저(康邸)는 고종(高宗) 조구(趙構, 1107-1187)의 관저(官邸)이다. 조구가 한때 강왕(康王)에 봉해졌기에 사람들이 그의 관저를 '강저(康邸)'라 불렀다. 조구는 송(宋)의 제10대 황제이자 남송(南宋)의 제1대 황제 고종(高宗, 1127-1162 재위)이다.
⑬ 추밀(樞密)은 병마(兵馬)에 관한 정무(政務)를 담당한 관직이다.
⑭ 한초주(韓肖冑, 1075-1150)는 북송(北宋)의 정치가이다. 〔인물전〕 참조.
⑮ 위사마(衛司馬)는 군대 지휘관의 직함이다.
⑯ 【저자주】『宋史』와 『范成大傳』 참고.
⑰ 범성대(范成大, 1126-1193)는 남송(南宋)의 시인·정치가이다. 〔인물전〕 참조.
⑱ 종실(宗室)은 황제와 가장 가까운 인척이다. 〔보충설명〕 참조.

그림 17 「만송금궐도(萬松金闕圖)」, 조백숙(趙伯驌), 비단에 수묵채색, 27.7×135.2cm, 북경고궁박물원

토에 들어간 사신이 되었다. 당시에 북방의 저명인사들과 "사신들은 조백숙의 격 앙된 의론을 듣고는 매우 공경하면서 조심을 더했다"[127]고 한다. 조정으로 돌아온 조백숙은 무익랑(武翼郞)에서 무익대부(武翼大夫)에 올랐고, 또 얼마 후에 본로부총관(本路副總管)으로 승직되었다. 조백숙은 군사(軍事) 방면에도 재능을 발휘하여 "교열(敎閱)을 면밀히 하고 계급 관계를 명확히 구분했으며, 또한 탈영병을 잡아들이고 사사로운 노역을 금지시켰다."[128] 이러한 공적을 인정받아 조백숙은 수수(帥守) 조반로(趙磻老)[19]의 추천으로 형주자사(滎州刺史)에 특임되었다. 그는 자사를 역임하면서 백성의 권익에 노력을 기울였다. 그 대표적인 예로, 당시의 군사지휘관 곽대용(郭大用)이 "백성들의 거주지와 오랑캐 병사들의 묘지를 허물어 성벽을 쌓으려고 하자"[129] 조 백숙은 사용하지 않는 전답을 사들여서 처리하도록 권유하여 공적 사적인 권익을 모두 지켜주었다. 이 외에도 조백숙은 청렴을 지키고 백성들을 풍족하게 해주었으며, 재능이 있는 선비들을 아끼고 대우해주는 등 많은 업적을 남겨 후에 벼슬이 무공대부(武功大夫) 겸 주방어사(州防御使)에 이르렀다(1178). 조백숙은 59세 되던 해(1182) 정월 11일에 저명인사들을 초대하여 연회를 베풀었다. 이날 그는 "스스로 지은 악부(樂府)를 노래했고, 술자리가 파한 뒤에 잠자리에 들다가 병이 없었음에도

⑲ 조반로(趙磻老)의 자는 위사(渭師)이고, 산동성 동평(東平) 사람이다. 저서로 『졸암사(拙庵詞)』 1권이 있다.

사망했다."130) 같은 해 3월 3일에 조백숙은 평강부(平江府) 오현(吳縣)⑳의 관음산(觀音山)에 안치되었고, 이후에도 "거듭 추사(追賜)되어 소사(少師)에 이르렀다."131)

　조백숙의 그림 면모는 기록을 통해 쉽게 이해할 수 있으며, 더욱이 그의 그림「만송금궐도(萬松金闕圖)」①가 현존해 있으므로 기록과 대조하여 분석해볼 수 있다.

　「만송금궐도(萬松金闕圖)」(그림 17). 오른편의 원경에 바다와 하늘이 한 색조로 이어져 있으며, 햇빛이 노을을 비추고 학들이 날아오르고 있다. 바다 중간까지 뻗어 나온 언덕의 끝자락에 고송 여섯 그루가 있고, 그 왼편에는 완만한 산들이 첩첩이 멀어지면서 원경의 산봉우리까지 이어져 있다. 산 사이의 궁궐 주위는 구름이 짙게 깔려 있으며, 왼편 산비탈에 구불구불하게 자란 고송 세 그루가 서로 어우러져 있다. 전체적으로 보면, 해안과 산경의 일부를 취하여 광활한 바다와 깊고 그윽한 산경을 함께 감상할 수 있도록 구성되어 있는데, 이는 전대미문의 형식이다. 물결은 비록 '봄누에가 토해낸 실'과 같은 단조로운 필선이 사용되었으나「낙신부도(洛神賦圖)」・「유춘도(游春圖)」・「청명상하도(淸明上河圖)」 상의 물결화법과는 약간 다른 면모인데, 즉 필선을 가지런하게 그어 물결의 기복을 한 조씩 조성함에 있어 한 치의 소홀

⑳ 평강부(平江府) 오현(吳縣)은 지금의 강소성 소주시(蘇州市) 일대이다.
① 【저자주】 조맹부는 이 그림에 조백숙의 「만송금궐도(萬松金闕圖)」라고 제(題)했으나 사실 산 위의 준법(皴法)에 가까운 횡점(橫點)・수점(竪點)들은 소나무가 아니며, 실제로 소나무는 아홉 그루밖에 없다. 이 점은 당분간 통설을 따른다.

함도 없다. 산을 묘사함에 있어 근경의 비탈 아래에 간혹 간략히 그어본 필선 외에는 모두 윤곽선을 긋지 않았다. 산 위에 가득한 소나무를 그림에 있어 구체적인 묘사를 배제하고 점(點)과 염(染)을 운용하여 원근과 음양을 구분했는데, 즉 연녹색을 경쾌하게 바림한 후에 앞산에 암록(暗綠)색의 미점(米點)을 가하고 이어서 묵록(墨綠)색 미점을 가하여 이루었다. 뒤편의 산에도 세로로 삐친 점을 사용했을 뿐 화법이 동일하다. 산비탈 아래에는 대자(代赭)②색으로 접염(接染)③했고, 원경의 산에는 화청(花靑)과 대자를 엷게 채색하여 명암을 구분했다. 산간의 구불구불한 산길에 사용된 금니(金泥)④의 효과가 매우 참신하며, 금분(金粉)이 사용된 궁궐이 특히 두드러진다. 소나무들 사이에 붉은 복숭아가 그려져 있으나 오랜 세월로 인해 색이 곱지 않다. 청색의 다리와 붉은색 난간에도 색필만 사용되었으며, 마지막으로 일렬로 날아가는 백로와 산까치를 덧붙였다. 청대의 오승(吳升)⑤은 이 그림에 대해 다음과 같이 설명했다.

> 멀고 가까운 산이 구불구불 돌아가면서 중복되는데, 그 얕고 깊음을 녹색으로 구분하고 크고 작은 횡점(橫點)과 수점(竪點)을 찍었다. 나무인 것 같기도 하고 아닌 것 같기도 하며 준인 것 같기도 하고 아닌 것 같기도 한데, 그 엄격함이 만 그루의 소나무가 서려 울창한 듯하다.132) - 『대관록(大觀錄)』

또 조백숙에 대한 평에서는 "붓놀림이 동원의 묵골(墨骨)을 터득하고 왕유의 채색을 모방했으며, 기존의 격식에서 모두 벗어나 새로운 국면을 열었다"133)고 하였다. 청대의 안기(安岐, 1683-?)⑥는 이 그림에 대해 다음과 같이 설명했다.

② 대자(代赭)는 대자석(代赭石)을 가루로 만든 적색 계열의 안료이다.
③ 접염(接染)은 앞서 채색한 끝부분에 다른 색으로 자연스럽게 이어지도록 바림하는 기법이다. 짙은 색을 먼저 착색한 다음에 엷은 색을 근접시켜 있거나, 또는 엷은 색을 먼저 착색한 다음에 짙은 색을 근접시켜 있다.
④ 금니(金泥)는 매우 고운 금가루를 아교풀로 개어서 만든 특수 안료이다. 금은 신전성(申展性)이 좋아서 얇게 펴면 얇은 금박(金箔)을 만들 수 있는데 이 박을 잘게 부수어 부드럽게 만든 다음 아교풀에 갠 것이다. 청록산수에 부분적으로 장식을 더하기 위해 많이 사용되고, 수묵산수화나 인물화에서도 소량의 금니를 효과적으로 사용하기도 한다. 검게 물들인 비단에 금니만으로 산수화를 그리는 경우에는 이금산수화(泥金山水畵)라 부른다.
⑤ 오승(吳升)은 청대(淸代)의 학자이다. 〔인물전〕 참조.
⑥ 안기(安岐, 1683-?)는 청대(淸代)의 서화감상가·수장가이다. 〔인물전〕 참조.

화법이 대체로 동원·미불 화파와 유사하다. … 이 그림의 채색과 포치(布置)는 모두 이사훈의 그림을 본받은 것이고 필법과 기운은 동원의 그림과 같으며, 산의 기세와 태점은 미우인의 그림을 닮았다. 이에 두루마리 그림 중의 특출한 작품이며, 청윤(淸潤)[7]하고 아려(雅麗)[8]하여 스스로 일가를 이루었다.[134] - 『묵연회관(墨緣匯觀)』

이상의 기록 내용이 모두 「만송금궐도」의 면모와 부합하는데, 즉 부드럽고 윤택하고 청아(淸雅)한 기상은 동원의 그림과 닮았고, 굳세면서도 유연한 필선은 왕유의 그림과 닮았다. 또 횡점과 수점은 미불의 그림과 닮았고, 물결과 구름 및 화면 전체에서 풍기는 화려한 분위기는 이사훈의 그림과 닮았다. 다만 이들의 화풍을 조합한 유형이 아니라 이들의 화법을 섭렵한 후에 조백숙의 독자적인 풍격으로 변화시킨 유형이다.

조백구(趙伯駒). 조백숙의 형이다. 자는 천리(千里)이고, 북송 선화 5년(1123) 이전에 출생하여 남송 소흥 30년(1160) 이후에서 건도(乾道) 계사(癸巳, 1173)년 이전에 사망했다. 59세에 사망한 조백숙에 대해서는 수명이 짧았다는 기록이 없으나, 조백구에 대해서는 "수명을 길게 누리지 못했다"[135]는 기록이 있는 것으로 보아 조백구가 그리 많지 않은 나이에 사망한 것으로 짐작된다. 조백구도 견염(建炎, 1127-1130) 연간에 고종 등을 따라 남으로 내려가 전당(錢唐)[9]에 정착했다. 『화계보유(畫繼補遺)』의 저자 장숙(莊肅)[10]과 조백구의 증손자는 "친분이 두터웠다."[136] 장숙의 기록에 의하면 일찍이 "조백구가 친구에게 부채그림을 그려 주었는데, 어쩌다 그것이 사랑채에 있던 선비의 손에 들어갔다. 얼마 후에 환관 장태위(張太尉)가 그 그림을 우연히 보게 되어 고종에게 바쳤고,"[137] 그것을 본 고종은 크게 기뻐했다고 한다. 조백구의 벼슬은 절동병마검할(浙東兵馬鈐轄)에 이르렀다. 고대의 여러 화사(畫史)에서는 모두 조백구에 대해 '산수·꽃·과일·영모에 뛰어났다'고 하였고, 『화계(畫繼)』에서는 조백구에 대해 "청록산수를 잘 그렸고 인물을 그리면 그 사람과 닮았으며 온순하고

⑦ 청윤(淸潤)은 맑고 윤택한 것이다.
⑧ 아려(雅麗)는 아담(雅淡·雅澹)하고 고운 것이다.
⑨ 전당(錢唐)은 지금의 절강성 항주시(杭州市) 일대이다.
⑩ 장숙(莊肅)은 원대(元代)의 장서가(藏書家)·서화이론가이다. 〔인물전〕 참조.

청결함이 남달랐다"138)고 하였다. 또 사서(史書)에서는 조백구의 그림이 동생 조백숙의 그림보다 훌륭했다고 하였으며, 장숙은 조백구의 그림을 감상한 후에 "참으로 동원과 왕선 그림의 기격(氣格)이 있다"139)고 기록했다. 명말(明末)의 동기창은 현존하는 「강산추색도(江山秋色圖)」를 조백구의 그림으로 단정 지었는데, 필자의 견해로는 그림의 정취가 동원·왕선의 그림과 전혀 다른데다가 조백구와 조백숙의 그림이 화풍·미학관·영향 등이 서로 일치한 사실로 보아 조백구의 그림이 아니라 북송화원의 특출한 화가가 그린 것으로 여겨진다.

조백구 형제는 오랜 벗이었던 조훈(曹勳, 1098-1174)⑪에게 이러한 말을 해주었다.

인물과 동·식물을 그릴 때 화가들은 그 모습을 다 갖추는 일은 잘한다. 다만 우리들의 마음에는 스스로 한 가지의 풍규(風規)가 있어야 하니, 신기(神氣)를 소연(翛然)하게 하고 운미(韻味)를 청원(淸遠)하게 하여 사물의 모습에 구속받지 않아야 곧 아름다운 경지가 있게 된다. 하물며 내가 지니고 있는 것은 세상에 아첨하고 뭇 사람들의 정에 합치되는 것이 없으니, 요컨대 이것을 깨닫는 것에 있어서랴!140)
- 「경산나한기(經山羅漢記)」

훌륭한 예술품은 '사물의 모습'에 있지 않고 작자의 '마음'에 있다고 여기고 있는데, 이는 예술의 본질을 깊이 이해한데서 나온 견해이다. 이 말에 이어서 조훈은 또 조백구 형제를 높이 평가했다.

경서(經書)와 사서(史書)를 폭넓게 섭렵했고 두 사람 모두 그림에 뛰어나 쓸쓸하고 고아하고 빼어난 기운을 붓으로 비단을 통해 드러내었으며 … 부드러운 수묵으로 온갖 물상을 펼쳐냄이 성현의 지혜를 전부 얻은 듯했다.141)

당시에 조백구 형제와 교유했던 문인사대부들은 이들 형제의 그림에 대해 "진당(晉唐)의 화법을 취하고 고개지와 육탐미의 그림을 본받았다"142)고 말했는데, 이러한 그림은 이들 형제가 북송 말기 복고주의 풍조의 영향을 받아 간혹 그려본 것일 수 있다. 그러나 이들 형제의 산수화는 진·당의 산수화와 전혀 달랐으므로 일

⑪ 조훈(曹勳, 1098-1174)은 송대(宋代)의 학자·정치가이다. 〔인물전〕 참조.

각의 설임이 분명하다.

조백구 형제의 산수화가 이사훈·이소도 계열에 속한다고 말한 이도 있었다. 예컨대 조희곡(趙希鵠)⑫의 『동천청록집(洞天淸祿集)』 「고화변(古畵辨)」에서는 "당나라의 이소도가 처음으로 금벽산수(金碧山水)⑬를 그리기 시작했고, 그 후 왕선·조영양과 오늘날의 조백구가 모두 그것을 그렸다"[143]고 하였다. 그러나 조백구 형제는 주로 점묘법(點描法)을 사용했고 강건하고 호방한 필선은 사용한 적이 없다. 또한 이사훈 부자의 산수화는 필선을 그어 형체를 개괄한 뒤에 청록을 착색하는 방식이었으나, 조백구 형제의 산수화는 마치 준이 아닌듯한 점필(點筆)을 분방하게 가하는 방식으로 이를테면 동원의 품격에 빼어남과 고아함이 더해지고 미씨 부자의 자연스러운 정취에 장중함이 가미된 유형이었다. 조백구 형제의 그림은 북·남송 화단에서 독자적인 풍모를 갖추었고, 이소도의 화풍에 매몰될 그림이 아니었다.

조백구 형제의 그림은 남송에서 높은 명성을 누렸다. 송대의 조희곡은 남송으로 내려간 화가들 중에 조백구를 첫 번째 서열에 올려 기록했고, 후대의 문인들도 이들 형제의 그림을 감상할 때마다 감탄하여 지극히 높이 평가했다. 그러나 이들 형제는 향년이 짧았을 뿐 아니라 공무에 주력하고 그림을 부차적으로 그렸기에 유작이 적었다. 더욱이 지위가 높았기 때문에 일반 화가들은 이들 형제의 그림을 감상할 기회가 적었다. 이러한 이유들로 인해 남송에서 이들 형제의 그림은 이당 그림의 영향에 크게 못 미쳤다.

⑫ 조희곡(趙希鵠, 약1195-약1242 활동). 송(宋)의 종실(宗室)이며, 강서(江西) 원주(袁州)사람이다. 『동천청록집(洞天淸祿集)』의 저자로 알려져 있다. 이 『동천청록집』은 1242년경에 써진 것으로 추측되는데 감상가의 지침서로 일컬어진다.
⑬ 금벽산수(金碧山水)는 금니(金泥)와 석록(石綠)·석청(石靑)을 주로 사용하여 그린 산수화이다. 당(唐)대와 송(宋)대에 많이 그려졌으며 화려하고 장식적인 효과가 두드러진다.

제6절 마화지(馬和之) . 강삼(江參) . 주예(朱銳) 등

이당의 화풍이 형성된 후부터 남송의 산수화는 거의 모두 이당 계열의 화풍에 속했고, 남송산수화를 대표할 만한 특출한 화가로는 유송년·마원·하규 등이 있었다. 그러나 남송산수화 중에 이당 계열이 아닌 것도 있었는데, 즉 본 절에 소개하는 마화지·장삼·주예 및 앞서 소개한 조백숙 등의 그림은 이당의 작풍과 다소 다르다. 다만 이들은 소수였고, 또 북송에서 건너온 화가들이었기에 이당 화풍의 영향을 받지 않을 수 있었다. 이들은 남송화단에서 이당 계열의 화풍과는 다른 일면을 장식했는데, 엄격히 말하면 마화지의 그림 외에는 모두 순수한 남송화법으로 보기 어렵다.

1. 마화지(馬和之)

마화지(馬和之). 전당(錢唐) 사람이며, 소흥(紹興, 1131-1162) 연간에 진사(進仕) 시험에 합격한 후에 벼슬이 공부시랑(工部侍郎)에 이르렀다. 하문언(夏文彦, 1296-1370)⑭은 마화지를 화원화가로 기록하지 않았으나, 여악(厲鶚, 1692-1752)⑮은 마화지를 화원화가로 기록함에 이어서 다음과 같은 설명을 덧붙였다.

마화지는 벼슬이 공부시랑에 이르렀는데, 하문언은 그를 화원 사람들 중에 열거하지 않았다. 주밀(周密, 1232-1298)⑯의 『무림구사(武林舊事)』에 '어전(御前)의 화원에는 겨우 열 사람이 있었는데 마화지가 그 으뜸을 차지했다'고 하였고, 어떤 논

⑭ 하문언(夏文彦, 1296-1370)은 원대(元代)의 화가·회화이론가이다. 〔인물전〕 참조.
⑮ 여악(厲鶚, 1692-1752)은 청대(淸代)의 시인·학자이다. 〔인물전〕 참조.
⑯ 주밀(周密, 1232-1298)은 송말 원초(宋末元初)의 사인(詞人)·서화감상가·서예가이다. 〔인물전〕 참조.

그림 18 「후적벽부도(後赤壁賦圖)」, 마화지(馬和之), 비단에 수묵담채, 46.3×546.5, 대북고궁박물원

자는 마화지의 화예가 그 시대에 뛰어났기에 그로 하여금 화원의 일을 총괄하게 했다고 하는데, 아직 알 수 없는 노릇이다. 주밀은 남쪽으로 건너간 유로(遺老)[17]로 서 반드시 의거한 바가 있었을 것이니 지금 이를 따른다.144) - 『남송원화록(南宋院 畫錄)』

주밀의 『무림구사』 「제색기예인(諸色伎藝人)」 1절(節)에는 어가화원(御家畫院)의 10인 (11인이 기록된 문헌도 있다)이 기록되어 있는데, 그중 마화지가 첫 번째 서열에 올라 있다. 이 책은 송 왕조가 멸망한 후(원대 초기) 주밀이 "당로감(瑭老監)을 그만두고 나 올 때 전 왕조에 있었던 일을 기술한"145) 것이므로 근거가 없는 기록이 아닐 것이 며, 또 절대적으로 사실일 필요도 없을 것이다. 마화지는 공부시랑이었기 때문에 화원에 공직하진 못했지만, 고대에는 공부에서 회화 관련 업무도 몇 가지 관장했 었고 또한 마화지도 동원처럼 황가관원 신분으로 화원을 자주 드나들면서 화원화 가들과 교섭했을 것이다. 따라서 황제가 '그에게 화원의 일을 총괄하도록 했을' 가능성이 높다. 마화지의 그림은 당시의 주류였던 화원화풍이 아니라 전형적인 문 인화라는 이유로 남송회화사에서 중요한 지위에 올랐다.

마화지의 현존 작품은 적지 않으나, 그 중에 「후적벽부도(後赤壁賦圖)」(그림 18)를 골 라 분석해보기로 한다. 소식(蘇軾)과 그를 따라온 빈객들이 밤에 적벽을 유람하는

[17] 유로(遺老)는 선조(先朝) 또는 망국(亡國)의 구신(舊臣)이다.

내용이 매우 간략하고 세련된 필치로 묘사되어 있다. 왼편에 커다란 산기슭(마화지의 그림에는 산기슭 또는 언덕이 많다)과 고목 한 그루가 있고, 한 마리의 학이 그 주위를 비상하고 있다. 화면의 중앙이 광활한 강물인데, 강물 위의 나룻배에 소식을 포함한 여섯 사람이 앉아 있다. 원경의 희뿌연 운무 위로 산 그림자가 나타나 있고, 오른편에는 산기슭 끝자락 외에는 경물이 없다. 필선이 유엽묘(柳葉描)[18] 혹은 마황묘(螞蝗描)[19]와 유사한데, 때때로 끊어졌다가 이어지는 필세가 비동하듯 유창하다. 마음이 가는바에 따라 분방하면서도 자연스럽게 필묵을 운용하여 묵운(墨韻)이 빼어나다. 수목의 줄기와 가지는 마황묘의 필선으로 윤곽을 그은 후에 담묵을 사용하여 준과 선염을 가볍게 가하고 이어서 부분적으로 농묵을 가미하여 이루었다. 묵점이 가해진 잡목 잎의 묵색 변화가 자연스럽고 용필이 대략적이다. 원경의 산에는 옅은 묵색의 윤곽선을 간략히 긋고 담묵을 분방하게 한 번 바림했다. 전체적인 분위기가 공활하고 청명하여 「적벽부(赤壁賦)」의 정취가 잘 구현되어 있다.[146]

> 흰 이슬은 강에 비끼고 물빛은 하늘에 이었더라.
> 한 조각 작은 배가 가는 대로 내어 맡겨

[18] 유엽묘(柳葉描)는 버들잎이 바람을 맞아 흩날리는 듯한 모양이라 하여 붙여진 명칭이다. 선이 가늘고 유연하며 주로 인물화의 옷 주름이나 수목·바위 등을 묘사할 때 사용된다.
[19] 마황묘(螞蝗描)는 필선을 거머릿과의 환형동물(環形動物)인 말거머리가 유동하는 모양이라 하여 붙여진 명칭이다. 역시 선이 완곡하고 유연하며, 수목·바위 등을 묘사할 때 많이 사용된다.

그림 19 「녹명지십도(鹿鳴之什圖)」-「벌목」, 마화지(馬和之), 비단에 수묵담채, 28×864cm. 북경고궁박물원

만경(萬頃)의 파도를 멋대로 가르고야.
넓고도 넓은지고, 허공에 부쳐 바람에 맡기니
그 어디에 닿을지를 알지 못 하더라.
바람은 표표히 나부끼고
이미 속세를 떠나 홀로 가느니
날개 돋아 신선 되어 오르는 것 같더라.[147)
- 「후적벽부(後赤壁賦)」

 시의 정취가 청아하고 평온하고 표일(飄逸)[20]한데, 신중하게 묘사한다면 이러한 정
취를 표현해내기 어렵다.
 마화지의 「녹명지십도(鹿鳴之什圖)」(그림 19)는 고금에 걸쳐 유명한 그림이다. 『시경

[20] 표일(飄逸)은 속세를 벗어난 뛰어난 기상이다.

<div align="right">「녹명지십도(鹿鳴之什圖)」-「장비(杖杮)」</div>

(詩經)』 「소아(小雅)」의 '녹명지십(鹿鳴之什)' 전장(全章)의 뜻을 반영한 그림으로, 총 열 폭으로 구분되어 있고 매 단락의 서두에 송 고종 조구의 친필로 전해지는 『시경』의 시구에 써져 있다. 인물과 산수가 묘사되어 있는데, 마차와 인물이 주제인 여덟 번째 폭 「출차(出車)」를 제외하면 모두 산수이다. 특히 여섯 번째 폭 「천보(天保)」와 아홉 번째 폭 「장비(杖杮)」는 전체가 산수로 구성되어 있는데, 이 두 폭은 마화지의 독특한 화풍과 성취를 대표하는 그림이다. 열 번째 폭을 보면, 좌측 하단에 산비탈과 고목 한 그루가 있고 그 옆에 인물 두 명이 있으며, 중앙에 강물이 있고 대안의 비탈 위에는 잡목과 잡초가 나열되어 있다.

　필선이 완곡하면서도 매우 분방한데, 그 모양이 흩날리는 버들잎 혹은 유동하는 말거머리와 닮았다. 산석에는 윤곽선을 그은 듯 만 듯 간략히 그은 후에 준을 간략히 가하고 이어서 파진 부위에 담묵을 가볍게 바림했다. 나무줄기의 필선이 초서를 방불케 하며, 물결은 나룻배 주위에만 몇 가닥 그어졌다. 전체적인 분위기가

강경하거나 조급한 기세는 전혀 없고, 온화하고 담원(淡遠)한 아취(雅趣)가 전개되어 있어 문인들이 고아한 소일거리로 삼아 그리기에 적합한 유형이다.

마화지의 그림에는 북·남송의 화풍과는 전혀 다른 독특한 풍격이 갖추어져 있다. 마화지는 오도자의 그림을 배웠던 까닭에 "세인들이 마화지를 소오생(小吳生)①으로 간주했다."[148] "끊어졌다가 또 이어지는 점과 획이 때때로 떨어진 것처럼 보였던"[149] 오도자의 필선은 유엽묘와 마황묘의 시초를 열었다. 그것이 완전히 이어진 필선이 아니라 간혹 끊어졌다가 이어지는 불완전하게 보이는 필선이었던 것은 "필은 주도면밀하지 않지만 뜻이 주도면밀했기 때문에"[150] 나온 결과였다. 오도자는 산수를 그릴 때 모래톱과 산비탈을 많이 그렸기에 "산수를 논하는 자들이 왕타자의 머리(산꼭대기)와 오도자의 발(산비탈)이라고 말했으며,"[151] 또 "오도자의 그림은 … 자유분방하게 그려졌음에도 마치 암석을 (손으로) 어루만질 수 있거나 물을 퍼낼 수 있을 것만 같았다."[152](이상은 『역대명화기歷代名畵記』에서 인용) 마화지의 그림에는 산비탈과 언덕이 많은데, 『청하서화방(淸河書畵舫)』에서는 이 사실에 대해 "마화지의 그림은 본래 평원이 훌륭했고 산꼭대기를 그린 것은 백에 한둘도 없었다"[153]고 하였다.

마화지는 문인화가였기에 그림도 오도자의 그림과는 다른 면들이 있었다. 즉 마화지는 고시(古詩)·고사(古詞)·문장·부(賦)의 뜻에 의거하여 산수와 인물을 그렸지만 오도자는 그렇지 않았다. 또한 오도자의 그림은 기세가 호방했으나, 마화지의 그림은 "필법이 표일(飄逸)했고 화려한 장식이 배제되었다."[154] 당시에 마화지의 그림은 사람들이 중시하는 바가 되었고, 특히 "고종과 효종 두 왕조 때는 … 매우 중시되었다."[155] 후세의 문인들도 마화지의 독특한 화법에 주의를 기울였다. 예컨대 원대의 탕후(湯垕)는 마화지의 그림에 대해 "속된 습관을 탈피하고 고고함에 뜻을 둘 수 있었으니 사람들이 쉽게 도달할 수 있는 그림이 아니다"[156]라고 말했고, 청대의 오기정(吳其貞)②은 "필법이 간략하고 표일하니 의취(意趣)가 남음이 있다"[157]고 평했으며, 또 동기창은 "필의(筆意)가 높고 오묘하니 참으로 세상에 드문 보배이다"[158]라고 찬양했다. 이 외에도 문징명(文徵明)·이일화(李日華)③·왕기옥(汪砢玉)·황공망(黃公望)·오진(吳鎭)·왕몽(王蒙) 등이 마화지의 그림을 높이 평가했는데, 예를 들면 "청아(淸雅)

① 오도자(吳道子)는 당(唐)대에 오생(吳生)으로 칭해졌다.
② 오기정(吳其貞)은 청대(淸代)의 저명한 서화·골동품 수장가이다.
③ 이일화(李日華, 1565-1635)는 명대(明代)의 시인·서화가이다. 〔인물전〕 참조.

하고 원만하게 하나로 통하여 막힘이 없으며,"159) "나무와 바위의 생동함이 법도에 합치되니 그것을 보면 마음이 온화해져서 그 마음으로부터 저절로 풍아함이 있게 된다."160) "남으로 건너간 인물 중에 이 사람을 언급하지 않는다면 우리가 그를 위해 북면(北面)④해야 하리라(오진의 말)"161) 등이다.

2. 강삼(江參)

강삼(江參). 북송에서 출생하여 남송 소흥(紹興, 1131-1162) 연간에 사망했으며⑤, 자는 관도(貫道)이다. 『화계(畵繼)』 등에서는 강삼에 대해 강남 출신이고 외모가 수척했으며 다향(茶香)을 즐기며 여생을 보냈다고 하였으며, 강삼과 같은 시기의 오칙례(吳則禮, ?-1121)⑥는 강삼을 남서(南徐) 사람으로 기록했다.⑦ 남서는 강남 지역에 속하는 절강성 진강(鎭江)의 옛 지명이므로 강삼이 강남의 진강 출신임을 알 수 있다.⑧

④ 북면(北面). 고대에 임금이 남쪽을 향해 대신과 백성들을 내려다보았다고 하여 남면(南面)한다고 하고 반대로 대신과 백성들이 북쪽을 향해 임금을 올려다보는 것을 북면(北面)한다고 했다. 여기서는 지극히 존숭한다는 의미로 쓰였다.

⑤【저자주】등춘(鄧椿)의 『화계(畵繼)』에서는 강삼에 대해 "좌승(左丞) 엽소온(葉少蘊)은 우문호주(宇文湖州) 계몽(季蒙)에 의해 천거되었다 (以葉少蘊左丞薦於宇文湖州季蒙.)"고 하였고, 하문언(夏文彦)의 『도회보감(圖繪寶鑒)』에서는 "일찍이 진간재(陳簡齋)·정치도(程致道)와 함께 하며 그 마음을 편안히 하고, 강삼에게 명하여 그림을 그리게 했다 (嘗與陳簡齋·程致道從容其中, 命貫道爲之圖.)"고 하였다. 엽소온(葉少蘊)은 엽몽득(葉夢得, 1077-1148)을 가리키며, 북송이 멸망한 해(1112)에 그의 나이는 51세였다. 진간재(陳簡齋)는 진여의(陳與義, 1090-1139)를 가리키며, 북송이 멸망한 해에 그의 나이는 38세였다. 즉 강삼도 북송에서 출생했음을 알 수 있다. 게다가 엽소온과 진간재가 모두 강삼의 그림에 시를 써준 것으로 보아 강삼·엽소온·진간재 3인의 나이가 서로 큰 차이가 없었음을 알 수 있다. 『화계』에서는 강삼이 당시에 고종(高宗)을 알현하기 전에 사망했다고 하는데, 즉 그가 소흥(紹興, 1131-1162) 연간에 사망했음을 알 수 있다. 『후촌선생대전집(後村先生大全集)』 권102 「발임죽계서화(跋林竹溪書畵)·강관도산수(江貫道山水)」에서도 "(강삼이) 남으로 건너와 알현하려고 항주에 이르렀으나 보지 못하고 어느 날 저녁에 사망했다 (南渡召至杭, 未見, 一夕卒.)"고 하였고, 또 "송 고종을 알현하게 했지만, 상방(尙方: 제왕의 일상 생활용품을 제작한 관청)에서 조서(詔書)를 기다리는 데에 지나지 않았다 (使見思陵, 不過待詔尙方.)"고 하였다.

⑥ 오칙례(吳則禮, ?-1121)는 북송(北宋)의 학자이다. 〔인물전〕 참조.

⑦【저자주】吳則禮의 『北湖集』 卷2, 「贈江貫道」 참고.

⑧【저자주】사학가들 중에 강삼을 구인(衢人) 또는 삼구인(三衢人)이라 말한 이들이 많은데 이곳은 지금의 절강성 서부의 구현(衢縣)을 가리킨다. 유극장(劉克莊)의 『후촌선생대전집(後村先生大全集)』 권102 「발임죽계서화(跋林竹溪書畵)·강관도산수(江貫道山水)」에서는 "관도(貫道)의 이름은 삼(參)이고 구인(衢人)이다"라고 하였다. 여기서의 '구'도 지금의 절강성 서부의 구현이다. 혹은 하문언(夏文彦)의 『도회보감(圖繪寶鑒)』 권4에 따르면 "조숙문이 삼구(三衢)에 살았는데, … 강삼에게 명하여 그림을 그리게 했다 (趙叔問居三衢, … 命貫道爲之圖.)"고 하였는데, 후자의 설은 불확실하며 전자에 설한 유극장은 남송 말기 사람이므로 그의 기록은 강삼과 동시대 사람인 오칙례(吳則禮)의 기록만큼 정확하진 않다. 더욱이 오칙례는 강삼의 절친한 벗이었다. 『화계(畵繼)』의 저자도 강삼과 연대가 가깝

강삼은 일찍이 삼구(三衢)⑨를 유력한 적이 있었는데, 『도회보감』에 이 무렵의 강삼에 대해 다음과 같이 기록하고 있다. 조숙문(趙叔問)⑩이 삼구에 머물면서 동산을 가꾸고 집을 짓고는 『초사(楚辭)』의 말을 취하여 '난초를 중시하여 … 강삼에게 그것을 그리게 했다'고 하였다. … (강삼은) 삽천(霅川)⑪에 살면서 호수와 하늘의 경관을 깊이 터득했다.162)

『북호집』 권4 「서강관도소화선(書江貫道所畵扇)」에서는 "마음속에 어찌 언덕과 골짜기만 있었겠는가. 동정호(洞庭湖)⑫와 소상(瀟湘)⑬ 일대에 더욱 마음을 두었다"163)고 하여 강삼이 오흥(吳興)⑭에 살았음을 알려주고 있으며, 또한 강삼의 「소상팔경도(瀟湘八景圖)」가 전해진다는 기록도 있다. 당시의 저명한 문학가이자 우승상이었던 엽몽득(葉夢得, 1077-1148)⑮이 호주(湖州)의 우문계몽(宇文季蒙)⑯에게 강삼을 추천해주었는데, 이것이 강삼이 오흥에 살게 된 계기였다. 호주·오흥·삽천은 모두 같은 지역권에 속하며, 북쪽으로 태호(太湖)⑰와 동정호가 인접해 있다. 강삼의 그림을 지극히 좋아한 우문계몽의 도움으로 강삼은 조정에 들어가게 되었다. 강삼이 임안(臨安: 항주)에 도달하자 고종이 그를 부(府)의 숙소에 머물게 하고 아울러 다음날에 부를 것이라는 유지를 내렸다. 그러나 알현한 당일 저녁에 강삼은 세상을 떠나고 말았다.⑱ 등춘(鄧椿, 약1109-1180)⑲의 『화계(畵繼)』를 보면 강삼이 '암혈상토(巖穴上土)'⑳ 5인 중의 한 사람으로 기록되어 있는

다. 그래서 강삼을 강남의 진강(鎭江) 일대 사람이라고 해야 더 옳다. 고영(顧瑛)의 『초당아집(草堂雅集)』 권10 「제강관도평원도(題江貫道平遠圖)」에서는 "꼭 남서성(南徐城) 위를 바라보며 푸르고 아득한 들 빛 속에 양주(揚州)로 들어가는 듯했다(絶似南徐城上望, 蒼茫野色入揚州)"라고 하였는데, 남서(南徐)는 강삼의 고향 진강 일대를 가리킨다.

⑨ 삼구(三衢)는 지금의 절강성 구현(衢州)이다.

⑩ 조숙문(赵叔问)은 송(宋)의 학자이며, 스스로 호를 서은노인(西隐老人)이라 칭했다. 송 종실(宗室)에서 그를 거듭 추천했다는 사실 외에는 기록이 없어 행적을 알 길이 없으며, 저서로 『금계록(肯綮錄)』 1권이 있다.

⑪ 삽천(霅川)은 지금의 절강성 호주(湖州) 일대이다.

⑫ 동정호(洞庭湖)는 호남성 북부 양자강 남쪽에 위치한 중국 제2의 담수호(潭水湖)이다.

⑬ 소상(瀟湘)은 호남성 동정호(洞庭湖) 남쪽에 있는 소수강(瀟水江)과 상강(湘江)을 아울러 이르는 이름이다.

⑭ 오흥(吳興)은 지금의 절강성 호주(湖州) 일대이다.

⑮ 엽몽득(葉夢得, 1077-1148)에 대해서는 [인물전] 참조.

⑯ 우문계몽(宇文季蒙)의 본명은 우문시중(宇文時中: 季蒙은 字이다)이며, 송대의 은사이다. [인물전] 참조.

⑰ 태호(太湖)는 강소성과 절강성에 걸쳐있는 큰 호수이다.

⑱ 【저자주】鄧椿, 『畵繼』 卷3 「巖穴上土」 참고.

⑲ 등춘(鄧椿, 약1109-1180)은 북송(北宋)의 회화이론가이다. [인물전] 참조.

⑳ 암혈상토(巖穴上土)는 은사(隱士)를 가리키는 말이다. 고대에는 은사들이 대부분 산속에 은거했기에 지어진 이름이다.

데, 즉 강삼이 평생 관직에 나아가지 않고 평범한 선비 신분으로 자유롭게 생활했음을 알 수 있다. 또한 강삼이 은거하지 않고 수많은 명사·문장가들과 교유하면서 소개와 추천을 받아 도처를 다니며 그림을 그려준 것으로 보아 그가 벼슬보다는 그림을 통해 수많은 저명인사들과의 교유를 즐긴 듯하다. 강삼이 죽기 전에 황제를 만나고 싶어 했던 이유도 다만 "예인(藝人)의 한 사람으로 끼어서 나아가 … 상방(尙方)①의 부름을 기다리면서 혹 금대(金帶)나 받아보려는"164) 사소한 의도일 뿐이었다.

적군이 국경으로 접근해오자 남송에서는 구국지사들이 무수히 출현했고, 정직한 일반 사인들도 일제히 나라를 수호하기 위해 나섰다. 남송시대에는 불굴의 강한 정신이 필요했기에 문예작품에서도 강한 정서를 추구했다. 그러나 고종은 오히려 "담박(淡泊)함을 뜻으로 삼았는데,"165) 이 때문에 사인들은 충성할 대상을 잃은 듯한 허탈감에 빠져 때때로 의기소침한 정서가 출현하기도 했다. 그 중의 한 가지 유형은 극단적인 실망감에서 나온 의기침체로서 그 골자는 여전히 강경했으며, 또 한 가지 유형은 애초부터 세상일에 환멸을 느껴온 의기침체로서 이러한 자들은 진지하게 은거하거나 세상일을 기피했다. 강삼은 강호에서 자유롭게 생활하면서 그림에만 전념했으므로 후자에 속했다.

강삼의 현존 작품은 적지 않으나, 그중 강삼의 특출한 화예를 가장 대표하는 작품은 「천리강산도(千里江山圖)」(그림 20)이다. 평원구도의 화면에 수림과 골짜기, 산과 고개가 끊임이 없이 출몰하면서 점점 멀어지는데, 기상(氣象)이 변화무쌍하고 경계가 광활하며 기세가 비범하다. 임희일(林希逸, 1193-?)②은 강삼의 그림에 대해 다음과 같이 표현했다.

> 먼 산은 총총하고
> 먼 나무는 몽롱하다.
> 지척 내에서 만 리가 전개되고
> 강물이 가운데를 흐르고 있다.
> 짧고 긴 것은 어느 언덕이며
> 높고 낮은 것은 어느 산봉인가.
> 저것은 모래섬 저것은 언덕

① 상방(尙方)은 황제가 쓰는 기물을 만드는 곳이다
② 임희일(林希逸, 1193-?)은 송말 원초(宋末元初)의 학자이다. 〔인물전〕 참조.

그림 20 「천리강산도(千里江山圖)」, 강삼(江參), 비단에 수묵담채, 46.3×546.5cm, 대북고궁박물원

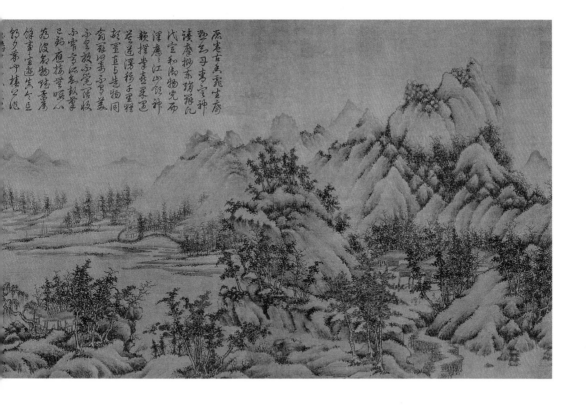

原老古友露出虚庵
聖么耳专空神
讀摩拟东珀雅況
代宣和尚物先而
澤庵江山彷彿
賴揮筆壺果運
若遘潯樽千里程
起置律子造物同
翁藏澤弟手写美
空字故心覚唇枝
不寄方伽全私筆
已豹应揚笔啊小
為波為物諸廣
催声宣遇先气丘
雄ヶ奇中様ク池
釣ヶ帝ヶ様ク池

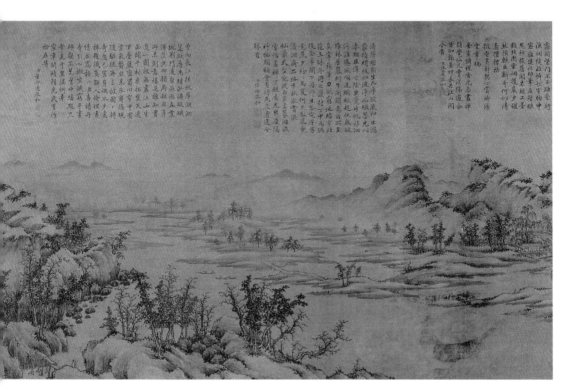

露期巻門不百路堂村
浅泂績殷将秋宴駒中
蜜萌頃化如半盧霆金
沂折枝蓊閣木室竺妙
戴北園宝洞揽易夕假
姚漫鉄出新寿何乍清
真搜將搭
披奇素料製心賞海塚
富玄椅視奇光尖畫评
賴登仙兄書澤陽逼合
方知惹神長江一閃

清瑤瑶斯九常飲展印出淵
妥搐顿收如波淳如徴光峭
奉頼瞳陀半盧繚片湿沉
沂折恣蓊起伏飲城
珠瓦園宝洞揽易去假
真宝柘刀
范三時旬間ク中鸟朊
陵夕引一帆生ク序而
滿湖公松于烏朊呪
仙意天神ク沱紐緑何北
神帖福睨官丸不畫道令
鸌首
苕橋蒼和

帯南長江楼帆屏湖
菜邊号乌秋淅放滅
蜊州湿四邊清秋
連東奉場蔵起江宾
両本到碧桑江山里
遠一图牧無甚連
百枚宮窗ク窗中追
随縣復斉三故圖
春危此蜀蜀水ク畫
楊盔滅舊嘉ク遠朊
情苣高雲雷雷客引
奇引心里縣雪請丹
那是千里隅何处乙
常樹開暗官丸ク
為官閑嗣光武首作
俗石村
日囊却逆燕和

저것은 폭포 저것은 큰물.

화창한 날 별안간 이내가 끼더니

안개가 피어올라 자욱하게 뒤덮네.

혹은 끊어지고 혹은 이어지며

또는 옅어지고 또는 짙어지네.166)

- 「제강관도산수사언(題江貫道山水四言)」

 전통화법 방면에서 이 그림을 보면 동원·거연의 화법을 배워 필묵이 습윤하고 부드러우면서 중후하다. 장·단 피마준이 사용된 산석이 부드럽고 윤택하게 돌기되어 있으며, 산꼭대기에 반석(攀石)이 많고 반석 위에는 짙은 태점이 가해져 있다. 시냇물·교목·어촌·모래톱 등이 산안개가 자욱한 평원산세 사이에서 서로 잘 어우러져 있는 한 편의 온화한 강남풍광이다. 그러나 바위의 골격은 오히려 딱딱한 편이며 구도도 동원·거연의 그림보다 더 복잡하다. 특히 웅대한 기백과 광활하고 요원한 정취는 동원·거연의 그림이 이 그림에 비할 바가 못 되는데, 탕후는 이 사실에 대해 "강삼은 … 동원의 필묵을 배웠으나 호방함은 동원의 그림을 넘어섰다"167)고 말했다. 강삼은 범관과 곽희의 화법도 배웠다. 예컨대 현존하는 강삼의 「모범관여산도(摹范寬廬山圖)」③가 범관의 그림과 많이 닮아 있으며, 또한 강삼의 「청강범월도(淸江泛月圖)」 상에 사응방(謝應芳, 1295-1392)④이 남긴 제발문에서는 "내가 듣건대 곽희의 화법이 허도녕과 강삼에게 전해졌으니 산수화의 뛰어난 필법이 필적할 자가 없다고 일컬어진다"168)라고 하여 강삼이 곽희의 화법도 계승했음을 알려주고 있다.

 강삼은 북·남송 시기에 동원의 화풍을 계승하여 특출한 성취를 이루었고⑤ 그의 그림은 당시의 문인들에게 많은 영향을 주었다. 오칙례는 강삼의 그림이 미불·미우인의 그림을 능가하고 왕유·동원의 그림과 수준이 비슷하다고 여겼으며, 또 다음과 같은 시를 남겼다.

③ 【저자주】 『지나명화보감(支那名畫寶鑒)』에 수록되어 있다.
④ 사응방(謝應芳, 1295-1392)은 원말 명초(元末明初)의 학자이다. 〔인물전〕 참조.
⑤ 【저자주】 북·남송 교체기에는 동원의 그림을 계승하는 자가 매우 적어져서 강삼 외에는 미씨 부자만 동원의 그림에서 계시하는 바를 얻었다. 이들이 모두 강남 사람인 것으로 보아 동원의 그림이 강남에서는 여전히 영향력이 있었던 것으로 짐작된다.

이성(李成)이 죽은 뒤에 그리는 자는 누구인가.

원풍(元豊) 연간 이래로는 오직 곽희뿐이었네.

강삼이 갑자기 나와 두 늙은이 계승하여

스스로 삼매가 있음은 모필 때문만이 아니라네.[169]

- 「관도혜기소작병요리위대축제지이시(貫道惠其所作屛料理爲大軸題之以詩)」

지금의 그림들이 오묘하다 하지만

오직 남서(南徐)의 강삼 뿐이라네.[170]

- [증강관도(贈江貫道)]

이 외에도 당시와 약간 후대에 강삼의 그림에 대한 찬시를 지은 문인들이 매우 많았으며, 강삼이 사망한 후에는 "그림 애호가들이 유작을 구하면 수후의 구슬(隋侯之珠)⑥과 값어치를 다툴 정도였다."[171]

3. 주예(朱銳) 등

주예(朱銳). 하북성(河北省) 출신이며, 산수와 인물을 잘 그렸다. 소흥(紹興, 1131-1162) 연간에 적공랑(迪功郎)에 제수되고 금대(金帶)를 하사받았으며, 선화(宣和, 1119-1125) 연간에 화원의 대조(待詔)를 역임했다.

현존하는 주예의 산수화로 「계산행려도(溪山行旅圖)」(冊頁)⑦(그림 21)가 있다. 노새를 탄 노인 한 사람이 우마차 뒤에서 시냇물을 건너고 있고, 그 뒤편의 거대한 반석 위에 수목 무리가 있다. 그 오른편은 산비탈로 이어지고 왼편은 협곡으로 이어져 있다. 근경 위편의 멀어지는 곳에는 짙은 안개 띠가 둘러져 있고, 그 속에 나뭇가지들이 드러나 있다. 전체적인 정취가 문아(文雅)하고 수윤(秀潤)하다. 산석의 화법을 보면, 변화가 다양한 완곡한 필선을 사용하여 형체의 윤곽을 그은 다음에 준필을 가

⑥ 수후의 구슬(隋侯之珠)은 수후가 얻은 구슬로, 변화(卞和)의 보옥(寶玉)과 더불어 천하의 보물로 병칭되었다. 수후는 한(漢)의 동쪽에 있었던 나라 희성(姬姓)의 제후(諸侯)를 가리키는데 성은 축(祝)이고 이름은 원창(元暢)이라 하였다. 하루는 수후가 창자가 끊어진 큰 뱀을 보고 약을 써서 구해주었는데 후에 뱀이 강에서 천하의 보배로운 큰 구슬을 물어다 보답했다고 한다. 이 구슬은 밤에 달빛과 같은 광채를 발했다 하여 '야광의 구슬(夜光之珠)'로 불리기도 했다.

⑦ 책혈(冊頁)은 화첩(畵帖)과 같은 말이다. 1혈(頁)은 화첩의 한 면이며, 1책(冊)은 화첩 전체이다.

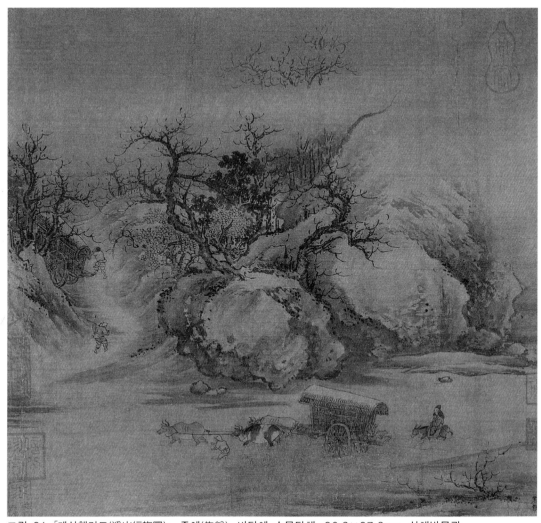

그림 21 「계산행려도(溪山行旅圖)」, 주예(朱銳), 비단에 수묵담채, 26.2×27.3cm, 상해박물관

하고 이어서 농담(濃淡)을 구분하여 수묵을 바림했다. 하문언과 동기창 등은 주예가 왕유의 화법을 배웠다고 기록했는데, 이 그림에서 그 사실을 확인할 수 있다. 곽희의 영향도 보이는데, 즉 화면 중앙의 거대한 반석과 그 위의 수목 무리가 곽희의 「과석평원도(窠石平遠圖)」와 많이 닮았고 물결도 곽희의 화법이다. 물론 곽희도 왕유의 화법을 배운 적이 있었다.

『도회보감』에서는 주예의 그림에 대해 "특히 「나강(驟綱)」·「설렵(雪獵)」·「반거(磐車)

」 등을 즐겨 그렸는데 형용과 포치가 그 묘함을 곡진히 하였으며 … 필법이 장돈례(張敦禮)의 그림과 닮았다"[172]고 하였는데, 안타깝게도 장돈례의 그림이 모두 유실되어 증명할 길이 없다.

동기창은 주예의 그림 한 폭을 감상한 후에 평하기를

주예는 왕유의 그림을 배워 「설강(雪岡)」·「반거(礬車)」의 유풍(遺風)이 많다. 이 그림의 필법은 고아하고 간략하여 이당이 넘볼 수 있는 것이 아니다.[173] - 『식고당서화휘고(式古堂書畵彙考)』

라고 하였으며, 명4대가의 한 사람인 문징명(文徵明, 1470-1599)도 주예를 높이 평가했다.

선화 연간의 대조(待詔) 주예는 한 때 설경 그림에 뛰어났고, 멀리 왕유의 필법을 본받았으며, 「반거」의 오묘함은 더욱 필적할 자가 없었다.[174] - 『산호망(珊瑚网)』

주예의 동생 주삼(朱森)도 산수를 잘 그렸으나 주예의 수준에 못 미쳤다.

제7절 남송화풍의 대가 — 마원(馬遠)·하규(夏圭)

1. 마원(馬遠)

마원(馬遠, 약1140년-1125년 이후).⑧ 자는 요부(遙父)이고, 호는 흠산(欽山)이며, 광종(光宗) 영종(寧宗) 이종(理宗) 연간(1189-1264)에 화원의 지후(祗侯)와 대조(待詔)⑨를 역임했다. 원적(原籍)은 하중(河中)⑩이었으나 마원은 항주(杭州)에서 출생했고, 남송화원에 공직했다가 대략 이종(1224-1264 재위) 조 초년에 사망했다.

마원은 회화 명문가에서 태어났다. 증조부 마분(馬賁)은 '불상마가(佛像馬家)'⑪의 후

⑧ 【저자주】마원의 생졸년은 아직 확실한 고증이 이루어지지 않았으나, 부친이 소흥화원(紹興畵院)의 대조(待詔)였으므로 마원이 대략 건염(建炎, 1127-1131) 혹은 소흥(紹興1131-1162) 연간에 출생했을 것으로 짐작된다. 마원의 조부도 소흥화원의 대조였지만 그는 이때 연로했을 것으로 보이는데, 그 이유는 마원의 증조부 마분(馬賁)이 북송 철종(哲宗, 1085-1100 재위) 조에 이미 명성이 높았기 때문이다. 『도회보감(圖繪寶鑒)』에 마분이 선화대조(宣和待詔)라고 되어 있어 그가 선화(宣和, 1119-1125) 연간에 이미 연로했을 것으로 추측된다. 또한 마원의 그림에 대한 기록들을 보면, 오기정(吳其貞)의 『서화기(書畵記)』에 "마원의 「천향월판도」 비단그림 한 폭의 상단에 송 고종의 제시가 있다 (馬遠天香月坂圖絹畵一幅, 上有宋高宗題詠.)"고 하였으며, 울봉경(鬱逢慶)의 『속서화제발기(續書畵題跋記)』에서는 "송 고종의 서화책(冊)에서 비단 화폭 위에 있는 것은 모두 마원이 산수에 색을 입힌 것인데, 그림의 위에는 '신사(辛巳)'라고 된 장인(長印: 서화의 오른쪽 위에 찍힌 장방형의 도장)이 있다 (思陵(高宗)題畵冊, 在絹素上, 皆馬遠着色山水, 上有辛巳長印.)"고 하였다. 또한 진계유(陳繼儒)의 『니고록(妮古錄)』에서는 "마원이 대나무 아래에 관(冠)을 쓴 도사가 두 명의 아이와 한 마리 학의 시중을 받으면서 왕도(王都)에 천거되어 장수를 기원하는 그림을 그렸는데, 위에는 신사(辛巳)라고 된 장인(長印)이 있고 아래에는 황제가 쓴 글씨가 있는 보물이었다 (馬遠畵竹下有冠者, 道士持酒杯, 侍以二童·一鶴, 賜王都提擧爲壽, 上有辛巳長印, 下有御書之寶.)"라고 하였다. 신사(辛巳)년은 송 고종 소흥(紹興) 31년(1161)으로 마원은 이때 이미 송 고종의 어제(御題)를 받은 그림이 있었다면 평범한 그림이 아니었음을 알 수 있다. 이로 미루어볼 때 마원은 늦어도 소흥 10년(1140) 전후에 출생했거나 혹은 그보다 더 이전에 출생했음을 짐작할 수 있다. 또 주밀(周密)의 『재동야어(齋東野語)』에서는 "이종(理宗, 1224-1264 재위) 조의 대조 마원이 「삼교도」를 그렸다 (理宗朝待詔馬遠, 畵三敎圖.)"고 하였다. 주밀은 남송인이므로 믿을 만한 말이다. 마원이 이종 조에도 그림을 그렸다면 그가 사망한 해는 1225년 이후가 된다. 마원의 향년은 아마도 90에 가까웠던 듯한데, 즉 마원도 이당(李唐)과 마찬가지로 장수를 누렸음을 알 수 있다. 따라서 북종(北宗)화가들이 단명(短命)했다는 동기창(董其昌)의 말은 성립되지 않는다.

⑨ 대조(待詔)는 송대에 궁정에 소속된 화가들에게 주었던 관직명이다. 북송 초에 태조(太祖, 960-975 재위)는 남당(南唐, 937-975)의 제도를 모방하여 한림도화원(翰林圖畵院)을 설치하고 화가들을 궁정에 초치하여 대조(待詔)·지후(祗侯)·예학(藝學)·화학정(畵學正)·학생(學生)·공봉(供奉) 등의 관직을 수여했는데, 대조(待詔)는 이 중에 가장 높은 관직이다.

⑩ 하중(河中)은 지금의 산서성 영제현(永濟縣)이다.

예로서 산수·화조·불상을 모두 잘 그렸으며, 일찍이 "「백안도(百雁圖)」·「백원도(百猿圖)」·「백마도(百馬圖)」·「백우도(百牛圖)」·「백양도(百羊圖)」·「백록도(百鹿圖)」를 그렸는데 비록 지극히 번다(繁多)했으나 구도는 산만하지 않았다."[175] 마분은 특히 소경(小景)에 뛰어나 『화계(畵繼)』의 「소경잡화(小景雜畵)」 조에 기록되었고, 새와 짐승의 생동감을 잘 표현했다. 마분은 철종(哲宗) 원우 소성(元祐紹聖, 1086-1097) 연간에 명성을 떨쳤으며, 선화(宣和, 1119-1125) 연간에 화원의 대조를 역임했다. 마원의 조부 마흥조(馬興祖)는 남송 소흥(紹興, 1131-1162) 연간의 화원대조로서, 역시 산수·인물·화조를 잘 그렸고, 특히 잡화(雜畵)에 뛰어났다. 마흥조는 서화 감식(鑑識)에도 탁월하여 송 고종이 명화를 얻을 때면 자주 그를 불러들여 감정(鑑定)을 요청했다.

마원의 백부 마공현(馬公顯)과 부친 마세영(馬世榮)도 공히 소흥 연간의 대조를 역임하면서 승무랑(承務郞)에 제수되고 금대(金帶)를 하사받았으며, 산수·인물·화조를 모두 잘 그렸다. 마원의 형 마규(馬逵)도 가법(家法)을 계승하여 그림을 잘 그렸다.

마원은 당시의 화원화가들 중에 황가(皇家)의 총애를 가장 많이 받았다. 그의 그림 상에 남겨진 제문(題文)도 대부분 영종(寧宗, 1194-1224, 재위) 또는 영종황후 양씨(楊氏)의 글씨이다. 도종의(陶宗儀, 14세기 중후반 활동)[12]는 이 사실에 대해 언급하기를

> 양매자(楊妹子)는 양황후(楊皇后)의 여동생으로, 글씨가 영종(寧宗)의 글씨와 유사하
> 다. 마원의 그림에는 그가 제발한 것이 많은데, 말이 정사(情思)와 많이 관련되어
> 있어 사람들이 간혹 이를 비난하기도 했다.[176] - 『서사회요(書史會要)』

라고 하였다. 왕세정(王世貞)의 『예원치언(藝苑巵言)』에도 "무릇 마원의 그림은 황제에게 바쳐지거나 귀족들에게 하사되었는데, 모두 양왜(楊娃)로 하여금 서명하게 했다"[177]는 기록이 있다. 양매자가 바로 양황후임에도 도종의는 양황후의 여동생으로 오인했다. 기록상의 '楊娃'는 '楊姓'을 잘못 쓴 것이다.[13] 마원의 그림은 대부분 황실 어부(御府)에 소장되거나 혹은 대신들에게 상으로 하사되었다.

⑪ 불상마가(佛像馬家)는 마분(馬賁)의 부친 세대와 조부 세대 및 증조부 세대에서 모두 불상을 그려 가업(家業)으로 삼았기에 지어진 명칭이다.
⑫ 도종의(陶宗儀, 14세기 중후반 활동)는 원말 명초(元末明初)의 문학가·서화이론가이다. [인물전] 참조.
⑬ 【저자주】양성(揚姓)은 즉 양후(揚后)이다. 자세한 내용은 계공(啓功) 선생의 「남송 원화院畵 상의 제자題字 양매자揚妹子에 대해 논하다 (談南宋院畵上題字的揚妹子)」에서 볼 수 있다. 『계공총고(啓功叢稿)』에 수록되어 있다.

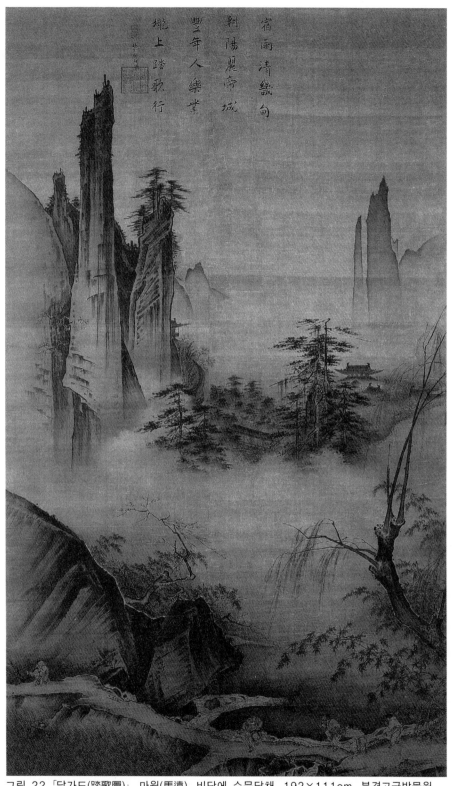

그림 22 「답가도(踏歌圖)」, 마원(馬遠), 비단에 수묵담채, 192×111cm, 북경고궁박물원

마원을 포함한 그의 몇 대 선조들이 모두 화조·인물·산수 등을 잘 그렸지만, 여기서는 마원의 산수화만 기술하기로 한다.

마원의 산수화는 형식이 많고 다양한데, 예를 들면 전경(全景)산수, 일각특사(一角特寫), 화조와 산수를 결합한 형식, 화조와 산수·인물을 결합한 형식, 수도(水圖)·설도(雪圖), 산수와 인물을 결합한 형식(인물을 점경點景⑭으로 삼은 형식은 제외한다), 등이다. 여기서 마원의 작품 몇 폭을 골라 분석해보기로 한다.

「답가도(踏歌圖)」.(그림 22) 화면의 중앙에 운무가 무리지어 있고, 그 위에 고봉이 직립해있는데 그 모양이 검을 세워놓은 듯하다. 운층 위의 수림에는 누대(樓臺)와 전각(殿閣)이 있고, 그 오른편의 원경에는 고봉이 두 개 있어 왼편의 산봉우리 두 개와 서로 마주해 있다. 그림의 좌측 하단에는 거석이 있고, 더 아래의 큰 길 위에는 농민 여섯 사람이 발로 장단을 맞추며 흥겹게 노래하거나 또는 그것을 바라보고 있다. 상단에는 영종이 직접 쓴 시가 있는데, 내용은 다음과 같다.

> 밤사이 내린 비가 경성(京城)을 맑게 하고
> 아침 햇살은 황제의 성(城)을 빛내주네.
> 풍년이 오니 사람들이 자기 일을 즐겁게 여겨
> 자리 위에서 춤추면서 노래를 부르네.[178]

산석을 묘사함에 있어 가늘고 강경한 필선을 사용하여 형체의 윤곽선을 긋고 구조를 구분한 후에 대부벽준을 가하였으며, 아래의 거대한 바위 표면에는 측필을 사용하여 신속히 쓸어내리듯 그었는데, 필치가 중후하고 비백(飛白)⑮이 자연스럽다. 높이 치솟은 산봉우리의 어두운 부분에 사용된 측필과 밝은 부분에 사용된 괄도준(刮刀皴)⑯이 모두 맹렬히 깎아지르듯 순식간에 이루어졌다. 원경의 산봉우리도 강

⑭ 점경(點景)은 화면에 생동감을 주고 분위기를 증가시키기 위하여 첨가하는 약간의 경물을 가리킨다. 예를 들면 해변의 경치를 그릴 때 약간의 갈매기를 첨가하는 것, 들판을 그릴 때 약간의 소나 양을 첨가하는 것, 풍경을 그릴 때 적당한 인물을 첨가하는 것 등이 그것이다.
⑮ 비백(飛白)은 서예에서 굵은 필획(筆劃)을 그을 때 운필(運筆)의 속도가 먹의 분량에 따라서 그 획의 일부가 먹으로 채워지지 않은 채 불규칙한 형태의 흰 부분을 드러내게 하는 필법이다. 후한의 채옹(蔡邕, 132-192)이 시작한 것으로 전한다. 회화에서는 오대와 북송 이후 수묵화에서 주로 많이 사용되었다.
⑯ 괄도준(刮刀皴)은 칼로 깎아낸 듯한 모양의 준(皴)이다. 붓을 화면상에 밀착함과 동시에 신속하게 끌어내려 묘사하는데, 주로 바위나 수목의 표면을 묘사하는 데 사용된다.

경한 필선을 사용하여 윤곽을 그은 후에 담묵(淡墨)을 바림했는데, 윤곽선에 색과 먹이 닿지 않아 윤곽선이 뚜렷하다.

화법이 이당이 만년에 그린 「청계어은도(淸溪漁隱圖)」와 닮았으나, 이 그림의 필선이 더 강경하며 용필도 더 대략적이다(물결도 그러하다). 죽간에도 강경한 필선이 사용되었고 죽엽은 쇠못처럼 날카롭다. 전체적으로 보면 간결하고 강경한 느낌이다.

「설경도(雪景圖)」(그림 23)). 이 그림 역시 마원 산수화의 전형적인 형식이다. 그림이 네 단락으로 구분되어 있는데, 첫 단락을 보면, 경물이 화면의 좌측 하단에 집중 배치되어 있다. 오른편에 언덕 하나가 뻗어 나와 있는데, 그 모양이 명주실 한 가닥을 늘어놓은 것처럼 가늘고 길다. 왼편에는 설산 두 개가 중첩되어 있고, 그 오른편에는 한 무리의 건축물이 있는데 그 중앙에 전각(殿閣) 한 채가 높이 솟아올라 있다. 건축물의 주위는 모두 청송 등의 수목이며, 지붕에는 눈이 두텁게 쌓여 있다. 전체적인 정취가 광활하고 황량하다.

두 번째 단락은 구성이 특히 간략하여 경물의 면적이 전체 화면의 십 분의 일에 불과하다. 우측 상단에만 방직(方直)한 필선을 사용하여 희미하게 산을 그렸는데 그 모양이 수면 위에 떠오른 물고기 등을 닮았다. 산봉우리에는 작은 소나무 몇 그루가 드문드문 자라 있고 짙은 안개가 산봉우리의 아랫부분을 가리고 있다. 안개는 강물과 서로 연결되어 있는데, 물·하늘·안개가 한 색조를 이루어 혼돈의 세계를 방불케 한다. 좌측 하단에는 몇 필만으로 묘사한 나룻배가 있는데, 두 사람이 배 위에서 힘겹게 노를 젓고 있다. 전체적인 정취가 소슬하고 적막하다.

세 번째 단락 역시 경물을 화면의 우측 상단과 좌측 하단에 집중시켰다. 우측 상단에는 몇 필만으로 산꼭대기를 묘사한 후에 몇 필 더 가하여 작은 소나무를 묘사했다. 우측 하단에는 청송 몇 그루와 사원 한 채를 그려 넣어 우측 상단의 사원들과 호응시켰고, 공활하고 쓸쓸한 중앙에는 날아오르는 기러기 떼를 그려 넣었다.

네 번째 단락은 화면의 중앙에서 오른편으로는 작은 나룻배 한 척 외에는 모두 여백이며, 경물이 왼편에 집중 배치되어 있다. 한 줄기의 좁은 길 위에 커다란 고목 몇 그루가 산중의 시냇물을 가로지르고 있으며, 원경의 준령과 산봉우리들의 필묵이 매우 간략하다.

그림 23 「설경도(雪景圖)」, 마원(馬遠), 종이에 수묵담채, 15.2×60.1cm, 북경고궁박물원

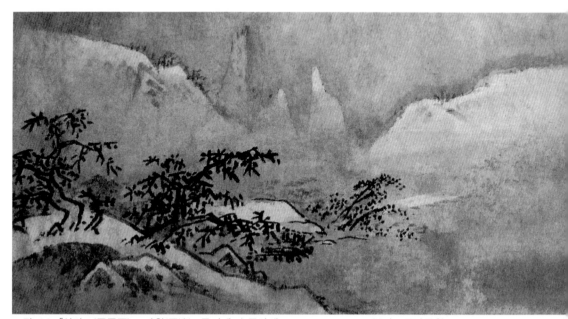

그림 23 「설경도(雪景圖)」, 마원(馬遠), 종이에 수묵담채, 15.2×60.1cm, 북경고궁박물원

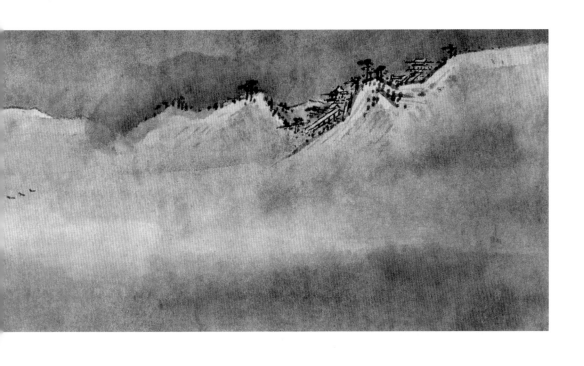

「설경도」 네 단락에는 모두 남송회화의 특색인 일각(一角)과 반변(半邊)이 훌륭하게 표현되어 있는데, 경물이 '변'과 '각'에 배치되어 있음에도 화면을 가득 채운 그림보다 훌륭한 면이 많다.

이 그림의 필선도 강한 유형이지만 「답가도」 등의 필선과는 다르다. 즉 마원의 그림은 주로 비단에 그려졌으나 이 그림은 종이에 그려진 탓에 필선의 강도가 약간 떨어지며, 또한 눈 덮인 천지의 공활함과 엄동설한의 분위기를 수묵으로 선염(渲染)[17]하여 표현한 탓에 선·준·찰이 많이 사용된 마원의 기타 그림과는 정취가 크게 다른데 그 원인에는 종이 효과의 영향도 있다.

「화등시연도(華燈侍宴圖)」(그림 24). 엷게 채색된 야경 그림이다. 궁전과 원림(園林) 안에 연회가 열리고 있는데, 노래하는 기녀와 무녀가 계단 앞에서 등롱(燈籠)을 들고 함께 춤을 추는 장면이 있어 '화등시연'이라 하였다. 궁전과 궁전 밖의 인물을 부각시키고 감상자의 시선을 연회장으로 끌어들이기 위해 궁전 주변의 풍경을 많이 묘사했으며, 정경을 잘라서 취한 방식도 참신하다. 마원의 또 한 폭 「화등시연도(華燈侍宴圖)」가 대북고궁박물원에 소장되어 있는데, 두 그림의 면모가 상통하는 것으로 보아 본래 한 조였던 것 같다. 이 그림에서는 마원의 계화(界畵)[18]를 감상할 수 있다. 먼 산 위의 수목과 풀 등의 용필이 마원의 다른 그림들보다 더 신중하다.

마원의 현존 작품인 「누대야월도(樓臺夜月圖)」·「설중수각도(雪中水閣圖)」 등에서는 마원의 계화 수준을 가늠해볼 수 있다. 이 두 폭은 건축물이 섬세하면서도 생동하는데, 특히 전우(殿宇)의 웅장함과 누대(樓臺)의 정교함이 탁월하다. 청대의 왕사정(王士禎, 1634-1711)[19]은 마원의 계화에 대해 '전문명가(專門名家)'라고 표현했는데, 확실히 그러하다.

「서원아집도(西園雅集圖)」(그림 25). 마원의 국부취경(局部取景) 형식 중에서도 그의 독창성이 가장 잘 나타나 있는 그림이다. 부감법이 사용되었으며, 화면의 하단에 나뭇가지의 끝부분만 그리고 둥지와 뿌리를 생략한 반면에, 상단에는 뿌리만 그리고

[17] 선염(渲染)은 먹이나 안료에 물을 섞어 각 단계의 점진적 농담(濃淡)의 변화가 나타나도록 바림하는 기법이다. 표현 대상의 질감과 입체감, 전후 관계와 전체적으로 담묵(淡墨)의 효과를 내는 데 사용되며 붓 자국이 뚜렷이 보이지 않게 바림한다.

[18] 계화(界畵)는 계척(界尺)를 사용하여 섬세한 필선으로 정밀하게 사물의 윤곽선을 그리는 회화기법이다. 건물·선박·기물 등을 그릴 때 주로 사용되었기에 건물·누각 등을 주 소재로 한 그림을 계화라 부르기도 한다. '계화'라는 용어는 북송(北宋) 곽약허(郭若虛)의 『도화견문지(圖畵見聞志)』에 처음 나타난다.

[19] 왕사정(王士禎, 1634-1711)은 청대(淸代)의 시인이다. [인물전] 참조.

그림 24
「화등시연도(華燈侍宴圖)」,
마원(馬遠),
비단에 수묵담채,
111.9×53.5cm,
대북고궁박물원

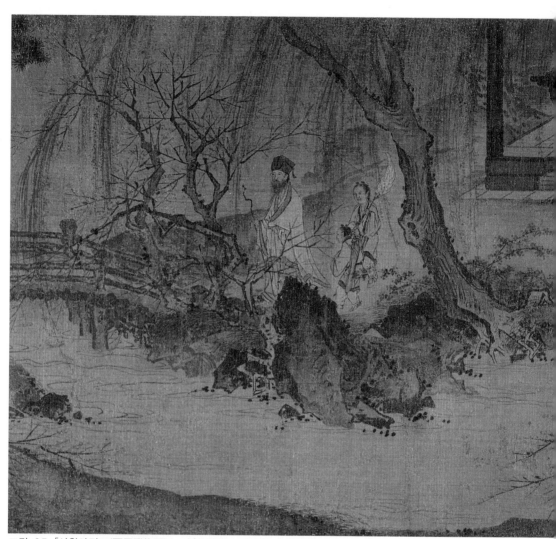

그림 25 「서원아집도(西園雅集圖)」, 마원(馬遠), 비단에 수묵담채, 29.3×302.3cm, 넬슨-앳킨스 미술관

그림 26 「매석계부도(梅石溪鳧圖)」, 마원(馬遠), 비단에 수묵채색, 26.7×28.6cm, 북경고궁박물원

그림 27 「설탄쌍로도(雪灘雙鷺圖)」, 마원(馬遠), 비단에 수묵담채, 59×37.6cm, 대북고궁박물원

그림 28 「산경춘행도(山徑春行圖)」, 마원(馬遠), 비단에 수묵담채, 27.4×43.1cm, 대북고궁박물원

그림 29 「송하한음도(松下閑吟圖)」, 마원(馬遠),
비단에 수묵담채, 24.5×24.5cm, 상해박물관

가지의 끝부분을 생략했다. 남송 이전에는 이러한 구도가 매우 드물었는데, 일찍이 이당의 그림에 사용된 적도 있으나 이 그림이 더 진보되어 있다.

「매석계부도(梅石溪鳬圖)」(그림 26)와 「설탄쌍로도(雪灘雙鷺圖)」(그림 27)는 산수와 화조를 결합한 형식이다. 오대말 송초(五代末宋初)에 혜숭(惠崇)이 그린 소경(小景) 상에도 비록 장식물이었지만 날짐승이 있었고 북송회화 중의 이른바 강호소경(江湖小景) 상에도 시냇물·호수·늪에 날짐승 무리가 날아가는 장면이 있었다. 마원의 이 그림도 강호소경 계열에 속하지만 오대말 북송 시기의 그림과는 구도와 화법이 크게 다르다.

「매석계부도」. 일각취경(一角取景) 구도 상에 거대한 산석과 모래톱이 있고, 물새 한 무리가 물 위에서 노닐고 있다. 바위 위로 비스듬히 뻗어 나온 꺾어진 매화 가지에 이른바 마원절지(折枝)⑳의 독특한 풍모가 나타나 있다. 마원의 그림 중에 이러한 형식이 많은 것으로 보아 그가 화조화에도 뛰어났음을 알 수 있다.

「산경춘행도(山徑春行圖)」.(그림 28) 고사(高士) 한 사람이 가야금을 안고 있는 동자를 데리고 산길을 걸어가는 내용이다. 산길 옆의 바위를 그림에 있어 측필을 사용하여 쓸어내리듯 신속히 그렸고, 좌측 상단의 산에 그어진 필선이 매우 간략하고 빼어나다. 나뭇가지에 새 한 마리가 앉아 있고 또 한 마리가 날아가고 있다.

「송하한음도(松下閑吟圖)」.(그림 29) 고사(高士) 한 사람이 산허리 평지 상의 소나무 아래에서 난간에 기대어 비스듬히 누워있고 한 마리의 학이 공중에서 내려오고 있다. 소나무의 화법을 보면, 강경하고 곧은 필선을 사용하여 줄기의 윤곽을 그은 후에 주름과 송린(松鱗)①을 간결하게 묘사하고 이어서 수레바퀴살(*) 모양의 솔잎을 그려 넣었다.

「한강독조도(寒江獨釣圖)」. 노인 한 사람이 나룻배에 앉아서 낚싯대를 드리우고 있는데, 나룻배 주위에 그어진 물결 외에는 그림 전체가 여백이다. 지극히 간결하여 간필화(簡筆畵)의 전형이라 할 수 있다.

「수도(水圖)」(그림 30)는 마원의 그림 중에 가장 걸작이다. 총 12단락으로 구분되어 있고, 모두 엷게 채색되어 있다. 화폭마다 각기 다른 양상의 물결이 묘사되어 있는데, 화제(畵題)를 차례대로 열거해보면, ① 「파축금풍(波蹙金風)」, ② 「동정풍세(洞庭風細)」, ③ 「층파첩랑(層波疊浪)」, ④ 「한당청천(寒塘淸淺)」, ⑤ 「장강만경(長江萬頃)」, ⑥ 「황하역류(黃河

⑳ 절지(折枝)는 화훼화(花卉畵)의 일종이다. 화훼 한 그루를 다 그리는 것이 아니라 줄기에서 아래로 꺾어져 내려온 가지의 일부만 그린다는 뜻에서 붙여진 이름이다.
① 송린(松鱗)은 소나무 줄기의 표피이다. 물고기 비늘처럼 생겼다하여 지어진 이름이다.

逆流)」, ⑦ 「추수회파(秋水回波)」, ⑧ 「운생창해(雲生蒼海)」, ⑨ 「호광렴염(湖光瀲灩)」, ⑩ 「운서랑권(雲舒浪卷)」, ⑪ 「효일홍산(曉日烘山)」, ⑫ 「세랑표표(細浪漂漂)」이며, 표제글씨는 송 영종황후 양씨(楊氏)의 친필이다. 마원은 물의 기세를 면밀히 관찰하여 그 성질과 자태, 그리고 기후에 따른 다양한 변화를 이 그림 상에 절묘하게 표현해내었다. 예컨대 고요하거나 노한 양상의 물을 포함하여 기이함을 뽐내거나, 선회하거나, 용솟음치거나, 격동적으로 도약하거나, 세차게 충돌하거나, 미풍에 잔잔히 남실대거나, 달빛에 반짝이는 등의 양상이 모두 절묘하고 생동감이 넘친다. 「호광렴염」과 「추수회파」에는 빛과 그림자로 인해 조성된 정취가 표현되어 있어 눈길을 끄는데, 즉 태양의 일부가 조각구름에 한순간 가려져서 수면 위에 구름의 그림자가 드리워짐으로 인해 물빛이 어두워지고 햇빛이 비친 일부만 반짝이고 있으며, 빛과 그림자의 강렬한 명암대비가 출렁이는 수면의 생기를 더해주고 있다. 마원은 「수도」에서 경치와 상황에 따라 변화하는 각종의 물결을 구현하기 위해 다양한 기법을 사용했다. 예컨대 실을 풀어놓은 듯 섬세하고 옅은 필선을 사용하다가 간혹 묵색과 굵기에 변화를 가하거나, 또는 습필(濕筆)과 건필(乾筆)이 잘 어우러지도록 분방한 필치로써 조절했다. 또한 전필(戰筆)② 을 사용하기도 하고, 필선이 때때로 끊어지면서 점이 되기도 하며, 굵고 견실하기도 하고 중후하고 웅장하기도 하며, 또한 섬세하고 순조롭게 진행되다가 갑자기 간결해지면서 꺾어지는 등의 효과를 모두 성공적으로 표현해내었다. 일찍이 소식(蘇軾)은 "물의 변화는 오직 촉(蜀)의 2손(二孫: 손위·손지미)에서 다하였는데, 2손이 죽고 난 뒤에는 그 법이 중간에 끊어졌다"[179]고 말했는데, 그것이 마원에 이르러 명맥이 이어짐과 동시에 전대의 수준을 크게 넘어서게 된 것이다. 이일화(李日華)는 마원의 물 그림을 감상하고는 극찬을 아끼지 않았다.

무릇 사물을 그림에 있어 그 형(形)을 얻는 것은 그 세(勢)를 얻는 것만 못하고, 그 세를 얻는 것은 그 운(韻)을 얻는 것만 못하며, 그 운을 얻는 것은 그 성(性)을 얻는 것만 못하다. 성(性)이란 사물 자체의 근원으로서 기예가 익숙해져 극치에

② 전필(戰筆. 또는 顫筆이라 쓰기도 한다)은 본래 서법 용어로 글씨를 쓸 때 붓의 떨림을 이용하여 선의 구불구불한 변화를 형성하는 기법이다. 회화에서는 주로 옷의 주름이나 수목·풀잎 등을 가늘고 신속한 필선으로 묘사하여 음양감(陰陽感)과 동감(動感)을 표현하는 데에 사용되었다. 수(隋)나라의 손상자(孫尙子)가 창시했다고 전해지며, 당(唐)대의 주방(周昉)이 그린 옷 주름 선에도 전필이 사용되었다. 인물십팔묘(人物十八描)에서는 전필수문묘(戰筆水紋描)라 했는데, 선이 물결처럼 흔들리는 것을 의미한다.

「수도(水圖)」, 「장강만경(長江萬頃)」

그림 30 「수도(水圖)」, 「황하역류(黃河逆流)」, 마원(馬遠), 비단에 수묵담채. 각 26.8×41.6cm, 북경고궁박물원

「수도(水圖)」, 「추수회파(秋水回波)」

「수도(水圖)」, 「운생창해(雲生蒼海)」

도달하면 스스로 나타나는 것이며, 뜻대로 되는 것이 아니다. … 마원이 그린 열두 폭 물 그림은 그 성(性)을 얻은 까닭에 조그마한 표주박에 담긴 한 웅큼의 물에도 호수·바다·시내, 그리고 연못의 근원이 모두 담겨 있다.[180] - 『육연재필기(六研齋筆記)』

　　이일화는 또 손지미가 그린 물을 마원이 그린 물에 비교하여 "손지미는 바위가 무너져 내려 물이 격동 치면서 반짝이는 기이함으로써 그 세(勢)를 취했을 따름이다"[181]라고 기록했다. 만약 물 그림을 형(形)·세(勢)·운(韻)·성(性)의 네 가지 품등으로 분류한다면 손상(孫尙)과 손마(孫馬)는 2등에 해당하며, 이동양(李東陽, 1447-1516)③의 말대로 마원의 물 그림이 "진실로 살아있는 물"[182]이라 할 수 있다.

　　마원 산수화의 특색은 간결함과 강건함으로 개괄할 수 있다. 마원의 화풍과 그에 관한 기록을 살펴보면 그의 그림이 이당의 화법을 배운 계열임을 알 수 있다. 그러나 전체적으로 보면 마원의 그림이 이당의 그림보다 더 강건하고 날카롭고 간결하다. 또한 이당은 최초로 경치의 일부를 취하여 그렸지만 그림이 그리 간략하진 않으나, 마원의 그림은 경치의 일부를 취했을 뿐 아니라 몇 필만으로 간략히 표현하여 감상자의 무한한 상상력을 불러일으킨다. 청대 오기정(吳其貞)④의 『서화기(書畵記)』에서는 이러한 마원의 그림에 대해 "화법이 고아하고 간략하며 의취(意趣)가 남음이 있다"[183]고 하였고, 『격고요론(格古要論)』에서는 "혹은 곧게 치솟은 험준한 산봉우리의 꼭대기가 보이지 않기도 하고, 혹은 외로운 나룻배가 있거나 차가운 달 아래에 한 사람이 홀로 앉아 있기도 하다"[184]고 하였다. 이상의 내용은 확실히 마원 산수화의 주요 특색이다. 요자연(饒自然, 1312-1365)⑤은 마원의 그림에 대해 다음과 같이 설명했다.

　　사람들은 마원이 변각(邊角)만 사용한다고 하나 사실 그러한 그림은 많지 않다. 강소(江蘇)·절강(浙江) 사이의 가파른 절벽이 크게 둘러진 곳을 그렸는데, 주산은 깎아 세운 듯이 우뚝 솟아있고 개펄이 구불구불 감싸고 있으며 긴 수림과 폭포가 서로의 어우러져 있다. 또한 먼 산 바깥의 낮고 평평한 곳에 물이 흘러나오는 입

③ 이동양(李東陽, 1447-1516)은 명대(明代)의 서예가·문학가이다. 〔인물전〕 참조.
④ 오기정(吳其貞)은 청대(淸代)의 서화·골동품 수장가이다.
⑤ 요자연(饒自然, 1312-1365)은 원대(元代)의 화가·시인이다. 〔인물전〕 참조.

구가 약간 보이며, 아득히 먼 곳 밖으로 뾰족한 탑이 희미하게 드러나 있다. 이것
이 그림 전체의 경계이다.[185] - 『산수가법(山水家法)』

　　마원의 산수화는 간략히 묘사되어 있음에도 이처럼 많은 내용을 감상할 수 있
다. 경치의 일부를 취하여 전체 경치를 개괄하는 이러한 양식은 마원의 뛰어난 기
예와 독창에서 나온 것으로, 즉 마일각(馬一角)[⑥]으로 일컬어진 '변각' 경치는 그의
특출한 장점이었다. 추덕중(鄒德中)[⑦]은 『회사지몽(繪事指蒙)』[⑧]에서 저명화가의 묘사법
을 분류함에 있어 "감필(減筆)[⑨] - 마원·양해(梁楷)"라고 기록했는데, 타당한 분류이
다.

　　마원이 그린 산석은 대부분 가파르고 직선적이며 질감이 딱딱하고 윤곽선이 매
우 뚜렷하다. 오대 송초의 산수화를 살펴보면, 남방산수화는 윤곽선이 뚜렷하지 않
고 북방산수화는 윤곽선은 뚜렷하지만 준필도 짙고 강하여 윤곽선이 뚜렷이 드러
나지 않는다. 마원은 대부벽준과 거친 정두서미(釘頭鼠尾)[⑩]준으로 바위의 질감을 표
현함에 있어 준필을 윤곽선에 닿지 않도록 가하여 산석의 강경한 윤곽선을 뚜렷
이 부각시켰다. 『칠수류고(七修類稿)』에서는 "마원의 산은 대부벽준과 정두서미를
겸했다"[186]고 하였는데, 실제로 그러하다.

　　마원이 그린 수목은 "가늘고 단단함이 굽은 쇠와 같고"[187] 절지(折枝)가 많다.
『서호지여(西湖志餘)』에서는 "마원이 그린 나무는 비스듬히 기울어진 것이 많은데,
지금은 이것을 원정결법(園丁結法)이라 하고 마원의 그림을 가리키는 말이라고 한
다"[188]고 하였으며, 『산호망(珊瑚網)』에서는 "나뭇가지의 4등(等)에서 정향(丁香)[⑪]은 범
관이고 작조(雀爪)[⑫]는 곽희이며, 화염(火焰)은 이준도(李遵道)[⑬]이고 타지(拖枝)[⑭]는 마원이

⑥ 마일각(馬一角)은 마원(馬遠)이 즐겨 취한 구도였기에 붙여진 말이다. 대개 화면을 대각선으로 나
누어 경물을 한쪽 구석에 치우치게 포치(布置)하고 반대편은 여백으로 남겨두는 형식이다.
⑦ 추덕중(鄒德中)에 대해서는 『사부총록(四部總錄)』 「예술편(藝術編)」에 "그림을 잘 그렸고, 저서
로 『회사지몽(繪事發蒙)』이 있다 (善畵. 著有繪事發蒙.)"는 기록만을 따름이다.
⑧ 『회사지몽(繪事指蒙)』에 대해서는 [보충설명] 참조.
⑨ 감필(減筆)은 필선의 수를 더 이상 줄일 수 없을 만큼 최소한의 선(線)으로써 대상의 정수(精髓)를
자유분방하고도 재빠른 속도로 간략하게 묘사하는 기법이다. 주로 형상에 대한 세부적인 묘사를 생략
하여 대상의 본질을 부각시키고자 할 때 많이 쓰인다.
⑩ 정두서미(釘頭鼠尾)는 산수화 준선(皴線)의 하나로 못 머리와 쥐꼬리처럼 생겼다 하여 붙여진 이름
이다. 시작부분이 못의 머리 모양이고 끝으로 갈수록 뾰족해지는 준선이다.
⑪ 정향(丁香)은 정향나무의 꽃봉오리이다.
⑫ 작조(雀爪)는 새의 발이라는 뜻으로, 나뭇가지를 그림에 있어 대개 세 개의 필선이 서 있는 모양
으로 모여 있는 것이다.
⑬ 이준도(李遵道)는 원대(元代)의 화가 이사행(李士行, 1282-1328)이다. [인물전] 참조.

다"[189]라고 표현했다. 마원이 그린 솔잎은 농묵(濃墨)을 사용하여 수레바퀴살(＊) 모양을 몇 가닥 그은 다음에 담묵(淡墨)을 바림하고 화청(花靑)과 즙록(汁綠)[15]의 색선(色線)을 중복하여 긋는 방식으로, "(마원이 그린) 솔잎은 수레바퀴와 나비모양이다 (『칠수류고』)"[190]라는 기록도 있다.

마원의 산수화는 대부분 마원 자신의 흉중구학(胸中丘壑)[16]을 그린 유형이며, 그 다음으로는 강남의 경색 그 중에서도 전당(錢塘)[17]의 경색을 많이 그렸다. 즉 마원의 그림에 묘사되어 있는 뚜렷한 산봉우리와 다양한 자태의 나뭇가지, 죽림과 버드나무, 선회하는 계곡물, 논과 기다란 교목 등은 모두 수려한 강남의 자연경관이다. 서호십경(西湖十景)[18] 중의 평호추월(平湖秋月)・곡원풍하(曲院風荷)・유랑문앵(柳浪聞鶯)은 마원이 지은 명칭으로 알려져 있는데, 즉 서호에 대한 마원의 깊은 애정이 엿보인다. 동기창은 역대 명가들의 산수화를 분류함에 있어 "미불은 남서(南徐)[19]의 산을 그렸고 이당은 중주(中州)[20]의 산을 그렸으며 마원과 하규는 전당의 산을 그렸다(『화지』)"[191]고 기록한 바가 있다.

마원의 필선에도 결함은 있었다. 즉 그의 강경하고 가늘고 뚜렷한 필선은 탄력성이 부족하고 변화가 적어 후학도들이 그것에 변화를 시도하기가 매우 어려웠다. 후대의 화가들이 이른바 '마원・하규 무리'의 그림을 배우지 않으려고 한 배경에는 이러한 이유가 있었던 것이다.

2. 하규(夏圭)

하규(夏圭. 또는 夏珪라 쓰기도 했으며, 그림 상에는 夏圭라 서명했다). 호는 우옥(禹玉)이고, 전당(錢唐) 사람이다. 마원보다 늦게 출생하여 같은 시기에 예술 활동을 했다. 하규 역

⑭ 타지(拖枝)는 마치 밑에서 끌어당긴 것 같이 거의 90도로 꺾여 굴곡이 매우 심한 나뭇가지이다.
⑮ 즙록(汁綠)은 중국화 안료이다. 약 80%의 등황(藤黃)에 15%의 화청(花靑) 5%의 주표(朱礵)로 합성한 연녹색으로, 주로 잎사귀 뒷면의 바탕색이나 얇은 입의 바탕색으로 많이 쓰인다.
⑯ 흉중구학(胸中丘壑)은 가슴 속에 떠오르는 언덕과 골짜기라는 뜻으로, 창작에 임할 즈음에 마음속에 담아두었던 경치의 이미지가 형성되는 것이다. [보충설명] 참조.
⑰ 전당(錢塘)은 지금의 절강성 항주(杭州) 일대의 옛 지명이다.
⑱ 서호(西湖)는 지금의 절강성 항주 시내에 있는 호수이다.
⑲ 남서(南徐)는 남조(南朝) 송(宋)나라 때 개칭된 지명으로, 지금의 강소성 진강시(鎭江市)이다.
⑳ 중주(中州)는 예주(豫州)의 옛 지명이다. 구주(九州)의 중간에 있었기에 이렇게 불렀다. 지금의 하남성에 속한다.

시 영종(寧宗, 1194-1224 재위) 조 초기에 화원의 대조(待詔)①가 되고 금대(金帶)를 하사받았으며, 초기에 인물화를 전공했고 후에 산수화로 명성이 알려졌다. 아들 하삼(夏森)도 부친의 유업을 이어받아 산수를 잘 그렸다.

　역대 논자들은 마원과 하규를 '마하(馬夏)'라고 병칭했는데, 그 이유는 두 사람의 화풍이 기본적으로 상통했기 때문이다. 육완(陸完, 1458-1526)②은 하규에 대한 이러한 시를 지었다.

> 깨달음이 거듭되면 경치도 달라지니
> 임천(林泉)의 곳곳에 청풍(淸風)이 일어나네.
> 뜻이 붓에 이르면 비할 데 없이 훌륭하니
> 마원만이 으뜸이라 칭함을 허락하네.192)
> ― 『속서화제발기(續書畫題跋記)』

　하규의 그림에는 청강(淸剛)한 계열과 마원의 그림과 닮은 계열이 있다.
　「계산청원도(溪山淸遠圖)」.(그림 31) 하규의 청강한 계열 그림이다. 중앙에 시냇물 한 줄기가 흘러나오고, 근경에는 거석이 한 조씩 모이거나 또는 흩어지면서 서로 연결되어 있다. 거석 위의 수림 사이에는 누각이 있고 원경에는 이어진 산들이 운무에 가려져 간혹 사라졌다가 다시 나타나고 있다. 산의 준법(皴法)은 순수한 대부벽준이 아니라 장조(長條)ㆍ단조(短條)ㆍ점자(點子)ㆍ타니대수준(拖泥帶水皴)③이 혼용되었는데 수묵의 효과가 비교적 청담(淸淡)하다. 산위의 수림에는 곧은 묵선 한 가닥만으로 줄기를 묘사했고, 묵점이 가해진 나뭇잎의 효과가 농묵만 사용한 마원의 나뭇잎보다 청강(淸剛)하다. 모래톱에는 옅은 묵선을 쓸고 지나가듯 분방하게 한번 긋고 점과 선을 약간 가하였다. 전체적으로 보면 강경하고 웅건한 마원의 그림과는 달리 강건하고 힘찬 가운데 청아(淸雅)하고 수윤(秀潤)한 기운이 갖추어져 있다.
　다음은 마원의 그림과 닮은 계열로서, 하규의 현존 작품 중에 소품(小品)과 장권

① 대조(待詔)는 궁정에서 활동한 화가들에게 수여된 가장 높은 관직이다.
② 육완(陸完, 1458-1526)은 명대의 정치가이다. 〔인물전〕 참조.
③ 타니대수준(拖泥帶水皴)은 띠가 진흙 밭에 질질 끌린 모양의 준(皴)이다. 물을 흠뻑 젖힌 표면에 물이 채 마르기 전에 절대준(折帶皴)을 가하여 만든다. 절대준보다 형태가 명확하지 않으며 침식이 상당히 진행된 바위표면을 묘사하는 데 사용된다.

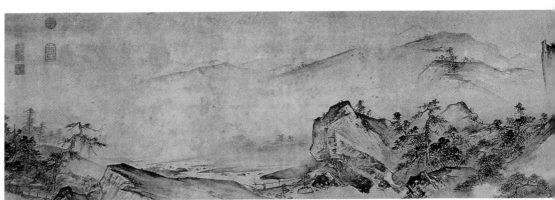

그림 31 「계산청원도(溪山淸遠圖)」, 하규(夏圭), 종이에 수묵, 46.5×889.1cm, 대북고궁박물원

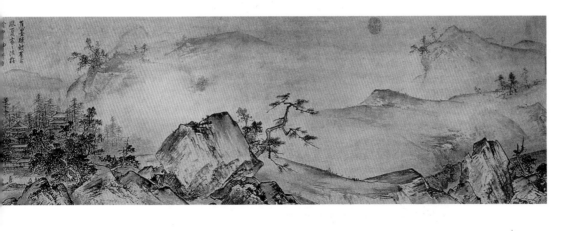

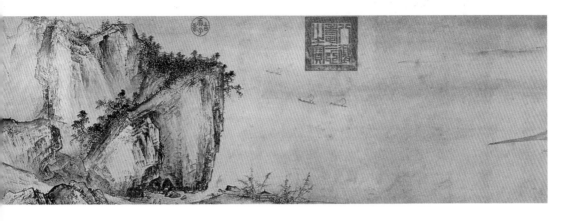

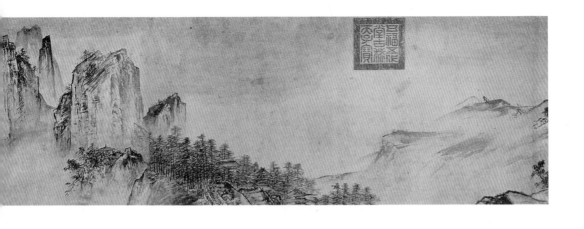

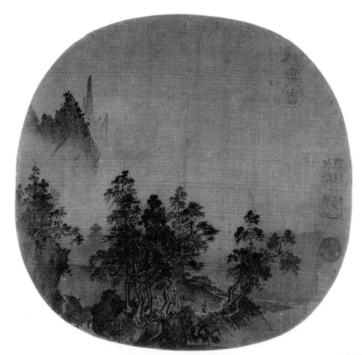

그림 32 「연수임거도(煙岫林居圖)」, 하규(夏圭),
비단에 수묵, 25×26.1cm, 북경고궁박물원

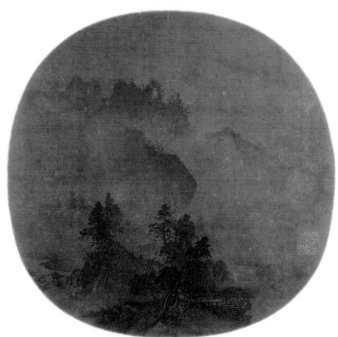

그림 34 「요령연애도(遙嶺煙靄圖)」, 하규(夏圭),
비단에 수묵담채, 23.5×24cm, 북경고궁박물원

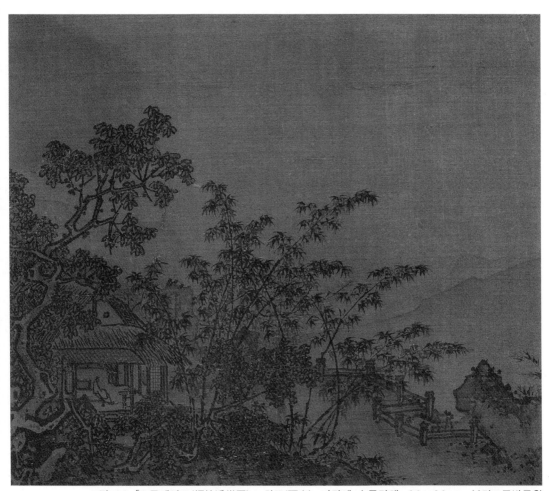

그림 33 「오죽계당도(梧竹溪堂圖)」, 하규(夏圭), 비단에 수묵담채, 23×26cm, 북경고궁박물원

(長卷)이 대부분 이 계열에 속한다.

「연수임거도(煙岫林居圖)」(그림 32). 원경에 산봉우리 두 개가 운무 위로 솟아 있고 근경의 물가에는 수목들과 가옥이 있다. 수목을 보면, 마원 그림의 수목에 사용된 방직(方直)한 필선을 사용하여 뒤틀린 줄기를 묘사한 후에 크고 작은 묵점을 찍거나 또는 삐쳐서 잎을 묘사했다. 원경의 산꼭대기에는 짙은 묵점이 분방하게 가해졌는데 점과 선이 습윤한 수묵 속에 간결하게 융합되어 있다. 전체적으로 보면, 필법이 간략하고 굳세며, 습윤한 묵기(墨氣)는 이당의 그림과 많이 닮았다.

「오죽계당도(梧竹溪堂圖)」(그림 33). 마원의 그림과 많이 닮아 있다. 심하게 구부러진 벽오동나무에(마원 · 하규 그림의 공통된 특징이다) 방직(方直)한 필선이 사용되었고, 협엽(夾葉)④과 죽엽(竹葉)이 못(釘)을 닮았다. 먼 산에는 측필을 한번 그은 다음에 엷고 간략하게 채색했는데, 아래로 내려올수록 색이 점점 사라진다.

「요령연애도(遙嶺煙靄圖)」(그림 34). 소품 형식의 그림이다. 근경의 수림과 먼 산이 수묵으로 묘사되어 있는데, 경치가 구름과 안개로 자욱하며 필(筆)이 간일(簡逸)하고 묵(墨)이 윤택하다.

「산수십이경도(山水十二景圖)」(그림 35). 하규의 대표작에 속하는 그림이다. 「요산서안(遙山書雁)」·「연촌귀도(煙村歸渡)」·「어적청유(漁笛淸幽)」·「연제만박(煙堤晩泊)」 등의 단락으로 구분되어 있고, 단락들을 모두 이어도 통일된 한 폭의 경치가 구성된다. 화법이 이당의 「청계어은도(淸溪漁隱圖)」·「연촌귀도(煙村歸圖)」상의 여러 부분과 많이 닮았다.

「강두박주도(江頭泊舟圖)」(紈扇, 비단에 수묵채색, 일본 소장). 근경에 거대한 바위평지가 있는데, 짙은 묵색의 측필(側筆)⑤을 사용하여 바위의 윗부분을 쓸고 지나가듯 신속하게 그은 후에 측면에 정두준(釘頭皴)을 가하고, 이어서 용필 방향과 소밀(疏密)에 의거하여 질감을 묘사했다. 원경의 모래톱은 엷은 묵선을 분방하게 한번 그어 이루었다. 나뭇잎에 가해진 묵점이 마원과 이당의 묵점보다 더 강하나, 운치는 오히려 뒤떨어진다. 꼭대기만 드러나 있는 먼 산을 표현함에 있어 한 필만으로 형상을 묘사한 후에 아랫부분에만 담묵을 약간 바림했는데, 착묵(着墨)이 지극히 간략하여 산의 형상이 이른바 일린(一鱗)과 반조(半爪)만 드러나 있고 그 나머지 여백은 감상자의 상상에 맡겼다. 하규도 마원과 마찬가지로 일각(一角)의 경물만 묘사하여 전체 경치의

④ 협엽(夾葉)은 잎의 형태를 윤곽선으로 그리고 그 내부에 착색할 것을 예정하여 나뭇잎을 그리는 화법이다. 『개자원화전(芥子園畵傳)』에 이에 대한 기본형 아홉 가지가 수록되어 있다.
⑤ 측필(側筆)은 붓을 옆으로 비스듬히 뉘어 사용하는 용필법이다.

면모를 표현해내는 수준이 매우 높다.

「탐매도(探梅圖)」. 하규의 산수화 중에 간략하지 않은 유형이다. 산이 첩첩이 올라가다가 꼭대기가 보이지 않는다. 중앙의 매화나무 한 그루 아래에는 늙은 은사 한 사람과 가야금을 안고 있는 동자 한 사람이 주변을 둘러보고 있다. 이 외에도 시냇물·가옥·난간·수림·죽림이 묘사되어 있다. 꺾어진 매화나무 가지가 마원의 절지(折枝)와 닮았으며, 산석의 필선과 준(皴)은 범관의 화풍과 닮았다. 『청하서화방(淸河書畵舫)』에서는 하규의 「천암만학도(千巖萬壑圖)」에 대해 "정세(精細)함의 극치이며 자연이 빚어낸 작은 경치에 비할 바가 아니다"[193]라고 하였는데, 이 그림도 그러하다.

「서호유정도(西湖柳艇圖)」.(그림 36) 하규의 현존 작품 중에서 출중한 편에 속하는 그림이다. 버드나무·언덕·호수·가옥 등이 단정하고 엄격하게 묘사되어 있고, 원경의 인물이 실물에 가깝게 묘사되어 있다. 필조(筆調)가 침착하고 함축적이면서도 밝고 수윤(秀潤)하여 강건하고 분방한 하규의 일반적인 화풍과는 정취가 현격히 다르다. 『화법기년(畵法記年)』에서는 "하규의 「계교모점도(溪橋茅店圖)」는 엷게 채색하여 인물과 누각을 그렸는데 정교하고 세밀하다"[194]고 하였는데, 이 그림과 같은 계열인 듯하다. 그러나 이 두 그림의 작풍은 하규의 특출한 풍격이 아니며, 남송산수화의 주된 면모를 대표하지도 못한다.

결론적으로 하규 산수화의 주요 풍모는 마원의 산수화와 비슷하다. 이를테면 일각구도와 강한 필선, 강경한 바위질감과 간략한 필치, 구불구불한 나무와 늘어뜨린 나뭇가지, 부벽준과 습윤한 수묵이 그러하며, 또한 짙은 근경과 간략한 원경, 지척내에 천리의 정취가 전개된 양상도 그러하다. 마원·하규 그림의 다른 점은, 마원의 그림은 용필이 날카롭고 필법이 힘차고 시원스러우나, 하규의 그림은 용필이 약간 둔중(鈍重)하고 필법이 창윤(蒼潤)⑥하다. 또한 마원이 그린 산석에는 대부벽준이 많이 사용되어 맹렬하고 날카로우며, 필선이 비교적 길고 뚜렷하다. 그러나 하규가 그린 산석에는 대·소부벽준과 장 단조준, 점과 타니대수준이 사용되었고, 어떤 부분은 윤곽선이 희석되어 약간 모호한 느낌이다. 하규의 산수화를 연구한 어떤 논자는 "하규가 그린 산석은 먼저 붓으로 준(皴)과 찰(擦)을 가한 뒤에 수묵을 바림했는데, 수묵이 한데 융합되어 창망(蒼茫)⑦하면서도 물기가 흥건한 새로운 면모가 개

⑥ 창윤(蒼潤)은 창연하고 윤택한 것이다.
⑦ 창망(蒼茫)은 광활하고 멀어서 아득한 모습이다.

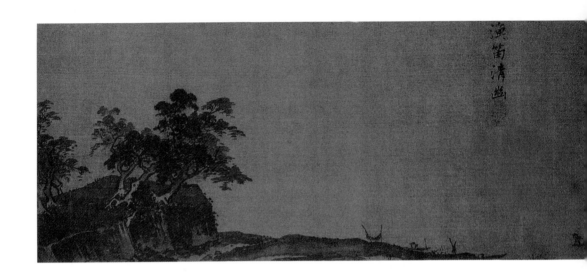

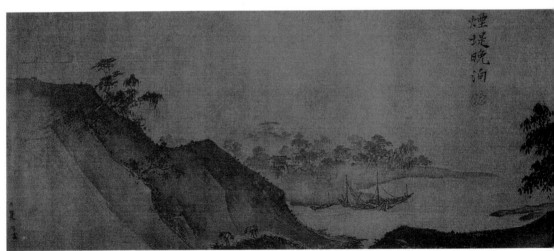

그림 35 「산수십이경도(山水十二景圖)」, 하규(夏圭), 비단에 수묵담채, 28×230.8cm, 넬슨-엣킨스미술관

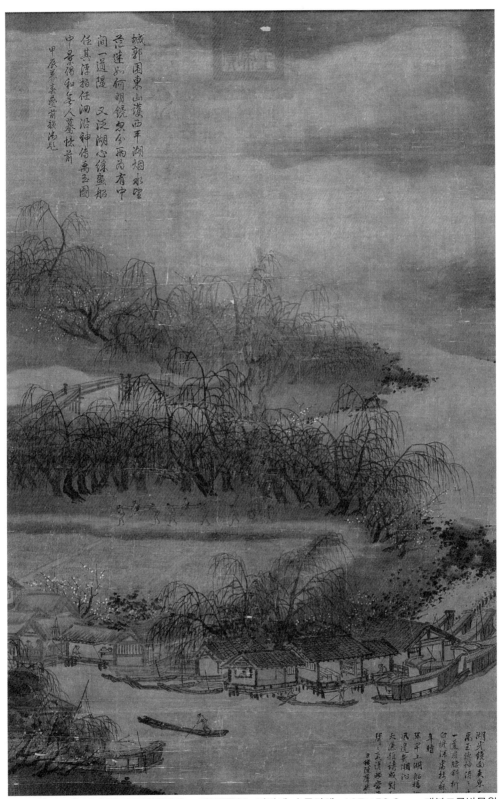

그림 36 「서호유정도(西湖柳艇圖)」, 하규(夏圭), 비단에 수묵담채, 107×59.3cm, 대북고궁박물원

척되었다"고 하였는데, 실제 그림과 대체로 부합하는 말이다. 또한 마원의 필선이 엄격하고 규칙적인 데 비해 하규의 필선은 거칠고 불규칙적인 편이다. 예컨대 가옥·정자·전우·누각을 보면 마원의 필선은 규칙적이고 정돈되어 있으나, 하규의 필선은 끊어졌다가 이어지는 등 매우 분방하고 불규칙적이다. 마원이 그린 솔잎은 주로 짙은 묵선을 그은 다음에 농묵 또는 화청(花靑)색 선을 수레바퀴살(＊) 모양으로 중복하여 가하는 방식이며, 하규가 그린 솔잎에도 이와 같은 모양이 있으나, 부채꼴이 더 많고 필선을 중복하지 않았으며 더 성글고 대략적이다. 마원의 점엽(點葉)은 정돈되고 습윤하지만 하규의 점엽은 수분이 적고 강하고 대략적이다. 따라서 하규의 그림이 마원의 그림보다 더 조급한 경향이다. 원말 명초(元末明初)의 조소(曹昭)⑧는 하규의 산수화에 대해 다음과 같이 설명했다.

> 하규의 산수화는 포치와 준법이 마원의 산수화와 같지만, 그 뜻은 오히려 창망하고 곧으며 간략하고 담박하다. 몽당붓을 즐겨 사용했으며 나뭇잎 중에 협필(夾筆)⑨이 있다. 누각을 그릴 때는 자를 사용하지 않고 손이 가는대로 그려서 이루었는데, 우뚝 솟아 기괴하며 기운이 특히 높다.195) ─ 『격고요론(格古要論)』

내용이 그림의 면모와도 부합한다. 사람들은 마원·하규의 취경(取景) 양식을 '마일각(馬一角)'⑩ 또는 '하반변(夏半邊)'이라 불렀으나, 두 사람의 그림에 '일각'과 '반변'이 다 갖추어져 있고 다른 점은 보이지 않는다. 하규의 용필은 마원보다 더 간략하고 대략적이며, 특히 농담(濃淡)과 원근(遠近)의 효과가 훌륭한데 명대의 유태(劉泰, 1414-?)⑪는 이 사실에 대해 "하규의 그림은 세상에서 필적할 자가 없으며, 원근과 농담이 몇 필만으로 귀결되었다"196)라고 표현했다. 하규 역시 이당의 화법을 배웠다. 명대의 동기창(董其昌)은 이 사실에 대해 다음과 같이 기록했다.

⑧ 조소(曹昭)는 원말 명초(元末明初)의 수장가(收藏家)·서화감상가이다. 〔인물전〕 참조.
⑨ 협필(夾筆)은 이미 가해진 필묵 위에 더 짙은 묵색으로 중복하여 가하는 필법으로, 묵색을 더 짙고 중후하게 하거나 또는 강조하거나 풍성하게 할 때 사용된다. 이와 반대되는 필법은 단필(單筆)이다. 단필은 필묵을 한 번만 가하여 완성하는 기법으로 효과가 맑고 간결하다.
⑩ 마일각(馬一角)은 화면을 대각선으로 나누어 경물을 한쪽 구석에 치우치게 배치하고 반대편은 여백으로 남겨두는 형식이다.
⑪ 유태(劉泰, 1414-?)는 명대(明代)의 시인·서예가이다. 〔인물전〕 참조.

하규는 이당의 화법을 배워 간술(簡率)함을 더했다. 이것은 조각하는 장인(匠人)이 말하는 감소(減塑)⑫와 같으니 그 뜻은 남들의 법식을 모방하는 것을 다 버리는 듯이 하려는 것이며, 붓 끝에서는 미씨 부자의 묵희(墨戲)⑬가 깃들어 있다"197) - 『화안(畵眼)』

하규의 그림 중에 범관과 미불의 화법을 배운 듯한 계열도 있는데, 사실 이것은 이당의 전기 화풍을 배운 그림이다. 이당의 전기 그림을 보면 범관과 미불의 화법을 배운 부분들이 나타나 있다. 이당은 후기에도 가끔 자신의 전기 화법을 사용하여 그렸으며, 소조가 배운 이당의 그림도 이당의 전기 화풍이다.

하규는 비록 마원보다 나이는 적었지만 명성은 마원에 뒤지지 않았다. 주밀(周密, 1232-1298)⑭의 『무림구사(武林舊事)』에 기록된 어전화원(御前畵院)의 10인 중에 하규가 첫 번째 서열에 올라 있으며, 또 기록을 통해 선배 명가들 예컨대 소한신(蘇漢臣)·마화지(馬和之)·이안충(李安忠)·이적(李迪)·임춘(林椿)·오병(吳炳)⑮과 마원 등이 하규를 특별히 중시했음을 확인할 수 있다. 하규의 명성은 날이 갈수록 높아져 하문언의 『도회보감(圖繪寶鑒)』에 이르러서는 "화원(畵院)에서 산수를 그리는 자들 중에 이당 이래로 하규에 필적할만한 자가 나오지 않았다"198)고 하였다. 또 여악(厲鶚)⑯의 『남송원화록(南宋院畵錄)』에는 하규의 「청강귀도도(晴江歸棹圖)」에 대한 찬시가 수록되어 있는데, 내용은 다음과 같다.

세인들은 야광(夜光)에는 필적할 수 없다 하나
하규의 신묘한 필치와 같을 수가 있겠는가.
창연(蒼然)하고 굳세며 솜씨에 신령함이 있으니
그림을 펴 보이면 보는 이가 좋아하고 아낀다.
…
당시의 화원에는 화공들이 많았건만
채색이 성행하고 천진함⑰은 사라졌다.

⑫ 감소(減塑)는 조각에서 재료를 깎아냄으로써 작품을 만들어내는 것이다.
⑬ 묵희(墨戲)에 대해서는 〔보충설명〕 참조.
⑭ 주밀(周密, 1232-1298)은 송말 원초(宋末元初)의 사인(詞人)·서화감상가·서예가이다. 〔인물전〕 참조.
⑮ 소한신(蘇漢臣)·이안충(李安忠)·임춘(林椿)·오병(吳炳)에 대해서는 〔인물전〕 참조.
⑯ 여악(厲鶚, 1692-1752)은 청대의 시인·학자이다. 〔인물전〕 참조.

취한 뒤에 와서는 금 단지의 즙으로 함부로 그리는데

입으로 붓끝을 빨아가며 그려도 섬세하지 못하다.[199]

3. 마원(馬遠) . 하규(夏圭)의 성취와 영향

　마원과 하규는 이당이 창시한 국부취경(局部取景)과 강경하고 간략한 화풍을 최고의 경지로 발전시켰다. 북송 중기 이전에는 남·북방산수화를 막론하고 '위에 하늘의 자리를 남기고 아래에 땅의 자리를 남기는' 전경(全景)구도가 많았고 준필(皴筆)이 매우 번잡했다. 북송 후기에는 별파(別派)로 삼아진 미씨운산(米氏雲山)[18]을 제외하고는 엄격하고 정교한 대청록산수(大青綠山水)[18]가 주된 추세였는데, 그 농염한 청록과 휘황찬란한 금벽은 말 그대로 "열흘 동안 물 한 줍이 ..리고 닷새 동안 바위 하나 그리는"[19] 방식이었다. 남송 대에 이르러 이당이 최초로 이러한 양식을 개혁하여 채색을 수묵 위주로 바꾸고 경치의 중요한 일부만 취했으며, 이당을 종사(宗師)로 삼은 마원과 하규는 이당이 다져놓은 기초 위에서 국부취경을 새로운 의경(意境)[20]으로 발전시켰다. 이당의 국부취경에서는 그림의 한쪽 모서리에만 경물을 배치하는 양식이 매우 적었으나, 마원과 하규는 국부취경뿐 아니라 일각취경(一角取景)을 더 많이 그렸는데, 그것에는 비록 뾰족한 산봉우리와 원경의 준령 꼭대기 정도만 그려졌지만, 감상자로 하여금 산의 전체 면모를 연상케 해주었다. 이전에는 이러한 화풍이 거의 없었으므로 마원과 하규에 의해 중국산수화의 새로운 국면이 개척되었다고 볼 수 있다. 또한 마원과 하규는 필묵 사용을 지극히 간략화하여 무한한 여운의 효과를 훌륭히 구사했으므로 예술규율론 측면에서도 특별한 가치를 부여할 수 있는데, 즉 이들은 한쪽 모서리에만 경물을 배치하는(一角)의 텅 빈 구도를

⑰ 천진(天眞)은 조금도 꾸밈이 없는 자연 그대로의 모습이다.

⑱ 대청록산수(大青綠山水)는 청색이나 녹색으로 채색된 부분이 비교적 큰 청록산수로서 이런 그림에서는 대개 점이나 준이 거의 없고 윤곽선도 그다지 중요하지 않다.

⑲ 주경현(朱景玄)의 『당조명화록(唐朝名畫錄)』에 수록된 두보의 시에 "열흘 동안 물 한 줄기 그리고, 닷새 동안 바위 하나 그렸다. 일을 촉박하게 하지 않으니 왕재는 비로소 참된 작품을 남길 수 있었다 (十日畫一水, 五日畫一石, 能事不受相促迫, 王宰始肯留眞迹.)"고 하였다.

⑳ 의경(意境)은 문예작품 또는 자연경관 속에서 표현되어 나오는 주관적인 의(意)와 객관적인 경(境)이 서로 융합하여 형성된 예술적 경지이다. 의(意)는 정(情)과 이(理)의 통일이며, 경(境)은 형(形)과 신(神)의 통일이다. 이 양자의 통일 과정에서 정리(情理)와 형신(形神)이 상호 침투하여 융합(融合) 상생(相生)하면 의경이 형성된다.

추구하고 일부가 화면 바깥으로 잘려나간(半邊) 경물을 취했지만 화의(畵意)가 깊고 경계가 완전하며, 또한 필묵 사용을 지극히 간략화 했지만 예술적 정취와 감화력은 더욱 강렬하다.

마원과 하규의 산수화는 경치가 간략할 뿐 아니라 용필은 더욱 간결하다. 예컨 대 소나무를 보면, 줄기의 윤곽선을 그은 뒤에 불과 몇 필만으로 줄기의 주름과 솔잎을 이루었으며, 또한 바위도 윤곽선을 그은 뒤에 부벽준 몇 필에 정두서미(釘頭 鼠尾)① 몇 필 가한 정도로 완성하여 북송산수화의 번잡한 준을 극도로 간략화 시켰다. 특히 마원은 이당의 강건한 필선을 최대의 강도로 변모시켰다.

산수화의 구도는 번잡한 구도와 간략한 구도, 그리고 양자를 결합한 구도로 분류되며, 산수화의 용필은 강한 용필과 부드러운 용필, 그리고 양자를 결합한 용필로 분류된다. 마원과 하규는 구도와 용필에서 각자 한 가지 전형을 갖추었기에 화사(畵史) 상의 영향력이 더 크게 작용했고, 화사 상의 지위도 더 높아질 수 있었다.

명말(明末)의 동기창(董其昌)은 고대 중국회화의 풍격을 남북 두 계열의 종파로 분류하여 남종 계열은 운(韻)이 탁월하여 부드러운 화풍을 대표하고 북종 계열은 기(氣)가 탁월하여 강한 화풍을 대표한다고 주장했다. 그는 마원과 하규를 북종의 중심화가로 삼았는데(미불과 예찬을 남종의 중심화가로 삼았다), 이들을 북종화를 대표하는 화가로 간주해도 전혀 손색이 없다. 그 이유는 고대 중국의 회화에서 가장 강경한 특색을 갖춘 이 화파(畵派)는 비록 이당에 의해 창시되었지만, 마원과 하규가 이 화파의 가장 거장이자 가장 혁신적인 공을 세운 화가였기 때문이다.

전술한 바와 같이 남송4대가 중의 유송년은 이당의 지위를 폄하했지만, 마원과 하규는 이당을 지위를 격상시키려고 노력했기에 이들이 남송산수화풍을 대표하는 화가가 될 수 있었다. 후대의 산수화가들이 모두 남송4대가의 그림을 배웠지만 그 중에서도 마원과 하규의 그림을 가장 많이 배웠다.

마원과 하규의 화풍은 당시의 화가들에게도 많은 영향을 주었다. 『도회보감』에서는 마원에 대해 "여러 방면의 오묘함에 이르렀고 화원화가들 중에 독보적이었다"200)고 하였고, 또 하규에 대해서는 "이당의 문하에서 하규에 필적할만한 자가 나오지 않았다"201)고 하였다. 마원과 같은 시기에 화원의 대조(待詔)를 역임한 소현

① 정두서미(釘頭鼠尾)는 산수화 준선(皴線)의 하나로, 선의 시작부분이 쇠못의 머리와 같고 끝으로 갈수록 선이 가늘어지는 쥐꼬리처럼 생긴 필선이다.

조(蘇顯祖)②의 그림이 마원의 그림과 유사했는데, 당시에 소현조의 그림에 대해 "흥취 없는 마원이다"²⁰²라는 말이 전해졌다고 한다. 이종(理宗, 1224-1264) 조에 화원의 지후(祗侯)를 역임한 누관(樓觀)도 마원의 필법을 배웠고, 같은 시기에 대조를 역임한 주근(朱瑾)도 설경은 전적으로 하규의 그림을 배웠다. 화원 밖의 화가들 중에서는 소암(蕭巖)·황익(黃益)·왕개(王介)③ 등이 마원과 하규의 그림을 많이 배웠다. 낙관과 기록이 없는 수많은 남송산수화들도 기본적으로 모두 마원과 하규의 화풍인데, 예를 들면 「산루래풍도(山樓來風圖)」·「어촌귀조도(漁村歸釣圖)」·「송풍누관도(松風樓觀圖)」·「설강박주도(雪江泊舟圖)」 등이 모두 그러하다. 학술계에서도 거의 모든 남송회화가 이당·유송년·마원·하규 계열이라는 설에 의견을 함께 하고 있는데, 이는 기록 내용과도 부합하는 설이다.

원대 초기에 조맹부는 남송화풍의 세력을 억제하기 위해 당시의 그림을 반대하고 옛 그림에 의탁하여 체제를 변혁하는(托古改制) 시도를 했으나, 여전히 많은 화가들이 마원과 하규의 화풍을 계승했다. 예컨대 원대에 오직 이당·마원·하규의 그림만 배워 성취가 높았던 손군택(孫君澤)④의 그림에서 마원의 화풍을 볼 수 있고, 안휘성(安徽省) 숙주(宿州) 출신의 진군좌(陳君佐)도 마원과 하규의 그림을 계승했으며, 장관(張觀)·장원(張遠)·정야부(丁野夫)⑤도 마원과 하규의 화법을 배웠다.

명대 전기에는 화원화가들과 절파(浙派)화가들이 이당·마원·하규의 그림을 위주로 배웠다. 화원 밖의 화가들 중에서는 왕리(王履)·주간(朱偘)·심희원(沈希遠)·소치중(蘇致中)·장근(章瑾)·심우(沈遇)·범례(范禮)·왕공(王恭)·심관(沈觀)⑥ 등이 마원과 하규의 그림을 계승하여 각자 일가를 이루었다. 특히 왕리는 마원과 하규의 그림을 높이 평가하여

　　마원과 하규의 산수화는 거칠지만 속됨으로 흐르지 않았고, 섬세하지만 고운
　　데로 흐르지 않았다. 맑고 허전하여 초탈한 운치가 있으니 암울하거나 속세에 오
　　염된 천박한 격식은 없다.²⁰³ - 「화해서(畫楷書)」

② 소현조(蘇顯祖)는 남송의 화원화가이다. 〔인물전〕 참조.
③ 왕개(王介)는 남송의 화가이다. 〔인물전〕 참조.
④ 손군택(孫君澤)은 원대(元代)의 화가로, 항주(杭州) 사람이다. 산수와 인물을 잘 그렸고 마원과 하규를 배웠다.
⑤ 장관(張觀)·장원(張遠)·정야부(丁野夫)에 대해서는 〔인물전〕 참조.
⑥ 주간(朱偘)·심희원(沈希遠)·소치중(蘇致中)·장근(章瑾)·심우(沈遇, 1377-1448)·범례(范禮)·왕공(王恭)·심관(沈觀)에 대해서는 〔인물전〕 참조.

라고 하였다. 화원화기로는 이재(李在)·주문정(周文靖)·오위(吳偉)·왕악(王諤)⑦·장건(張乾) 등이 저명했는데, 당시에 효종(孝宗, 1162-1189 재위)은 특히 왕악의 그림에 대해 "오늘날의 마원이다"[204]라고 말했다. 절파의 특출한 화가들, 예컨대 하지(夏芷)·하규(夏葵)·대천(戴泉)⑧·왕세상(王世祥)·방월(方鉞)·장보(張路)·하적(何適)·종례(鍾禮)·왕질(汪質)·사빈거(謝賓擧)·장숭(蔣嵩)·왕조(汪肇)⑨ 등도 모두 마원과 하규의 그림을 본받았다.

명대 원체화조화(院體花鳥畵) 분야를 대표한 화가 임량(林良)과 여기(呂紀)⑩도 마원·하규의 화법을 많이 본받았는데, 특히 화조화 상의 바위가 마원·하규의 필법과 많이 닮았고, 수목의 간결한 화법도 마원과 하규의 화법을 배운 것이다. 결론적으로 명대의 궁정회화와 절파 계열의 산수화는 대부분 마원과 하규의 그림을 본받은 유형이다.

오문4대가(吳門四家) 중의 당인(唐寅)도 마원과 하규의 화법을 많이 배웠고 나머지 3대가도 마원과 하규의 영향을 받았다. 문징명(文徵明)은 마원의 그림에 대해 "섬세하고 화려한 계열을 추숭하지 않았고, 예스럽고 창경(蒼勁)⑪한 계열만을 종법(宗法)으로 삼았다"[205]고 말했고, 또 이어서 하규의 그림에 대해서는 "모든 정취가 훌륭하니 … 내가 비록 화려하게 장식한 그림을 경계하지만 이 그림을 어찌 그런 부류로 치부하겠는가?"[206]라고 말했다.

명대 말기의 동기창은 남북종론에서 마원과 하규의 그림을 배워서는 안 된다고 주장했으나, 그 후 청대의 화가들 중에는 동기창의 말에 개의치 않는 화가들이 많았다.

> 송나라 사람인 마원과 하규는 북종의 으뜸이다. 용묵은 기름처럼 매끄러우며, 용필은 마치 갈고리 자국처럼 힘이 있다. 동기창은 마원과 하규 두 사람을 높이 평가하지 않았는데, 이는 그들을 꺼리는 것이지 싫어하는 것은 아니었다.[207] - 왕신(王宸, 1720-1797)⑫의 「제발(題跋)」

⑦ 이재(李在, ?-1431)·주문정(周文靖)·오위(吳偉, 1459-1508)·왕악(王諤)에 대해서는 〔인물전〕 참조.
⑧ 대천(戴泉)은 명대(明代)의 화가로, 자는 종연(宗淵)이고 절강(浙江) 항주(杭州) 사람이다. 절파(浙派)의 창시자 대진(戴進, 1388-1462)의 아들이며, 그림은 가법(家法)을 이어받았다.
⑨ 하지(夏芷)·하규(夏葵)·왕세상(王世祥)·방월(方鉞)·하적(何適)·종례(鍾禮)·왕질(汪質)·장숭(蔣嵩)·왕조(汪肇)에 대해서는 〔인물전〕 참조.
⑩ 임량(林良, 1436-1487)과 여기(呂紀, 1477-?)는 명대의 궁정화가이다. 〔인물전〕 참조.
⑪ 창경(蒼勁)은 필획이 노련하고 힘찬 것이다.

필묵은 하나의 도(道)이지만 각기 장단점이 있으니, 남종을 중히 여기고 북종을 경시할 필요는 없다. 남종 선염(渲染)의 묘함은 용묵에서 신묘(神妙)[13]함을 전수하고, 북종 구작(勾斫)[14]의 정묘함은 용필에서 그 의취(意趣)를 이룬다. 대략 정해진 귀결점을 가리켜 말하자면 용묵을 전수하기는 쉬우나 운필(運筆)[15]은 어렵다. 먹빛의 농담(濃淡)은 법도에 맞출 수가 있어 자못 깨달음이 있는 자는 모방을 할 수도 있으니, 이것이 남종이 법도에 잘 어울리는 까닭이다. 만약 필의(筆意)를 논하자면 비록 평생을 갈고 닦아도 자태는 빼어나지만 힘이 부족하기도 하고, 또는 힘이 닿아도 법이 정교하지 않으니 이것이 북종이 쉽게 창성하기 힘든 까닭이다.[208] - 소매신(邵梅臣, 1776-1840)[16]의 『화경우록(畵耕偶錄)』

어떤 사람이 묻기를 "다 같은 필묵임에도 선비들이 그림을 그릴 때 반드시 남종을 추존(推尊)함은 무슨 까닭인가?"하니 내가 대답하기를 "북종은 손을 한번 들었다하면 법도와 규율이 있어서 조금이라도 소홀한 점이 있으면 곧 비난을 면치 못한다. 그런 까닭에 남종을 중시하는 자들은 북종을 경시해서가 아니라 바로 그러한 어려움을 두려워해서일 뿐이다"라고 하였다.[209] - 이수역(李修易, 1811-1860)[17]의 『소봉래각화감(小蓬萊閣畵鑑)』

사대부들이 북종을 입에 담는 것을 부끄러워하여 마원과 하규 등의 명성이 죽은 지가 오래되었다. 내가 일찍이 북종을 다시 일으켜보고자 했으나 안타깝게도 힘이 미치지 못했다. 뜻이 있는 자라면 이를 포기해서는 될 것이다. 때를 닦고 빛을 내는 것은 그에게 달려 있다.[210] - 대희(戴熙, 1801-1860)[18]의 『습고재화서(習苦齋畵絮)』

화법 방면에서 마원과 하규의 그림을 종법(宗法)으로 삼아 섭렵한 화가는 더욱 많았다. 청대의 4왕(四王)[19]과 장지검(張志鈐)[20]은 "그림에 남북종이 있었으나 왕휘(王翬,

⑫ 왕신(王宸, 1720-1797)은 청대(淸代)의 화가·서예가이다. 〔인물전〕 참조.
⑬ 신묘(神妙)는 필획(筆劃)이 의외(意外)에서 나와 묘하게 저절로 이루어져서 기묘한 경지에 이르는 것이다.
⑭ 구작법(勾斫法)은 산이나 바위의 윤곽을 필선으로 먼저 정하고 그 내면의 질감을 나타내기 위해 붓을 눕혀서 도끼로 찍은 듯한 붓자국(斧斫)을 내는 기법이다.
⑮ 운필(運筆)은 글씨를 쓰거나 그림을 그리기 위해 붓을 움직이는 것이다.
⑯ 소매신(邵梅臣, 1776-1840 이후)은 청대(淸代)의 화가이다. 〔인물전〕 참조.
⑰ 이수역(李修易, 1811-1861)은 청대(淸代)의 화가이다. 〔인물전〕 참조.
⑱ 대희(戴熙, 1801-1860)는 청대(淸代)의 화가·서예가이다. 〔인물전〕 참조.

1632-1717)①에 이르러 합치되었다"고 여겼는데 실제로 그러했다.

마원·하규·이당·유송년의 그림이 모두 일본회화의 발전에 많은 영향을 주었지만 그 중에서도 마원과 하규의 그림이 가장 크게 작용했으며, 고대 중국의 어느 화파(畵派)를 막론하고 국외에 미친 영향은 마원과 하규에 비교되지 못했다.

전술한 바와 같이 어느 화파이건 성숙의 절정에 이르게 되면 점차 쇠태하기 마련이다. 마원과 하규의 그림은 더 간략할 수도 더 강할 수도 없을 정도에 이르러 기존의 토대 위에서 더 발전하기는 거의 불가능해졌고, 이 때문에 후진들이 마원과 하규의 그림을 배워 그것을 초월하기는 매우 어려웠다. 비록 그러했지만 마원과 하규의 성숙된 부벽준은 줄곧 후진들에게 많은 영향을 주었다. 중국산수화에는 준법이 매우 많지만 크게 보면 피마준과 부벽준 두 계열로 구분된다. 피마준은 동원과 거연에 의해 완비되었고 부벽준은 이당·마원·하규에 의해 성숙되었는데, 이러한 이유로 마원과 하규의 영향은 영구히 소멸될 수 없게 되었다. 청대 말기의 황빈홍(黃賓虹, 1865-1955)②은 다음과 같은 말을 남겼다.

법이 있음이 지극한 후에야 법이 없는 오묘함에 이를 수 있다. 남송의 유송년·마원·하규는 모두 그 정교한 재능을 간략함으로 이루었으니 그 신묘함을 여기에서 볼 수 있다.211) - 『고화미(古畵微)』

⑲ 4왕(四王)은 청초(淸初)의 궁정화가 왕시민(王時敏, 1592-1680)·왕감(王鑑, 1598-1677)·왕휘(王翬, 1632-1717)·왕원기(王原祁1642-1715)이다. 〔보충설명〕 참조.
⑳ 장지검(張志鈐)은 남송의 화가로 자는 강목(講睦) 또는 경성(景星)이고, 호는 소포(小圃)이며, 산동성 출신이다.
① 왕휘(王翬, 1632-1717)는 청초(淸初) 4왕(四王)의 한 사람이다. 본서 제9장 제8절 참조.
② 황빈홍(黃賓虹, 1865-1955)은 청대(淸代)의 화가이다. 본서 제9장 참조.

제8절 선종(禪宗)화가 및 기타 — 양해(梁楷) . 법상(法常) . 옥간(玉澗) . 조규(趙葵)

북송화원에서는 화조화 분야의 성취가 가장 높았고 그 다음이 산수화와 인물화 분야였으나, 남송화원에서는 산수화 분야의 성취가 가장 높았고 그 다음이 인물화와 화조화 분야였다. 남송의 회화는 화원 안팎을 막론하고 거의 모든 화가들이 이당의 영향을 받았고, 이당은 산수와 인물을 모두 잘 그렸다. 본 절에 소개하는 양해와 법상 등도 산수와 인물을 모두 잘 그렸으나, 인물화의 성취가 더 높았다고 볼 수 있다. 이들의 산수화도 이당의 그림으로부터 영향을 받은 계열이지만 당시의 화풍과는 약간 다른 독자적인 풍모도 갖추었다. 특히 양해·법상·옥간 등의 그림은 일본회화의 발전에 지대한 영향을 미쳤는데, 이 또한 이들을 소개하는 중요한 이유이다.

1. 양해(梁楷)

양해(梁楷). 산동성(山東省) 동평(東平) 사람이다. 가사고(賈師古)의 그림을 배웠고, 가태(嘉泰, 1201-1204) 연간에 화원의 대조(待詔)가 되었다.[3] 가사고는 북송 선화화원(宣和畵院)에서 공직했다가 후에 남송 소흥(紹興, 1131-1162) 연간에 남송화원에 들어간 화가로서, 양해는 비록 "가사고의 족적을 따랐지만 … 스승보다 뛰어났다."[212] 후에 양해는 황제로부터 금대(金帶)를 하사받았으나 화원 내에 걸어두고는 떠나버렸으며, 평소에 술을 즐기는 것으로 낙을 삼았던 까닭에 호를 '양풍자(梁瘋子)'라 하였다.[4] 양해는

[3] 【저자주】夏文彦의 『圖繪寶鑑』 卷4.
[4] 夏文彦, 『圖繪寶鑑』 卷4, "양해는 동평(東平) 동의(桐義)의 후인(後人)으로 인물·도석(道釋)·귀신 등을 잘 그렸으며, 가사고(賈師古)의 그림을 배웠는데 묘사가 표일(飄逸)하여 오히려 그를 능가했다. 가태(嘉泰, 1201-1204) 연간에 화원(畵院)의 대조(待詔)가 되고 금대(金帶)를 하사받았으나 받아

대략 효종(孝宗)·광종(光宗) 치정 연간(1162-1194)에서 영종(寧宗, 1194-1224 재위) 치정 전반 기까지 주요 예술 활동을 했다. 술을 즐기는 것으로 낙을 삼고 황제기 하사한 금대를 거부한 것으로 보아 양해의 성격이 매우 호방했음을 알 수 있는데, 이러한 양해의 성격은 그의 그림 상에도 반영되어 있다.

양해는 승려들과의 교류를 좋아했다. 『영은사지(靈隱寺志)』에 "송나라 묘봉(妙峰)스님이 영은사에 기거할 때 네 귀신이 그곳으로 옮겨와서 출현한 일이 있었는데, 양해가 이 일을 그렸다"[213]는 기록이 있으며, 『북간문집(北磵文集)』에는 승려 거간(居簡, 1225년에 생존⑤이 양해의 그림을 찬양한 문장이 수록되어 있다. 또 거간의 「증어전양궁간(贈御前梁宮幹)」에 이러한 내용이 있다.

> 양해는 먹을 아끼기를 금과 같이 하였다. 술에 취해서 와도 원기가 넘치는 그림을 다시 이루었다. … 그림을 살펴보고는 큰 소리로 외치면서 날아갈 듯이 기뻐했고, 붓을 가지런히 하여 내게 주고는 나로 하여금 제(題)하게 했다.[214]

양해의 현존 작품을 보면 그가 불교제재에 관심이 많았음을 알 수 있는데, 예를 들면 고승의 설화를 내용으로 삼은 「팔고승고사도(八高僧故事圖)」(상해박물관 소장)를 포함하여 「포대화상도(布袋和尚圖)」·「석가출산도(釋迦出山圖)」·「육조작죽도(六祖斫竹圖)」·「육조시경도(六祖撕經圖)」 등은 모두 승려를 그린 작품이다. 양해는 비록 화원에 몸을 담았지만 "군자들이 그의 그림에 고인(高人)의 풍격이 있음을 인정했다."[215] 또한 양해가 양풍자(梁瘋子)로 칭해진 것으로 보아 그가 봉건사회의 예법을 멸시하고 세상일을 백안시했음을 짐작할 수 있다.

현존하는 양해의 작품으로 「설경산수도(雪景山水圖)」 두 폭이 있는데, 그 중의 한 폭을 분석해 보기로 한다. 근경에 커다란 수목 세 그루가 서로 엇갈려 있고, 그 뒤에 두 개의 나지막한 산이 이어져 있으며, 중앙에는 높은 고개가 오른편을 향해 뻗어 있다. 산 위에는 작은 수목들이 가득 분포되어 있고, 산 아래에는 두 사람이

들이지 않고 원내(院內)에 걸어두고는 가버렸다. 술을 즐기는 것으로 낙을 삼아 호를 양풍자(梁風子)라 하였다. 화원 사람들 중에 그 정묘(精妙)한 필치를 보고 경복(敬伏)하지 않는 이가 없었다. 다만 세상에 전하는 것은 모두 초초(草草)하여 감필(減筆)이라 일컬었다 (梁楷, 東平桐義之後. 善畵人物·山水·道釋·鬼神, 師賈師古, 描寫飄逸, 靑過於藍. 嘉泰間, 畵院待詔, 賜金帶, 楷不受, 掛於院內而去. 嗜酒自樂, 號曰梁風子. 院人見其精妙之筆, 無不敬伏. 但傳於世者皆草草, 謂減筆.)"
⑤ 거간(居簡, 약1225년에 생존)은 남송(南宋)의 승려·학자이다. 〔인물전〕 참조.

말을 타고 가고 있다. 나머지 한 폭도 이 그림과 형식이 비슷하다. 수목에는 범관(范寬)의 필의(筆意)가 나타나 있는데, 즉 수목의 자태가 한쪽으로 비스듬히 기울어진 줄기 위에 일산(日傘)을 씌워놓은 듯하며, 기세가 웅건(雄建)하고 질감이 무쇠를 방불케 한다. 산꼭대기의 잡목도 범관의 「계산행려도(溪山行旅圖)」상의 잡목과 많이 닮았다. 산석의 필선이 방직(方直)하고 강경하고 날카로우며, 준(皴)의 모양도 쇠못과 같아 역시 범관의 필의를 다소 갖추고 있다. 그러나 전체적인 분위기는 남송화풍 계열인데, 즉 준과 점에 강경함과 날카로움이 더 강화되어 있으며, 범관의 중후함이 배제되고 창경(蒼勁)하고 청강(淸剛)한 정취가 부각되어 있다. 가사고의 「암관고사도(巖關古寺圖)」와도 면모가 비슷하나, 이 그림의 용필이 더 강경하고 맹렬하다. 양해의 산수화풍은 이당과 마원·하규의 중간에 해당하면서도 마원·하규의 화풍에 좀 더 가깝다.

양해의 그림 중에 다른 계열도 있는데, 즉 「팔고승고사도(八高僧故事圖)」(그림 37)와 「석가출산도(釋迦出山圖)」의 산수 배경이 그러하다. 「팔고승고사도」의 '지간죽림옹추(智間竹林擁帚)' 단락을 보면, 대나무의 강건한 필치가 마원의 「답가도(踏歌圖)」에 그려진 대나무와 닮았으며, 산비탈의 잡초는 또 혜숭의 소경(小景)에 그려진 잡초와 닮았다. '달마면벽(達摩面壁)' 단락의 뿌리만 드러난 수목을 보면, 윤곽선을 그은 뒤에 쇠못으로 길게 긁어내린 듯한 모양의 준을 몇 가닥 가하고, 이어서 나뭇가지를 대략 그었는데, 법상의 수목화법과 많이 닮았다. 「홍인동신도봉장수(弘忍童身道逢杖叟)」단락의 소나무 화법이 특히 숙련되고 대략적인데, 즉 줄기의 윤곽선을 긋고 어린준(魚鱗皴)[6]을 가함에 있어 다양한 묵색의 선(線)·묵(墨)·구(勾)·염(染)을 신속히 가하여 이루었다. 솔잎은 수묵에 색채를 섞은 다음에 농담(濃淡)을 구분하여 수레바퀴살(＊) 모양으로 그었는데, 이당의 화법에 가깝다. 「석가출산도」(그림 38) 상의 산석은 묵선을 길게 그어 구조를 구분한 부분에서 마원·하규의 화법과는 약간 구별된다. 「육조작죽도(六祖斫竹圖)」(그림 39) 상의 큰 수목의 줄기는 건필(乾筆)을 사용하여 쓸고 지나가듯 호방하게 그어졌는데 매우 대략적이고 간략하며, 「육조시경도」상의 솔가지는 더욱 호방하여 양해의 정서가 느껴진다. 양해의 「수아도(水鴉圖)」와 「노압도(蘆鴨圖)」

[6] 어린준(魚鱗皴)은 물고기 비늘처럼 생긴 준이다. 주로 나무줄기의 표면이나 물결을 묘사할 때 사용된다.

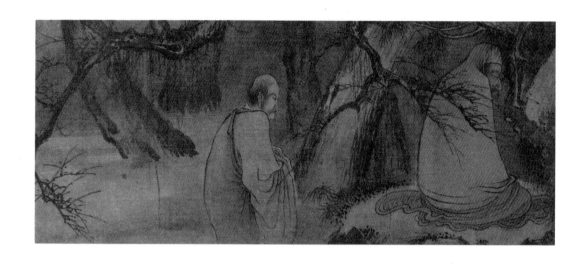

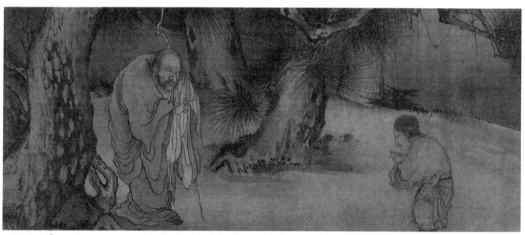

그림 37 「팔고승고사도(八高僧故事圖)」, 양해(梁楷), 비단에 수묵채색, 26.6×64cm, 상해박물관

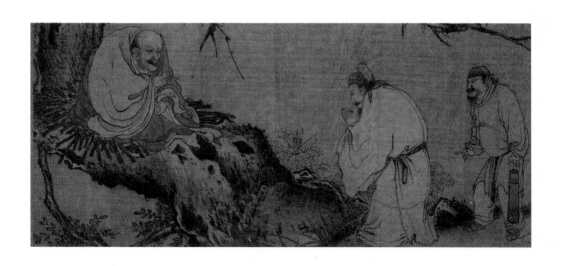

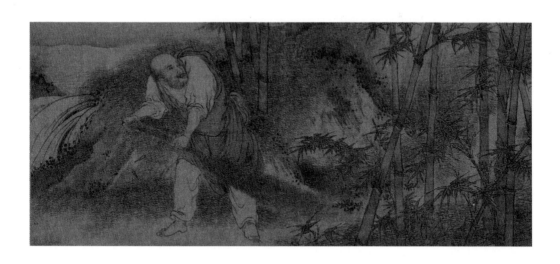

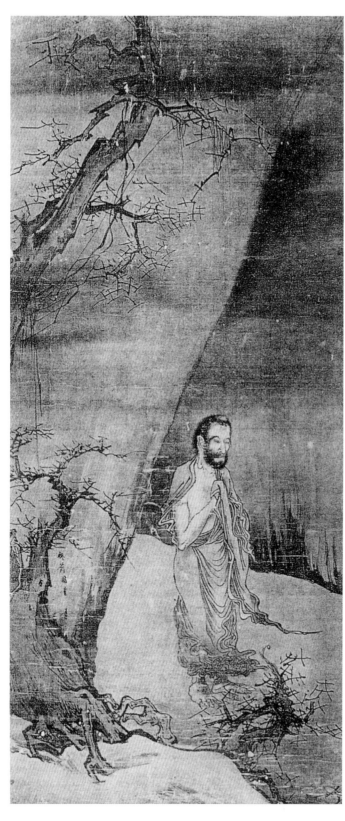

그림 38
「석가출산도(釋迦出山圖)」,
양해(梁楷),
비단에 수묵담채,
119×52cm,
일본 개인소장

그림 39
「육조작죽도(六祖斫竹圖)」,
양해(梁楷),
종이에 수묵,
73×31.8cm,
도쿄국립박물관

를 보면, 발묵법(潑墨法)⑦이 사용된 바위의 화법이 그의 인물화 「발묵선인도(潑墨仙人圖)」 상의 바위와 비슷하다.

양해는 가사고의 화법을 배웠고, 가사고는 오도자의 화법을 배웠다. 양해도 오도자처럼 술을 좋아했고, 두 사람의 화풍이 모두 호방한 유형이었다. 양해의 화풍은 대자연을 배운 계열을 제외하면 주로 두 방면에 근원을 두고 있다. 그 첫째는 전통화법을 배운 방면으로, 즉 그는 가사고의 그림을 배우고 이당 화법의 영향을 받았으며 그림에 범관의 필의(筆意)도 있었다. 그리고 특히 "필치가 웅장하고 씩씩하며 채색이 간략하고 담박했던"[216] 오도자의 화법으로부터 많은 영향을 많이 받았는데, 『서화기(書畵記)』에서는 이 사실에 대해 "양해의 … 화법이 간략한 것은 대개 오도자의 그림을 본받아서이다"[217]라고 하였다. 그러나 물론 양해의 독자적인 풍모는 더 많았다. 둘째는 자유분방하고 구속을 싫어한 양해의 성격에서 나온 계열이다. 양해는 황제의 하사품을 감히 무시하고 규칙에 얽매이길 싫어한 호탕한 성격의 소유자였다. 또 그는 육조(六祖) 혜능(慧能)이 불경을 찢는 장면과 고승이 돼지머리를 밟고 있는 장면, 그리고 고승이 돼지머리를 들고 뜯어먹는 장면 등을 그리기도 했는데, 이 모두가 예법을 멸시한 양해의 정서가 드러난 그림이다. 이처럼 양해의 탁월한 화풍은 불만이 많았던 그의 심경과 호방한 그의 성격에서 나온 것이며, 변화가 많았던 남송의 정세도 그의 정서에 영향을 주었다. 양해의 산수화풍은 여러 계열이 있으나, 대략적으로 그린 감필(減筆)⑧ 계열이 가장 특출하다.

양해의 독특한 화법은 당시의 화원에서 많은 관심을 끌었다. 『도회보감(圖繪寶鑑)』에서는 양해에 대해 "화원 사람들 중에서 그 정묘한 필치를 보고 경탄하지 않은 이가 없었으며"[218] "가사고를 스승으로 삼았으나 묘사가 표일(飄逸)하여 오히려

⑦ 발묵법(潑墨法)은 먹에 물을 많이 섞어 넓은 붓으로 윤곽선이 없이 그리는 화법이다. 발묵법은 후대에 두 가지의 해석이 있었다. 한 가지 해석은 먹을 뿌리듯이 쓰는 것이라 하여 '먹을 아끼기를 금과 같이 한다'는 것과 반대로 말하는 것이다. 또 하나의 해석은 비단 바탕 위에 먹을 뿌린 다음 먹물이 흐르는 상황에 근거하여 그 추세를 따라서 형상을 그리는 것이라고 해석하는 것이다. 앞의 해석이 화가들의 애호를 받아 관습화되었다.

⑧ 감필(減筆)은 필선의 수를 더 이상 줄일 수 없을 만큼 최소로 줄여서 대상의 정수(精髓)를 자유분방하고 신속하게 묘사하는 기법이다. 주로 형상에 대한 세부적인 묘사를 생략하여 대상의 본질을 부각시키고자 할 때 많이 쓰인다. 원래는 생필(省筆)·약필(略筆)이라 하여 글자의 자획(字劃)을 쓰는 서예의 기법이었으나, 당말(唐末) 오대(五代)경부터 회화기법으로 응용되기 시작하여 주로 선승화가(禪僧畵家)들에 의해 애용되었고, 남송의 양해(梁楷)에 의해 그 전통이 확립되었다.

스승을 넘어섰다"[219]고 하였다. 또 조전준(趙田俊)은 이러한 찬시를 지었다.

화법이 양해에서 변화되기 시작하니
그림 보면 먹 잘 씀이 참신한 듯하네.
예로부터 인물이 높은 품격이 되면
두 눈 가득 연운에 붓끝으로 봄 그렸네.[220]

양해의 화법은 법상에게 영향을 주었고, 이 두 화가의 그림은 불교도의 교류와 왕래를 통해 일본에 많이 전해져 일본화단의 발전에 지대한 영향을 미쳤는데 특히 일본의 산수화가 설주(雪舟)와 그 화파의 그림들은 양해의 산수화와 많이 닮았다. 맹렬하고 자유분방한 양해의 화풍은 근대에 이르러 많은 세인들의 이목을 끌었으나, 원·명·청대에는 줄곧 중시 받지 못했는데, 그 이유는 원·명·청대 화단의 주류 화가들이 온화하고 부드러운 화풍을 추숭하여 기세가 있는 그림들을 모두 배척했기 때문이다.

2. 법상(法常) . 옥간(玉澗)

법상(法常). 호는 목계(牧溪)이고, 본래 촉(蜀: 사천성) 사람이었으나 후에 절강성 항주(杭州)에 거주했다. 법상의 생졸년에 대해서는 단지 그가 남송 말기에 활동하고 원초(元初) 지원(至元, 1264-1294) 연간에 사망한 사실만 알 수 있을 따름이다.[221] 원대의 몇몇 회화 관련 문헌에 법상에 대한 기록이 있으나, 모두 내용이 지나치게 간략하다. 원대 오대소(吳大素)[9]의 『송재매보(松齋梅譜)』에 법상에 대한 약간의 기록이 있어 소개해본다.

⑨ 오대소(吳大素)는 원대(元代)의 화가이다. 자는 수장(秀章)이고, 호는 송재(松齋)이며, 절강성 소흥(紹興) 사람이다. 매화를 잘 그렸으며 수선화를 특히 잘 그렸다. 현존 작품으로 『묵매도(墨梅圖)』(일본 동경국립박물관 소장)과 『매송도(梅松圖)』(일본 대천사大泉寺 소장)이 있으며, 저서로 『송재매보(松齋梅譜)』가 있다.

승려 법상은 … 용·호랑이·원숭이·학·금수(禽獸)·산수·수석(樹石)·인물을 즐겨 그렸고 채색한 적은 없었다. … 하루는 가사도(賈似道)⑩를 비난하여 (관아에서 그를) 널리 찾아서 잡아들이려고 하자 월(越) 지방 구씨(丘氏)의 집에서 죄를 피했다. 작품이 매우 많았는데 … 후에 세상이 변하여 일이 해결되자 지원(至元, 1264-1294) 연간에 사망했다. 강남 사대부들 집에 지금까지 남아 있는 유작 중에 내나무 그림은 조금 적고 갈대와 기러기 그림은 또한 모조품이 많다. 지금도 초상화가 무림(武林)⑪의 장상사(長相寺)에 있다.222)

남송 말년에 집권한 재상 가사도는 도종(度宗, 1264-1274 재위) 조에 태사(太師)⑫를 역임하고 평장군국중사(平章軍國重事)에 올라 권세가 매우 높았다. 그는 조정의 정책을 함부로 결정하여 국정을 어지럽히고 심지어 백성을 해치기도 했는데, 성격이 포악하여 감히 그를 거역하는 이가 없었다. 법상이 가사도를 과감히 비난한 것으로 보아 그의 내면에 비범한 기백과 정의감이 있었음을 짐작할 수 있다. 가사도의 군사들이 도처에서 법상을 체포하기 위해 추격하자 법상은 부득이 피신하여 숨어 지냈고, 이 기간에 그는 많은 작품을 남겼다. 가사도가 사망하고 남송 왕조가 멸망한 후에 법상은 비로소 세상에 나왔으나, 원대 초기에 세상을 떠나고 말았다. 현재 항주(杭州) 영은사(靈隱寺) 부근의 장상사(長相寺)에 법상의 초상이 보존되어 있다. 일찍이 양해가 영은사의 승려들과 교류할 때 그들에게 그림을 그려주었는데, 후에 법상이 영은사에 가게 되어 양해의 그림을 감상하면서 많은 영향을 받았다.

법상의 간략한 계열 산수화는 모두 유실되어 지금은 볼 수 없으나, 현존하는 그의 「나한도(羅漢圖)」·「관음도(觀音圖)」(그림 40) 등의 산수 배경을 참고하여 분석해볼 수 있다.

「관음도」 상의 산석을 보면, 길고 분방한 필선을 사용하여 형체의 윤곽을 긋고 구조를 간략히 구분한 다음에 옅은 묵색의 짧은 준을 가하였는데, 필선이 강경하지 않으며, 용필은 양해의 「석가출산도」와 많이 닮았다. 「나한도」의 산석은 분방하면서도 변화가 다양한 필선을 사용하여 형체의 윤곽을 그은 다음에 거칠게 쓸어내리듯 신속하게 준을 가하였고, 이어서 수묵을 가볍게 바림하여 이루었다. 산경에

⑩ 가사도(賈似道, 1213-1275)는 남송 말기의 정치가이다. 〔인물전〕 참조.
⑪ 무림(武林)은 남송 때의 임안부(臨安府) 무림현(武林縣)이고, 지금의 절강성 항주(杭州)이다.
⑫ 태사(太師)는 군주를 가까이에서 보필하는 벼슬이다. '大師'라 쓰기도 하고, 태재(太宰)라 칭하기도 한다.

그림 40 「관음도(觀音圖)」, 법상(法常), 비단에 수묵담채, 172.2×97.6cm, 일본 개인소장

는 필묵이 많이 생략되어 간결하며, 잡초와 소죽(小竹)은 더 대략적이다.

법상의 그림 「송원도(松猿圖)」(그림 41) 상의 고목은 필치가 더욱 분방한데, 즉 호방한 필치로 맹렬하게 쓸어내리듯 줄기를 그은 다음에 옅은 묵색의 건필(乾筆)을 사용하여 나뭇잎을 대략 점묘하여 이루었다. 고목은 양해 그림의 고목과 많이 닮았다.

일본에 소장되어 있는 「소상팔경도(瀟湘八景圖)」(卷)가 법상의 작품으로 전해지는데, 전체적인 분위기가 청일(淸逸)하고 공령(空靈)[13]하며, 용필이 대략적이고 효과가 몽롱하여 마치 현실과 환상을 합쳐놓은 듯하다. 용필은 매우 신속하여 선종(禪宗)의 돈오(頓悟)정신과 부합한다. 법상과 양해의 그림은 호방한 계열에 속하지만, 양해의 그림은 원체화풍[14]의 특징인 외향적인 강한 필세(筆勢)를 벗어나지 않았고, 법상의 필적도 비록 날카롭게 갈라져 있긴 하지만 중봉(中鋒)[15]을 많이 사용하여 기세가 소쇄(瀟灑)[16]하고 차분한 편이다.

당시와 원·명대의 문인들 중에 법상의 그림을 찬양한 이들이 있었다. 예컨대 「목계상인위작희묵인부(牧溪上人爲作戲墨因賦)」에서는 법상의 그림에 대해 "특히 강호의 한 단락 맑은 정취를 그리고"[223] "산림에 대한 한 조각 마음을 그렸을 따름이다"[224]라고 하였으며, 『원사(元史)』를 주관 편수한 송렴(宋濂, 1310-1380)[17]은 법상의 그림 상에 다음과 같은 시를 남겼다.

> 맑은 하늘 어린 제비 누가 그렸는지
> 붓끝에 조물주의 공(功)이 감도네.
> 사가(謝家)의 연못에서 본 장면과 비슷하니
> 버들가지 실 같고 안개는 부드럽고 물은 느릿느릿.[225]

그러나 원대의 문인들은 필묵이 호쾌하고 고요한 정취가 없다는 이유로 법상의

[13] 공령(空靈)은 모호하고 몽롱하여 잘 포착할 수 없음을 뜻하는 말로서, 중국회화 또는 문인화 풍격의 한 가지 중요한 특징으로 일컬어진다. 이는 대상 세계와 어느 정도 거리를 둔 상태에서 작가의 감정과 뜻을 실어 전체적으로 몽롱하고 황홀하며 변화무쌍한 어떤 신비적인 것, 즉 허(虛)의 감정을 기탁한 것이다.

[14] 원체화풍(院體畵風)은 화원(畵院) 화가들에 의해 형성된 화풍이다.

[15] 붓털을 전부 가지런히 하여 필봉의 위치를 항상 선(線)의 중간에 가게 하여 써나가는 방법을 중봉용필(中峰用筆) 또는 중봉법(中峰法)이라고 한다.

[16] 소쇄(瀟灑)는 그림의 기운이 맑고 깨끗하고 시원스러운 것이다.

[17] 송렴(宋濂, 1310-1380)은 명대(明代)의 정치가이다. 〔인물전〕 참조.

그림 41
「송원도(松猿圖)」,
법상(法常),
비단에 수묵담채,
173.3×99.3cm,
일본 대덕사

그림을 싫어하여 심지어 "고아하게 감상할 그림은 아니고 겨우 승방이나 도사의 집에서나 볼만한 것이며 맑고 그윽한 풍취를 도울 뿐이다"[226]라고 말하기도 했다. 원대 사람들은 조맹부가 주장한 복고주의 사상의 영향을 받아 옛 그림과 평담하고 천진한 화풍을 감상했고, 대략적이고 간략한 법상의 화풍은 감상하지 않았다. 법상의 그림 중에는 양해의 영향을 받은 계열과 올바르지 못한 권력자를 감히 멸시한 호방하고 강직한 그의 성격에서 나온 이른바 옛 법이 없는 계열이 있었는데, 주로 그의 성격에서 나온 독창적인 유형이 많았다. 법상의 이러한 화풍은 명대의 서위(徐渭)[18]와 청대의 팔대산인(八大山人)·팔괴(八怪) 등의 대사의(大寫意)[19] 회화정신과 일맥상통했다.

　법상의 그림은 당시와 약간 후대에 평론가들의 냉대를 조우하여 중국 내에서는 중시되지 못했으나, 승려들의 왕래를 통해 일본에 많이 전해졌다. 당시에 중국으로 건너가 법상과 무준선사(無准禪師)[20]의 법을 계승한 일본인 성일법사(聖一法師)는 남송 형우(淳祐) 원년(1241)에 법상의 「관음도(觀音圖)」·「송원도(松猿圖)」·「죽학도(竹鶴圖)」를 가지고 일본으로 돌아갔다. 이 그림들은 현재 일본 동경(東京)의 대덕사(大德寺)에 소장되어 있으며, 이미 오래 전에 일본의 국보가 되었다. 남송 시기에 법상의 그림은 일본회화의 발전에 지대한 영향을 미쳤다.[①] 일본의 자료에 근거하면 과거에 일본 내에 법상의 그림이 수 백 폭이 있었다고 하는데, 사실 그 중에 원작은 10폭에 불과했다. 일본에서 법상 그림의 모조품이 대량으로 제작된 사실만 보아도 그의 영향력을 짐작할 수 있는데, 확실히 법상의 그림은 일본화단의 발전에 크게 기여했으며, 지금도 일본인들은 법상을 "일본 화도(畵道)의 큰 은인"[227]으로 추대하고 있다.

[18] 서위(徐渭)는 명말(明末)의 화가이다. 〔인물전〕 참조.
[19] 사의(寫意)는 사물의 외형만 중시해서 그리지 않고 *의태(意態)와 신운(神韻)을 포착하거나 작가의 내면세계의 뜻을 자유롭게 표현하는 것이다. 한졸(韓拙)은 『산수순전집(山水純全集)』에서 "(붓놀림을) 쉽고 간략히 하면서도 (뜻을) 완전하게 표출하는 것이 있고, 교묘하고 치밀하면서 자세히 묘사하는 것이 있다 (簡易而意全者, 巧密而精細者.)"고 말했는데, 전자가 '사의'를 가리키는 것이다.
[20] 무준선사(無准禪師)는 남송(南宋) 임제종(臨濟宗) 양기파(楊岐派)의 고승(高僧)으로, 경산사(徑山寺)의 주지(主持)였다. 그는 일본 선종(禪宗)을 추진시켰고 다도(茶道)를 동쪽 나라로 전파한 첫 번째 인물이다. 무준선사의 적관(籍貫)은 사천성(四川省)이며, 어린 시절에 빈궁하여 긴 머리카락을 산발해서 다녔기에 사람들이 그를 '오두자(烏頭子)'라 불렀다고 한다.
[①] 【저자주】山光和의 『日本繪畵』 第6章 참고. 人民美術出版社에서 출판한 『日本繪畵史』(中文 飜譯本)가 있으나 번역이 많은 부분 확실치 않다.

옥간(玉澗). 승려화가이다. 법명(法名)은 약분(若芬)이고, 자는 중석(仲石)이며, 무주(婺州) 금화(金華)② 사람이다. 옥간은 호이며 작품 상의 서명에 많이 사용되었다.③ 조씨(趙氏)의 아들로 태어나 9세 때 보봉원(寶峰院)에 들어가 탁발하고 수업했는데, 어린 나이에 천태교(天台敎)④의 의취(義趣)를 깊이 이해했다. 후에 옥간은 임안(臨安)⑤ 천축사(天竺寺)의 서기(書記)가 되어 각지를 두루 여행하면서 본 바와 느낀 바를 마음속에 담아 두었다가 좋은 날을 골라 그것을 화폭에 담았다. 일찍이 왕백(王柏, 1197-1274)⑥도 옥간에 대해 "강호에서 40년 동안 삼라만상의 자태를 그렸다(「숙보봉정옥간(宿寶峰呈玉澗)」)"²²⁸고 기록한 바가 있다. 후에 옥간은 고향의 산 속에 들어가서 계곡과 절벽이 있는 절경에 정자를 짓고는 "옥간(玉澗)을 이 때문에 호로 삼는다"²²⁹라는 현판을 걸었으며, 또 얼마 후에 부용봉(芙蓉峰)과 마주한 곳에 누각을 짓고는 스스로 호를 부용봉주(芙蓉峰主)라 하였다. 옥간은 일찍이 도선노인(逃禪老人) 양무구(揚無咎, 1097-1169)⑦의 묵매(墨梅)와 묵죽(墨竹)을 배우는 데 노력했다가 후에 그것을 후회했는데, 그 이유는 산수를 지극히 좋아했던 그가 산수화의 현묘한 정취에 몰두해야 했음에도 그것에 소홀했기 때문이다.

옥간은 글씨도 그림에 못지않게 뛰어나 당시에 '3절(三絶)'로 일컬어졌다. 옥간은 80세의 나이로 세상을 떠났고, 문집 『옥간승어(玉澗剩語)』를 남겼다.⑧

옥간의 산수화 「여산도(廬山圖)」⑨·「산시청람도(山市晴嵐圖)」(卷)⑩·「원포범귀도(遠浦帆歸圖)」(卷)⑪ 등이 현재 일본에 소장되어 있는데, 대부분 수묵화이다.

먼저 「여산도」를 보면, 세 개의 산이 묘사되어 있는데 형상이 단순하여 봉분(封墳)을 닮았으며, 산의 아랫부분이 허전하다. 물기가 적은 중봉(中鋒) 파필(破筆)⑫을 호방

② 금화(金華)는 지금의 절강성 금화(金華)이다.
③ 【저자주】하문언(夏文彦)의 『도회보감(圖繪寶鑒)』에 "영옥간(瑩玉澗)은 서호(西湖) 정자사(淨慈寺)의 승려로 혜숭(惠崇)을 스승으로 삼아 산수를 그렸다(瑩玉澗, 西湖淨慈寺僧, 師惠崇, 畫山水.)"라는 기록이 있는데, 이 옥간(玉澗)도 남송의 화승(畫僧)으로, 호가 옥간(玉澗)인 승려 약분(若芬: 법명)과는 동일인이 아니며 화풍도 다르다.
④ 천태교(天台敎)는 불교종파 천태종(天台宗)의 한 계파로서 선법(禪法: 定)과 경전교리(經典敎理: 慧)를 중시했다.
⑤ 임안(臨安)은 지금의 절강성 항주(杭州)이다.
⑥ 왕백(王柏, 1197-1274)은 남송의 도사(道士)이다. 〔인물전〕 참조.
⑦ 양무구(揚無咎, 1097-1169)는 남송의 화가·서예가이다. 〔인물전〕 참조.
⑧ 【저자주】吳大素의 『松齋梅譜』와 『圖繪寶鑒』 참고.
⑨「廬山圖」, 비단에 수묵, 岡山縣立美術館.
⑩「山市晴嵐圖」(卷), 종이에 수묵, 33×83.1cm, 東京 出光美術館.
⑪「遠浦帆歸圖」(卷), 종이에 수묵, 30.6×76.9cm, 名古屋 德川美術館.

하게 휘호하여 앞산을 이룬 다음에 먹물을 충분히 적신 큰 붓으로 뒤편의 두 산을 호방하게 휘호하고 바림했는데, 물기가 비교적 많고 묵색 변화가 뚜렷이 나타나 있다. 「산시청람도」와 「원포범귀도」는 용필이 지극히 간략하고 묘사가 대략적이며, 묵색의 변화가 자연스럽다. 옥간의 산수화는 기본적으로 법상 계열에 가까우나, 용묵은 양해의 「발묵선인도」에 가깝고 준법도 양해의 그림에 더 가까워 양해와 법상의 중간 계열로 볼 수 있다.

당시에 옥간의 산수화를 "구하려는 자들이 점점 많아지자"[230] 어떤 논자는 다음과 같이 말했다.

세간에서는 가짜를 옳다고 여기고 진짜는 옳다고 여기지 않는다. 전당(錢塘)[13]의 8월 호수와 서호(西湖)[14]의 눈 온 뒤 산봉우리 같은 것은 지극히 위대한 천하의 볼거리인데, 세상 사람들은 마주 대하고도 지나쳐 버리고는 도리어 옥간과 같은 도인이 몇 점 남긴 그림을 구하니 어째서인가?[231] - 『보속고승전(補續高僧傳)』 권24 「원약분전(元若芬傳)」

'지극히 위대한 천하의 볼거리'인 전당과 서호의 경색은 자연경관일 뿐이지만 세인들은 옥간의 정신이 담긴 예술작품을 더 선호하여 그것을 애써 구하려고 했다는 것이다.

옥간은 속세에 있을 때 회화에 천부적인 재능이 있었으며, 후에 그의 그림은 중국과 일본의 승려들이 서로 왕래할 때 양해 · 법상의 그림과 함께 일본에 전해져 일본회화의 발전에 큰 영향을 미쳤다. 명대에 일본 교토(京都)의 동복사(東福寺)에 머물면서 일본수묵화의 선봉이 된 승려 여졸(如拙, 14세기 후반-15세기 초반)[15]의 그림도 법상과 옥간의 화법을 배운 계열이다.

3. 조규(趙葵) 및 기타 화가들

⑫ 파필(破筆)은 붓끝이 부서져 흐트러진 모양이다.
⑬ 전당(錢塘)은 지금의 절강성 항주시(杭州市) 일대이다.
⑭ 서호(西湖)는 지금의 절강성 항주시(杭州市) 내에 있는 호수이다.
⑮ 여졸(如拙, 14세기 후반-15세기 초반)은 일본의 승려화가이다. 〔인물전〕 참조.

남송회화의 주도세력은 화원화가였고, 그 다음으로 문인이자 조정 관리였던 조백구·조백숙·마화지 등이 있었으며, 승려화가로는 법상과 옥간 등이 있었다. 군사(軍事)와 정치를 겸한 화가는 조규 한 사람뿐인 듯하다.

조규(趙葵, 1186-1226). 자는 남중(南仲)이고, 호는 중암(仲庵)이며, 호남성(湖南省) 형산(衡山) 사람이다. 경호제치사(京湖制置使)를 역임한 부친 조방(趙方)이 어린 조규의 뛰어난 재능을 키워주기 위해 정청지(鄭淸之)를 초청하여 가르치게 했고, 그 후에도 조규를 강이번(康李燔)에게 보내어 학문을 배우게 했다. 조규는 청년시기에 부친을 따라 종군(從軍)하여 장수들과 함께 참전했다. 가정(嘉定) 15년(1222)에 천거를 통해 직비각(直秘閣)[16]에 출사(出仕)하여 노주통판(廬州通判)[17]이 되었으며, 후에 대리사직유서안무참론관(大理司直淮西安撫參論官)으로 승진했다. 40세 때는 양주(揚州)에서 남승(監丞)을 역임했고, 후에 저주(滁州)로 파견되어 여러 번 전쟁터에 나아가 모두 승리를 거두었다. 단평(端平) 원년(1234)에 조규는 또 한 번 출전을 청하는 상소를 올린 후에 병부상서(兵部尙書)에 제수되었고, 가희(嘉熙) 원년(1237)에 보장각학사(寶章閣學士)에 임명되어 약 8년간 양주(揚州)를 관장하다가 형부상서(刑部尙書)에 올랐다. 형우(淳祐) 9년(1249)에는 광록대부(光祿大夫)와 우승상(右丞相) 겸 추밀사(樞密使)에 제수되고 신국공(信國公)에 봉해졌다. 이 후에도 조규는 담주(潭州)·호남(湖南)·광서(廣西)·형호(荊湖)·영주(郢州)·영원(寧遠)·요주(饒州)·강주(江州)·휘주(徽州) 등지에서 임직했으며, 경정(景定) 원년(1260)에는 양회선무사(兩淮宣撫使)에 부임되어 양주(揚州)를 관장하고 노국공(魯國公)에 봉해졌다. 함형(咸淳) 원년(1265)에 조규는 소부(少傅)가 되어 2년간 역임한 후에 관직에서 물러나 배를 타고 소고산(小孤山)[18]에 가서 머물다가 81세의 나이로 세상을 떠났다. 시호는 태부(太傅)·충렬(忠烈)이다.[19]

조규는 한평생 국방에 헌신한 남송의 저명한 무장이었기에 오랜 기간 외세의 침공에 대항하면서 틈틈이 그림을 그렸다. 저서 『행영잡록(行營雜錄)』·『신암시고(信庵詩稿)』를 남겼으나 모두 유실되었다.

조규는 묵매(墨梅)를 잘 그려 당시에 명성이 높았고, 후대의 문인들도 그의 묵매

[16] 직비각(直秘閣)은 비각(秘閣)에서 근무하는 관리이다. 비각은 북송 때 궁정의 각종 서적과 고화묵적(古畵墨跡)을 보관하기 위해 숭문원(崇文院) 내에 설치했던 기구이다.

[17] 여주(廬州)는 지금의 안휘성 합비(合肥)이다.

[18] 소고산(小孤山)은 지금의 안휘성 숙송현(宿松縣)의 동남쪽에 있다.

[19] 【저자주】 『宋史』 「趙葵傳」 참고.

그림 42 「두보시의도(杜甫詩意圖)」, 조규(趙葵), 비단에 수묵, 24.7×212.2cm, 상해박물관

를 높이 찬양했다. 또한 조규의 「두보시의도(杜甫詩意圖)」(그림 42)를 보면 그의 산수화도 남송에서 특별한 성취가 있었음을 확인할 수 있다.

「두보시의도」는 평원구도의 그림으로, 무성한 죽림 사이에 얕은 시냇물과 모래톱이 넓게 배치되어 있다. 그림의 후미에 거대한 바위언덕과 시냇물이 있고, 비탈 앞쪽에는 고요한 연못이 있다. 물가 정자 안에는 한 사람이 거문고를 연주하고 있고, 동자 한 명이 그 뒤에서 부채질을 해주고 있다.

그림이 죽림 위주로 구성되어 있는데, 짙고 뚜렷한 근경의 대나무를 묘사함에 있어 조금도 소홀함이 없으며, 원경의 청담(淸淡)한 죽림은 단계가 풍부하여 심원감이 강렬하다. "대밭 깊숙이 손님 머무는 곳, 연꽃 고요히 서늘함을 맛볼 때로다"[232]라는 두보의 시에 담긴 뜻이 충실히 구현되어 있다. 근경의 산석을 보면, 짙은 묵색의 윤곽선을 그은 후에 건필(乾筆)[20]을 사용하여 아랫부분에 준필을 가하고 담묵을 바림했다. 변화가 다양한 묵선을 그어 원경의 모래톱을 이루었는데, 필치가 매우 분방하고 효과가 청담(淸淡)하다. 전체적인 분위기가 고요하고 청량하고 심원하다. 원대의 양유정(楊維楨)은 이 그림 상에 이러한 글을 남겼다.

> 서쪽으로 가서 은둔하던 중 길사(吉師)가 전쟁의 틈바구니에서 이 그림을 내놓았다. 양주(揚州)는 황폐해지고, 거의 다 처참하게 죽었다.[233]

『송사(宋史)』 「조규전(趙葵傳)」에 "조규는 양주에 대략 8년간 머물렀다"[234]는 기록이 있는데, 이 그림도 양주 근교의 들판 분위기와 많이 닮았다.

조규의 화법은 옛 법을 닮은 것 같기도 하고 아닌 것 같기도 하여 어느 화가 어느 화파를 근원으로 삼았는지 식별하기가 어렵다. 어찌 보면 동원·곽희·이당·마원·하규의 화법을 다 갖춘 것 같기도 한데, 기록에도 이에 관한 구체적인 설명이 없다. 아마도 조규가 종군 과정에서 보았던 수많은 명화 또는 실제 경치를 마음속에 담아 두었다가 창작 시에 그것을 자신의 성정과 융합하여 표현한 유형인 듯하다. 예컨대 조규보다 한 살 아래였던 유극장(劉克莊)은 조규의 그림 상에 제하기를, "조규는 조정에 몸담고 있으면서 마음은 바위와 골짜기에 있었다. … 이것이

⑳ 건필(乾筆)은 갈필(渴筆)·고필(枯筆)과 같은 말이며, 습필(濕筆) 또는 윤필(潤筆)과 대비되는 말이다. 물기가 거의 없는 상태의 붓에 먹을 절제 있게 찍어 사용하는 수묵화의 필법이다.

그가 한 시대의 위대한 인물이 된 까닭이다"[235]라고 하였다. 『이백재고(夷白齋稿)』에서는 조규의 그림에 대해 "그 그림을 보고 그 사람을 생각하게 되니 … 그것을 감상함으로 인해 그의 뜻을 안다면 그 그림을 어찌 하찮게 여길 것인가"[236]라고 하였는데, 의미심장한 말이다.

이 외에도 소개할 만한 남송의 산수화가로 조불(趙芾)과 진청파(陳淸波)가 있다.

조불(趙芾. 또는 趙巚이라 쓰기도 했다). 절강성(浙江省) 진강(鎭江) 출신이다. 산수와 인물을 잘 그렸는데, 그림 상에 늘 '芾'자만 서명하여 후대 사람들이 조불의 그림을 미불의 그림으로 오인하는 경우가 많았다. 조불의 현존 작품으로 「장강만리도(長江萬里圖)」(그림 43)가 있다. 만 리의 장강이 묵필로 묘사되어 있는데, 화면상에는 이어진 산봉우리에 구불구불한 산길이 있고 궁궐이 높이 솟아 있다. 운무가 산을 휘감고 강물의 물결이 세차게 일고 있어 기세가 넘친다. 산과 수림의 필법이 이당과 유송년의 법문에서 벗어나지 못했으나, 수묵이 좀 더 정리되고 마원·하규의 필선보다 강도가 뒤떨어진다. 물은 마원의 화법과 닮았으나 마원의 물보다 선염(渲染)이 더 많은데, 즉 마원이 그린 물의 기세(氣勢)를 얻었다고 볼 수 있다. 전체적으로 보면 이당·유송년·마원·하규의 그림보다 창경(蒼勁)①함과 예리함이 부족하며, 선염이 과다하고 경물의 형상이 더 많이 첨가되었다. 『도회보감(圖繪寶鑒)』에서는 조불의 그림에 대해 "강물의 기세와 파도의 물결이 … 기운이 있고 필력이 있으며, 고인(古人)의 그림을 본받았고 화원의 양식은 없다. 겨우 한 무리의 경치만 그려 화의(畵意)가 원대(遠大)하지 않은 것이 아쉬울 따름이다"[237]라고 하였다.

진청파(陳淸波). 절강성 전당(錢塘)② 사람이며, 남송말 보우(寶祐, 1253-1258) 연간에 화원의 대조(待詔)를 역임했다. 진청파의 그림은 이당·유송년·마원·하규 계열에 속하면서도 풍격이 비교적 수윤(秀潤)하고 청원(淸遠)한데, 진청파의 현존 작품 「호산춘효도(湖山春曉圖)」 역시 그러한 면모이다.

남송의 산수화가는 이 외에도 많이 있으나 모두 이당 화파의 법문을 벗어나지 못했다.

① 창경(蒼勁)은 필획이 노련하고 힘찬 것이다.
② 전당(錢塘)은 지금의 절강성 항주(杭州)이다.

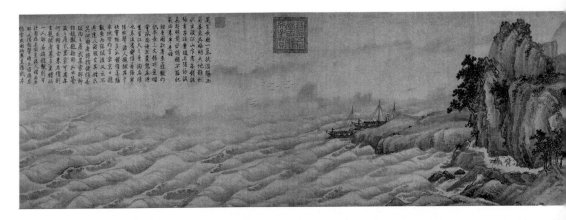

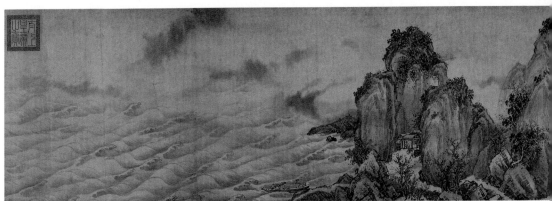

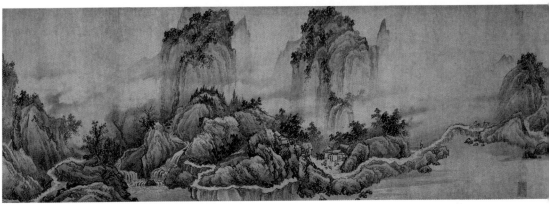

그림 43 「장강만리도(長江萬里圖)」, 조불(趙芾), 종이에 수묵, 45.1×992.5cm, 북경고궁박물원

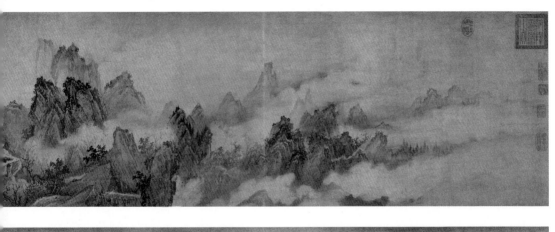

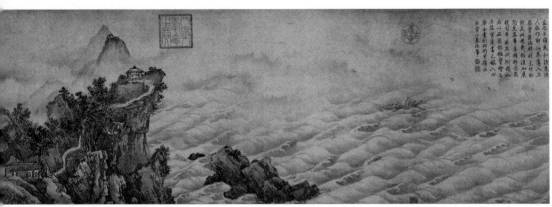

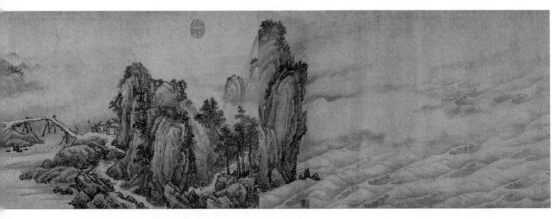

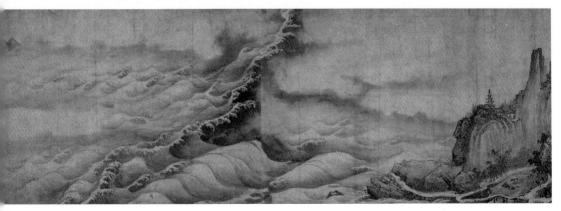

서정사의(抒情寫意)산수화의 고봉

- 원(元)

제1절 원대 산수화의 특징과 사회적 배경

1. 원대 화가들의 사회의식

남송시대의 산수화는 대부분 화가들의 주관정서에서 나온 산물이었다. 현존하는 이당의 후기 그림들과 마원·하규의 현존 작품에서는 실제 자연을 그린 이른바 '한 편의 강남풍광'은 볼 수 없다. 또한 남송인들이 살았던 항주(杭州) 일대의 산에는 마원·하규의 그림에 나타난 이른바 '검이 허공을 찌르는 듯한' 기이한 절벽이나 험준한 산봉우리가 없다. 남송회화의 굳세고 예리한 필선과 맹렬한 필치의 대부벽준(大斧劈皴)③도 남방의 실제 산수에 의거하여 창조된 것이 아니라 남송인들의 주관정서를 토로하기 위해 특별히 창조된 화법이었다. 남송은 여러 번 멸망의 위기를 겪었고, 일부 남은 영토마저 빼앗길 상황에 처했다. 남송인들의 심리에는 국난으로 인한 굴욕과 울분으로 가득 차 있었기에 대자연과의 친화정서가 사라져 있었다. 즉 산수를 지극히 좋아하면서도 그것을 감히 정시할 수 없었기에 산수의 정서가 그들의 정신 속에서 융합될 수가 없었다. 이러한 이유로 남송의 산수화는 마원·하규의 대부벽준과 법상·옥간의 선화(禪畵)를 막론하고 거의 모두가 자연 속의 실제 산수가 아니라 화가의 주관정서를 표현한 유형이었으며, 특히 선화는 작자의 모호한 감각만 남긴 유형이었다. 그들은 억누를 수 없는 격분과 원한을 붓끝을 통해 발산했고, 회화는 그들의 개인감정을 발산하는 도구가 되었다. 원대 초기에도 이러한 그림이 계속 그려졌으나, 그 원동력은 이미 사라져 있었다.

원대 초기에는 정국이 평온하여 백성들도 국가의 존망을 예측할 수 없었던 과거의 긴장상태에서 벗어나 활기를 되찾기 시작했고, 자연을 향한 발전을 다시 모색하기 시작했다. 예컨대 조맹부(趙孟頫)의 「작화추색도(鵲華秋色圖)」·「동정동산도(洞庭東山

③ 부벽준(斧劈皴)은 도끼로 나무를 찍어낸 자국과 같은 바위 표면의 질감을 나타내는 준으로, 붓을 옆으로 뉘어 재빨리 아래로 끌며 그어 내린다. 바위가 단층(斷層)에 의해 갈라진 형상을 묘사하는 데에 많이 사용되며, 크기에 따라 대부벽준(大斧劈皴)과 소부벽준(小斧劈皴)으로 구분된다.

圖」·「오흥청원도(吳興淸遠圖)」와 원4대가(元四大家)의 「천지석벽도(天池石壁圖)」·「청변은거도(靑卞隱居圖)」·「부춘산거도(富春山居圖)」 등은 실제 자연에서 얻은 감화를 표현한 유형이며, 특히 예찬(倪瓚)의 그림은 무석(無錫) 태호(太湖)④ 일대의 풍광임을 한눈에 알아볼 수 있다.

원대 사회의 특수한 상황은 이른바 서정사의화(抒情寫意畫)를 출현시켰다. 남송산수화는 실제 자연이 배제되었으므로 전형적인 사의화⑤로 볼 수는 없으며, 적어도 서정사의화는 아니었다. 사의화는 화가의 자유분방한 필치를 통해 객관자연의 의태(意態)⑥를 그려내고, 아울러 화가의 마음속에 품은 뜻을 반영하는 회화양식이다. 역대로 중국의 사인들은 유가와 도가사상의 영향을 많이 받았는데, 유가와 도가에서는 극단적 편향을 반대하고 중용(中庸)과 유화(柔和)를 주장했기 때문에 격렬한 정서를 표현한 남송회화와 같은 유형은 특별한 역사 시기를 제외하고는 사인들이 전적으로 수용하긴 어려웠다.

더욱이 중국산수화의 발생 원인과 배경을 살펴보면 사의예술이 중국회화예술에서 지향한 필연적인 발전 방향이었음을 알 수 있다. 북송 후기(소식·미불 등)의 서정사의산수화는 발전의 초기단계에 정강의 변(靖康之變)⑦을 만나 좌절되었다. 그 후 남송시대에도 줄곧 발전의 기회를 얻지 못하다가 원대에 이르러 크게 발전하여 성숙의 절정에 이르렀다. 시대마다 그 시대의 문학과 예술이 있었듯이 원대의 서정사의산수화는 원대 사회에만 존재한 전무후무한 특별한 것이었다.

원 왕조는 몽골 귀족에 의해 건립되었다. 몽골족은 본래 낙후된 유목민족이었으나, 강대한 군대를 조직하여 1210년에 남으로 침공하기 시작했고, 1234년에는 여진족이 통치한 금(金)을 멸망시켰다. 그 후에도 몽골은 끊임 없이 전쟁을 일으켜 1279년에는 한족이 통치한 중국 남부의 송(宋)을 멸망시키고 남북을 통일하여 한·당 이래 전례 없는 규모의 통일국가를 건립했다. 이들이 중국 전역을 통일하면서 자행

④ 태호(太湖)는 강소성과 절강성에 걸쳐있는 큰 호수이다.
⑤ 사의(寫意)는 사물의 외형만 중시하여 그리는 것이 아니라, 의태(意態)와 신태(神韻)를 포착하거나 작가의 내면세계의 뜻을 자유롭게 표현하는 것이다. 한졸(韓拙)은 『산수순전집(山水純全集)』에서 "(붓놀림을) 쉽고 간략히 하면서도 (뜻을) 완전히 표출하는 것이 있고, 교묘하고 치밀하면서 자세히 묘사하는 것이 있다 (簡易而意全者, 巧密而精細者.)"고 말했는데, 전자가 사의를 가리키는 것이다.
⑥ 의태(意態)는 본래 사물의 표정과 자태를 가리키는 말이다. 서화에서는 운필할 때 뜻을 경영한 것과 필획을 운용할 때 나타나는 풍격과 공력 그리고 작품의 신운(神韻)과 의취(意趣)를 가리킨다.(包世臣의 『藝舟雙楫』 참고.)
⑦ 정강의 변(靖康之變)은 북송이 정강(1126-1127) 연간에 수도 개봉(開封)이 금군(金軍)의 공격을 받아 함락되고 멸망하게 된 사건이다. 〔보충설명〕 참조.

한 야만적인 살육과 잔혹한 진압도 그 규모가 전대미문이었다. 원 왕조는 전국 각지에 걸쳐 통치기반을 다진 뒤부터 민족 간의 복잡한 이해관계에 대처하고자 정치·경제·문화 등의 각 방면에 특이한 상황을 조성했다. 그 중의 하나로, 경제 방면에서 그들은 농업과 수공업의 생산 활동 과정에 수많은 노예들을 양산시켰다. 본래 유목민이었던 몽골인들은 침략 초기에 토지를 점유하여 목초지로 사용함과 동시에, 수많은 백성들을 강제로 동원하여 노예로 충당했는데, 그 결과 봉건사회 고유의 농업경제체제가 붕괴되었다. 후에 그들은 이러한 정책으로는 경제적인 이익을 얻지 못함을 깨달았고, 이때부터 한족의 법제를 채용했으나 백성을 노예 취급하는 통치자의 태도는 여전히 바뀌지 않았다. 봉건 농노제와 민족 박해의 색채가 농후했던 원대 사회에서는 정치와 문화 방면에도 특이한 상황이 조성되었다.

몽골인들은 정치 방면에서 민족 간의 불균형을 조성했다. 즉 여러 민족 백성을 귀천에 따라 4등급의 신분으로 분류하는 민족차별 정책을 실행했는데, 그 첫 번째 지위는 몽골인이었고 그 다음은 색목인(色目人), 그리고 한인(漢人: 한족)과 남한인(南漢人)은 말단 등급이었다. 색목인은 남쪽 지역 및 유럽 지역의 여러 민족을 가리키며, 한인은 금의 지배를 받아온 중국 북부인들을 가리킨다. 한족·거란족·여진족·고려 등은 비교적 초기에 정복된 민족으로, 이들은 남북이 통일되기 수년 전부터 이미 원나라 백성이 되어 있었다. 남인(南人)은 남송이 통치했던 중국 남부의 한족을 가리키는데, 이들은 원 왕조와 가장 직접적인 적대 관계였다. 원의 통치자는 정부장관의 직무를 몽골인 또는 색목인이 담당하도록 규정했고, 한인 중에도 간혹 관직에 오른 자가 있었으나 대부분 부차적인 직책이었을 뿐, 극소수를 제외하고는 모두 리(吏: 하급관리)에서 시작하여 점차적인 단계를 거친 후에 정식 관리가 되도록 규정했다. 법률 방면에서는 몽골인과 한인 간에 무력 마찰이 생길 경우 한인에게는 보복을 금지시켰으며, 한인의 무기 휴대와 집회도 제한했다. 몽골인이 한인을 살해했을 경우에는 가볍게 처벌하고 보상도 면해준 반면에 한인이 몽골인 또는 색목인을 살해하면 반드시 사형에 처했다. 문화 방면에서는 한족의 유가사상과 정자·주자의 성리학을 수용했고 몽골 고유의 풍습도 유지했다. 몽골인들은 오랜 유목생활 과정에 가무와 희곡을 즐겨왔는데, 『몽달비록(蒙韃備錄)』에서는 이들에 대해 "국왕이 출병하면 가희들도 따라갔다. 대략 17·8명의 미녀들인데, 이들은 지극히 교활했으며 … 이들도 크게 다를 바가 없었다"[238]고 기록하고 있다. 심지어 라마

교에서도 가회를 양성하여 승려들이 불사(佛事)할 때 함께 가무를 즐겼으며, 중국의 희극도 원대 초기에 발달하기 시작했다. 종교 방면은 정치와 밀접하게 결합하는 양상으로 나타났다. 몽골인·색목인과 승려는 모두 특권층이었기 때문에 승려도 정치활동에 공개적으로 참여할 수 있었는데, 여기에는 몽골의 라마교와 한족의 불교가 계율이 약간 다를 뿐 기본 교리가 같다는 이유도 작용했다.

　도교는 남송시기에 남북 두 종파로 분리되었다가[8] 원대에 이르러서는 정식으로 여러 종파로 분리되었다. 전통의 정을천사도(正乙天師道)[9]는 강남 지역 도교 업무만 주관했고 북방에서는 전진(全眞)[10]·대도(大道)[11]·태일(太一)[12] 등의 신흥 종파가 형성되었다. 진원(陳垣, 1880-1971)[13]의 『남송초하북신도교고(南宋初河北新道教考)』에서는 전진교(全眞教)에 대해 다음과 같이 설명하고 있다.

　　전진교의 왕중양(王重陽, 1112-1170)[14]은 본디 선비 부류였고, 그의 제자 담장진(譚長眞)·마단양(馬丹陽)·구처기(丘處機)·유장생(劉長生)·왕양(王陽)·학광녕(郝廣寧) 등도 모두 글을 읽는 학자 부류였다. 이 때문에 선비들과 서로 의지하면서 결탁할 수 있었고, 선비들도 즐거이 그에게 나아갔다. 더욱이 그가 교(敎)가 정강의 변(靖康之變, 1126) 이후에 창설되었기에 하북(河北)의 선비들은 금나라를 피하려고 했다. 그런데 10년이 채 안 되어 정우의 변(貞祐之變, 1213)[15]을 만나서 북경이 짓밟히자 하북의 선

⑧【저자주】日本 小柳司氣太 著, 陳彬和 譯, 『道教概論』 참고.
⑨ 원대에 전진교의 창시자 왕중양(王重陽)의 제자 구처기(邱處機)가 원 태조의 추숭과 중시를 받게 되면서 도교의 전진파(全眞派)는 크게 발전함과 동시에 북에서 남쪽 안휘성까지 전파되었다. 정을파(正乙派)는 원초(元初)에 이미 36대(代) 천사(天師) 장종연(張宗演)에 이르렀고, 원 세조(世祖)는 명을 내려 장종연을 강남도교의 교주로 삼았다. 원 성종(成宗) 대덕(大德) 8년(1304)에 38대 천사 장여재(張與材)가 정을교주(正乙教主)가 되었는데, 이때부터 과거의 명칭 천사도(天師道)가 정을교(正乙教) 또는 정을도(正乙道)로 개명되었고, 아울러 원대에 강남지역에서 비교적 큰 세력을 형성했다. 환남(皖南: 안휘성의 장강 이남) 지역에서는 주로 정을도가 유행했다.
⑩ 전진교(全眞教)는 북송(北宋) 말에서 금(金)·원대(元代)에 걸쳐 일어난 신도교파(新道教派)의 하나이다. 〔보충설명〕 참조.
⑪ 대도교(大道教)는 금초(金初)에 유덕인(劉德仁)이 창시하여 5대(代) 역희성(酈希誠)까지 전수된 도교 교단의 한 종파로, 원(元) 헌종(憲宗, 1251-1260 재위) 때 진대도교(眞大道教)로 개명되었다. 노자의 청정무위(淸靜無爲)·소사과욕(少私寡欲)·자검불쟁(慈儉不爭)을 종지로 삼았으며, 교도들이 황하 유역과 강남 일대에 편중되어 있었다. 10여 년을 전해내려 오다가 전진교(全眞教)에 합류했다.
⑫ 태일교(太一教)는 금(金) 소포진(蕭抱珍)이 창시한 도교 교단의 한 종파이다. 〔보충설명〕 참조.
⑬ 진원(陳垣, 1880-1971)은 사학가·사상가·교육가·정치가이다. 〔인물전〕 참조.
⑭ 왕중양(王重陽)은 전진교(全眞教)의 개조(開祖) 왕철(王喆, 1112-1170)이다. 〔인물전〕 참조.
⑮ 정우의 변(貞祐之變). 금(金) 정우(貞祐) 원년(1213)에 몽골의 성길사한(成吉思汗) 재차 금을 침공하여 중도(中都: 북경)를 포위했고, 대군(大軍)이 세 갈래의 노선으로 남하했다. 몽골군이 지나간 지방은 모두 잔혹하게 전멸되었으며, 투항을 거절한 도시는 몽골군이 성을 점령한 후에 성 안의 주민들까지 모두 학살했다. 상황이 다급해지자 금(金) 선종(宣宗)은 황하 이남으로 건너가 변경(汴京: 지금의

비들은 또 원나라를 피하려 했다. 그리하여 전진교는 점차 죽지 않고 살아남은 망국 선비들의 피난처가 되었다.[239]

더욱이 전진교는 유교의 충효, 불교의 계율, 도교의 단정(丹鼎)[16]을 하나의 종교에 결합시켰기에 더욱 사인들의 흥미를 유발시킬 수 있었고, 후에 남방에도 빠른 속도로 전파되어 수많은 화가와 문학가들이 전진교에 입교했다.

원대에는 과거제도가 폐지되어 사인(士人)들의 등용문이 사라졌다. 비록 원 인종 (仁宗, 1311-1320 재위) 조에 다시 부활되긴 했으나, 채용 인원이 극히 적은데다가 몽골 인·색목인·한인·남인의 등급 차별까지 있었기에 한인과 남인 중에 사인의 수가 가장 많았음에도 합격자는 거의 없다시피 했다.

그러나 선진 문명을 누려온 방대한 한족(漢族: 즉 한인漢人) 백성들을 이상적으로 통치하기 위해서는 한족 사인들을 멀리할 수가 없었다. 그래서 원의 통치자는 건국 후 오래지 않아 한족 대지주를 포함한 영향력 있는 한족 사인들과 결탁하는 일에 노력을 기울였는데, 예를 들면 원초(元初)의 세조(世祖)는 여러 번 조서를 내려 강남의 유일(遺逸)[17]들을 찾아내어 남북인을 나란히 임용했다. 물론 등용된 자들은 소수일 뿐이었고, 또 여기에는 원 통치자의 뚜렷한 목적이 있었다. 첫째는 남인을 겉치레용 꼭두각시로 삼아 명분을 세우기 위함이었고, 둘째는 소수의 남인을 이용하여 남인 전체를 통치하기 위함이었는데, 이 정책은 한족 사인들 간의 분열을 조장했다. 예컨대 조맹부 등의 일부 사인들은 몽골 통치자의 밑에서 높은 벼슬과 후한 봉록을 누렸으나, 전선(錢選)·오진(吳鎭) 등의 일부 사인들은 자민족에 대한 절개를 고수하여 통치자와의 결탁을 거부하고 평생을 은둔생활로 보냈다. 또 황공망(黃公望) 등과 같은 일부 사인들은 벼슬길에서 고군분투하다가 좌절을 겪게 되자 다시 생각을 바꾸어 물러나 은거했다. 이 세 가지 유형의 한인들은 심적인 고통과 수모를 감내해야 했는데, 어쩌다 높은 벼슬과 후한 봉록을 누린다 하더라도 결국 타국인에게 빌붙어 있는 격이었기에 결국 수모를 면치 못했다. 예컨대 주덕윤(朱德潤)은 농민기의 진압에 주도적 역할을 하여 큰 공을 세웠음에도 참모 지위에서 벗어나지

하남성 개봉开封)으로 천도(迁都)했는데, 사서에서는 이 사건을 '정우의 변'이라 기록했다.
[16] 단정(丹鼎)은 도가(道家)에서 단전혈(丹田穴)을 일컫는 말이다. 여기서는 도가의 수련법을 의미한다.
[17] 유일(遺逸)은 명망이 높은 사람으로 초야에 묻힌 사람, 또는 세상에서 버림받고 초야에 묻혀 있는 일사(逸士)이다.

못하자 귀향을 선택했고, 조맹부는 원 황제의 깊은 총애를 입었음에도 늘 조정 대
신들의 시기와 의심에 시달리자 지방 파견을 여러 번 주청했다. 이 세 가지 유형
의 한인들은 모두 신중하고 조신하게 행동해야 했고, 또 자신이 4등급의 비천한
신분임을 스스로 각인해야 했다.

후자의 두 경우는 특히 발전할 여지가 없었다. 원대의 사인화가들은 대부분 풍
족한 생활을 누렸기 때문에 원대사회를 증오하면서도 위호해야만 했다. 즉 통치자
의 이익과 그들의 이익이 서로 직접적으로 연관되어 있었는데, 이를테면 통치자가
농민혁명 등의 피해를 입게 되면 우선적으로 그들이 타격 대상이 되었다. 그래서
원대의 사인화가들은 늘 농민혁명을 두려워했고 관심도 없는 그 사회를 지키고
위호해야 했는데, 이러한 현실은 그들의 고통을 더욱 가중시켰다.

2. 원대(元代)회화의 특징

원대 사회와 원대 사인들의 특수한 상황으로 인해 원대의 산수화에도 독특한
특색이 갖추어졌다.

(1) 원대(元代)의 주요 화가는 사인(士人)이었다.

원대의 산수화가들은 남송의 산수화가들과는 달리 대부분 사인(士人)이었다. 남송
의 사인들은 국난을 타계하고자 국방 업무에 고군분투했기 때문에 한가롭고 안일
한 정서로 창작에 임하기는 불가능했다. 남송시대에는 주로 화원 내에서 산수화가
제작되었고, 그림도 한가롭고 안일한 정취는 없었다. 그러나 원대에는 화원이 설립
되지 않았으므로 원화(院畵) 문제는 처음부터 존재하지 않았다.

원대의 사인들은 거의 모두가 할일이 없어 매우 한가로웠다. 그들은 구란(勾欄)이
나 와사(瓦舍)[18]에서 잡극을 창작하거나 혹은 산촌·강촌에서 노닐면서 산수화의 사
의(寫意)[19]에 각자의 정서를 기탁했는데, 후자가 더 고상한 일이었기에 원대의 저명

[18] 구란(勾欄)은 송·원대의 대중연예장이고, 와사(瓦舍)는 송·원대의 기루(妓樓)이다.
[19] 사의(寫意)는 사물의 외형만 중시해서 그리지 않고 의태(意態)와 신운(神韻)을 포착하거나 작가의
내면세계의 뜻을 자유롭게 표현하는 것이다.

한 문인들 중에는 그림을 못 그리는 자가 드물었다. 예컨대 조맹부·왕면(王冕, ?-1359)⑳·예찬 등은 모두 원대의 저명한 문학가이자 대 화가이며, 시문가 양유정(楊維楨, 1296-1370)·우집(虞集, 1272-1348)①·유관(柳貫, 1270-1342)②·장우(張雨, 1277-1348) ③ 등도 그림을 잘 그렸다. 또한 원대에는 거의 모든 화가들이 각자의 시문집이 있었고, 거의 모든 시인·문장가들이 그림 상의 제발문 또는 그림을 논한 시문집이 있었다. 원대는 중국역사 상 시인과 화가의 관계가 가장 밀접했던 시대이다. 그래서 그림 상의 제시와 제문이 전대미문의 발전을 하여 그림을 그린 뒤에 스스로 제하거나, 타인의 그림에 제해주거나, 스스로 제한 후에 타인에게 청하여 더 제하거나 또는 거듭 제했는데, 이는 원대의 산수화가들이 대부분 사인(士人)이었던 사실과 관계가 있었다.

(2) 고일(高逸)을 최상으로 삼고, 방일(放逸)④을 그 다음으로 삼았다.

고일(高逸)과 방일(放逸)은 한가롭고 처량하고 침울했던 원대 사인들의 심리에서 나온 심미적 산물이었다. 원대의 사인들은 조국과 민족에 대한 사명감을 포기했기 때문에 은일(隱逸)이 보편적인 사회현상으로 형성되었는데, 이러한 풍조도 전대미문의 규모였다. 조맹부는 한평생 부귀영화를 누렸지만, 심적인 고통도 지극히 컸었기에 "한평생 일마다 모두 수치스러워 하고"240) 은일을 동경했다. 조맹부와 전선(錢選)은 공히 도연명을 좋아했지만 조맹부는 도연명을 더욱 절실히 추종했다. 예컨대 조맹부는 「차운전순거사모(次韻錢舜擧四慕)」에서 "장자(莊子)는 실로 자유분방한 선비이고 … 도연명도 그러한 사람이다. 저승에서 혹여 살아온다면 (도연명의) 말채찍을 잡는 일도 기뻐하며 할 것이다"241)라고 말한 바가 있다.

예찬은 스스로 은일했을 뿐 아니라 관직에 몸담은 벗들을 포함한 모든 벗들에게 은거를 권유했다. 그는 왕몽에게 은일 결심을 고수할 것을 권유함에 이어서 "이 몸은 관직의 노예가 되지 않을 것이다"242)라고 말했고, 이미 은거하고서도 나라와 백성에 대한 근심을 다 버리지 못한 은사들에게는 유감의 뜻을 나타내어 더

⑳ 왕면(王冕, ?-1359)에 대해서는 〔인물전〕 참조.
① 양유정(楊維楨, 1296-1370)·우집(虞集, 1272-1348)에 대해서는 제1권 〔인물전〕 참조.
② 유관(柳貫, 1270-1342)은 원대(元代)의 문학가·철학가·교육가이다. 〔인물전〕 참조.
③ 장우(張雨, 1277-1348)에 대해서는 〔인물전〕 참조.
④ 방일(放逸)은 자유롭게 구속받지 않는 것이다.

진지하게 은거하도록 권유했다. 결론적으로 원대 사인들의 은일은 개별적인 현상이 아니었고, 은거한 목적도 과거의 은사들과는 달리 사회를 기피하기 위한 일종의 방편이었다. 원곡(元曲)에 이러한 내용이 있다.

> 왕씨(王氏)가 천하의 황제가 되었다면 그가 왕 노릇 하게 내버려 두세나. 그가 한(漢) 왕조를 빼앗아 권력을 대신했다 해도 우리 같은 한가한 무리들은 술이나 마시고 노래나 하며 지내면 그 뿐인 것이야.243)

원대의 사인들은 인간 본성에 대한 자각으로 돌아가 전통의 정통론과 봉건제도와 세상일에 대한 회의를 느끼기 시작했고, 결국 이 모두를 버리기에 이르렀다. 원대에 최초로 출현한 이러한 자각 현상은 봉건사회의 쇠망과 해체를 가속시키는 작용을 했다. 송대의 사인들이 조국과 군주에 대해 "나아가도 걱정하고 물러나도 걱정했던"244) 것은 조국과 군주가 있었기에 가능한 걱정이었지만, 원대의 사인들에게는 그러한 조건이 사라져 있었다. 즉 그들은 "오랑캐의 변(變)에 모욕을 당하면서"245) 원나라의 강대함을 직접 확인했기에 반항이 백해무익하다는 사실을 인식하고 있었다. 그들은 원 조정의 정책에 순종할 수밖에 없었고, 심지어 원 조정에 몸을 의지한 자도 있었다. 그러나 자신이 최하등 백성으로 처우된다는 생각을 떨칠수가 없었기에 순종한다고 해도 고통은 보상받을 수 없었다. 과거제도가 폐지되어 재능이 있어도 발휘할 곳이 없게 되자 사인들의 심경은 절망의 극에 달하여 인간세상에서의 삶에 대한 초탈감이 생기기 시작했는데, 이러한 경향은 개인을 사회에서 분리시키려는 일종의 정신운동으로까지 발전했다. 특히 지위가 낮고 비천한 계층일수록 자신의 고아함과 청일(淸逸)함을 현시하려고 했다. 예컨대 원대의 8창(娼)·9유(儒)·10개(丐)⑤ 계층의 사람들은 지식인이 고일(高逸)을 추구하고 표현하도록 자극했는데, 이는 원대의 산수화가 고일을 중시하게 된 사상적 연원이 되었다. "일필(逸筆)로 대략 그려서 … 오직 스스로 즐기는 것에 불과할 따름이다"246)라는 예찬(倪瓚)의 말이 원대의 회화정신을 적절하게 함축한 말이라고 할 수 있다.

⑤ 【저자주】 원대(元代)의 '구유십개(九儒＋丐)'설은 그리 믿을만한 것이 못된다. 그러나 원대에 유생들의 지위가 낮았음은 분명하다.

(3) 탈속(脫俗)을 강조했다.

고일(高逸)은 탈속을 의미했다. 역대 중국회화에서 모두 탈속을 중시했지만 원대 화가들만큼 탈속을 강조한 적은 없었는데, 이는 원대의 사회풍조에서 조성되어 나온 현상이었다. 원대 사인들의 은일은 사회적이었다. 심지어 관직을 역임하면서 은일을 동경한 자들도 많았는데, 이러한 상황은 산 속에 살면서도 마음은 조정에 있어 은일이 명목일 뿐이었던 육조시대의 재상 도홍경(陶弘景, 456-536)⑥과는 정반대의 경우였다. 원대는 육조 때보다 사회가 크게 발전했으므로 물질에 대한 사람들의 욕망도 달랐고, 사회를 기피한다고 하여 은사들이 심산 속에 몸을 숨길 필요도 없었다. 그래서 원대 이후에는 은사들 중에 평생을 심산 속에 살았던 자가 매우 드물었는데, 특히 원대의 사인들 중에는 오대의 형호처럼 평생을 심산 속에 은거한 자가 단 한명도 없었다. 왕몽이 자신의 호를 황하산초(黃鶴山樵)라 지은 이유도 자신이 황학산에 기거한 사실을 상징하기 위함일 따름이었는데, 그의 행적을 통해 그러한 사실을 확인할 수 있다. 그들은 대장원(大莊園)⑦을 경영했던 육조시대 사람들과는 달리 속세에서 은거할 수밖에 없었고 죽는 날까지 속세를 드나들었다(예찬은 전답을 팔고 5호湖⑧와 3묘泖⑨ 사이를 20여 년 동안 유랑했다). 원4대가는 모두 지극히 고아한 인물들이었기에 동기창(董其昌)도 이들을 고사(高士) 또는 처사(處士)로 간주하여 "원나라 말기의 고아한 인물들은 모두 화사(畵史)에서 은둔했는데, 예를 들면 황공망 … 등이다"247)라고 말했다. 그러나 황공망과 오진은 도처를 다니면서 사람들의 운명을 점쳐주면서 생계를 꾸렸으며, 예찬은 한때 장사를 했을 뿐 아니라 "절개를 꺾어 하급관리에게 절을 하고 이른 아침부터 늦은 밤까지 공정(公庭)⑩에서 기다리기도 했다."248) 왕몽도 하급관리를 지낸 적이 있는 등, 네 사람 모두 속세를 드나들었다. 만약 이들이 진지하게 심산 속에 은거하여 속세를 멀리했었다면 이들에게 아무런

⑥ 도홍경(陶弘景, 456-536)은 남조(南朝) 양(梁)나라의 학자이다. 〔인물전〕 참조.
⑦ 장원(莊園)은 한(漢)나라 이후 근대까지 존속한 궁정·귀족·관료의 사유지이다. 한나라 때부터 진(晉)·남북조 때까지의 장원은 주로 별장지(別莊地)의 성격이 강했는데, 당나라 이후로는 경제적 성격을 띠게 되어 농민에게 경작하게 하고 관리인을 두어 세금을 거두어들였다.
⑧ 오호(五湖)는 본래 동정호(洞庭湖)·청초호(青草湖)·파양호(鄱阳湖)·단양호(丹阳湖)·태호(太湖)를 가리켰으나 흔히 태호의 별칭으로 사용되었는데, 여기서는 후자에 속한다.
⑨ 삼묘(三泖)는 고대 송강부(松江府: 지금의 상해시 일대)에 있었던 호수이다. 전하는 말에 따르면 산 가까이 흐르는 곳을 상묘(上泖)라 하고, 호수의 다리 주위를 중묘(中泖)라 하고, 호수 다리 위에 올라서부터 100여리의 물길을 장묘(長泖)라 하여 삼묘라는 이름이 붙여졌다 한다.
⑩ 공정(公庭)은 공당(公堂)이라고도 하며, 오늘날의 법원에 해당하는 고대의 관청이다.

문제도 일어나지 않았을 것이다. 그러나 원대의 은사들은 속세에 섞여 살았기 때문에 자신을 부각시키거나 혹은 자신의 존재를 속세와 분리시키기 위해 탈속을 특별히 강조할 필요가 있었는데, 즉 탈속의 구호를 크게 외칠수록 그들의 탈속이 더 강조될 수 있었다. 또한 원대의 산수화가 돈후(敦厚)한 가운데 유곡(柔曲)함이 많은 것도 세태에 순응하는 일종의 징표와도 같은 것이었다. 원대의 산수화에는 오대의 산수화와 같은 숭고미는 없었으나, 조화롭고 다변적이고 평담한 방면은 어느 시대의 산수화도 원대산수화의 경지에 미치지 못했다.

(4) 회화 중심지의 특수성

원대 이전에는 국난으로 인한 혼란기를 제외하고는 수도가 회화의 중심지였다. 예컨대 육조의 건업(建鄴)[11], 당의 장안(長安), 북송의 변경(汴京)[12], 남송의 항주(杭州) 등, 회화 중심지와 정치 중심지가 서로 일치했다. 그러나 원대의 화가들은 대부분 은 사였기 때문에 회화의 중심지가 수도일 필요가 없었으며, 게다가 원대의 경제 중심지도 수도가 아니었다. 예컨대 정원우(鄭元祐, 1292-1364)[13]의 『교오집(僑吳集)』에 "동남 지역의 부자들은 천하에서 제일이었다. 오(吳) 지방에서 조세를 거두어들이는 일도 동남 지역이 최고였다"[249]라는 기록이 있다. 원대의 회화 중심지는 대륙의 동남, 즉 강소성·절강성의 소주(蘇州)·항주를 포함한 오흥(吳興)·가흥(嘉興)·송강(松江)·무석(無錫)·진강(鎭江) 등지였고 그 중에서도 소주가 가장 중심지였는데, 그 이유는 화가들이 소주에 가장 많았을 뿐 아니라 조맹부·고극공·원4대가를 포함한 수많은 대가들이 소주에 거주거나 머물렀기 때문이다. 연경(燕京: 북경)을 회화 중심지로 볼 수도 있으나 저명한 화가들은 연경에 그리 관심을 두지 않았다. 예컨대 조맹부·당체·방종의·황공망 등은 모두 연경에 간 적은 있었으나 거주하길 꺼려했으며, 원대 이후의 산수화 및 기타 분야의 대가들도 기본적으로 강소성·절강성 일대에서 활동했다.

원대에 형성된 회화 중심지의 특수한 양상은 원대회화의 새로운 발전을 위한 터전을 열어주었고, 아울러 명·청대에 지역 중심의 화파(畫派)들이 형성되도록 단

⑪ 건업(建鄴)은 지금의 강소성 남경(南京)이다.
⑫ 변경(汴京)은 지금의 하남성 개봉(開封)이다.
⑬ 정원우(鄭元佑, 1292-1364)는 원말(元末)의 학자이다. 〔인물전〕 참조.

초를 제공해주었다.

(5) 원대(元代) 회화의 주류와 지류

　원대 초기에도 남송화풍이 계속 유지되었으나,[⑭] 조맹부 등이 출현하고부터 남송 화풍을 버리고 북송·오대·당·진의 그림을 배워야 한다는 주장이 강력히 제기되었다. 진·당의 그림은 원대에도 유작이 거의 남아있지 않아 조맹부 뿐만 아니라 궁정화가들도 접하기 어려웠기 때문에 조맹부도 주로 오대·북송의 그림을 많이 배웠다. 오대 북방에는 형호(荊浩)·관동(關同)·이성(李成) 3대가의 산수화가 있었다. 북송 대에 선별을 거친 후부터는 이성의 산수화가 특별히 저명해졌고, 그 다음으로 곽희의 산수화가 저명했다. 남방에는 동원·거연 화파가 있었는데, 이들은 줄곧 두 각을 나타내지 못하다가 북송 후기에 이르러 심괄(沈括)·미불(米芾) 등의 추대를 통해 주목받기 시작했다. 남방 출신이었던 심괄과 미불은 남방의 경치에 익숙했고, 이 때문에 이들은 동원과 거연의 남방산수화법에 각별한 흥취와 친근감을 느꼈다. 남송의 산수화가들은 국난 때문에 망연자실하여 실제 자연에 관심을 둘 수가 없었고, 동원·거연의 부드러운 화풍은 격앙된 남송화가들의 심경을 표현하기에는 부적절했다. 더욱이 남송화가들의 그림은 그 후 수백 년 동안 냉대를 받았다. 조맹부도 남방 사람이었기에 동원이 그린 강남의 대자연에 친근감을 느꼈다. 또한 조맹부는 동원·거연의 화법을 배우기 전까지 줄곧 이성·곽희의 화법을 배웠던 까닭에 동원·거연의 화법을 배우는 일에 특별한 신선함을 느꼈다. 원대의 산수화가들은 모두 조맹부의 영향을 받았고, 그들은 또 동원·거연 계열과 이성·곽희 계열로 분리되었는데, 동기창(董其昌)은 이 사실에 대해 다음과 같이 기록했다.

　　원대 말기의 여러 화가들은 오직 두 유파였는데, 한쪽은 동원이고 다른 한쪽은 이성이었다. 이성의 그림은 곽희가 받들었고, 동원의 그림은 승려 거연이 따랐다. 4대가인 황공망·예찬·오진·왕몽은 모두 동원과 거연의 그림을 배운 후에 일가를 일으켜 명성을 이루었으며, 지금 나라 안에서 홀로 행해진다. 이성과 곽희의 그림를 배운 자들로 주덕윤(朱德潤, 1294-1365)·당체·요언경과 같은 화가들에 이르러서

⑭ 【저자주】현존하는 손군택(孫君澤)의 산수화를 보면 이당·유송년·마원·하규 등의 화풍임을 확인할 수 있다.

는 모두 전대 사람의 화법에 억눌려 스스로 일가를 세울 수 없었다.[250] - 『화선실수필(畵禪室隨筆)』

동기창의 이 말은 틀린 바가 없으나 그렇게 된 연유에 대해서는 본인도 알지 못했다.

이성의 명성은 원대 초기에도 여전히 동원·거연보다 높았고, 명성을 중시하는 일반 사인들의 습관도 극복되지 않았다. 원대에는 대부분의 산수화가 동남지역에서 그려졌기 때문에 형호·관동·이성 등의 북방화풍을 배운 뒤에 남방산수를 그린 화가들은 성취가 높지 못했고, 반대로 동원·거연의 남방화풍을 배운 뒤에 남방산수를 그린 화가들은 높은 성취를 이루었다. 예컨대 원대의 황공망·오진·왕몽·예찬·고극공, 그리고 방일파(放逸派)의 방종의 등은 동원·거연의 화법을 배워 일가를 이룸과 동시에 원대회화의 높은 성취를 대표했다. 동기창은 이 사실에 대해 다음과 같이 언급했다.

> 원나라 때에 화도(畵道)가 가장 번성했는데 오직 동원·거연의 화풍만이 독보적이었고, 이들 외에는 모두가 곽희의 그림을 본받았다. 그 이름난 이들로는 조지백·당체·요언경·주덕윤 등이 있으나 이러한 화가가 열 사람이라 하더라도 예찬·황공망 한 사람을 당해낼 수 없었다. 대체로 당시의 유행이 그러했고 또한 조맹부가 품격을 일깨워 안목이 모두 바르게 되었기 때문이다.[251] - 『화선실수필』

사실 당체 등의 그림도 조맹부가 품격을 일깨워 주어 바르게 되었지만, 이들은 어떤 전통화풍이 실제 자연을 표현하기에 적합한지를 정확하게 파악하지 못했다. 그래서 원대의 회화는 동원·거연의 그림을 배운 화가들이 주류가 되었고, 이성·곽희의 그림을 배우던 화가들도 후에는 점차 동원·거연의 화풍으로 전향하거나 혹은 이성·곽희의 화법을 반영한 그림 상에 동원·거연의 화법을 가미하여 그렸다. 즉 지류였던 화풍이 결국에는 주류 화풍이 되었다는 것으로, 이 또한 당시 사회의 풍조에서 조성되어 나온 결과였다. 그리하여 원대에는 동원·거연의 그림을 배우는 풍조가 열렸고 이러한 풍조는 명·청대까지 계속 이어졌다.

원대의 화가들이 지나칠 정도로 전통을 중시한 이유는 아마도 조맹부가 주장한

고의(古意)론⑮의 영향이 컸었기 때문인 듯하다. 그러나 또 원대의 화가들은 앞서 언급한 특수한 정서적 요소를 갖추었기에 전통의 기반 위에 특수한 개성이 어우러진 독특한 회화가 출현할 수 있었다. 그들이 남송화법을 배척한 첫 번째 이유는 남송회화의 강경한 필치와 격렬한 정서가 원대 사인들이 받아들이기 어려운 형식이었기 때문이고, 두 번째 이유는 남송회화가 실제 자연과는 거리가 먼 유형이었기 때문이다. 역대로 중국의 사인들은 오랜 세월 동안 자연과의 친화관계를 맺어왔다. 원대의 사인들도 자연을 표현하는 본연의 자세로 되돌아가려고 했고, 그래서 남송화법은 자연히 버려질 수밖에 없었다.

조맹부가 남송화법을 애써 배척한 배경에는 또 정치적인 이유가 있었다. 남송은 원의 침공으로 멸망했기 때문에 원 조정과는 직접적인 적대관계였다. 적국과는 서로 배척할 수밖에 없으므로 송의 왕손 신분으로 원 조정의 관리가 된 조맹부는 모든 방면에서 지극히 조심스럽고 신중한 대도를 취해야 했다. 따라서 조맹부가 남송화법을 배척한 배경에는 자신의 안위를 지키기 위한 정치적인 이유도 작용했는데, 이 점은 뒤에 자세히 설명하기로 한다.

원대의 회화는 북송의 복고주의 풍조와 소식·미불·조보지 등이 주장한 문인화론의 영향을 많이 받았다. 예컨대 원대의 화론(畵論)에 이러한 내용이 있다.

> 그림을 보는 법은 먼저 기운(氣韻)을 살피고 그 다음으로 필의(筆意)⑯·골법(骨法)·위치(位置)·전염(傳染)을 살피며, 그런 뒤에 형사(形似)⑰를 살펴야 한다. … 옛 사람들 중에 흥을 붙이고 뜻을 그려내었던 뛰어난 선비들은 삼가 형상을 닮게 그릴 수는 없었다.252) -『화감(畵鑒)』

즉 원대의 화가들이 그들의 영향을 많이 받았음을 설명해주고 있다. 예찬의 일기(逸氣)⑱론도 북송의 문인화론에서 그 원형을 찾을 수 있다.

⑮ 고의론(古意論)은 옛사람의 필의(筆意) 즉 서화의 정신·기세·풍운(風韻) 등을 배워야 한다는 이론이다.
⑯ 필의(筆意)는 본래 서법용어였으나 후에 회화에서도 사용되었다. 뜻을 경영하고 필획을 운용하여 표현한 신태(神態)·의취(意趣)·풍격(風格)·공력(功力) 등을 가리킨다.
⑰ 형사(形似)는 형상을 닮게 그리는 것이다.
⑱ 일기(逸氣)는 속된 것에 구애받지 않은 표일(飄逸)하고 소쇄(瀟灑)한 기운 또는 정신적 풍모이다. 원대의 예찬(倪瓚)은 「제화(題畵)·묵죽시(題畵竹)」에서 "나의 대나무는 단지 가슴속의 일기(逸氣)를 그릴 뿐이니 어찌 다시 그 닮음과 닮지 않음, 잎의 무성함과 성김, 가지의 기욺과 곧음을 비교하겠는가? (余之竹聊寫胸中逸氣耳, 豈復較其似與非, 葉之繁與疏, 枝之斜與直哉. 『淸閟閣全集』 卷9)"라고 말

여기서 언급할 점은 원대에 소수민족 화가들이 한족의 그림을 배워 비교적 높은 성취를 이루었다는 사실이다. 예컨대 미씨 부자·동원·거연의 화법을 배운 서역인 고극공은 평자들로부터 '당시의 제일로서' '적수가 없는' 화가로 높이 평가되고 조맹부와 명성을 나란히 했으며, 또한 원·명·청대에 미법산수를 배운 화가들이 주로 고극공의 미법을 배웠다. 북방 태일교(太一敎)의 도사이자 남방 정일도(正一道)와도 관계가 있었던 몽골인 장언보(張彦輔: 한족이름)도 미씨 부자의 화법을 배워 산수를 잘 그렸고, 명성이 한 시대를 풍미했다. 이들 외에도 한족의 그림을 배워 성취가 있었던 소수민족 화가들은 매우 많았다. 따라서 원대에는 비록 민족차별 정책은 있었지만 민족 간의 대 융합도 이루어져 한족문화의 전파와 발전이 촉진되었다.

(6) 기타

원 왕조는 비록 통치기간은 짧았지만, 회화 방면에서는 원대 특유의 화풍이 창조되어 중국산수화사에 독특한 미적 양식이 첨가되는 성취가 이루어졌다. 중국산수화는 원대에 이르러 오대 이래 또 한번 고봉(高峰)의 경지에 올랐는데, 이는 고대 중국의 서정사의산수화 계열에서 가장 높은 경지였다. 원대에 산수화가 이처럼 발전하게 된 원인은 다음과 같다. 전술한 바와 같이 ① 원대의 사인들은 할 일이 거의 없어 늘 우울한 정서로 소일하면서 세월을 보냈고, 그러한 그들 특유의 정서가 그림 상에 반영되었다. ② 과거제도가 폐지되어 통치이념이었던 유가학설이 원대 사인들 사이에서 그 지위를 상실했다. 즉 그들에게는 위호하고 다스릴 나라가 없었으므로 망설일 필요도 없이 자신의 시간과 재능을 그림 상에 마음껏 발휘할 수 있었다. ③ 더욱이 원대의 사인들은 명리(名利)를 위해서가 아니라 자신의 성정을 토로하기 위해 그림을 그렸기 때문에 그들의 그림에는 예술의 본원인 진(眞)·선(善)·미(美)만 존재했다. 그들은 외향적인 저항이 구국에 아무런 작용도 일으키지 못함을 깨닫고부터 정신적 자유, 인격 완성, 성정 토로 등 각자의 내면으로 관심을 돌려서 추구하기 시작했다. 그래서 원대회화에는 비록 강하고 웅장한 외향적 기세는 없지만 풍부한 내용을 평온함 속에 내재시킨 함축미가 갖추어졌다.

하여 형상을 닮게 그리는 것보다 가슴 속의 표일하고 청정한 기운을 드러내야 함을 주장했다.

원대에는 문화에 대한 정책이 매우 관대했다. 원의 통치자는 문화수준이 높지 않았고 실질적인 통치력도 그리 강하지 않았다. 이 때문에 사회질서의 혼란이 초래될 수도 있었으나, 백성들의 사상을 엄격히 제한하지 않는 결과도 조성되어 원대에는 송대의 오대시안(烏臺詩案)⑲이나 명·청대의 문자옥(文字獄)⑳과 같은 언론에 대한 탄압은 없었다. 이처럼 원대에는 문화 방면의 자유로운 창작이 보장되었기에 사인들은 각자의 성정을 그림 상에 자유롭게 토로할 수 있었다.

원대의 회화는 서정적이었다. 원대산수화 중에서는 산촌을 묘사한 소경(小景)의 성취가 가장 높았는데(심지어 고산준령도 소경화化 했다), 그 원인은 원대회화의 서정성과 관계가 있었고, 또한 원대의 사인들이 깊은 산골이 아니라 속세에 은거하면서 늘 산촌이나 어촌을 왕래한 사실과도 관계가 있었다.

⑲ 오대시안(烏臺詩案)은 왕안석의 공리주의적인 개혁 신법을 반대했던 소식(蘇軾)를 비롯한 보수 세력들이 체포 호송되어 옥중 심리를 받은 사건이다. 제1권 〔보충설명〕 참조.
⑳ 문자옥(文字獄)은 중국의 필화(筆禍)사건을 가리킨다. BC 221년 진(秦)나라 통일 이래, 진시황(秦始皇)이 자신의 통치체제에 위배되는 유가 서적들을 불에 태운 것을 들 수 있으며, 몽골족이 세운 원(元)나라는 한족(漢族)에 대한 차별정책을 실시하면서 한족의 우월성을 강조한 서적에 대해 금서(禁書) 조치를 취했다. 일반적으로 문자옥(文字獄)은 명(明)·청대(淸代), 특히 청대의 사건을 가리킨다. 제1권 〔보충설명〕 참조.

제2절 옛 것에 의탁하여 체제를 개혁하다(托古改制) 조맹부(趙孟頫)

1. 조맹부(趙孟頫)①의 생애

조맹부(趙孟頫, 1254-1322). 자는 자앙(子昻)이고, 호는 송설도인(松雪道人)②이며, 절강성(浙江省) 오흥(吳興) 사람이다. 남송 보우(寶祐) 2년에 출생하여 원 영종(英宗, 1320-1323 재위) 치정 2년에 사망했다. 조맹부는 송 태조(太祖, 960-976 재위) 조광윤(趙匡胤)의 아들이자 진왕(秦王) 조덕방(趙德芳, 959-981)③의 10대손이며, 위로 5대조가 안희왕(安禧王) 자칭(子稱)이다. 남송의 고종(高宗, 1127-1162 재위)에게 자식이 없어 자칭의 아들 조신(趙愼)이 왕자로 세워졌고, 후에 고종은 그를 송 효종(孝宗, 1162-1189 재위)으로 삼았다. 조맹부의 4대조 조백규(趙伯圭)는 효종의 형으로, 당시에 절강성 호주(湖州)를 관장했다. 조맹부

① 【저자주】 조맹부에 대한 연구는 미국의 저명 학자 이주진(李鑄晉) 교수의 연구 성과를 우선적으로 추천한다. 이 방면에 관한 그의 저작과 논문은 모두 참고할 가치가 있다. 예컨대 『趙孟頫鵲華秋色圖)』(臺北, 『古宮季刊』 第3卷 第4期 및, 人民美術出版社 1989年版 단행본), 「趙孟頫仕元의 幾種問題」 등이다.

② 【저자주】 조맹부의 별호(別號)와 그에 대한 후대 사람들의 칭호는 매우 많았다. 조맹부가 갑인(甲寅, 1254)년에 출생했다고 하여 스스로 호를 '갑인인(甲寅人)'이라 하였다. 조맹부의 집은 오흥(吳興) 태호(太湖)에 임한 곳으로 동서로 갈대와 시냇물이 모이는 곳이다. 경내에는 호수와 강의 흐름이 종횡으로 교차하여 수정궁(水晶宮)이라 불렸는데 그래서 스스로 호를 '수정궁도인(水晶宮道人)'이라 하였다. 조맹부는 일찍이 최진(崔進)의 약사(藥肆)에 패 하나를 달아주었는데, 패에 이르기를 "양생은 약실에서 주관한다 (養生主藥室)"고 하였다. 이어서 그는 답해주기를 "감히 군사를 죽일 수 있는 것은 의인이다(敢死軍醫人)"라고 하였다. 이 때문에 호를 '감사군의인(敢死軍醫人)'이라 하였다. 이 외에도 재가도인(在家道人)·태상제자(太上弟子)·삼보제자(三寶弟子) 등의 별호가 있다. 또 조맹부는 향적(鄕籍)이 오흥(吳興)이었기에 사람들은 그를 '조오흥(趙吳興)'이라 불렀다. 조맹부가 오흥의 구파정(鷗波亭)에서 늘 노닐거나 휴식을 취했다는 이유로 사람들이 조구파(趙鷗波)라 불렀으며, 후에 그가 한림학사승지(翰林學士承旨)를 역임한 까닭에 사람들이 그를 '조학사(趙學士)' 또는 '조승지(趙承旨)'라 불렀다. 또 그가 일찍이 집현학사(集賢學士)를 역임했다는 이유로 '조집현(趙集賢)'이라 부르기도 했고, 영록대부(榮祿大夫)에 봉해졌다는 이유로 사람들이 그를 '조영록(趙榮祿)'이라 불렀다. 조맹부는 사망 후에 위국공(魏國公)에 추봉되고 문민(文敏)의 시호가 내려졌는데, 이 때문에 사람들이 '조위국공(趙魏國公)' 또는 '조문민(趙文敏)'이라 부르기도 했다. 이 외에도 천수왕손(天水王孫)·천수군인(天水郡人)·앙옹(昂翁) 등의 호가 있다.

③ 조덕방(趙德芳, 959-981)은 송 태조(太祖)의 셋째 아들이다. 979에 아들 조유헌(趙惟憲)을 낳은 후에 23세의 나이로 병사(病死)했다. 그의 6대손이 송 효종(孝宗, 1162-1189 재위)이고, 7대손이 송 광종(光宗, 1189-1194 재위), 8대손이 송 영종(寧宗, 1194-1224 재위)이다.

도 호주 오흥에서 출생했고, 이 때문에 후대 사람들이 그를 '조오흥(趙吳興)'이라 불렀다.

조맹부가 12세 되던 해에 부친이 세상을 떠나자 모친 구씨(丘氏)는 눈물을 흘리면서 조맹부에게 "네가 어린 나이에 고아가 되었으니 스스로 학문에 노력하지 않아서 결국 훌륭한 인물이 못된다면 내 삶도 끝날 것이다"[253]라고 훈계했다. 이후부터 조맹부는 학문에 노력을 다했고 14세 때 부음(父蔭)[4]을 얻은 뒤부터는 주로 서예와 작문에 노력을 기울였다. 조맹부는 20세가 채 못 된 나이에 국자감(國子監) 시험에 합격하여 진주(眞州)[5]에서 하급관리인 사호참군(司戶參軍)을 역임했는데, 이 시기에 남송 왕조는 이미 멸망의 끝에 이르렀다. 본래 부패했던 남송 정권은 재상 가사도(賈似道)[6]의 폭정 때문에 정국의 혼란이 극에 달했고 몽골군은 날로 강대해져 만약 군사를 나누어 협공해온다면 남송은 멸망할 수밖에 없는 상황이었다. 조맹부가 23세 되던 해에 몽골군이 남송의 도성 임안(臨安)[7]에 입성하여 공경과 제후들이 모두 원 조정에 투항했고, 몽골군은 수차례 전당강(錢塘江)을 건너가 남송의 잔여세력을 소탕했다. 나라가 풍전등화의 위기에 처했으나 조맹부는 여전히 처소에서 '일반인들과 다르고자' 학문에 전념했다. 조맹부가 26세 되던 해에 송 왕조의 잔여세력이 몽골군에 의해 완전히 소멸되었다. 이 시기에 조맹부의 모친은 조맹부에게 "원 조정에서 필시 강남의 재능 있는 선비들을 거두어 등용할 터인데 네가 책을 많이 읽지 않는다면 어찌 일반인들과 다를 수 있겠느냐?"[254]라며 또 한 차례 훈계했다. 이 후부터 조맹부는 학문에 더욱 몰입했고, 때때로 호주(湖州)의 노 유학자 오계공(敖繼公)[8]을 찾아가 경서(經書)의 뜻을 문의했다. 조맹부는 시·서·화에도 늘 노력을 기울였던 까닭에 사람들이 조맹부와 전선(錢選) 등의 8인을 '오흥8준(吳興八俊)'이라 불렀다. 조맹부의 명성은 널리 알려져 조정에까지 전해졌다. 당시에 강남절서도제형안찰사(江南浙西道提刑按察司)를 역임한 협곡지기(夾谷之奇)가 조맹부의 그림을 특별히 좋아하여 늘 즐겨 감상했는데, 후에 그는 조정 관리들을 주관하는 이부상서(吏部尚書)가 되자 조맹부를 한림국사원편수관(翰林國史院編修官)에 추천했다. 그러나 조맹부는 정중히 거

④ 부음(父蔭)은 부친의 공로로 얻은 벼슬이다.
⑤ 진주(眞州)는 지금의 강소성 육합(六合)·의정(儀征) 일대이다.
⑥ 가사도(賈似道, 1213-1275)는 남송(南宋) 말기의 정치가이다. 제1권 〔인물전〕 참조.
⑦ 임안(臨安)은 지금의 절강성 항주(杭州)이다.
⑧ 오계공(敖繼公)은 원대(元代)의 학자이다. 〔인물전〕 참조.

절했고, 아울러 "푸른 혜란화 꽃망울을 맺어 숲속에 있는데. 봄바람에 나부끼지 않으면 어찌 그윽한 마음을 볼 수 있으리오?(「증별협곡공(贈別夾谷公)」)"255)라는 시를 지어 자신의 의지를 밝혔다.

얼마 후에 조맹부는 신창산(新昌山)으로 가서 숙부 조약회(趙若恢)와 이웃하며 가까이 지냈는데, 『송사익(宋史翼)』 중의 「조약회전(趙若恢傳)」에 이 시기의 이들에 대한 기록되어 있다.

> 조약회는 자(字)가 문숙(文叔)으로, 송 왕조의 멸망과 함께 신창산으로 달아나 집안 조카인 조맹부를 만나 함께 살았는데 서로 매우 사이가 좋았다. 당시 원나라 황제가 마침 조맹부와 같은 현명한 자를 찾고 있었는데, 조맹부는 천태산(天台山)으로 옮겨가서 양씨(楊氏)에게 몸을 의지하고 있다가 원 조정에 잡혀가게 되었으나, 조약회는 몰래 탈출할 수 있었다. 정거부(程鉅夫, 1249-1318)⑨가 강남에 사신으로 갔을 때 그의 수하 관리가 강제로 조맹부를 세상에 나오게 하려고 하자, (조맹부는) 병이 있다는 핑계를 댐에 이어서 말하기를 "요(堯)임금과 순(舜)임금이 윗자리에 있을 때 아랫자리에 소부(巢父)와 허유(許由)가 있었습니다. 지금 맹부(孟頫)와 맹관(孟貫)이 스스로를 미자(微子)와 기자(箕子)처럼 여기고 있으니, 바라옵건대 제가 소부·허유가 되도록 허락해주십시오"라고 하자 정거부가 그의 뜻에 감복하여 그를 풀어주었다.256)

원 통치 23년째 되던 해에 정거부는 두 번째로 강남의 유일(遺逸)⑩들을 찾아오라는 어명을 받게 되자⑪ 원 세조(世祖, 1260-1294 재위)에게 조맹부를 추천했고,⑫ 이때는

⑨ 정거부(程鉅夫, 1249-1318). 원대의 관원이다. 〔인물전〕 참조.

⑩ 유일(遺逸)은 명망이 높은 사람으로 초야에 묻힌 사람, 또는 세상에서 버림받고 초야에 묻혀 있는 일사(逸士)이다.

⑪ 【저자주】 『원사(元史)』 「정거부전(程鉅夫傳)」에 "지원 19년(1282) 다섯 가지 일에 대해 상주(上奏)하여 진술했는데, 첫 번째로는 '강남의 관리들을 취하여 쓰십시요'라고 했고, 두 번째로는 '남북의 선발된 이들을 통용되게 하십시요'라고 했는데, 조정에서 채용하여 행한 것이 많았다 (至元十九年 奏陳五事, 一曰取會江南仕籍, 二曰通南北之選, 朝廷多采行之.)"고 하였다. 이 내용과 그가 조맹부를 석방해주었다는 『송사익(宋史翼)』의 기록을 서로 대조해보면 그가 지원 19년경에 강남에 갔었음을 알 수 있다.

⑫ 【저자주】 『원사(元史)』 「정거부전(程鉅夫傳)」에 "지원 20년(1283) 시어사에 제수되어 어사대의 일을 했고, 조서를 받들고 강남에서 현명한 인재를 찾았다 (二十年·拜侍御史, 行御史臺事, 奉詔求賢於江南.)"라고 되어 있으나 『조공행장(趙公行狀)』 및 『원사(元史)』 「조맹부전(趙孟頫傳)」에는 또 지원(至元) 23년(1286)이라 되어 있다. 정거부가 강남에 가서 유일(遺逸)을 찾아 선발할 때 조맹부를 가장 먼저 선택한 사실에 대해서는 당분간 후자의 설을 따른다.

조맹부도 더 이상 거절하지 못했다. 정거부가 궁정에 데려온 20여 명의 강남 유일 중에 조맹부가 첫 번째 서열에 올라 있었다. 원 세조는 조맹부를 보자마자 칭찬을 아끼지 않았고, 이어서 그를 우승(右丞) 엽공(葉公)의 윗자리에 앉혔는데, 이 해에 조맹부의 나이는 33세였다. 조맹부는 자신의 뜻을 결정할 때 이러한 내용의 시를 지었다.

> 바닷가에 봄이 깊어 버들 빛이 짙고
> 봉래산의 궁궐은 오색구름 속에 있네.
> 반평생의 인생이 강호에서 쇠락하니
> 오늘 천상의 음악 한갓 꿈과 같구나.257)
> - 「초지도하즉사(初至都下卽事)」

원 조정의 일부 귀족들은 조맹부를 의심하고 배척했지만, 원 세조는 오히려 조맹부를 깊이 총애했다. 조맹부도 세조의 은총에 감사하여 "이미 그르친 지난 일, 무슨 말을 하리요. 장차 충성을 다해 황제를 받들리라"258)라는 시를 지었다. 조맹부는 원 태조의 조서(詔書) 초안을 즉석에서 휘호해주어 세조의 마음을 사기도 했고, 또한 대신들의 회의에 참가하여 조정 관리들의 의견을 과감히 배척하기도 했다. 세조는 조맹부를 여러 번 중용하려고 했으나 그때마다 대신들의 반대의견에 부딪혀 무산되었다. 조맹부는 연경(燕京: 북경)에 온 뒤로 생활이 넉넉지 못했는데, 이 사실을 알게 된 세조는 조맹부에게 "지전(紙錢) 50정(錠)을 하사했다"259) 정해(丁亥, 1287)년 6월에 조맹부는 봉훈대부(奉訓大夫) 겸 병부낭중(兵部郎中)에 제수되어 전국의 역참(驛站)을 감독했다. 이 기간에 그는 수많은 인정(仁政)을 베풀었고, 아울러 승상(丞相) 상가(桑哥, ?-1291)⑬의 폭정과 학대행위를 강력히 저지했으며, 또 상서(尙書) 유선(劉宣)과 함께 강절행성승상(江浙行省丞相) 만금(慢今)의 죄를 추문하기 위해 강남에 가기도 했다. 경인(庚寅, 1290)년에 조맹부는 37세의 나이에 집현직학사(集賢直學士) 겸 봉의대부(奉議大夫)로 승직되었다. 이 해에 대도(大都: 북경)에 대지진이 발생하여 땅이 꺼지고 검은 흙물이 솟아올라 수만 명이 사상을 입었다. 황제는 조정 대신들에게 이 재난에 대해 문책했는데, 조맹부는 이를 기회로 삼아 폭정재상 상가를 축출했다.⑭ 조맹부가

⑬ 상가(桑哥, ?-1291)는 원대 초기의 간신 재상(奸相)이다. 〔인물전〕 참조.
⑭ 조맹부는 1287년에 재정난을 벗어난다는 명분으로 회홀(回紇: 티베트라는 설도 있다) 출신의 재상

반대세력을 제거할 수 있었던 이유는 조정 대신들 사이에서 그의 영향력이 컸었기 때문이다. 그 후 황제는 조맹부에 대한 신망이 더욱 두터워져 "정사(政事)에 참여하여 나의 근심을 덜어 달라"[260]는 부탁까지 했고, 조맹부가 궁문(宮門)을 자유롭게 드나들도록 성지(聖旨)를 내리기도 했다. 황제는 조맹부를 만날 때마다 "늘 조용히 오랫동안 이야기를 나누다가 밤중에 이르러서야 파했으며,"[261] 또한 대신들의 상소가 올라올 때면 자주 조맹부를 불러들여 충신과 간신을 가려내도록 요청하는 등, 조맹부의 권세는 더욱 높아졌다.

이 시기에 조맹부는 요직에 있으면서 자신이 남들의 시기 대상이 되고 있음을 깨달아 궁정 출입을 자제했고, 연경을 떠나 지방에 부임할 뜻을 주청하여 결국 임진(壬辰, 1292)년 정월에 대부(大夫: 종4품)에 오름과 동시에 제남로총관부사(濟南路總管府事)에 임명되었다. 조맹부는 제남(濟南)에서 대략 4년간 머물면서 주로 학문 육성에 노력을 기울였고, 이후 30년 동안 그는 제남의 특출한 인재로 추대되어 명성이 천하에 알려졌다.

을미(乙未, 1295)년에 세조가 죽고 철목이(鐵穆耳)가 계위하여 원 성종(成宗, 1294-1307 재위)이 되었다. 성종은 『세조황제실록(世祖皇帝實錄)』 편찬을 위해 조맹부를 연경으로 불러들였으나, 얼마 후에 조맹부는 "병을 이유로 내세워 사직하고 부인과 함께 오흥으로 돌아갔다."[262] 강남의 유일(遺逸)들은 고향으로 돌아온 그를 반기지 않았다. 조맹부는 고향에서 주밀(周密, 1232-1298)[⑮]과 가장 가까이 지냈다. 주밀은 자신이 소장해온 당·송의 명화들을 조맹부에게 보여주었고[⑯] 조맹부도 제인(齊人)이었던 그를 위해 제 지방의 이름난 풍광을 그려주었다. 조맹부의 현존 작품 「작화추색도(鵲華秋色圖)」도 그가 일찍이 제남에서 보았던 풍광을 묘사한 그림이다. 조맹부는 주밀에게 "(그대가 나를 알아주었는데, 앞으로) 평생 나를 알아줄 사람도 그대와 비슷한 자가 아니

상가(桑哥, ?-1291)가 추진했던 화폐개혁을 정면으로 반대했으며, 그럼에도 추진된 개혁이 결과적으로 한족 백성들의 자산가치가 하락한 점을 안타까워하며 계속해서 상가를 공격할 근거를 찾았다. 그리하여 결국 1290년에 대도(大都: 북경)에 일어난 대지진을 계기로 "이런 천재지변은 재상된 자의 비리와 과중한 세금 때문"이라며 상가의 부정부패 혐의를 세조의 측근 대신 철리(徹里)에게 고발했다. 철리로부터 상가의 악행을 전해들은 세조는 비밀리에 조사하여 상가의 죄상을 밝혀냈고, 즉시 상가를 파면하고 가산을 몰수한 다음 사형에 처했다. 결국 조맹부는 상가를 축출하고 세금을 감면하는 두 가지의 일을 동시에 이루어냈다. ★자세한 내용은 〔인물전〕 상가(桑哥) 참조.
⑮ 주밀(周密, 1232-1298)은 송말 원초(宋末元初)의 사인(詞人)·서화감상가·서예가이다. 〔인물전〕 참조.
⑯ 周密, 『煙雲過眼錄』, "趙子昻孟頫, 乙未自燕回, 出所收書畫古物."(【저자주】: 아래에 唐·宋 古畵의 명제가 있으나 생략한다.)

겠는가?"[263]라는 말을 하기도 했다. 조맹부는 오흥에서 한가로이 지낸 2년 동안 적지 않은 작품을 남기고, 벗들과 함께 고금의 수많은 명작들을 감상했으며, 또 오랜 벗의 초대에 응하여 항주(杭州)로 가서 함께 시를 짓고 그림을 그리고 감상했다. 조맹부는 44세 되던 해(1297)에 태원로분주지주(太原路汾州知州)에 임명되었으나, 가지 않고 거처에서 사서(四書)와 오경(五經)을 정리하고 『금고문집주(今古文集注)』를 고증하여 교정했다. 다음해에 저명한 문학가 대표원(戴表元, 1244-1310)[⑰]은 조맹부의 재능을 높이 평가했다.

> (조맹부의) 고부(古賦)는 완만하다가 갑자기 빨라지는 듯하여 초(楚)·한(漢)대의 작풍 사이에 있으며, 고시(古詩)는 차분하여 포조(鮑照)와 사조(謝朓)[⑱]의 시와 같다. 내가 시를 지을 때부터 오히려 고적(高適, 약702-765)[⑲]을 낮게 보았다.[264] - 「송설재문집서(松雪齋文集序)」

기해(己亥, 1299)년 8월에 조맹부는 집현직학사(集賢直學士)가 되었고 강소성·절강성 등지를 옮겨 다니면서 유학제거(儒學提擧)[⑳]를 맡아 "여러 고을의 학교·제사·교양 … 및 저술된 문자들을 고증하여 교정하는 일을 통솔 주관했다."[265] 조맹부는 이 일을 매우 즐겨 10년 동안 많은 노력을 기울이다가 원 무종(武宗, 1307-1311 재위) 계위 다음 해에 그만두었다. 이 10년 동안 조맹부는 강소·절강 주위의 명승지를 두루 유람하고 각지의 문사(文士)들과 폭넓게 교유했으며, 아울러 수많은 명화를 감상하고 시가와 서화를 많이 남겼다.

을유(乙酉, 1309)년 7월에 무종이 조맹부를 중순대부(中順大夫)로 승직시켰으나 조맹부는 정중히 거절했다. 얼마 후에 무종의 태자 애육여발역팔달(愛育黎拔力八達)이 동관(東官)에서 "문무에 재능이 있는 사인들을 기용할"[266] 때 조맹부도 부름을 받아 궁정에 들어갔다. 경술(庚戌, 1310)년 10월에 그는 한림시독학사(翰林侍讀學士)에 임명되어 제고(制誥)[①]를 관장하고 국사(國史)를 편수했으며, 또 이 해에 현존하는 조맹부의 명작

⑰ 대표원(戴表元, 1244-1310)은 송말 원초(宋末元初)의 문학가이다. 〔인물전〕 참조.
⑱ 포조(鮑照, 약421-465)는 육조(六朝) 송(宋)나라의 시인이고, 사조(謝朓, 464-499)는 육조 제(齊)나라의 시인이다. 〔인물전〕 참조.
⑲ 고적(高適, 707-765)은 당나라의 시인이다. 〔인물전〕 참조.
⑳ 유학제거(儒學提擧)는 부(府)·주(州)·현(縣)에 있었던 교관(敎官)이다.
① 제고(制誥)는 천자의 조칙(詔勅)이다.

「송수맹구도(松水盟鷗圖)」를 창작했다. 1312년에 애육여발역팔달이 황제에 즉위하자 조맹부는 집현시강학사(集賢侍講學士)②가 되고 중봉대부(中奉大夫)에 봉해져 직위가 종2품에 이르렀으며, 부인 관도승(管道升, 1262-1319)③은 오흥군부인(吳興郡夫人)에 봉해졌다.④

　조맹부는 원 세조(世祖, 1260-1294 재위)에 의해 선발된 후 세조와의 친분이 매우 두터웠고, 인종(仁宗, 1311-1320 재위) 조에도 지극한 은총을 받아 양 대에 걸쳐 추거(推擧)되었다. 계축(癸丑, 1313)년 6월에 조맹부는 한림시강학사(翰林侍講學士)에 임명되었고, 같은 해 11월에 집현시독학사(集賢侍讀學士)가 되고 정봉대부(正奉大夫)에 봉해졌으며, 다음 해 12월에 집현학사(集賢學士)가 되고 자덕대부(資德大夫)에 봉해졌다. 또 병진(丙辰, 1316)년 7월에는 한림학사승지(翰林學士承旨)⑤로 승직되고 영록대부(榮祿大夫)에 봉해졌다. 이후에도 조맹부는 여러 해 동안 계속 관직과 작위를 받아 벼슬이 일품(一品)에 이르렀다. 조맹부의 가문은 부친·조부·증조부 3대에 걸쳐 모두 봉증(封贈)⑥을 하사받았고, 부인 관도승까지 위국부인(魏國夫人)에 봉해시는 등 영화의 극치를 누렸다. 일찍이 인종은 대신들에게 말하기를

　　문학을 하는 선비는 세상에서 얻기 어려운 바인데, 당나라의 이태백(이백)과 송
　　나라의 소자첨(소식) 같은 이는 성명(姓名)이 뚜렷하여 늘 사람들의 주목을 받았다.
　　오늘날 나에게는 조자앙(조맹부)이 있는데 또한 옛 사람과는 다르다.267) - 『원사
　　(元史)』「본전(本傳)」

라고 하였다. 또한 황제는 좌·우승상에게 조맹부에 대한 찬사를 자주 늘어놓았는데, 예를 들면 "남들이 못 미치는 재능이 있다", "학식이 뛰어나며" "품행과 소행이 순수하고 올바르다", "문사(文詞)가 높고 고아하며" "서화가 절묘하다", "불가와 도가의 이치에 밝고 현(玄)의 오묘함에 조예가 깊다" … 등이다. 또한 당시에 편찬된 저작들 중에는 황제가 조맹부에게 위탁하여 찬술된 것이 많았다. 인종은 조맹부를 지극히 총애하여 며칠간 조맹부를 못 보게 되면 곧 측근 대신들에게 그

② 집현시강학사(集賢侍講學士)는 황제의 문사고문(文史顧問) 격인 벼슬이다.
③ 관도승(管道升, 1262-1319)은 원대(元代)의 시인·화가·서예가이다. 〔인물전〕 참조.
④ 조맹부·관도승의 「묘지명(墓志銘)」 참조.
⑤ 한림학사승지(翰林學士承旨)는 조맹부를 추천해준 정거부(程鉅夫)가 역임했던 벼슬로, 정거부의 임기가 끝나고 조맹부가 이어서 역임했다.
⑥ 봉증(封贈). 고대에 천자가 고관(高官)으로 있는 사람의 살아있는 증조부모·조부모·부모·처에게 영전(榮典)을 수여하는 것을 봉(封)이라 하고 그들이 고인(故人)일 경우에는 증(贈)이라 했다.

의 안부를 물었고, 조맹부가 "연로하여 추위가 걱정되어 나오지 않으면"²⁶⁸⁾ "어부(御府)⑦에 급히 칙서를 내려 단비털로 엮은 모피를 하사했다."²⁶⁹⁾ 또한 관도승이 각기병이 생기자 인종은 태의(太醫)⑧를 파견하여 살피도록 했다. 황제가 이처럼 조맹부에게 마음을 기울이는 이유를 몰랐던 일부 관리들이 유언비어를 퍼뜨리고 과도한 총애를 만류하는 내용의 상소를 올리자 인종은 오히려 그들을 엄히 질책하고 처벌하여 삼가 시켰다. 조맹부도 인종의 은총에 보답하는 뜻으로 수많은 제(制)·표(表)·경권(經卷)·비문(碑文)과 인종을 찬양하는 시와 사(詞)를 썼는데, 「만수곡(萬壽曲)」에 인종의 세시(歲始)를 경하하는 궁중구호(宮中口號)를 씀에 있어 인종을 '태평천자(太平天子)'로 칭한 것도 그 중의 일례이다. 조맹부는 원 조정의 권문귀족들 및 지위가 높았던 서화가 탈첩목아(脫帖木兒), 그리고 고극공(高克恭)·이간(李衎)⑨·하징(何澄) 등과 밀접하게 교유했다. 또한 조맹부의 문하생들과 오랜 벗들 중에 연경에서 벼슬에 오른 자가 많았고, 조맹부의 명성을 경모하여 그에게 가르침을 청한 자들도 많았다.

연우(延祐) 6년(1319), 즉 조맹부가 66세 되던 해에 부인의 지병이 악화되자 조맹부는 인종에게 휴가를 청하여 부인과 함께 고향으로 돌아갔다. 조맹부 일행은 4월 25일에 대도(大都: 북경)를 떠났고, 5월 10일에 산동성 임청(臨淸)에 도달했을 때 관도승은 58세의 나이로 배 안에서 사망했다.⑩ 조맹부는 오흥에 도착한 후에 아들 조옹(趙雍)·조호구(趙護柩)와 함께 오흥에 도착한 후에 부인의 장례를 치렀고 인종은 "사신을 파견하여 의복을 하사했다."²⁷⁰⁾ 같은 해 겨울에 인종은 또 한 차례 조맹부를 불렀으나, 조맹부는 병 때문에 궁정으로 돌아가지 못했다. 다음 해에 영종(英宗, 1320-1323 재위)이 즉위했고, 그 역시 조맹부를 추숭했다. 다음해 봄에 영종은 "사신을 파견하여 안부를 묻고 좋은 술과 의복 두 벌을 하사했다."²⁷¹⁾ 같은 해 6월 16일에 조맹부는 오흥의 자택에서 글씨를 쓰고 평소와 다름없이 담소를 나누었으나 밤에 세상을 떠났는데, 이 해에 그의 나이는 69세였다. 사후에 위국공(魏國公)에 추봉되고 문민(文敏)의 시호가 내려졌다.⑪

⑦ 어부(御府)는 황제가 쓰는 물품을 넣어두는 곳이다.
⑧ 태의(太醫)는 황실의 시의(侍醫)이다.
⑨ 이간(李衎, 1245-1320)은 원대(元代)의 화가이다. 〔인물전〕 참조.
⑩ 【저자주】趙孟頫, 『松雪齋外集』, 「魏國夫人管氏墓志銘」 참고.
⑪ 【저자주】『元史』, 「本傳」 참고.

2. 조맹부(趙孟頫)의 사상과 인품

　조맹부는 한평생 높은 지위와 부귀영화를 누렸지만 마음은 줄곧 회한의 고통에 시달렸는데, 즉 그가 "마음이 서글퍼 늘 눈물 흘렸네"[272]라고 자신의 심경을 토로한 바와 다르지 않았다.⑫

　조맹부는 말년까지 줄곧 고국 남송 왕조를 그리워했다. 부패한 남송의 조정은 조맹부에게 실망만 안겨주었으나, 송 왕조의 백성이자 송 태조의 후손이었기에 등을 돌릴 수 없었고, 또 그것을 수호하려고 해도 역량이 없었다. 그래서 조맹부의 마음은 늘 애국과 회한이 뒤섞인 모순의 연속이었는데, 그가 후기에 항주(杭州)에서 지은 「구악왕묘(丘鄂王墓)」를 통해 그 일면을 엿볼 수 있다.

　　　　악왕(鄂王)의 무덤 위에 풀이 우거지고
　　　　가을 햇빛 돌짐승 위로 쓸쓸히 비친다.
　　　　남으로 간 신하들은 사직을 가벼이 알고
　　　　중원에 남은 남정네들 깃발만 바라보네.
　　　　영웅은 죽었는데 또 무엇을 한탄하리오.
　　　　천하가 둘이 되어 버틸 힘도 없는데.
　　　　서호(西湖)⑬를 향해서는 이 노래 부르지 마오
　　　　물빛도 산색도 슬픔을 가누지 못하리니.[273]

　송 왕조가 멸망하기 전까지만 해도 조맹부는 송 조정을 배신하거나 원나라에 투항할 뜻이 없었으나, 청년시기가 되면서 세상에 나아가 자신의 포부를 크게 펼치고 싶은 야망이 생겼다. 일찍이 조맹부는 말하기를 "선비가 어려서 집안에서 배우는 것은 대개 세상에 나아가 나라에 그것을 쓰고 성현의 은택을 천하에 널리 펼치고자 해서이니, 이것이 학자의 초심(初心)이다"[274]라고 하였다. 조맹부의 모친도 어린 조맹부에게 "스스로 학문에 강해져야 한다"[275]고 가르쳤고, 또 원대 초기에는 "독서를 많이 하면서 … 조정의 기용을 기다리고"[276] "일반인들과 달라야 한

⑫ 【저자주】 본 절에 인용된 조맹부의 시와 주를 달지 않은 조맹부에 관한 인용문은 모두 출처가 『송설재문집(松雪齋文集)』이다.
⑬ 서호(西湖)는 절강성 항주시(杭州市)에 있는 호수이다. 여기서는 남송 왕조를 비유하는 말로 쓰였다.

다"277)고 훈계했다. 이 때문에 조맹부는 조국이 존망의 위기에 처했을 때도 평소와 다름없이 밤낮을 가리지 않고 학문에 전념했다. 이 시기에 조맹부는 정치나 군사 방면의 투쟁에 끼어드는 것은 백해무익하다고 여겼고, 실제로 그렇게 하지도 않았다. 그는 벼슬길에 나아가 자신의 재능을 크게 발휘하고픈 마음이 간절했지만 송 왕조의 종실(宗室)⑭이었기에 적국 원나라를 위해 종사할 수는 없었다. 또 그렇게 하면 당시와 후대 사람들의 비난을 면할 수 없다는 사실도 분명히 알고 있었기에(그가 남긴 많은 시의 내용이 이 사실을 증명해준다) 원의 귀족 협곡지기가 그를 관직에 추천했을 때도 그는 거절할 수밖에 없었다. 원의 통치자가 강남의 유일(遺逸)⑮들을 등용하기 위해 여러 번 사신을 파견했을 때 대부분의 사인들은 벼슬을 거절했는데, 특히 사방득(謝枋得, 1226-1289)⑯은 벼슬을 거절했을 뿐 아니라 강남의 유일이 원 조정에 출사하는 것은 치욕이라고 말하기도 했다. 조맹부가 관직에 나아갈 뜻을 비치자 많은 사람들이 그를 만류했다. 예컨대 대표원(戴表元, 1244-1310)⑰은 「초자앙가(招子昂歌)」⑱를 지어 조맹부를 만류했고, 모헌(牟巘, 1227-1311)⑲은 「간조자앙(簡趙子昂)」과 「별조자앙(別趙子昂)」⑳을 지어 벼슬에 나아가지 말 것을 권고했다. 그리고 오흥(吳興)의 유승간(劉承幹, 1881-1963)①은 이 문제에 대해 특별히 언급했다.

「간조자앙(簡趙子昂)」에서 이르기를, "나의 일이 필묵에 이르니 명성이 세상에 퍼져 떠들썩하구나. 확실히 스스로를 감추기 어려워 주옥(珠玉)이 중원을 달리네." 라고 하였는데 '명성이 세상에 알려졌다'와 '확실히'라고 한 것은 모두 부족함을 은근히 드러낸 말이다. 또한 「별조자앙(別趙子昂)」 시에서는 이르기를, "형주(荊州)는 습착치(習鑿齒, 약317-383)②의 이로움을 얻고 강좌(江左)③는 지금 『유자산집(庾子山集)』④으로 일컬어지네"라 하니 또한 조맹부가 원에 벼슬하는 일로 인해 슬퍼한

⑭ 종실(宗室)은 황제와 가장 가까운 인척이다. 〔보충설명〕 참조.
⑮ 유일(遺逸)은 명망이 높은 사람으로 초야에 묻힌 사람, 또는 세상에서 버림받고 초야에 묻혀 있는 일사(逸士)이다.
⑯ 사방득(謝枋得, 1226-1289)은 남송(南宋)의 문학가이다. 제1권 〔인물전〕 참조.
⑰ 대표원(戴表元, 1244-1310)은 송말 원초(宋末元初)의 문학가이다.
⑱ 【저자주】戴表元, 『剡源文集』 卷28.
⑲ 모헌(牟巘, 1227-1311)은 남송(南宋)의 문학가이다. 〔인물전〕 참조.
⑳ 【저자주】牟巘, 『陵陽集』 卷1·卷4.
① 유승간(劉承幹, 1881-1963)은 중국 근대의 장서가(藏書家)이다. 〔인물전〕 참조.
② 습착치(習鑿齒, 약317-383)는 동진(東晋)의 문학가·사학가이다. 〔인물전〕 참조.
③ 강좌(江左)는 장강(長江) 하류의 무호(蕪湖)와 남경(南京)의 아래 남쪽 연안 지역이다.
④ 『유자산집(庾子山集)』은 북주(北周) 유신(庾信, 513-581)의 시문집이다. 본래 20권이었으나 이미

것이다.278) - 『능양집(陵陽集)』

조맹부는 왕손 신분이었기에 남들과는 상황이 달랐다. 벼슬길에 나아가는 일은 그의 생사와 관련된 문제이기도 했는데, 즉 사방득이 벼슬을 거절하여 후에 살해된 경우가 그 일례이다. 조맹부는 두 번째 출사 권유를 받았을 때도 정중히 거절함에 이어서 간청하기를

> 요(堯)와 순(舜)이 위아래에 계셨기에 소부(巢父)와 허유(許由)가 있었고, 오늘날 맹부(孟頫)와 맹관(孟貫)이 이미 미자(微子)⑤와 기자(箕子)⑥가 되었으니, 원컨대 제가 소부와 허유가 되는 것을 허락해 주십시오.279)

라고 하였다. 그러나 세 번째 권유를 받았을 때는 조맹부도 어쩔 수 없이 벼슬길에 나아가고 말았다. 이때는 연행에 가까운 상황이었던 것 같은데, 즉 조맹부가 스스로 "관아에 붙들려 왔으니 이제 와서 어찌 되돌리겠는가. 고향으로 돌아가길 바라건만 마음만 아득할 뿐이다"280)라고 말하여 그러한 사실을 뒷받침해주고 있다. 그러나 필경 조맹부는 송 왕조를 위해 죽음을 무릅쓰지 않고 원 조정의 관리가 되고 말았는데, 그것은 그의 모순된 심리에서 나온 결정이었다. 조국을 위해 배운 바를 발휘하려고 했던 그의 소망은 결국 아무런 작용도 일으키지 못했다.

원 조정에서 조맹부는 "벼슬이 일품(一品)에 이르고 명성이 천하에 가득했다."281) 그는 원 통치자의 총애를 받으면서 뜻을 이룬 일면도 있었으나 마음속 근저에는 늘 고통이 자리해 있었다. 조맹부는 후회하는 자신의 심경을 시에 담아 나타내었다.

> 산에 있을 땐 심오한 뜻 품었는데
> 산에서 나오니 작은 풀이 되었네.
> 옛 말에 이미 그러하다 했는데

유실되어 지금은 16권이 남아 있다.
⑤ 미자(微子)는 은(殷)나라 주왕(紂王)의 서형(庶兄)이다. 주왕에게 여러 차례 간(諫)했으나 듣지 않아 결국 나라를 떠났다.
⑥ 기자(箕子)는 은(殷)나라의 태사(太師)이다. 주왕(紂王)의 숙부로서 주왕을 자주 간(諫)하다가 잡혀 종이 되었다.

일을 당하니 일찍 몰랐음이 괴롭네.
평생 홀로 나아가길 염원하면서
언덕과 골짜기에 회포를 기탁하네.
서화는 때때로 스스로 즐기는 것이니
초야의 성품도 스스로 지켜지길 기약하네.[282]

- 「죄출(罪出)」

더러운 속세에 잘못 떨어져
연경(燕京)⑦의 화려한 봄을 네 번 보냈네.
못 가의 꿩은 갇힌 가축 탄식하니
갈매기를 그 누가 길들일 수 있겠는가?[283]

- 「기선어백기(寄鮮於伯機)」

군자는 도의(道義)를 중히 여기고
소인은 공명(功名)을 중히 여긴다.
천작(天爵)⑧은 존귀함의 으뜸이지만
난세에서 어찌 영화로울 수 있겠는가?[284]

- 「자석(自釋)」

이 때문에 조맹부는 절개를 굳게 지켜나가는 송 왕조의 유민들을 특별히 존경했고, 강남의 유일들이 그에게 불만의 정서를 표출해도 그들을 찾아가 시를 써주고 칭찬해주었다.

조맹부는 자신이 관직에 나아간 일을 후회했기에 부귀영화를 누리면서도 수치심에서 벗어나지 못했고, 이 때문에 한평생 은일을 가장 동경했다. 조맹부의 마음에는 점차 장자(莊子)가 자리했고, 도연명은 더욱 이상 속 인물로 자리했다. 그는 도연명의 초상을 그렸을 뿐 아니라 도연명의 시의(詩意)를 표현한 그림을 가장 많이 그렸다. 도연명을 동경한 조맹부의 마음은 그의 시문에 여실히 반영되어 있다.

장자(莊子)는 흉금이 넓게 트인 선비이니

⑦ 연경(燕京)은 원나라의 수도이고, 지금의 북경이다.
⑧ 천작(天爵)은 하늘에서 내린 벼슬이다.

천지를 사람의 몸에 견주었네.

천년 뒤의 도연명도 그러한 인물이니

…

저승에서 혹여 다시 살아온다면

말채찍 잡는 일도 기뻐하리라.285)

- 「사모시차운전순거(四慕詩次韻錢舜擧)」

한가로이 도연명의 시를 읊고

조용히 왕유의 글씨를 익힌다.286)

- 「수등야운(酬滕野雲)」

공자(孔子)가 말하기를 '은거는 그 뜻을 구함이요 의(義)를 행함은 그 도(道)에 이르기 위함이다. 내가 말은 들었으되 그러한 사람은 보지 못했다. 아! 선생 같은 사람만이 그에 가깝구나'라고 하였다.287) - 『오유선생전론(五柳先生傳論)』

당시에 조맹부와 함께 벼슬길에 나아갔던 오징(吳澄, 1249-1333)⑨은 의연히 관직을 버리고 돌아갔다. 오징이 길을 떠나기 전에 조맹부는 "오징이 갑자기 돌아갈 뜻 가지니 … 오징의 마음이 나의 마음이라네(「송오환청남환서送吳幻淸南還序」)"288)라는 시를 지었고, 이어서 다음과 같은 말을 남겼다.

오징이 그만두려 하면 나는 어찌해야 하는가? 내 고향에는 그대처럼 훌륭한 사람이 있으니 나의 스승이다. 전선(錢選) 순거(舜擧), 소화(蕭和) 자중(子中), 장복형(張復亨) 강부(剛父), 진각(陳慤) 신중(信仲), 요식(姚式) 자경(子敬), 진강조(陳康祖) 무일(無逸)(모두 은사이다. 역자)은 나의 벗들이다. 내가 나의 고향에 거처하면서 몇 사람을 쫓아 노닐며 산수 사이를 방랑하고 뛰어난 가르침 속에 즐기며, 책 읽고 거문고 연주하면 족히 절로 즐거울 것이다.289)

이 해에 조맹부의 나이는 34세였고 그가 북경에 간지 일 년째 되는 해였다. 다음해에 조맹부는 「죄출(罪出)」 시를 지어 자신의 참회하는 심경을 토로했고 4년

⑨ 오징(吳澄, 1249-1333)은 원대(元代)의 성리학자이다. 〔인물전〕 참조.

째 되던 해에는 "더러운 속세에 잘못 떨어져 연경(燕京)의 화려한 봄을 네 번이나 보냈네"290)라는 내용의 시를 지어 자신의 침통한 심경을 토로했다. 또 5년째 되던 해에는 "벼슬길에서 보낸 지가 지금으로 5년 … 읽던 책을 덮으니 눈물이 떨어지네."291)라는 시를 지었다. 조맹부는 '그만두다', '죄에서 벗어나다', '속된 세상', '세속의 꿈' 등의 구절을 마음속으로 되뇌며 고향으로 돌아갈 뜻을 굳혔고, 이 후부터 점점 더 은일과 자유를 동경했다. 조맹부는 제남에서 임직할 때, 불현듯 오흥으로 돌아가 은거하고픈 마음이 간절해져 "고상함에 위배되니 구원(丘園: 은거할 곳)을 그리워하네"292)라고 표현했고, 아울러 다음과 같이 심경을 토로했다.

병이 많아지니 벼슬길도 싫증나고
귀향을 염원하니 가을이 찾아오네.
농어회와 순채국⑩은 근심을 주지 않으니
기러기가 곡식 꾀함은 따를 바가 아니로다.
공연히 뜻을 굳혀 조정에 의지하려고
또 열 식구 데리고 제주(齊州)를 지나가네.
한가한 이 내 몸은 백로를 흠모하니
날아가고 날아오는 모든 것이 자유롭네.293)
- 「지원 임진(1352)년에 집현에서 제남으로 가서 임직하게 되어 잠시 오흥으로
돌아가면서 시를 지어 생각을 쓴다 (至元壬辰由集賢出知濟南暫還吳興賦詩書懷)」

조맹부가 관직에서 물러나 은거하는 자유를 지극히 원했음을 알 수 있다. 조맹부는 벼슬에 나아간 지 5년 째 되던 해에 「차운주공근견증(次韻周公謹見贈)」 시를 지어 관리사회를 혐오하여 귀향으로 돌아가고픈 심경을 토로했고, 45세 때는 스스로 그린 자화상에 시 한 수를 써서 물러나 은거할 뜻을 나타내었다.

갓끈 씻고 오래도록 어부(漁父)를 따르는데
의관을 갖추고서 순찰관을 보겠는가?⑪

⑩ 농어회와 순채국은 벼슬을 그만두고 고향에 돌아와 먹는 음식을 뜻한다. 후한(後漢) 오군(吳郡) 사람인 장한(張翰)이 낙양(洛陽)에서 벼슬하다가 천하가 어지러운 것을 보고 깊이 생각하고는 고향의 순채국과 농어회가 그립다며 벼슬을 그만두고 고향으로 돌아갔다는 고사(故事)에서 유래된 말이다.
⑪ '束帶寧堪見督郵'는 도연명의 '오두미 때문에 허리를 굽히다(五斗米, 折腰)' 일화에서 유래된 말이

신년에는 관직을 버리고 떠나고 싶으니
얽매임 없는 백사장의 갈매기 같다네.[294]
- 「원조송설소상입축(元趙松雪小像立軸)」

　조맹부는 또 「도정절상(陶靖節像)」을 그려 동경하는 바를 기탁했고, 평소에 도연명
에 관한 내용을 가장 즐겨 그렸다. 특히 그가 56세 때 그린 「백묘도잠사적(白描陶潛事
迹)」은 내용의 진행에 따라 그림이 이어지는 형식으로, 「도상(陶像)」·「불견독우(不見督
郵)」·「기관귀거(棄官歸去)」·「무무현금(撫無弦琴)」·「취국(醉菊)」 등 총 14폭으로 구성되어 있
다. 조맹부는 한림시독학사(翰林侍讀學士)에 임명된 해에 「송수맹구도(松水盟鷗圖)」를 그려
자신의 심경을 표현했고, 말년에 이르자 자신의 심경을 이렇게 토로했다.

세월은 저물어 일마다 힘들고
귀뚜라미는 집에서 손님 근심 더해주네.
소년의 풍월은 맑은 밤을 슬퍼하고
고국의 산천은 깊은 가을에 들었네.
아름다운 국화 피어 계절을 재촉하고
조각배를 사려다가 숲과 언덕 찾았네.
이제부터 세상 밖을 방랑하려고 하니
어느 곳에 인간세상의 허물이 있으리오[295]
- 「차운제자준(次韻弟子俊)」

　조맹부의 침울한 정서가 물씬 느껴진다. 조맹부는 한평생 은일을 동경했으나, 관리
사회의 속박에서 벗어날 수 없었기에 "부질없이 구학(丘壑)에 뜻을 두었고, (그것을) 잊
지 못해 오래도록 마음속에 두었는데"[296] 이것이 그의 가장 큰 모순이었다.
　조맹부는 송 왕조의 왕손이었음에도 송대에 벼슬이 하급관리인 사호참군(司戶參軍)
에 불과했고, 송 왕조가 멸망한 후에도 평민과 다를 바가 없는 처지였다. 그런데도

다. 도연명이 팽택(彭澤)의 관리로 있을 때 군(郡)의 장관이 왔다. 그때 하급관리가 의관속대(衣冠束
帶: 예복으로 정장)하여 뵈어야 된다고 말했다. 도연명은 "조그마한 녹미(祿米) 때문에 허리를 굽혀
어린아이 같은 시골 관리 따위를 볼 수가 있겠는가" 하고 웃었다. 잠시 후 도연명은 의관을 벗어 하
급관리에게 주고는 그날로 관직을 버리고 고향으로 돌아가면서 유명한 「귀거래사(歸去來辭)」를 지
었다고 한다. 오두미는 그 당시 관리의 하루 녹봉이다.

사람들은 조맹부가 침몰하는 송 왕조를 껴안고 놓지 않길 원했고, 심지어 그가 송 왕조와 함께 가라앉길 바란 이들도 있었다. 조맹부 본인도 그러한 마음을 가진 적이 있었지만, 또 기꺼이 그러하지 못한 모순도 드러내었다.

조맹부의 출사가 비록 불가피했다고는 하지만, 당시에 조맹부는 많은 사람들의 반대에 부딪쳤고 후세에는 더 많은 사람들이 자신을 비난할 것이라는 예측도 했다. 그래서 그는 늘 심적인 고통에 시달렸고, 노년이 되어서도 슬픔을 감추지 못했다.

> 이 빠지고 머리 벗겨진 예순 세 살
> 한평생 일마다 서글픔을 감내했네.
> 붓과 벼루에 정(情)을 담아서
> 세상에 남겨 웃음거리로나 삼아볼까.[297]
> - 「자경(自警)」

조맹부는 벼슬이 일품(一品)에 오르고 명성이 천하에 가득했으나 오히려 '한평생 일마다 슬픔을 감내해야' 했는데, 그의 이러한 모순과 회한은 마침 걸출한 예술가 특유의 토양으로 조성되었다.

조맹부가 사망한 후 세상에는 송 왕조의 유민들도 많지 않았고, 원대의 대 화가 황공망·예찬·왕몽·오진 등도 조맹부를 비난하지 않고 오직 그의 예술에만 관심을 두어 추숭했다. 그러나 명대에 이르자 문제가 제기되기 시작했다. 심주(沈周)는 조맹부에 대해 "조국의 산하는 이미 흘러갔거늘[12] 선생의 귀거래(歸去來)는 어찌 그리 늦었는가?"[298]라고 하였고, 황진(黃溍, 1277-1357)[13]은 "비단 닻줄 상아 돛대가 한갓 꿈은 아니거늘, 어찌하여 열 이랑의 외밭은 없었는가?"[299]라고 하였다. 이동양(李東陽, 1447-1516)[14]은 이 문제 대해 한층 더 심각하게 논했다.

[12] 원문에 '典午山河已莫支'라 하였는데, 전오(典午)는 사마(司馬)의 은어이고 진(晉)나라를 가리키는 말이다. 중국역사 상 가장 나약했던 두 정권이 사마씨의 진(晉)나라와 송(宋)나라이다. 진나라는 오랑캐라고 얕보던 북쪽 이민족을 막아내지 못하여 양자강 이남으로 내몰려 이른바 반벽강산(半壁江山)을 겨우 유지했고, 송나라는 금(金: 거란족)의 침공을 막아내지 못하여 휘종과 흠종 두 황제가 포로가 되고 영토가 동남 일대로 줄었다가(즉 남송) 결국에는 원나라의 침공으로 멸망했다. 심주가 말한 '전오' 즉 진나라는 나약한 한족 정권을 비유한 말이자, 멸망한 송나라 즉 조맹부의 조국을 비유한 말이다.
[13] 황진(黃溍, 1277-1357)은 원대(元代)의 문학가이다. 〔인물전〕 참조.
[14] 이동양(李東陽, 1447-1516)은 명대(明代)의 서예가 겸 문학가이다. 〔인물전〕 참조.

조맹부의 글씨와 그림은 지극히 뛰어나며, 시율(詩律) 또한 청려(淸麗)하다. 그의 「계상(溪上)」이라는 시에 "비단닻줄 상아돛대 한갓 꿈은 아니거늘, 용봉(龍鳳) 새긴 생황은 또 뉘 것인가"라고 한 구절은 그 뜻이 매우 비상(非常)하다. 「악무목묘(岳武穆墓)」에서는 "남으로 간 군신들은 사직을 가벼이 알고, 중원의 남정네들 깃발만 바라본다"라고 하였다. 시구는 비록 아름다우나 뜻은 이미 멀어져버렸다. 또 원 세조에게는 "지난 일은 이미 그르친 것, 무슨 말을 하리요 장차 충성을 다하여 황제를 받들리라"고 하였으니, 뜻은 온데간데 없어져버렸다. 그의 그림 상에 "전대의 왕손이 오늘은 재상이 되어 한가로운 하늘과 8척 용만을 그리는구나"라고 질책한 시도 있다. 또 "강가 푸른 산, 저 넓은 땅 어찌 몇이랑 외심을 받이 없을까?", "강 가운데 밝은 달 보기도 좋아라. 비파만 끌어안고 이별선을 지나가네"라 한 것은 거의 욕설에 가깝다. 무릇 왕손으로 변방민족에게 굴욕을 당하면 상규(常規)에 비추어 헤아려보건대, 그 처신이 남과 같을 수는 없다. 또 그 예술적 재능의 뛰어남은 족히 다른 사람들이 비난할만한 여지를 주고 있으니 차라리 재주가 없었다면 나았을 것이다.[300] - 『녹당시화(麓堂詩話)』

장축(張丑, 1577-1643)[15]은 조맹부의 그림에 대해 "지나치게 곱고 섬세하고 부드러우며, 특히 큰 절개를 빼앗기지 않는 기세가 부족하다"[301]고 기록했고, 부산(傅山, 1607-1684)은 조맹부에 대해 다음과 같이 말했다.

(사람들은) 그의 인물됨을 천박하게 여기고 글씨가 얕고 속된 것을 병통으로 여겼다. … 다만 학문이 올바르지 못하게 쓰이고 아름다움을 추구하는 한 길로 흘러갔으니, 몸과 마음의 관계를 속일 수 없음이 이와 같았다.[302] - 『작자시아손(作字示兒孫)』

또 청대의 손화(孫和)는 조맹부의 「궁녀철명도(宮女啜茗圖)」를 감상한 후 이러한 시를 남겼다.

애산(厓山)[16]의 남은 한(恨)은 황사(黃沙)되어 맴도는데

⑮ 장축(張丑, 1577-1643)은 명대(明代)의 수장가·서화이론가이다. 제1권〔인물전〕 참조.
⑯ 애산(厓山)은 송나라 장수 장세걸(張世杰)·육수부(陸秀夫)가 조병(趙昺)을 업고 바다로 들어가 빠져 죽은 곳이다.

채색하는 왕손(王孫)은 집을 기억 못하네.

홀연히 화폭 위에 옛 일을 묘사하니

뒤뜰 꽃을 죽인 일이 부끄러워지네.303)

- 「제조맹부궁녀철명도(題趙孟頫宮女啜茗圖)」

황택(黃澤)⑰은 조맹부의 말 그림을 감상한 후에 이러한 시를 지었다.

밤에 떠난 왕손은 옛 송나라 사람인데

변경(汴京)⑱ 향해 돌아보니 티끌이 되었더라.

상심하며 홀연히 오랑캐의 말(馬)을 보니

무슨 일로 연못가에서 자기 몸을 비추나.304)

서발(徐勃, 1570-1642)⑲은 조맹부에 대해 다음과 같이 표현했다.

송나라 왕손은 그림 재주가 뛰어나

은 안장과 금 굴레 옥화총(玉花驄)⑳을 그렸다네.

십만의 참된 왕손 하늘에서 한가한데

부질없이 북풍에 맞서 무례하게 우는구나.305)

- 「화발(火勃)」

후세의 문인들은 조맹부가 "종실(宗室)의 친척의 신분으로 오랑캐의 변에 욕을 당했다(원 조정에 벼슬한 일)"306)는 이유로 그의 인품을 비난했고, 이러한 비난은 조맹부의 예술에 대한 평가에도 영향을 미쳤다.

만약 오늘날의 도덕관념으로 조맹부를 평가한다면 그가 송나라에서 벼슬하건 원나라에서 벼슬하건 다를 바가 없으며, 송 왕실을 배반하는 자도 될 수 없다. 더욱이 조맹부는 송 왕조가 멸망하기 전에 투항하여 벼슬을 구걸한 것이 아니라 송 왕조가 멸망한 후에 타의에 의해 강제로 끌려갔을 따름이다. 그러나 고대의 도덕

⑰ 황택(黃澤)은 명대(明代)의 관리(官吏)이다. 〔인물전〕 참조.
⑱ 변경(汴京)은 오대·북송의 수도이며, 지금의 하남성 개봉(開封)이다.
⑲ 서발(徐勃, 1570-1642)은 명대(明代)의 시인·서화가·장서가(藏書家)이다. 〔인물전〕 참조.
⑳ 옥화총(玉花驄)은 당(唐) 현종(玄宗)이 타고 다닌 준마(駿馬)의 이름이다.

관념으로 보면 조맹부는 백이(伯夷)와 숙제(叔齊)처럼 수모를 당할 바에는 차라리 굶어죽어야 했거나, 혹은 숨을 수 있으면 숨어 지내고 그렇지 못하면 송 왕실을 위해 목숨을 바쳐야 했다. 조맹부 본인의 입장에서는 단지 재능을 발휘하고 싶었을 뿐 오랑캐의 조정에서 벼슬할 뜻은 없었을 것이다. 그러나 필경 조맹부는 저항정신과 절개가 부족하여 못이기는 척 원 조정의 관리가 되었고, 그 후로는 줄곧 후회하여 일념으로 은일을 동경했다. 그의 출사가 부득이했다고 하더라도 결과적으로 그는 용단을 내리지 못했고 전횡(田橫, ?-BC202)①처럼 목숨을 다하지도 않았다. 은일도 평생 동경에만 머물러 늘 그의 의식 속에서만 존재했다. 조맹부는 진취적인 의지력과 과감한 결단력이 부족했고, 사람들의 조소와 비난을 받으면서도 오히려 개의치 않고 자책하면서 관용으로써 사람들을 대했다. 그는 성정이 온순하여 단 한 번도 황제의 뜻을 거스르지 않고 조신하게 임직했고, 단 한 사람도 강제로 부린 적이 없었기에 "사대부들 중에 조맹부의 덕망을 칭송하지 않는 이가 없었다."307) 그러나 또 그는 기회를 틈타 폭정재상 상가(桑哥)를 일거에 처형하여 위아래로 자신을 과시하기도 하고 주변 사람들을 대함에 있어 임기응변하는 등, 자신이 빈틈이 없음을 현시하기도 했다. 이러한 조맹부의 성격은 그의 그림에도 여실히 반영되어 있다. 예컨대 조맹부의 화풍은 강하거나 맹렬한 유형이 아니라 온화하고 윤택하며 단정하고 유순하며 가볍고 고아한 유형이다. 또한 필법도 기이하고 거칠거나 호방하고 굳센 유형이 아니라 화사하고 평담한 유형이며, 외향적이 아니라 내재적이고 함축적이다. 그리고 화풍과 기법은 일관된 면모가 아니라 각양각색인데, 이 모두가 그의 인격이 그림 상에 구현되어 나온 풍모이다.

3. 조맹부(趙孟頫)의 회화미학관

조맹부는 세 가지 방면의 미학사상을 갖추었다. 하나는 전통을 중시한 방면이고, 하나는 자연을 중시한 방면이며, 하나는 서법의 필의(筆意)②를 중시한 방면이다. 이 세 가지 미학관은 남송시대의 회화에서는 거의 도외시 되었으나, 조맹부는 이를

① 전횡(田橫, ?-BC202)은 진말(秦末)의 기의군 수령(首領)이다. 〔인물전〕 참조.
② 필의(筆意)는 서화가가 뜻을 경영하고 필획을 운용하여 표현한 신태(神態)·의취(意趣)·풍격(風格)·공력(功力) 등을 가리킨다.

다시 주장함과 동시에 특별히 강조했다. 또한 조맹부는 이 세 가지를 동등하게 열거한 것이 아니라, 고의(古意)를 가장 중요한 지위에 두었다. '고의'는 전통을 의미했는데, 즉 조맹부는 '고의'에 대해 다음과 같이 설명했다.

> 그림을 그리는 데에는 고의(古意)가 있는 것을 귀하게 여겨야 하니, 고의가 없다면 비록 공교(工巧)하다 하더라도 이익 되는 것이 없다. 요즘 사람들은 단지 용필이 섬세하고 채색이 고운 것만을 알고는 곧 스스로 뛰어난 솜씨라고 말하는데, 이는 특히 고의가 부족하면 온갖 병이 마구 생기는 것을 모르는 것이니, 어찌 볼 수 있겠는가? 내가 그린 그림은 간략하고 대략적인 것 같지만 아는 사람은 그것이 옛 그림에 가깝다는 것을 알기 때문에 훌륭하다고 여기는데, 이는 아는 사람에게나 말할 수 있지 알지 못하는 사람들에게는 말할 수 없다.[308] - 『청하서화방(淸河書畵舫)』 「자발화권(自跋畵卷)」

내용에 언급된 '고의'는 북송 이전의 화법을 가리키며, '요즘 사람들'은 남송 말기의 화법을 배운 사람들을 가리킨다. 요즘 사람들의 '용필이 섬세하다'는 것은 남송 마원·하규 화파의 섬세하고 강한 필선을 가리키는데, 이러한 필선은 변화를 시도하기에는 한계가 있었다. 또한 '채색이 고운' 그림은 현존하는 남송화원의 산수소품 중에 많이 보이는데, 원대 초기에도 여전히 이러한 화풍이 계속되었다. 남송의 화법도 그 나름의 장점이 있었으나 원대에는 이미 진부한 것이 되어 참신한 맛이 없었다. 역대로 대 화가는 기존의 세력이 이미 형성되어 있는 상황에서 능히 새로운 길을 개척하여 예술에 새로운 경지를 불러올 수 있었는데, 옛사람들은 이것을 '변혁'이라 하였다. 강경하면서 필봉(筆鋒)을 드러내는 남송화풍은 원대 초기에 이미 발전의 끝에 이르러 변혁은 필연적인 추세였다. 조맹부는 성격이 온순하고 온화하여 남송화풍과는 정서적으로 상반되었기에 남송화풍을 지극히 싫어했다. 또 그는 송나라의 왕손 신분이었기에 정치 방면에서 지극히 신중한 태도를 취해야 했다. 북송은 금에 의해 멸망되었고 금과 남송은 함께 원에 의해 멸망되었다. 조맹부가 남송(조맹부는 '근세近世'라 표현했다)을 비판한 이유는 자신의 안위를 보장받기 위함이었다. 즉 조맹부가 남송을 선양하면 그 자신의 안위에 문제가 발생할 수 있었는데, 그가 일찍이 "지난 일은 그르쳐진 것 무슨 말을 하리요 장차 충성을

다해 황제를 받들리라"309)라고 말했던 것도 이와 유사한 상황에서 취한 태도였다. "원망이나 불평이 없었던"310) 조맹부의 절친한 벗 전선도 남송화법을 다 버리고 오직 옛 법을 본받았다. 조맹부는 늘 전선과 함께 예술에 대해 토론했으므로 전선의 영향도 받았을 것이다. 조맹부보다 나이가 많았던 원의 귀족화가 고극공(高克公)도 줄곧 미씨 부자와 동원·거연의 그림을 종법(宗法)으로 삼았고 남송화법은 배우지 않았는데, 그 역시 조맹부에게 다소 영향을 주었다.

조맹부는 이당 이래 줄곧 유행해온 남송의 원체화풍을 변혁하여 한 시대의 새로운 화풍을 창립하고자 했고, 이에 대한 실천방안으로 고의(古意)에 노력을 기울일 것과 '당(唐)대의 그림을 배울' 것을 주장했다. 이를 관철시키기 위해 그는 본인부터 창작을 통해 실행에 옮기고 이론을 통해 여러 번 밝혔으며, 죽는 날까지 이 주장을 견지했다. 조맹부는 이 주장의 범위를 시가와 서예창작 분야에까지 확대했다. 예컨대 그는 시를 논할 때 "지금의 시는 비록 옛 시는 아니지만, 육의(六義)③는 다 폐할 수 없다"311)고 하였는데, 이 말은 "질(質)은 옛 뜻(古意)을 따르고, 문(文)은 지금의 정(情)을 변화시킨다"312)라고 하는 전통적인 논법과 의미가 비슷하다. 조맹부는 서예를 논할 때도 "글씨를 배움은 옛사람의 법첩(法帖)④을 감상하는 데 있으니, 그 붓을 사용하는 뜻을 다 알아야 유익함이 있게 된다"313)고 하였으며, 또 「유여구학도(幼輿丘壑圖)」의 후발(後跋)에서 다음과 같이 말했다.

나는 어려서부터 그림을 좋아하여 한 치의 비단이나 한 자(尺)의 종이라도 얻으면 붓을 들어 모사(模寫)하지 않은 적이 없었다. 이 그림은 처음으로 색채를 쓸 때 그린 것인데, 비록 필력이 아직 이르지는 못했지만 대략 고의(古意)가 있다.314)

또 조맹부는 「이양도(二羊圖)」 상에 기록하기를

내가 말을 그린 적은 있었지만 소를 그린 적은 없었다. 중신(仲信)이 그림을 요구해서 내가 일부러 유희 삼아 그렸는데, 비록 옛 사람에게 근접할 수는 없지만

③ 육의(六義)는 『시경(詩經)』의 여섯 가지 대의(大義)를 말하는 것으로, 즉 풍(風)·아(雅)·송(頌)·흥(興)·비(比)·부(賦)이다. 이 육의는 다시 두 가지로 나뉘는데, 풍(風)·아(雅)·송(頌)의 삼경(三經)은 시의 내용과 성질을 말하는 것이고, 흥(興)·비(比)·부(賦)의 삼위(三緯)는 시의 체제와 서술방식을 말하는 것이다.
④ 법첩(法帖)은 옛 서예가의 법서(法書)를 나무나 돌에 새겨 만든 첩(帖)이다. 〔보충설명〕 참조.

기운(氣韻)에 있어서는 자못 얻은 바가 있었다.[315]

고 하였는데, '옛사람의 그림과 빼어 닮는 것'을 '기운'보다 더 중시하는 듯하다. 조맹부는 51세 때 그린 「홍의나한도(紅衣羅漢圖)」상에 17년이 지난 후에 다음과 같은 글을 남겼다.

> 나는 노릉가(盧楞迦)가 그린 나한상(羅漢像)을 자주 보았는데 서역인의 정태(情態)를 가장 잘 얻고 있다. 이 모두가 당나라 때는 장안(長安)에 서역인들이 많이 있어서 눈과 귀로 접하고 말로 통했기 때문이다. 비록 오대에 이르러 왕제한(王齊翰)[5] 등도 그렸지만, 요컨대 중국의 승려와 무엇이 다르겠는가? 내가 연경(燕京)에서 벼슬한지가 오래되어 일찍이 인도의 승려들과 자못 교유(交游)했기 때문에 나한상에 있어서는 터득한 바가 있다고 스스로 말할 수 있다. 이 그림은 내가 17년 전에 그렸던 것이다. 거칠지만 고의(古意)가 있으니 보는 이들이 어떻게 생각할런지 모르겠다.[316]

내용을 통해 조맹부가 '고의'뿐 아니라 사실(寫實)도 중시했음을 알 수 있는데, 이는 아마도 당시의 그림보다 옛 그림에 사실적인 요소가 더 많았기 때문인 듯하다. 앞 절에서 기술한 바와 같이 상대적으로 보면 남송회화는 사실적인 요소보다 주관적인 정서가 많았는데(조맹부의 문인화도 주관적 정서를 중시했으나 남송회화의 주관적 정서와는 상반되었다), 이 또한 조맹부가 남송화법을 반대한 이유의 하나였을 것이다. 조맹부가 말한 '고(古)'의 일부는 북송을 가리켰고, 오대와 당(唐)대를 더 많이 가리켰다. 물론 당 이전의 더 오랜 '고'도 있었지만 당시에는 유작을 보기 어려웠다. 또한 조맹부가 당(唐)대의 그림을 배우는 데에 노력했다고는 하나, 사실 당시에는 당대의 그림도 많지 않았다. 조맹부는 이 사실에 대해 다음과 같이 말했다.

> 대개 당(唐)대 이래로 왕유와 대·소이장군·정광문(鄭廣文)[6]과 같은 여러 공(公)들의 매우 기이한 자취들은 한두 번도 볼 수 없었다. 오대의 형호·관동·범관 무리들의 그림에 이르러서는 모두 근세(近世: 남송)의 필의(筆意)와 멀리 단절되었다. 내

⑤ 왕제한(王齊翰)은 오대(五代) 남당(南唐)의 화가이다. 〔인물전〕 참조.
⑥ 정광문(鄭廣文)은 정건(鄭虔)의 별명이다. 광문관박사(廣文館博士)를 지냈기에 그렇게 불렸다.

가 그린 것은 비록 감히 옛사람의 그림과 비교할 수는 없지만 근세의 화가들에
견준다면 스스로 조금 다르다고 말할 수 있을 따름이다.[317] - 「자제쌍송평원도권
(自題雙松平遠圖卷)」

조맹부는 오래된 그림을 배울수록 더 좋다고 여겼는데, 즉 그는 다음과 같이 말했다.

근래 장훤(張萱, 8세기 초중반 활동)[⑦]의 「횡적사녀(橫笛仕女)」를 보면 정신이 맑고
윤택해지니, 멀리 교중산(喬仲山)의 「고금사녀(鼓琴仕女)」 위에 있다. 또 이소도(李昭道)
의 진적(眞迹)인 「적과도(摘瓜圖)」는 비단이 무수히 갈라져 있지만 산꼭대기와 물결
이 부드러우면서도 굳세며 수목은 모두 고묘(古妙)하며 … 다만 물결·나무·바위·
집들을 묘사했을 따름이다. 비록 당나라의 그림과 비교하면 고의(古意)가 조금 못
미치지만 깊고 그윽하며 평탄하고 밝아 정취가 무궁하니 또한 묘품(妙品)이다.[318] -
「치계종원이례(致季宗源二禮)」

송나라 사람들의 인물화는 당나라 사람들에 심히 못 미친다. 나는 각고의 노력
으로 당나라 사람들의 화법을 배웠고 송나라 사람들의 필묵은 다 버리고자한
다.[319] - 「자발화권(自跋畵卷)」

문학 방면에서는 역대의 복고파와 복고운동이 높은 성취를 이루었으며, 회화 방
면의 복고운동도 원대 조맹부에 의해 시작된 이후 높은 성취를 이루었다. 사실 고
의(古意)·고고(高古)·고법(古法)은 당(唐)대의 장언원(張彥遠, 약815-875)과 송대의 미불 등도
주장한 적이 있지만 그 영향력은 조맹부에 못 미쳤다. 숭고(崇古)와 복고(復古)가 청대
의 4왕(四王)[⑧]처럼 옛 그림을 임모하는 것으로써 창작을 대신하는 방식으로 변해서
는 안 되는 것이며, 조맹부도 그렇게 하진 않았다. 명말(明末)의 동기창(董其昌)은 조맹
부의 화풍을 총결하는 과정에서 조맹부가 주장한 '고의'의 참뜻을 가장 잘 설명
해주었다.

그러므로 배움에 있어 취함과 버림이 있어야 하니, 이는 화가가 옛사람의 그림

⑦ 장훤(張萱, 8세기 초중반 활동)는 당대(唐代)의 화가이다. 〔인물전〕 참조.
⑧ 사왕(四王)은 청초의 궁정화가 왕시민(王時敏, 1592-1680)·왕감(王鑒, 1598-1677)·왕휘(王翬,
1632-1717)·왕원기(王原祁, 1642-1715)이다. 제1권 〔보충설명〕 참조.

과 닮은 점을 가지되 양식을 변화시키지 못하면 그림의 노예가 되는 것과도 같은 것이다. 조맹부의 그림은 왕유과 동원 두 대가의 화법을 겸하고 있다. 당나라 사람들의 섬세함이 있으나 그 지나치게 섬세함을 버렸고, 북송의 웅장함은 있으나 그 지나치게 거친 점은 버렸다.[320] - 「제조씨화작화추색도(題趙氏畵鵲華秋色圖)」

조맹부는 대자연에 대한 배움의 중요성도 인식했다. 예컨대 조맹부는 "그림이 아이들 장난이 아님을 오래 전에 알았나니 도처의 운산(雲山)이 내 스승로다"[321]라고 말하여 그가 대자연을 본받은 사실을 알려주고 있다. 조맹부의 산수화에는 유람하면서 사생한 듯한 인상이 강하게 다가오는데, 예를 들면 「동정동산도(洞庭東山圖)」·「작화추색도(鵲華秋色圖)」·「오흥청원도(吳興淸遠圖)」 등이 그러하다. 조맹부는 만년에 항주의 아름다운 풍광을 보았으나 "눈병이 낫지 않아 붓을 들 수 없게 되자"[322] 아들을 불러 대신 그리게 하기도 했다.

조맹부는 전통과 자연에 대한 배움과 더불어 서법의 용필을 중시해야 함도 주장했다. 예컨대 조맹부는 「수석소림도(秀石疏林圖)」 후미 상에 다음과 같은 시를 남겼다.

돌은 비백(飛白)[9] 같고 나무는 주서(籒書)[10] 같되
대나무를 그리려면 8법(八法)[11]에 통해야 한다.
누군가가 이것을 할 수 있다면
글씨와 그림이 본래 같음을 알게 되리라[323]
- 『울씨서화제발기(鬱氏書畵題跋記)』

조맹부의 그림을 감상해보면 그의 이러한 관념을 확인할 수 있다. 조맹부의 회화사상에서 이상의 세 방면은 원대회화의 새로운 풍격 형성에 강령이 되었고, 아

⑨ 비백(飛白)은 굵은 필획을 그을 때 운필(運筆)의 속도와 먹의 분량에 따라서 그 획의 일부가 먹으로 채워지지 않은 채 불규칙한 형태의 흰 부분(바탕)이 드러나게 하는 필법이다. 후한(後漢)의 채옹(蔡邕)이 시작한 것으로 전해진다. 회화에서는 오대와 북송 이후 수묵화에서 주로 많이 사용되었다.
⑩ 주서(籒書)는 고대 서체의 하나이다. 주(周) 선왕(宣王)의 사관(史官)인 사주(史籒)가 만든 글씨로 알려져 왔는데, 오늘날 중국서예사에서는 주 말기 진(秦) 지방에서 쓰인 문자로 해석하는 것이 통례이다. 석고문(石鼓文)이 그 대표적인 예이며, 소전(小篆)의 조형(祖形)으로 간주된다. 조맹부가 시에서 말하는 주서는 전서(篆書)의 대칭(代稱)으로서의 의미이다.
⑪ 팔법(八法)은 영자팔법(永字八法)을 가리킨다. 전하는 말에 의하면 이는 후한(後漢)의 채옹(蔡邕)이 숭산(崇山)의 석실(石室)에서 글씨를 배울 때 신(神)으로부터 전수받은 것으로서 그 후 최원(崔瑗)·장지(張芝)·종요(鍾繇)·왕희지(王羲之)가 창작한 것이라고도 하는데, 永자 한 글자로 운필(運筆)의 팔법(八法)을 설명한 것이다. 곧 측(側)·늑(勒)·적(趯)·책(策)·약(掠)·탁(啄)·책(磔)의 여덟 가지를 이른다.

울러 원·명·청대의 회화에 심원한 영향을 미쳤는데 이 점은 제5절에서 논하기로 한다.

4. 조맹부(趙孟頫)의 산수화

조맹부의 그림은 안장(鞍裝)과 말이 가장 유명하고 산수와 인물은 그 다음이지만, 당시와 후대에 미친 영향으로 보면 산수화가 가장 유명하다. 조맹부의 산수화는 풍모가 비교적 다양하다.

「오흥청원도(吳興淸遠圖)」(卷, 비단에 채색, 25×77.5cm, 상해박물관). 조맹부의 현존 작품 중에 가장 고아하고 예스럽다. 우측 상단의 글씨 '吳興淸遠圖' 중의 '吳'자가 반쯤 훼손된 점을 제외하고는 보존상태가 거의 완벽하다. 화면상에는 험준한 고개나 깊은 골짜기가 아니라 봉분(封墳)을 닮은 쓸쓸한 언덕들이 전후좌우로 이어지면서 호수 위에 전개되어 있다. 경계가 우아하고 고요하며 맑고 원대하여 마침 조맹부가 남긴 「오흥청원도기(吳興淸遠圖記)」와도 내용이 일치한다.

> 봄가을의 좋은 날에 작은 배를 타고 기수(沂水)⑫ 위를 흘러가니 도성 남쪽에 여러 산들이 둘러진 것이 비취와 옥을 쪼아 깎아 놓은 듯하다. 공연히 물위를 떠가며 배와 더불어 내려갔다 올라갔다 하니 동정호의 여러 산들이 푸르러 볼만한데, 여기가 아마도 가장 맑고 원대한 곳일 것이다.324)

산을 묘사함에 있어 방직(方直)함에 가까운 치졸(稚拙)한 필선을 사용하여 윤곽을 그은 후에 준(皴)·찰(擦)⑬·점(點)·획(劃)을 가하지 않고 석록(石綠)⑭을 채색했다. 근경의 산에는 부드럽고 유연한 준선을 한 가닥 그은 후에 석청(石靑)⑮과 석록을 채색했고

⑫ 기수(沂水)는 지금의 산동성 기원(沂源)·기수(沂水)·기남(沂南)·임기(臨沂)를 지나 강소성으로 흘러 들어가는 강이다.
⑬ 찰(擦)은 붓을 종이나 비단에 비벼 문지르는 화법이다. 뚜렷한 준선을 모호하게 하거나 바위나 수목의 질감을 표현할 때 많이 사용된다.
⑭ 석록(石綠)은 청황(靑黃) 간색(間色)의 녹색(綠色) 안료이다. 성분은 공작석(孔雀石, malachite)이다.
⑮ 석청(石靑)은 광물성 청색 안료이다. 남동광(藍銅鑛, azurite)을 갈아서 그 가루에 아교와 물을 섞어 데워서 사용한다. 가루 형태 또는 먹과 같은 고체 형태로도 되어 있다. 세 가지 강도(頭靑·二靑·三靑)로 사용된다.

그림 44 「유여구학도(幼興丘壑圖)」, 조맹부(趙孟頫), 비단에 채색, 20×116.8cm, 프린스턴대학교미술관

아래의 바위에는 자석(赭石)⑯을 약간 채색했다. 나머지의 산에도 모두 윤곽선을 그은 후에 짙게 채색했다. 원경의 산에는 한 필만으로 형체를 묘사한 후에 석록을 채색했고 산 아래의 작은 수목은 점을 가하여 이루었다. 전체적으로 보면 색조가 부드럽고 온화하며 접염(接染)⑰이 자연스러우면서 질박하고 고아하다. 이 그림은 전자건(展子虔)의 「유춘도(遊春圖)」보다 더 고대로 거슬러 올라가 산수화가 출현한 진송(晉宋)시대의 화풍으로 되돌아간 느낌이다. 구도는 경물을 일렬로 나열한 진송시대 산수화의 구도와 비슷하면서도 '물소뿔로 만든 빗과 같은' 구도가 아니라 전후좌우 사이에 공간감이 나타나 있다. 그러나 또 오대·북송산수화와 같은 심산 속의 안개나 큰 골짜기는 없다. 용필과 채색은 진송시대의 산수화와 비슷하면서도 훨씬 성숙되어 있어 진송시대의 유치한 치졸함이 아니라 의도적으로 추구한 예술적 정취임을 확실히 알아볼 수 있다. 「오흥청원도」⑱가 조맹부의 청년시기 작품인지 아닌

⑯ 자석(赭石)은 황갈색 광물 안료이다. 성분은 산화철이다.
⑰ 접염(接染)은 앞서 채색한 끝부분에 다른 색으로 자연스럽게 이어지도록 바림하는 기법이다. 짙은 색을 먼저 착색한 다음에 엷은 색을 근접시켜 잇거나, 또는 엷은 색을 먼저 착색한 다음에 짙은 색을 근접시켜 잇는다.
⑱ 【저자주】 필자가 유리진열장 안에 놓여 있는 「오흥청원도(吳興淸遠圖)」를 본 적이 있는데, 그림 상에 연월기록이 없었다. 두루마리가 물을 가운데에 두고 좌우로 말려있어 제발문이 있는지 알 수가 없었다.

지는 알 수 없으나, 조맹부가 애써 고의(古意)를 추구한 그림임은 분명하다.

「유여구학도(幼輿丘壑圖)」.(그림 44)⑲ 「오흥청원도」와 정취가 비슷한 그림으로, 인물화에 속하지만 산수 위주로 묘사되어 있으며 화법이 예스럽고 질박하다. 산석을 묘사함에 있어 윤곽선을 그은 다음에 준 · 찰 · 점 · 염(染)을 가하지 않고 청록을 착색했다. 「유여구학도」 상의 조맹부가 남긴 기록에 "이 그림은 초기 채색 시기에 만들어진 것이기에 비록 필력이 지극하지는 못하지만, 대략 고의(古意)가 남아 있다"[325]고 하였다. 또 그림의 후미에는 조맹부의 아들 조옹(趙雍)의 글이 있어 "우선승지(右先承旨: 조맹부)께서 젊었을 때 그린 「유여구학도」는 원작임에 의심할 바가 없다"[326]고 하였다. 즉 이 그림이 조맹부가 청년시기에 '고의'를 추구한 계열임을 알 수 있다. 그림 후미의 양유정(楊維楨)⑳이 남긴 발문(跋文)에서는

　　　오늘날 조맹부가 육조(六朝)의 필법으로 묘사한 이 그림을 보면 격조와 힘이 약한 듯하지만 기운은 뛰어남에 이르렀다.[327]

⑲ 유여(幼輿)는 서진(西晉)의 저명한 선비 사곤(謝鯤, 281-323) 자(字)이다. 〔인물전〕 참조.
⑳ 양유정(楊維楨, 1296-1307)은 원말 명초(元末明初)의 시인·학자이다. 〔인물전〕 참조.

그림 45 「작화추색도(鵲華秋色圖)」, 조맹부(趙孟頫), 종이에 수묵채색, 28.4×93.2cm, 대북고궁박물원

라고 하였다. 동기창(董其昌)은 이 그림 상에 이러한 발문을 남겼다.

　　　이 그림을 잠깐 펼쳐보고 조백구의 그림으로 판단했는데, 원나라 사람들의 제
　　발문을 보고 고극공의 필적임을 알았다. 이는 조맹부가 전대 화가들의 화법대로
　　판에 새기듯이 그렸을 때와 같은 경우이다.328)

　이상의 기록은 모두 이 그림에 대한 정확한 논평이다. 조맹부가 그린 인물화와
말 그림의 배경산수는 대부분 '고의'를 추구한 유형이다.
　조맹부 산수화의 특출한 성취를 대표하고 아울러 후세에 비교적 크게 영향을
미친 산수화풍은 「작화추색도(鵲華秋色圖)」·「수촌도(水村圖)」 계열이다.
　「작화추색도」.(그림 45) 조맹부가 42세 때 관직에서 물러나 오흥으로 돌아갈 때 절
친한 벗 주밀(周密, 1232-1298)①에게 선사한 그림이다. 평원구도의 화면에 못과 강물,

─────────────
① 주밀(周密, 1232-1298)은 송말 원초(宋末元初)의 사인(詞人)·서화감상가·서예가이다. 〔인물
전〕 참조.

정주(汀洲)②와 모래톱이 광활하고 요원하게 전개되어 있다. 강어귀에는 나지막한 언덕이 있고 오른편에는 금자탑을 닮은 뾰족한 산봉우리 두 개가 솟아 있다. 왼편에는 능선이 평탄한 작산(鵲山)③이 있으며, 작산과 화산(華山)의 중앙을 중심으로 사방에도 갈대·수초·초가집·어망 등이 있고, 개미처럼 작은 행인들이 그 사이를 오가고 있다. 이 그림에는 당·오대·북송까지의 우수한 전통화법이 반영되어 있는데, 그 중에서도 왕유와 동원의 화법이 많다. 그러나 조맹부의 변화를 거쳐 최종적으로는 조맹부의 독자적인 풍모로 승화되어 있다. 「작화추색도」는 조맹부 산수화의 성취를 이해할 수 있는 중요한 작품이다.

조맹부는 줄곧 왕유의 화법을 배우는 데에 세심한 주의를 기울였다. 이 사실에 대해서는 조맹부와 동시대에 활동한 양재(楊載, 1271-1323)·범팽(范梈, 1272-1330)④ 및 후대의 동기창·진계유(陳繼儒, 1558-1639) 등이 기록한 바가 있으며, 조맹부 본인도 다음과 같이 말했다.

② 정주(汀洲)는 흙이나 모래가 쌓여 얕은 물 위에 드러난 곳이다.
③ 작산(鵲山)은 산동성 제남(濟南)에 있는 산이다.
④ 범팽(范梈, 1272-1330)은 원대의 문학가이다. 〔인물전〕 참조.

駐蹕草珠暢

畫睁華不手

翠注不曾添

何年金母貽

蓬海兩朵天

花此夏海

右嘯華永注

覽天水是圖時不信
山能紋美气雪滿城堡
山初謂何人解圖此目
郵發封家便真蹟攜
聊比如倍筆靈合
籖當前印證明神髓
朵天花繡罣巔一隻
誰銀河濮是時喜煙
郭牧柳隱寧綠花村

왕유는 시를 잘 지었고 그림도 잘 그렸다. 시는 성인(聖人)의 경지에 들어가고 그림은 신품(神品)의 경지에 들어갔다. 위진(魏晉)에서부터 당(唐)에 이르기까지 거의 3백 년 동안 오직 그만이 홀로 떨쳤는데, 이는 화가가 도야하고 갈고 닦아서 더 이상 남은 찌꺼기가 없는 경지에 이르렀기 때문이다.329) - 『송설재전집(松雪齋全集)』

사실 원대에는 왕유의 그림이 거의 남아있지 않았다. 그러나 조맹부의 「작화추색도」와 왕유의 그림으로 전해지는(왕유의 그림에 가까운) 그림을 서로 대조해 보면 일치하는 부분을 볼 수 있는데, 즉 제재 방면에서 두 그림에 모두 고산준령(高山峻嶺)이 아니라 작은 언덕과 골짜기·수림·가옥·어망이 있으며, 단락을 구분하여 한 화면으로 조합했다. 화법 방면에서도 두 그림의 산이 모두 부드럽고 완곡한 필선을 사용하여 형체의 윤곽을 그은 다음에 준(皴)을 가하였고, 묵점을 밀집시키는 방식으로 잡목을 묘사했다. 다만 조맹부의 「작화추색도」가 왕유의 그림보다 훨씬 더 부드럽고 중후하고 성숙되어 있다.

동원의 수묵산수화는 왕유의 화법을 배운 계열이다. 주밀의 『운연과안록(雲煙過眼錄)』에는 조맹부가 연경(燕京: 북경)에서 동원의 그림을 구매한 사실이 기록되어 있는데, 내용에 의하면 그림 상의 산색이 절묘하고 아름다워 조맹부가 "근래에 본 동원의 그림 두 폭은 참으로 신품(神品)이다"라고 말하는 등 거듭 찬양했다고 한다. 사실 「작화추색도」에는 동원의 화법이 더 많이 포함되어 있다. 예컨대 화면상의 수초·갈대·언덕·모래톱은 동원의 그림에서 그 종적을 찾을 수 있으며, 특히 용필과 용묵 상의 정취가 서로 많이 닮았다. 다만 「작화추색도」가 동원의 그림보다 더 기운이 맑고 용필이 간략하고 빼어나다. 동기창은 이 그림의 후발(後跋)에 다음과 같은 말을 남겼다.

조맹부의 이 그림에는 왕유·동원 두 대가의 화법이 겸비되어 있다. 당나라 사람들의 섬세함은 있되 그 지나치게 섬세함은 버렸고, 북송의 웅장함이 있으나 그 지나치게 거친 점은 버렸다.

매우 적절하고 정묘한 평이다. 이 그림은 원대회화의 발전에 중대한 영향을 미쳤다.

「동정동산도(洞庭東山圖)」⑤(그림 46) 태호(太湖)⑥ 동쪽의 동정산(洞庭山)을 묘사한 작품으로, 본래 「동정서산도(洞庭西山圖)」와 한 조였으나 안타깝게도 유실되었다. 「동정동산도」는 동원의 화법을 배운 계열이지만, 동원의 그림보다 더 질박하고 빼어나고 문아(文雅)하고 부드럽다. 또한 필묵이 지극히 가볍고 담담하며, 색채가 매우 맑고 윤택하다. 동기창은 이 그림의 표구 상에 다음과 같은 글을 남겼다.

　　동정호(洞庭湖)⑦를 그릴 때 수목을 울창하게 하는 것은 마땅치 않으니 이에 늙은 나무로 언덕을 둘렀다. 아가위나무와 감나무 몇 그루가 흔들려 잎이 떨어지고 호수와 하늘의 텅 비고 넓은 기세는 이 그림에서 비롯되었다. 조맹부의 장법(章法)⑧은 송나라의 원대함과 멀리 단절되어 있으며, 족히 운대(雲臺)의 솜씨를 능가한다.
　　- 동기창이 쓰다.330) - 「발조맹부동정동산도축(跋趙孟頫洞庭東山圖軸)」

이 그림의 풍격은 남송산수화와 다르고, 북송산수화와도 다르다. 즉 격렬한 기세나 웅장하고 강한 필조(筆調)는 볼 수 없고, 평화롭고 고요한 심경으로 맑고 담담한 필선을 사용하여 산의 윤곽을 대략적으로 그은 후에 피마준(披麻皴)과 해삭준(解索皴)⑨을 가한 유형이다. 동원·거연의 산에는 반두(礬頭)⑩가 있으나, 조맹부의 이 그림에는 청록이 착색되어 있고 산석의 아랫부분에 약간 조밀하게 준(皴)을 가한 후에 자석(赭石)⑪을 채색했다. 산의 윤곽선 주위에 빽빽이 가해진 묵점(墨點)이 태점(苔點)⑫ 같기도 하고 수목 같기도 하다. 나뭇잎에는 묵점과 청록점이 사용되었으며, 가늘고

⑤ 【저자주】이 그림은 복제품과 인쇄품이 매우 많은데, 모두 원작의 효과와 일치하지 않는다. 원작의 묵색은 매우 청담(淸淡)하고 모호한 데에 비해 일반 인쇄품은 강약의 대비효과가 강하여 오히려 선명해져 있다. 그리고 필묵도 원작보다 훨씬 짙고 중후하다.
⑥ 태호(太湖)는 강소성과 절강성에 걸쳐있는 큰 호수이다.
⑦ 동정호(洞庭湖)는 호남성 북부 양자강 남쪽에 있다.
⑧ 장법(章法)은 그림의 구도법이다.
⑨ 해삭준(解索皴)은 풀린 밧줄과 같은 모양의 준이다. 선 하나 하나는 약간의 꼬임을 나타내며, 주로 침식된 화강암 표면을 묘사하는 데 사용된다.
⑩ 반두(礬頭)는 산꼭대기에 계란이나 찐빵 모양의 둥근 바위덩어리가 무리지어 있는 것이다. 『철경록(輟耕錄)』에 "산 위에 작은 돌이 모여 무더기를 이룬 것을 반두라고 한다"고 하였고 황공망(黃公望)의 『사산수결(寫山水訣)』에서는 "작은 산석(山石)을 반두라고 한다"고 하였다.
⑪ 자석(赭石)은 황갈색 광물 안료이다. 성분은 산화철이다.
⑫ 태점(苔點)은 정리가 미흡한 어수선한 화면이나 간결하게 정리하고 특정 사물을 더 돋보이게 하는 작용을 한다. 『개자원화전(芥子園畵傳)』 「논설색각법(論設色各法)」에 "무릇 태점은 (산이나 바위의) 준법이 산만하게 그려져 짜임새가 없을 때, 그 약점을 은폐하기 위해 쓰는데 … 그러므로 태점은 채색 따위 여러 과정이 다 이루어진 다음에 찍어야 한다 (苔原設以蓋皴法之慢亂, … 然卽點苔, 亦須於着色諸件——告竣之後.)"고 하였다.

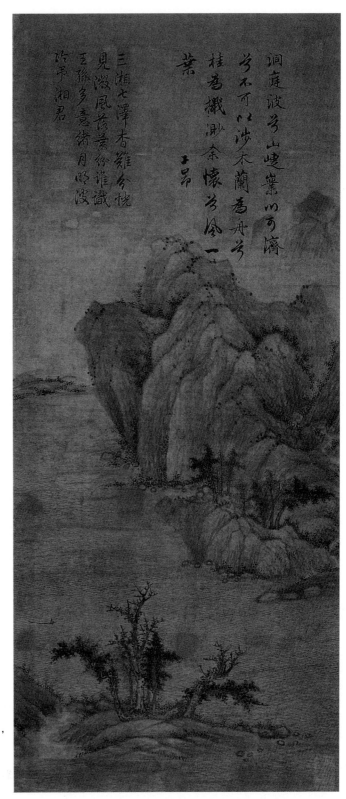

그림 46
「동정동산도(洞庭東山圖)」,
조맹부(趙孟頫),
비단에 수묵채색,
61.9×27.6cm,
상해박물관

조밀한 물결의 형상이 물고기의 비늘을 닮았는데 「유춘도」 상의 물결과도 비슷하다. 물 위의 바위섬을 묘사함에 있어 모두 윤곽선과 준을 그은 후에 점(點)과 찰(擦)을 가하여 정리했다. 이 그림의 준법(皴法)에는 황공망(黃公望)의 법문이 열려 있는데, 즉 황공망의 준법과 기본적으로 일치한다. 「동정동산도」는 「작화추색도」에 이어 수묵천강법(淺絳法)⑬의 초보적 특징을 성공적으로 형성한 작품이다.

「수춘도(水村圖)」.(그림 47) 조맹부의 유작 중에 원대회화의 독특한 풍격 형성에 크게 기여한 그림이다. 평원구도의 소품으로, 강남 산촌의 냇가 마을이 묘사되어 있다. 화면상에는 나지막한 모래언덕이 이어지고 모래톱·갈대·수목·교목(喬木)·낚싯배가 곳곳에 배치되어 있는데, 경계가 광활하고 청명(淸明)하다. 우측 상단에는 조맹부의 친필 '水村圖'가 써져 있고, 좌측 하단 모서리에는 "대덕(大德) 6년(1302) 11월 보름날에 전덕균(錢德鈞)⑭을 위해 그리다. 자앙(子昻: 조맹부)" 331)이라 기록되어 있다. 그림의 후미에는 조맹부가 남긴 이러한 글이 있다.

> 1개월 후에 덕균이 이 그림을 가지고 와서 보여주었는데, 이미 족자로 표구되어 있었다. 한 때 손길 가는대로 내맡겨 그린 것이었는데도 매우 자랑스러워하고 소중히 여김이 이와 같으니, 나로 하여금 심히 부끄럽게 만든다.332)

더 후미에는 원·명대에 써진 40여 단락의 제발문과 관제(款題)⑮가 있다. 이 그림에는 원대 초기 산수화의 최신 면모가 반영되어 있는데, 특히 제재 방면에서 명산대천과 높고 거대한 바위 및 누각·사찰·전우(殿宇)를 그려온 이전의 관례가 완전히

⑬ 천강법(淺絳法)은 수묵을 사용하여 구륵(鉤勒)·준(皴)·염(染)을 가한 후에 붉은 자석(赭石) 계열의 색채를 옅게 바림하는 담채(淡彩) 기법이다.

⑭ 전덕균(錢德鈞)은 송말 원초(宋末元初)의 시인 겸 은사인 전중정(錢重鼎, 또는 仲鼎이라 쓰기도 했다)이다. 자는 덕균(德鈞)이고, 오현(吳縣: 지금이 강소성 수주蘇州) 사람이다. 남송 말기에 향시(鄕試)에서 거인(擧人)에 합격했으나, 원나라에서는 벼슬을 거부하고 나아가지 않았다. 전중정은 원 대덕(大德) 6년(1302)에 수촌(秀村)에서 한림전적(翰林典籍)을 지낸 육행직(陸行直, 자字는 계도季道)의 집에 손님으로 초대되어 가서 머물렀다. 육행직은 분호(分湖)의 동쪽(지금의 분호공원分湖公園)에 별장을 지었는데, 연못의 물 위에 집을 지은 후에 의록헌(依綠軒)이라 이름 지어 노닐면서 조망하는 장소로 삼았다. 육행직은 의록헌 곁에 또 한 채의 집을 지어 전덕균의 처소로 삼았는데, 지대(至大) 4년(1311)에 전중정은 이곳에 들어가 처소의 명칭을 '수촌은거(水村隱居)'라 지었다. 후에 90여 세에 사망했다. 저술로 『수촌도부(水村圖賦)』·『수촌은거기(水村隱居記)』·『의록헌기(依綠軒記)』 등의 시문이 전해지고 있다.

⑮ 관제(款題)는 서화 등에 기입된 제발(題跋), 성명, 호(號), 날짜, 별호(別號), 화제(畵題) 등이다.

그림 47 「수촌도(水村圖)」, 조맹부(趙孟頫), 종이에 수묵채색, 24.9×120.5cm, 북경고궁박물원

타파되어 있다. 그림 상에 사실적으로 묘사되어 있는 문인은사의 전원별장은 은일 생활을 동경한 조맹부의 이상 속 장소이다.

「수촌도」의 화법은 비록 동원·거연의 화법을 근본으로 삼은 계열이지만, 그들의 격식에서 벗어나 더 훌륭하게 변모되어 있다. 동원·거연의 그림은 복잡한 피마준과 **빽빽한** 점자준(點子皴)이 습윤(濕潤)하고 부드럽고 중후하며 또 무성하고 몽환적이다. 조맹부의 이 그림에도 피마준이 사용되었으나, 필선이 메마르고 간략하고 성글며 또 뚜렷하고 화사하다. 또한 찰(擦)을 적게 사용하여 잡다하거나 모호한 분위기는 없다. 모래섬과 모래톱도 습묵(濕墨)[16]을 분방하게 바림한 동원·거연의 그림과는 달리 물기가 매우 적은 측필(側筆)[17]을 사용하여 쓸고 지나가듯 가늘고 길게 그어 이루었다. 준선(皴線)은 함축적이고 변화가 풍부하여 서예의 필법과 유사하다.

이 그림은 「작화추색도」와 같은 계열이지만 필묵 운용이 더 정련되고 숙련되어 「작화추색도」보다 원대회화의 특징이 더 뚜렷이 나타나 있다. 동기창은 이 그림의 발문에서 이러한 글을 남겼다.

이 그림은 조맹부가 본인의 의도대로 이룬 그림으로 「작화도(鵲華圖)」보다 우위

[16] 습묵(濕墨)은 붓에 물기를 풍부하게 찍어 용필하는 것이다.
[17] 측필(側筆)은 붓끝을 비스듬히 뉘어서 그리는 필법이다.

에 있으며, 소산(蕭散)⑱하고 황솔(荒率)⑲하여 동원·거연의 기존 격식에서 다 벗어났다.[333]

 동기창의 이 말은 틀리지 않다. 이 그림은 중국의 문인회화가 또 하나의 새로운 경지에 들어섰음을 명시해주고 있다. 황공망·예찬의 산수화도 기본적으로 이 그림을 섭렵한 후에 변화를 가미한 유형이다.

 「쌍송평원도(雙松平遠圖)」.(그림 48)는 「수촌도」보다 더 원대회화의 전형이 된 그림이다. 근경에 소나무 두 그루와 바위 몇 개가 있고, 강물 건너편에는 낮고 완만한 산이 전개되어 있다. 왼편에는 조맹부가 남긴 여섯 줄의 제발문과 낙관이 있는데, 내용 중에 조맹부의 소싯적 경력이 소개되어 있어 "나는 어릴 때 글을 배우기 시작하면서 때때로 유희 삼아 조금씩 그림을 그렸으나, 산수화는 유독 훌륭하지 못했다"[334]라고 하였다. 이 그림의 구도에는 간략하고 공활한 예찬 그림의 일하양안(一河兩岸)⑳ 구도의 전조(前兆)가 나타나 있으며, 화법은 준과 선염이 거의 없는 것처럼 보일 성도로 간략히 개괄되어 있다. 윤곽선 한 가닥만 그어진 산석은 필세에 비백이 더 많아져서 그의 「죽석도(竹石圖)」상의 바위와 유사하다. 이러한 필법은 그의

⑱ 소산(蕭散)은 쓸쓸하고 담담하고 한가로운 정취이다.
⑲ 황솔(荒率)은 호방하고 대략적인 것이다.
⑳ 일하양안(一河兩岸) 구도는 중앙에 한줄기 강물이 가로로 흐르고, 강물을 중심으로 아래에 근경을 배치하고 위쪽의 대안에 원경을 배치하는 구도이다. 원4대가 중의 예찬이 가장 많이 사용했다.

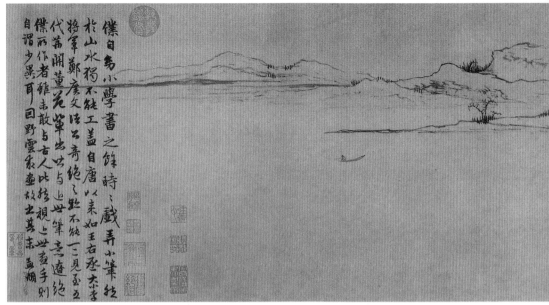

그림 48 「쌍송평원도(雙松平遠圖)」, 조맹부(趙孟頫), 종이에 수묵, 26.7×107.3cm, 메트로폴리탄미술관

독창에서 나온 것으로, 즉 이성·곽희 계열의 격식에서 벗어나 있으며, 곽희의 화법을 배워 갖추었던 습윤한 수묵과 웅혼한 기세도 이미 사라져 있다. 산·수목·바위에 사용된 옅고 물기가 메마른 묵필이 서예의 필법과 동일하여 용필이 전환하고 꺾이고 멈춘 부분에 정취가 나타나 있다. 필세와 골격이 특이한데, 즉 「수촌도」 화법의 토대 위에서 진일보한 면모이다. 「쌍송평원도」는 조맹부의 산수화가 성숙된 이후에 그려진 가장 간략하고 세련된 그림이다.

조맹부는 산수화 외에도 여러 분야의 다양한 화법을 섭렵하고 발휘했다. 예컨대 양재(楊載, 1271-1323)는 조맹부를 위해 쓴 행장(行狀)①에 이러한 말을 남겼다.

다른 사람들은 산수·대나무·바위·인물·말·화조를 그림에 있어 이보다 낫기도 하고 혹은 저보다 못하기도 한데, 조맹부는 그 훌륭한 면을 다 이루고 그 자연스러운 정취를 다했다.335) - 「조문민공행장(趙文敏公行狀)」

① 행장(行狀)은 죽은 사람의 문생(門生)이나 친구, 옛 동료 또는 아들이 죽은 사람의 세계(世系)·성명·자호(字號)·관향(貫鄕)·관작(官爵)·생몰연월·자손록 및 남긴 말과 행실 등을 서술한 글이다.

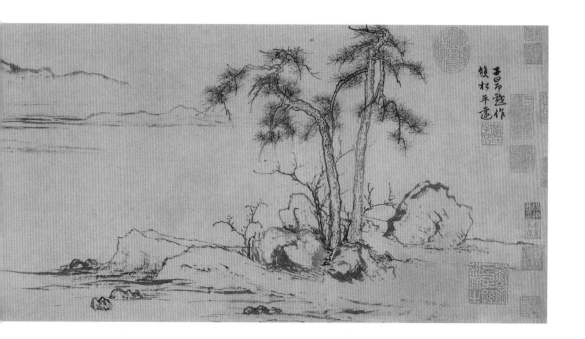

　조맹부의 산수화만 놓고 평가한다면 그가 배웠던 동원·거연의 그림보다 훌륭하
며 이성·곽희의 그림에도 뒤지지 않는다.

　「강촌어락도(江村漁樂圖)」(團扇, 비단에 수묵채색, 28.9×29.8cm, 클리브랜드미술관). 주로 이성·
곽희의 필법이 사용되었다. 근경의 소나무 세 그루에 사용된 날카로운 필선이 기
본적으로 이성·곽희의 필선과 유사하며, 과석(窠石)②의 기본 면모와 화법도 완연히
이성·곽희의 화법에 변화를 가미한 유형이다. 전술한 바와 같이 곽희의 「과석평원
도(窠石平遠圖)」 상의 산석에는 준(皴)과 찰(擦)③이 거의 없어 왕유의 수묵 선담(渲淡)④과
유사하다. 그러나 「강촌어락도」 상의 산석에서는 윤곽선을 긋고 담묵(淡墨)을 한번
바림한 후에 짙은 청색을 채색하여, 묵색 단계의 변화를 갖춘 곽희 등의 그림과는
구별된다. 언덕과 비탈의 화법은 이성·곽희의 화법과 유사한데, 즉 윤곽선을 긋고
준을 가하여 구조를 구분한 후에 자석(赭石)⑤ 등을 엷고 가볍게 채색했다. 언덕에는

② 과석(窠石)은 요철(凹凸)의 기복이 심하고 구멍이 많은 바위이다.
③ 찰(擦)은 붓을 종이나 비단에 비벼 문지르는 화법이다. 뚜렷한 준선을 모호하게 하거나 바위나 수
목의 질감을 표현할 때 많이 사용된다.
④ 선담법(渲淡法)은 먹의 농담을 조절하여 담묵(淡墨)부터 거듭 바림하여 음양(陰陽)·요철(凹凸) 등
의 입체감·공간감의 효과를 나타내는 화법이다.
⑤ 자석(赭石)은 황갈색 광물 안료이다. 성분은 산화철이다.

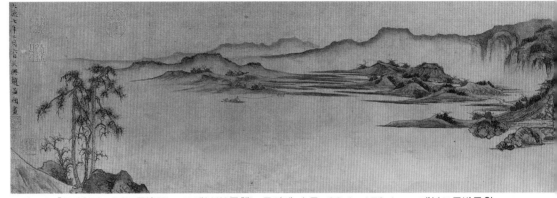

그림 49 「중강첩장도(重江疊嶂圖)」, 조맹부(趙孟頫), 종이에 수묵, 28.4×176.4cm. 대북고궁박물원

대부분 평범한 필선 몇 가닥을 그어 원근(遠近)을 구분한 후에 석록(石綠)⑥을 엷게 채색했다. 원경의 산에는 가느다란 필선을 사용하여 형체의 윤곽을 그은 후에 어두운 부분에 담묵을 약간 바림하고 가까운 곳에 석록을 채색했다. 원경과 높은 곳에는 모두 석청(石靑)이 채색되었는데, 태점(苔點)이 없어 당 전기 이사훈(李思訓) 등의 화법과 닮았다. 따라서 이 그림에도 고의(古意)가 다소 갖추어져 있다고 볼 수 있다. 언덕 아래의 모래톱을 묘사함에 있어 필선을 길게 늘어뜨리거나 또는 준(皴)을 가하였는데, 이는 동원·거연의 화법에서 나온 양식이다.

「중강첩장도(重江疊嶂圖)」.(그림 49)는 조맹부가 50세 되던 해에 이성과 곽희의 화법을 본받아 그려본 작품이다. 우측 상단에 써진 '重江疊嶂圖' 중의 앞 세 글자가 삭제되어 있으며,⑦ 그림의 후미에는 "대덕(大德) 7년(1303) 2월 6일에 오흥(吳興)의 조맹부가 그리다"336)라고 기록되어 있다. 강물이 광활하고 요원하게 전개되어 있는데, 물결은 보이지 않는다. 첩첩이 이어지면서 멀어지는 군산들이 기세가 비범하며 정취가 몽롱하고 신비롭다. 필선이 맑고 시원스러우며 필묵은 습윤하다. 소나무 상의 필선이 날카로우며, 작은 수목에는 게 발톱(蟹爪) 모양의 가지가 많고 산석에는 수묵선담법이 많이 사용되었다. 결론적으로 이 그림에는 이성·곽희의 화풍이 비교적 많이 반영되면서도 필묵은 더욱 시원스러우며, 길게 그어진 필선은 「수촌도」 상의 필선과 유사하다.

⑥ 석록(石綠)은 청황(靑黃) 간색(間色)의 녹색(綠色) 안료이다. 성분은 공작석(孔雀石, malachite)이다.
⑦ 훼손되어 재 표구하면서 깨끗이 제거한 듯하다.

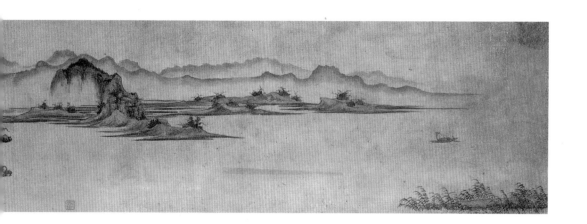

　총괄하자면, 조맹부의 산수화풍은 시기마다 다양하여 한마디로 개괄하기는 어렵
다. 조맹부는 진·당·오대에서 북송에 이르는 대가들의 화법을 두루 배웠고, 특히
동원·거연 계열의 산수화법을 많이 배웠다. 조맹부는 비록 남송화법을 배척했지만
또 필요할 때면 가끔 사용하기도 했다. 예컨대 명대의 첨경봉(詹景鳳, 1520-1602)[8]은 조
맹부의 「임천도(臨川圖)」에 대해 다음과 같이 기록했다.

　　청록을 질게 착색한 것은 옛사람의 화법을 본받은 것이다. 상단의 산에는 피마
　　준이 사용되었고, 하단에는 산꼭대기의 가파른 절벽이 있으며, 난석(卵石)[9]이 들쑥
　　날쑥한데 큰 것도 있고 작은 것도 있다. 아울러 괄철준(刮鐵皴)이 사용된 곳에는
　　소벽부(小劈斧)가 섞여 있다.[337] - 『동도현람편(東圖玄覽編)』

　괄철준에 소벽부를 가미하는 화법은 남송화원에서 사용한 화법이다. 즉 이 화법
을 싫어했던 조맹부도 결국 그것을 다 버리진 못했던 것이다. 조맹부 산수화의 변
화과정을 살펴보면, 엄격하게 정해진 규칙은 없으나 대체적인 규칙은 찾을 수 있
다. 조맹부는 가장 오래된 그림부터 배우기 시작하여 왕유의 그림(모작일 수도 있다)
을 거쳐 동원·거연·이성·곽희의 그림까지 배웠다. 이를테면 고졸(古拙)하고 고간(古
簡)한 미감(美感)에서 소쇄(瀟灑)[10]하고 빼어나면서도 강한 미감을 거쳐 온화하고 고요

⑧ 첨경봉(詹景鳳, 1520-1602)은 명대(明代)의 서예가이다. 제1권 〔인물전〕 참조.
⑨ 난석(卵石)은 물이나 산위에 솟아올라 있는 둥근 모양의 바위이다.
⑩ 소쇄(瀟灑)는 그림의 기운이 맑고 깨끗하고 시원스러운 것이다.

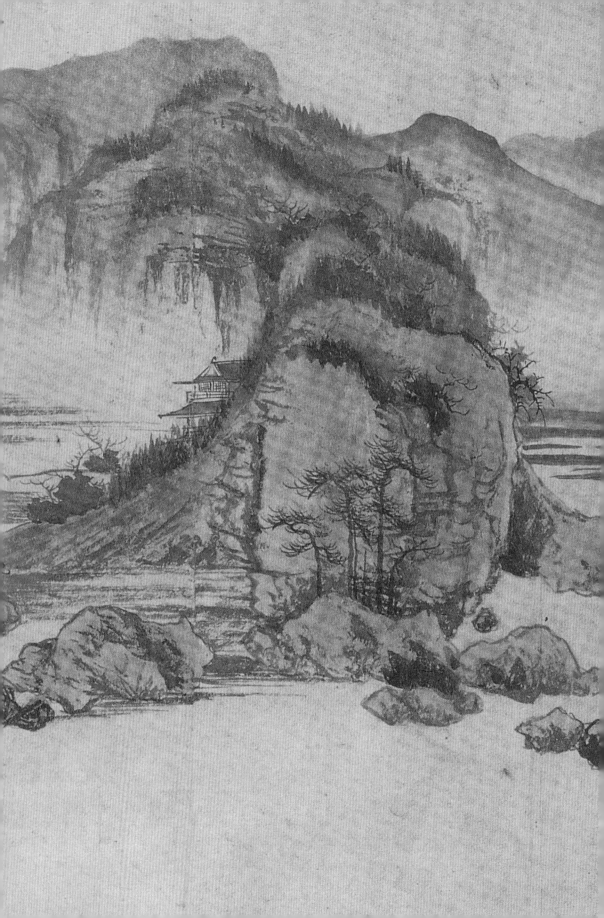

한 미감까지 모두 섭렵했고, 또한 번다(繁多)한 화풍에서 간략한 화풍까지, 청록착색에서 수묵사의(寫意)⑪까지 모두 배운 후에 문인사의산수화의 새로운 길을 개척했다. 그러나 종국에는 동원·거연의 화법을 간략하고 세련된 풍모로 변화시킨 계열이 후대 화가들에게 가장 많은 영향을 주었다.

조맹부가 산수화 분야에서 이룩한 성취는 크게 세 가지 방면으로 개괄할 수 있다. 첫째는 전통화법을 배운 방면이고 둘째는 대자연을 배운 방면으로, 이 두 방면에 대해서는 이미 설명하였다. 조맹부는 비록 대자연을 배웠지만 그것이 조맹부의 필묵기법에 큰 변화를 일으키진 못했다. 조맹부의 필묵기법은 주로 전통화법에 서예 필법을 가미한데서 변화가 발생되었고, 대자연은 제재·의경(意境)⑫·창작영감(靈感) 방면에서 그를 일깨워 주었을 따름이다. 이 두 가지보다 더 중요하게 작용한 방면은 그의 충실한 마음과 풍부한 사상, 그리고 함양된 의식이었는데, 이것이 세 번째이다. 조맹부의 마음속에 내재한 품과 학식과 수양은 그의 산수화 성취에 중요한 요소로 작용했는데, 이 점에 대해서는 조맹부의 생애 절에서도 언급한 바가 있다. 조맹부 스스로도 이에 대한 중요성을 피력하여 "맑은 바람을 만고에 전하고자 한다면 모름지기 밝은 달이 천 개의 강을 밝히듯이 해야 한다"338)라고 말했다. 중국회화에서는 청고(淸高)한 화풍을 가장 높은 풍격으로 여겨 왔는데, 조맹부는 여기에 도달하려면 명월처럼 맑고 밝은 마음을 갖추어 세상의 산수를 두루 비추어 보아야 한다고 여겼다. 이 말은 곧 주관(마음)을 객관(자연)에 융합시키고 다시 객관을 주관에 융합시키는 과정을 되풀이하여 주관과 객관이 하나로 융합되어야 한다는 것으로, 다시 말하자면 주관을 객관에 풍부하게 융합시키고 객관을 주관에 융합시키는 과정을 거듭 되풀이하면서 정련(精練)하고 함양(涵養)하고 물화(物化)하여 마치 '밝은 달이 천 개의 강을 밝히듯' "겉과 속이 모두 맑아져야"339) 한다는 것이다. 이것이 조맹부가 독자적인 풍격을 형성하고 원대회화의 신국면을 열수 있었던 원인이자, 그가 백대의 스승이 될 수 있었던 근원지였다.

⑪ 사의(寫意)는 사물의 외형만 중시해서 그리지 않고 의태(意態)와 신운(神韻)을 포착하거나 작가의 내면세계의 뜻을 자유롭게 표현하는 것이다. 한졸(韓拙)은 『산수순전집(山水純全集)』에서 "(붓놀림을) 쉽고 간략히 하면서도 (뜻을) 완전하게 표출하는 것이 있고, 교묘하고 치밀하면서 자세히 묘사하는 것이 있다 (簡易而意全者, 巧密而精細者.)"고 말했는데, 전자가 사의를 가리키는 것이다.

⑫ 의경(意境)은 화가의 주관적인 뜻과 정(情)이 객관적인 경계나 상황과 같이 융합하여 형성된 예술 경지이다.

5. 조맹부(趙孟頫)의 지위와 영향

원대의 서예가와 화가들은 거의 모두가 조맹부를 추숭했다. 원대의 하문언(夏文彦, 1296-1370)⑬도 조맹부에 대해 "다섯 조정의 영화를 누렸고 명성이 온 천하에 가득했다"340)고 기록했다. 동원·거연의 그림을 배운 화가들이건 이성·곽희의 그림을 배운 화가들이건 실제로는 모두가 조맹부의 영향을 받았으며, 원대의 회화가 중국회화사에서 가장 높은 지위에 오르게 된 원인도 조맹부의 개창(開創)에서 비롯되었다. 후대에 '원4대가 중의 으뜸'으로 일컬어진 황공망은 조맹부의 학생이었다. 일찍이 황공망은 조맹부가 쓴 『천자문(千字文)』의 제발문에서 자신에 대해 언급하기를 "올해에 공(公: 조맹부)이 붓을 휘둘러 먹을 뿌리는 것을 식접 보았으니 조맹부의 소학생(小學生)이다"341)라고 하였으며, 원대의 유관(柳貫, 1270-1342)⑭도 「제자구천지석벽도시(題子久天地石壁圖詩)」⑮에서 "조맹부 집안의 대 제자(大弟子)였다"342)고 하였다. 원4대가 중의 왕몽은 조맹부의 외손자이며, 조맹부의 부인 관도승과 아들 조옹을 포함한 자손들도 모두 당시에 명성이 알려진 화가들이다. 원4대가 중의 예찬은 조맹부에 대해 다음과 같은 말을 남겼다.

> 조맹부는 관직이 높고 정신이 맑아 거의 진송(晉宋) 시기의 사람과 비슷했기 때문에 그의 문장과 서화가 산호(珊瑚) 또는 옥수(玉樹)와 같았다. 자족하며 지내면서도 밝게 빛났던 젊은 시절에는 비록 사소한 작품이라도 세상에 내놓으면 이를 보배로 여기지 않는 이가 없었다.343) - 『청비각전집(淸閟閣全集)』

> 황공망은 비록 꿈에서도 고극공과 조맹부를 보진 못했지만, 요컨대 역시 근세(近世)의 화가들이 미칠 수 있는 바가 아니다. - 「제대치화(題大痴畵)」344)

이 외에 주덕윤·조지백·요언경·당체 등도 조맹부의 제자였고, 문학가와 시인들 중에도 조맹부를 추앙한 자들이 많았다. 원대의 가구사(柯九思, 1312-1365)⑯는 조맹부를 추숭하는 마음을 이렇게 표현했다.

⑬ 하문언(夏文彦, 1296-1370)은 원대(元代)의 화가·회화이론가이다. 〔인물전〕 참조.
⑭ 유관(柳貫, 1270-1342). 원대(元代)의 문학가·시인·철학가·교육가·서화가이다. 〔인물전〕 참조.
⑮ 【저자주】 이 그림은 북경고궁박물원에 소장되어 있다.
⑯ 가구사(柯九思, 1312-1365)는 원대(元代)의 화가·서화감상가이다. 〔인물전〕 참조.

우리 왕조의 화가들 중에 누가 제일인가?

오직 오흥의 조맹부를 손꼽는다.

고아한 운치 드날려 우매함을 변화시키고

비단 끊고 종이를 남기니 황금을 가벼이 하네.[345]

- 「제조중목강산추제도(題趙仲穆江山秋霽圖)」

조맹부의 회화사상은 중대한 영향을 발생시켰다. 역대 화론에서 모두 전통을 중시했지만 조맹부만큼 전통을 강조한 이는 없었다. 조맹부는 "그림을 그리는 데는 고의(古意)가 있는 것을 귀하게 여겨야 하니, 만약 '고의'가 없으면 비록 공교하다 하더라도 이익 되는 것이 없다"고 말하여 '고의'를 근본에 자리매김할 정도로 강조했다. 조맹부는 대자연에 대한 배움도 주장했지만 '고의'만큼 중시하진 않았다. '고의'론은 원대를 포함하여 명·청대까지 중대한 영향을 발생시켰는데, 즉 조맹부 이후부터 중국산수화단에서는 줄곧 '고의'에서 출구를 찾았다. 예를 들면 원대 화가들은 동원·거연의 화법을 배웠고, 명대 초기에 성행한 절파(浙派)의 화가들은 남송의 원체화풍에서 출구를 찾았다. 또 명 중기에 일어난 오파(吳派)[⑰]의 화가들은 동원·거연·원4대가로 돌아가서 출구를 찾았고, 명대 말기의 동기창은 남북종론을 세움에 있어 '고의'에서 출발하여 계보의 실마리를 풀어나갔다. 청대 초기의 보수·복고 세력은 '고의'를 더욱 중시했는데, 심지어 이들은 조맹부의 '고의'설을 지나치게 발전시켜 온당치 않은 상황까지 초래되기도 했다.

조맹부가 남송의 원체화풍을 버려야 한다고 강력히 주장한 후부터 남송의 원체화풍은 명대 초기에만 잠시 유행했을 뿐, 그 후부터는 줄곧 주류 지위를 점하지 못했다. 동기창의 남북종론에서도 원체(院體)가 배척되었고, 동기창 이후에도 남송원체화풍을 기본 면모로 삼은 화가는 극히 드물었다.

서예의 필법을 회화에 도용해야 한다는 주장은 오래 전에도 있었지만 조맹부 이후만큼 성행한 적은 없었다. 즉 원대의 그림에는 대부분 서예의 필의(筆意)[⑱]가 중시되어 있고, 원대의 화가들은 대부분 서예가를 겸했으며, 명·청대의 화가들도 대

⑰ 오파(吳派)는 명(明) 중기 강소성 소주(蘇州)를 중심으로 활약했던 화파(畵派)이다. 오파라는 명칭은 이 화파의 영수인 심주(沈周, 1427-1509)의 고향인 강소성 오현(吳縣)의 오(吳)자에서 유래되었다. 〔보충설명〕 참조.

⑱ 필의(筆意)는 서화가가 뜻을 경영하고 필획을 운용하여 표현한 신태(神態)·의취(意趣)·풍격(風格)·공력(功力) 등을 가리킨다.

부분 글씨를 잘 썼다.

조맹부 이후의 원대 화가들, 예컨대 원4대가·주덕윤·조지백·당체 등의 그림에서부터 무명화가들의 청록산수화에 이르기까지 모두 조맹부의 산수화에서 화법의 연원을 찾을 수 있다. 원4대가의 수묵산수화는 조맹부 화법의 기초 위에서 진일보한 결과물이었고, 명·청대 산수화단의 주류 화가들은 거의 모두가 원4대가의 노선을 걸었다. 따라서 이들 모두가 조맹부의 영향을 받았다고 볼 수 있다.

조맹부가 없었다면 원4대가의 성취는 존립할 수 없었고 원4대가와 대립한 이성·곽희 화파의 진용도 존재할 수 없었다. 조맹부는 원·명·청대에 걸친 산수화의 발전에 기초를 다진 최초의 관건 인물이었다.

제4장에서 언급한 바와 같이 조맹부의 이론과 실천은 북송인들이 주장한 복고주의 사상의 영향을 비교적 많이 받아 형성되었는데, 예를 들면 소식·미불 등의 문인화사상(서법의 필의筆意와 시의詩意를 중시한 점을 포함하여)도 조맹부의 회화사상에 많은 영향을 주었다. 북송의 산수화는 금(金)의 침공 때 전부 약탈되어 최고 수준까지는 발전하지 못했으나, 후대 조맹부의 노력을 통해 계속 발전할 수 있었다. 사실 원대 회화는 북송회화의 가장 이상적인 미래상이자 필연적인 귀결점이었으며, 또한 북송회화의 주요 풍조였던 보수·복고풍과 그 후에 태동한 문인화의 결과가 모두 원대에 나타났다고 할 수 있다.(그림6 50)

조맹부는 일생 동안 지극히 높은 명성과 영예를 누렸다. 원대의 화가와 평론가들은 하나같이 그를 원대회화의 영수로 삼아 추숭했으며, 원·명·청대의 거의 모든 화가와 회화평론가와 수장가들이 조맹부에 대해 언급하고 화사(畵史)에 기록했다. 예컨대 명대의 왕세정(王世貞, 1526-1590)[19]은

> 조맹부·오진·황공망·왕몽은 원4대가이고, 고극공·예찬·방종의는 품격이 뛰어난 자들이며, 성무·전선은 그 다음이다[346] - 『예원치언(藝苑巵言)』

라고 하였으며, 명대의 도륭(屠隆, 1542-1605)[20]은 다음과 같이 기록했다.

[19] 왕세정(王世貞, 1526-1590)은 명대(明代)의 문학가이다. [인물전] 참조.
[20] 도륭(屠隆, 1542-1605)은 명대(明代)의 학자이다. [인물전] 참조.

그림 50
「고목죽석도(古木竹石圖)」,
조맹부(趙孟頫),
비단에 수묵,
108.2×48.80cm.
북경고궁박물원

만약 좋은 그림을 말하고자 한다면 어찌 옛사람의 그림을 베낀 것이 후세의 보물로 간직될 수 있겠는가? 예컨대 조맹부·황공망·왕몽·오진의 4대가 및 전선·예찬·조옹 등의 그림은 형상과 정신이 모두 오묘하고 그릇된 배움이 하나도 없어 오래도록 전해져서 소멸될 수 없는 것이니 이것이 진실로 사기(士氣)가 있는 그림이다.[347] - 『화전(畵筌)』

항원변(項元汴, 1525-1590)①의 『초창구록(蕉窗九錄)』에도 이와 비슷한 내용이 있다. 동기창은 조맹부의 인품에 대해 불만을 가져 조맹부를 삭제하고 원4대가를 첨가했으나, 조맹부의 예술에 대해서는 높이 평가했다.

원나라 때의 화도(畵道)는 유독 조맹부의 그림을 중심으로 성했으니, 조맹부·왕몽·오진·황공망 등은 그 중에서 특히 탁월한 자들이다. … 조맹부의 그림은 원대 화가들 중의 으뜸이 되었다[348] - 『화지(畵旨)』

또한 동기창은 '원나라 때 화도가 유독 성행한' 원인에 대해 "조맹부가 (예찬·황공망 등의) 품격을 일깨워주어 안목이 바로 잡혔기"[349] 때문이라 여겼다. 동기창의 문하생들은 모두 그림을 배움에 있어 조맹부를 정종(正宗)으로 삼았다. 명말 청초(明末淸初)의 왕시민(王時敏, 1592-1680)은 조맹부에 대해 다음과 같이 말했다.

조맹부는 원나라 대덕(大德, 1297-1307) 연간에 이르러 풍류와 문채(文采)가 한 시대의 으뜸이 되었다. 그림은 더욱 고아하고 화사하며 웅대하고 아름다워 그의 인물됨과 비슷하다.[350] - 「제왕현조방조문민거폭(題王玄照仿趙文敏巨幅)」

조맹부의 그림은 옛 법 중에서도 고아하고 화사하고 정교하고 고운 풍격을 원대 그림의 으뜸으로 삼았다.[351] - 「발석곡방조송설필(跋石谷仿趙松雪筆)」

명말 청초의 왕원기(王原祁, 1642-1715)는 조맹부를 더욱 높이 평가했다.

① 항원변(項元汴, 1525-1590)은 명대(明代)의 화가·서화감상가이다. 〔인물전〕 참조.

원나라 말기에 조맹부는 혼후(渾厚)한 가운데서 화려함을 발했으며, 고극공은 필묵의 규범에서 변화를 보여 주었다. 동원·거연·미가(米家)와 같은 이들의 정신은 한 집안 식구가 되었으며, 후에 왕몽·황공망·예찬·오진이 그 뜻을 밝혀서 나타내니 제각기 언어의 바깥에 뜻이 있었다. 조맹부와 고극공의 배움은 옛사람의 그림을 본받는 것이 헛된 것이 아님을 비로소 보여주었고, 동원·거연·2미(二米: 미불·미우인)의 그림이 전해짐은 연원에 유래가 있음을 더욱 믿게 해준다.352) - 「화가총론제화정팔숙(畵家總論題畵呈八叔)」

후대 사람들은 조맹부가 원나라의 조정에 출사(出仕)했다는 이유만으로 그 명성을 억제했으나, 중국회화사에서 그의 실질적인 영향은 줄곧 중대하게 작용했다.

제3절 고극공(高克恭) . 전선(錢選)

1. 고극공(高克恭)

고극공(高克恭, 1248-1310). 자는 언경(彦敬)이고, 호는 방산(房山)이며, 대도(大都)② 방산(方山) 사람이다.③ 고극공의 조부는 본래 서역(西域) 사람이었으나 후에 산서성(山西省) 대동(大同)에 정착했다. 고극공의 부친 고가보(高嘉甫)는 일찍이 "육부상서(六部尚書)의 신임을 얻어"[353] 그의 여식과 결혼한 후에 연(燕: 지금의 북경)에 거주했고, 그 후 유가 경전을 연구하여 당시에 자못 명성이 있었으나 벼슬을 싫어하여 고향 방산으로 돌아갔다. 고극공은 고가보의 장자(長子)로 태어났으며, 우집(虞集, 1272-1348)의 시에 "호주(湖州)를 못 본지가 3백년이 되었는데 고극공은 옛 연 땅에서 태어났네"[354]라는 구절이 있어 그가 북경에서 출생한 사실을 알려주고 있다. 고극공은 청년시기에 부친의 가르침을 받았는데, 경서를 암송함에 반드시 그 이치를 밝혀내어 지식이 풍부했다. 지원(至元) 12년(1275)에 고극공은 28세의 나이에 추천을 받아 공부영사(工部令史)가 되었다. 다음해에 몽골군이 남송의 수도 임안(臨安)④을 침공하여 즉위한지 얼마 지나지 않은 공제(恭帝, 1274-1276 재위) 조현(趙顯)을 체포함과 동시에 강남지역은 기본적으로 원나라의 소유가 되었다.

고극공은 충행대연(充行臺椽)에 발탁되어 대연으로 부임되어 갔고, 또 얼마 후에 산동서도안찰사(山東西道按察司)에 부임되었다. 그 후에도 고극공은 매년 한 번씩 관직을 옮겨 다니다가 중서(中書)에 들어갔고, 또 얼마 후에 호부주사(戶部主事)가 되었다. 이 시기에 고극공은 문장이 훌륭하고 성품이 풍아하여 당시의 뛰어난 학자 선비들 사이에서 명성이 날로 높아졌다.

② 대도(大都)는 지금의 북경이다.
③ 【저자주】 본문의 내용은 주로 등문원(鄧文原)의 『파서문집(巴西文集)』 「고태중대부형부상서고공행장(故太中大夫刑部尚書高公行狀)」에 근거하여 기술했다. 본문 중에 주를 달지 않은 인용문도 모두 여기서 발췌했다.
④ 임안(臨安)은 지금의 절강성 항주(杭州)이다.

지원 22년(1285)에 고극공은 하남도제형안찰사판관(河南道提刑按察司判官)에 부임되었고, 1년 후에 산동서도(山東西道)로 옮겨졌다가 또 1년이 지나 감찰어사(監察御史)가 되었다. 지원 25년(1288)에 상가(桑哥, ?-1291)⑤가 재상에 올라 인재들을 기용하여 자신의 무리로 삼으려고 했다. 상가는 그러한 목적으로 고극공을 우사도사(右司都事)에 승직시키려고 했으나 고극공은 거절했다. 다음해에 고극공은 강회(江淮)⑥로 파견되어 공문서를 심사했고, 연경(燕京)으로 돌아온 후에는 병부낭중(兵部郎中)이 되었다. 그로부터 얼마 후에 상가가 처형되었고, 고극공은 다시 강회로 파견되어 민정(民政)업무를 처리했는데 이 기간에 수많은 인정(仁政)을 베풀어 민심을 얻었다. 또 항주(杭州)로 가서 정무를 처리할 때는 인재 발탁에 주력했고, 아울러 조세를 못낸 가난한 백성들을 처벌하는 정책에 강력히 반대하여 개선시켰다.

고극공은 항주에 머물면서 맑고 수려한 항주 일대의 산수에 매료되어 자주 산림 사이를 유람하면서 세상일에 대한 근심을 해소하곤 했는데, 산에 올라가면 종일토록 돌아감을 잊을 정도였다고 하며, 이 기간에 산수화도 많이 남겼다. 후에 고극공은 북경으로 돌아가 중서(中書)에 복귀되었고, 원정(元貞) 2년(1296)에 산서하북도렴방부사(山西河北道廉訪副使)에 부임되었다. 대덕(大德) 원년(1297)에는 강남행대치서시어사(江南行臺治書侍御史)에 발탁되었는데, 이 기간에 고극공은 관리제도의 개혁을 주장하고 매관매직(賣官賣職)을 반대했으며, 학교 체제를 정비하여 인재를 등용하고 불필요한 관원들을 감축시켰으며, 또한 관리의 봉록을 인상하고 형벌 처리에 신중을 기할 것을 주장했다. 대덕 3년(1299)에 고극공은 연경으로 복귀되어 공부시랑(工部侍郎)에 임명되었고, 그로부터 얼마 후에 형부상서(刑部尙書)에 올랐다. 이 기간에 고극공은 많은 제도를 개혁하고, 동료관리들과 정무를 논함에 있어 소신을 굽히지 않았다. 후에 고극공은 대명로총관(大名路總官)까지 역임한 후에 관직에서 물러났으며, 그 후에도 품행이 비범하여 관리들의 본보기가 되었다.

지대(至大) 3년(1310) 2월에 고극공은 연경의 도성 남쪽에서 머물면서 감기에 걸려 오래도록 낫지 않았고, 같은 해 9월 4일에 정치 · 예술 분야에 많은 업적을 남긴

⑤ 상가(桑哥, ?-1291)는 원대 초기의 간신 재상(奸相)이다. [인물전] 참조.
⑥ 강회성(江淮省)은 청대(淸代)에 조성되었던 행정구역이다. 1905년 1월 27일에 청(淸) 정부에서 강소성 강북지역, 즉 지금의 강소성과 안휘성의 접경지역 11개 현(縣)을 묶어 강회성으로 삼았다. 이는 이 결정은 촉박하고 맹목적이어서 모순과 충돌을 불러왔고, 결국 강회성은 3개월 후에 취소되었다. 청나라 말기의 혼란한 정치국면을 보여준 한 가지 사례이다.

색목인 고극공은 세상을 떠났다.

주덕윤의 「제고언경상서운산도(題高彦敬尙書雲山圖)」에서는 고극공에 대해

　　　구레나룻 길게 기른 회흘족(回紇族) 고극공이
　　　흰 비단에 물을 뿜어 가을 경색 그렸네.355)

라고 하였으며, 예찬의 『청비각집』에서는

　　　조맹부의 필법은 종산(鍾山)⑦의 후예인데
　　　고극공의 그림만은 그에게 뒤지지 않네.356)

라고 하였다. 또 원대 장우(張雨, 1277-1348)⑧의 『정거선생시집(貞居先生詩集)』에서는

　　　자줏빛 구레나룻 방산노인은
　　　산천을 좋아하고 술을 즐겼다.357)

라고 하였다. 원대 시인들이 고극공에 대해 지은 시들을 보면 그가 전형적인 색목
인이었음을 알 수 있다. 원대의 통치자가 구분한 4등급의 중국인 중에 고극공은
몽골귀족이 아니라 두 번째 등급에 속했다. 그러함에도 그의 신분과 지위가 높았
던 이유는 그가 원 통치자를 적극적으로 옹호했기 때문이다. 유가사상은 그를 백
성을 사랑하고 군주에게 충성하는 어진 대신으로 만들었다. 고극공은 "성품이 지
극히 너그러웠으나, 뜻이 원대하여 세상 사람들과 잘 영합하지 못했다. 그러나 친
구를 만날 때면 마음을 다 기울여 교제했고, 종신토록 그 마음을 바꾸지 않았다
."358) 당시에 절강성의 명문호족들이 빈번히 고극공에 대한 유언비어를 퍼트려 중
상 모략했으나 고극공은 변론하지 않았으며, 또 그는 늘 청렴하게 관직에 임하여
임종 시에 집안에 남긴 재산이 없었다. 일찍이 고극공이 요자경(姚子敬)⑨에게 "인생

⑦ 종산(鍾山)은 남경(南京) 부근에 있는 산이다.
⑧ 장우(張雨, 1277-1348)는 원대(元代)의 문학가·화가·도사이다. 〔인물전〕 참조.
⑨ 요자경(姚子敬)은 원대의 시인·서예가·은사이다. 오흥(吳興: 지금의 절강성 호주湖州) 사람이
며, 인품이 높고 훌륭했다고 전해진다. 글씨를 잘 썼는데, 양응식(楊凝式)과 왕헌지(王獻之)의 글씨를
비난하고 세속적 양식의 바깥에서 서풍(書風)을 갖추었다.(『오사도예부집(吳師道禮部集)』 참고.)

에서 가장 귀한 것이 무엇입니까"라는 질문을 던지자, 요자경은 "구하는 바가 없는 것입니다"라고 은둔의 법도로써 답해주었다고 한다. 고극공의 부친도 은거와 산수 절경을 좋아하여 그것을 그림으로 그리면서 즐거움을 취했고, 아울러 도가의 청정무위(淸淨無爲) 사상을 갖추었다. 원대의 원각(袁桷, 1266-1327)[10]은 고극공의 시에 대해 다음과 같이 말했다.

> 고극공의 시는 정미(精微)하고 윤택하니, 조용한 구학(丘壑)에서 매일 예(藝)에 노닐었음을 볼 수 있다. 이 시를 지었던 것은 그가 아쉬워하면서 잊지 못하는 마음을 속인들과는 말하기가 어려워서 여기에 어진 이를 그리워하는 마음을 드러내었던 것이다. 이러한 시는 그가 여유롭고 한가로울 때 스스로 깨달은 뒤에 지었던 것이지 벼슬과 봉록이 한창이던 때에 지었던 것은 아니다.[359] - 「앙고창수시권서(仰高倡酬詩卷序)」

고극공의 시에 대한 내용이지만 그의 그림과도 부합한다.

고극공의 현존 작품은 적지 않은데, 주로 미씨 부자와 동원·거연의 화법을 계승한 유형이다. 특히 그가 청년시기에 그린 산수화는 기본적으로 미씨 부자의 화법을 배운 유형이다.

「방미씨운산도(倣米氏雲山圖)」(軸, 종이에 수묵, 96.5×33cm, 길림성박물관) 구도가 매우 간단하다. 산을 그림에 있어 붓에 맑은 물 혹은 지극히 옅은 수묵을 묻혀 종이 화면에 대략 그어 적절히 적신 후에 측봉(側鋒)을 사용하여 묵점(墨點)을 분방하게 가하였는데, 윗부분이 짙고 아래로 내려올수록 점점 옅어지며, 그 아랫부분에는 여백을 남겨 구름을 표현했다. 또 어떤 부분은 묵점 몇 개만 가하여 이루었다. 미씨 부자의 그림보다 구도가 좀 더 복잡하고 공간이 더 넓어졌다. 필묵은 미씨 부자의 그림보다 더 사실적이고 뚜렷하며 함축미가 적고 묵색이 더 중후하다.

『도회보감(圖繪寶鑒)』에서는 고극공에 대해 "처음에는 미씨 부자의 화법을 배웠고, 후에는 동원과 이성의 화법을 배웠다"[360]고 하였다. 실제로 고극공은 초기에 주로 미법(米法)을 배웠고 후기에는 동원·거연·이성의 화법을 기저로 삼아 미점법을 풍부하게 가미했다. 그러나 감상자에게 주는 첫인상은 미법산수화풍인데, 현존

⑩ 원각(袁桷, 1266-1327)은 원대의 시인 · 학자이다. 〔인물전〕 참조.

그림 51
「춘운효애도(春雲曉靄圖)」,
고극공(高克恭),
종이에 수묵채색,
138.1×58.5cm,
북경고궁박물원

하는 고극공의 유작들이 대부분 그러하다.

「춘운효애도(春雲曉靄圖)」.(그림 51) 좌측 상단의 고극공이 남긴 기록에 "경자(庚子, 1300)년 9월 20일에 백규(伯圭)를 위해 「춘운효애도」를 그리다"361)라고 되어 있어 고극공이 53세 때 이 그림을 그렸음을 알 수 있다. 자욱한 흰 구름 위로 산봉우리 두 개가 솟아올라 있고, 아래의 강어귀에 교목 · 시냇물 · 수림 · 가옥이 있다. 산석에는 동원 · 거연의 피마준이 사용되었고, 언덕 아래의 크고 작은 바위에는 피마준과 미법이 겸비되어 있는데 즉 묵점과 짙은 화청(花靑)⑪ 색점을 분방하게 가한 후에 피마준을 긋고 자석(赭石)⑫을 채색했다. 구름은 여백을 남긴 후에 옅은 묵색의 윤곽선을 그어 기본적으로 미법과 유사하며, 가옥은 특히 미우인이 그린 가옥과 많이 닮았다. 근경의 수목에는 윤곽선을 그은 후에 대자(代赭)⑬를 채색했고 잡목의 잎에는 个자점을 사용했다. 전체적으로 묵(墨) · 청(靑) · 남(藍) · 자(赭)색이 갖추어졌는데, 필조가 우람하고 색조가 짙어 중후한 느낌이다. 동원 · 거연 · 미씨의 화법을 반영했으나 그림의 정신적 면모와 정취는 그리 닮지 않았다. 이 그림과 같은 면모의 한 폭이 현재 대북고궁박물원에 소장되어 있다.

고극공의 산수화 중에 「춘산청우도(春山晴雨圖)」와 「운횡수령도(雲橫秀岺圖)」가 비교적 출중하다.

「춘산청우도(春山晴雨圖)」(그림 52). 좌측 상단에 이간(李衎, 1245-1320)⑭이 남긴 제발문이 있는데, 내용은 다음과 같다.

> 고극공이 천자를 모셨을 때 나를 위해 이 그림을 그렸다. 그래서 내가 곧 시를 지어 '봄 산의 반은 비가 개였고 반은 비가 내리는데, 구름 아래에는 색이 칠해졌네. 부처의 머리처럼 곱기를 다투려고, 정공(政公)은 부지런히 빗질하고 세수하네'라 하였다. 대덕(大德) 기해(己亥, 1299)년 여름 4월에 식재도인(息齋道人)이 쓰다.362)

첩첩이 이어지는 산봉우리와 안개 · 구름 · 교목(喬木) · 시냇물 등이 수묵담채(淡彩) 형식으로 묘사되어 있다. 청송 · 잡목과 구도가 동원 · 거연의 그림과 많이 닮았으며,

⑪ 화청(花靑)은 청화(靑華)로, 고운 남(藍, indigo) 또는 쪽빛 안료이다.
⑫ 자석(赭石)은 황갈색 광물 안료이다. 성분은 산화철이다.
⑬ 대자(代赭)는 갈황색(褐黃色)과 적황색(赤黃色)에 가까운 어두운 붉은색 안료이다. 성분은 대자석(代赭石)이다.
⑭ 이간(李衎, 1245-1320)은 원대(元代)의 화가이다. 〔인물전〕 참조.

그림 52 「춘산청우도(春山晴雨圖)」, 이간(李衎), 비단에 수묵담채, 99.7×125.1cm, 대북고궁박물원

이성·동원·거연·미씨 부자의 화법을 참고했다.

「운횡수령도(雲橫秀岺圖)」.(그림8 53) 그림의 정신적 면모가 「춘산청우도」와 비슷하다. 화면의 중앙에 주봉이 우뚝 솟아 있고 그 주위에 작은 산봉우리 몇 개가 서로 어우러져 있다. 산허리에는 운무가 자욱하며, 그 아래에는 시냇물·언덕·모래톱 · 교목이 있다. 안개 사이에 수림이 희미하게 또는 짙게 부분적으로 출몰하며, 뚜렷이 드러난 산석의 윤곽선이 가늘고 강경하다. 구도는 이성의 그림과 닮았고, 산석의 구조는 동원·거연의 그림과 닮았다. 준(皴)은 미점준이며, 산꼭대기에는 짙은 청록색 점이 분방하게 가해져 있다. 비탈 아래에는 미점을 가하지 않고 준(皴)을 그렸는데, 필세가 비교적 중후하며, 대자(代赭)가 채색되었다. 구름은 윤곽선을 그은 다음에 수묵을 약간 바림했다.

「춘산욕우도(春山欲雨山圖)」.(그림 54) 앞의 두 그림과 비슷하면서도 풍모가 약간 다르다. 짙게 깔린 안개와 비구름 위로 산봉우리들이 드러나 있다. 산을 묘사함에 있어 형체의 윤곽과 맥락을 간략히 그은 뒤에 다양한 묵색의 미점을 분방하게 가하여 이루었다. 그 아래의 수목은 윤곽선을 긋지 않고 한 필만으로 줄기를 그은 뒤에 다양한 묵색의 점을 거듭 가하여 잎을 묘사했다. 언덕과 물가 평지에는 담묵을 한 차례 바림하여 요철(凹凸)을 구분했다. 기본적으로 미법과 동원·거연의 화법이 반영되어 있고 이성의 화법은 보이지 않는다.

총괄하자면, 고극공의 그림은 세 가지 유형으로 구분된다. 첫째는 청년시기에 미씨운산의 화법을 모방한 유형이며, 두 번째는 이성·동원·거연·미씨 부자의 화법을 한 폭의 그림 상에 융합시킨 유형으로, 이를테면 구도와 산봉우리의 맥락·수목·가옥은 동원·거연의 그림과 닮았고 비탈 아래의 필선은 이성의 화법을 참고했으며, 분방한 미점은 미씨 부자의 화법과 닮았다. 주덕윤은 이러한 유형의 그림에 대해 다음과 같이 기록했다.

> 고극공이 배운 그림 중에 간략하고 담박한 곳은 미불의 그림을 닮았고 빽빽한 곳은 승려 거연의 그림을 닮았으며 천진난만한 곳은 동원을 그림과 닮았다. 후대 사람들 중에서 그의 화법을 갖출 수 있는 자가 드물었다.[363] - 『존복재문집(存復齋文集)』

이러한 유형은 대부분 필세가 중후하고 색채도 비교적 짙고 강렬하다. 명대의
동기(童冀)⑮는 고극공의 그림에 대해 이렇게 표현했다.

> 천하에 몇 사람이 동원을 배웠던가?
> 오늘날엔 유독 고극공을 들먹인다.
> 고극공은 형사(形似)⑯에 묘했을 뿐 아니라
> 채색을 더하여 그 고움을 더했다.364)

즉 고극공은 비록 대가 몇 사람의 화법을 자신의 그림에 적용했지만, 그림의 정
신적 면모는 그들의 그림과 그리 닮지 않았다는 것이다. 세 번째는 주로 미법을
사용하면서 동원·거연의 화법을 참고한 유형으로, 여기에 이성의 화법은 없다.
이상 세 가지 유형의 화법은 서로 큰 차이는 없으며, 전체적으로 보면 미법 위주
라는 인상을 준다.

엄격히 말하면 고극공의 산수화는 비록 일정한 성취는 있었지만 매우 높진 못
했다. 그의 그림은 주로 몇몇 대가의 화법을 융합시킨 일종의 참신한 것 같기도
하고 진부한 것 같기도 한 유형이며, 조맹부의 화풍과도 다르다. 조맹부의 그림에
도 동원·거연·이성의 필의(筆意)가 있으나, 정신적 면모와 형상은 조맹부의 독자
적인 풍모로 변화되어 있다. 그렇다고 하여 고극공의 회화성취가 낮았다는 것은
아니며, 다만 그의 그림이 남긴 의의와 영향이 더 중대하게 작용했다는 뜻이다.

고극공은 고위 관리를 지냈기에 그림이 더 고귀해졌고, 또 그림 때문에 그가 더
저명해질 수 있었다. 원대 사람들은 고극공의 그림을 지극히 추숭했다. 예찬은 원
대의 산수화를 평할 때 고극공을 가장 먼저 떠올려 "고극공의 그림은 기운이 한
가롭고 표일하다"⑰고 하였으며, 원시4대가(元詩四大家)의 한 사람인 우집(虞集, 1272-134
8)⑱은 "우리 왕조의 명필 중에 누가 제일인가? 고극공이 술에 취한 뒤에 그린 절
묘함은 대적할 자가 없다"365)고 하였다. 장우(張羽, 1333-1385)⑲는 고극공과 조맹부를
줄곧 원대의 양대 화가로 삼아 "근래의 그림은 누가 가장 나은가? 남에는 조맹부

⑮ 동기(童冀)는 명대(明代)의 시인·학자이다. 〔인물전〕 참조.
⑯ 형사(形似)는 형상을 닮게 그리는 것이다.
⑰ 黃公望의 그림 상에 써진 倪瓚의 제발문, "高尚書之氣韻閑逸."
⑱ 우집(虞集, 1272-1348)은 원대(元代)의 시인이다. 〔인물전〕 참조.
⑲ 장우(張羽, 1333-1385)는 명초(明初)의 시인·문학가이다. 제1권 〔인물전〕 참조.

그림 53 「운횡수령도(雲橫秀嶺圖)」, 고극공(高克恭), 비단에 수묵채색, 182.3×106.7cm, 대북고궁박물원

그림 54 「춘산욕우도(春山欲雨山圖)」, 고극공(高克恭), 비단에 수묵담채, 107×100cm. 상해박물관

가 있고 북에는 고극공이 있다"366)고 하였으며, 또 이러한 시를 지었다.

　　고극공은 처음에 미불의 그림을 배웠다가
　　만년에는 명가(名家) 되어 절묘함으로 칭해졌네.
　　기예로는 누가 이 시대에 뛰어날까?
　　오흥의 조맹부만 손꼽을 수 있다네.367)
　　- 『정거집(靜居集)』 권3.

진기(陳基, 1314-1370)[20]의 『이백재고(夷白齋稿)』에서는 "고극공의 그림은 적수가 없다"[368]고 하였으며, 『죽재시집(竹齋詩集)』에서는

우리 왕조의 화가들은 그 수를 헤아릴 수 없으나, 신묘하기로는 유독 고극공을 손꼽는다. 고극공의 화의(畵意)와 기예는 2미(二米: 미불·미우인)의 그림으로부터 깨우쳤는데, 필력이 일반적인 화가들과는 확실히 달랐다.[369]

고 하였다. 장헌(張憲)[①]은 「제고상서화(題高尙書畵)」에서 "고극공의 그림을 누가 대적하겠는가. 명성이 지금의 제일로 일컬어진다"[370]고 하였으며, 서화감상가 가구사(柯九思, 1312-1365)[②]는 "고극공의 필력은 천고(千古)를 놀라게 한다"[371]고 하였다.

원대에 고극공의 그림을 배워 저명해진 화가로는 방종의(方從義)·곽비(郭畀) 등이 있었고, 후대의 화가들은 종종 조맹부·고극공과 원4대가를 함께 '원6대가'로 불렀다. 원대에는 미씨 부자의 유작이 거의 남아있지 않았기 때문에 원대 이후에 미씨운산을 배운 화가들은 모두 고극공의 그림을 배웠다. 미씨 부자가 그린 산은 대부분 일렬로 나열되어 고하(高下) 향배(向背)[③]의 변화와 첩첩이 멀어지는 정취가 부족했다. 그러나 고극공의 운산은 미씨 부자의 운산보다 번잡할 뿐 아니라 최초로 고산준령(高山峻嶺)을 미점화법으로 그려 후대 화가들의 그림에 많은 영향을 주었다.

고극공의 산수화는 원·명·청대를 거쳐 지금까지 줄곧 그 영향이 쇠퇴하지 않았다. 그러나 후대 사람들은 고극공의 그림을 배운 후에 또 미씨 부자의 그림으로 거슬러 올라가 배우는 경우가 많았는데, 그 이유는 미씨 부자의 그림은 창조된 것이었지만 고극공의 그림은 그것을 계승 발휘한 것이었기 때문이다. 그러나 고극공의 계승과 발휘가 없었다면 미법산수화가 후세에 미친 영향이 크게 감소되었을 것이다. 역대의 중국화 중에는 모조품의 수가 가장 많았고, 그 중에서도 명가(名家)의 그림을 위조한 그림이 특히 많았는데, 간혹 모작이 원작보다 후세에 더 큰 영향을 미친 경우도 있었다. 예컨대 왕유의 그림은 전해지는 유작이 거의 없었기에

[20] 진기(陳基, 1314-1370)는 원말 명초(元末明初)의 시인·학자이다. 원말에 장사성(張士誠)의 기의에 태위부군사(太尉府軍事)로 참가하여 군사업무에 종사하면서 장사성을 왕으로 칭하고 기의를 멈출 것을 간언했다. 〔인물전〕 참조.
① 장헌(張憲, 1341년경에 생존)은 원대(元代)의 문인·학자이다. 〔인물전〕 참조.
② 가구사(柯九思, 1312-1365)는 원대(元代)의 화가·서화감상가이다. 〔인물전〕 참조.
③ 향배(向背)는 앞쪽으로 향한 것과 뒤쪽으로 향한 것, 즉 입체감의 표현을 의미한다.

후대 화가들이 기본적으로 모작을 통해 왕유의 그림을 배웠고, 또한 왕유의 그림에 대한 후대 사람들의 인식과 논평도 거의 모두 모작을 통해 이루어졌다. 따라서 명가의 그림을 모방한 모작들이 중국회화사 상에 일으킨 작용에 대해서는 반드시 연구할 필요가 있다. 일찍이 동기창은 원대 이후의 사람들이 보았다는 미씨 부자의 그림들은 모두 고극공의 그림에 찍힌 낙관을 파낸 뒤에 미씨 부자의 낙관으로 바꾼 것이라고 말한 적이 있다. 이 말이 사실이라면 후대에 기록된 미씨 부자의 그림을 배운 화가들은 사실상 고극공의 그림을 배웠다고 볼 수 있다.

2. 전선(錢選)

전선은 다방면의 회화에 성취가 있었으나, 특히 화조와 인물 방면의 성취가 가장 높았다. 전선의 화조화는 중국화조화가 정교하고 화려한 계열에서 청담(淸淡)한 계열로 변모해가던 전환기에 중요한 이정표 역할을 하여 후대의 화조화를 영도했다. 전선의 인물화는 송대의 인물화보다 고고(高古)하고 당(唐)대의 인물화보다 청수(淸秀) 독자적인 화풍을 이루었다. 전선이 산수화 분야에서 이룬 성취도 낮지 않았는데, 지금부터 소개해보기로 한다.

전선(錢選, 1239-1302). 자는 순거(舜擧)이고, 호는 왕담(王潭) 또는 손봉(巽峰)이며, 절강성 삽천(霅川)④ 사람이다. 조맹부와 같은 고향 출신이며, 두 사람은 친우지간이었다. 남송 경정(景定, 1260-1264) 연간에 향공진사(鄕貢進士)를 지냈고 송나라가 멸망하자 곧 은거하여 산수 사이를 유람했다. 원대 초기에 전선은 조맹부 등과 함께 '오흥8준(吳興八俊)'으로 일컬어졌다. 지원(至元, 1264-1294) 연간에 조맹부가 원 조정에 들어갈 때 많은 사람들이 서로 투합하여 관직에 오르려고 했으나, 전선은 그들의 결정에 개의치 않고 독서·가야금·시화를 벗으로 삼아 여생을 보냈다. 장우(張羽)의 『정거집(靜居集)』에 이러한 시가 있다.

> 오흥의 8준은 모두가 인재들이지만
>
> …

④ 삽천(霅川)은 지금의 절강성 호주(湖州)이다.

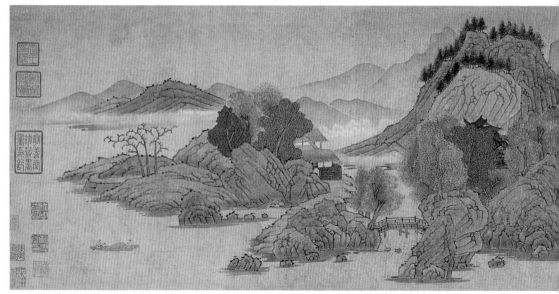

그림 55 「유거도(幽居圖)」, 전선(錢選), 비단에 수묵채색, 26.4×114.9cm, 북경고궁박물원

전선의 절개가 유독 괴로웠음을 어찌 알겠는가.
노년에 화가가 되어서는 머리가 하얗게 쇠었네.372)

전선이 남긴 저서로 『논어설(論語說)』·『춘추여론(春秋余論)』·『역설고(易說考)』·『형
필간람(衡泌間覽)』 등이 있었으나 후에 모두 불에 타서 없어졌다.⑤ 전선은 한평생
원 통치자와 결탁하지 않았다.
　전선은 술을 매우 좋아했다. 대표원(戴表元, 1244-1310)⑥의 『섬원문집(剡源文集)』에서는
전선에 대해 이렇게 기록하고 있다.

　　술에 취하지 않으면 그림을 그리지 못했다. … 술기운이 얼근히 올라 마음과 몸
　　이 그림 그리기에 적합하게 조화가 이루어지면 흥취가 발하여 그리기 시작했다.
　　또한 그림이 완성되어도 견주어 살펴보지 않다가 가끔 그림 애호가들을 위해 그
　　림을 가지고 나갔다.373) - 「제화(題畵)」

⑤【저자주】조방(趙汸)의 『동산존고(東山存稿)』　권2, 「증전언빈서(贈錢彦賓序)」참고. 전언빈(錢彦
賓)은 전선(錢選)의 조카이다.
⑥ 대표원(戴表元, 1244-1310)은 송말 원초(宋末元初)의 문학가이다. 〔인물전〕참조.

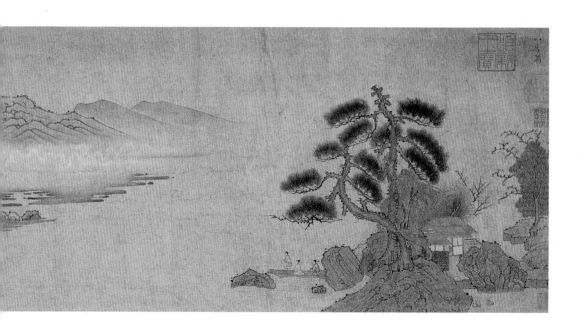

　전선은 강대한 원 통치자에 맞서 저항하는 쪽을 선택하지 않고 시화에 심취하여 여생을 마감하는 쪽을 선택했다. 전선도 조맹부처럼 도연명의 자유로운 인생을 동경했다. 조맹부는 이러한 소망을 실현하지 못하고 부귀영화를 누리면서 죽는 날까지 회한의 슬픔에서 벗어나지 못했으나, 전선은 부귀영화도 근심도 없었기에 도연명을 추종하고 동경했던 조맹부와는 달리 본인이 도연명과 같은 상황에 처했다. 전선의 명작 「자상옹상(紫桑翁像)」에는 도연명이 두건을 쓰고 나막신을 신은 채 지팡이를 짚고 온화하고 의젓하게 걸어가는 모습이 묘사되어 있는데, 전선은 이 그림 상에 다음과 같은 글을 남겼다.

　　진(晉)나라의 도연명은 천진한 정취를 지녔다. 좋은 술이 없으면 마음속의 큰 뜻을 묘사할 수 없었기에 일찍이 동자에게 술병을 차고 그를 따르게 했는데, 그래서 당시 사람들이 그것을 그림으로 묘사했다. 나는 총명하지 못하지만 역시 이를 그려서 스스로 견주어 살펴본다. - 삽계옹(霅溪翁) 전선 순거(舜擧)가 태호(太湖)⑦의 물가에서 그리고 아울러 쓰다.374)

─────────────────

⑦ 태호(太湖)는 강소성과 절강성에 걸쳐있는 큰 호수이다.

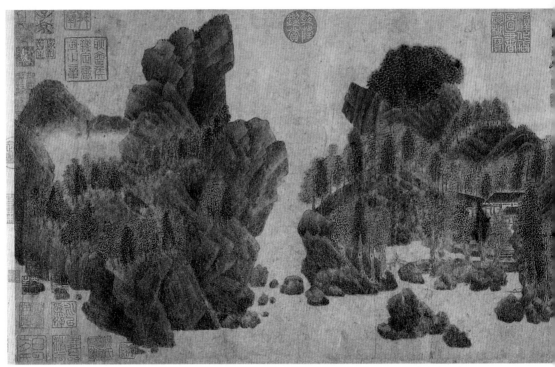

그림 56 「부옥산거도(浮玉山居圖)」, 전선(錢選), 종이에 수묵채색, 29.6×98.7cm, 상해박물관

전선은 또 「산수권(山水卷)」 상에 이러한 시를 남겼다.

어느 날 흥이 일면 어찌 막을까?
창문 열고 경치를 그리니 푸른빛이 아름답네.
…
육조(六朝)의 흥폐에는 개의하지 않고
술 한 단지 그림 향한 마음의 문을 열었네.375)

『동산존고(東山存稿)』에서는 전선의 시에 대해 이렇게 평하고 있다.

청아(淸雅) 초일(超逸)하고 박식(博識)하여 막힘이 없으며, 흥취를 기탁함이 심원(深遠)하지만 … 품격은 오히려 여유로워 원망이나 분노 등의 못 마땅히 여기는 뜻이 없다.376)

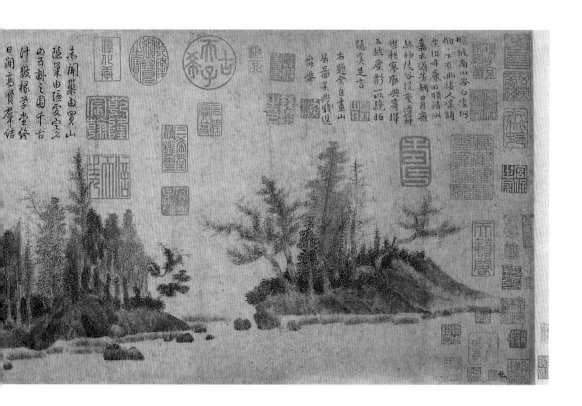

시에 대한 내용이지만 전선의 화풍도 이와 다르지 않았다. 전선의 현존 작품은 적지 않으나 대표적인 몇 폭을 골라 분석해본다.

「유거도(幽居圖)」.(그림 55) 우측 상단에 써진 전선의 글씨 '幽居圖' 중에 '幽'자가 훼손되어 '山'자와 비슷해져 있는데, 이 때문에 일부 사학가들이 이 그림을 '산거도(山居圖)'로 오인하기도 했다. 화면상에는 호수가 넓게 전개되어 있는데, 오른편 근경의 기슭에 바위 몇 개와 청송(靑松) 두 그루, 그리고 초가집과 잡목이 있고, 바위 뒤편에는 은사 두 사람이 나룻배에 앉아서 대화를 나누고 있다. 강 건너 푸른 산 아래의 시골마을에는 주막과 나룻배가 있는데, 안개가 그 사이에서 감돌고 있다. 실로 고아한 은사가 은거할 만한 오묘한 경계이다. 산석을 묘사함에 있어 응결된 필선으로 형체의 윤곽과 구조를 그은 후에 준을 가하지 않고 청(靑)·녹(綠)·자(赭)[8]색을 바림했다. 대체로 바위 위의 평평한 곳에는 석록(石綠)[9]이 채색되고 측면에

[8] 자(赭)는 대자(代赭)의 준말로, 갈황색(褐黃色)과 적황색(赤黃色)에 가까운 어두운 붉은색 안료이다. 성분은 대자석(代赭石)이다.

는 자석(赭石)⑩이 채색되었으며, 또한 큰 덩어리의 산석에는 상단에 석청(石靑)⑪을 채색하고 중단에 석록(石綠)을 채색한 뒤에 하단에 자석을 자연스럽게 이어서 채색했다. 채색법이 수대의 그림 「유춘도(游春圖)」와 약간 비슷하다. 솔잎에는 족침법(簇針法)⑫이 사용되었고 잡목의 잎에는 모두 윤곽선이 그어졌다. 전체적인 분위기가 곱고 단아하고 고졸하여 육조 · 수· 당의 산수화와 닮았는데, 물론 「유거도」에 나타난 광활한 정취와 엄격하고 법도 있는 묘사와 채색은 육조 · 수 · 당의 그림은 미칠 수 없는 수준이다. 이 그림을 통해 전선의 그림에도 조맹부의 그림처럼 복고풍 정취가 있음을 확인할 수 있다.

「부옥산거도(浮玉山居圖)」.(그림 56) 전선의 또 다른 화풍이 나타나 있다. 전선의 고향인 호주(湖州)에 있는 부옥산(浮玉山) 풍광이 묘사되어 있는데, 전선은 이 그림의 우측 상단에 다음과 같은 시를 남겼다.

> 저 남산의 산봉우리 바라보나니
> 흰 구름은 흘러서 어디로 가나?
> 산 아래의 외딴집엔 은사가 살고 있어
> 시를 읊조리며 세월을 보내네.
> 충충한 바윗돌 맑은 물에 비치고
> 아름다운 나무는 고아함을 발하네.
> 세월은 끝도 없이 흘러만 가고
> 언덕과 골짜기는 변화를 따르네.
> 가슴속에 품은 뜻은 끝이 없는데
> 일어나는 흥취 거문고에 부쳐보네.
> 잡다한 세속일이 일시에 끊겼으나
> 숨어서 살기를 어찌 족히 말하리오?
> - 오른쪽의 글은 나의 그림 「산거도」에 대해 쓴 것이다. 오흥의 전선 순거.[377]

⑨ 석록(石綠)은 청황(靑黃) 간색(間色)의 녹색(綠色) 안료이다. 성분은 공작석(孔雀石, malachite)이다.
⑩ 자석(赭石)은 황갈색 광물 안료이다. 성분은 산화철이다.
⑪ 석청(石靑)은 군청(群靑, Ultramarine blue)이나 프러시안블루(Prussian blue)에 가까운 청색 안료이다. 성분은 남동광(藍銅鑛, azurite)이다.
⑫ 족침법(簇針法)은 가늘고 날카로운 필선을 조합하여 바늘을 모아놓은 모양으로 솔잎을 그리는 기법이다.

그림 상에는 모가 난 거대한 바위가 많은데, 화법을 보면 가늘고 유연한 필선으로 윤곽을 그은 다음에 그다지 뚜렷하지도 않고 산만하지도 않은 준선(皴線)을 가하였으며, 이어서 담묵을 바림하고 청색을 바림했다. 산석 위에 늘어선 잡목의 잎이 범관의 「계산행려도(溪山行旅圖)」 상의 잎과 닮았는데, 다만 전선의 용필이 더 가늘고 날카롭고 유연하다. 이 그림은 거리를 두고 보면 양호하지만 다가가서 자세히 보면 기운이 지나치게 유약하며, 또한 가늘고 예리한 필선과 점이 지나치게 번다하다. 전체적으로 보아도 지나칠 정도로 세심하게 그려졌는데, 이는 전대미문의 독창적인 화법이다. 왕몽이 사용한 우모준(牛毛皴)[13]이 이 그림의 영향을 받아 창조된 듯하다.

『도회보감』에서는 "(전선의) 청록산수는 조백구의 그림을 본받았다"[378]고 하였는데, 전선의 그림을 보면 그렇지 않은 듯하다. 주동(朱同, 1336-1385)[14]의 「서전순거화후(書錢舜擧畵後)」에서는 "오흥 전선의 그림은 정교하고 섬세하며 형상을 닮게 그리는 방면에 절묘했다. … 필법은 모두 이소도의 그림에서 나왔다"[379]고 하였는데, 이것이 정확한 논평이다. 「부옥산거도」는 정교하고 섬세한 화풍의 전형이라 할 수 있는데, 즉 용필이 섬세하고 번밀(繁密)하며, 정조(情調)가 부드럽고 단정하고 장중하다. 「유거도」는 필선이 곧고 강하며, 청록이 짙고 화려하여 이소도의 화풍과 영향 관계가 있었음이 분명하다. 총괄하자면, 전선의 산수화에는 남송에서 성행한 화법은 보이지 않고 더욱 고아하고 예스러운 정취가 반영되어 있다.

전선의 그림은 조맹부에게 다소 영향을 주었다. 조맹부가 전선에게 가르침을 청했다는 기록이 있어 이 사실을 뒷받침해주고 있으며, 또한 두 사람은 비록 친우지간이었지만 전선이 나이가 많았고 조맹부도 청년시기에 진(晉) 당(唐)의 화풍을 추구했다. 따라서 조맹부가 전선의 그림을 배웠을 가능성이 매우 높다.

전선은 원대에도 명성이 매우 높았는데, 그것은 화조화 방면에만 국한된 것이 아니었다. 전유선(錢惟善, ?-1369)[15]은 전선의 산수화 「변산설망도(弁山雪望圖)」 상에 이러한 시를 남겼다.

[13] 우모준(牛毛皴)은 소의 털과 같이 짧고 가느다란 필선으로, 화성암의 질감을 나타낼 때 많이 사용되는 기법이다.
[14] 주동(朱同, 1336-1385)은 명대(明代)의 학자·시인·화가이다. 〔인물전〕 참조.
[15] 전유선(錢惟善, ?—1369)은 원대(元代)의 학자 · 시인 · 서예가이다. 〔인물전〕 참조.

옥 같은 봉우리들 변산 동쪽에 우뚝
호수는 고요한데 배는 거울 속으로
한 시대의 풍류를 그림 상에 드러내니
보는 이들 전선을 잊지 못하네.380)

『동강속집(桐江續集)』 중의 「제전순거착색산수(題錢舜擧着色山水)」에서는 "이 그림은
전선의 말년 솜씨이니, 참으로 한 장의 값어치가 천금이나 된다"381)고 하였으며,
또한 『소안유집(所安遺集)』 중의 「제전순거소화오흥산수도(題錢舜擧所畵吳興山水圖)」에 이
러한 시가 있다.

화사(畵師)의 그림에는 정신이 전해지니
예로부터 수묵화엔 채색이 없었다네.
…
조맹부의 산수화는 모방할 수 있지만
전선의 채색화는 세상에 없다네.382)

전선의 산수화 중에는 동원과 미씨 부자 계열도 있었으나 모두 유실되어 지금
은 볼 수 없다. 예컨대 『정거집(靜居集)』 중의 「전순거계기도(錢舜擧溪沂圖)」에 "(전선
이) 스스로 포치(布置)는 동원의 그림을 스승으로 삼았다고 말했다"383)고 하였고,
『소안유집』에서는 "전선은 미가(米家) 계통에서 화법을 변화시켰다"384)고 하여 사
실을 입증해주고 있다.

전선은 성취가 높았음에도 화단에서의 지위가 고극공만큼 높지 못했고 명성도
조맹부의 명성에 가려졌다. 또한 후에 일어난 원4대가의 그림이 문인사의(寫意)의
정취에 더욱 부합했기에 전선의 그림을 배운 자가 많지 않았다. 그러나 전선의 그
림이 원대 초기에 남송의 수묵창경파 화풍을 변화시키는 데에 선구적인 역할을
한 사실은 결코 가벼이 볼 수 없다.

제4절 이성(李成) . 곽희(郭熙)를 추종한 화가들 — 조지백(曹知白) . 주덕윤(朱德潤) . 당체(唐棣) . 요언경(姚彦卿)

원대 초기에도 남송화풍이 유행했으나 조맹부의 강력한 배척을 조우하고부터 점차 자취를 감추었다. 조맹부 이후에는 주로 두 계열의 화풍이 유행했다. 그 중의 하나는 이성 · 곽희의 그림을 배운 계열로서 조지백(曹知白) · 당체(唐棣) · 주덕윤(朱德潤) 등이 주요 화가였으며, 또 하나는 동원 · 거연의 그림을 배운 계열로서, 황공망(黃公望) 등이 주요 화가였다. 황공망 이후부터 원대 화단에서는 동원 · 거연 화파를 배운 화가들이 주류를 점했고 이성 · 곽희 화파를 배운 화가는 그리 많지 않았다. 원대 산수화의 신면모를 대표한 화가는 황공망 · 예찬(倪瓚) 등이었지만, 조지백 등의 그림 도 당시 산수화의 일부 면모를 대표했으므로 회화사에서 필히 연구해야 할 대상 이다.

1. 조지백(曹知白)

조지백(曹知白, 1272-1355). 자는 정소(貞素) 또는 우현(又玄)이고, 호는 운서(雲西)이며, 절서(浙西)[16] 화정(華亭)[17] 사람이다.[18] 조지백의 조상 조애(曹霭)는 당 중기에 자못 명성이 있었으며, 조애의 18대손 조경수(曹景脩)에 이르러 화정(華亭) 장곡(長谷)의 서편으로 이 주했다. 조지백이 어렸을 때 부친이 사망하여 조지백은 모친 사씨(謝氏)의 가르침을 받으며 성장했다. 지원(至元) 31년(1295)에 중서좌승(中書左丞)이 조서(詔書)를 받들어 오송 강(吳淞江)을 개간할 때 조지백은 24세의 나이에 그를 따라가 많은 공을 세웠다. 대

[16] 절서(浙西)는 절강성 서부이다.
[17] 화정(華亭)은 지금의 상해시(上海市) 송강현(松江縣)이다.
[18] 【저자주】 조지백의 생애와 사상은 주로 그의 묘지명과 기타 기록들에 근거하여 기술했다. 출처를 명기하지 않은 인용문은 모두 『완재집(玩齋集)』 권10에 수록된 「정소선생묘지명(貞素先生墓地 銘)」에서 발췌했다.

덕(大德) 3년(1299)에 조지백은 대부(大府)의 추천을 받아 현학교유(縣學敎諭)가 되었으나 낮은 직위가 내키지 않아 사직했다. 그 후 조지백은 연경을 유람하면서 귀족 대신들과 교유하고 황제도 자주 알현했으나 벼슬은 거절했다. 그는 현학교유에서 물러날 때 감사의 뜻을 표함에 이어서 "내가 들으니 연(燕)·조(趙) 지방에 뛰어난 선비가 많아 거의가 볼만하다고 하는데, 어찌 이들을 악착같이 빌붙어서 관직을 구하는 자들에게 견줄 수 있겠는가"[385]라는 말을 남겼다. 그후 조지백은 고향인 화정 장곡으로 돌아가 문을 걸어 잠그고 『역(易)』을 공부하며 은거했는데, 이 시기에 그는 특히 노자 학설을 좋아했고, 아울러 집에 소장된 수천 권의 서적과 수백 권의 법서를 날마다 펼쳐놓고 암송하여 터득한 바가 깊고 광범위했다.[19] 그는 집 앞에 정원을 꾸미고 전답과 못을 가꾸고 관리하면서 거처에 "늘 맑고 깨끗하다 (常淸淨)"라고 쓴 현판을 걸었다. 조지백은 남루한 베옷을 걸친 채 짧은 대지팡이를 짚고서 이곳 사이를 거닐었으며, 문인 명사(名士)들을 자주 초대하여 함께 아름다운 자연경관 속에서 노닐며 현학(玄學)을 논하고 시문·가야금·술을 즐겼는데, "풍류와 문채(文采)가 옛사람에 뒤지지 않았다"[386]고 한다. 원시4대가(元詩四大家)의 한 사람이었던 양재(楊載, 1271-1323)[20]는 이 시기의 조지백에 대해 다음과 같이 표현했다.

> 부럽도다! 그대 속세를 멀리한 곳에 거처를 정하고
> 낚싯줄 길게 잡고 큰 강에 드리우는 것이.
> …
> 세월을 보냄은 만 권의 책이요
> 천지에 의연함은 한 단지의 술이로다.[387]
> - 「기조운서(寄曹雲西)」

조지백은 이곳에서 수많은 저명인사들과 교유하고 서화 창작에 전념했는데, "늙어서도 눈이 밝아 손으로 작은 글씨를 쓸 때도 정교함이 가련할 정도였다"[388]고 한다. 「정소선생묘지명(貞素先生墓地銘)」에서는 조지백의 만년생활에 대해 다음과 같이 기록하고 있다.

⑲ 【저자주】 邵亨貞, 『野處集』 卷2, 「題錢素庵所藏曹雲翁手書龍眠述古圖序」 참고.
⑳ 양재(楊載, 1271-1323)는 원대의 시인·학자이다. 〔인물전〕 참조.

채마밭을 가꾸고 꽃과 대나무를 심었으며, 날마다 손님들과 더불어 시와 술로써 서로 즐겼는데, 취하면 곧 강가에서 느릿느릿 노래를 불렀다. 시현(詩賢)들은 시와 사(詞)를 짓거나, 혹은 붓을 내려 그림을 그리거나, 혹은 수염을 만지면서 길게 휘파람을 부니, 사람들이 그 주위를 엿볼 수 없었다.[389]

원대에 절강성 서부에 문인아사(雅士)들을 자주 초대한 세 명의 대지주가 있었는데, 조지백도 그 중의 한 사람이었다. 『남촌시집(南村詩集)』「조씨원지행(曹氏園池行)」에는 조지백의 집 정원과 연못의 성대한 정경이 자세히 설명되어 있는데, 그 중에 이러한 내용이 있다.

절강성의 서쪽에는 정원과 연못이 많지 않은데, 조지백이 경영한 것이 가장 오래되었다고 한다. … 조지백이 교유한 이들은 모두가 훌륭한 선비들로서 조맹부·등문숙(鄧文肅)·우문청(虞文淸) … 등이었다.[390]

조지백은 의(義)가 돈독하여 재물이 있으면 문사(文士)들에게 음식을 나누어 주었고, 그들이 죽으면 장례를 치러주었다. 이 때문에 조지백은 명성이 크게 알려져 각지의 사대부들이 앞 다투어 그와 교유하길 원했고, 학자들도 그를 '정소선생(貞素先生)'이라 부르며 존경심을 나타내었다.

조지백은 전형적인 유한계층이었다. 그는 벼슬을 원치 않았으며, 『역』을 탐독하고 "외유내강하면서 욕심을 적게 부려야 한다"[391]는 류의 노자사상을 좋아하여 도가적 성향이 짙었다. 이 때문에 어떤 논자는 조지백에 대해 "뜻이 맑고 깨끗하다"[392]고 말하기도 했다.

조지백의 산수화는 두 계열의 풍격으로 구분된다. 한 계열은 조지백의 초기 작품으로, 이성·곽희의 화법을 배운 흔적이 뚜렷이 나타나 있으며, 필묵이 비교적 슈윤하고 우람하며 뚜렷하고 풍부하다. 또 한 계열은 조지백의 만년 작품으로 역시 이성·곽희의 화풍이 반영되었으나 그리 뚜렷이 나타나지 않으며, 필묵이 문아(文雅)하고 담담하고 가늘며 수분이 매우 적다. 또한 성글고 간결하면서도 풍부하고 빼어나 원대의 화풍이 비교적 뚜렷이 나타나 있다.

조지백의 현존 작품은 적지 않다. 「한림도(寒林圖)」.(그림 57) 조지백의 청년시기 작

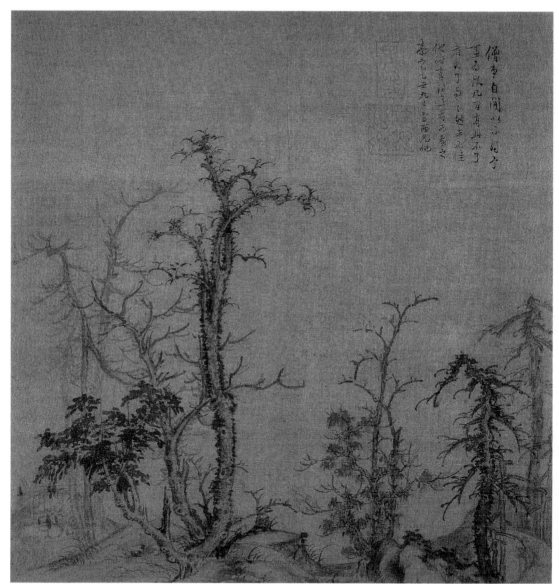

그림 57 「한림도(寒林圖)」, 조지백(曹知白), 비단에 수묵, 27.3×26.2cm, 북경고궁박물원

품이다. 바위언덕과 그 사이의 고목과 잡목이 묵필로 묘사되어 있는데, 묵점을 밀집시켜 잡목의 잎을 묘사했고, 큰 수목에는 게 발톱(蟹爪) 모양의 가지를 묘사한 뒤에 줄기의 윤곽선 상에 태점(苔點)①을 빽빽이 가하였다. 전체적으로 보면 구(勾)·준(皴)·점(點)·염(染)의 효과가 우람하고 질박하고 창윤(蒼潤)②하다. 화면상에는 조지백이 남긴 다음과 같은 제발문이 있다.

승려인 아우가 내 그림을 얻지 못해 한스럽게 여긴다는 말을 듣고는 한가한 때에 그 중의 다 마치지 못한 부분을 끝내고서 그에게 주었으나 아름답다고 여기지 않았다. 다른 날에 뜻을 얻은 그림이 나오게 되어 그것과 바꾸어 주게 되었다. 태정(泰定) 을축(乙丑, 1325)년 9일에 운서(雲西)형이 그리다.[393]

기록을 통해 조지백이 54세 때 이 그림을 그렸음을 알 수 있다.

「쌍송도(雙松圖)」.(그림 58) 「한림도」와 비슷한 계열의 수묵작품이다. 평원구도의 배경에 고송 두 그루가 바위언덕 위에 세워져 있고, 그 곁에는 잡목 몇 그루가 서로 어우러져 있다. 우측 상단의 조지백이 남긴 기록에 "천력(天曆) 2년(1329) 8월에 조지백이 소나무 병풍을 그려 멀리 있는 석말백선(石抹伯善, 1281-1347)③에게 그리워하는 정을 보낸다"[394]라고 하였는데, 즉 조지백이 58세 때 이 그림을 그려 당시의 고위장군에게 선사했음을 알 수 있다. 이상의 두 그림에는 모두 이성과 곽희의 필의(筆意)④가 나타나 있다.

「설산도(雪山圖)」.(그림 59) 우측 가장자리에 조지백이 남긴 기록이 있어 "운서(雲西)가 고천(古泉)을 위해 그리다"[395]라고 하였다. 근경은 광활한 느낌이고 원경은 깊고 그

① 태점(苔點)은 산이나 바위, 땅 또는 나무줄기에 난 이끼·풀·작은 수목 등의 사물을 함축적으로 표현한 작은 점이다. 정리가 미흡한 어수선한 화면이나 간결하게 정리하고 특정 사물을 더 돋보이게 하는 작용을 한다.
② 창윤(蒼潤)은 창경(蒼勁)하고 자윤(滋潤)한 것이다.
③ 석말백선(石抹伯善)은 원대(元代)의 장령(將領) 석말계조(石抹繼祖, 1281-1347)이다. 일명 명리첩목아(明里帖木兒)라고 부르기도 했다. 자는 백선(伯善)이고, 호는 태평행민(太平幸民)이다. 성종제(成宗帝)를 섬겨 일찍이 황제를 대신하여 산천(山川)에 제사를 지낸 바가 있으며, 군사(軍事)에 능하여 연해군분진태주(沿海軍分鎭台州)에 부임되고, 황경(皇慶) 원년(1312)에는 진무(鎭撫)로 옮겨 양주(兩州)에 주둔했다. 조상 대대로 한족(漢族)의 문화를 깊이 배워 석말계조도 효성과 교우가 지극하고 성격이 겸손하여 전형적인 유가적 인격을 갖추었으며, 아울러 문인·유생의 학문적 기질도 농후하여 다방면의 학식에 뛰어났다.
④ 필의(筆意)는 서화가가 뜻을 경영하고 필획을 운용하여 표현한 신태(神態)·의취(意趣)·풍격(風格)·공력(功力) 등을 가리킨다.

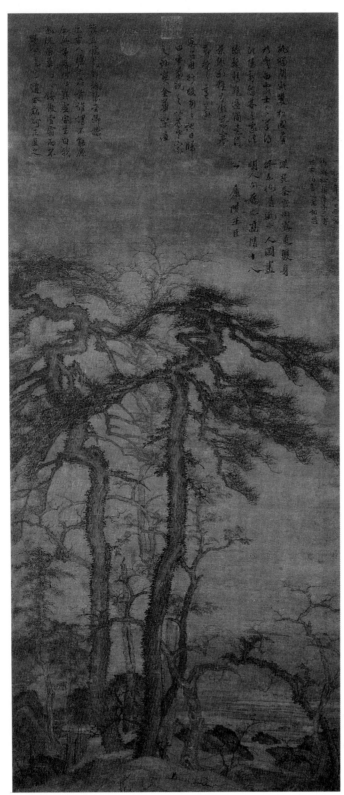

그림 58
「쌍송도(雙松圖)」,
조지백(曹知白),
비단에 수묵,
132.1×57.4cm,
대북고궁박물원

그림 59 「설산도(雪山圖)」, 조지백(曹知白), 비단에 수묵, 97.1×55.3cm, 북경고궁박물원

윽한 느낌이며 높은 곳은 숭고한 느낌인데, 즉 곽희의 화풍이 뚜렷이 나타나 있다. 산석의 화법을 보면, 중묵(中墨)과 농묵(濃墨)을 사용하여 윤곽선을 그은 후에 다소 옅은 묵필로써 준(皴)을 가하였는데, 돌출한 부위에는 준을 가하지 않았고 윤곽선이 매우 뚜렷하다. 산비탈 상의 분방한 준필이 곽희의 그림 「유곡도(幽谷圖)」 상의 필법과 특히 많이 닮아 있다. 수목의 줄기는 윤곽을 그은 후에 옅은 묵필로 주름을 묘사했는데, 곽희의 수목과 닮았을 뿐 아니라 '줄기는 있고 가지가 없는' 관동의 수목과도 닮았다. 가지에는 여백을 남겨 눈을 표현하고 호분(胡粉: 흰색 안료)은 가하지 않았다. 옅은 묵필로써 하늘을 바림함에 있어 필적을 드러내지 않았다. 이 그림은 이성·곽희의 화풍을 배운 계열로서, 용필이 부드럽고 혼후하고 습윤하다. 비록 그림 상에 연도와 기록은 남기지 않았으나 조지백의 초기 작품임을 쉽게 알아 볼 수 있다. 조지백의 만년 작품 「군산설제도(群山雪霽圖)」는 필법이 「유곡도」보다 훨씬 간담(簡淡)하고 수분이 적다.

「계산범정도(溪山泛艇圖)」.(그림 60) 조지백의 현존 작품 중에 가장 걸작으로 알려져 있는데, 화풍이 이성·곽희 계열과는 다르다. 착수 부분인 수목 여섯 그루 상에 个자점(點)·介자점·세선쇄구(細線刷勾)⑤·협엽구(夾葉勾)⑥·수묵권점(卷點)⑦ 등의 화법이 사용되어 있다. 산석에는 우모준(牛毛皴)⑧에 피마준(披麻皴)이 경담(輕淡)하게 가해졌고, 산꼭대기에는 물기가 매우 적은 묵필을 사용하여 준(皴)·점(點)·찰(擦)⑨을 거듭 가하여 효과가 매우 빽빽하다. 작은 수목에는 짙은 묵점을 분방하게 가하였고, 가장 원경의 산에는 담묵의 몰골법(沒骨法)⑩이 사용되었다. 이 그림은 조지백이 중기와 만기에 동원의 필의(筆意)를 사용한 유형으로, 특히 모래톱은 동원의 화법과 많이 닮았다. 이 모래톱 화법은 원대의 화가들이 많이 사용했는데, 예를 들면 황공망이 그린 모래톱은 이 화법을 사용함에 있어 시원스럽지 않고, 왕몽이 그린 모래톱은 더욱 번다하고 조밀하며, 성무(盛懋)가 그린 모래톱이 이 그림과 많이 닮았다.

⑤ 세선쇄구(細線刷勾)는 가느다란 필선을 쓸 듯이 긋는 화법이다.
⑥ 협엽구(夾葉勾)는 두 선의 윤곽선을 그어 나뭇잎을 그리는 화법이다.
⑦ 권점(卷點)은 윤곽선을 긋고 그 안쪽에 점을 가하는 화법이다.
⑧ 우모준(牛毛皴)은 소의 털과 같이 짧고 가느다란 필선으로, 화성암의 표면질감을 나타내는 기법이다. 피마준(披麻皴)보다 선이 짧고 가늘다.
⑨ 찰(擦)은 붓을 종이나 비단에 비벼 문지르는 화법이다. 뚜렷한 준선을 모호하게 하거나 바위나 수목의 질감을 표현할 때 많이 사용된다.
⑩ 몰골법(沒骨法)은 윤곽선이 없이 색채나 수묵을 사용하여 그리는 방법이다.

그림 60 「계산범정도(溪山泛艇圖)」, 조지백(曹知白), 종이에 수묵, 86.3×51.4cm, 상해박물관

그림 61
「소송유수도(疏松幽岫圖)」,
조지백(曹知白),
종이에 수묵,
74.5×27.8cm,
북경고궁박물원

「소송유수도(疏松幽岫圖)」.(그림 61) 조지백이 만년에 남긴 걸작이다. 좌측 상단에 조지백이 남긴 기록이 있어 "임신(壬申, 1272)년에 태어나 지금 80세가 되었다. 지정(至正) 신묘(辛卯, 1351)년 중춘(仲春, 2월)에 조지백이 기록하다"[396)라고 하였다. 근경의 바위언덕 위에 고송 두 그루와 잡목들이 수묵으로 묘사되어 있고, 대안에는 세 번 중첩되는 산이 있는데 먼 산일수록 높은 곳에 배치되어 있다. 전체 경치의 경계가 깊고 광활하다. 용필은 섬세하면서도 성글며 용묵은 메마르고 담담하고 허전한데, 즉 필묵 사용이 지극히 자제되어 있다. 산을 그림에 있어 산꼭대기와 산석의 구조 부위에만 묘사하고 그 나머지를 여백으로 남겼는데, 필묵이 지극히 간략하고 담아(淡雅)하다. 따라서 이 그림은 이성·곽희의 격식에서 완전히 벗어난 조지백의 독자적인 풍격이다.

조지백의 산수화에는 "오직 스스로 즐긴다 (聊以自娛)", "오직 스스로 돌아올 따름이다 (聊復爾耳)", '소나무 소리를 듣는 집 (廳松齋)' 등 조지백의 회화사상이 반영된 낙관(落款)이 있는데, 이러한 청정무위(淸淨無爲) 사상은 조지백의 화풍 형성에 많은 영향을 주었다. 동기창은 조지백에 대해 "본래 풍근(馮覲)[⑪]과 곽희의 그림을 본받았다"[397)고 하였으며, 하양준(何良俊, 1506-1573)[⑫]은 다음과 같이 말했다.

나는 소나무를 잘 그리는 사람 중에 전 왕조에서는 조지백을 능가하는 자가 없다고 여겼다. 그 평원은 이성의 그림을 본받았고 산수는 곽희의 그림을 배웠다. 대개 곽희도 그 근본이 이성의 그림이었을 것이다.[398) - 『사우재총설(四友齋叢說)』 권16.

진계유(陳繼儒, 1558-1639)[⑬]는 조지백의 그림에 대해 "곽희의 그림을 배운 부분도 있고 이성의 그림을 배운 부분도 있다"고 하였으며, 또 예찬은 "조지백의 아들 조자(曹子)가 (부친의) 그림 솜씨가 멀리 위언과 이사훈의 그림을 본받았다고 말했다"[399)고 하였다. 이러한 말들은 비록 사실에 가까운 부분도 있지만 조지백의 그림을 깊이 파악하여 내린 결론은 아니다. 조지백은 당·송 대가들의 필의(筆意)를 배웠지만 그의 그림에는 원대회화의 의취(意趣)가 반영되었고, 연륜이 더해갈수록 그

⑪ 풍근(馮覲, 약1556년에 생존)은 명대(明代)의 시인·학자이다. 〔인물전〕 참조.
⑫ 하양준(何良俊, 1506-1573)은 명대(明代)의 장서가(藏書家)이다. 〔인물전〕 참조.
⑬ 진계유(陳繼儒, 1558-1639)에 대해서는 8장 1절을 참조 바란다.

것이 더욱 농후해져 만년에는 전대의 격식에서 완전히 벗어나 독자적인 화풍을 이루었다. 또한 조지백은 "문장으로 세상을 놀라게 하여 세인들이 중시했고, 늙어서는 필력의 노련함이 더욱 훌륭했다."[400] 조지백은 이성과 곽희의 화법을 배운 원대 화가들 중에 성취와 명성이 비교적 높았던 화가이다.

2. 주덕윤(朱德潤)[⑭]

주덕윤(朱德潤, 1294-1365). 자는 택민(澤民)이고, 호는 휴양산인(睢陽山人)이며, 조상 대대로 휴양(睢陽)[⑮]에 거주했으나 주덕윤은 오군(吳郡)[⑯]에서 출생했다. 주덕윤의 9대조 주관(朱貫)은 송대에 의대부병부낭중(議大夫兵部郎中)을 역임한 관원이자 두연(杜衍)[⑰] 등과 더불어 휴양오로회(睢陽五老會)[⑱]의 일원이었다. 주관의 손자는 금군(金軍)의 추격을 피해 강 건너 고소(姑蘇)에서 교거(僑居)[⑲]했고, 후대의 자손들이 강남에서 관직을 역임하게 되면서 점차 오군에 정착했다.

주덕윤은 어려서부터 "영특함이 남달라 책을 읽으면 한 번 지나친 내용도 능히 기억했다. 날마다 시문을 즐겼고, 서찰(書札)을 잘 썼으며, 특히 그림에 뛰어났는데 산수화와 인물화에 옛 그림의 풍격이 있었다."[401] 주덕윤은 20세 무렵에 삽천(霅川)[⑳]에 거주한 요자경(姚子敬)[①]을 찾아가 학문을 배웠는데, 요자경은 "예술로 이루어지면 덕(德)이 덮여 가려질 수 있다"[402]는 이유를 달아 주덕윤에게 그림 그리는 일을 삼가 시켰다. 그러나 얼마 후에 고극공이 요자경의 집에 방문하여 주덕윤의 그

⑭ 【저자주】 본 절의 주덕윤의 생애와 사상 부분은 주로 『존복재문집(存復齋文集)』에 수록되어 있는 「유원유학제거주부군묘지명(有元儒學提擧朱府君墓志銘)」을 근거로 삼았다. 인용문의 출처는 주석을 달아 밝힌 부분을 제외하고는 모두 이 묘지명이다.

⑮ 휴양(睢陽)은 지금의 하남성 상구현(商丘縣)이다.

⑯ 오군(吳郡)은 지금의 강소성 소주(蘇州)이다.

⑰ 두연(杜衍, 978-1057)은 송대(宋代)의 정치가이다. 〔인물전〕 참조.

⑱ 휴양오로회(睢陽五老會)는 북송의 명신(名臣) 두연(杜衍) 및 필세장(畢世長)·주관(朱貫)·왕환(王渙)·풍평(馮平)이 관직에서 물러난 후에 고향 휴양(睢陽)에서 자주 화목하게 모여 시와 부(詩賦)를 지었기에 당시에 지어진 명칭이다.

⑲ 교거(僑居)는 타향에서 임시로 거주하는 일이다.

⑳ 삽천(霅川)은 지금의 절강성 호주(湖州)이다.

① 요자경(姚子敬)은 원대의 시인·서예가·은사이다. 오흥(吳興: 지금의 절강성 호주湖州) 사람이며, 인품이 높고 훌륭했다고 전해진다. 글씨를 잘 썼는데, 양응식(楊凝式)과 왕헌지(王獻之)의 글씨를 비난하고 세속적 양식의 바깥에서 서풍(書風)을 갖추었다.(『오사도예부집(吳師道禮部集)』 참고.)

림을 보고는 "이 사람의 그림은 이루어진 바가 있으니 선생은 (그가 그림을) 멈추지 않도록 해주십시오"403)라고 일러주었다.② 주덕윤은 25세 때 연경(燕京)을 유람하다 가 우연히 조맹부를 접견하게 되었다. 당시에 조맹부는 벼슬이 일품(一品)이었을 뿐 아니라 인종(仁宗, 1311-1320 재위)이 그의 말과 계획이라면 모두 따를 정도로 지극한 총애를 받았다. 주덕윤은 조맹부의 추천으로 부마태위(駙馬太尉) 심왕(沈王)을 알게 되 었고, 얼마 후에는 옥덕전(玉德殿)에 들어가 인종을 알현하여 응봉한림문자동제고(應奉 翰林文字同制誥) 겸 국사원편수관(國史院編修官)에 제수되고 심왕과 인종의 특별한 총애를 받았다. 영종(英宗)이 즉위한 해(1320)에 주덕윤은 황실 귀족들과 함께 절강성 은현(鄞 縣)에 소재한 천동사(天童寺)를 방문했고, 돌아온 후에 진동행중서성유학제거(鎮東行中書 省儒學提擧)에 제수되었다. 다음 해(1322) 2월에 큰 눈이 멎자 영종은 사냥을 나갔는데, 수안산(壽安山)에서 잠시 주둔할 때 주덕윤은 영종의 요청으로 「설렵(雪獵)」을 그리고 「설렵부(雪獵賦)」를 지어 올렸다.③ 불교를 통치이념으로 삼았던 영종은 주덕윤에게 이금(泥金)④을 사용하여 범서(梵書)를 쓰게 했고, 이 일을 완수한 후 오래지 않아 주 덕윤의 정치 후원자였던 영종이 세상을 떠났다.

영종이 사망한 후부터 주덕윤은 벼슬길이 순탄치 못했고, 이 때문에 그는 고향 에 돌아가 은거할 뜻을 굳혔다. 이 시기에 주덕윤은 벗에게 이러한 말을 남겼다.

나는 내 재능을 가지고 두 왕조를 섬겼으나 (알아주는 이를) 만나지 못했으니 이는 조물주가 나에게 (기회를) 주지 않음이다. 차라리 돌아가 삼강(三江)의 물을 마시고 오문(吳門)⑤의 순채(蓴菜)나 먹을까 보다.404) - 「유원유학제거주부군묘지명 (有元儒學提擧朱府君墓志銘)」

수많은 조정 대신들이 주덕윤의 귀향을 만류했지만 결국 주덕윤은 배를 사서 남으로 내려갔다. 고향에서 그는 "문을 걸어 잠그고 처소를 가린 뒤에 경서를 토 론하고 학업을 증신시키면서 세상에 알려지길 추구하지 않았는데, 30년쯤 지나자 더욱 명성이 알려졌다."405) 이 30년 동안 주덕윤은 자신의 회화일생에서 산수화를

② 【저자주】 朱德潤, 『存復齋續集』 참고.
③ 【저자주】 朱德潤, 『存復齋文集』 卷3 참고.
④ 이금(泥金)은 금가루를 아교에 갠 것이다.
⑤ 오문(吳門)은 지금의 강소성(江蘇省) 소주(蘇州)이다.

가장 많이 그렸다. 지정(至正) 11년(1351)에 하남성 여수(汝水)·변수(汴水) 일대에서 농민기의가 발생했고, 강회(江淮)⑥의 농민들도 이에 호응하여 군(郡)과 현(縣)을 점령하자 황제는 부득이 진압에 나섰다. 다음해에 기의진압 책임을 담당한 강절행중서성평장정사(江浙行中書省平章政事) 삼환팔(三巨八)은 군대를 정비할 때 주덕윤을 강절행중서성조마관(江浙行中書省照磨官)에 임명하여 군사참모로 삼았고, 그 후 주덕윤의 지략에 힘입어 삼환팔은 기의군을 대부분 평정할 수 있었다.⑦ 그로부터 얼마 후에 주덕윤은 병을 얻어 고향으로 돌아갔고, 그 후에도 절성양시향공사(浙省兩試鄕貢士) 등이 여러 번 주덕윤을 찾아가서 기의진압 일에 참가해주길 간곡히 청했으나 그는 나아가지 않았다. 주덕윤은 고향에 머무는 동안 국내외의 많은 학자들과 왕래하고 교유하면서 절경을 감상하고 시화를 창작했다. 원나라의 멸망이 임박해질 무렵에 주덕윤은 72세의 나이로 세상을 떠났다.

주덕윤은 시문에 능하여 『존복재문집(存復齋文集)』과 『존복재속집(存復齋續集)』을 남겼으나, 그의 시는 예찬과 원시4대가(元詩四大家)의 시에 크게 못 미쳤고 그림도 예찬의 그림에는 비할 바가 못 되었다. 그래서 후대에 주덕윤의 시와 그림은 이류에 속해졌지만, 당시에는 매우 중시되고 많은 영향을 미쳤다.

「임하명금도(林下鳴琴圖)」.(그림 62) 주덕윤의 유작 중에는 곽희의 화법을 배운 유형이 많은데, 이 그림이 그 중의 대표작이다. 근경 언덕 위에 커다란 소나무 세 그루와 잡목 두 그루가 서로 어우러져 있고, 그 아래의 평평한 언덕 위에 세 사람이 마주 앉아 대화를 나누고 있는데 그 중 한 사람은 가야금을 연주하고 있다. 강물 건너 편에는 낮은 산들이 안개를 사이에 두고 점점 멀어지고 있으며, 그 사이에 정각(亭閣) 한 채와 수목들이 있다. 전체적으로 보면 곽희의 필법과 유사하나, 엄격하고 정갈하면서도 자연스러운 곽희의 필치에는 못 미친다. 또한 솔잎의 필적이 둔중한 편이며, 소나무 줄기의 묵점도 지나치게 짙다. 원경은 곽희의 그림보다 더 공활하고 단계가 풍부하지만 약간 산만하며, 언덕 상의 준찰(皴擦)과 용필도 약간 잡다한 편이다. 비록 곽희의 그림에 보이는 혼연하고 자연스러운 용필은 갖추지 못했으나, 전체적인 기세는 매우 광활하고 원대하다.

「송계방정도(松溪放艇圖)」.(그림 63) 전체적인 풍모가 「임하명금도」와 비슷하다. 오른

⑥ 강회(江淮)는 안휘성에 걸쳐있는 장강(長江)과 회하(淮河) 일대이다.
⑦ 【저자주】朱德潤, 『存復齋文集』, 「有元儒學提擧朱府君墓志銘」 참고.

그림 62
「임하명금도(林下鳴琴圖)」,
주덕윤(朱德潤),
비단에 수묵,
120.8×58cm,
대북고궁박물원

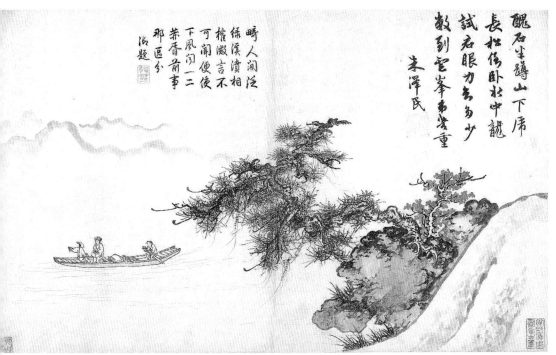

그림 63 「송계방정도(松溪放艇圖)」, 주덕윤(朱德潤), 종이에 수묵, 31.5×52.6cm, 상해박물관

편 근경의 바위언덕 위에 커다란 소나무 한 그루가 왼편 강물을 향해 비스듬히 뻗어 있고, 강물 위의 나룻배에 은자 두 사람과 노를 젓고 있는 사공이 한 사람 있다. 주덕윤은 그림 상에 이러한 시를 남겼다.

> 추한 바위 반쯤 웅크리니 산 아래의 호랑이 같고
> 긴 소나무 거꾸로 누우니 물속의 용과 같네.
> 그대를 시험해 보니 안목이 어떠한지 알겠도다.[406]

이 그림의 화법도 기본적으로 곽희 계열이지만 달라진 부분도 있다. 즉 먼 산이 매우 옅은 묵선 한 필만으로 이루어져 있고, 물결도 나룻배 주위에만 몇 가닥 그어졌으며, 구도도 곽희의 구도와는 크게 다르다. 결론적으로 이 그림은 곽희의 그림을 배워 원대 화풍으로 변화시킨 유형이다.

「수야헌도(秀野軒圖)」.(그림 64) 주덕윤이 사망하기 1년 전에 그려진 작품으로 수야헌

그림 64 「수야헌도(秀野軒圖)」, 주덕윤(朱德潤), 종이에 수묵담채, 28.3×210cm, 북경고궁박물원

은 주덕윤의 벗 주경안(周景安)의 가택 명칭이다. 황량한 비탈 아래에 수목들이 세워져 있고, 그 사이에 수야헌이 자리해 있다. 강변의 교목 위에 은자 한 사람이 낚시를 마치고 수야헌으로 돌아가고 있는데, 그 앞쪽은 강물과 모래톱이고 그 뒤편의 대안에는 산들이 가로로 길게 늘어지면서 첩첩이 멀어지고 있다. 전체적으로 보면 고아한 선비가 은거할 만한 오묘한 경치이다. 그림의 후미에는 주덕윤이 쓴 「수야헌기(秀野軒記)」가 있는데 문필이 매우 아름다우며, 발문(跋文) 말미에는 기록이 있어 "지정(至正) 24년 갑진(甲辰, 1634) 4월 10일. 이 해에 휴양산인(주덕윤)은 71세가 되었다. 주덕윤이 그리고 쓰다"407)라고 하였다. 이 그림에도 주로 곽희의 화법이 사용되었으며, 동원·거연·미씨 부자의 화법도 있으나 모두 많이 닮진 않았다. 모래톱과 언덕의 용필이 동원·거연의 화법과 유사한데, 즉 긴 묵선을 몇 가닥 그은 다음에 대자(代赭)⑧색 태점(苔點)⑨을 가하고 화청(花靑)과 자석(赭石)⑩ 등을 엷게 채색했다.

⑧ 대자(代赭)는 갈황색(褐黃色)과 적황색(赤黃色)에 가까운 어두운 붉은색 안료이다.
⑨ 태점(苔點)은 정리가 미흡한 어수선한 화면이나 간결하게 정리하고 특정 사물을 더 돋보이게 하는 작용을 한다. 『개자원화전(芥子園畵傳)』 「논설색각법(論設色各法)」에 "무릇 태점은 (산이나 바위의) 준법이 산만하게 그려져 짜임새가 없을 때, 그 약점을 은폐하기 위해 쓰는데 … 그러므로 태점은 채색 따위 여러 과정이 다 이루어진 다음에 찍어야 한다 (苔原設以蓋皴法之慢亂, … 然卽點苔, 亦須於着色諸件一一告竣之後.)"고 하였다.
⑩ 자석(赭石)은 황갈색 광물 안료이다. 성분은 산화철이다.

수목에도 필선을 굵고 간략하게 그은 후에 태점을 많이 가하였다. 주덕윤은 곽희·
동원·거연의 화법을 모두 배웠으나, 풍격을 보면 곽희의 그림보다 온건함이 부족
하고 동원·거연의 그림보다 조급한 느낌인데, 즉 전대의 화법을 변화시킨 원대의
산수화풍이다. 또한 곽희의 그림보다 더 성글고 빼어나며, 동원·서연의 그림보다
더 호방하고 대략적이어서 자못 취할 만한 면들이 있다. 그러나 예찬·황공망의 그
림에 비하면 창조성이 많이 뒤떨어지는데, 이 때문에 동기창도 "주덕윤 같은 자가
열 사람이 나와도 예찬·황공망의 한 사람에 못 미친다"[408)]고 말했다.

풍자진(馮子振, 1257-1348)[⑪]은 주덕윤의 그림에 대해 "그림의 규범이 이소도 부자의
사이를 드나들었다"[409)]고 하였는데 주덕유의 현존 작품 중에 아직 이러한 유형은
보이지 않는다. 전술한 바와 같이 주덕윤은 곽희의 화법을 배우고 고극공과 조맹
부의 영향을 받았다. 이 외에도 주덕윤은 대자연을 배우는 방면에 많은 노력을 기
울였는데, 일찍이 주덕윤은 다음과 같은 말을 남겼다.

나는 어렸을 때 서화창작을 조금 좋아했는데 날마다 젖어들고 달마다 배어듦에

⑪ 풍자진(馮子振, 1257-1348)은 원대(元代)의 학자·문학가이다. 〔인물전〕 참조.

이르러서는 완물상지(玩物喪志)의 습관이 됨을 깨닫지 못했다. 요즘은 자주 사람들이 (그림을) 요구하여 그만두고자 해도 할 수가 없다. 그러나 바람이 부드럽고 날씨가 맑아 꽃을 찾고 버들을 쫓아다닐 때면, 산천과 숲과 골짜기의 멀고 가까운 형세를 보거나, 봄과 여름에 초목이 가지를 뻗고 시드는 변화를 느껴 아침은 맑게 저녁은 어스름하게 하며 먼 곳은 옅게 가까운 곳은 짙게 그린다. 높은 곳에 올라 먼 곳을 바라보는 것도 역시 꾸밈없는 참된 성품을 즐겁게 하고 흥을 맞출 수 있다.410) - 『존복재집(存復齋集)』 권4.

주덕윤은 또 자신의 젊은 시절 행적에 대해 "여행길을 다니며 말안장에 앉아 편안히 세월을 보냈고, 그림은 행적을 기록한 원고였다"411)라고 말하여 그가 대자연을 배우는 데에 노력한 사실을 알려주고 있다.

당시에 주덕윤의 그림은 높은 영예를 누렸다. 예컨대 예찬은 말하기를 "주덕윤의 시와 그림은 오늘날의 절묘함으로 일컬어져 조각난 종이나 잘려진 비단도 사람들이 보물처럼 간직했다"412)고 하였으며, 양유정은 "필적이 이성의 그림을 멀리 넘어섰다"413)고 높이 평가했다. 당시에 주덕윤의 그림을 얻기 위해 그를 찾아오는 사람들이 매우 많았다. 예컨대 『해수시집(海叟詩集)』 중에 다음과 같은 내용이 있다.

주덕윤의 그림을 아끼는 자가 많은데
명성과 지위 높으니 옛 그림처럼 소중하네.
왕족과 고관들이 자주 그를 찾아오니
때때로 문을 닫고는 팔 아프다 말하네.414)
- 「관주택민소화산수도유감(觀朱澤民所畵山水圖有感)」

당시에 삼위상국박공(三衛相國朴公)이라는 자가 주덕윤에게 여러 번 그림을 부탁했는데, 주덕윤은 그가 죽고 난 후에야 한 폭을 그려 제당(祭堂)에 걸어 주었다고 한다.⑫ 주덕윤은 중국의 문인들 외에도 고려의 대신·문인·학자들과 자주 교유하여 원과 고려 양국의 문화교류에 많은 공을 세웠다. 특히 그는 고려의 저명한 화가 겸 사상가 이제현(李齊賢, 1287-1367)⑬과 밀접하게 교유하면서 당시 화가들의 그림을

⑫ 【저자주】 朱德潤, 『存復齋續集』 참고.
⑬ 이제현(李齊賢, 1287-1367)에 대해서는 [인물전] 참조.

함께 감상하고 평가했다. 이제현의 시문은 당시의 문헌에 수록되어 지금까지 전해지고 있다.⑭

3. 당체(唐棣)

　당체(唐棣, 1296-1364). 자는 자화(子華)이고, 절강성(浙工省) 오흥(吳興) 사람이다. 20세 무렵에 오흥의 노학자 진수(陳壽)의 문하에서 학문과 시를 배웠고, 틈나는 대로 그림에 자신의 정서를 기탁했다.⑮ 당체의 나이 5·6세 때 조맹부는 강소·절강 일대에서 유학제거(儒學提擧)⑯에 임직하여 "여러 고을의 학교·제사·교양 … 및 저술된 문자들을 고증하여 교정하고 개선하는 일을 통솔 주관했다."415) 당체는 소년시기에 친구의 소개로 조맹부를 접견하여 재능을 칭찬 받고난 후부터 조맹부의 문하를 드나들었다. 그 후 당체는 시문으로 명성이 알려지면서 호주군수(湖州郡守) 마후(馬煦)를 알게 되었는데, 조맹부와 벗이자 시문·서화 감식(鑑識)의 대가였던 마후는 시와 그림에 뛰어난 당체를 중시했고, 두 사람은 자연스럽게 의기투합했다. 이 시기에 당체는 관직에 나아가 국정에 참여하고 싶어 했다. 원나라의 황제는 개국 초부터 숨은 인재들을 찾아내어 등용하는 일에 노력을 기울였는데, 이는 인재를 미리 정하여 불러들이는 조치였으므로 흔한 일이 아니었다. 마후는 당체를 "데리고 연경(燕京)에 가서 인종(仁宗, 1311-1320 재위)에게 추천했고"416) 인종은 당체에게 가희전(嘉禧殿)의 어병(御屛)을 그리도록 명했다. 얼마 후에 당체의 그림을 본 황제는 크게 만족하여 집현원(集賢院) 대조(待詔)⑰ 직위를 하사했는데, 이때 당체의 나이는 20세가 채못 되었다.⑱ 그 후 당체는 더 높은 직위에 오르지 못했으나, 오히려 그것이 그에게는 훌륭한 배움의 기회가 되었다. 즉 당체는 연경에서 문신(文臣)·명사(名士)들과 교유할 때 원시4대가(元詩四大家)⑲ 중의 우집(虞集)과 세혜사(揭傒斯)로부터 기르침을 빋았고 또 조정 내에서 "법서와 명화를 볼 기회가 지극히 많았기에"417) 시문과 서화

⑭ 【저자주】李齋賢, 『益齋集』 卷4 참고.
⑮ 【저자주】韓駒, 『陵陽集』 卷2, 「唐棣詩序」 참고.
⑯ 유학제거(儒學提擧)는 부(府)·주(州)·현(縣)에 있었던 교관(教官)이다.
⑰ 대조(待詔)는 궁정에서 활동한 화가들에게 수여된 가장 높은 관직이다.
⑱ 【저자주】『吳興備志』 卷12 참고.
⑲ 우집(虞集, 1272-1348)과 게혜사(揭傒斯, 1274-1344)에 대해서는 〔인물전〕 참조.

방면의 기초를 견실히 다질 수 있었다. 그러나 벼슬길에서는 매번 낮은 관직에 머물러 뜻을 펴지 못했다. 조맹부는 연우 6년(1319)에 부인과 함께 연경을 떠나 오흥으로 돌아온 후로 줄곧 연경에 가지 않았는데, 이 무렵에 당체도 연경을 떠나 지방의 하급관리를 역임했다. 당체는 30세가 되기 전에 침주교수(郴州敎授)가 되었는데, 이 관직은 본래 "사유(師儒)⑳ 중에 조정에서 명을 받은 자"418)가 주(州)와 현(縣)을 시찰하면서 문제점을 개선하는 임무를 수행했으나, 실제로는 순찰과 체포를 담당한 지방의 하급 치안관리였다. "당체는 소박하고 나약했고, 유생이라 무과(武科)의 일을 배우지 않았기에"419) 사람들이 그에게 관직을 그만둘 것을 권고했으나, 당체는 벼슬길에서 뜻을 이루기 위해 난관을 극복해나갔다. 『표천음고(瓢泉吟稿)』에서는 이 시기의 당체에 대해 다음과 같이 기록하고 있다.

관직에 나아간 뒤에는 북과 북채를 거두어들이고 병사들을 해산시키고는 홀로 어린 노비 한 명을 데리고 세력이 있는 명문가를 돌아다니며 그들과 더불어 읍하는 예를 갖추면서 자기를 낮추었으며, 혹 술과 육포를 가지고 가서 담소하는 것을 즐거움으로 삼기도 했다. 이로 인해 진실한 마음이 전해져 백성들이 마음으로 따르게 되었다. (이러한 다스림을) 오래도록 했는데도 … 죽을 때까지 도적 걱정이 있다는 말을 듣지 못했다.420) - 「송당자화서(送唐子華序)」

당체는 34·5세 무렵에 강음교수(江陰敎授)가 되었는데, 시인 장저(張翥, 1287-1368)①는 이 시기의 당체에 대해 "정건의 삼절(鄭虔三絶: 시서화) 중에 그림이 특히 훌륭했다"421)고 기록했다. 당체는 강음에서 유람을 즐기면서 주로 곽희의 그림을 임모하는 방면에 노력을 기울였고, 그로부터 얼마 후에 친상(親喪) 소식을 듣고 고향으로 돌아갔다.

원 문종(文宗, 1329-1332 재위)은 즉위 다음 해에 연호를 집경(集慶)으로 바꾸고 잠저(潛邸)②에 용의 형상을 표방한 집경사(集慶寺)를 축조하기 위해 수많은 화공들과 일부 문인화가들을 불러들여 벽화를 그리게 했다. 이 무렵에 당체도 벽화 그리는 일에 참가했고, 특출한 솜씨를 인정받아 궁정에 들어갈 기회를 얻었다. 당체가 연경으로

⑳ 사유(師儒)는 고대의 교관(敎官) 또는 학관(學官)이다.
① 장저(張翥, 1287-1368)는 원대(元代)의 시인이다. 〔인물전〕 참조.
② 잠저(潛邸)는 황제가 즉위하기 전에 살았던 저택이다.

떠날 때 시인 육문규(陸文圭, 1250-1334)③는 당체에게 이러한 시를 지어주었다.

그대의 약한 몸으로 웅대하게 그려 이상했는데
명성을 크게 떨치니 이 늙은이 놀라게 하네.422)

육문규는 또 "교수(敎授)가 되어 북방으로 떠나는 당체를 전송하니 이때가 계유
(癸酉, 1333)년 3월이다."423)라고 기록했다. 당체가 연경에 도착하고 얼마 후에 영종(英
宗, 1320-1323 재위)이 사망했고 이때부터(당체의 나이 40세 무렵) 당체는 조정 관리들의 심
한 냉대를 조우하여 관리사회를 혐오하게 됨과 동시에 은거할 결심을 굳혔다. 그
러나 얼마 후에 당체는 가흥로조마(嘉興路照磨)④가 되었고, 그 후 수십 년을 견뎠으나
또 하급관리가 되었다. 이 시기에 시인 부여력(傳與礪, 1304-1343)⑤은 당체에게 이러한
시를 지어주었다.

들으니 그대 쓸쓸한 생각 남조(南朝)에 가득하여
행장 꾸려 오늘 새벽에 도성으로 갔다 하네.
막부(幕府)에서 처음 종사관(從事官) 되어 말 타더니
강성(江城)에선 보병(步兵)⑥의 농어를 생각하네.

③ 육문규(陸文圭, 1250-1334)는 원대(元代)의 시인·학자이다. 〔인물전〕 참조.
④ 가흥로조마(嘉興路照磨)는 명대(明代)에 조정에서 문서를 조회하고 관리의 근무성적을 심사하는 직
책이다.
⑤ 부여력(傳與礪)은 원대의 시문가 부약금(傳若金, 1304-1343)이다. 자는 여력(與礪: 처음에는 汝礪
이라 했다)이고, 안휘성(安徽省) 신유(新喻) 사람이다. 저서로 『부여력시집(傳與礪诗集)』 8권이 있다.
⑥ 보병(步兵)은 강동보병(江東步兵)으로, 서진(西晉)의 문학가 장한(張翰)의 호이다. 장한이 대사마동
조연(大司馬東曹掾)의 직을 맡아 낙양에 있을 때 왕실의 권력투쟁이 극심했다. 그는 가을바람이 불자
고향인 강동(江東) 오강(吳江: 일명 오송강吳淞江, 약칭 송강鬆江)의 순채국과 농어회가 떠올라 악부
시(樂府詩) 「사오강가(思吳江歌)」를 지었는데 내용은 이러하다. "가을바람 불어 경치 아름다운 때,
오강의 물에는 농어가 살찐다네. 삼천리 밖 집으로 돌아갈 수 없으니, 한탄도 어려워라 하늘 쳐다보
며 슬퍼하노라 (秋風起兮佳景時, 吳江水兮鱸魚肥. 三千里兮家未歸, 恨難得兮仰天悲.)" 그는 곧 "인간의
삶 가운데 가장 귀한 것은 자신의 뜻과 마음에 따르는 것인데 어씨하여 관직에 얽매여 수천 리 밖에
서 명예와 관직을 구하겠는가 (人生貴得適意爾, 何能羈宦數千里以要名爵.)"라는 말을 남긴 뒤에 관직
을 버리고 고향으로 돌아갔는데, 황제도 그가 향수(鄕愁)에 젖어 사의를 밝히니 순순히 허락했다 한
다. 후대 사람들은 공직에서 물러나고 싶어 하는 마음을 '순로지사(蓴鱸之思)' 또는 '순갱로회(蓴羹鱸
膾)'라고 표현했다. 일찍이 북송의 대문호 소동파는 "계응(季鷹: 장한의 자字)은 진실로 수중선(水中仙:
농어)을 얻었으니 스스로 현명해졌네 (季鷹眞得水中仙, 直爲鱸也自賢.)"라고 표현했고, 북송의 용도
각직학사승상(龍圖閣直學士丞相) 진요좌(陳堯佐)는 "조각배 매어둘 언덕으로 차마 가지 못하니, 가을
바람 지는 해 농어의 고향일세 (扁舟系岸不忍去, 秋風斜日鱸魚鄉.)"라고 하여 오강(吳江)을 농어의 고
향으로 노래했다. 또 송 희녕(熙寧, 1068-1077) 연간에 오강(吳江)의 지현(知縣)을 지냈던 임조(林肇)
는 그곳에 '농어의 고향'이라는 뜻을 기리고자 농어정(鱸魚亭)을 짓기도 했다.

나무에는 해 떠올라 산으로 넘어오고

　　조수(潮水)는 푸른 하늘을 쫓고 바닷물은 오(吳)땅으로 들어가네.

　　한가로이 높은 곳에 오르니 시흥이 발하고

　　모름지기 술에 취하면 새로운 그림을 그려야 하리.424)

　같은 시기의 시인 감립(甘立, ?-1341)⑦도 당체에게 시를 지어주었다.

　　그대의 재주 명성 오래감이 부러워

　　사람들은 노련한 정건(鄭虔)⑧이라 칭하네.

　　풍류는 지금에야 모두 알게 되었지만

　　정사(政事)는 예전부터 전해져 왔다네.425)

　　- 「송당자화가흥조마(送唐子華嘉興照磨)」

　당체는 부임한 후에 누적된 안건을 신속히 처리하고 수많은 개혁안을 주장했는
데, 당시의 논자는 이러한 당체에 대해 "문장으로 세상에 이름이 났지만 실제로는
정무(政務)에도 능숙했다"426)고 기록했다. 지정(至正) 4년(1344)이 되기 전에 당체는 현
재(縣宰)로 승직했고⑨ 다음 해에 또 휴녕현이(休寧縣伊)⑩로 승직했다. 이때부터 당체는
백성을 위해 많은 일을 처리했는데, 그 중에서도 "토지를 조사하여 조세를 균등히
한"427) 업적이 가장 부각되었다. 휴녕의 관민들은 당체의 업적을 기리기 위해 문
인 위소(危素, 약1303-1372)⑪에게 글을 청하여 공적비를 세웠을 뿐 아니라 심지어 "눈
물을 흘리며 그의 형상을 흙으로 만들어 봄가을로 제사를 지내기도"428) 했다. 당
체의 치적이 주로 휴녕에서 이루어졌다는 이유로 사람들은 그를 '당휴녕(唐休寧)'이
라 불렀고, 당체도 자신의 시문집 표제를 『휴녕고(休寧稿)』라 지었다. 휴녕은 휘주
(徽州)에 속한 현(縣)으로, 천하의 절경 황산(黃山)이 휴녕현의 경계에 인접해 있다. 당
시에는 황산이 개척되지 않았지만 황산의 명성은 예로부터 널리 알려져 왔다. 흡
(歙)⑫ 지방의 산수도 매우 아름다운데, 시인 장우(張羽, 1333-1385)⑬는 당체에 대한 시

⑦ 감립(甘立, ?-1341 이후)은 원대(元代)의 시인이다. 〔인물전〕 참조.
⑧ 정건(鄭虔)에 대해서는 본서 제1권 제2장 제7절 참조.
⑨ 【저자주】 『楓林集』 卷8 참고.
⑩ 휴녕(休寧)은 지금의 안휘성 휴녕현(休寧縣)이고, 현윤(縣伊)은 정7품(正七品)의 현관(縣官) 직위이다.
⑪ 위소(危素, 약1303-1372)는 원대(元代)의 사학가이다 〔인물전〕 참조.
⑫ 흡(歙)은 안휘성 남부의 흡현(歙縣)이다.

에서 "큰 소나무와 평원은 일찍부터 훌륭했고, 흡주(歙州)로 다시 올라가 산수를 바라보네"[429]라고 하였다. 당체는 산수화가였으므로 공무 중의 여가에 흡 지방의 산수 절경을 마음껏 감상했을 것이다.

당체는 휴녕에서의 임기가 끝나자 봉의대부(奉議大夫)에 봉해지고 정5품의 무주로 난계주지주(婺州路蘭溪州知州)에 부임되었으며(1349), 그로부터 수 년 후에 평강로오강지주(平江路吳江州知州)에 부임되었다. 이 무렵에 원 왕조는 멸망에 직면했다. 즉 농민기의가 불화와 같이 일어나고 주원장(朱元璋)[14]의 군대가 집경(集慶)[15]·환남(皖南)[16]·절동(浙東)[17] 등지를 점령하여(1355) 수많은 한족 문인들이 주원장을 찾아가 몸을 기탁했다.

40여 년을 벼슬길에서 고군분투해온 당체는 관운이 형통해질 무렵에 이미 60여 세의 노인이 되었고 몸도 쇠약해졌다. 원나라의 멸망이 눈앞에 다가오자 당체는 부득이 관직을 버렸는데 이 해에 그의 나이는 63세였다. 그 후 당체는 고향 오흥으로 돌아가 독서와 그림에 전념하면서 화초를 가꾸고 보양을 위해 약초를 캐러 다녔다. 그러나 그는 과도한 골동품 수집 때문에 가산을 탕진하여 생계가 어려워졌고, 늘 고독감을 견디지 못해 마치 실성한 사람처럼 보였다. 당체는 자신의 노년 생활을 이렇게 표현했다.

> 산 속에 살고파도 이미 늦어 한스럽고
> 가난해도 산을 팔아 재화 만들긴 어렵네.
> 옛 그림 사서 모았으나 그 누가 사려할까?
> 이름난 꽃 즐겨 심어 손수 옮겨보네.
> 요즘은 책을 보아도 걱정으로 산만하니
> 한 해 지난 작약 말려 여윈 몸을 보충하네.
> 시를 지어 조정의 선비들에게 보내주니
> '지금은 늙어서 더 어리석어졌구료' 하네.[430]

지정(至正) 24년(1364)에 원 순제(順帝, 1333-1368 재위)가 당체를 복건행성첨사(福建行省僉事)

⑬ 장우(張羽, 1333-1385)는 명초(明初)의 시인·문학가이다. 제1권 [인물전] 참조.
⑭ 주원장(朱元璋, 1328-1398)은 명나라의 초대 황제이다. [인물전] 참조.
⑮ 집경(集慶)은 지금의 강소성 남경(南京)이다.
⑯ 환남(皖南)은 지금의 안휘성의 장강(長江) 이남 지역에 대한 통칭이다.
⑰ 절동(浙東)은 절강성 동부이다.

에 임명했으나, 이 해에 당체는 고독한 말년생활을 마감하고 69세의 나이로 세상을 떠났다. 당체는 『휴녕고(休寧稿)』 외에도 시문집 『당자화시집(唐子華詩集)』·『미외미고(味外味稿)』를 남겼으나 모두 유실되었다.

당체는 한평생 벼슬길을 걸었고, 물러난 후에 그것이 덧없는 세월이었음을 깨달았으나, 얼마 후에 세상을 떠나고 말았다. 당체의 이러한 인생 역정은 그의 예술 성취에 많은 장애가 되었을 것으로 여겨지는데, 그러함에도 당시와 약간 후대의 세인들은 그의 그림을 매우 중시했다. 예컨대 『자헌집(柘軒集)』에서는 당체에 대해 "나는 오흥에 사는 당체를 알고 있는데, 그림이 한번 나오자 곧 명가(名家)가 되었다"[431]고 하였고, 『죽재시집(竹齋詩集)』에서는 "근래의 산수화는 곽희의 화법으로 그려지는데, 강남에선 오직 당체의 그림을 손꼽는다"[432]라고 하였다. 심몽린(沈夢麟, 1335년에 생존)[18]의 『화계집(花溪集)』에는 이러한 시가 있다.

> 당체의 가슴속엔 산수가 있으니
> …
> 관리들을 내려다보아도 텅 빈 듯하네.
> 아! 이 공(公)은 세상을 떠났지만
> 남겨진 귀한 그림은 널리 전해지네.[433]

원대산수화 중에 당체의 그림이 곽희의 화풍에 가장 가깝다. 조지백은 곽희의 화법을 배워 예스럽고 담담하고 쓸쓸한 화풍으로 변화시켰고, 주덕윤은 곽희의 화법을 배워 더 간략하고 대략적인 화풍으로 변화시켰다. 그러나 두 사람 모두 만년에는 동원·거연의 화법을 참고하여 화풍이 크게 변모했다. 당체의 그림은 만년이 되기 전까지 큰 변화 없이 곽희 계열을 고수했으므로 기본적으로 송대 화풍의 연속으로 볼 수 있지만, 그렇다고 하여 곽희의 그림과 일치하진 않았다. 당체는 관직을 역임했기에 작풍 성향이 진중하면서도 인생에 대한 희망과 믿음으로 가득하며, 또한 쓸쓸하거나 적막한 정취가 아니라 대부분 활기차고 화사하고 풍성한 정취이다. 구도도 "위에 하늘의 자리를 남기고 아래에 땅의 자리를 남긴 다음에 그 중간에 뜻을 세워 경물을 배치하는"[434] 북송산수화 양식이며, 경물 간의 단계가 풍부

⑱ 심몽린(沈梦麟, 1335년경에 생존)은 원말 명초(元末明初)의 시인이다. 〔인물전〕 참조.

그림 65 「송음취음도(松蔭聚飲圖)」, 당체(唐棣), 비단에 수묵담채, 141.1×97.1cm, 상해박물관

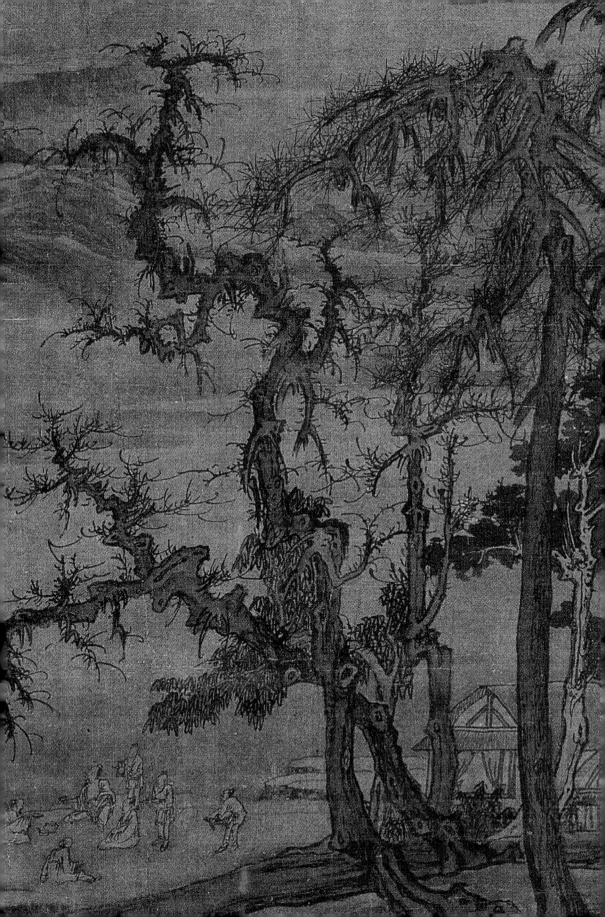

하고 경계가 깊다. 따라서 당체의 그림에는 황량하고 쓸쓸하거나 온화한 정취는 없고, 신중하고 충실한 정취가 나타나 있다. 용필은 침착하고 힘이 있으며, 대략적이거나 간략하진 않다. 여기서 당체의 현존 작품을 분석하여 그 풍모를 더 자세히 알아보기로 한다.

「송음취음도(松蔭聚飲圖)」.(그림 65) 오른편 아래의 언덕에 커다란 고송 두 그루와 잡목 네 그루가 서로 어우러져 있고, 그 뒤편 바위평지 위의 가옥 앞에 일곱 사람이 모여 술판을 벌이고 있다. 대안의 언덕 위에도 수목과 가옥이 있으며, 그 뒤편의 첩첩이 멀어지는 산들이 경계가 깊고 광활하다. 좌측 하단의 당체가 남긴 기록에 "원통(元統) 갑술(甲戌, 1334)년 겨울 11월에 오흥(吳興)의 당체 자화(子華)가 그리다"[435]라고 하였는데, 즉 당체가 39세 때 이 그림을 그렸음을 알 수 있다. 이 시기에 당체는 조정 관리들의 냉대를 받아 고향으로 돌아갈 결심을 굳혔다. 그림에는 산촌 은일생활에 대한 당체의 소감이 반영되어 있으나, 허탈한 정서는 느껴지지 않고 오히려 진취적이고 희망찬 정조(情調)이다. 굳건히 직립해 있는 소나무에는 아래를 향한 가지가 많고 솔잎이 다소 성글다. 용필은 곽희의 화법을 배운 유형이지만, 수목은 원대의 그림에 흔히 보이는 형상으로 즉 줄기가 심히 구부러지고 구멍과 게발톱 모양의 가지가 많다. 바위에 나타난 응결된 필조(筆調)의 윤곽선과 산만하게 펼쳐진 준필(亂雲皴) 등은 모두 곽희의 화법과 유사하며, 아울러 이성의 그림 「독비과석도(讀碑窠石圖)」 상의 바위 화법과도 닮았다.

전체적으로 보면 '바라볼 만하고, 가볼 만하고, 기거할 만하고, 노닐 만한' 북송 산수화의 화경(畵境)이 나타나 있으며, 곽희의 화풍임은 분명하지만 이 그림이 더 엄격하고 광활하고 원대하다.

「상포귀어도(霜浦歸漁圖)」.(그림 66) 그림의 주요 위치에 거대한 과석(窠石)[19]이 있고 그 위에 소나무 두 그루와 고목·삽복이 서로 어우러져 있는데, 과히이 「괴석평원도(窠石平遠圖)」 상의 주요 부분과 유사하다. 그 뒤에는 어부 세 사람이 물고기를 잡아서 집으로 돌아가고 있고 오른편 먼 곳의 자욱한 안개 속에는 수림이 드러나거나 또는 희미하게 가려져 있다. 그림 왼편의 당체가 남긴 기록에 "지원(至元) 무인(戊寅, 1338)년 겨울 11월에 오흥의 당체 자화가 그리다"[436]라고 되어 있어 당체가 43세 되

[19] 과석(窠石)은 요철 기복이 심하고 구멍이 많은 바위이다.

그림 66 「상포귀어도(霜浦歸漁圖)」, 당체(唐棣), 비단에 수묵담채, 144×89.7cm, 북경고궁박물원

그림 67
「설항포어도(雪港捕魚圖)」,
당체(唐棣),
148.3×68.2cm
종이에 수묵채색,
상해박물관

던 해에 이 그림을 그렸음을 알 수 있다. 필법이 「송음취음도」와 비슷하면서도 더 엄격하고 굳세고 **빼어나다**. 이 그림은 곽희의 그림과 특히 많이 닮았는데, 예를 들면 구도·수목·바위의 구성과 조형, 그리고 고목의 가지에 걸려서 아래로 길게 늘어진 등나무 줄기까지 모두 곽희와 이성의 그림에서 그 선례를 볼 수 있다. 이 외에도 지점법(漬點法)[20]을 사용한 잡목 잎과 구불구불하게 뒤틀리고 구멍이 많은 줄기, 그리고 게 발톱 모양의 가지는 완연한 곽희의 화법이다.

「설항포어도(雪港捕魚圖)」(그림 67)는 당체가 57세 때 그린 걸작이다. 오른편에 흰 눈으로 뒤덮인 거대한 산봉우리가 세워져 있고, 왼편 아래의 근경에는 고목 몇 그루가 바위언덕 위에서 서로 어우러져 있다. 그 아래의 넓은 시냇물에는 낚싯배 한 척이 떠 있고 산봉우리 아래에는 누대(樓臺)와 사원(寺院)들이 모여 있다. 우측 상단의 당체가 남긴 기록에 "임진(壬辰, 1352)년 10월 20일에 오흥의 당체 자화가 그리다"[437]라고 되어 있는데, 임진년은 당체가 휴녕에서의 임기를 마치고 봉의대부(奉議大夫)에 봉해짐과 동시에 정5품의 지주(知州)로 승직되어 벼슬길에서 가장 뜻을 이루었던 해이다. 그래서인지 그림의 필치도 이전보다 더 역동적이며 산석의 필선에도 변화가 나타나 있는데, 다만 변화가 내재되어 있는 예찬의 필선과는 종류가 다르다. 수목의 가지는 여전히 게 발톱 형상이며, 강물과 하늘에 담묵(淡墨)을 바림함에 있어 필적을 드러내지 않았다. 전체 화면에서 누각과 나뭇잎을 제외하고는 모두 수묵을 사용했고, 여백을 이용하여 눈을 표현했다. 원경의 잡목에는 옅은 묵점을 가한 다음에 호분(胡粉)[1]을 바림하여 흰색을 더 강조했다. 이상의 화법은 모두 곽희의 화법과 동일한데, 다만 이 그림은 당체의 초기 그림보다 필선에 수분이 더 적고 준법도 더 간략하다. 결론적으로 약간의 변화는 나타나 있으나 여전히 곽희의 법문에 속한다. 『도회보감』에서는 당체의 그림에 대해 "산수를 그림에 있어 곽희의 화법을 본받았는데 또한 볼만하다"[438]라고 하였는데 실제로 그러하다. 그러나 『화계집(花溪集)』 중의 「당지주쌍송도서(唐知州雙松圖序)」에서는 당체의 그림에 대해 "산수를 그림에 있어 초기에는 조맹부의 그림을 배웠고, 만년에는 용필이 분방해져서 위언(韋偃)의 화풍에 들어갔다"[439]고 하였다. 실제로 당체는 조맹부의 그림을 배웠

[20] 지점법(漬點法)은 점을 거듭 가하여 사물을 묘사하는 기법이다.

[1] 호분(胡粉)은 흰색 안료이다. 아교 물과 섞어서 살색·분색·눈·꽃 등을 표현하는 데 사용된다.

고, 조맹부의 집을 자주 드나들었던 까닭에 이 그림의 바위에도 조맹부의 필의(筆意)②가 나타나 있으며, 전체적인 풍모도 곽희의 그림보다 더 윤택하고 무성하여 조맹부의 화풍에 더 가깝다. 물론 조맹부도 곽희의 화법을 배웠으므로 이 그림이 곽희의 법문에 속한다고 보아도 무방하다. 위언의 그림은 현존하는 유작이 없어 증명할 길이 없으나 이공린이 위언의 그림을 임모한 「임위언목방도(臨韋偃牧放圖)」에서 이 그림과 닮은 부분을 한두 곳 발견할 수 있는데, 특히 협필권점법(夾筆圈點法)③을 사용한 나뭇잎이 「설항포어도」 상의 나뭇잎과 유사하다. 곽희의 그림에도 이러한 권점법이 있어 두 그림 상의 나뭇잎과 서로 부합한다.

당체의 만년 작품은 원대회화의 조류와 당체의 사상적 변화로 인해 변모하기 시작했다. 장우(張羽, 1333-1385)는 이 사실에 대해

당체는 본래 삽천(霅川)④의 수재(秀才)인데, 그림을 사랑함이 동원과 이성을 방불한다.440) - 『정거집(靜居集)』

고 하였고, 명대의 첨경봉(詹景鳳, 1520-1602)⑤은

당체 자화의 그림 「추산선별도(秋山餞別圖)」는 … 경물을 포치(布置)함에 있어 당나라 대가들의 그림을 법으로 삼고 황공망의 그림을 드나들었다.441) - 『동도현람편(東圖玄覽編)』

고 하였다. 또한 명대의 장축(張丑, 1577-1643)⑥은

당체의 「한림도(寒林圖)」는 전부가 동원 그림의 전형을 배운 것으로, 그 찬란함이 원대 화가들 중에서 으뜸이 되었다.442) - 『정하서화방(淸河書畵肪)』

② 필의(筆意)는 서화가가 뜻을 경영하고 필획을 운용하여 표현한 신태(神態)·의취(意趣)·풍격(風格)·공력(功力) 등을 가리킨다.
③ 협필권점법(夾筆圈點法)은 나뭇잎의 윤곽선을 긋고 그 안에 묵점 또는 색점을 찍어 넣는 기법이다.
④ 삽천(霅川)은 지금의 절강성 호주(湖州) 일대이다.
⑤ 첨경봉(詹景鳳, 1520-1602)은 명대(明代)의 서예가·화가·수장가(收藏家)이다. 제1권 〔인물전〕 참조.
⑥ 장축(張丑, 1577-1643)은 명대(明代)의 수장가·서화이론가이다. 제1권 〔인물전〕 참조.

그림 68 「설강유정도(雪江游艇圖)」, 요언경(姚彦卿), 종이에 수묵, 24.3×81.9cm, 북경고궁박물원

고 하였다. 당체가 만년에 자주 사용했던 피마준과 미점준은 확실히 동원·거연과 고극공 계열이다. 당체 스스로도 65세 때 그린 「안활범현도(岸闊帆懸圖)」 상에 "동원의 화법을 사용하고 왕만(王灣, 693-약751)[7]의 시에 담긴 뜻을 그렸다"[443]고 기록했는데, 즉 당체의 그림이 종국에는 당시의 주류 화풍에 가까웠음을 알 수 있다.

4. 요언경(姚彦卿)

요언경(姚彦卿). 본명은 정미(廷美)이고, 자(字)는 언경(彦卿)이다. 요언경에 관한 문헌에서는 대부분 언경을 자로 기록했고, 이름을 기록하지 않은 문헌도 있다. 요언경의

⑦ 왕만(王灣, 693-약751)은 당대(唐代)의 시인이다. [인물전] 참조.

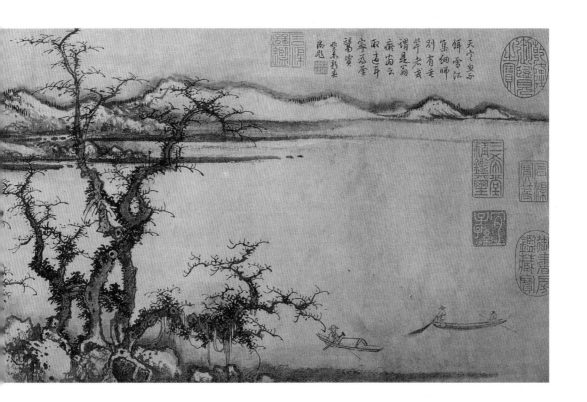

「유여도(有余圖)」가 1360년에 그려졌다는 기록이 있어 그가 딩체·주딕윤과 같은 시기에 활동했음을 알려주고 있다. 요언경은 절강성(浙江省) 오흥(吳興)에서 살았기에 조맹부 화풍의 영향을 많이 받았고 아울러 이성·곽희의 화법도 배웠다.

요언경의 대표작으로 「설강유정도(雪江游艇圖)」(그림 68)가 있다. 화면상에는 서명과 기록이 없고, 다만 좌측 하단에 '요씨언경(姚氏彦卿)'이라 새긴 인장이 찍혀 있다. 일하양안(一河兩岸)[8] 구도이며, 근경에 잡목들이 산석과 서로 어우러져 있고 그 뒤편의 강가에 초가집 두 채가 있다. 오른편 강물 위의 배 안에는 낚시 하는 사람과 그물을 당기는 사람이 있고 새공이 깃내글 집고 앉아 있다. 광활한 강불의 대안에는 평원 기세의 산들이 길게 늘어서 있다. 강물 주위에는 눈의 흔적이 없으나 먼 산의 일부를 여백으로 남기고 그 주변을 담묵으로 물들여 쌓인 눈을 표현했는데 이 때문에 '설강(雪江)'이라 하였다. 「설강유정도」는 청나라 황궁에 소장되었고, 건륭

[8] 일하양안(一河兩岸) 구도는 중앙에 한줄기 강물이 가로로 흐르고, 강물을 중심으로 아래에 근경을 배치하고 위쪽의 대안에 원경을 배치하는 구도이다. 원4대가 중의 예찬이 가장 많이 사용했다.

(乾隆, 1735-1795 재위) 황제는 이 그림 상에 이러한 제시를 남겼다.

> 날이 추워져 물고기가 안 낚이니
> 눈 내린 강가에 어부들이 모여 있네.
> 홀로 낚싯대를 드리운 자가 있어
> 어떤 이가 '이 늙은이 어리석다' 말했네.
> 늙은이는 말하길 '즐거움을 취할 뿐
> 솥에 넣을 식재료로 삼겠는가!' 하네.
> - 계미(癸未, 1763)년 신춘(新春)에 황제가 쓰다.[444]

이 그림을 제작한 의도가 잘 나타나 있다. 이 그림은 이성·곽희의 화법을 배운 유형으로, 특히 주제인 수목의 윤곽선이 뚜렷하고 태점이 많으며 가지가 게 발톱(蟹爪) 모양이다. 용필의 속도가 가볍고 느슨한 동원·거연 계열의 그림과는 달리 비교적 신속한데, 이는 원대의 화가들이 송대의 그림을 배운 후에 자신들의 화풍으로 변화시키는 과정에 나타난 전형적인 특징이다. 파묵(破墨)[9] 기법과 산석의 권운준(卷雲皴)[10]도 곽희의 화법과 유사하나, 원경 산비탈 아래의 물과 맞닿은 부분에 그어진 긴 가로선과 근경의 수초(水草)는 원대 화가들이 많이 사용한 동원·거연의 화법으로, 즉 본래 지류였던 화풍이 주류로 형성되어가는 과정에 출현한 화법이다. 첨경봉(詹景鳳, 1520-1602)[11]은 요언경의 그림에 대해

> 원나라 사람인 요언경은 비단 한 축(軸)에 산수를 그림에 있어 곽희의 그림을
> 스승으로 삼았으나, 굳세고 민첩한 필치가 속됨에 가까우며 높고 광활한 정취가

⑨ 파묵(破墨)은 먹의 농담(濃淡) 차이를 여러 단계로 나타내는 기법이다. 장언원(張彦遠)의 『역대명화기(歷代名畵記)』에 왕유(王維)와 장조(張璪)의 파묵산수에 관한 언급이 자세한 설명이 없이 나온다. 그러나 원대(元代) 이간(李衎)의 『죽보상록(竹譜詳錄)』(1299년 서문)에는 '파(破)'라는 말을 파개(破開), 즉 먹에 물을 섞어 엷게 만드는 것이라고 해석했고 역시 원대(元代) 황공망(黃公望)의 『사산수결(寫山水訣)』에는 "담묵(淡墨)으로 파(破)한다"고 하였으며, 청대(淸代) 심종건(沈宗騫)의 『개주학화편(芥舟學畵編)』(1697)에는 "농묵(濃墨)으로 담묵(淡墨)을 파한다"고 하였다. 황빈홍(黃賓紅, 1864-1955)은 "엷은 먹은 짙은 먹으로 파(破)하고 물기 많은 부분은 마른 붓으로 파한다"고 하였다. 기타 다른 설명도 있으나 대체로 수묵화의 농담(濃淡)을 조절하여 입체감, 공간감, 기타 조화로운 효과를 나타내는 기법을 가리킨다.
⑩ 권운준(卷雲皴)은 필선을 뭉게구름 모양처럼 구불구불하게 겹쳐 긋는 준법으로, 기다란 곡선으로 침식된 산이나 바위의 표면질감을 나타낼 때 사용된다. 운두준(雲頭皴)이라 칭하기도 한다.
⑪ 첨경봉(詹景鳳, 1520-1602)은 명대(明代)의 서예가·화가·수장가이다. 제1권 [인물전] 참조.

부족하다.[445] - 『동도현람편(東圖玄覽編)』

라고 비평했는데, 이 그림의 풍모도 그러하다.

원대에는 요언경의 명성이 그다지 높지 못했다. 요언경과 같은 고향 출신인 하문언이 『도회보감』을 저술할 때도(1365년경) 요언경은 건재했다. 하문언의 『도회보감』에서는

맹옥간(孟玉潤)[12]·오정휘(吳庭暉)는 모두 오흥 사람으로, 청록산수와 화조를 그렸는데 비록 지극히 정밀했으나 기교적인 기운에서 벗어나지 못했다. 같은 시기에 요언경이 있었는데 또한 그림에 능했다.[446]

라고 하여 요언경을 맹옥간·오정휘와 비슷한 수준의 화가로 보았다. 하문언은 자신과 같은 시기의 오흥 화가들을 모두 높게 평가하지 않았는데, 예를 들면 당체에 대해서도 "산수화가 곽희의 그림을 배운 것인데, 또한 볼 만하다"[447]라고 평가한 정도이다. 그러나 요언경의 그림은 명대 동기창에 이르러 매우 높이 평가되었다. 동기창은 자신의 저술 『화안(畵眼)』과 『화선실수필(畵禪室隨筆)』 상에 요언경을 여러 번 언급했고 아울러 원대에 이성·곽희 화파를 배운 대표적인 화가로 추대했다.

원나라 때에 화도(畵道)가 가장 번성했는데 오직 동원·거연의 화풍만이 독보적이었고, 이들 외에는 모두가 곽희를 본받았다. 그 이름난 이들로는 조지백·당체·요언경·주덕윤 등이 있으나 이러한 화가가 열 사람이라 하더라도 예찬·황공망 한 사람을 당해낼 수 없었다. 대체로 당시의 유행이 그러했고 또한 조맹부가 품격을 일깨워 안목이 모두 바르게 되었기 때문이다.[448] - 『화선실수필』

원대 말기의 여러 화가들은 오직 두 유파였는데, 한쪽은 동원이고 다른 한쪽은 이성이었다. 이성의 그림은 곽희가 받들었고, 동원의 그림은 승려 거연이 따랐다. 4대가인 황공망·예찬·오진·왕몽은 모두 동원과 거연의 그림을 배운 후에 일가를 일으켜 명성을 이루었으며, 지금 나라 안에서 독보적으로 행해진다. 이성과 곽희

[12] 맹옥간(孟玉潤)은 원대의 화가 맹진(孟珍)이다. 자는 옥간(玉潤) 또는 행(行)·계생(季生)이고, 호는 천택(天澤)이며, 조정(鳥程: 지금의 절강성 호주湖州) 사람이다. 화조를 잘 그렸고 특히 청록산수에 뛰어났다. 오정휘(吳庭暉)와 명성을 나란히 했다.

의 그림를 배운 자들인 주덕윤·당체·요언경과 같은 화가들에 이르러서는 모두 전대 사람의 화법에 억눌려 스스로 일가를 세울 수 없었다.[449] - 상동.

　매우 타당한 분석이다. 원대의 산수화단에는 두 부류의 4대가가 있었는데, 하나는 동원·거연 화파의 그림을 배운 황공망·오진·왕몽·예찬이고 또 하나는 이성·곽희 화파의 그림을 배운 당체·조지백·요언경·주덕윤이다. 두 부류 중에 원대 산수화의 특출한 성취를 대표한 4대가는 전자이다.

　원대에는 동원·거연의 화법을 배운 후에 그것을 더 부드럽고 간략하게 변화시킨 화풍이 한 시대의 풍조로 형성되었고, 곽희의 화법을 배운 화가들 중에서도 당시의 풍조에 발맞추어 변화를 추구한 자들이 많았다. 그러나 원대회화의 특출한 풍격은 결코 단기간의 노력으로 이루어진 것이 아니었다. 비록 이들의 성취는 그리 높지 못했으나, 이들의 그림을 통해 지류 화풍이 주류 화풍으로 형성되어가는 변화과정을 살펴볼 수 있다.

제5절 변법(變法)의 성숙 - 황공망(黃公望)

1. 황공망(黃公望)의 생애와 사상

황공망(黃公望, 1269-1354).[13] 자는 자구(子久)이고, 호는 대치(大痴)・대치도인(大痴道人)・일봉도인(一峰道人)이다. 종사성(鍾嗣成, 약1279-약1360)[14]의 『녹귀부(錄鬼簿)』에 근거하면 황공망은 본래 "육신동(陸神童)의 둘째 동생이고, 조상이 고소(姑蘇) 금주(琴州)의 유항(遊巷)에서 살았으며, 대략 7・8세 때 온주황씨(溫州黃氏)의 양자로 들어가 후손이 되면서 성씨(姓氏)가 바뀌었다. 황공망의 부친은 90세에 황공망을 후사(後嗣)[15]로 세워 바라보면서 '황공이 아들을 바란지 오래 되었다 (黃公望子久)'라고 말했다."[450] 황씨 집안의 후손이 된 황공망은 성을 '황'으로 바꾸고 이름을 '공망', 자를 '자구'라 하였다. 종사성은 황공망의 가까운 벗이었고, 종사성이 지은 『녹귀부』가 황공망이 61세 때 저술되었으므로 이 기록은 믿을 만하다. 고소는 지금의 강소성(江蘇省) 소주(蘇州) 일대를 기리키는데, 이곳은 금주(琴州)를 포함하면 '상숙현(常熟縣) 지역이기에'[451] 상숙의 별칭이기도 했다. 진계유(陳繼儒, 1558-1639)[16]의 『필기(筆記)』 권2에서는 "황공망은 본래 상숙 육신동의 동생이었으나, 영가황씨(永嘉黃氏)[17]의 양자가 되어 대를 이었

⑬ 【저자주】 황공망의 생년(生年)은 그의 작품에 남겨진 기록에 근거하여 고증할 수 있다. 예컨대 고궁박물원에 소장되어 있는 「구봉설제도(九峰雪霽圖)」 상에 황공망이 스스로 "지정(至正) 9년(1349) 봄 정월에 대치도인이 언공을 위해 그렸는데, 이때의 나이가 81세이다 (至正九年春正月, 爲彦功作大痴道人時年八十有一)"라고 기록했고, 또 「천지석벽도(天池石壁圖)」 상에 스스로 "지정 원년(1341) 10월에 대치도인이 성지를 위해 「천지석벽도」를 그렸는데, 이때의 나이 73세이다 (至正元年十月, 大痴道人爲性之作天池石壁圖, 時年七十有三)"라고 기록했다. 또 조지백의 「산수축(山水軸)」 상에 "지정 9년 5월 25일에 대치학인 공망이 기록하니, 이때의 나이가 81세이다 (至正九年五月二十五日, 大痴學人公望識, 時年八十有一)"라고 기록했다. 또 황공망은 왕숙명의 「죽취도(竹趣圖)」 상에 "지정 임신(壬辰, 1352)년 겨울, 공망 일봉도인. 이때의 나이가 84세이다 (至正壬辰冬, 公望一峰道人, 時年八十有四)"라고 기록했다. 황공망의 향년에 대해서는 두 가지의 설이 있는데, 하나는 86세이고 또 하나는 90세이다. 향년 86세를 믿을 만한 설로 삼고 있으나, 확실한 고증이 이루어진 설은 아니다.

⑭ 종사성(鍾嗣成, 약1279-약1360)은 원대(元代)의 문학가이다. 〔인물전〕 참조.

⑮ 후사(後嗣)는 후승(後承)이라고도 하며, 대를 잇는 자식이다.

⑯ 진계유(陳繼儒, 1558-1639)에 대해서는 제8장 제1절을 참조 바란다.

⑰ 영가(永嘉)는 지금의 절강성 온주(溫州)이다.

기에 성이 황(黃)이 되었다"[452]라고 하였다. 왕치등(王穉登, 1535-1612)[18]의 『단청지(丹青志)』에서도 "황공망은 상숙 사람이다"[453]라고 하였고, 원대의 『도회보감(圖繪寶鑒)』에서도 황공망에 대해 "평강(平江) 상숙 사람이다"라고 하였다. 따라서 황공망이 상숙 사람임에는 의심할 바가 없다.

황공망이 출생한 시기에 남송의 조정은 재상 가사도(賈似道, 1213-1275)[19]의 폭정 때문에 이미 부패했고, 북방 몽골족의 세력은 매우 강대해졌다. 몽골은 금·서요·서하를 멸망시킨 후에 송(宋)과의 전쟁을 벌였다. 칸에 오른 원 세조(世祖, 1260-1294 재위) 쿠빌라이가 10만 대군을 이끌고 남송을 침공하기 시작하여 남송 정권은 풍전등화의 위기에 처했고, 얼마 후에 양(襄)·번(樊) 두 성이 함락되었다. 황공망이 5세 때 원 세조는 또 한 차례 대군을 이끌고 남송을 공격했는데, 남송 조정의 부패한 정치와 가사도의 투항으로 인해 몽골군은 장강(長江) 하류 일대까지 쉽게 점거했다. 황공망의 나이 6·7세 무렵에 그의 고향인 소주 일대가 함락되었고, 그로부터 수개월 후에 몽골군이 남송의 도성 임안(臨安)[20]에 입성하여(1276) 위왕(衛王, 1278-1279 재위) 조병(趙昺)을 체포했다. 이로서 남송정권은 기본적으로 종식되어 문천상(文天祥)·육수부(陸秀夫)·장세걸(張世杰) 등을 따르는 소수의 저항파만 남았고, 공제(恭帝, 1274-1276 재위)를 옹호했던 두 동생도 동남 연해 일대로 망명했다. 황공망이 11세 되던 해에 송 왕조는 완전히 멸망했고(1279), 이 해부터 원 왕조의 통치가 시작되었다.

황공망은 청년시기에 큰 뜻을 품어 벼슬길에 오르길 희망했으나 원나라의 황제는 과거시험을 통해 관원을 선발하지 않았다.① 즉 한족(漢族)이 관리가 되려면 하급 관리인 리(吏)②부터 시작해야 했고, 일정 기간이 지난 후에도 능력에 따라 등용 여부를 다시 결정했다. 더욱이 '리'가 되려면 현직 관리의 추천이 있어야 했는데, 황공망은 중년이 되어서야 절서염방사(浙西廉訪使)③ 서염(徐琰, 1220-1301)④의 눈에 들어 그의 서리(書吏)가 되었다.⑤ 후에 황공망은 대도(大都: 북경)로 가서 어사대(御史臺)의 부

⑱ 왕치등(王穉登, 1535-1612)은 명대(明代)의 문학가·서예가이다. 〔인물전〕 참조.
⑲ 가사도(賈似道, 1213-1275)는 남송(南宋) 말기의 정치가이다. 제1권 〔인물전〕 참조.
⑳ 임안(臨安)은 지금의 절강성 항주(杭州)이다.
① 원(元) 인종(仁宗, 1311-1320 재위) 조에 정식으로 과거제를 실행했으나, 등용된 자가 수십 명에 불과했고, 이 시기에 황공망은 감옥에 있었다.
② 리(吏)는 원대에 일반 사무를 처리하던 하급관리이다.
③ 염방사(廉訪使)는 안찰사(按察使)의 다른 이름이다.
④ 서염(徐琰, 약1220-1301)은 원대(元代)의 관원·시인이다. 〔인물전〕 참조.
⑤ 【저자주】종사성(鍾嗣成)의 『녹귀부(錄鬼簿)』 권하(下)에서는 "처음에 절서헌리(浙西憲吏)에 충원(充員)되었다"고 하였고, 강소서(姜紹書)의 『무성시사(無聲詩史)』 권1에서는 "절서염방사(浙西廉訪使)

속기관인 찰원(察院)의 서리(胥吏)가 되어 전답과 곡식을 관리했다.[454] 그 후 원 인종(仁宗, 1311-1320 재위)이 황공망의 상관이었던 장려평장(張閭平章)을 강남으로 파견하여 전답과 곡식을 경영 관리하도록 명했는데, 이름난 탐관오리였던 장려평장은 강남에서 부호·벼슬아치들과 결탁하여 사리사욕을 채우는 일에만 급급하여 점차 민생이 불안해지고 도처에 도적 떼가 들끓었다. 이 사실을 알게 된 황제는 연우(延祐) 2년(1315) 9월에 장려평장을 잡아들여 하옥했고, 황공망도 이 사건에 연루되어 누명을 쓰고 장려평장과 함께 하옥되었다. 황공망은 옥중에서 시를 지어 벗들에게 보냈고, 양중홍(楊中弘)은 황공망에게 이러한 답시를 보내주었다.

세상일은 끝없이 어지럽기만 하고
인생은 꿈결같이 지나가 버리네.
어느 때에 오강(吳江)에서 다시 만나서
배 띄우고 한잔 술에 취하여 볼까?[455]
- 「차운황자구옥중견증(次韻黃子久獄中見贈)」

황공망은 50평생 세상일을 두루 경험했으나 벼슬길에서는 그리 뜻을 이루지 못했다.[6] 요행히 황공망은 옥중에서 목숨을 부지했고, 50세에 비로소 자신의 운명을 깨닫고는 벼슬에 대한 꿈을 포기했다. 출옥 후에 황공망은 은시생활을 시작하면서 신도교(新道敎)에 입교했는데, 왕봉(王逢, 1319-1388)[7]의 『오계집(梧溪集)』에서는 이 사실에 대해 "장려평장의 무리라는 이유로 모함을 당하여 하옥되었고, 죽음을 면하게 되자 도교에 입교했다"[456]고 기록하고 있다.

이 시기에 황공망은 "호를 일봉(一峰)으로 바꾸었고"[457] 또 "호를 정서(淨墅) 또는 대치(大痴)라 하기도"[458] 했는데, 『조씨간본(曹氏刊本)』에서는 황공망의 호에 대해

연경(燕京)에서 권세가와 귀족들 사이에 있으면서 호를 일봉으로 바꾸었다. …
이름을 바꾸고 고행을 하면서 호를 정수(淨竪)라 하였고 또 호를 대치옹(大痴翁)이라

서염(徐琰)이 그의 후원자가 되었다"고 하였는데, 여기서는 후자의 설을 따른다.
⑥【저자주】황공망의 절친한 벗이었던 양유정(楊維楨)은 『서호죽지사(西湖竹枝詞)』에서 황공망의 행적에 대해 "젊었을 때 큰 뜻이 있었으나 시험을 봐서 관리가 되는 것은 이루지 못했다 (少有大志, 試吏弗逢.)"고 하였다.
⑦ 왕봉(王逢, 1319-1388)은 원대(元代)의 시인·서예가이다. 〔인물전〕 참조.

하였다.459)

고 기록하고 있다. 또 유월(兪樾, 1821-1906)⑧의 『다향실총초(茶香室叢鈔)』에서는 "대치
도인정수(大痴道人靜堅)라고 서명했다"460)고 하였다. '대치' 등의 뜻을 통해 망연자실
한 그의 심경을 엿볼 수 있다. 황공망이 인간의 육신을 지배하는 운명의 존재를
믿었는지 아닌지는 알 수 없으나, 그는 점술을 팔아 생계를 이어나갔다. 황공망이
출옥 후에 타인의 운명을 점쳐 주었다는 기록은 많이 보이는데, 즉 이 시기에 황
공망의 생활이 절박했음을 알 수 있다. 당시의 대가 오진(吳鎭)도 항주에서 타인의
길흉을 점쳐주고 생계를 유지한 적이 있었다. 후에 황공망은 화명(畫名)이 널리 알
려지자 제자들을 가르치며 생계를 유지했는데, 명대의 유봉(劉鳳, 1559년에 생존)⑨은
이 때의 황공망에 대해 이렇게 기록했다.

 황공망이 으뜸이 되어 오(吳)·월(越) 사이를 오가면서 제자들을 가르쳤는데, 섬
 긴 학문에 대해서는 묻지 않고 주로 유가·묵가·황로학에 대해 이야기했다.461) -
 『속오선현찬(續吳先賢贊)』

도종의(陶宗儀, 14세기 중후반 활동)⑩의 『철경록(綴耕錄)』에 의하면 "황공망의 제자 중
에 심생(沈生)이라는 자가 여자도사를 가까이 했는데, 동문이 스승에게 그 사실을
밝히려고 하자 두려움을 이기지 못한 심생은 부엌칼로 자살을 기도하여 거의 죽
음에 이를 뻔했다"462)고 한다. 심생은 심서(沈瑞)⑪를 가리키는데, 일찍이 그는 양유
정(楊維楨, 1296-1370)⑫에게 「군산취적도(君山吹笛圖)」 한 폭을 그려준 적이 있었다.⑬ 양유
정의 『동유자문집(東維子文集)』 권28에는 심서가 황공망에게 그림을 배운 사실이 기
록되어 있는데, 내용을 보면 황공망이 제자들에게 도덕과 품성 방면을 엄격히 가
르쳤음을 알 수 있다. 『철경록』에는 황공망의 저술 『사산수결(寫山水訣)』이 수록되
어 있는데, 목차와 내용을 통해 황공망이 학생을 가르치기 위해 쓴 교본임을 알

⑧ 유월(兪樾, 1821-1906)은 청말(清末)의 고증학자로, 자는 음보(陰甫)이고, 호는 곡원(曲園)이다.
⑨ 유봉(劉鳳, 1559년경에 생존)은 명대(明代)의 학자이다. 〔인물전〕 참조.
⑩ 도종의(陶宗儀, 14세기 중후반 활동)는 원말 명초(元末明初)의 문학가·서화이론가이다. 제1권 〔인
물전〕 참조.
⑪ 심서(沈瑞)는 원대(元代)의 화가이다. 〔인물전〕 참조.
⑫ 양유정(楊維楨, 1296-1370)은 원말 명초(元末明初)의 시인·학자이다. 제1권 〔인물전〕 참조.
⑬ 『송강지(松江志)』에 이에 관한 기록이 있다.

수 있다. 황공망은 첫 구절에서 "배우는 자는 마땅히 마음을 다해야 한다"463)고 요구했고, 끝 부분에서는 "그림 그릴 때의 큰 요체(大要)는 바르지 않은 것(邪), 달콤한 것(甛), 속된 것(俗), 의지하는 것(賴) 이 네 가지를 버리는 것이다"464)라고 가르치고 있다. 명·청대에는 문인들이 그림을 생계 수단으로 삼는 풍조가 유사 이래 가장 성행했다. 원대의 문인들은 즐거움을 얻기 위해 그림을 그렸을 뿐 그림을 생계 수단으로 삼는 경우가 드물었으나, 황공망이 점술을 팔고 학생들을 가르친 목적은 주로 자신의 생계를 위해서였다.

황공망은 출옥한 후에 신도교에 입교했고, 이때부터 그는 대부분의 시간을 유랑 생활로 보냈는데 이는 신도교의 계율이기도 했다. 왕봉(王逢, 1319-1388)⑭의 「봉간황대치존사(奉簡黃大痴尊師)」에서는 황공망에 대해 "10년 동안 송강(淞江) 주변에 선관(仙關)을 짓고 지내더니 원숭이와 학이 어린 노비처럼 그를 지키려고 모두 돌아오더라"465)라고 하여, 황공망이 송강에서 10년 이상 살았음을 알려주고 있다. 그러나 송강에 그의 고정된 거처는 없었고 외지로 유랑을 떠날 때가 더 많았다. 황공망은 또 소주(蘇州)의 천덕교(天德橋) 곁에 삼교당(三敎堂)을 설립했고, 때때로 도원(道院)에서 우거(寓居)⑮하기도 했다. 황공망의 「지란실도(芝蘭室圖)」는 그가 운간현진도원(雲間玄眞道院)에 머물 때 그렸던 그림이다. 황공망은 56세 이후, 대략 태정(泰定, 1324-1327) 연간에 오(吳)⑯지방의 화산(華山)을 자주 유람하며 「천지도(天池圖)」를 창작했는데, 시인 고계(高啓, 1336-1374)⑰가 남긴 「제천지도(題天池圖)」에 이 사실이 언급되어 있다.

오지방의 화산에 천지석벽(天池石壁)이 있는데 … 원 태정(泰定, 1323-1328) 연간에 대치 황선생이 노닐면서 그곳을 매우 좋아하여 그림 서너 장을 그렸는데, 이 때문에 천지가 더욱 유명해졌다.466) - 『부조집(鳧藻集)』

천지산(天池山)은 소주(蘇州)에서 서쪽으로 30여 리 떨어진 곳에 있는데, 이곳 사람들은 오래 전부터 이 산의 동반부를 화산이라 불렀다. 이곳에는 지금도 장송과 좁은 산길이 있고, 정취가 매우 고요하고 그윽하다.

⑭ 왕봉(王逢, 1319-1388)은 원대(元代)의 시인·서예가이다. 〔인물전〕 참조.
⑮ 우거(寓居)는 타향에서 온 사람이 머물며 사는 것을 가리킨다.
⑯ 오(吳)는 지금의 강소성 소주(蘇州) 일대이다.
⑰ 고계(高啓, 1336-1374)는 원말 명초(元末明初)의 시인이다. 〔인물전〕 참조.

양유정의 『동유자문집』에는 황공망이 살았던 지방에 대해 거듭 언급되어 있으며, 또한 이 책에 수록된 「발군산취적도(跋君山吹笛圖)」에는 황공망이 60세경에서 70여 세까지의 기간에 종종 벗들과 함께 배를 타고 태호(太湖)⑱를 유람하면서 쇠피리를 즐겨 불었다는 기록이 있다.

　내가 예전에 황공망과 함께 작은 배로 동쪽에서 서쪽으로 강을 거슬러 가는 동안 간혹 흥에 겨워 물을 건너기도 했다. 소금산(小金山)에 이르자 도인(道人: 황공망)은 가지고 있던 쇠피리를 꺼내 들었다.467) - 『동유자문집(東維子文集)』

황공망이 쇠피리를 즐겨 불었다는 기록은 이 외에도 많다. 예컨대 『철애선생고락부(鐵崖先生古樂府)』 권2 「오유호(五遊湖)」에서는 "도인은 배에 누워 쇠피리를 불었다"468)고 하였고, 양우(楊瑀, 1285-1361)⑲의 『산거신어(山居新語)』⑳에는 더 자세한 기록이 있다.

　황공망은 … 염복(閻復, 1236-1312)①·서염(徐琰, 약1220-1301)②·조맹부 등 여러 명공(名公)들 중에 그를 아끼지 않은 이가 없었다. 어느 날 사람들과 함께 외진 산에서 노닐다가 호수 가운데서 피리소리를 들었다. 황공망은 "이것은 쇠피리 소리다"라고 말했다. 조금 있다가 황공망도 쇠피리를 불면서 산에서 내려왔다. 호수에서 노닐던 사람은 피리를 불면서 산에 올랐다. 곧 우리가 지나갈 무렵에 두 분은 서로 쳐다보지 않고 어깨를 스치면서 지나가게 되었다. 그 때의 흥취는 환이(桓伊)③의 그것보다도 훨씬 나았다.469)

황공망은 77세 되던 해에도 태호를 유람하면서 쇠피리를 불었다. 예컨대 『철애선생고락부』 「망동정시서(望洞庭詩序)」 중의 "을유(乙酉, 1345)년 추석에 내가 눈 속에서 동정(洞庭)④을 바라보며 … "470)라는 기록의 앞 구절에 이러한 시가 있다.

⑱ 태호(太湖)는 강소성과 절강성에 걸쳐있는 호수이다.
⑲ 양우(楊瑀, 1285-1361)는 원대(元代)의 정치가이다. 〔인물전〕 참조.
⑳ 이 저술에는 양유정(楊維楨)이 지정(至正) 경자(庚子, 1360)년에 쓴 서(序)가 있다.
① 염복(閻復, 1236-1312)은 원대(元代)의 정치가이다. 〔인물전〕 참조.
② 서염(徐琰, 약1220-1301)은 원대(元代)의 관원·시인이다. 〔인물전〕 참조.
③ 환이(桓伊)는 진(晉)나라 사람이며, 피리를 잘 불었다.
④ 동정호(洞庭湖)는 호남성(湖南省) 북부 양자강(揚子江) 남쪽에 있는 담수호(潭水湖)이다.

경전(瓊田)⑤ 삼만 육천 이랑에
일흔 두 송이 청련(靑蓮)이 피었네.
도인의 손에는 쇠피리가 있으니
한번 불면 봉황이 봉래(蓬萊)⑥에 모인다네.471)

이 해에 황공망은 예찬이 태호 주변에 기거하면서 그린 「육군자도(六君子圖)」 상에
"편안히 여섯 군자를 마주 대하니, 정직하게 우뚝 서서 치우침이 없네"472)라는 시
를 남겨 자신의 인생관을 반영했다.

황공망은 때때로 민둥산에 올라가서 넋이 나간 사람처럼 앉아있거나, 또는 물가
에서 넋이 나간 사람처럼 먼 곳을 바라보곤 했는데, 이일화(李日華, 1565-1635)⑦는 황공
망의 이러한 행적에 대해 다음과 같이 기록했다.

진군(陳郡)의 승상(丞相)이 내게 말하기를, "황공망은 종일 황량한 산과 무질서한
바위, 깊은 숲이 있는 곳에 앉아 있었는데, 마음속으로 세상일을 생각하지 않은
듯하여 사람들이 그가 하려는 바를 짐작할 수 없었다. 또한 소용돌이치는 물과
바닷가에 살면서 격류가 엄습하고 비바람이 별안간 몰아쳐서 물이 괴이하게 울부
짖어도 역시 개의치 않았다"고 하였다.473) - 『육연재필기(六硯齋筆記)』

일찍이 달밤에 나룻배를 저어 서곽문(西郭門)을 나와 산을 돌아갔다. 산을 다 지
나고 호수의 다리에 닿자 긴 노끈으로 배의 뒤쪽에 술항아리를 매달고 배를 돌려
제녀(齊女)⑧의 무덤 아래에 이르렀다. 노끈을 따라 거두어들이다가 노끈이 끊어지
자 손뼉을 치면서 크게 웃었다. 웃음소리가 골짜기에 울렸는데, 사람들이 그것을
바라보고는 신선이라고 생각했다.474) - 상동.

소산(小山)⑨에 은거하면서 매번 달밤에 술병을 들고 호수의 다리에 앉아 혼자서

⑤ 경전(瓊田)은 본래 중국 전설에 나오는 신령한 약초가 나온다는 밭이다. 여기서는 강호의 논밭을
형용하는 말로 쓰였다.
⑥ 봉래산(蓬萊山)은 중국 신선사상에서 말하는 삼신산(三神山: 蓬萊·方丈·瀛州)의 하나로, 전국시대
에 발해(渤海) 연안에 연(燕)·제(齊)나라의 방사(方士: 신선의 술법을 닦는 사람)들이 신기루 현상과
신선술을 억지로 맞추어 주장했다 하는데, 이백(李白)·백거이(白居易)·두보(杜甫)·왕유(王維) 등의 시
인들에 의해 복(福)·녹(祿)·수(壽)의 상징으로 노래되었다.
⑦ 이일화(李日華, 1565-1635)는 명대(明代)의 시인·화가·서예가이다. 제1권 [인물전] 참조.
⑧ 제녀(齊女)은 임금을 그리워하다가 죽어서 매미가 되었다는 전설상의 여인이다.

마시면서 읊조렸는데, 술이 다하면 술병을 물속에 던져 다리 밑이 거의 꽉 차버렸다.[475] - 상동.

황공망은 이 시기에 예찬·왕몽·오진·조지백 등과 자주 자리를 함께 하여 서로 그림에 대해 논하고 제발문을 써주고 그림을 합작했는데, 황공망이 이들과 합작한 그림은 지금도 볼 수 있다. 황공망의 절친한 벗이자 당시의 명사(名士)였던 양유정·장백우(張伯雨) 등도 종종 황공망의 그림 상에 시와 문장을 써주었다. 황공망은 74세 때 예찬의 「춘림원수도(春林遠岫圖)」 상에 이러한 글을 써주었다.

지정(至正) 2년(1342) 12월 21일, 왕몽이 예찬의 「춘림원수」를 가지고 와서 이 종이를 보여주었는데, 나는 붓을 찾아서 거기에(제발문을 짓는 데: 역자) 도움을 주었다. 그런데 노안 때문에 눈이 침침해서 손이 마음만큼 움직여주지 않아 뜻을 막았다. 곧 한 구절을 지어서 "「춘림원수」는 예찬의 그림인데, 의태(意態)가 조용히 사물 밖에서 드러났네. 노안의 가련함은 장적(張籍, 약766-약830)[10]과 같으니, 현포(玄圃)[11]의 꽃을 보는 것은 잘못이 분명하네"[12]라고 하였다.[476]

황공망이 70여세에 노안 때문에 눈이 침침했다고 하는데, 명대 이일화의 『자도헌잡철(紫挑軒雜綴)』에서는 오히려 "황공망은 90여세에 푸른 눈동자와 붉은 뺨을 지녔다"[477]고 하였고, 또 청대 겹륜규(郟掄逵)[13]의 『우산화지(虞山畵志)』에서는 "90세에도 어린아이의 얼굴 같았다"[478]고 하였다. 황공망은 74세 때 자신의 그림 「하산도(夏山圖)」상에 "지금은 너무 늙어 시력도 어두워졌으니, 다시는 그림을 그릴 수 없을 것이다"[479]라는 글을 남겼으나, 같은 해 5월에 운간현진도원(雲間玄眞道院)에 머물며 「지란실도(芝蘭室圖)」를 그렸고, 7월에는 「추림연애도(秋林煙靄圖)」를 그렸으며, 9월에는 강변의 정

⑨ 소산(小山)은 상숙(常熟)의 우산(虞山) 왼편에 있다.
⑩ 장적(張籍, 약766-약830)은 당(唐)대의 시인·관원이다. 태상시태축(太常寺太祝)을 10년 동안 지내면서 승진을 못하고 안질(眼疾)에 걸린 데다 집안까지 가난하여, 맹교(孟郊)가 조롱삼아 "궁핍한 애꾸 장태축 (窮瞎張太祝)"이라 불렀다. 〔인물전〕 참조.
⑪ 현포(玄圃)는 고대 중국의 전설에 나오는 곤륜산(崑崙山) 꼭대기에 있는 신선의 거처이다. 온갖 기이한 꽃들과 바위들로 가득 차 있다고 한다. 북위(北魏) 때 역도원(酈道元)이 편찬한 『수경주(水經注)』「하수일(河水一)」에 따르면 그곳을 '낭풍(閬風)'이라 부르기도 했다고 한다.
⑫ 자신이 이 그림을 감상하는 일 자체가 잘못이라는 뜻이다.
⑬ 겹륜규(郟掄逵)는 청대(淸代)의 화가·서화감상가이다. 자는 난파(蘭坡)이고, 호는 철란도인(鐵蘭즈道人)이며, 강소성 상숙(常熟) 사람이다. 산수를 잘 그렸고, 묵란(墨蘭)·묵매(墨梅)도 잘 그렸다.

자 안에서 천강산수(淺絳山水)⑭를 그렸다. 그 후에도 몇 년 동안 황공망은 눈이 침침했음에도 창작에 전념하여 적지 않은 걸작을 남겼다.

이 시기에도 황공망은 여전히 태호 주변에 머물면서 유랑생활로 세월을 보냈고, 어느새 백발이 성성한 만년에 이르렀다. 『양중홍시집(楊仲弘詩集)』에 이 무렵의 황공망에 대한 시가 있다.

> 속세에서 종적을 감추어온 사이에
> 백발이 어느새 머리에 가득하네.
> 처음에는 신귀(神龜)를 꿈속에서 보았지만
> 마침내 교활한 토끼의 꾀를 내었네.
> 눈은 동곽(東郭)⑮의 신을 묻어버렸고
> 달은 태호에 뜬 배에 가득하네.
> 급변하는 세상일을 누가 짐작할 것이며
> 흐르는 세월의 운명을 누가 알겠는가?480)
> ─ 「재용운증자구(再用韻贈子久)」

황공망이 '백발이 머리에 가득할' 때까지 줄곧 태호 주변에 머물렀음을 알 수 있다. '마침내 교활한 토끼의 꾀를 내었다'는 말은 그가 노년에도 많은 곳을 유랑한 사실을 암시해주는데, 『무성시사(無聲詩史)』에도 황공망이 이 시기에 "삼오(三吳)⑯를 왕래했다"481)는 기록이 있다.

황공망은 80세경에 무용사(無用師)⑰와 함께 부춘산(富春山)에 자주 가서 그곳의 아름다운 풍광에 깊이 매료되었고, 한가한 날이면 남루(南樓)에 앉아서 그것을 화폭에 담았다.

황공망은 만년에 항주(杭州)의 호수와 산경을 좋아하여 적산(赤山) 수기천(箈箕泉)⑱에

⑭ 친킹산수(淺絳山水)는 수묵을 사용하여 구륵(鉤勒)·준(皴)·염(染)을 가한 뒤에 붉은 자석(赭石: 황갈색) 계열의 색채를 옅게 바림하는 일종의 담채(淡彩)산수화이다.
⑮ 동곽(東郭)은 발 빠른 토끼이다.
⑯ 삼오(三吳)에 대해서는 몇 가지 설이 있으나, 여기서는 송(宋) 세안례(稅安禮)의 『역대지리지장도(歷代地理指掌圖)』에 기록된 소주(蘇州: 東吳)·상주(常州: 中吳)·호주(湖州: 西吳)를 가리킨다.
⑰ 무용사(無用師)는 원대(元代)의 도사 정저(鄭樗)이다. 정저의 자는 무용(無用)이고, 호는 산목(散木)이며, 우강(盱江) 사람이다. 전진도사(全眞道士) 김지양(金志揚)의 제자이며, 황공망의 동문 후배이다.
⑱ 소기천(箈箕泉)은 절강성 항주(杭州)의 적산(赤山) 북쪽, 즉 고려사(高麗寺)가 있는 소기만(箈箕灣) 내에 있다.

초막(草幕)을 짓고 머물렀는데, 『철경록(綴耕錄)』에서는 이 사실에 대해 "소기천은 황공망이 얽은 초막이 있는 곳이다"[482]라고 하였고, 『무성시사』에서도 "대치도인은 항주의 소기천에서 은거했다"[483]고 하였다. 황공망과 오래 전에 교유했던 왕봉(王逢, 1319-1388)[19]은 항주에 은거한 황공망을 그리워하여 "10년 동안 대치를 만나지 못했는데 … 대치는 진실로 사람들 중의 호걸이었다"[484]라고 말했으며, 또한 왕봉은 황공망이 항주에서 돌아와 은거하길 기대하여 "다만 나의 단대(丹臺)만 있으니, 육기산(陸機山)에 언제 와서 은거하려 하는가?"[485]라고 제안했다. 그러나 그 후에도 황공망은 줄곧 고향으로 돌아가지 않았고, 지정(至正) 14년(1354)에 86세의 나이로 항주에서 세상을 떠났다. 그 후에도 황공망에 관한 전설이 많이 남겨졌다. 예컨대 주량공(周亮工, 1612-1672)[20]은 이일화의 말을 인용하여 다음과 같이 기록했다.

> 일찍이 사람들이 황공망에 대해 하는 말을 들으니 … 하루는 (황공망이) 무림(武林)[1]의 호포(虎跑)에서 여러 사람들과 바위 위에 서 있었다. 갑자기 사방의 산에서 안개가 피어올라 자욱이 시야를 가렸는데, 잠깐 뒤에 황공망이 보이지 않기에 신선이 되어 가버렸다고 생각했다.[486] - 『서영(書影)』

손승택(孫承澤, 1592-1676)[2]의 『경자소하기(庚子消夏記)』에서도 "사람들은 황공망이 무림 호포의 바위 위에서 하늘로 날아 올라갔다고 전했다"[487]고 하였으며, 또 방훈(方薰, 1736-1799)[3]의 『산정거화론(山靜居畵論)』에서는 "(황공망이) 죽은 뒤에 피리를 불면서 진관(秦關)[4]을 나가는 것이 보였는데, 결국 허물을 벗고 신선이 되어 죽지 않았다"[488]라고 하였다.

황공망은 사후에 고향 상숙에 안치되었다. 지금도 우산(虞山)[5]의 서쪽 기슭에 가면 황공망의 묘소를 볼 수 있다.

황공망은 남송에서 태어났지만 그가 철들 무렵에 남송정권은 이미 부패하여 멸망에 임박했으므로 실제로는 원 왕조의 백성으로 볼 수 있다. 그는 소년시기에 예

[19] 왕봉(王逢, 1319-1388)은 원대(元代)의 시인·서예가이다. 〔인물전〕 참조.
[20] 주량공(周亮工, 1612-1672)은 청대(淸代)의 문학가이다. 〔인물전〕 참조.
[1] 무림(武林)은 지금의 절강성 항주(杭州)이다.
[2] 손승택(孫承澤, 1592-1676)은 명말 청초(明末淸初)의 학자·정치가이다. 제1권 〔인물전〕 참조.
[3] 방훈(方薰, 1736-1799)은 청대(淸代)의 화가·회화이론가이다. 제1권 〔인물전〕 참조.
[4] 진관(秦關)은 관중(關中) 즉 장안(長安) 일대를 가리킨다.
[5] 우산(虞山)은 광서성 계림시(桂林市)의 북단에 있는 산이다.

술가가 아니라 벼슬길에 나아가 나라와 백성을 다스리는 큰일에 몸담고 싶어 했다. 황공망은 "학문이 넓고 재능이 많았을"489) 뿐 아니라 "세상일에 능하고"490) "경사(經史)·불가(佛家)·도가(道家)·구류(九流)⑥에 훤히 통달했다."491) 황공망은 중년시기에 하급관리를 지냈으나 50세가 되어서도 승진은커녕 오히려 투옥되어 인생의 대세가 기울고 원대한 포부도 물거품처럼 사라졌다. 출옥한 후에는 극도의 회한과 울분을 떨쳐내지 못하여 불교와 도교를 더욱 가까이 했고, 벗들은 그가 3교(教)에 능통하다고 여겨 '통삼교(通三教)'라 불렀다.⑦ 황공망은 결국 전진교(全眞教)에 가입하여 김봉두(金蓬頭)·막월정(莫月鼎)⑧·냉계경(冷啓敬)·장삼풍(張三豊) 등을 스승 또는 벗으로 삼았다. 전진교의 교리는 "망령된 환상을 물리쳐 버리고 오직 그 참된 뜻을 온전히 하는 것"492)이었기에 이때부터 황공망은 두 번 다시 허황된 꿈에 빠져들지 않았다. 황공망은 소주(蘇州) 등지에 삼교당(三教堂)을 설립하여 전진교의 교리를 전파했다. 진원(陳垣, 1879-1971)⑨의 『남송초하북신도교고(南宋初河北新道教考)』에서는 전진교에 대해 다음과 같이 기록하고 있다.

전진교의 왕중양(王重陽, 1112-1170)⑩은 본디 선비 부류였고, 그의 제자 담장진(譚長眞)·마단양(馬丹陽)·구처기(丘處機)·유장생(劉長生)·왕양(王陽)·학광녕(郝廣寧) 등도 모두 글을 읽는 학자 부류였다. 이 때문에 선비들과 서로 의지하면서 결탁할 수 있었고, 선비들도 즐거이 그에게 나아갔다. 더욱이 그가 교(教)가 정강의 변(靖康之變, 1126) 이후에 창설되었기에 하북(河北)의 선비들은 금나라를 피하려고 했다. 그런데 10년이 채 안 되어 정우의 변(貞祐之變, 1213)⑪을 만나서 북경이 짓밟히자 하북의 선비들은 또 원나라를 피하려 했다. 그리하여 전진교는 점차 죽지 않고 살아남은 망국 선비들의 피난처가 되었다.493)

⑥ 구류(九流)는 한(漢)대의 9개 학파이다.

⑦ 【저자주】鍾嗣成의 『錄鬼簿』 등 참고.

⑧ 김봉두(金蓬頭)·막월정(莫月鼎)·냉계경(冷啓敬)·장삼풍(張三豊)은 모두 원대(元代) 전진교(全眞教)의 도사(道士)이다. 〔인물전〕 참조.

⑨ 진원(陳垣, 1880-1971)은 중국의 역사가·교육자이다. 〔인물전〕 참조.

⑩ 왕중양(王重陽)은 전진교(全眞教)의 개조(開祖) 왕철(王喆, 1112-1170)이다. 〔인물전〕 참조.

⑪ 정우의 변(貞祐之變). 금(金) 정우(貞祐) 원년(1213)에 몽골의 성길사한(成吉思汗) 재차 금을 침공하여 중도(中都: 북경)를 포위했고, 대군(大軍)이 세 갈래의 노선으로 남하했다. 몽골군이 지나간 지방은 모두 잔혹하게 전멸되었으며, 투항을 거절한 도시는 몽골군이 성을 점령한 후에 성 안의 주민들까지 모두 학살했다. 상황이 다급해지자 금(金) 선종(宣宗)은 황하 이남으로 건너가 변경(汴京: 지금의 하남성 개봉开封)으로 천도(迁都)했는데, 사서에서는 이 사건을 '정우의 변'이라 기록했다.

당시에 예찬·양유정·장우·방종의 등도 전진교에 가입했다. 황공망은 교리에 자
못 능통하여 만년에는 진존보(陳存甫, 약1260-1330 이후)[12]와 서로 성리(性理)를 논할 정도
에 이르렀다. 이른바 '성리'는 남종 도교에서 출현한 것으로, 복식(服食)으로 양생
을 연마하여 인간의 참된 본성을 보전하는 것이었기에 '자력종(自力宗)'으로 일컬어
졌다. 이른바 '명리(命理)'는 북종에서 출현한 종파로서, 부적이나 주문을 통한 수
명 연장을 목적으로 삼았기에 타력종(他力宗)으로 볼 수 있다. 도교는 남송 초기에
남북 2종으로 분파되었고, 전진교는 금 주량(主亮) 정원(貞元) 원년(1153)에 왕중양에 의
해 창시되어 담장진·마단양·구처기·유장생에 이르러 가장 성행했다. 이들은 성(性)
과 명(命)을 융합시켜 성명의 상호 관계를 논했다. 황공망의 삼교당과 당시에 유행
한 삼교합일(三敎合一)[13]도 실제로는 신도교를 주요 골간으로 삼은 종파였다. 황공망
은 자신이 조직하고 선양한 이 신도교에 노력을 이끼지 않았는데, 그러했기에 황
공망의 그림과 도교를 전수받은 제자 심생서가 여도사를 욕되게 한 사실을 스승
이 알게 되는 것이 두려워 자살까지 기도했던 것이다. 모든 종교에는 기본적인 도
덕관념이 있고 권선징악을 추구하며 무력을 반대한다. 신도교에는 개종 때부터 금
·원 정권에 대한 소극적 저항의식이 내포되어 있었고(후에는 이 저항의식이 원 통치자에
의해 이용되었다), 아울러 지식인들이 모여 공리공담을 나누는 장소로 이용되기도 했
다. 원 통치자가 정한 10등급의 계층은 "첫 번째가 관(官), 두 번째가 리(吏), 세 번
째가 승(僧), 네 번째가 도(道), … 아홉 번째가 유(儒), 열 번째가 개(丐)이다."[494] 당시
에는 도교의 지위가 유교보다 높았을 뿐 아니라 일부 인사들은 면역(免役) 특권까지
누렸는데 이는 신도교가 성행하게 되는 원인이 되었다. 신도교에는 『입교십오론(立
敎十五論)』[14]이 있었는데, 그 첫 번째는 암자에 기거하는 것이며, 두 번째는 유랑하
는 것이며, 세 번째는 독서하는 것이며 … 일곱 번째는 조용히 앉아서 마음에서
터득하는 수련을 행하는 것이며, 여덟 번째는 마음을 가라앉혀 마음속 혼란을 제
거하고 정심(定心)하는 것이며, 아홉 번째는 심성을 단련하여 이성(理性)을 대하고 긴
장되고 엄숙하면서도 너그러움 속에 있는 것이며, … 열다섯 번째는 속세를 떠나

⑫ 진존보(陳存甫, 약1260-1330 이후)는 원대(元代)의 시인·학자이다. 〔인물전〕 참조.
⑬ 삼교합일론(三敎合一論)은 고대 중국에서 유·불·도를 조화 융합시키려던 주장이다. 〔보충설
명〕 전진교(全眞敎)와 〔인물전〕 왕중양(王重陽) 참조.
⑭ 『입교십오론(立敎十五論)』은 왕중양(王重陽, 1112-1170)이 지은 도교 관련 저서로, 전진교(全眞
敎)를 일으킨 왕중양의 행적을 설명한 책이다. 〔보충설명〕 참조.

세상일에서 벗어나는 심적 경지에 이르는 것이다. 이러한 종교적 수련과정은 화가의 예술적 심성 형성에 많은 영향을 주었다. 특히 산수화가들의 정신함양에 가장 좋은 방법이 유람이었기에 황공망도 늘 정처 없는 유랑생활을 했던 것이다. 정좌하여 고요한 경지에 들어서서 심성을 단련하면 마음이 비워지면서 정신이 전일(專一)된다. 고대의 논자는 시의 요체(要體)는 고(孤)이고 그림의 요체는 정(靜)이라 하였다. 이처럼 마음을 고요히 하는 정신수련은 고대 문인화가들이 예술정신을 함양하는 가장 중요한 수단이었고, 화가의 화격(畫格)을 높이는 데에도 크게 기여했다. 지극히 안정된 정서와 고요한 정신이 갖추어진 화가의 붓끝에서는 대부벽준과 같은 맹렬한 필치는 나올 수 없다. '비범한 사람의 화경(畫境)은 속될 수가 없다'는 류의 사상도 황공망의 예술사상과 화풍 형성에 많은 영향을 주었다.

 총괄하자면, '어린 시절에 큰 포부가 있었던' 황공망은 '시험을 통해 관리에 임용되었지만 뜻을 이루지 못하자' '인간세상의 일을 버릴' 때까지 줄곧 은거하면서 그림에 정서를 기탁했다. 어떤 논자가 황공망에 대해 "오랑캐 원나라에 벼슬하는 것을 부끄럽게 여기고 은거하여 고아함을 추구했다"[495]고 말한 바와 다름없이 황공망은 "벼슬길에 나아갈 뜻을 끊을"[496] 수밖에 없었기에 물러나 은거했다. 만년에는 그의 사상과 심경이 평온하게 안정되었고, 신도교에 입교한 후부터는 시화에만 몰두하여 심적인 파동이 거의 사라졌는데, 이러한 황공망의 심리는 그의 그림 상에도 반영되어 있다.

2. 황공망(黃公望)의 산수화

 장축(張丑, 1577-1643)[⑮]은 황공망의 그림에 대해 이렇게 기록했다.

 황공망의 화풍에는 두 가지가 있다. 하나는 수묵담채(淡彩)로 그린 것으로 산꼭대기에 암석이 많고 필세(筆勢)가 우람하며, 또 하나는 수묵으로 그린 것으로 준(皴)이 지극히 적고 필의(筆意)[⑯]가 특히 간략하고 원대(遠大)하다. … 근래에 오씨(吳氏)가

⑮ 장축(張丑, 1577-1643)은 명대(明代)의 수장가(收藏家)·서화이론가이다. 제1권〔인물전〕 참조.
⑯ 필의(筆意)는 본래 서예용어였으나 후에 회화에서도 사용되었다. 뜻을 경영하고 필획을 운용하여 표현한 신태(神態)·의취(意趣)·풍격(風格)·공력(功力) 등을 가리킨다.

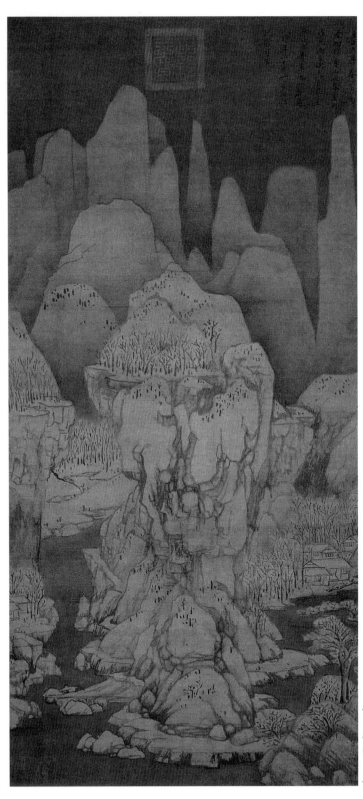

그림 69
「구봉설제도(九峰雪霽圖)」,
황공망(黃公望),
비단에 수묵,
117.2×55.3cm,
북경고궁박물원

소장한 「부춘산거도(富春山居圖)」를 보니 천진하고 **빼어나며** 번다(繁多)함과 간략함의 적절함을 얻었다.[497] – 『청하서화방(淸河書畫舫)』

실제로 황공망의 산수화 중에는 매우 번다한 계열도 있었는데, 황공망의 작품을 분석하면서 그러한 일부 면모도 함께 확인해보기로 한다.

「구봉설제도(九峰雪霽圖)」(그림 69). 설경산수화 걸작이다. 대략 아홉 개의 산봉우리가 있고 그 좌우의 뒤편으로 시냇물이 **뻗어** 나아가 아득히 먼 곳에서 하늘과 호응하고 있어 정취가 매우 깊고 원대하다. 양쪽 가장자리에는 깎아지른 듯한 절벽과 언덕이 이어지고 그 아래의 수림에는 초가집 몇 채가 보이는데, 속세를 떠나온 고아한 은사가 은거할 만한 장소이다. 그 뒤로는 굳세고 **빼어난** 군봉이 세워져 있는데, 주봉(主峰)과 객산(客山)의 구분이 분명하고 맥락(脈)이 자연스럽게 연결되어 있다. 화면의 상단에는 황공망이 남긴 이러한 기록이 있다.

> 지정(至正) 9년(1349) 정월에 언공(彦功)을 위해 설산을 그렸다. 이어서 대작(大作)「춘설(春雪)」을 그렸는데, 그것이 모두 두 서너 차례이다. 중간에 쉬지 않고 하여 교묘함이 다할 때까지 그리고 나서야 그만두었으니, 또한 기이한 일이다. 대치도인 이 나이 81세에 이를 써서 세월을 기록한다.[498]

즉 이 그림이 원대의 문인 반유지(班惟志)[⑰]에게 선사하기 위해 그린 것임을 알 수 있다. 산세에 고원과 심원이 겸비되어 있는데, 화법이 엄격하고 독특하면서도 정취가 평온하며, 허실(虛實)이 상생(相生)하고 구성이 신중하고 면밀하다. 산석·수목·가옥은 모두 묵필을 사용하여 윤곽선을 그은 후에 짙거나 혹은 옅은 묵색의 준(皴)·점(點)·찰(擦) 등을 약간 가미하고 이어서 매우 옅은 수묵을 가볍게 바림했으며, 전후 단계와 입체감이 강조되어 있다. 하늘과 땅에는 모두 담묵(淡墨)이 바림되었고, 산비탈에는 가장자리에 자홍(赭紅)[⑱]을 바림한 후에 비교적 짙은 묵점을 가하여 작은 수목을 묘사하고 이어서 윤곽선을 부분적으로 보강했다. 황공망은 자신의 저술 『사산수결(寫山水訣)』에서 "바위 그리는 법은 먼저 옅은 묵색으로 시작해야 고치거

⑰ 반유지(班惟志, 1330년경에 생존). 원대(元代)의 시인·서예가이다. 〔인물전〕 참조.
⑱ 자홍(赭紅)은 붉은 계열의 고동색이다.

나 수정할 수 있으므로 점진적으로 짙은 묵색을 사용하는 것이 가장 좋다"[499]고 하였다. 그리고 "겨울풍경에서는 땅(즉 여백)을 빌려 눈으로 삼아야 한다"[500]는 황공망의 말대로 산석의 중앙과 나뭇가지 사이, 그리고 가옥의 지붕에는 먹이나 색을 가하지 않았다. 전체적으로 용묵이 적고, 용필이 간략하고 성글면서 빼어나고 정결(淨潔)하여 세련된 느낌이다. 또한 필선이 굳세고 방직(方直)하며, 특히 윤곽선이 매우 뚜렷하여 형호와 관동의 화법에 변화를 가미한 듯하다. 이일화(李日華)는 황공망이 82세 때 손원림(孫元琳)에게 그려주었던 그림에 대해 설명하기를

> 양식과 격식이 방정(方正)하며 붓의 측면을 끌어내려 비백(飛白)[19]의 기세를 취하고 엷은 수묵으로 그것을 물들였다. 이는 황공망이 형호와 관동의 화법을 약간 변화시킨 것으로 다른 사람에게는 없었던 것이다.[501] - 『육연재필기(六硯齋筆記)』

라고 하였는데, 이 그림도 그러하다. 동기창은 『화선실수필(畵禪室隨筆)』과 『화지(畵旨)』에서 말하기를

> 그림을 그림에 있어 무릇 산에는 요철(凹凸)의 형상을 갖추었으며, 먼저 산의 바깥 형상을 긋고 그 속에 곧은 준(皴)을 사용하는 것, 이것이 황공망의 화법이다.[502]

라고 하였는데, 이 그림도 그러하다. 「구봉설제도」와 화법이 유사한 그림으로는 같은 해에 그린 「쾌설시청도(快雪時晴圖)」·「섬계방대도(剡溪訪戴圖)」 등이 현재 운남성박물관에 소장되어 있다.

황공망의 특출한 성취를 대표하고 후대의 산수화에 가장 크게 영향을 미친 그림은 동원·거연의 화법을 배운 계열이다. 이 계열은 지금도 많이 볼 수 있는데, 그 중에서도 「단애옥수도(丹崖玉樹圖)」가 대표작으로 알려져 있다.

「단애옥수도(丹崖玉樹圖)」.(그림 70) 구도가 복잡하나 용필은 매우 간략하다. 직립한 산봉우리가 중첩되면서 멀어지는데, 산위에 둥근 거석이 많고 원경의 산봉우리가

⑲ 비백(飛白)은 굵은 필획을 그을 때 운필(運筆)의 속도와 먹의 분량에 따라서 그 획의 일부가 먹으로 채워지지 않은 채 불규칙한 형태의 흰 부분(바탕)을 드러내게 하는 필법이다.

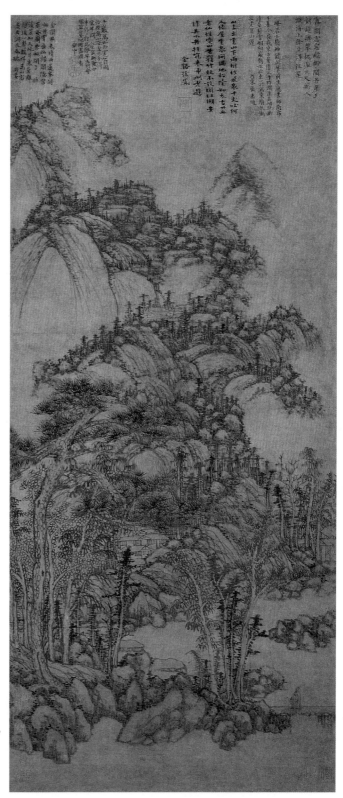

그림 70
「단애옥수도(丹崖玉樹圖)」,
황공망(黃公望),
종이에 수묵,
101.3×43.8cm,
북경고궁박물원

절반만 드러나 있다. 근경에는 고송과 기다란 수목이 서로 어우러져 있고, 산비탈 아래의 평지에는 나지막한 가옥들이 있다. 우측 하단의 작은 나무다리 위에 한 사람이 걸어가고 있어 이 산에 은자가 기거하는 고아한 별장이 있음을 암시해주고 있다. 기본적으로 동원의 화법을 배운 유형인데, 즉 산석을 묘사함에 있어 부드럽고 윤택한 단피마준(短披麻皴)이 사용되었다. 근경의 장송에는 줄기의 윤곽선을 길게 긋고 주름을 묘사했으며, 잡목에는 줄기의 윤곽선만 긋거나 또는 묵점을 가하였는데 필치가 매우 느슨하고 부드럽다. 원경의 구름과 근경의 안개, 그리고 아랫부분의 물이 서로 여백으로 연결되어 있어 공간감과 공기감을 더해주고 있다. 미점법을 사용한 원경의 산은 수분이 많은 묵점에서 메마른 묵점에 이르는 용묵의 단계가 자연스러운데, 이 부분이 동원의 화법과 다르긴 하나, 전체적으로 보면 동원의 화법에 변화를 가미한 형식이다.

황공망이 거연의 화법을 배운 대표작으로 「선산도(仙山圖)」가 있다. 화면상에는 황공망이 남긴 기록이 있어 "지원(至元) 무인(戊寅, 1338)년 9월에 일봉도인(一峰道人)이 정거(貞居)[20]를 위해 그리다"[503]라고 하였는데, 즉 황공망이 70세 되던 해에 장우(張雨, 1277-1348)에게 선사하기 위해 이 그림을 그렸음을 알 수 있다. 「선산도」라는 화제(畵題)는 예찬이 이 그림 상에 남긴 글의 내용에 근거하여 지은 것으로, 즉 두 번째 절에 이러한 시가 있다.

> 동으로 보니 봉래산(蓬萊山)① 약수(弱水)② 길고
> 방호(方壺)③의 관궐(官闕)은 지초(芝草)④를 둘렀네.
> 누가 속세에 잘못 온 것을 불쌍히 여기겠는가?
> 노을은 토해 나와 연제(燕帝)의 술잔에 쏟아지네.
> 신선들의 옥빛 누각 자줏빛 안개 높고

⑳ 정거(貞居)는 원대(元代)의 문학가·화가·도사 장우(張雨, 1277-1348)의 호이다. 〔인물전〕 참조.
① 봉래산(蓬萊山)은 중국의 신선사상에서 말하는 삼신산(三神山: 蓬萊·方丈·瀛州)의 하나이다.
② 약수(弱水)는 신선이 사는 곳에 있는 맑은 강이다.
③ 방호(方壺)는 고대 전설에 나오는 신선이 사는 산이다. 『열자(列子)』 「탕문(湯問)」에 "발해의 동쪽 몇 억만 리 인지 모르는 먼 곳에 큰 골짜기가 있다. … 그 가운데 다섯 산이 있는데 하나는 대여요, 둘은 원교이며, 셋은 방호이고, 넷은 영주, 다섯은 봉래이다 (渤海之東, 不知幾億萬里, 有大壑焉. … 其中有五山焉. 一曰岱輿, 二曰員嶠, 三曰方壺, 四曰瀛州, 五曰蓬萊.)"라고 하였다.
④ 지초(芝草)는 영지버섯이다.

단봉(丹鳳)⑤을 탄 모습이 즐겁게만 보이네.

쌍성(雙成)⑥은 생황 불어줄 짝을 부르지 않지만

낭원(閬苑)⑦의 봄은 깊어 선도(仙桃)⑧에 취하겠네.

- 지정(至正) 기해(己亥, 1359)년 4월 17일에 장외사(張外史)가 사는 곳을 지나다가
「선산도」를 보고 황공망의 그림에 두 구절의 시를 쓰다. 나찬(懶瓚).504)

이 그림 상의 잡목과 장피마준(長披麻皴)은 거연의 화법을 배운 계열이며, 특히 오른편의 중첩된 산은 거연의 그림 「추산문도도(秋山問道圖)」 상의 산과 많이 닮아 있어 거연의 그림을 임모한 그림으로 여겨진다. 그러나 거연의 장피마준은 용필이 헝클어진 마 껍질이 불규칙하게 서로 엇갈린 모양이지만, 황공망의 장피마준은 위에서 아래까지 곧고 시원스럽게 그어내려 난마(亂麻)⑨와 같은 엇갈림은 거의 없다. 또한 전체적인 분위기도 황공망의 그림이 더 성글고 산뜻하고 **빼어나다**.

「천지석벽도(天池石壁圖)」.(그림 71) 황공망의 번다한 계열 화풍을 대표하는 걸작이다. 화면의 좌측 상단에는 황공망이 남긴 기록이 있어 "지정(至正) 원년(1341) 시월에 대치도인이 성지(性之)를 위해 「천지석벽도」를 그렸는데, 이때의 나이가 73세이다"505)라고 하였다. 장경(張庚, 1685-1760)⑩의 『도화정의식(圖畵精意識)』에는 황공망이 그린 또 다른 한 폭의 「천지석벽도」에 대한 기록이 있는데, 내용은 다음과 같다.

황공망의 「천지석벽도」는 착수 부분에 잡목들이 숲을 이루고 있고 오른 쪽에는 소나무 네 그루가 높이 솟아 있다.⑪ 바위 곁에는 초가집이 있는데 이것의 색깔이 가장 옅다. 수림 바깥의 계곡 건너편에서 큰 산이 시작되어 층층이 올라가고 있는데, 산의 오른편을 끼고 연못이 하나 있고, 인가가 연못에 임해있다. 연못의 위에는 절벽이 솟아있고, 절벽의 갈라진 틈에서 폭포수가 아래로 떨어져서 다리와 이어지는데 물이 나오는 입구를 드러내지 않아 더욱 그윽하고 깊게 느껴지니 이곳이 점제(點題)⑫이다. 가파른 절벽이 곧 큰 산의 꼭대기인데, 이어져서 오른쪽으

⑤ 단봉(丹鳳)은 목과 날개가 붉은 봉황(鳳凰)이다.

⑥ 쌍성(雙成)은 성이 동(董)이며, 신화에 나오는 서왕모(西王母)의 시녀 이름이다.

⑦ 낭원(閬苑)은 신선이 사는 경내(境內)이다.

⑧ 선도(仙桃)는 선경(仙境)에 있다는 복숭아이다.

⑨ 난마준(亂麻皴)은 서로 뒤엉킨 마 줄기 같은 모양의 준이다.

⑩ 장경(張庚, 1685-1760)은 명대(明代)의 화가·서화이론가이다. 제1권〔인물전〕참조.

⑪ 북경고궁박물원에 소장되어 있는 「천지석벽도」에는 화면의 왼편에 소나무 세 그루가 있다

⑫ 점제(點題)는 글이나 그림 등에서 간략한 요점을 통해 전체 내용의 중심사상을 제시하는 것이다.

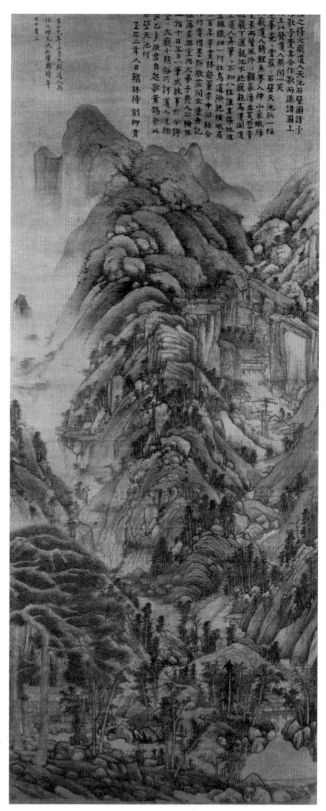

그림 71
「천지석벽도(天池石壁圖)」,
황공망(黃公望),
비단에 수묵채색,
139.3×57.2cm.
북경고궁박물원

로 들어가 깎아져 내린 부분은 별도로 떼서 그린 것이 아니다. 전체 화폭에서 오직 이 큰 산 하나만 넓은데, 산꼭대기 외의 작은 산들은 두 층이고 … 또 작은 봉우리들이 들쭉날쭉하며, 뒤편에 안개가 덮여 있어 두 층이 되었다. 혼륜(混淪)[13]하고 웅후(雄厚)하며 남기(嵐氣)[14]가 넘쳐나니 실로 장관에 속한다.[506)

내용이 현존하는 「천지석벽도」의 풍모와도 부합한다. 첩첩이 이어진 산봉우리와 거석·장송·잡목 등이 매우 풍부하며, 골짜기 사이로 운무가 지나가고 산석이 그 속에서 출몰하는데, 기세가 매우 웅장하고 요원하다. 구도가 복잡하고 준필이 간략하며, 길고 정돈된 필선이 유창하고 자연스러우며, 또한 산이 오르락내리락하는 가운데서도 질서가 있다. 일찍이 방훈(方薰, 1736-1799)[15]은 이러한 황공망의 그림에 대해 이렇게 말했다.

　　황공망이 그린 높은 산봉우리와 절벽은 종종 구륵법(鉤勒法)[16]을 사용하여 윤곽을
　　그은 다음에 준(皴)과 찰(擦)을 가하지 않았음에도 기운이 저절로 깊고 두텁다.[507) -
　　『산정거화론(山靜居畵論)』

전체적으로 황색 계열이 많고 묵청(墨靑)과 묵록(墨綠)이 겸해졌는데, 색조가 담아(淡雅)하다. 이 그림에 사용된 이른바 천강법(淺絳法)[17]은 황공망이 창시한 화법이다.[18]
「부춘산거도(富春山居圖)」[19](그림 72)는 황공망의 산수화 중에 후대 화가들의 산수화에

[13] 원(元) 진치허(陳致虛)의 『주역참동계(周易參同契)』 주해(註解)에 "형(形)과 기(氣)가 다 갖추어지지 못한 것을 홍몽(鴻濛)이라고 하였고, 형과 기가 갖추어졌으나 갈라지지 않은 것을 혼륜(混淪)이라 한다"고 하였다. 여기서는 그림 상의 필과 묵이 서로 자연스럽게 혼연일체를 이루고 있음을 뜻한다.
[14] 남기(嵐氣)은 저녁 무렵 산에 끼는 푸르스름한 기운이다.
[15] 방훈(方薰, 1736-1799)은 청대(淸代)의 화가·회화이론가이다. 제1권 〔인물전〕 참조.
[16] 구륵법(鉤勒法)은 표현대상의 윤곽을 먼저 정하는 화법으로, 단선(單線)을 사용하는 것을 구(鉤), 복선(複線)을 사용하는 것을 륵(勒)이라 한다. 후자는 또 쌍구(雙鉤)라 부르기도 하며 경우에 따라 채색을 가미한다.
[17] 천강법(淺絳法)은 수묵을 사용하여 구륵(鉤勒)·준(皴)·염(染)을 가한 후에 붉은 자석(赭石: 황갈색) 계열의 색채를 엷게 바림하는 담채(淡彩)산수화 기법이다.
[18] 【저자주】 역대의 논자들은 원대 화가들의 그림이 간략하다고 말했는데 이는 정확한 말이 아니다. 예컨대 황공망의 산수화는 결코 간략하지 않으며, 특히 왕몽의 산수화는 고금의 모든 그림들과 비교해 보아도 매우 번밀하고 복잡한 계열에 속한다.
[19] 【저자주】 이 그림은 두 폭이 세상에 전해지고 있는데, 한 폭은 자명은군(子明隱君)의 그림으로 후세에 「산거도(山居圖)」라 칭해졌고 또 한 폭은 무용사(無用師)의 그림으로 후세에 「부춘산거도(富春山居圖)」라 칭해졌다. 청대(淸代)에 이르러 건륭황제(乾隆帝)와 대신(大臣) 감식가는 자명은군의 그림

가장 크게 영향을 미친 걸작이다. 황공망은 이 그림의 후미에 다음과 같은 발문(跋文)을 남겼다.

지정(至正) 7년(1347)에 내가 부춘산으로 돌아갔는데 무용사(無用師)[20]와 함께였다. 한가한 날에 남루(南樓)에서 붓을 들어 이 두루마리를 그려 완성했다. 홍취가 일어 그림을 그려나가니 피로함을 느끼지 못하고, 구도를 잡는 대로 하나하나 그려서 그림을 채웠다. 3·4년이 지나도록 완성하지 못한 것은 아마도 산 속에 머물러 있으면서 바깥세상을 구름처럼 떠돌아다녔기 때문일 것이다. 이제 모처럼 도로 가져와 행장(行裝) 안에 넣고 아침저녁으로 한가한 시간을 틈타 마땅히 붓을 잡고 그림을 그리는 시간으로 삼았다. 무용은 권력을 가진 자가 부당한 방법으로 강제로 빼앗지 않을까 지나치게 심려하여 나에게 먼저 권말(卷末)에 기록하라고 하였는데, 사람들에게 이것을 완성하는 것이 얼마나 어려운 일인지를 알리고자 함이다. 10년 만에 청룡(靑龍)이 경인(庚寅 1350)년 단오절 하루 전에 있다. 대치학인(大痴學人)이 운간하씨(雲間夏氏)의 지지당(知止堂)에서 쓰다.[508]

이 그림은 황공망이 말년에 회화인생에서 가장 높은 성취를 이루어낸 대작이다. 기복이 심한 산봉우리들과 수림·언더이 구분구분 이어지고 강물이 거울처럼 맑은데, 제각기 자태를 뽐내고 있는 수십 개의 산봉우리와 수백 그루 나무의 모습이 매우 천진난만하고 변화무쌍하다. 정경이 웅장하고 광활하고 요원하며, 필묵이 지극히 간결하면서도 맑고 윤택하여 보는 이의 마음을 탁 트이게 해주고 정신을 상쾌하게 해준다. 산에는 모두 수분이 매우 적은 묵필을 사용하여 시원스럽고 간결하게 준을 그렸는데, 효과가 매우 맑고 빼어나고 산뜻하여 붓글씨를 방불케 한다. 원경의 산과 모래톱은 옅은 묵선을 한 번씩 그어 이루었고, 물결은 짙고 수분이 적은 묵선을 거듭 그어 묘사했다. 수목의 줄기와 잎에는 구륵(鉤勒)·몰골(沒骨)·건묵(乾墨)·습묵(濕墨) 등을 적절히 섞어 묘사했는데, 기법이 다양하고 필묵의 변화가 다양하다. 산과 물에 사용된 묵선에 큰 붓을 사용한 흔적은 보이지 않는다. 유독 나

을 황공망의 원작으로 정하고 무용사의 그림을 위작으로 삼았다. 근대의 오호범(吳湖帆)은 작품의 예술성 및 제관(題款)을 감정(鑑定)하여 무용사의 그림을 원작으로 삼았다.

[20] 무용사(無用師)는 원대(元代)의 도사 정저(鄭樗)이다. 자는 무용(無用)이고, 호는 산목(散木)이며, 우강(盱江) 사람이다. 전진도사(全眞道士) 김지양(金志揚)의 제자이며, 황공망의 동문 후배이다.

뭇잎에는 농묵을 먼저 가한 다음에 담묵을 더 가하였는데, 필묵이 분방하면서도 정취는 온화하다. 이 그림은 동원·거연의 화법을 배운 후에 동원·거연의 화법을 모두 버린 독창적인 유형이며, 또한 조맹부가 「수촌도(水村圖)」·「작화추색도(鵲華秋色圖)」·「쌍송평원도(雙松平遠圖)」에서 창시한 화법을 높은 경지로 끌어올림과 동시에 독특한 예술적 경계를 구현한 유형이다. 황공망은 「부춘산거도」에서 원대회화를 포함한 이전의 산수화풍을 크게 변화시켜 독자적인 풍모를 갖추었다. 중국산수화는 이 그림에 이르러 서정시와 같은 정신적 면모를 갖추게 되는데, 역으로 말하면 이 그림을 통해 원대회화의 서정성을 모두 감상하고 이해할 수 있다. 이 그림을 감상한 후세의 화가들은 예를 갖추어 지극한 존경심을 나타내었다. 동기창(董其昌)은 이 그림 상에 발문(跋文)을 쓸 때 놀라움과 감탄을 금치 못하여 이러한 말을 남겼다.

> 이 그림을 한 번 보면 마치 보배가 있는 곳에 빈손으로 갔다가 가득 얻어서 돌아오는 것과 같으니, '맑은 복을 받은 하루'라는 말이 저절로 나오고, 마음과 몸이 모두 상쾌해진다. … 나의 스승이로다! 나의 스승이로다! 작은 언덕 하나와 군산만학(群山萬壑)의 정취가 모두 갖추어져 있도다.509)

명대의 장경(張庚)도 이 그림을 감상한 후에 "진실로 예림(藝林)의 신선이 되어 속세의 바깥으로 벗어난 자가 되었다"510)라고 극찬하였다. 또 명말 청초(明末淸初)의 추지린(鄒之麟)①은 이 그림 상에 다음과 같은 제발문을 남겼다.

> 아는 자들은 '그림에서 황공망은 서예의 왕희지이니 성스럽도다. 「부춘산도(富春山圖)」에서 붓끝의 변화가 북 장단에 맞춰 춤추는 듯하니 왕희지의 「난정(蘭亭)」② 글씨를 방불케 한다. 성스럽고 신비롭다'라고 말했다.511)

역대의 수장가들은 「부춘산거도」를 진귀한 보물을 다루듯 소중히 여겼다. 명대의 심주(沈周)와 동기창은 정성을 다 바쳐서 이 그림을 소장했고, 그 후 오지구(吳之

① 추지린(鄒之麟)은 명말 청초(明末淸初)의 서화가이다. 〔인물전〕 참조.
② 난정서(蘭亭序)는 동진(東晉)의 서예가 왕희지(王羲之)의 행서첩(行書帖)이다.

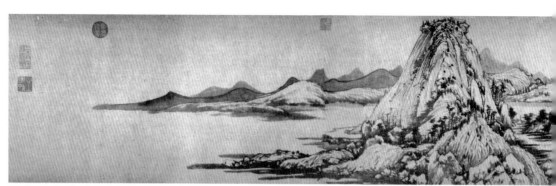

그림 72 「부춘산거도(富春山居圖)」, 황공망(黃公望), 종이에 수묵, 33×636.9cm, 대북고궁박물원

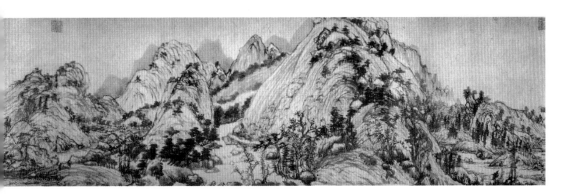

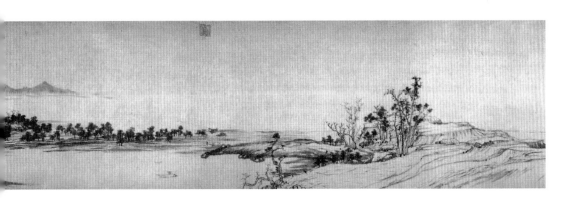

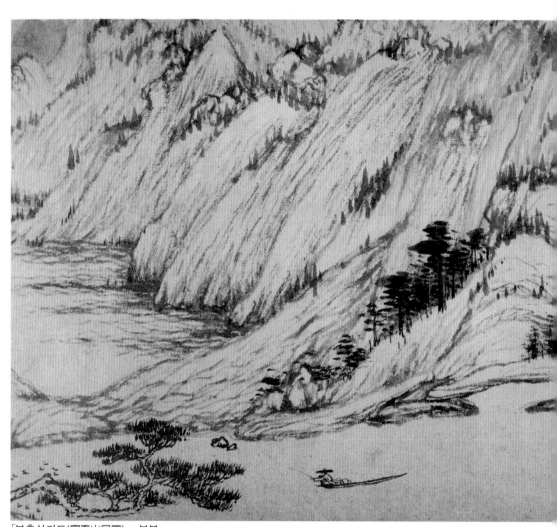

「부춘산거도(富春山居圖)」, 부분

「부춘산거도(富春山居圖)」, 부분

그림 73 「승산도(乘山圖)」, 황공망(黃公望), 종이에 수묵, 31.8×51.4cm, 절강성박물관

矩③의 수중에 들어갔다가 또 그의 아들 오홍유(吳洪裕)에게 전해졌다. 오홍유는 자신이 소장한 서화 중에 지영(智永)④의 『천자문(千字文)』과 「부춘산거도」를 가장 소중히 여겼는데, 청 순치(順治, 1644-1661) 연간에 오홍유는 임종 시에 가족들을 불러 이 두 개의 두루마리를 불태워 자신과 함께 순장해줄 것을 당부했다. 첫날 지영의 『천자문』을 소각할 때 아직 숨을 거두지 않았던 오홍유가 그 장면을 직접 목격했고 다음날 오홍유의 영전 앞에서 「부춘산거도」를 불태워졌다. 이때 침소에서 불기운을 느낀 오홍유의 조카 오정안(吳靜安)이 황급히 달려 나가 불이 붙어 있는 「부춘산거도」를 꺼냈으나 그림은 이미 두 토막이 나 버렸다. 오정안은 타버린 두루마리의 시작 부분을 잘라내고 그 뒷부분을 보관했는데, 후대 사람들은 시작 부분을 「승산도(乘山圖)」(그림 73)라 칭했다. 「승산도」는 현재 절강성박물관에 소장되어 있고, 「부춘산거도」의 주요 부분은 현재 대북고궁박물원에 소장되어 있다.

이 외에도 황공망의 그림 중에 언급할 만한 두 폭이 있는데, 즉 「계산난취도(溪山

③ 오지구(吳之矩)는 명말 청초(明末淸初)에 강소성 의흥(宜興)에 살았던 거부(巨富)이자 수장가(收藏家)이다.
④ 지영(智永)은 양(梁)·진(陳)·수(隋) 시기의 승려 · 서예가이다. 〔인물전〕 참조.

暖翠圖)」와 제목이 없는 「산수도(山水圖)」이다. 후자는 청초(清初)의 화가 운격(惲格, 1633-1690)과 그의 사촌형 손승공(孫承公)이 소장하게 되면서 황공망의 그림으로 단정 지어졌다. 현대의 수장가 사치앙(謝稚柳)도 이 두 그림을 황공망의 청년시기 작품으로 단정 지었고[5] 이어서 다음과 같은 감정 결과를 발표했다.

이 두 그림은 면모가 같고 필묵이 서로 일치하므로 같은 시기에 동일인에 의해 그려진 것이다. … 이 두 그림의 표현방식은 황공망이 만년에 사용한 방식과는 다르다. 즉 청공(清空)한 것이 아니라 지면에 정경이 빽빽이 채워져 있고, 간략히 개괄되어 있지 않고 번다하고 복잡하게 묘사되어 있다. 또한 깊이 있고 숙련된 골필(骨筆)이 아니라 습윤하고 부드러운 필치이며, 간략히 정수만 취하여 필을 금과 같이 아낀 것이 아니라 축축하게 바림된 묵적(墨跡)이다. … 그의 70세 이후 작품과 본질적으로 밀접한 관계가 있다. 이 그림에는 황공망의 청년시기 필적의 전후 관계가 나타나 있으므로 그의 화풍이 만년에 이루어졌음을 알 수 있다. - 『감여잡고(鑑餘雜稿)』

내용을 통해 황공망의 청년시기 그림은 동원의 화법을 배워 동원의 그림과 흡사한 유형이었고, 형호·관동·이성의 필치는 없었으며, 황공망의 독자적인 화풍은 형성되지 않았음을 알 수 있다.

일찍이 동기창은 "황공망은 해우산(海虞山)[6]을 그렸다"[512]고 말했으나, 사실 황공망은 실제 산수를 직접 사생한 적은 없었고, 도처를 유랑하면서 대자연 속의 실제 산수를 마음속에 담아두었다가 때때로 그것을 자신의 정신과 융합시켜 의식화한 형상을 표현한 이른바 흉중구학(胸中丘壑)[7]을 그려낸 유형이었다. 황공망의 산수화에 은일 정서가 많이 보이는 것도 그의 은일 생활과 관계가 있었다. 황공망은 일찍이 형호·관동·이성 등의 북방산수화도 배운 적이 있었기 때문에 그림 상에 이들의 필의(筆意)도 남아 있으나 그의 주된 회풍은 전형적인 남방산수화였다. 예컨대 엷고 가벼운 산안개가 깔려 있고, 울창하고 수려한 수림과 이어진 산봉우리가 구름 속에서 출몰하며, 부드럽고 완곡한 필선이 많고 필묵의 수분이 매우 적다. 또한 황공

⑤ 【저자주】謝稚柳 의 『鑑餘雜稿』 참고.
⑥ 해우산(海虞山)은 강소성 상숙(常熟)에 있는 산이다.
⑦ 흉중구학(胸中丘壑)은 가슴 속에 떠오르는 언덕과 골짜기라는 뜻이다. 창작에 임할 즈음에 마음속에 담아두었던 경치의 이미지가 형성되는 것이다. 〔보충설명〕 참조.

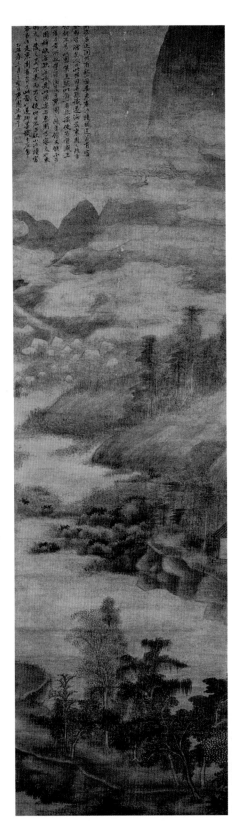

그림 74
「계산도(溪山圖)」,
황공망(黃公望),
비단에 수묵,
161.8×46cm,
광주미술관

망이 그린 이른바 천강산수(淺絳山水)⑧는 대개 산꼭대기에 암석이 많고 필세가 우람하며, 수묵산수화는 필치가 간략하고 경계가 원대하다. 따라서 황공망의 그림에서는 강렬한 색채나 강한 필선 혹은 넓게 펼친 발묵(潑墨)⑨ 등은 전혀 볼 수 없고, 옅은 묵색의 성글고 **빼어난** 필선을 사용하여 표현한 부드럽고 온화한 정취가 나타나 있다.

　이러한 황공망의 산수화풍이 형성될 수 있었던 요인은 크게 세 가지로 구분된다.

　첫째, 스승과 전통에 대한 배움이다. 일찍이 황공망은 자신이 조맹부의 문하에서 그림을 배운 사실을 언급하여 "당시에 공(公 조맹부)께서 직접 그림 그리시는 것을 보고 송설재(松雪齋)⑩의 학생이 되었다"513)고 하였으며, 황공망의 절친한 벗이었던 유관(柳貫, 1270-1342)⑪이 1342년에 황공망의 「천지석벽도」상에 남긴 제시에서도 "(황공망은) 조맹부 문하의 대 제자(大弟子)이다"514)라고 하여 그가 조맹부의 학생이었음을 알려주고 있다. 조맹부는 남송화풍을 강력히 배척하고 북송을 포함하여 오대·진·당의 그림을 배울 것을 주장했다. 조맹부 본인도 후기에는 주로 동원·거연의 화법을 취하여 그림이 "당나라 산수화의 정취가 있되 그 섬세함을 버렸고 북송산수화의 웅장함이 있되 그 거친 점은 버렸다."515) 황공망도 동원·거연의 화법에서 가장 많은 영향을 받았고, 또 그것을 통해 터득한 바가 가장 많았기에 일찍이 "산수를 그림에 있어서는 반드시 동원의 그림을 스승으로 삼아야 하는데, 이는 시를 읊음에 있어 두보의 시를 배우는 것과도 같은 것이다"516)라고 말하기도 했다. 황공망은 또 미씨 부자의 미점법을 섭렵하여 그것을 더욱 다양하게 활용했고, 형호·이성·관동의 북방산수화법을 배운 적도 있었다. 이성의 필묵은 맑고 강건하며, 형호·관동의 그림은 필선이 굳세고 묵색이 짙어 화풍이 강경하고 웅장하다. 황공망의 그림에도 이들의 필법을 배운 부분들이 있으나, 황공망은 혼후(渾厚)⑫한 정취를 소탈한 정취로 변화시키고 강건한 필선을 부드러운 필선으로 변화시켰다. 그는 동원·거연의 그림을 배울 때도 단순한 모방에 머물지 않았다. 또한 황공망은 후기에 이르러 물기가 많은 묵필로써 화면을 번잡하게 가득 채웠던 자신의 초기 양식을

⑧ 천강산수(淺絳山水)는 수묵을 사용하여 구륵(鉤勒)·준(皴)·염(染)을 가한 후에 자석(赭石: 황갈색) 계열의 색채를 엷게 바림하는 일종의 담채(淡彩)산수화이다.
⑨ 발묵(潑墨)은 먹에 물을 많이 섞어 넓은 붓으로 윤곽선 없이 그리는 화법이다.
⑩ 송설재(松雪齋)는 조맹부의 처소명이다.
⑪ 유관(柳貫, 1270-1342). 원대(元代)의 문학가·시인·철학가·교육가·서화가이다. 〔인물전〕 참조.
⑫ 혼후(渾厚)는 시문이나 서화의 풍격이 소박하고 중후한 것이다.

맑고 윤택하고 **빼**어난 양식으로 변화시켰다. 즉 황공망은 이미 섭렵한 형호·관동·이성의 필법과 마음속에 축적해온 경험과 감수성을 서로 융합시켰는데, 그 이유는 그가 표현하려고 한 대상과 관계가 있었고, 그 자신의 기질 및 심미관과는 더욱 관계가 있었다.

둘째는 대자연을 배운 계열이다. 황공망은 전통에 대한 배움에서 대자연에 대한 배움에 이르기까지 부단한 노력을 기울였다. 이러한 사실은 황공망의 저술 『사산수결(寫山水訣)』에도 나타나 있는데, 예를 들면 황공망은 "동원이 그린 산기슭 아래에는 부서진 바위가 많이 있는데, 이것은 건강(建康)⑬의 산세를 그린 것이다"517)라고 하였고 또 "동원은 작은 산석들을 반두(礬頭)⑭라고 불렀으며 산에는 모두 구름이 있는데 이 모두가 금릉(金陵)⑮의 산경이다"518)라고 하였다. 또한 황공망은 유랑할 때 "가죽 자루 속에 화필을 넣어 다녔고, 경치가 좋은 곳에 있거나 혹은 기이한 나무를 발견하면 곧 그것을 모사(模寫)하여 기록했다."519) 황공망은 자신이 관찰한 경험에 근거하여 이러한 말을 남겼다.

> 나무는 사면(四面)에 줄기와 가지를 갖추어야 하고, 대개 그것의 둥글고 윤택함을 취해야 한다. … 산꼭대기는 꺾임과 전환이 있어야 산의 맥락이 모두 순조롭게 되는데, 이것이 활법(活法)⑯이다. 모든 봉우리들이 서로 마주보고 온갖 나무들이 서로 이어져서 마치 대군에서 줄을 서있는 병사들처럼 어느 하나도 손색이 없도록 해야 하는데, 이것이 실제 산의 모습을 그리는 것이다.520)

황공망은 일생의 대부분을 남방을 유랑하면서 보냈는데, 그가 유랑했던 송강·태호·항주 일대의 산수는 웅장하고 험준한 북방의 산세와는 달리, 울창한 초목과 자욱한 구름과 안개 속에 모래톱·시냇물·교목·포구 등이 서로 어우러져 있어 풍광이 매우 맑고 수려하다. 황공망은 비록 마음속에 담아둔 자연경물(胸中丘壑)을 그렸

⑬ 건강(建康)은 지금의 강소성 남경(南京)이다.

⑭ 반두(礬頭)는 산꼭대기에 계란이나 찐빵 모양의 둥근 바위덩어리가 무리지어 있는 것이다. 『철경록(綴耕錄)』에 "산 위에 작은 돌이 모여 무더기를 이룬 것을 반두라 한다"고 하였고 황공망(黃公望)의 『사산수결(寫山水訣)』에서는 "작은 산석(山石)을 반두라 한다"고 하였다.

⑮ 금릉(金陵)은 강소성 남경(南京)의 별칭이다.

⑯ 활법(活法)은 사법(死法)과 대칭되는 명제이다. 화법을 사용하되 그것을 능수능란하고 변화무쌍하게 사용하여 화법에 얽매이지 않고 막힘없이 저절로 이루어진 듯이 보이게 하는 것이다. 제1권 〔보충설명〕 참조.

지만 그가 남방에서 보았던 산수는 그의 흉금을 넓혀주고 정신을 함양해주었을 뿐 아니라, 그림의 소재와 기법 방면에도 기초와 자료가 되어주었다.

세 번째는 예술적 수양 및 정서의 작용이다. 황공망은 과거시험을 통해 관리사회에 나아가려던 꿈이 좌절되었을 뿐 아니라 억울하게 누명을 쓰고 옥살이를 했으며, 50세 이후에 마음이 안정되자 신도교의 신도가 되었다. 전술한 바와 같이 신도교 15론(論) 중의 암자에 머물고(住庵), 가부좌를 하고(打坐), 마음을 가라앉히고(降心), 성정을 도야하는(煉性) 등의 행위는 불안한 심리와 망념을 없애고 고요한 기운을 얻기 위한 수련법이다. 마음을 고요히 하면(心靜) 뜻이 담담해지고(意淡) 뜻이 담담해지면 욕심이 없어지며(無欲), 욕심이 없어지면 마음이 밝아지고(明) 마음이 밝아지면 텅빈(虛) 경지에 이르는데, 텅 빈 경지는 모든 경지를 수용할 수 있는 그릇이다. 장자(莊子)는 이러한 경지에 대해 다음과 같이 말했다.

또한 허(虛)할 뿐이다. 지인(至人)[17]이 마음을 쓰는 것은 거울과 같아서 보내지도 않고 맞이하지도 않으며 응하지도 않고 감추지도 않는다. 그러므로 그것은 물(物)을 능히 비추면서 자신을 다치지 않는다.[521] - 『장자』 「응제왕(應帝王)」

마음을 담담한 경지에서 노닐게 하고 기운을 막막한 경지에다 합치시켜 물(物)의 지언성에 띠를 뿐 사사로움을 용납하지 않는다.[522] - 상동

황공망은 이러한 사상의 영향을 받았기에 능히 깎아내고 덜어내면서 다듬는 과정을 거쳐 천진하고 자연스러운 그림을 그려낼 수 있었다. 진조영(秦祖永, 1825-1884)[18]의 『화학심인(畵學心印)』에 이러한 내용이 있다.

기운(氣韻)은 반드시 무의식중에 드러나는 것으로 이것이 곧 참된 기운이다. 그러나 이와 같은 경지는 오직 원대의 예찬·황공망 등과 같은 자들만이 얻을 수 있었는데, 이러한 경지에서 교묘하고 조용히 사물을 관찰하여 스스로 이치를 깨닫는 것은 조급하고 절도가 없는 사람이 체험할 수 있는 일이 아니다.[523]

[17] 지인(至人)은 도가(道家)에서 도덕이 지극한 경지에 이른, 덕(德)이 높은 사람이다.
[18] 진조영(秦祖永, 1825-1884)은 청대의 화가·서예가이다. 〔인물전〕 참조.

그러나 황공망의 그림은 예찬의 그림에서 볼 수 있는 지극히 고요하고 평담하고 질박한 미적 경계에는 이르지 못했는데, 일찍이 동기창도 황공망의 그림에 대해 예찬의 그림에 비하면 제멋대로 구사하는 습기(習氣)⑲가 많다고 비평한 바가 있다. 심적 경지에 있어서도 황공망은 지극한 고요함과 담아(淡雅)⑳함에 이른 예찬의 경지에는 못 미쳤는데, 황공망의 그림에 습기가 많은 것도 이 때문이었다. 그러나 황공망은 필경 "인간세상의 일을 버렸기에 … 오동나무 안석(案席)에 기대어 세속의 몸을 잊은 듯했고 … 종려나무로 만든 신발, 오동나무 관(冠), 줄사철나무로 만든 옷 (은자들이 사용했던 물건들이다. 역자)을 사용했으며", 또한 "경서(經書)와 사서(史書)에 정통하고 음률(音律)과 도위(圖緯)①를 배우는 데는 더욱 통달했다."524) 황공망은 "천하의 일에 대해 모르는 것이 없었고 아래로는 보잘 것 없고 사소한 기예에 이르기까지 능하지 않은 것이 없었으며, 장사(長詞)나 단곡(短曲)도 붓을 대면 곧 그림으로 이루어졌다."525) 황공망의 이러한 면들은 모두 그가 "스스로 일가를 이루고 … 스스로 한 가지 풍격과 법도를 갖출 수 있었던"526) 근원지였다.

3. 황공망(黃公望)의 성취와 영향

남송의 이당·유송년·마원·하규 이후, 산수화의 변화는 조맹부에서 시작되어 황공망에서 이루어졌고, 황공망은 점차 백대(百代)의 스승이 되었다.

황공망은 조맹부의 화법을 계승한 후에 남송 후기 원체화풍(院體畵風)의 묵은 습관을 철저히 변화시켜 새로운 화풍을 개척했다. 중국산수화는 진 송(晉宋) 시기에 출현하여 당말 오대(唐末五代)에 고봉(高峰)의 경지에 이르렀다. 북송시대의 산수화가들은 기본적으로 이성·범관 등의 북방산수화풍을 계승했고, 남송시대에는 시종 이당·유송년·마원·하규의 이른바 수묵창경파(水墨蒼勁派) 화풍이 성행했다. 원대의 조맹부

⑲ 습기(習氣)는 불교용어인 습관(習慣)과 같은 말이다. 창작 중에 진부한 법과 나쁜 습관 그리고 기타 불량한 풍기(風氣)가 있는 것을 이르며, 여기서는 인습화 되어 잘못된 기질을 말한다.
⑳ 담아(淡雅)는 담박하고 고아한 것이다.
① 도위(圖緯)는 도참(圖讖)·도위(圖緯)로, 즉 한(漢)나라 때 성행한 참위설(讖緯說)을 가리킨다. 선진(先秦) 때부터 유행하던 미래를 예언하는 참(讖)과 음양오행(陰陽五行)·재이서상(災異瑞祥)·천인상감(天人相感) 등 여러 설에 의거하여 경서를 해석하려는 위(緯)가 결합한 참위설은 도참(圖讖)·도위(圖緯)·위후(緯候) 등으로 불려 전한(前漢) 말기에 성행했다.

는 '옛 것에 의탁하여 체제를 개혁함'에 있어 남송화풍을 배척하고 북송화법에서 시작하여 멀리 진(晉唐)의 화법까지 배울 것을 주장했다. 조맹부 본인의 그림도 총체적이고 풍격의 변화가 많았는데, 예를 들면 청년시기에는 청록을 착색한 진·당의 산수화풍을 많이 배웠고, 후기에는 동원·거연·이성·곽희의 그림을 배워 주로 수묵화를 그렸지만 고정된 면모는 없었다. 황공망은 비록 조맹부 화법의 영향을 받았지만 조맹부와는 달리 그는 산수화만 전공했고, 특히 동원·거연의 화법을 배우는 데에 노력을 기울여(천강법浅絳法을 창시했다) 무성하고 대략적이면서 소쇄(瀟灑)②하고 원대(遠大)한 미적 경계는 조맹부의 그림을 크게 능가했으며, 아울러 중국화단에서 동원·거연 화파의 산수화를 주류 지위에 올려놓았다. 본래 동원·거연의 산수화는 세인들의 이목을 끌지 못했다. 즉 북송의 곽약허(郭若虛, 11세기 후반 활동)③가 『도화견문지(圖畵見聞志)』 「논삼가산수(論三家山水)」에서 이성·관동·범관에 대해 "재능이 무리들 중에 특출하여 … 백대의 표준이 되었다"527)고 평할 때까지만 해도 동원·거연은 북송 화단에서 아무런 지위가 없었다. 북송 후기에 이르러 미불이 최초로 동원 산수화의 묘처(妙處)를 발견하여 세상에 내세웠으나, 당시에는 남방의 일부 문인들만 동원의 그림에 관심을 가졌고 그 후에도 별다른 반응이 나타나지 않았다. 원대에 이르러 조맹부와 같은 시기에 활동한 탕후(湯垕)④는 관동을 삭제하고 동원을 첨가하여 "이성·범관·동원 … 이 세 사람의 내가는 고금을 밝게 비추었고 백대에 걸쳐 스승의 법이 되었다"528)고 기록했다. 여기서 동원은 비록 마지막 서열이었지만 3대가(三家)의 반열에 오를 수 있었다. 그 후 황공망이 『사산수결(寫山水訣)』에서 "근래에 그림 그리는 자들은 대부분 동원·거연 두 대가를 종사(宗師)로 삼았다"529)고 언급한 후부터 동원의 지위는 더욱 격상되어 중국산수화단에서 가장 높은 지위에 올랐고, 원대 말기에는 중국산수화사에서 가장 큰 영향력을 가진 대종사(大宗師)가 되었다. 즉 황공망의 노력을 통해 화가들이 동원의 그림을 배우는 풍조가 크게 열리기 시작했고, 이울러 본래 이목을 끌지 못했던 동원의 화풍이 찬란한 빛을 발함과 동시에 오랜 세월동안 유행해온 남송의 원체화풍에서 철저히 벗어날 수 있었던 것이다.(그림 75)

황공망이 활동한 시대에는 황공망이 형호·관동·이성의 화법을 배웠다고 말한

② 소쇄(瀟灑)는 그림의 기운이 맑고 깨끗하고 시원스러운 것이다.
③ 곽약허(郭若虛, 11세기 후반 활동)는 송대의 서화이론가이다. 제1권 〔인물전〕 참조.
④ 탕후(湯垕, 13세기 후반-14세기 초반)는 원대(元代)의 회화이론가이다. 제1권 〔인물전〕 참조.

자가 많았고, 황공망이 동원·거연의 화법을 배웠다고 말한 자도 있었다. 그러나 시간이 흐르면서 황공망이 동원·거연의 화법을 배웠다고 말하는 자들이 크게 증가했고 형호·관동·이성의 화법을 배웠다고 말하는 자들은 거의 사라졌다. 예컨대 장우(張雨)는 "황공망은 오직 형호·관동의 화법을 얻었다"530)고 하였고, 양유정(楊維楨)은 "(황공망의) 그림은 오직 관동의 화법을 추구했다"531)고 하였다. 그러나 세월이 약간 지나 하문언(夏文彦)⑤의 『도회보감(圖繪寶鑒)』에 이르러서는 황공망에 대해 "동원의 그림을 스승으로 삼았다"532)고 하였고 원말 명초(元末明初)의 도종의(陶宗儀)도 "(황공망은) 산수를 그림에 있어 동원과 거연의 그림을 종사(宗師)로 삼았다"533)고 하였다. 명대에는 황공망을 기록한 모든 저작물과 제발문에서 황공망에 대해 '동원의 그림을 스승으로 삼았다' 또는 '동원·거연의 화법을 배웠다'고 기록했다. 특히 동기창이 이러한 류의 말을 가장 많이 했는데, 즉 그는 『화선실수필(畵禪室隨筆)』에서 "황공망은 동원의 화법을 배웠고"534) "동원으로부터 조종(祖宗)을 일으켰다"535)고 여러 번 언급했다. 이후부터는 황공망이 형호·관동·이성의 화법을 배웠다고 말하는 자가 더 이상 나오지 않았다. 황공망은 주로 동원의 화법을 배웠고, 형호·관동·이성의 화법도 배웠다. 그러나 황공망이 활동한 시대에는 동원의 명성이 형호·관동·이성에 미치지 못했기에 사람들은 그가 형호·관동·이성의 화법을 배운 사실만 강조했던 것이다. 황공망 본인도 동원을 강조하면서 아울러 형호·관동·이성에 대해서도 거듭 언급했는데, 그 이유가 자신을 내세우기 위한 겉치레였을 가능성이 높다. 황공망이 동원의 화법을 배운 사실만 언급한 기록들은 황공망의 그림에 근거한 것이므로 사실에 부합하는 설이다.

황공망의 명성은 원대에도 이미 높았기에 원대 문인들의 문집에도 그의 그림에 관한 내용이 많이 언급되었다. 예컨대 예찬의 『청비각전집(淸閟閣全集)』 권9에 이러한 내용이 있다.

> 우리 왕조의 산수화 중에 고극공의 그림은 기운이 한가롭고 표일(飄逸)⑥하고, 조맹부의 그림은 필묵이 뛰어나며, 황공망 그림의 뛰어남과 왕몽 그림의 수윤(秀潤)하고 청신(淸新)함은 그 품제(品第)가 진실로 갑·을의 구분에 있다. 그러나 이 모두

⑤ 하문언(夏文彦, 1296-1370)은 원대(元代)의 화가·회화이론가이다. 〔인물전〕 참조.
⑥ 표일(飄逸)은 모든 것을 마음에 두지 않고 내키는 대로 행동하는 것으로, 즉 자유자재로 거침없이 그림을 그려내는 것을 말한다.

그림 75 「수각청유도(水閣淸幽圖)」, 황공망(黃公望), 종이에 수묵, 104.7×67cm, 남경박물관

는 내가 옷깃을 여미고 보아서 헐뜯을 수 없는 것들이다.536) - 「제황자구화(題黃子久畵)」

또 같은 책 권8에서는 "황공망의 화격(畵格)은 범속함을 초월했고, 지척 내에 천리 강물의 요원함을 담았다"537)고 하였다. 정원우(鄭元佑, 1292-1364)⑦의 『교오집(僑吳集)』에서는 "형호와 관동이 다시 살아난다 하더라도 물러나 피할 것이며, 오직 동원과 이성만이 조금 뛰어나다고 말할 수 있을 따름이다"538)라고 하였으며, 원대 선주(善住)⑧의 『곡향집(谷響集)』에서는 "동해의 과객 황공망은 능히 형호·관동의 그림을 지극히 닮을 수 있었다"539)고 하였다.

명대에 이르러 황공망은 원4대가의 한 사람이 되었다. 예컨대 왕세정(王世貞)의 『예원치언(藝苑巵言)』에서는 "조맹부·오진·황공망·왕몽은 원4대가이다. 고극공·예찬·방종의는 품등(品等)이 일(逸)인 자들이다"540)라고 하였고, 도륭(屠隆, 1542-1605)⑨의 『화전(畵箋)』에서는 "좋은 그림을 말할 때 어찌 옛사람의 그림을 모방한 것으로 후세의 보배로 삼을 수 있겠는가? 조맹부·황공망·왕몽·오진 4대가와 전선·예찬 … 같은 자들은 … "541)이라 말했다. 항원변(項元汴, 1525-1590)⑩의 『초창구록(蕉窓九錄)』에도 이와 유사한 내용이 있다. 동기창과 진계유는 원4대가 중에서 조맹부를 삭제하고 대신 예찬을 기입한 후에 기록하기를 "원나라 말기의 4대가 중에 황공망이 으뜸이고 왕몽·예찬·오진은 그와 맞서는 자들이다"542)라고 하였다. 즉 황공망이 원4대가의 영수가 되었던 것이다.

명·청대에 황공망의 명성과 영향력은 날이 갈수록 높아져서 중천에 뜬 태양과 같았는데, 황공망에 대한 많은 기록을 통해 이 사실을 확인할 수 있다.

산수화는 대·소이장군에 이르러 한번 변화했고, 형호·관동·동원·거연에서 또 한 번 변화했고, 이성·범관에서 한번 변화했고, 유송년·이당·마원·하규에 이르러 또 한 번 변화했고, 황공망·왕몽에서 또 한 번 변화했다.543) - 왕세정의 『예

⑦ 정원우(鄭元佑, 1292-1364)는 원말(元末)의 학자이다. 〔인물전〕 참조.
⑧ 선주(善住)는 원대(元代)의 승려·시인이다. 자는 무주(無住)이고, 호는 운옥(雲屋)이다.
⑨ 도륭(屠隆, 1542-1605)은 명대(明代)의 학자이다. 〔인물전〕 참조.
⑩ 항원변(項元汴, 1525-1590)은 명대의 화가·서화감상가이다. 제7장 5절 참조.

원치언』

황공망의 그림이 침울하고 변화가 많은 것은 조화(造化)와 신기(神奇)를 다투었기 때문이다.544) - 이일화(李日華)의 『육연재필기(六硯齋筆記)』

황공망의 그림은 그 품등이 마땅히 조맹부의 위에 있어야 한다.545) - 장축(張丑)의 『청하서화방(淸河書畵舫)』

우리 왕조의 회화에서는 심주와 동기창의 그림을 높이 평가하는데, 이 두 사람의 그림이 자유분방한 연원을 거슬러 올라가보면 모두 황공망의 그림에서 나온 것이다. 황공망의 그림은 빼어나고 윤택하면서 저절로 이루어진 듯하며, 언제나 심원한 가운데 소쇄(瀟灑)⑪함을 드러내었다. 비록 동원과 거연의 그림을 종사(宗師)로 삼았지만 신비롭고 온화하고 맑은 풍모는 무리 중에서도 크게 탁월하여 그윽하고 담박한 예찬의 그림과 진중하고 번밀한 왕몽의 그림도 그보다 훌륭할 수가 없었다. 당시에 비록 조맹부가 선배였지만 정밀하고 교묘함으로써 그의 고아함을 넘겨볼 뿐이었고, 단지 송나라 화가에 다가갈 수 있었다. (황공망은) 필묵의 바깥에서 형상을 취하는 방면에서 구속에서 벗어나 영묘한 성정을 토로하여 문인들을 위한 화단(畵壇)의 표준을 세웠으니, 나는 황공망에 대해서는 이의를 제기할 수 없다.546) - 강소서(姜紹書)의 『운석재필담(韻石齋筆談)』

황공망·예찬·왕몽에서 한번 변화하여 곧바로 옛사람들의 산수화 양식을 타파했다. 만약 누에가 뽕잎을 먹듯이 조금씩 문채(文采)를 이루었다면 누가 기틀을 잡았다고 하겠는가?547) - 석도(石濤)의 「발왕유간모황대치강산무진도권(跋汪柳澗摹黃大痴江山無盡圖卷)」

예전에 동기창이 나를 위해 말하기를, 황공망의 그림은 원4대가의 그림 중에 으뜸이니, 그가 그린 다 헤어진 그림 조각만 얻어도 신마(神馬)의 털 하나를 얻는 것에 그치지 만은 않는다. 대개 신운(神韻)⑫이 초일(超逸)함으로써 여러 기법들을 체득

⑪ 소쇄(瀟灑)는 그림의 기운이 맑고 깨끗하고 시원스러운 것이다.
⑫ 신운(神韻)은 작품에 내포한 신채(神采)와 운미(韻味)이다. 신(神)은 외재 형체와 상대되는 내재 정신을 가리키고, (韻)은 외재의 신채와 풍도를 가리킨다(또한 내적으로 함유된 미美를 가리키기도 한다).

하여 갖추었고, 또한 범속함을 능히 벗어나 혼연히 융합하여 필묵의 좁은 길로 떨어지지 않았으니, 일반적인 화가들이 도달할 수 있는 경지가 아니다. 그는 참으로 예림(藝林)의 신선이 되어 날아올라 속세의 바깥으로 벗어난 사람이다. 원말의 4대가는 모두 동원과 거연을 종사(宗師)로 삼아 무성하고 섬세하고 담박하여 각자가 그 운치의 극에 이르렀다. 그런데 오직 황공망은 신명(神明)⑬을 변화시켜 그 스승의 법을 고수하지 않았다. 매번 그의 경물 포치(布置)와 용필을 보면 언제나 혼후한 가운데서 구부러지고 꺾어지는 변화가 다양했고, 창망(蒼茫)한 가운데서도 아름답고 우아함이 드러났다. 섬세하면서도 기운은 더욱 넘쳤고 막혀 있어도 경계는 더욱 트여 있어 의미(意味)가 무궁하니, 배우는 자들이 그의 경지를 엿보기가 어려웠다.548) - 왕시민(王時敏)의 『서려화발(西廬畵跋)』

황공망은 원나라에서 뛰어났던 화가들 중에 으뜸이 되었는데, 후에 심주(沈周)는 그의 그림에서 창망하고 혼후함을 얻었고, 동기창은 그의 그림에서 빼어나고 윤택함을 얻었다.549) - 운격(惲格)의 『구향관화발(甌香館畵跋)』

4대가들에게는 각기 진수(眞髓)가 있었으니, 그로부터 뛰어난 정취가 넘쳐 나오고, 천기(天機)⑭가 배어 나왔는데, 이들 가운데 황공망이 더욱 정진 수행했다.550) - 왕원기(王原祁)의 『녹대제화고(麓臺題畵稿)』

(황공망의 그림은) 참으로 신의 조화에 속하여 곧바로 왕유와 이성의 자리를 빼앗았다. 그는 순수하게 공구(空勾)⑮를 사용하고 꾸밈을 더 가하지 않았다. 크게 신통함을 갖춘 자가 아니면 해낼 수 없는 것이다.551) - 장경(張庚)의 『도화정의식(圖畵精意識)』

황공망의 성(性)은 본래 하거(霞擧)였다. 그래서 그 필묵의 조예도 변화무쌍한 오묘함이 갖추어졌으니, 실로 「황정(黃庭)」 내 외편과 더불어 완미(玩味)할 수 있을 따름이다.552) - 방훈(方薰)의 『산정거화론(山靜居畵論)』

⑬ 신명(神明)은 천지 사이의 모든 신령(神靈)의 총칭이다. 여기서는 인간의 영혼·정신·사상을 가리킨다.
⑭ 천기(天機)는 타고난 기지(機智)이다.
⑮ 공구(空勾)는 묵선(墨線)이나 색선(色線)을 사용하여 사물의 윤곽을 그은 뒤에 그 내부를 거의 그리지 않거나 텅 비워 놓는 표현방법이다.

(황공망의 그림은) 원대 화가들의 그림 중에 중후하고 **빼어나며** 고아하고 질박하여 참으로 한 시대를 포괄했다. 이러한 류의 필묵을 바라보면 사람들로 하여금 구름을 먹고 바람을 타는 상상을 하게 한다.553) - 전두(錢杜)⑯의 『송호화억(松壺畵憶)』

최초로 황공망의 그림을 배운 화가는 심생서(沈生瑞)였다. 예컨대 양유정은 "화정(華亭)⑰의 심생서는 예전에 나와 교유한 적이 있었고, 대치도인으로부터 화법을 얻었다"554)고 말한 바가 있다. 황공망보다 11세 아래인 오진과 황공망보다 20여세 아래인 예찬·왕몽도 황공망과 절친했을 뿐 아니라 모두 황공망의 그림을 배워 저명해졌으며, 또한 원대의 육광(陸廣)⑱·마완(馬琬)·조원(趙原)·진여언(陳汝言) 등도 황공망 산수화의 영향을 받았다. 명·청대의 산수화단에서는 황공망의 그림이 거의 독차지하여 명성의 고하를 막론하고 대부분의 화가들이 황공망의 그림을 임모하고 배웠는데, 예를 들면 심주(沈周)·문징명(文徵明)·당인(唐寅)·동기창(董其昌)·진계유(陳繼儒)⑲·4왕(四王)⑳·오력(吳歷) 및 운격(惲格)과 그 유파, 그리고 금릉8가(金陵八家)①·신안4대가(新安四家)②와 그 유파 등이 모두 그러했다. 결론적으로 원대 이후에 무릇 산수화가 있었던 지방에서는 모두 황공망 산수화의 영향을 받았고, 중국산수화사 상의 그 어떤 화가도 황공망의 영향력을 넘어서지 못했다. 황공망의 영향력에 비견될만한 화가는 오직 예찬 한 사람뿐이었다.

⑯ 전두(錢杜, 1764-1844)는 청대(淸代)의 화가·문학가이다. 〔인물전〕 참조.

⑰ 화정(華亭)은 지금의 상해시(上海市) 송강현(松江縣)이다.

⑱ 육광(陸廣)은 원대(元代)의 화가이다. 자는 계홍(季弘)이고, 호는 천유생(天游生)이며, 오(吳: 지금의 강소성 소주蘇州) 사람이다. 산수를 잘 그렸고 시문에도 능했다.

⑲ 진계유(陳繼儒, 1558-1639)에 대해서는 제8장 제1절 참조.

⑳ 사왕(四王)은 청초(淸初)의 궁정화가 왕시민(王時敏, 1592-1680)·왕감(王鑒, 1598-1677)·왕휘(王翬, 1632-1717)·왕원기(王原祁, 1642-1715)이다. 제1권 〔보충설명〕 참조.

① 금릉팔가(金陵八家)는 명말 청초(明末淸初)에 금릉(金陵: 지금의 南京)에서 활동한 8명의 화가 공현(龔賢)·번기(樊圻)·고잠(高岑)·추철(鄒喆)·오굉(吳宏)·엽흔(葉欣)·호조(胡造)·사손(謝蓀)이다(장경張庚이 『국조화징록國朝畵徵錄』에서 제기했다). 왕시(王蓍)·왕개(王槪)·유육(柳堉)·고우(高遇) 등을 합쳐 금릉파(金陵派)로 칭해졌다. 진탁(陳卓)·오굉·번기·추철·채림륜(蔡霖淪)·이우이(李又李)·무단(武丹)·고잠을 금릉8가로 보는 설도 있으나, 대체로 전자의 설을 따르고 있다. 자세한 내용은 제9장 제6절 참조.

② 신안4대가(新安四家)는 명말 청초(明末淸初)에 신안군(新安郡)에 속하는 흡현(歙縣)·휴녕(休寧)·기문(祁門)·적계(績溪)·과현(黟縣) 일대에서 활동한 4인의 화가 사사표(査士標)·손일(孫逸)·왕지서(汪之瑞)·홍인(弘仁)을 가리키며, 신안파(新安派)로 부르기도 했다. 자세한 내용은 제9장 제3절 참조.

제6절 습묵(濕墨)의 오진(吳鎭)과 번필(繁筆)의 왕몽(王蒙)

1. 오진(吳鎭)

 오진(吳鎭, 1280-1354). 자는 중규(仲圭)이고, 호는 매화도인(梅花道人)이며, 절강성(浙江省) 가흥(嘉興) 사람이고, 가흥의 위당진(魏塘鎭)에 거주했다. 일찍이 송 조정의 관리를 지낸 조상이 있어 변량(汴梁)③에 거주했으나, 후에 남으로 내려가 절강성에 정착했다. 오진의 조부는 해염현(海鹽縣) 감포(澉浦)에서 항해(航海)에 종사했고, 부친 때 위당(魏塘)으로 이주했다. 오진은 청년시기에 형 오원장(吳元璋)과 함께 비릉(毘陵)의 유천기(柳天驥)로부터 천인성명학(天人性命學)을 배웠고, 그 후 줄곧 관직에 나아가지 않고 은거하면서 고관 귀족(高官貴族)들과의 접촉도 꺼렸다. 오진은 성격이 괴팍하여 사람들과 잘 어울리지 못했고 의지와 행동이 고결했다. 오진은 늘 자신을 매화에 비유하고 집 정원 주위에 매화나무를 두루 심어 그 사이에서 홀로 노닐었는데, 이 때문에 호를 매화도인(梅花道人)이라 하였고 매화화상(梅花和尙)·매도인(梅道人)·매사미(梅沙彌)라 부르기도 했다. 오진의 집안에는 춘파초각(春波草閣)·소속루실(笑俗陋室)·상림정사(橡林精舍) 등의 별채가 있었는데, 상림정사는 그의 집 주위에 커다란 상수리나무들이 있다 하여 지은 명칭이다. 일찍이 오진은 이러한 시를 남겼다.

> 구름 곁의 바위는 심히 자유롭고
> 상절(霜節)④은 혼탁해져 세정(世情)에 못 쓰이네.
> 누구의 그림인지 묻는 자가 있다면
> 상림(橡林) 속의 늙은 서생이라 하겠네.[555]
> - 「제묵죽시(題墨竹詩)」

③ 변량(汴梁)은 변경(汴京)으로 칭하기도 했으며, 오대(五代)·북송(北宋)의 수도이다. 지금의 하남성 개봉(開封)이다.
④ 상절(霜節)은 오상고절(傲霜孤節)로, 심한 서릿발 속에서도 굴하지 않고 외로이 지키는 절개이다.

이 시의 앞 두 구절에는 대나무를 통해 자신을 묘사한 내용이 있다. 마지막 구절의 '상림'은 오진의 집 주위에 있었던 큰 상수리나무들을 가리키는데, 자신을 '상림 속의 늙은 서생'이라 표현한 구절에서 오진의 정서가 엿보인다.

오진은 이학(理學)을 연구했고 유·도·불가 학설에 모두 정통했다. 그의 언행에는 특히 불도 정신이 많이 구현되었고 그림도 그러했는데, 사람들은 고독감과 조용함을 지극히 좋아한 오진이 남긴 그림에 대해 "그림에 산승(山僧)과 도인(道人)의 기운이 있다"556)고 말했다. 오진은 「어부도(漁夫圖)」를 가장 많이 그렸고, 은일 정취를 반영한 시도 많이 지었다. 예컨대 그는 자신이 그린 「초정도(草亭圖)」 상에 다음과 같은 시를 남겼다.

> 마을에 의지하여 초정(草亭)을 세우니
> 단정하고 반듯하여 화의(畵意)가 커지네.
> 숲이 깊어 새들이 즐거워하고
> 속세와 멀어지니 송죽(松竹)이 맑구나!
> 냇물과 바위는 오래도록 볼만하고
> 거문고와 책은 성정을 기쁘게 하네.
> 그 언제나 평범한 속세를 벗어나
> 그곳으로 가서 평생을 위안할까.557)

속세를 싫어한 오진의 마음은 "가난하고 굶주려도 바뀌지 않았다."558) 오진은 자신의 거처명도 '소속루실(笑俗陋室)'⑤이라 지었고 자신의 그림이 사람들의 감상거리가 못 될지언정 세상의 유행에는 따르지 않았다. 동기창은 오진에 대해 다음과 같이 기록했다.

> 오진은 본디 성무(盛懋)와 가까운 이웃에 살았는데, 사방에서 금과 비단으로 성무의 그림을 구하려는 사람은 매우 많았으나 오진의 집은 쓸쓸했다. 처자들이 돌아보면서 비웃으니, 오진이 "20년 후에는 다시 이렇지 않을 것이야"라고 말했다.559) - 『화지(畵旨)』

⑤ 소속루(笑俗陋)는 속세의 더러움을 비웃는다는 뜻이다.

오진은 관직에 나아가지 않고 그림도 팔지 않아 생계가 어려워지자 부득이 점술을 팔아 생계를 이어 나갔다. 오진의 집은 가흥에 있었지만 가족을 부양하기 위해 그는 때때로 항주(杭州) 등지로 가서 사람들의 길흉을 점쳐 주었다. 원대에는 대부분의 한족(漢族) 백성들이 비천한 생활을 했기 때문에 운명을 믿는 사람들이 특별히 많았는데, 원대에 중국을 다녀간 마르코폴로(Marco Polo, 1254-1324)[6]의 『동방견문록』에 이러한 풍조에 관한 기록이 있다.

> (항주의) 또 다른 거리에는 의사와 점성술사들이 있는데, 그들은 읽고 쓰는 것도 가르친다. … 부모가 갓난아이를 출산하면 출생한 날과 시와 분을 적고 어떤 상징에 어떤 별자리에 태어났는가를 기록하는데, 이 때문에 모두가 자신의 출생에 관해서 알고 있다. 그래서 누구든 다른 곳으로 여행을 떠나려고 하면 점성술사를 찾아가 자신의 출생일시를 말하고 여행을 해도 좋은지 아닌지를 묻는다. 그 결과 여행을 포기하는 경우도 많은데, 점성술사들은 술수와 점치는 데에 매우 능하여 사람들이 그들의 말을 굳게 믿기 때문이다. 이 같은 점성술사나 마술사는 광장마다 매우 많이 있다. 점성술사가 좋다고 하지 않으면 어떤 약혼도 성립되지 않으며, 결혼식을 올리기 전에도 점성술사는 장래의 신랑과 신부가 궁합이 맞는 별자리에 태어났는지 아닌지를 살펴본다. 만약 맞으면 결혼이 성립되지만 서로 어긋나면 깨지고 만다. 『동방견문록』 5장 「중국의 동남부」

당시의 상황이 이러했기에 오진 등이 점술을 팔아서 생계를 유지할 수 있었던 것이다.

오진의 인생관은 황공망과는 달랐다. 황공망은 청년시기에 벼슬길에서 고군분투했고 공명(功名)에 뜻을 이루지 못하여 좌절을 겪고 난 후에 비로소 그림에 전념했다. 또 황공망은 화명(畫名)이 널리 알려진 후에도 상류층 문인들 또는 저명한 승려들과의 교유를 즐겼고 그들의 찬양에 힘입어 명성이 더 높아졌다. 그러나 오진은 벼슬에 뜻을 두지 않았을 뿐 아니라 화명이 널리 알려진 후에도 관리 또는 저명인사들과 접촉하지 않았기 때문에 귀족들이 오진의 그림을 쉽게 얻지 못했다. 그러나 오진은 어쩌다 자연스럽게 교분이 생긴 자에게 자발적으로 그림을 그려 주기도 했다. 명초(明初)의 손작(孫作, 약1340-1424)[7]은 오진의 성품과 습성에 대해 다음과

⑥ 마르코폴로(Marco Polo, 1254-1324)는 이탈리아 베네치아의 상인으로, 중국 각지를 여행하고 원나라에서 관직에 올라 17년을 살았다.

같이 기록했다.

　　오진은 사람됨이 강경하고 대범하며 고고하고 호연하여 고상함이 절로 드러났
다. 그를 따르며 그림을 얻으려고 하면 비록 세력가라 해도 **빼앗을** 수 없었다. 오
직 좋은 종이와 붓을 가져와 그에게 던져주면 필요할 때 그가 스스로 찾아와서
혼쾌히 몇 폭을 그려주었는데, 하고자 하는 바에 따라주면 얻을 수 있었다. 이 때
문에 오진이 비단 상에 절묘하게 그려낼 수 있었던 것이다.560) - 『창라집(滄螺集)』

　오진의 그림에는 그가 스스로 남긴 제발문이 많고 당시의 문인들이 남긴 제발
문은 매우 적은데, 이 또한 고독하고 저항적인 그의 성격과 관계가 있었다. 원4대
가 중에 오진을 제외한 나머지 세 사람은 서로 자주 왕래하면서 그림 상에 시를
써주고 영향을 주고받았으나, 유독 오진은 이러한 일들을 좋아하지 않았다. 비록
그러했지만 오진과 황공망·왕몽·예찬은 서로 존경하고 흠모했다. 황공망은 오진
의 그림 「묵래도(墨萊圖)」 상에 이러한 글을 써주었다.

　　이것은 달인이 만물의 바깥에서 노니는 것을 아는 것이니, 어찌 형상으로 드러
난 것만을 자랑하겠는가? 어떤 이가 여기에 흥취를 붙였으니, 아마도 말하려는 바
가 있어서 그런 것이다.561)

　오진의 인품과 예술에 대한 존경심이 나타나 있다. 예찬도 「오중규산수시(吳仲圭
山水詩)」를 지어 오진에 대한 마음을 표현했다.

　　도인(道人)의 집은 매화촌에 있는데
　　창문 아래 돌 항아리엔 송화주가 가득하네.
　　취한 뒤에 붓 휘둘러 산 경색을 그렸는데
　　운무가 피어올라 자취가 사라지네.562)

　오진이 세상을 떠난 지 7년째 되던 해에 예찬은 또 오진을 그리워하는 시를 지
었다.

⑦　손작(孫作, 약1340-1424)은 명초(明初)의 시문가·학자·장서가(藏書家)이다. 〔인물전〕 참조.

매화촌에 집을 짓고 살았었기에

꿈속에서 백운향(白雲鄕)⑧을 돌아다니네.

그림을 그리면 저절로 청일(淸逸)하고

노래와 시는 침착하고 느긋하네.

그림 속의 사람을 그리워하는지

지팡이를 짚고서 구름을 바라보네.563)

- 「제오중규시화차운(題吳仲圭詩畵次韻)」

오진도 왕몽의 「산수화첩(山水畵帖)」 상에 이러한 글을 써주었다.

나의 벗 왕몽이 위소(危素, 약1303-1372)⑨ 선생을 위해 이 20폭의 그림을 그렸는데,
고아하고 예스럽고 맑고 빼어남을 겸비하지 않은 그림이 없었다. 사람들은 "그의
평생 정열을 이 그림에 다 쏟았다"고 말했고, 나는 또 "그의 일부분만을 조금 드
러낸 것이니 겨우 이 정도에 그칠 뿐만이 아니다"라고 말했다.564)

오진은 사람들과의 교류가 극히 적었던 까닭에 그의 행적에 관한 기록도 매우
적다. 오진의 초서(草書)가 고아하고 오묘했다는 사실이 널리 알려져 있다. 예컨대
『서사회요보유(書史會要補遺)』에서는 "오진은 변광(辯光)⑩의 초서를 배웠다"565)고 하
였고, 『육연재필기(六研齋筆記)』에서는 "참된 필법을 감추고 휘호하여 고아함이 남
음이 있다"566)고 하였으며, 또 진계유는 "(오진의) 글씨는 양응식(楊凝式, 873-954)⑪의
서법을 모방했다"567)고 하였다. 변광은 영가(永嘉)⑫ 출신의 당나라 승려로서, 초서의
풍격이 힘차고 강건했다. 장진(藏眞)은 회소(懷素)⑬를 가리키는데, 역시 당나라의 승려
이고, 호남성(湖南省) 장사(長沙) 사람이며, 초서로 유명하다. 양응식은 오대(五代) 섬서성
(陝西省) 화음(華陰) 사람이며, 역시 초서에 특출했다. 오진의 글씨를 보면 이 세 사람

⑧ 백운향(白雲鄕)은 천제(天帝)가 사는 신선세계를 비유한 말이다. 『장자(莊子)』 「천지(天地)」에
"저 흰 구름을 타고 천제의 마을에 이른다 (乘彼白雲, 至於帝鄕)"고 하였고, 한(漢) 영현(伶玄)의 『비
연외전(飛燕外傳)』에서는 "무황제가 신선세계를 찾는 것을 따라 해서는 안 될 것이다 (不能效武皇帝
求白雲鄕也)라고 하였으며, 당(唐) 유우석(劉禹錫)의 「송심법사유남악시(送深法師遊南岳詩)」에서는
"법사는 신선세계에 있으니, 이름이 선법당에 올랐네 (師在白雲鄕, 名登善法堂)"라고 하였다.
⑨ 위소(危素, 약1303-1372)는 원대(元代)의 사학가이다. 〔인물전〕 참조.
⑩ 변광(辯光)은 당대(唐代)의 승려·서예가이다. 〔인물전〕 참조.
⑪ 양응식(楊凝式, 873-954)은 오대(五代)의 서예가이다. 〔인물전〕 참조.
⑫ 영가(永嘉)는 지금의 절강성 온주(溫州)이다.
⑬ 회소(懷素, 725-785 혹은 737-?)는 당대(唐代)의 서예가이다. 〔인물전〕 참조.

의 서법을 배웠음을 쉽게 알아볼 수 있다. 오진은 시도 잘 지었다. 명대 말기에 가흥(嘉興) 사람이었던 전분(錢棻)⑭은 오진의 시문을 편집하여 『매화도인유묵(梅花道人遺墨)』 2권으로 엮었다. 『사고전서총목제요(四庫全書總目提要)』에서는 오진의 시에 대해 "마음이 고아했기에 … 표현해내는 솜씨가 저절로 세속적인 것을 초월할 수 있었다"568)고 하였다. 오진이 남긴 시를 음미해보면 "노래를 부르니 갈대와 꽃이 바람에 출렁이네",569) "낙엽 한 잎처럼 바람 따라 만 리를 떠도는 몸이라네"570) 등, 그의 사상과 심경을 읽을 수 있다.

지원 14년(1354)에 오진은 75세의 나이로 세상을 떠났고, 그의 유언에 따라 가족들이 "매화화상의 탑 (梅花和尙之塔)"이라 새긴 작은 비석을 묘소 앞에 세워주었다. 묘소는 오진의 옛집 주위에 있으며, 후에 이곳은 '매화항(梅花巷)'으로 칭해졌다. 태창(泰昌, 1620)년에 읍령(邑令) 오욱여(吳旭如)와 거인(擧人) 전사승(錢士升) 등이 오진의 묘소 주위를 개수(改修)하고 사당의 명칭을 '매화암(梅花庵)'이라 지었다. 또 명말(明末)에 이르러 동기창이 암자의 현판을 쓰고 진계유가 「수매화암기(修梅花庵記)」를 지었다. 매화암의 비석·묘소·사당 등은 지금도 볼 수 있다.

오진은 대나무와 바위를 잘 그렸는데, 현존 작품을 보면 그림에 독자적인 특색이 있음을 확인할 수 있다. 손작(孫作, 약1340-1424)⑮은 오진의 「죽석도(竹石圖)」에 대해 "문동(文同, 1018-1099)⑯은 대나무로 그의 그림을 뒤덮었고 오진은 그림으로 그의 대나무를 뒤덮었네"571)고 표현했으며, 오진 스스로도 말하기를,

> 대나무는 하루라도 안 그릴 수 없으니
> 몇 줄기만 그려도 맑음이 남음이 있네.
> 이슬잎 바람가지 연적(硏滴)⑰ 따라 이어지니
> 소상(瀟湘)⑱의 한 굽이가 내 집에 있네.572)
> - 「자제죽석도(自題竹石圖)」

⑭ 전분(錢棻)은 명대(明代)의 학자·화가이다. 〔인물전〕 참조.
⑮ 손작(孫作, 약1340-1424)은 명초(明初)의 시문가·학자·장서가(藏書家)이다. 〔인물전〕 참조.
⑯ 문동(文同, 1018-1099)은 송대(宋代)의 시인·화가이다. 〔인물전〕 참조.
⑰ 연적(硏滴)은 적절한 양의 물을 담아 먹을 갈거나 채색할 때 부어 주는 도구이다.
⑱ 소상(瀟湘)은 호남성 동정호(洞庭湖)의 남쪽에 있는 소수강(瀟水江)과 상강(湘江)을 아울러 이르는 명칭이다.

그림 76 「쌍회평원도(雙檜平遠圖)」, 오진(吳鎮), 비단에 수묵, 180.1×111.4cm, 대북고궁박물원

라고 하였다. 원대 화가들이 그린 대나무는 대부분 땅 위에 직립해있거나 비스듬히 기울어져 있지만, 오진이 그린 대나무는 가지 하나만 그려진 것이 많아 전자와 구별된다. 그러나 회화사 상에 오진의 지위를 정해준 분야는 산수화였다. 원4대가 중의 황공망·왕몽·예찬의 산수화에는 건필(乾筆)[19]과 고묵(枯墨)[20]이 사용되었으나, 유독 오진의 산수화에는 습묵(濕墨)[①]이 사용되었다. 또한 오진의 그림은 다양한 묵색이 자연스럽게 혼연일체를 이루고 있고, 원4대가의 그림 중에 가장 호방하다.

「쌍회평원도(雙檜平遠圖)」(그림 76)는 오진의 현존 작품 중에 가장 초기에 그려진 작품이다. 나란히 세워진 늙은 전나무 두 그루가 묵필로 묘사되어 있는데, 기운이 웅장하고 우람하다. 배경에는 첩첩이 이어지면서 멀어지는 나지막한 산과 수림이 있고, 산 아래에는 가옥과 시냇물이 있다. 오른편의 오진이 남긴 기록에 "태정(泰定) 5년(1328) 봄 2월 청명절(淸明節)에 뇌소존사(雷所尊師)를 위해 그리다"[573]라고 하였는데, 즉 오진이 49세 되던 해에 이 그림을 그렸음을 알 수 있다. 필세가 부드럽게 전환하고 수묵이 습윤하여 황공망·왕몽·예찬의 건필 고묵과는 거리가 멀고, 화법은 동원·거연의 작풍과 유사하다.

오진은 「어부도(漁父圖)」를 가장 즐겨 그렸는데, 특히 오진이 57세 때 그린 「어부도(漁父圖)」(그림 77)는 자못 특색이 있다. 착수 부분에 물·모래톱·바위·수초가 있고, 그 뒤편의 시냇물 위에는 어부 한 사람이 나룻배에 앉아 낚싯대를 드리우고 있다. 그 뒤편의 언덕 위에는 수목 두 그루가 있고, 대안에는 둥글고 완만한 산들이 첩첩이 이어지면서 멀어지는데, 원경에 이르러 높은 산봉우리 하나가 솟아 있다. 상단에는 오진이 직접 쓴 이러한 시가 있다.

눈 가리는 안개파도 푸른빛이 가물가물
서리에 시는 단풍잎 비난인시 아닌시.
천척(千尺)의 파도 속에 사새로(四鰓鱸)[②]가 헤엄치고

[19] 건필(乾筆)은 갈필(渴筆)·고필(枯筆)과 같은 말이며, 습필(濕筆) 또는 윤필(潤筆)과 대비되는 말이다. 물기가 거의 없는 상태의 붓에 먹을 절제 있게 찍어 사용하는 필법이다.
[20] 고묵(枯墨)은 붓에 먹의 물기가 매우 적은 상태이다.
[①] 습묵(濕墨)은 붓에 먹의 물기를 풍부히 머금은 상태이다.
[②] 사새로(四鰓鱸)는 중국 강소성의 관하(灌河) 중하류와 송강(松江) 두 곳에만 사는 농어이다. 외관상 아가미가 넷인 것처럼 보인다 하여 '사새로'라는 이름이 지어졌다.

시통(詩筒)③은 술바가지와 서로 마주 대하네.

- 지정(至正) 2년(1342) 가을 8월에 매화도인이 「어부」 네 폭을 유희하면서 그리

고 아울러 쓰다.574)

산석을 그림에 있어 변화가 다양한 묵선을 사용하여 형체의 윤곽과 피마준을 그은 후에 습묵을 거듭 바림하고 이어서 태점④을 가하여 정리했는데, 효과가 투명하고 윤택하다. 담묵의 몰골법⑤이 사용된 먼 산에 전후 간의 공간감이 뚜렷하다. 수면 위에 드러난 모래톱 위의 바위를 보면, 윤곽선을 그은 후에 구조를 대략 구분하고 준을 가하지 않았는데, 원말 명초(元末明初)의 시인 심몽린(沈夢麟, 1335년에 생존)⑥은 이에 대해 "흥이 일면 필만 사용하고 준은 사용하지 않았다"575)고 기록했다. 바위의 화법이 「죽석도(竹石圖)」 상의 바위와 일치하는데, 다만 짙은 태점이 이 그림에 더 많이 가해져 있다. 근경의 바위도 이와 비슷한 면모이다. 수초(水草)는 매우 부드럽고 윤택하여 동원의 화법과 유사하며, 물결은 나룻배 후미 주변에 그어진 필선 몇 가닥이 전부이다. 전체적으로 보면 동원의 화법과 닮아 있으면서 변화가 가미된 부분이 있으며, 아울러 명대 심주(沈周)의 화풍 형성에 영향을 준 부분도 나타나 있다. 오진은 「어부도」를 많이 그렸고, 화폭의 형식은 장축(長軸)·단축(短軸)· 단권(短卷) 등 다양하며, 하나같이 나룻배에 앉아 낚싯대를 드리우는 은자 한 사람이 모습이 묘사되어 있다. 오진은 늘 안개 속에서 낚시하는 사람을 그려 자신에 비유했는데, 특히 「어부도(漁父圖)」(그림 79)에는 그의 진술한 사상과 정서가 잘 반영되어 있다.

「어부도」와 비슷한 유형의 그림으로 「노화한안도(蘆花寒雁圖)」(그림 78)가 있는데, 화법·구도·정서 등이 기본적으로 「어부도」와 비슷하다.

원대의 산수화에는 멀리 있는 경물일수록 화면의 높은 곳에 배치하는 특징이 있다. 원대 이전에도 이러한 유형이 없진 않았으나 매우 드물었을 뿐 아니라 원대 산수화만큼 뚜렷이 나타난 적은 없었다. 먼 곳의 경물일수록 화면의 위쪽에 배치하는 그림은 조맹부의 그림에서 그 전조(前兆)가 나타났고 예찬의 그림에 이르러 보

③ 시통(詩筒)은 시를 써서 보관하는 대나무 통이다.
④ 태점(苔點)은 산이나 바위, 땅 또는 나무줄기에 난 이끼 등을 표현한 작은 점이다. 정리가 미흡한 어수선한 화면이나 간결하게 정리하고 특정 사물을 더 돋보이게 하는 작용을 한다.
⑤ 몰골법(沒骨法)은 형태를 그림에 있어서 윤곽선이 없이 색채나 수묵을 사용하여 그리는 방법이다.
⑥ 심몽린(沈梦麟, 1335년에 생존)은 원말 명초(元末明初)의 시인이다. [인물전] 참조.

편화되어 예찬 산수화 구도법의 특징이 되었다. 그러나 이 구도는 오진이 가장 훌륭하게 구사했고, 그 다음으로는 성무(盛懋)가 잘 구사했다. 예찬도 이들의 영향을 받은 듯하다. 오진의 「어부도(漁父圖)」(軸)에는 이 구도법이 명확히 나타나 있는데, 즉 화면 상단의 제자(題字)만 지우면 같은 분량의 세 단락이 조합된 형식이 된다.

아랫부분(근경)의 나지막한 산언덕 위에 수목 두 그루가 높다랗게 서있고, 산언덕과 산언덕 사이의 평지에 초정(草亭)이 한 채 있으며, 그 뒤편의 호수에는 은자(어부) 한 사람이 나룻배를 타고 있다. 근경의 위쪽에 자리한 중경에는 여백에 가까운 호수가 전개되어 있고, 중경의 위쪽에 자리한 원경에는 낮은 산들이 첩첩이 멀어지다가 먼 곳에 이르러 뾰족한 산봉우리가 드러나 있으며, 그 뒤편은 매우 요원하다. 더 위쪽의 하늘에 다음과 같은 시가 써져 있다.

가을바람에 부슬부슬 낙엽이 지니
강변의 푸른 산에 근심이 만 겹이네.
오랜 세월 아직도 낚시질을 즐기니
도롱이 삿갓 비바람에 몇 번이나 없어졌나.
어린 어부 뱃전을 치다가 방향을 잊고
노래하니 갈대와 꽃이 바람에 출렁이네.
옥병 소리 같은 긴 곡조는 끝없이 이어지고
고개 드니 밝은 달이 거울처럼 반짝이네.
깊은 밤 배꼬리에 물고기 떼 발랄하고
구름 걷힌 하늘에 안개 깔린 물이 넓네.
- 지정(至正) 2년(1342) 봄 2월에 요자경(姚子敬)[7]을 위해 유희 삼아 그리다. 매화도인이 쓰다.576)

기록을 통해 오진이 63세 되던 해에 이 그림을 그렸음을 알 수 있다. 산과 언덕의 화법을 보면, 「노화한안도」에서와 마찬가지로 부드럽고 윤택한 필선을 사용하

[7] 요자경(姚子敬)은 원대의 시인 · 서예가 · 은사이다. 오흥(吳興: 지금의 절강성 호주湖州) 사람이며, 인품이 높고 훌륭했다고 전해진다. 글씨를 잘 썼는데, 양응식(楊凝式)과 왕헌지(王獻之)의 글씨를 비난하고 세속적 양식의 바깥에서 서풍(書風)을 갖추었다.(『오사도예부집(吳師道禮部集)』 참고.)

그림 77
「어부도(漁父圖)」
오진(吳鎭),
비단에 수묵,
176.1×95.6cm,
대북고궁박물원

그림 78
「노화한안도(蘆花寒雁圖)」,
오진(吳鎭),
비단에 수묵,
83×29.8cm,
북경고궁박물원

그림 79 「어부도(漁父圖)」, 부분도, 오진(吳鎭), 종이에 수묵, 33×651.6cm, 상해박물관

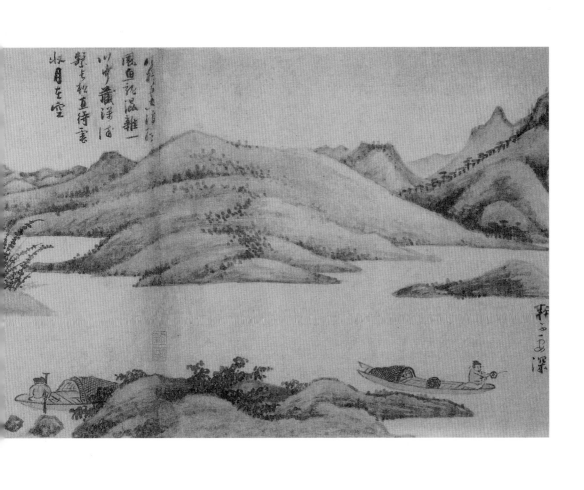

여 형체의 윤곽과 피마준을 긋고 이어서 담묵을 가볍게 한번 바림하는 형식이다. 담묵을 바림함에 있어 묵색의 농담(濃淡)을 약간 구분하여 산석의 요철(凹凸)과 향배 (向背)⑧를 표현했다. 오진의 「동정어은도(洞庭漁隱圖)」(그림 80) 역시 일하양안(一河兩岸)⑨의 근경에 기다란 수목이 몇 그루 있는 구도이다. 이 구도는 예찬의 그림에서 더 홀 륭하게 발휘되어 있다.

오진이 남긴 대작(大作)으로 「계산고은도(溪山高隱圖)」(軸)⑩(그림 81)가 있는데, 「계산초각 도(溪山草閣圖)」라 칭하기도 한다. 화폭의 왼편 끝자락이 약간 잘려 나갔는데, 재 표구 시에 아마도 재단된 듯하다. 웅장하고 험준한 산들이 첩첩이 이어져 있고, 그 아래 에 수림·시냇물·초정(草亭)과 산길로 이어지는 잔도(棧道)⑪가 있다. 가옥 상에 엷게 바림된 대자(代赭)색을 제외하면 모두 수묵으로 묘사되어 있다. 이 그림은 거연의 화법을 본받은 유형이며, 오진의 일반적인 화풍과는 다른 점들이 있다. 먼저 피마 준을 보면 힘을 거의 가하지 않은 듯 가까이서 보아도 느슨하고 연약한 느낌이며, 또한 모호한 필묵이 곳곳에 있는 것으로 보아 노년에 그려진 듯하다. 그러나 그림 전체에서 풍기는 기세는 매우 웅장하며, 주요 산석의 준(皴)에도 자못 법도가 갖추 어져 있다. 산꼭대기에 측필(側筆)⑫을 사용하여 신속하게 쓸어내리듯 그은 부분은 남송 이당(李唐)의 화법이다.

오진의 그림 「추강어은도(秋江漁隱圖)」(그림 82) 역시 구도가 특이하다. 화면 아래의 모래언덕과 소나무 세 그루를 중심으로 그 왼편에 직립한 준령(峻嶺) 하나와 수림이 있고 오른편에는 나지막한 먼 산이 준령의 허리 뒤를 가로지르고 있는데, 구도가 '上'자를 닮았다. 전체적인 정취가 숭고(崇高)하고 광원(廣遠)하다. 조맹부의 「동정동 산도(洞庭東山圖)」에 사용된 구도가 이 그림과 비슷한데, 다만 이 그림이 좀 더 과장 되어 있다. 화법은 여전히 거연의 화법을 따르고 있으나, 준선이 거연의 피마준만 큼 뚜렷하지 않으며, 필법이 습윤하고 우람하다. 오진은 이 그림 상에 다음과 같은 시를 남겼다.

⑧ 향배(向背)는 앞쪽으로 향한 것과 뒤쪽으로 향하는 것, 즉 입체감의 표현을 의미한다.
⑨ 일하양안(一河兩岸) 구도는 중앙에 한줄기 강물이 가로로 흐르고, 강물을 중심으로 아래에 근경을 배치하고 위쪽의 대안에 원경을 배치하는 구도이다. 원4대가 중의 예찬이 가장 많이 사용했다.
⑩ 【저자주】 이 그림은 「계산초각도(溪山草閣圖)」로 칭해지기도 한다.
⑪ 잔도(棧道)는 산골짜기에 높이 건너질러 놓은 다리이다.
⑫ 측필(側筆)은 붓을 옆으로 비스듬히 뉘어 사용하는 용필법이다.

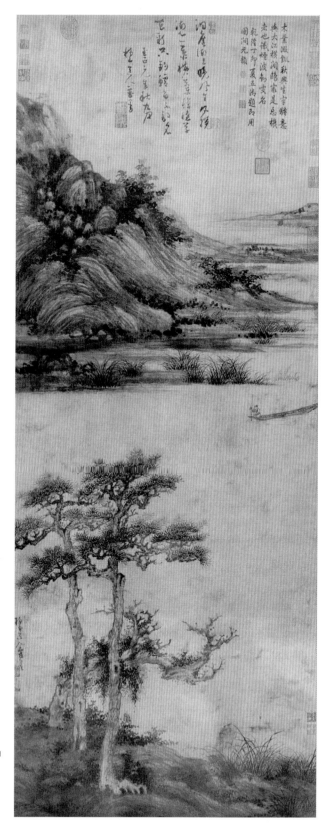

그림 80
「동정어은도(洞庭漁隱圖)」
오진(吳鎭),
종이에 수묵,
146.4×58.6cm,
대북고궁박물원

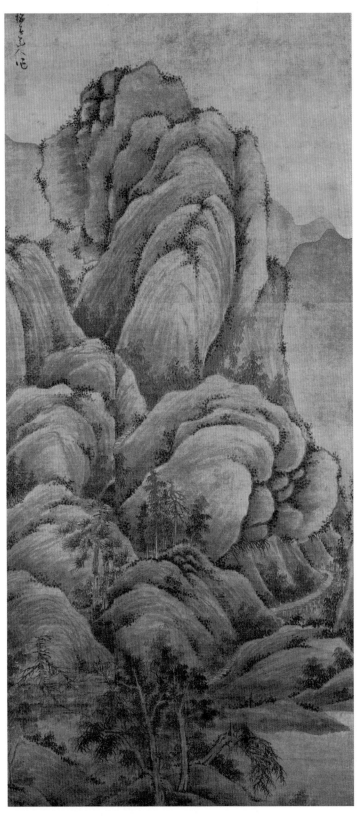

그림 81
「계산고은도(溪山高隱圖)」,
오진(吳鎭),
비단에 수묵,
160×75.5cm.
북경고궁박물원

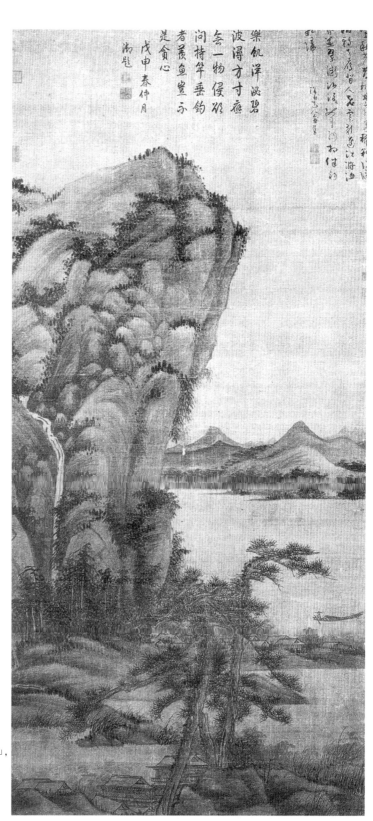

그림 82
「추강어은도(秋江漁隱圖)」,
오진(吳鎭),
비단에 수묵,
189.1×88.5cm,
대북고궁박물원

강물에는 가을빛이 엷게 비치고
단풍 숲엔 서리 맞은 잎이 성글다.
석양은 나무 따라 옮겨져 가고
떠나가는 기러기는 둥지고 날아가네.
구름의 그림자가 강변으로 이어지니
어부의 집도 더불어 푸르스름해지네.
모래밭 끝에서는 약속이나 한 듯이
서로 짝지어서 낚싯배들 돌아오네.
 - 매화도인이 유희 삼아 그리다.577)

　오진이 추구한 사상과 정서가 물씬 느껴진다. 후대의 논자는 오진을 원4대가의
한 사람으로 삼았고, 명·청대의 대가들은 거의 모두가 원4대가의 그림을 배웠다.
특히 명4대가의 영수 심주(沈周)는 오진의 영향을 가장 많이 받았는데, 그중에서도
원4대가의 화법을 배운 초기 그림은 오진의 그림과 가장 많이 닮았다. 또한 심주
는 만년에 오진 화법의 자양분을 섭렵하여 독자적인 화풍을 이루었다. 심주는 오
진의 「수묵책(水墨冊)」 상에 "매화암의 주인은 나의 스승이다"578)라는 글을 남겼고,
또 오진의 「초정시의도(草亭詩意圖)」 상에 다음과 같은 시를 남겼다.

　　나는 매화노인을 사랑하게 되면서
위대한 원로와 이심전심하였네.
이 수묵의 인연을 갈고 닦아서
때때로 창윤(蒼潤)⑬함을 얻곤 하였네.
나무와 바위가 붓끝에서 그려지면
조화가 아낌없이 드러났었네.
그러나 지금은 상림(橡林) 아래에 계시니
내 빗자루를 들고 가서 찾아뵙길 원하네.579)

　마지막 구절에서 오진의 묘소를 찾아가 참배하고 살피길 원하고 있는데, 실제로

⑬ 창윤(蒼潤)은 그림에서 창경(蒼勁)하고 자윤(滋潤)한 모양이다.

심주는 오진의 고택을 찾아가 그의 묘소 앞에서 참배했고, 아울러 오진을 흠모하는 시를 지었다. 심주의 현존 작품 중에는 오진의 그림을 임모한 모작이 많은데, 심주는 오진의 그림을 배우면서 느낀 바를 이렇게 피력했다.

> 오진은 거연의 필의(筆意)⑭를 얻었는데 묵법은 또 능히 그 법식을 뛰어넘어 꾸밈없고 쓸쓸하니, 당시에 스스로 명가(名家)라 부를 만했다. 대개 마음으로 터득한 오묘함은 쉽게 배울 수 있는 것이 아니니, 내가 비록 그를 사랑하지만 그의 만분의 일도 따를 수 없음을 한스럽게 여긴다.580) - 「제오중규초정시의도(題吳仲圭草亭詩意圖)」

명대 문징명(文徵明)의 그림에는 조방(粗放)⑮한 화법⑯과 섬세한 화법이 있는데, 그중에 조방한 화법은 오진의 화법을 배워 형성되었다. 오진의 그림이 후대에 미친 영향은 비록 예찬·황공망의 그림만큼 크진 않았지만, 3백여 년 동안 줄곧 크게 작용했다. 청말(淸末)의 시인 곽빈가(郭頻伽, 1767-1831)⑰는 "비석은 석양 밖에 서 있지만, 풍류는 시대가 바뀌어도 볼 수 있다"581)고 말했는데, 오진의 그림도 그러했다.

2. 왕몽(王蒙)

왕몽(王蒙, ?-1385)⑱ 조맹부의 외손자이다.⑲ 자는 숙명(叔明)이고, 호는 황학산초(黃鶴山

⑭ 필의(筆意)는 서화가가 뜻을 경영하고 필획을 운용하여 표현한 신태(神態)·의취(意趣)·풍격(風格)·공력(功力) 등을 가리킨다.
⑮ 조방(粗放)은 거칠고 대략적인 것이다.
⑯ 문징명(文徵明)의 조방(粗放)한 화법은 조필(粗筆)이라 칭해졌는데, 이는 공필(工筆)과 대비되는 말이다. 조방한 필묵을 사용하여 간략하게 대상의 형상과 신운(神韻)을 그리는 화법을 가리킨다.
⑰ 곽빈가(郭頻伽)는 청말(淸末)의 시인 겸 학사 곽린(郭麟, 1767-1831)이다. 자는 상백(祥伯)이고, 호는 빈가(頻迦) 또는 오른쪽 눈썹이 전부 희다고 하여 백미생(白眉生)이라 하였으며, 강소성 오강(吳江) 사람이다. 〔인물전〕 참조.
⑱【저자주】도종의(陶宗儀)의 시 「곡왕황학(哭王黃鶴)」에서는 "을축(乙丑)년 9월 10일에 추관(秋官)의 옥에서 사망했다 (乙丑九月初十卒於秋官獄)"고 하였는데, 을축년은 1385년이다.
⑲【저자주】고대의 논자들은 왕몽을 조맹부의 생질(甥姪)로 여겼는데 이는 잘못 안 것이다. 『귀소고(龜巢稿)』 권6 「왕숙명운봉도(王叔明雲峰圖)」에 "필법이 외삼촌 조맹부와 비슷하다 (筆法似舅松雪翁)"고 하였고, 『도회보감(圖繪寶鑒)』에도 왕몽이 "조맹부의 생질이다 (趙文敏甥)"라고 되어 있는데, 이 모두가 잘못 전해진 기록이다. 조맹부의 여자형제 중에 왕몽에게 출가한 이는 없었다. 왕몽의 부친 왕국기(王國器)는 조맹부의 사위이다. 왕몽의 절친한 벗이자 문학가인 양유정(楊維貞)은 「제왕숙명화도수승도(題王叔明畫渡水僧圖)」에서 "왕몽은 조맹부의 외손이고 왕국기는 송설의 사위이다 (叔

樵) 또는 향광거사(香光居士)이며, 절강성 오흥(吳興) 사람이다.

왕몽의 생애는 아직 확실한 고증이 이루어지지 않았다. 왕몽과 예찬은 친우지간이었다. 예찬이 왕몽에게 보내준 많은 시와 왕몽을 존경했다는 류의 기록을 통해두 사람의 나이 차이가 크지 않았음을 알 수 있으며, 또한 예찬의 왕몽에 대한 칭호를 통해 왕몽이 예찬보다 나이가 어렸음을 알 수 있다. 왕몽은 대략 원 무종(武宗) 지대(至大, 1307-1311) 연간 전후에 출생했고, 원명 교체기에 대략 60세였다.

양유정의 시에 "왕몽은 전 왕조 부마(駙馬)⑳의 자손이다"582)라는 구절이 있어 왕몽이 부유한 가정에서 태어났음을 알려주고 있다. 왕몽은 유년시기에 외조부 조맹부와 외조모 관도승(管道升)으로부터 학문을 배웠고, 외숙부 조옹(趙雍)·조혁(趙奕)①과외사촌 형제 조봉(趙鳳)②·조린(趙麟)③ 등 저명한 화가들의 영향을 받으면서 성장하여어려서부터 재능이 비범했다.

절강성(浙江省)의 명사(名士) 유우인(俞友仁)④은 왕몽이 지은 시문을 읽고는 "당나라시인이 지은 아름다운 구절과 같다"고 말하며 왕몽의 글재주를 흠모했으며, 더욱이 이미 부인이 있었던 왕몽에게 자신의 여동생을 출가(出嫁)시켰다.⑤ 왕몽은 중년

明乃松雪外孫, 國器, 松雪壻.)"(『鐵崖詩集』 丙集)라고 하였고, 예찬은 「기왕숙명시(寄王叔明詩)」에서 "진실로 최고의 영재이니, 확실히 외조부의 풍모가 있다 (允爾英才最, 居然外祖風.)"(『淸閟閣全集』 卷3)고 하였다. 예찬은 왕몽의 절친한 벗이었고 늘 왕몽과 함께 시를 읊고 그림을 그렸으므로조맹부와 왕몽의 관계를 가장 잘 알고 있었을 것이다. 따라서 예찬이 왕몽에게 부쳐준 시의 내용이틀릴 리가 없다. 황공망의 말은 더욱 신뢰가 가지는데, 즉 그는 「발왕숙명죽취도(跋王叔明竹趣圖)」에서 "왕몽은 조맹부의 외손이다 (叔明公子, 文敏公之外孫也.)"(『黃公望史料』)라고 말했다. 또 왕몽과 같은 시기의 대 유학자 방효유(方孝孺)도 「제왕숙명묵죽위정숙도부(題王叔明墨竹爲鄭叔度賦)」에서 "왕몽은 예술적 재능이 있고 또 문장도 잘 지었는데, 오흥 조맹부의 외손자이다 ([吳下]王蒙藝且文, 吳興趙公之外孫.)"(『遜志齋集』 卷24)라고 말했다. 왕몽 스스로가 조언징(趙彦徵)의 「삼마도(三馬圖)」 상에 제한 내용을 보면 가장 확실히 알 수 있다. 즉 "왕몽은 문민공(조맹부)에게 외손자가 되며,총관(조중목)은 외삼촌이 되고, 지주(조언미)는 사촌동생이 된다. 왕몽이 삼가 쓰다 (王蒙在文敏公爲外祖, 總管(趙仲穆)爲母舅, 知州(趙彦徵)爲表弟. 王蒙謹書)"(『珊瑚網』)라고 하였다. 따라서 왕몽은 확실히 조맹부의 외손자이다.
⑳ 부마(駙馬)는 부마도위(駙馬都尉)이며, 임금의 사위에 대한 칭호이다.
① 조혁(趙奕)은 원대(元代)의 은사·서예가·화가이다. [인물전] 참조.
② 조봉(趙鳳)은 원대(元代)의 화가로, 난초와 대나무를 잘 그렸다. [인물전] 참조.
③ 조린(趙麟)은 원대(元代)의 화가로, 말과 인물을 잘 그렸고, 산수도 잘 그렸다. [인물전] 참조.
④ 유우인(俞友仁)의 원말 명초(元末明初)의 학자·관원이다. [인물전] 참조.
⑤ 왕몽의 첫 번째 부인은 장씨(張氏)이다. 『자헌집(柘軒集)』 권2에 수록된 능운한(凌雲翰)의 시「도왕숙명실장씨(悼王叔明室張氏)」에 이들 부부에 관한 내용이 나온다.

머리 묶고 부부가 되니
공경함이 손님과 주인 같았네.
산은 황학이 숨은 것 같았고
글은 빛나는 난새의 참모습과 가까웠네.
난초는 모두가 좋아하지만

시기에 원 조정의 하급관리인 이문(理問)을 역임했으나, 직무가 한가로워 시문·서화 창작에 지장이 되지는 않았다. 원대 말기에 각지에서 농민기의가 발생하여 주(州)와 현(縣)이 점거되고 관리와 대지주들이 살육되는 등, 난세가 계속되자 왕몽은 관직을 버리고 황학산(黃鶴山)에 들어가 은거했다. 왕몽이 지정(至正) 2년(1342) 9월에 그린 「추산계관도(秋山溪館圖)」⑥ 상에 '황학산인 왕몽(黃鶴山人王蒙)'이라 서명되어 있는 것으로 보아 왕몽이 적어도 지정 2년 이전에 최초로 황학산에 은거하러 들어갔음을 알 수 있다. 황학산은 항주(杭州) 동북쪽의 평산(平山) 일대에 임한 산으로, 고대에는 인화현(仁和縣)에 속했다. 『인화현지(仁和縣志)』에서는 황학산에 대해 다음과 같이 설명하고 있다.

> 이 산의 높이는 100여 장(丈)이고 봉우리에 용지(龍池)가 있는데 악와(渥窪)라고도 불린다. 북쪽 언덕에는 용동(龍洞)이 있는데, 서쪽으로 트여져서 길은 났으나 깊고 험해서 볼 수가 없다. 산허리에는 황학선동(黃鶴仙洞)이 있는데, 매우 좁아 그 속에 겨우 몇 사람이 앉을 수 있을 정도이다. 깊고 컴컴하여 가끔 나무꾼이 소나무에 불을 붙여 밝히면서 들어가 보면 멀리 들어갈수록 이곳에 용이 있었지 않았나 의심케 한다.583)

왕몽은 황학산의 거지명을 백련처사(白蓮處士)라 짓고 스스로 호를 황학산초(黃鶴山樵)·황학산인(黃鶴山人) 또는 황학초자(黃鶴樵者)라 하였으며, 이곳에서 보고 느낀 자연을 스승으로 삼았다. 원말 명초(元末明初)의 범립(范立)⑦은 왕몽의 그림 상에 제하기를, "왕몽이 산에서 흰 구름을 베고 누웠으니 사자(使者)가 세 번 와서 부른들 어찌 일어나려고 하겠는가."584)라고 하였으며, 왕몽 스스로도 "나는 흰 구름 속에서 청산

산 쑥은 너만이 가까이 했네.
사위에게 마음 상하여
무덤에 임해 거듭 손수건 적시네.
結髮爲夫婦, 齊眉若主賓. 山同黃鶴隱, 書逼彩鸞眞.
蘭樹人皆羨, 苹蘩爾獨親. 情傷坦腹者, 臨穴重沾巾.

왕몽과 장씨가 서로에 대한 감정이 좋았음을 알 수 있다. 장씨는 왕몽보다 먼저 사망했다.
⑥ 【저자주】 이 그림은 日本版 『宋元明淸名畫大觀』에 수록되어 있다.
⑦ 범립(范立)은 원말 명초(元末明初)의 문신(文臣)으로, 자세한 생애는 알려져 있지 않다. 1393년에 『명심보감(明心寶鑑)』을 저술했고, 이 외에도 가정을 다스리는 내용을 담은 『치가절요(治家節要)』 등의 책을 남겼다.

을 잊은 적이 없다"585)고 말했다. 그러나 왕몽은 산 속에 늘 머물렀던 것이 아니라 빈번히 하산하여 벗들을 방문하거나, 타지로 유랑을 떠나거나, 화가·시인·문학가 등을 만나 시를 주고받고 그림을 합작했는데, 왕몽의 그림도 대부분 이 시기에 그려졌다. 이 무렵에 왕몽은 황공망·예찬·오진과도 만났는데, 왕몽의 현존 작품 중에는 예찬과 합작한 시와 그림이 비교적 많다. 결론적으로 왕몽은 나라의 정세가 불안하던 시기에 산에 들어가서 심신의 안정을 취했고, 또 자주 하산하여 교류활동도 했다.

지정(至正) 8년(1348)에 절강성 대주(臺州) 황학현(黃鶴縣)에서 방국진(方國珍, 1319-1374)⑧의 기의가 발생하여 대주·온주(溫州)·명주(明州) 등 절강성 동부의 12주(州)가 점거되었다. 지정 13년(1353)에는 강소성 태주(泰州)의 장사성(張士誠, 1321-1367)⑨이 고우(高郵)를 점거하여 스스로 성왕(誠王)이라 칭하면서 국호를 대주(大周)로 정하고 연호를 천우(天祐)로 바꾸었다. 그 후 장사성은 소주(蘇州)를 도읍으로 삼고 강강(長江) 하류의 절강성 서부 일대를 차지했다.⑩ 방국진과 장사성은 대규모의 군사 역량을 갖추었고, 또한 각 분야의 인재를 포섭하는 방면에도 뛰어난 능력을 발휘하여 수많은 사람들이 이들을 찾아가 몸을 의지했다. 그러나 후에 이 두 사람은 원 조정에 투항하여 각자 한 지역을 다스리는 관원이 되었고, 이때부터 강소·절강 일대는 다소 평정을 되찾았다. 장사성은 한 지역을 실제로 할거한 군벌이었다. 장사성이 문인사대부들을 포섭하는 데에 노력할 무렵에 왕몽은 산에서 내려와 그의 관리가 되었다. 일찍이 장사성의 수하 진기(陳基, 1314-1370)⑪는 「주신부와 왕숙명 두 장리(長吏)⑫에게 부치다 (寄周信夫王叔明二長吏)」라는 시를 지었는데, 주신부(周信夫)는 지정 18년(1358) 무렵에 "추밀원(樞密院)⑬의 단사관(斷事官)⑭을 지낸 경력이 있어 중앙의 하급관리가 되었다."586) 왕몽은 주신부와 함께 장리를 역임하던 기간에도 줄곧 화필을 놓지 않았고, 예찬도 여러 번 모임을 가져 그림을 합작한 후에 벗에게 선물하기도 했다. 지정

⑧ 방국진(方國珍, 1319-1374)은 원말(元末) 군웅의 한 사람이다. 〔인물전〕 참조.
⑨ 장사성(張士誠, 1321-1367)은 원말(元末)의 무인이다. 〔인물전〕 참조.
⑩ 【저자주】『明史』卷123, 「張士誠傳」 참고.
⑪ 진기(陳基, 1314-1370). 원말 명초(元末明初)의 시인이다. 〔인물전〕 참조.
⑫ 장리(長吏)는 주(州)·현(縣) 장관(長官)을 보좌하는 관직이다.
⑬ 추밀원(樞密院)은 원대의 지방행정기관이다.
⑭ 단사관(斷事官)은 원초(元初)에 중서성(中書省)과 추밀원(樞密院)에 속했던 관직으로, 형벌과 소송을 관장했다.

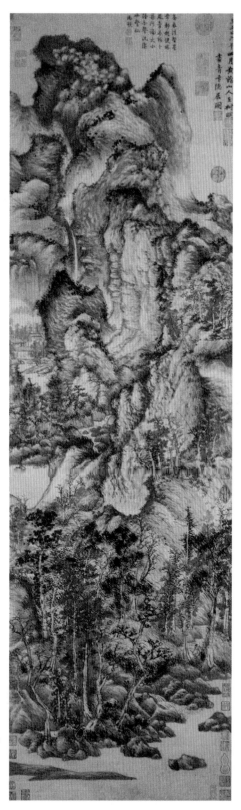

그림 83
「청변은거도(靑卞隱居圖)」,
왕몽(王蒙),
종이에 수묵,
141×42.2cm,
상해박물관

23년(1363)에 진기가 남긴 기록에 의하면 장사성의 부하들은 중서성(中書省)[15]으로 보내졌고, 왕몽은 당시에 와운헌(臥雲軒)을 경영한 우승(右丞) 오릉왕(吳陵王)에게 그림을 그려주었다.[16] 이 해에 장사성은 안풍(安豊)을 점령하여 홍건군의 영수 유복통(劉福通)을 처형했다. 지정 26년(1366)에 주원장은 군대를 파견하여 소주(蘇州)를 포위 공격했고, 다음해에 성을 함락시키고 장사성을 체포했다. 절강성 온주(溫州)·대경원(臺慶元) 일대를 할거한 방국진의 군대도 주원장의 세력에 밀려 투항 압력을 받는 처지가 되었다. 그 후 주원장은 또 한 차례 군대를 파견하여 서쪽과 북쪽으로 협공했고, 지정 28년(1368)에 원 순제(順帝, 1333-1368 재위)는 결국 북경을 버리고 도피했다. 북경을 장악한 주원장은 황제에 등극하여 국호를 명(明)으로 정하고 연호를 홍무(洪武, 1368-1398)로 바꾸었다. 홍무 초에 왕몽은 또 하산하여 태안지주(泰安知州)가 되었는데,[587] 태안 경내에는 오악(五嶽)[17] 명산 중의 동악(東嶽)인 태산(泰山)이 있다. 서심(徐沁, 1626-1683)[18]의 『명화록(明畵錄)』 권3에 이러한 기록이 있다.

 왕몽은 태안주(泰安州)를 관장하게 되어 태산을 마주 보고 그림을 그렸는데, 3년 만에 비로소 완성했다. 진여언(陳汝言)이 지나가다 그에게 들렀는데, 마침 눈이 많이 내려서 작은 활에 호분(胡粉)[19]을 바른 붓을 끼우고 퉁기니 설경으로 바뀌어 「대종밀선도(岱宗密雪圖)」가 되었다.[588]

 즉 왕몽이 관직을 역임하면서도 줄곧 그림을 그렸고, 또 그림을 통해 벗들과 교류했음을 알 수 있다. 당시의 많은 화가들이 왕몽의 영향을 받았는데, 전술한 진여언의 그림에서도 왕몽의 화법과 닮은 부분을 볼 수 있다.

 원말 명초(元末明初)에 이르러 왕몽의 화명(畵名)은 널리 알려져 주원장의 우승상 호유용(胡惟庸, ?-1380)[20]도 그의 명성을 익히 알고 있었다. 후에 호유용은 왕몽·승려 지

[15] 중서성(中書省)은 원대의 지방행정기관이다.
[16] 【저자주】陳基, 『夷白齋稿』 卷31, 「臥雲軒記」 참고.
[17] 오악(五嶽)은 중국의 5대(大) 명산이다. 동악(東嶽)은 산동성의 태산(泰山), 서악(西嶽)은 섬서성의 화산(華山), 중악(中嶽)은 하북성의 숭산(崇山), 남악(南嶽)은 호남성의 형산(衡山), 북악(北嶽)은 산서성의 항산(恒山)이다.
[18] 서심(徐沁, 1626-1683)은 청대(淸代)의 희곡가(戲曲家)이다. 〔인물전〕 참조.
[19] 호분(胡粉)은 백색 안료이다. 아교 물과 섞어서 살색·분색·눈·꽃 등을 표현하는 데 사용된다.
[20] 호유용(胡惟庸, ?-1380)은 원말 명초(元末明初)의 정치가이다. 〔인물전〕 참조.

총(知聰) · 곽전(郭傳)을 자신의 집으로 초대하여 함께 그림을 감상하기도 했다. 호유용은 당시에 자못 재능과 야망이 있었던 재상으로, 중서성의 권력을 장악하여 형벌 집행과 축출 · 승진 등의 업무를 상주(上奏)도 하지 않고 독단으로 집행했다. 호유용은 각 분야의 저명인사들을 포섭하여 당(黨)을 조직하고 외지에 말과 군사를 모집했고, 또한 왜구와 몽골 귀족들에게 군사원조를 요청하여 외세에 대응했다. 후에 호유용은 왕위 찬탈까지 도모했으나, 홍무 13년(1380)에 주원장의 강력한 진압을 조우했다.① 주원장은 이 사건을 기회로 삼아 중서성과 승상제를 폐지시키고, 군사권과 재상권을 모두 장악하고자 호유용 잔당 소탕을 명분으로 내세워 수많은 문무대신들을 함부로 참수했는데, 이 사건은 한(漢)대 초기의 공신 대 살육에 이은 또하나의 대규모 학살사건이 되었다. 주원장은 호유용 일당을 모두 옥에 가두고 호유용과 관계가 있었던 자들을 모두 잡아들이기 시작했는데, 이 일은 홍무 13년(1380)에 시작되어 10년이 지나서도 그치지 않았다.그 후 주원장은 대장군 남옥(藍玉, ?-1393)②의 모반을 구실로 삼아 또 한 차례 수많은 사람들을 옥에 가두고 참형했다(1393). 이 두 사건으로 인해 투옥과 살육이 14년 동안 계속되었고 여기에 연루되어 죽은 자가 무려 4만5천여 명에 달했는데, 심지어 호유용 집안 노비들의 먼 친척까지도 살아남지 못했다. 왕몽은 호유용의 집에서 그림을 감상한 일밖에 없었기 때문에 이 사건이 발생한지 2년이 지나도록 아무런 일도 일어나지 않았다.③ 그러나 얼마 후에 연루자 색출의 규모와 범위가 확대되자 왕몽도 호유용과 접촉했다는 죄명을 쓰고 하옥되었는데, 이 시기에 왕몽은 7 · 80세의 노인이었다. 결국 노화가 왕몽은 이 정치사건 때문에 옥중에서 억울하게 세상을 떠났다(1385). 왕몽의 사망 소식을 들은 도종의(陶宗儀, 14세기 중후반 활동)④는 비통한 심경을 시를 통해 드러내었다.

인물의 됨됨이는 삼주수(三珠樹)⑤와 같고

① 【저자주】『明史』, 「胡惟庸傳」 참고.
② 남옥(藍玉, ?-1393)은 명초(明初)의 무장(武將)이다. 〔인물전〕 참조.
③ 【저자주】이 해에 왕몽은 「몽헌도(夢軒圖)」(卷)를 그렸다.
④ 도종의(陶宗儀, 14세기 중후반 활동)는 원말 명초(元末明初)의 문학가 · 서예이론가이다. 〔인물전〕 참조.
⑤ 삼주수(三珠樹)는 고대 신화에 나오는 나무이다. 황제가 아끼던 보석을 적수(赤水)에 빠뜨렸는데 그 보석은 결국 찾지 못하고 적수 가에 빛나는 아름다운 나무가 한 그루 자라났다. 나뭇잎이 모두 빛나는 진주였다고 한다. 나무의 양쪽에 대칭으로 두개의 가지가 뻗어 나와 본래 줄기와 함께 세 개가 되었는데, 멀리서 바라보면 혜성의 꼬리와 같아 삼주수라고 불렸다.

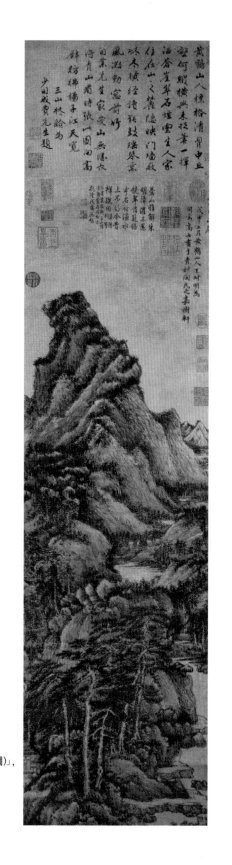

그림 84
「하일산거도(夏日山居圖)」,
왕몽(王蒙),
종이에 수묵,
118.1×36.2cm,
북경고궁박물원

재능의 찬연함은 오봉루(五鳳樓)⑥에 올랐네.
세간에는 당(唐)나라의 북원(北苑)⑦을 말하지만
나는 한(漢)나라의 남주(南州)⑧라 말하겠네.
뛰어난 인물 되는 큰 꿈을 가졌는데
놀랍게도 감옥에서 근심하고 있었네.
평생을 살아온 이 노인의 눈물은
말년에 벗 때문에 흘리는 것이라네.589)

- 「곡왕황학(哭王黃鶴)」

왕몽은 조상들과 외조부가 높은 관직을 지낸 부귀한 집안에서 태어났던 까닭에 늘 지위에 대한 미련을 버리지 못했다. 원대 말기에는 농민기의가 불시에 발생하는 등 천하가 태평하지 못하여 왕몽의 마음을 불안케 했다. 그는 자신의 실리와 지위를 면밀히 고려하면서 세월을 보내다가 어느 날 하산하여 하급관리가 되었고, 또 관직을 버리고 홀연히 산속에 들어가 은거했다. 후에 그는 또 하산하여 정세를 엿보다가 호전의 기미가 보이자 또 벼슬길에 나아갔다. 왕몽은 자신의 흥취와 이익을 구하기 위해 도처를 다니면서 문인화가들과 교유하고 집권층 관료들을 접견했는데, 그것이 가끔은 이롭게 작용하기도 했지만 결국에는 큰 재앙으로 돌아오고 말았다.

이러한 왕몽의 사상과 성격은 그의 그림에도 반영되어 있다. 즉 왕몽의 그림은 번밀하고 변화가 많으며, 또한 시원스럽거나 간결하지 못하고 면모에 일관성이 없다. 그래서 왕몽의 그림에서는 예찬의 그림과 같은 단순 간결한 면모는 볼 수 없는데, 이는 두 사람의 기질이 서로 달랐기 때문이다.

일찍이 예찬은 왕몽에게 혼탁한 관리사회에서 벗어나 진지하게 은거할 것을 권유하는 시를 여러 번 지어 보내주었다.

벼슬과 녹봉을 어찌 귀하다 하겠는가?
구슬을 보고도 보물로 여기지 않네.

⑥ 오봉루(五鳳樓)는 북경 자금성(紫禁城)의 정문인 오문(午門)의 속칭이다.
⑦ 북원(北苑)은 황궁의 북쪽에 있는 황실 원림(園林)이다.
⑧ 한나라 때 남주(南州)는 후에 백주(白州)로 개명되었다가 다시 남창군(南昌郡)이라 하였다. 지금의 사천성 만현(萬縣) 서쪽이다.

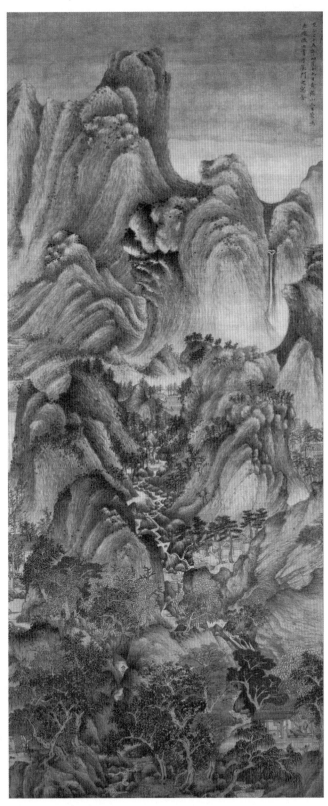

그림 85
「하산고은도(夏山高隱圖)」,
왕몽(王蒙),
비단에 수묵담채,
149×63.5cm.
북경고궁박물원

평범한 백성이 되기를 원했기에

도를 즐기면서 가난을 모른다네.[590]

- 「송왕숙명(送王叔明)」

들밥과 생선국은 어디인들 없겠는가?

이 몸은 벼슬의 노예가 되지 않으리.

도주공(陶朱公) 범려(范蠡)[9]는 명성을 피했지만

안개 물결 속에 있는 낚시꾼과 같겠는가?[591]

- 「기왕숙명(寄王叔明)」

안타깝게도 왕몽은 예찬의 충고를 진지하게 받아들이지 않아 결국 잔혹한 정치 투쟁의 틈 속에서 비참하게 죽고 말았다.

왕몽은 그림을 많이 남겼고 면모도 다양한데, 그 중에 「청변은거도(靑卞隱居圖)」와 「하일산거도(夏日山居圖)」는 왕몽의 독자적인 작풍과 성취를 대표하는 작품이다.

「청변은거도(靑卞隱居圖)」.(그림 83) 절강성 오흥현(吳興縣) 서북쪽에 자리한 변산(卞山. 또는 弁山이라 쓰기도 한다)의 풍광이 묘사되어 있다. 변산은 산세가 높이 치솟아 있고 산꼭대기에 벽암(碧巖)·수암(秀巖)·운암(雲巖)으로 일컬어지는 세 개의 사석이 있는데, 이 그림은 변산을 사실적으로 묘사한 그림으로 볼 수 없다. 산비탈 아래에서 출발하여 올라가는 도중에 시냇물·산기슭·수림·촌락·산길·은자가 있고 수많은 절벽과 골짜기, 그리고 첩첩이 올라가는 고개와 폭포·구름·안개가 잡다하게 분포되어 있다. 경치가 전면적이고 경물이 번다하며 산에 있을 법한 경물이 다 갖추어진 듯한데, 이는 왕몽 산수화의 특징이다. 우측 상단에는 왕몽이 남긴 기록이 있어 "지정(至正) 26년(1366) 4월에 황학산인(黃鶴山人) 왕숙명(王叔明)이 청변은거도를 그리다"[592]라고 하였다. 산석의 준법(皴法)을 보면, 뚜렷한 윤곽선은 거의 없고 헝클어진 피마준에 해삭준(解索皴)[10]이 가미되었는데, 동원·거연의 피마준보다 필선이 더 가늘고 부드러우면서 번다(繁多)하고 성글다. 산석의 묵법은 건묵(乾墨)과 습묵(濕墨)이 혼용되

⑨ 범려(范蠡)는 춘추시대 초(楚)나라의 정치가이다. 〔인물전〕 참조.

⑩ 해삭준(解索皴)은 산수화에서 바위 질감을 표현하기 위해 사용하는 풀린 밧줄과 같은 모양의 준이다. 필선 하나하나는 약간의 꼬임을 나타내며, 주로 침식된 화강암 바위 표면을 묘사하는 데 사용된다.

었는데, 즉 물기가 적은 묵필을 사용하여 성글고 대략적으로 윤곽선을 그은 다음에 담담하고 윤택한 묵필로써 준을 거듭 가하고 이어서 수묵을 바림했으며, 마지막으로 물기가 메마른 초묵(焦墨)[11]을 몇 필 더 가하여 양감을 강조했다. 높이 솟은 산봉우리와 산허리 그리고 언덕 상의 준법에 약간의 변화가 나타나 있으며, 또한 산 중앙의 해삭준도 피마준에 변화를 가미한 유형으로 즉 필선이 더 가늘고 번밀하며 용필이 더 분방하다. 거대한 바위절벽 상의 준필(皴筆)은 곳에 따라 소밀(疏密)의 변화가 있으나 전체적으로 보면 뚜렷하고 듬성듬성하다. 더 높은 곳의 횡준(橫皴)은 곽희의 화법을 참고한 듯하며 부벽준(斧劈皴)[12]의 요소도 약간 보인다. 산봉우리에는 소피마준(小披麻皴) 사이에 우점준(雨點皴)[13]을 가미하여 많은 바위의 효과를 더 부각시켰으며, 또한 산석의 구조를 구분한 필선에 짙은 태점을 가하거나 초묵의 파필(破筆)[14]을 드문드문 가하여 풍성하고 울창한 효과를 더 강조했다. 왕몽의 수목 화법은 서로 비슷한 자태의 고목 몇 그루가 단조롭게 어우러진 예찬의 수목 그림과는 자태와 화법이 다를 뿐 아니라 예찬이 그린 수목보다 훨씬 더 번밀(繁密)하고 풍성하다. 산비탈 아래에 무리지어 있는 수목 중에 오른편 한 그루의 가지는 게 발톱 또는 个자를 거꾸로 세워놓은 모양이며, 왼편의 두 그루는 몇 종류의 부드럽고 청윤(淸潤)[15]한 묵점이 가해졌다. 더 오른편 한 그루의 나뭇잎은 우모준(牛毛皴)[16]과 비슷하고, 더 왼편 수목의 잎에는 윤곽선을 그은 후에 점을 가하였다. 이 수목 무리는 얼핏 보아도 서로 잘 어우러져 있는데, 자세히 보면 왕몽이 많은 변화를 추구하기 위해 고심한 흔적이 역력히 나타나 있다. 산 위의 수목도 화법이 이와 동일하며, 작은 소나무의 화법은 거연의 「만학송풍(萬壑松風)」 상의 소나무와 많이 닮았다.

　　총괄하자면, 왕몽의 「청변은거도」는 해삭준·피마준과 초묵 건필의 태점, 그리

[11] 초묵(焦墨)은 농묵(濃墨)보다 짙고 치밀한 먹색으로 그림이 거의 완성된 단계에서 경물에 악센트를 기히기 위해 사용된다.

[12] 부벽준(斧劈皴)은 도끼로 나무를 찍어낸 자국과 같은 바위 표면의 질감을 나타내는 준(皴)으로, 붓을 옆으로 뉘어 신속하게 아래로 끌며 그어 내린다. 바위가 단층에 의해 갈라진 형상을 묘사하는 데에 많이 사용되며, 크기에 따라 대부벽준(大斧劈皴)과 소부벽준(小斧劈皴)으로 나뉜다.

[13] 우점준(雨點皴)은 아주 작은 타원형으로 찍혀진 붓 자국이 빗방울같이 생긴 준이다. 주로 산의 밑부분에는 크게 나타내며 위로 올라갈수록 작게 한다.

[14] 파필(破筆)은 붓털의 끝이 갈라져서 흐트러진 모양이다.

[15] 청윤(淸潤)은 맑고 윤택한 것이다.

[16] 우모준(牛毛皴)은 소의 털과 같이 짧고 가느다란 필선으로, 화성암의 표면질감을 나타내는 기법이다. 피마준보다 선이 짧고 가늘다.

그림 86 「태백산도(太白山圖)」, 왕몽(王蒙), 종이에 수묵채색, 28×238.2cm, 요녕성박물관

虞山圖

曾誦昌黎作
太白山高三百
墨又恍子美句
蒼蒼布穢溟
歷嘗詩人指
菴齋迢遞屬
雲霞氣蒼秋
此後有石氷可
戴談餘名讚
覽案頻壯我
玉案太白圖
橫阿崖峰嶁我
是乎一兄不离
雲青道直與
戴氣枯吸呼
秀鎮龍空生
切愛異巖
寂洗離崖
寶窟浤巖
以朱羽崇
在報知絕頂
无凡亭烹
松舟榭梓
賴芳泳深泉
蒼澗沿橋通
林歔出梵
宫干古高僧
閣落鐘爐辛
皓崖雪褄居茶
戴是官為足備
浮雲莉人作岩
下排絲山橋
立志彝丼為橋
日菴左蒼瘠圖
此右手湖遮眠
不却平湖遠眠

그림 87 「단산영해도(丹山瀛海圖)」, 왕몽(王蒙), 종이에 수묵채색, 28.5×80cm, 상해박물관

고 변화가 다양한 필선을 운용하여 울창하고 광활하고 요원한 예술적 경계를 표
현하여 감상자에게 깊고 수려한 정취를 느끼게 해준다. 이 그림의 화법과 정신적
면모는 원대 이전에는 없었던 것으로, 확실히 왕몽의 산수화 중에서도 가장 걸작
으로 일컬어질 만하다. 동기창은 이 그림을 감상하고는 감탄을 금치 못하여 "천하
제일 왕숙명이 그리다 (天下第一王叔明畵)"라고 휘호함에 이어서 다음과 같은 평문을
써내려갔다.

　　필묵에 정묘한 이는 왕유이고, 마음을 맑게 하여 도를 관조한 이는 종병이다.
왕몽의 필력은 솥을 들어 올릴만하니 오백년 이래 이런 인물은 없었다. 예찬은
왕몽의 그림에 대한 찬시에서 '이 그림은 정신과 기운이 흘러넘치고 자유분방하

며 맑고 깨끗하니, 진실로 왕몽의 평생에 가장 뜻을 얻은 산수화이다'라고 하였
다. 예찬은 집으로 물러감이 마땅할 것이다. 경신(庚申, 1620)년 중추(中秋)날에 금창
문(金昌門)의 끝에서 일백 길 떨어진 배 안에서 동기창이 쓰다.593) - 「제왕숙명청변
은거도(題王叔明靑卞隱居圖)」

　　동기창은 평소에 예찬의 그림을 가장 높이 평가했지만, 이 그림만은 예찬의 그
림도 이를 수 없는 높은 수준이라 여겼다. 일찍이 동기창은 변산 일대에 정박하여
오랫동안 경치를 감상한 후에 "이 산의 정신을 전하여 그려낼 수 있는 자는 오직
왕몽 뿐이다"라고 말한 바가 있다.
　　「하일산거도(夏日山居圖)」.(그림 84) 긴 소나무와 높은 산봉우리, 그리고 산간 평지 위

의 가옥이 수묵으로 묘사되어 있다. 소나무의 화법을 보면, 줄기의 윤곽선과 준필의 묵색이 서로 같아졌으나, 짙은 묵선을 윤곽선 위에 간간이 가하여 좀 더 강조했으며, 세필(細筆)을 사용하여 가늘고 부드럽게 그은 솔잎이 자못 정취가 있다. 원경의 소나무와 잡목은 줄기와 잎이 구분되지 않으며, 더 먼 곳의 작은 수목은 어수선한 필선으로 대략 묘사되었는데, 태점과 비슷하여 구별하기가 어렵다. 산석의 윤곽선도 준(皴)과 묵색이 비슷하여 구별이 되지 않는데, 이는 동원의 준법에 변화를 가미한 형식이다. 준선이 짧고 번다하여 선 같기도 하고 점 같기도 한데, 이는 자잘한 짧은 선으로 이루어졌다 하여 '우모준(牛毛皴)'이라 칭해졌다. 준을 가한 후에는 담묵(淡墨)을 거듭 바림했는데, 효과가 화사하고 윤택하다. 산봉우리가 번밀하고 복잡하여 중후한 느낌을 더해주고 있다.

우측 상단의 왕몽이 남긴 기록에 "하일산거. 무신(戊申, 1368)년 2월에 황학산인 왕숙명이 동현고사(同玄高士)에게 주기 위해 청촌(青村) 도씨(陶氏)의 가수헌(嘉樹軒)에서 그리다"594)라고 하였다. 이 그림은 「청변은거도」를 그린 후 2년째 되던 해에 그려졌고, 두 그림의 풍모가 서로 비슷하다. 이 두 그림과 비슷한 풍모의 그림으로 왕몽이 지정(至正) 27년(1367)에 그린 「임천청집도(林泉淸集圖)」가 있다. 지정 27년은 원 왕조가 멸망하기 1년 전으로, 즉 왕몽의 화풍이 가장 성숙했던 만년시기에 그려진 작품이다.

「하산고은도(夏山高隱圖)」.(그림 85) 울창한 수림과 첩첩이 이어진 산봉우리가 묘사되어 있다. 시냇물 한 줄기가 산의 깊숙한 곳에서 흘러나와 그림의 중심선을 이루고 있고, 계곡을 따라 촌락과 가옥이 많다. 비록 화면을 가득 채운 구도이지만 산의 전후좌우 간의 공간감과 협곡의 그윽한 느낌이 매우 강렬하며, 흐르는 물은 특히 생동한다. 전체적으로 보면, 구도와 포치에 고심한 흔적이 역력하며, 기세가 비범하고 경계가 깊고 광활하다. 우측 상단의 왕몽이 남긴 기록에 "하일고은. 지정 25년(1365) 4월 17일에 황학산인 왕몽이 언명징사(彦明徵士)⑰를 위해 오문(吳門)의 우사(寓舍)⑱에서 그리다"595)라고 하였다.

산석의 준필이 종이 상에 그은 준필보다 우람하고 습윤한데, 간혹 성글고 허(虛)한 준필도 있으나 대부분 실(實)하고 번밀하며 명대 심주의 묵법과 닮았다. 습묵(濕

⑰ 언명징사(彦明徵士)가 어떤 인물인지 아직 밝혀지진 않았으나, 원대에 징사(徵士)를 자(字)로 삼은 은사가 많았다. '징사'는 조정의 부름을 거절한 은사를 뜻한다.
⑱ 우사(寓舍)는 임시로 거주하는 집이다.

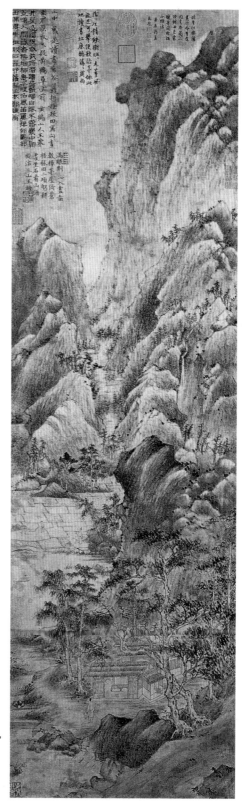

그림 88
「곡구춘경도(谷口春耕圖)」,
왕몽(王蒙),
종이에 수묵,
124.9×37.2cm,
대북고궁박물원

墨)이 사용된 넓은 잎이 변화가 적고 묵색 단계도 풍부하지 않다. 결론적으로 왕몽의 비단 그림은 필묵이 습윤하고 필선이 매끈하여 효과가 종이에 그려진 그림보다 못하지만, 전체적인 기세는 놀랄 만하며 경물의 포치와 용묵도 여전히 번밀하고 복잡하다.

「태백산도(太白山圖)」.(그림 86) 왕몽의 청년시기 작품으로 보인다. 화면상에는 무성하고 빽빽한 송림과 잡목, 군데군데 자리한 사원·궁전·누각, 그리고 길게 이어진 산령(山嶺)이 묘사되어 있다. 용필이 간략하면서도 예리하고 시원스러운데, 조맹부의 「수촌도(水村圖)」와 「쌍송평원도(雙松平遠圖)」의 용필법을 섭렵한 후에 변화를 가미한 듯한 형식이다. 그러나 이 그림의 용필이 더 가늘고 예리하며, 특히 묵점이 많다. 소나무와 산석의 용필이 매우 번밀하여 왕몽 특유의 번밀한 면모가 나타나 있다. 그러나 왕몽의 후기 작품에서 볼 수 있는 건묵(乾墨)과 습묵(濕墨)을 혼용한 형식은 보이지 않고, 준과 찰(擦)⑲을 거듭 가해져 있어 효과가 무성하고 두텁다.

「단산영해도(丹山瀛海圖)」.(그림 87) 송대 왕선(王詵)의 「연강첩장도(煙江疊嶂圖)」와 형식이 비슷하다. 화면상에 "향광거사 왕숙명이 그리다 (香光居士王叔明畵)"라는 기록과 함께 '황학산초(黃鶴山樵)'라 새긴 인장이 찍혀 있는 것으로 보아 왕몽이 황학산에 은거한 후에 이 그림을 그렸음을 알 수 있다. 왕몽은 왕선의 화법을 섭렵한 후에 이 그림 상에 화법이 세밀한 또 하나의 풍격을 갖추었다.

「곡구춘경도(谷口春耕圖)」.(그림 88) 전반적으로 거연의 화법을 배운 유형으로, 왕몽의 다른 그림들과는 구별된다.

「상강풍우도(湘江風雨圖)」. 미씨 부자와 고극공의 화법이 반영되어 있는데, 다만 이들의 그림보다 여백이 더 대담하게 남겨져 있다.

「갈치천이거도(葛稚川移居圖)」.(그림 89) 화법이 매우 독특하다. 동진(東晉)의 갈홍(葛洪, 283-약343)⑳이 처소를 나부산(羅浮山)①으로 옮긴 후에 수련하는 내용이 묘사되어 있다. 화면상에 왕몽이 남긴 기록에 이르기를 "갈치천이거도 내가 일장(日章)과 더불어 이 그림을 그린지가 벌써 몇 년이 지났다. 오늘 다시 펼쳐보고 비로소 그 위에 화제(畵題)를 쓴다. 왕숙명이 기록하다"596)라고 하였다. 이 그림에서는 나뭇잎이 가장

⑲ 찰(擦)은 붓을 종이나 비단에 비벼 문지르는 기법으로, 뚜렷한 준선을 모호하게 하거나 바위나 나무의 질감을 표현할 때 많이 사용된다.
⑳ 갈홍(葛洪, 283-약343)은 동진(東晉)의 철학자·의학자이다. 제1권 〔인물전〕 참조.
① 나부산(羅浮山)은 광동성 증성현(增城縣) 북동쪽에 있는 선산(仙山)이다.

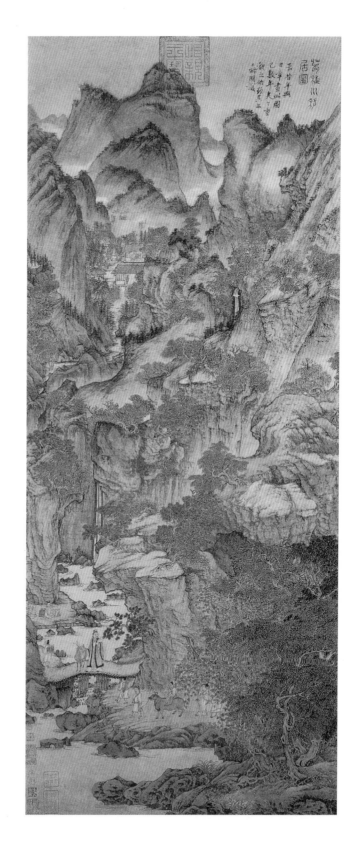

그림 89
「갈치천이거도
(葛稚川移居圖)」,
왕몽(王蒙),
종이에 수묵채색,
139×58cm,
북경고궁박물원

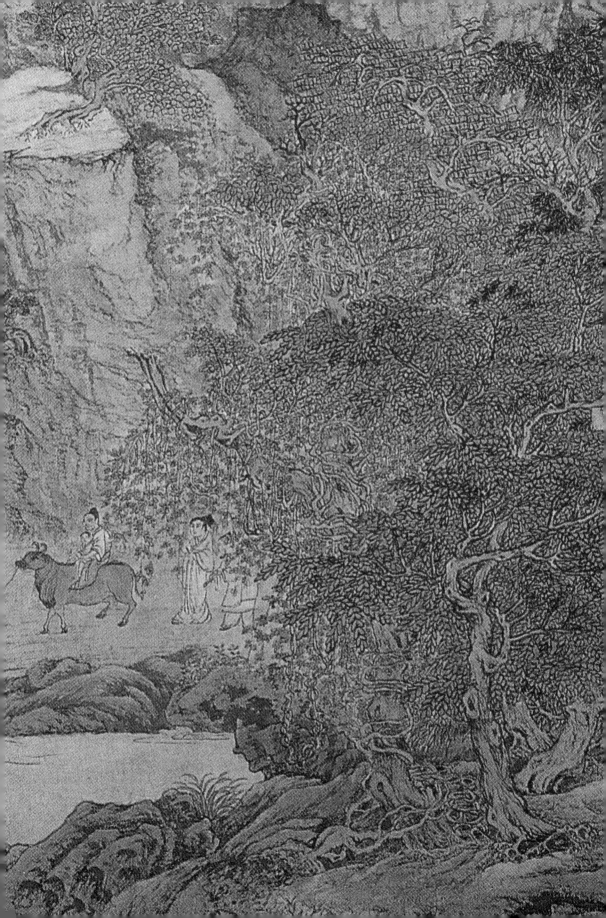

두드러지는데, 즉 윤곽선을 그은 후에 홍색 또는 석청(石靑)② · 석록(石綠)③ 등을 짙게 채색하여 매우 곱고 화려하다. 그러나 산석은 수묵 위주로 묘사한 후에 돌출 부위에 황색을 바림하고 파진 부위에 화청(花靑)④을 채색했다. 가장 원경의 산에는 윤곽선을 긋지 않고 회청(灰靑)을 채색하여 이루었다. 산석의 준법은 소부벽준(小斧劈皴)⑤에 변화를 가미한 유형으로, 왕몽의 다른 그림에서는 이러한 준을 볼 수 없다. 즉 물기가 적은 옅은 묵필을 사용하여 부드럽고 유연하게 그렸는데, 묵색이 청담(淸淡)하고 단계가 풍부하면서도 뚜렷하다. 이 그림은 비록 형상은 뚜렷이 나타나 있으나, 필묵은 오히려 명쾌하지 않고 모호하여 몽롱한 필치가 끊임없이 반복되고 있는데 이 또한 왕몽 화법의 특징이다.

왕몽은 조맹부 화법의 영향을 받았고 아울러 원대 이전의 화법을 광범위하게 연구했으며, 특히 동원 · 거연과 곽희의 화법을 많이 섭렵했다. 그러나 종국에는 이들의 격식에서 벗어나 번밀하고 무성한 특색을 갖춘 독자적인 화풍을 형성했다. 원4대가 중에 왕몽의 기법이 가장 총체적이고 숙련되어 있으며, 면모도 가장 다양하다. 또한 왕몽이 발휘한 필묵기교는 기타 명가들의 수준을 크게 능가한다. 그러나 예술품이 주는 깊은 인상과 풍부한 감화력은 총체적이고 숙련된 기법이나 다양한 면모에서 나오는 것이 아니라, 특출하면서도 개성이 뚜렷한 형상과 독특한 미적 경계, 그리고 특히 화가의 예술정신과 그 시대의 특성이 상통하는 지점에서 나오는 것이며, 또한 이를 통해 그 시대의 전형적인 풍모가 반영되어야 한다. 이러한 이유로 왕몽의 산수화는 기법과 고된 노력 방면에서는 예찬의 그림보다 우수했으나, 영향력과 깊은 인상은 예찬의 그림에 못 미쳤다. 특출한 재능과 높은 성취는 각고의 노력에 있었던 것이 아니라 속되지 않은 흉금에 있었던 것이다.

왕몽의 그림은 명 · 청대 화단에서 영향력을 크게 발휘되어 거의 모든 화가들이 왕몽의 그림을 배웠다.

② 석청(石靑)은 광물성 청색 안료이다. 남동광(藍銅鑛, azurite)을 갈아서 그 가루에 아교와 물을 섞어 데워서 사용한다.
③ 석록(石綠)은 청황(靑黃) 간색(間色)의 녹색(綠色) 안료이다. 성분은 공작석(孔雀石, malachite)이다.
④ 화청(花靑)은 고운 남색(藍色, indigo) 또는 쪽빛이다.
⑤ 부벽준(斧劈皴)은 도끼로 나무를 찍어낸 자국과 같은 바위 표면의 질감을 나타내는 준으로, 붓을 옆으로 뉘어 재빨리 아래로 끌며 그어 내린다. 바위가 단층(斷層)에 의해 갈라진 형상을 묘사하는 데에 많이 사용되며, 크기에 따라 대부벽준(大斧劈皴)과 소부벽준(小斧劈皴)으로 구분된다.

제7절 고일(高逸)의 대가 — 예찬(倪瓚)

1. 예찬(倪瓚)의 생애

예찬(倪瓚, 1306-1374).[6] 원명(原名)은 정(珽)이고, 자는 원진(元鎭) 또는 현영(玄瑛)이며, 호는 운림(雲林)·운림생(雲林生)·운림자(雲林子) 등이다. 이 외에도 별호(別號)가 많아 풍월주인(風月主人)·소한선경(蕭閑仙卿)·환하생(幻霞生)·환하자(幻霞子)·창랑만사(滄浪漫士)·주양관주(朱陽館主)·곡전수(曲全叟)·무주암주(無住庵主)·형만민(荊蠻民)·정명거사(淨名居士) 등이 있으며, 또 이름을 바꾸어 해현랑(奚玄郎)이라 부르기도 했다. 때때로 그림 상에 나찬(懶瓚)

[6] **【저자주】** 예찬의 생졸년은 줄곧 1301-1374년으로 여겨져 왔다. 예컨대 『사원(辭源)』 '예찬' 조와 중국사과원문학연구소(中國社科院文學研究所)에서 편찬한 『중국문학사(中國文學史)』 '예찬'절(각 판본의 『중국문학사』가 모두 동일하다), 중국 내외에서 역대에 걸쳐 편찬된 『중국회화사(中國繪畫史)』·『중국미술사(中國美術史)』 등의 저작 및 예찬 관련 연구 문장에서 모두 이 설을 따랐다. 이 설의 근거는 주남로(周南老, 1308-1383)가 저술한 「원치사운림신생묘지명(元處士雲林先生墓地銘)」으로, 내용 중에 "홍무(洪武) 갑인(甲寅, 1374)년 12월 11일 갑자(甲子)시에 병으로 사망했는데, 향년 74세였다 (洪武甲寅十一月十一日甲子, 以疾卒, 享年七十有四)"라고 되어 있다. 예찬의 사망한 해 1347년에 근거하여 추산하면 예찬의 생년은 1301년이 된다. 그리고 주남로는 소주(蘇州) 사람이자 예찬과는 친우지간이었으므로 예찬을 위해 쓴 묘지명 상의 졸년이 틀릴 리는 없을 것이다. 그러나 예찬의 생년에 대한 가장 확실한 고증은 예찬 본인의 말에 근거해야 한다. 『청비각전집(淸閟閣全集)』과 『청비각전집(淸閟閣全集)』 권5에는 예찬의 시가 많이 수록되어 있는데, 내용 중에 이러한 기록이 있다. "을미년(1355)에 내 나이 딱 50이 되었다. 어려서 학문에 뜻을 두었는데 백발이 되었는데도 이루지 못했으니, 이에 옛 옛 사람의 '지비(知非: 옛날 거백옥蘧伯玉이라 불린 자가 나이 50이 되어서야 예전의 잘못을 알게 되었다는 이야기: 역자)'라는 말을 외우고 슬퍼하면서 길게 탄식하고서 이에 대한 시를 지었다. '2월의 음산한 바람에도 버들은 그대로이고, 50이 되어서야 참으로 잘못을 알 수 있어서 거듭 학문과 마음이 어긋남을 탄식하네.' (乙未歲, 余年適五十, 幼志於學, 皓首無成, 因誦昔人知非之言, 慨然永嘆, 賦此; 陰風二月柳依依, 五十知非良有以, 重嗟學與寸心違.)" 예찬이 1355년에 "내 나이 딱 50이 되었디"고 말했으므로 이 말에 근거하여 추산하면 예찬의 생년은 1306년이 된다. 『청비각전집』 권9에서는 또 예찬이 "지정(至正) 신축(辛丑, 1361)년 12월"에 쓴 제화문(題畫文)이 있는데, 내용에 이르기를 "나이 50이 넘으니까 날마다 죽음이 가까워 옴을 깨달아 옛 일을 억누르지 못하겠으니, 마음을 내버려두고 멀리할 수 있겠는가? (年逾五十, 日覺死生忙(亡)能不爲之撫舊事而縱遠情乎.)"라고 하였다. '지정 신축'년은 1361년이므로 예찬의 생년을 1301으로 삼아 추산하면 이 해에 예찬의 나이는 61세가 된다. 그렇다면 그가 마땅히 "나이 60이 넘었다"고 말을 했어야지 "나이 50이 넘었다"고 말할 리가 있겠는가? 그의 생년을 1306년으로 보고 계산하면, 마침 "나이 50이 넘었다"는 말에 부합된다. 이상의 내용에 근거하여 예찬의 생년은 그가 스스로 한 말을 기준으로 추산하여 1306년으로 보아야 한다. 더 자세한 내용은 졸작 「예운림생년고(倪雲林生年考)」(『美術史論』 1986年 1月號)를 참고하기 바란다.

이라 서명하기도 했고, 후대 사람들이 그를 예우(倪迂)라고 부르기도 했다. 그림 상의 제발문에서는 운림(雲林)을 가장 많이 썼다. 「원처사운림선생묘지명(元處士雲林先生墓誌銘)」에 근거하면, 예찬의 조상 예관(倪寬)은 한(漢) 조정의 어사(御史)를 역임했고 10대조 예원(倪願)은 서하(西夏, 990-1227)의 관리를 역임하다 송(宋) 경우(景祐, 1033-1038) 연간에 송(宋)에 사신으로 들어간 후에 돌아가지 않고 도량(都梁)⑦에 정착했다. 예찬의 5대조 예익설(倪益挈)은 남송 초기에 남으로 내려가 상주(常州) 무석(無錫) 매리(梅里)에 집을 짓고 살았는데, 그 일대의 풍광에 매료되어 무석 사람이 되었다.

예찬의 위로 몇 대 조상들은 모두 은사였으며, 부친 예병(倪炳)과 백부 예춘(倪楠)은 집안의 재산을 잘 경영하여 저명한 부호가 되었다. 그러나 부친 예병이 일찍 사망하여 예찬은 어린 시절에 형의 가르침을 받으며 성장했는데, 예찬 스스로도 이 사실에 대해 "아! 나는 어려서 부친을 여의고 큰 형의 교육을 받으면서 성장했다"597)고 말한 바가 있다. 예찬의 큰형 예소규(倪昭奎, 1278-1328)⑧는 원대 사회에서 자못 능력과 영향력이 있었다. 예소규는 예찬이 출생하기 전에 막부(幕府)⑨에 들어가 서염(徐琰)의 참모관이 되었고, 후에 추천을 받아 여러 행성(行省)⑩에서 수학도서원산장(授學道書院山長)을 역임했으나, 임기를 마친 후 동료들이 추천을 받아 관직에 나아갈 때 그는 "황로(黃老)⑪를 귀의할 곳으로 삼아"598) "혼탁한 속세를 떠났다."599)

⑦ 도량(都梁)은 지금의 호남성 무강현(武岡縣)이다.
⑧ 예소규(倪昭奎, ?-1328)의 자는 문광(文光)이고, 예찬의 큰형이다. 약관(弱冠)의 나이에 고아한 뜻을 품어 세속적인 욕망을 모두 끊었다.(虞集,「倪文光墓碑」) 원정(元貞) 초(1295)에 절서염방사(浙西廉訪使) 서염(徐琰)이 예소규를 막사에 초대했고, 황공망(黃公望)과 함께 서염의 막부(幕府)에 들어가 참모관이 되었다. 후에 예소규는 서염을 추천으로 수학도서원산장(授學道書院山長)이 되었고, 대덕(大德) 11년(1307) 경에 전진교(全眞敎)에 입교하여 김월암(金月巖)을 스승으로 모시며 따랐다. 연우(延祐) 원년(1314)에 예소규는 현문만수궁(玄文萬壽宮)의 주지(住持)가 되어 항주(杭州)에 원궁(元宮)을 열도록 점지해 주었으며, 원 조정으로부터 특별히 '진인(眞人)'의 호칭을 하사받기도 했다. 이 시기에 그는 일약 도문(道門) 중의 혁혁한 저명인사가 되어 원대사회의 상류층 신분이 되었고, 이로 인해 당시에 두각을 나타내기를 바라거나 정치적 지위가 낮았던 강남 문인들의 눈에 그는 큰 유혹거리가 되어 당시에 전진교에 가입한 강남의 문인들이 매우 많았다. 일찍이 황공망(黃公望)과 예소규는 함께 서염의 막사에서 하급관리를 역임했고, 두 사람의 친분도 두터웠다. 비록 사료(史料) 상의 기록은 미미하나, 황공망과 예소규의 동생 예찬이 서로 우의가 매우 두터웠다는 사실은 입증되어 있다. 또한 황공망은 늘 예찬 집안의 청비각(淸閟閣)을 드나들면서 예찬과 더불어 화예를 증진했고, 후에 두 사람은 함께 전진교에 가입했는데, 이러한 사실은 모두 예소규와 밀접한 관계가 있었다.
⑨ 막부(幕府)는 장군의 진영(陣營)이다.
⑩ 행성(行省)은 행중서성(行中書省)으로, 원나라의 지방 통치기관이다.
⑪ 황로(黃老)는 즉 황로학(黃老學)으로 도교를 달리 이르는 말이다. 노자(老子)를 시조로 하는 학문을 말하며 거기에 전설상의 제왕인 황제(黃帝)의 이름을 덧붙인 명칭으로 한(漢)나라 초기에 주창되었다. 무위(無爲)로써 다스린다는 정치사상을 내용으로 하고 있어 한비자(韓非子)의 법치주의 사상과 그 도달점이 비슷하다고 할 수 있으나 그 방법이 음험하지 않은 점이 법치주의와 다르다. 황로라는 말은 『사기(史記)』와 『한서(漢書)』에서 나온 말이다.

후에 예소규는 둘째 동생이 태어나자 장성할 때까지 그를 길렀고 모친의 곁에 시종을 두고는 곧 김봉두(金蓬頭)⑫ 등과 유랑 길에 올랐다. 예소규는 후에 현문관(玄文館)을 지었고, 그로부터 얼마 후에는 도교 상류층의 저명인사가 되어 많은 특권을 누렸다. 예소규는 가족에 대한 책임감이 강하여 당시에 자못 명성이 있었던 양계(梁溪)⑬의 학자 왕인보(王仁輔)⑭를 특별히 초빙하여 예찬과 예영(倪瑛: 예찬의 형이자 예소규의 동생)을 가르치게 했다. 예찬은 23세 전까지 부유한 생활을 누려 의식주에 대한 걱정이 없었기에 세상일에 개의치 않고 독서와 가야금을 즐기고 골동품을 완상하면서 세월을 보냈다. 그러나 예찬은 풍족하고 편안한 생활을 누리면서도 한편으로는 "호방한 습속(習俗)을 갈고 닦아 집안 자제들에게 수고를 끼친 적은 없었으며"600) 또한 "학문에 노력하여 배우기를 좋아했고"601) 가끔 배운 바가 실천에 옮겨지기를 바라기도 했다. 후에 예찬은 자신의 소싯적 행적과 사상을 다음과 같이 회고했다.

> 마음을 다져 학문에 노력하고
> 의리와 절개 지킬 것을 생각하네.
> 문을 닫고는 경사(經史)를 읽고
> 문을 나서면 친구를 찾는다네.
> 붓을 놀려 사(詞)와 부(賦)를 짓고
> 감상을 하면서는 평론이 많았네.
> 속된 사람들을 백안시해왔고
> 청렴한 견해로 영재(英才)를 굽혔네.
> 부귀가 어찌 말할 만한 것인가?

⑫ 김봉두(金蓬頭)는 전진교(全眞敎)의 저명한 도사이다. 〔인물전〕 참조.
⑬ 양계(梁溪)는 무석시(無錫市)를 가로시르는 하천이다.
⑭ 왕인보(王仁輔)의 자는 문우(文友)이고, 감숙(甘肅) 농서(隴西) 곤창(巩昌) 사람이며, 무석(無錫)의 대 화가 예찬의 스승이다. 현지(縣志)에서는 왕인보에 대해 "오중(吳中)의 산천과 인물에 대해 아는 바가 많아서 『무석지(無錫志)』를 지었다 (多知吳中山川人物, 作無錫志.)"고 왕인보는 생전에 두 번 결혼했는데 모두 무석 출신의 부인이었다. 왕인보에게는 자식이 없어 제자 예찬이 그를 자신의 집으로 불러들여 오랜 기간을 함께 살면서 보필했다. 예찬의 당형(堂兄) 예소규(倪昭奎)는 후에 저명한 도사가 되었는데, 원 조정에서 그에게 '원소신응숭도법사(元素神應崇道法師)'의 칭호를 내려줌과 동시에 주지(住持)를 제안했다. 예소규는 무석의 동문(東門) 성내에 대규모의 도교궁관(宮官) 현원만수궁(玄元萬壽宮)을 축조했고, 이 시기에 독실한 도교신도였던 왕인보는 예소규 문하의 제자가 되었다. 후에 예소규가 혜산(惠山) 청미암(淸微庵)을 축조할 때 왕인보에게 비문 「청미암기(淸微庵記)」를 쓰게 했는데, 이 비문이 왕인보의 저술 『무석지』를 제외한 그의 유일한 문장이다.

명예를 드리울 생각뿐인데.[602]

- 「술회(述懷)」

예찬이 어린 시절에 '학문에 노력한' 이유가 부귀영화를 누리기 위해서가 아니라 '명예를 드리우기' 위함이었음을 알 수 있다.

예찬이 23세 되던 해에 큰형이 세상을 떠났고, 얼마 후에 적모(嫡母: 예찬은 서자였다.)[15]도 세상을 떠났다. 예찬은 이들을 떠나보내는 비통한 심경을 이렇게 토로했다.

큰형이 갑자기 세상을 떠나고
어머니도 그 길을 따라 가셨네.
폐와 간이 찢어질듯 통곡했더니
소상(小祥)[16]과 대상(大祥)[17]에 추위 더위 함께 오네.[603]

- 「술회」

비록 예찬의 생모가 생존해 있었지만 가업을 꾸려 나갈 능력이 없었을 뿐 아니라 오히려 예찬이 봉양해야 할 처지였기에 결국 예찬이 집안일을 책임지는 부담을 져야 했다. 예찬은 23세 이후부터 방탑(方塔) 모양의 3층 건물인 청비각(淸閟閣)을 관리했는데, 일찍이 예찬의 벗 왕빈(王賓, 약1335-1405)[18]은 청비각에 대해 다음과 같이 설명했다.

(청비각) 안에는 수천 권의 책이 있었는데 모두 (예찬이) 손수 대조하여 고친 것으로서, 경서(經書) · 사서(史書) · 불서(佛書) · 노장서(老莊書) · 기백(岐伯) · 황제(皇帝)에 관한 책들이었다. 옛 종묘에 갖추어 놓는 솥과 이름난 거문고가 좌우에 진열되어 있고 소나무 · 계수나무 · 난초 · 대나무와 향기 나는 국화가 에워싸고 있었으며, 그 바깥에는 높은 나무와 긴 대나무가 무성하면서도 매우 빼어났다. 그래서 스스로 호를

⑮ 적모(嫡母)는 서자(庶子)가 부친의 정실(正室)을 부르는 말이다. 예찬은 서자였고, 부친의 정실이자 형 예소규의 생모를 가리킨다.
⑯ 소상(小祥)은 사람이 죽은 지 1년 만에 지내는 제사이다. 연제(練祭: 練祥) · 기년제(朞年祭) · 일주기라고도 한다.
⑰ 대상(大祥)은 3년상(喪)을 마치고 탈상(脫喪)하는 제사로, 초상부터 윤달은 계산하지 않고 25개월 만인 재기일(再忌日)에 지낸다.
⑱ 왕빈(王賓, 약1335-1405)은 원말 명초(元末明初)의 명의(名醫) · 화가이다. 〔인물전〕 참조.

운림이라 하였다.604) – 「원처사운림예선생여장묘지명(元處士雲林倪先生旅葬墓志銘)」

　예찬의 집안에는 청비각 외에도 운림당(雲林堂)·소한선정(逍閑仙亭)·주양빈관(朱陽賓館)·설학동(雪鶴洞)·해악옹서화헌(海岳翁書畵軒) 등의 건축물이 있었다. 예찬에게 별다른 취미는 없었고, 오직 고법서와 명화 수집을 좋아하여 사려고 마음먹은 물건이 있으면 재화를 아끼지 않고 사들였다. 당시에 '청비각' 안에는 많은 명화들이 소장되어 있었다. 예컨대 장우(張羽, 1333-1385)19)의 「제심어사소장원진죽지(題沈御史所藏元鎭竹枝)·부기(副記)」에서는 "청비각에 올라 금빛 향로에 향을 피우면 장승요(張僧繇)의 오묘한 그림을 보게 된다"605)고 하였으며, 진계유(陳繼儒, 1558-1639)20)의 『니고록(妮古錄)』에서는 "왕유의 「설초도(雪蕉圖)」가 일찍이 청비각에 있었다"606)고 하였다. 또 변영예(卞永譽, 1645-1712)①의 『식고당서화휘고(式古堂書畵彙考)』 「청비각장화목(淸閟閣藏畵目)」에는 청비각 내의 소장품에 대해

　　(청비각 안에는) 장승요의 「성숙도(星宿圖)」, 오도자의 「석가불강생도(釋迦佛降生圖)」, 상찬(常粲)②의 「불인지도(佛因地圖)」, 형호의 「추산만취도(秋山晚翠圖)」, 이성의 「무림원수(茂林遠岫)」, 동원의 「하백취부(河伯娶婦)」, 미불의 「해악암도(海岳庵圖)」, 마화지의 「소아육편도(小雅六篇圖)」 등이 소장되어 있었다.

라고 기록되어 있고, 아울러 청비각에 소장되었던 역대 법서들도 기록되어 있다. 예찬은 이곳에서 불서(佛書)를 읽고 시와 그림과 가야금을 즐겼다. 예찬의 벗이었던 왕빈과 장단(張端, 약1320-1380)③은 예찬의 이 무렵 행적에 대해 다음과 같이 기록했다.

　　늘 비바람이 그치고 나면 지팡이를 짚고서 천천히 거닐고 한적하게 오가면서 시가를 읊조리며 즐겼는데, 그것을 바라보는 사람은 그를 세상 밖의 사람으로 알았다. 손님이 오면 번빈이 우스운 이야기를 하여 오랫농안 머물게 했는데, 결국 밤이 되어서야 파했다.607) – 「원처사운림예선생여장묘지명(元處士雲林倪先生旅葬墓志銘)」

19) 장우(張羽, 1333-1385)는 명초(明初)의 시인·문학가이다. 제1권 〔인물전〕 참조.
20) 진계유(陳繼儒, 1558-1639)에 대해서는 제8장 제1절 참조.
① 변영예(卞永譽, 1645-1712)는 청대(淸代)의 서화감상가이다. 〔인물전〕 참조.
② 상찬(常粲)은 당말(唐末)의 화가이다. 〔인물전〕 참조.
③ 장단(張端, 약1320-1380)은 원말 명초(元末明初)의 시인·학자이다. 〔인물전〕 참조.

날이 저물도록 청비각에 앉아 있으면서 세상의 번거로운 일에는 무관심한 듯했다. 때때로 계산소경(溪山小景)을 그렸는데, 사람들은 그것을 얻으면 마치 옥을 받들 듯이 했다. 집안에는 예로부터 살림살이가 넉넉했기에 부(富)를 일로 삼지 않았고, 깨끗함을 좋아하는 버릇이 있었다.[608] - 상동.

운림당(雲林堂) · 소한선정(逍閑仙亭) · 주양빈관(朱陽賓館) · 설학동(雪鶴洞) · 해악옹서화헌(海岳翁書畵軒)의 서재 앞에 온갖 나무와 꽃들을 심은 뒤에 그 아래에 흰 벽돌을 쌓아 둘러놓고 때때로 물을 뿌려 씻었다. 꽃잎이 아래로 떨어지면 끈끈이를 바른 기다란 장대로 그것을 거두어들였는데, 사람들의 발을 더럽힐까 두려워서였다.[609]
- 「운림예선생묘표(雲林倪先生墓表)」

예찬의 평소 생활이 대체로 한가로웠음을 알 수 있다. 예찬은 또 양유정(楊維楨) · 장우(張羽) · 고계(高啓) · 우집(虞集) 등의 시인들과 함께 현문관(玄文館)에 자주 모여 도(道)를 논하거나 혹은 술을 마시고 시를 읊었는데, 이 시기에 예찬은 「현문관도(玄文館圖)」를 그리고 「숙현문관(宿玄文館)」 시 한 수를 지었다. 이원규(李元珪)④의 「동일평강기예원진(冬日平江寄倪元鎭」에서도 "현문관에서 그대를 만나는 날은 무릎을 맞대고 잔을 권하면서 밤새 이야기하는 날이라네"[610]라고 하여 예찬이 현문관에서 벗들과 함께 도를 논한 사실을 뒷받침해주고 있다.⑤

예찬은 가장(家長)이었기에 관아의 세금 독촉과 협박을 견뎌야했고 세금을 거두

④ 이원규(李元珪)는 원대(元代)의 서예가이다. 자는 정벽(廷璧)이고, 하동(河東: 지금의 산서성 영제永濟) 사람이다. 글씨가 선우추(鮮于樞)의 서풍을 닮았으며, 행서가 굳세고 시원스러웠다고 전해진다.
⑤ 【저자주】예찬의 전진교(全眞道)에 가입 여부에 대해서는 더 연구할 필요가 있다. 예찬은 일찍이 현문관(玄文館)을 드나들며 많은 도사들과 서로 교유했기 때문에 필자도 예찬이 신도교(新道敎)에 입교한 적이 있었다는 견해를 견지해왔다. 그러나 논자들이 아직 믿을만한 근거를 못 찾고 있고, 필자도 이에 관한 명확한 기록을 아직 보지 못했다. 다만 주남로(周南老, 1308-1383)가 쓴 「묘지명(墓地銘)」에 "노란 모자에 평민 옷차림을 하고 호수와 산 사이를 떠돌아다녔다 (黃冠野服, 浮游湖山間.)"고 언급되어 있을 따름이다. 여기서 '노란 모자'는 두 가지 의미로 해석할 수 있는데, 하나는 가난한 선비이고 또 하나는 도사이다. 그러나 이 말에 근거하여 그가 29세 때 도교에 가입했다고 단정할 수는 없다. 또한 신도교에 가입한 자들은 모두 도인의 호가 있었는데, 예를 들면 황공망도 호가 일봉도인(一峰道人) · 대치도인(大痴道人)이었다. 예찬은 호가 매우 많음에도 도인의 호는 하나도 없고 오히려 불가의 호인 해악거사(海岳居士) · 환거사(幻居士) · 정명거사(淨名居士) · 무주암주(無住庵主) 등이 많다. 장단(張端, 약1320-1380)은 「예운림선생묘표(倪雲林先生墓表)」 상에 그가 "20여 년 동안 도교사원과 불교사찰에 많이 기거했다 (二十餘年, 多居琳宮梵宇.)"고 기록했다(황공망은 도교사원에 많이 거주했다). 도교신도들은 불교를 용인하지 않았으므로 예찬이 신도교에 가입했는지 아닌지에 대해 더 관심을 기울일 필요가 있다. 그리고 사람들은 종종 도사를 부를 때 ××존사(尊師) · ××노사(老師) 또는 도인이라 하였고 죽을 때는 우화(羽化)라고 칭했다. 황공망에 관련된 자료에는 이러한 칭호들이 많이 보이지만 예찬에 관한 자료에서는 전혀 보이지 않는다.

어들이고 납부하는 일을 스스로 처리해야 했다. 줄곧 속된 자들을 백안시하고 세상일을 외면해왔던 예찬도 이때부터는 속된 자들과 자주 왕래할 수 없었는데, 심지어 밤늦도록 공정(公庭)⑥에서 기다리는 경우도 잦아졌고, 하급관리를 만날 때마다 허리를 구부려 예를 표해야 했다. 예찬은 속된 자들로부터 받는 수모를 견디기 어려워했다. 이 시기에 예찬은 자신의 괴로운 심경을 이렇게 토로했다.

> 고기 잡고 농사 지어 모친 봉양하려는데
> 날마다 공(公)과 사(私)가 침해되어 무너지네.
> 부지런히 노력한지 삼십 년이 되었지만
> 사람의 일은 넓디넓어 종잡을 수 없다네.
> 보내는 세금에 피와 땀이 다하고
> 관아의 부역에 근심병이 더해지네.
> 억울하게 더러운 세상에서 일하니
> 혼란한 마음이 하릴없이 놀라네.
> 서리(胥吏)에게 허리 굽혀 깍듯이 절하고
> 아침 일찍 공정(公庭)에서 기다리고 있다네.
> 어제는 봄풀이 빛을 발하더니
> 오늘은 흰 눈 속의 싹과 같구나.[11]
> - 「술회(述懷)」

예소규가 살아있을 때는 도교 상류계층의 특권을 누렸기에 그 누구도 예찬의 집안을 성가시게 하지 못했으나, 예소규가 세상을 떠난 후부터 예찬의 집안에는 그러한 보호막이 사라졌다. 게다가 예찬은 전답을 제대로 관리하지 못하여 늘 수입보다 지출이 많았다. 예찬이 지은 시를 보면 그가 당시 사회의 어둡고 추악한 단면을 간파하고 있었음을 알 수 있다.

> 흰옷에 흙 묻은 채로
> 공정(公庭) 안에 있는데.
> 상처 받아 움츠러드니

⑥ 공정(公庭)은 공당(公堂)이라고도 하며, 오늘날의 법원에 해당하는 고대의 관청이다.

마음이 불안해지네.
가혹한 저들은 호랑이들이니
오랑캐가 망국 백성을 불쌍히 보겠는가?
백성 보기를 돼지처럼 하니
차라리 치욕이나 피해야겠다.[612]
- 「지정을미소의시(至正乙未素衣詩)」

예찬은 이 시의 말미에 이러한 주(註)를 달았다.

흰옷을 입는 것은 안으로 자신을 살피려 함이다. 관아에서 세금을 독촉하니 근
심과 치솟는 울분을 참고는 시골의 집을 버리고 옷을 챙겨서 밤에 달아날 생각을
했다.[613]

즉 예찬은 관아의 세금 독촉을 피해 전답을 버리고 달아나서 숨어 지내기로 마
음먹었던 것이다. 전답을 버리기 전에 그는 많은 고심을 했다. 즉 도피하면 선친의
유업을 지킬 수 없게 되고 선친의 유업을 "지키고 떠나지 않으면"[614] 각종 세상
일과 속된 관리들이 문을 밀고 들어와 "자신은 욕을 당하고 부모도 위태로워
질"[615] 처지였다. 예찬은 고심 끝에 결국 유랑을 떠나기로 결심했다. 왕빈(王賓)의
「원처사운림예선생여장묘지명」에 "지정(至正, 341-1368) 초에 군대가 아직 움직이지
않았을 때 예찬은 전답을 팔았다"[616]는 기록이 있어 예찬이 35세 무렵에 최초로
전답을 팔았음을 알 수 있다. 또한 예찬이 직접 쓴 「제적조장군유상(題寂照蔣君遺像)」
에 "계사(癸巳, 1353)년에 어머니를 모시고 가솔들을 인솔하여 강변으로 피신했
다"[617]는 내용이 있고, 그가 지정 23년(1363)에 쓴 「제곽천석화병서(題郭天錫畵幷序)」에
"내 고향으로 돌아가지 않은지 이미 십 년이다"[618]라는 내용이 있어 그가 48세
때 가족을 데리고 유랑을 떠났음을 알 수 있다. 이때부터 예찬은 차츰 정신적인
공허감에 빠져들었고, 고통을 덜기 위해 그는 불교에 귀의했다. 예컨대 예찬은 이
시기에 "아! 내 비록 백세의 반을 지나려고 하지만, 불도를 빌어 고요히 좌선을
배우고자 한다"[619]고 말했고, 또 후에 자신의 과거를 회고하여 "5호(五湖)[7]와 3묘(三

[7] 오호(五湖)는 본래 동정호(洞庭湖)·청초호(青草湖)·파양호(鄱阳湖)·단양호(丹阳湖)·태호(太湖)를 가
리켰으나 흔히 태호의 별칭으로 사용되었는데, 여기서는 후자에 속한다.

泖⑧ 사이를 20여 년 동안 왕래하면서 도교사원과 불교사찰에 많이 기거했다"620)고 말했다. 그 후 예찬은 또 한 차례 집으로 돌아가서 전답을 매각했고, 예전의 스승 왕문우(王文友)의 장례를 후하게 치러주었다. 이 시기에 예찬의 오랜 벗 장백우(張伯雨)⑨가 예찬의 집을 방문했는데, 예찬은 노쇠하면 다시 돌아오기 어렵다는 생각에 전답을 판 돈 1100관(貫)을 "(장백우에게) 다 주고 한 꾸러미도 남겨놓지 않았다."621) 그 후 예찬은 전과 다름없이 부인과 함께 유랑 길에 올랐다.

예찬이 최초로 전답을 팔기 전에 하남성 등지의 곳곳에서는 농민기의가 발생했다. 특히 유복통(劉福通)이 영도한 홍건군 농민대기의⑩는 하남성에서 안휘성 일대까지 불길이 번졌고, 강회(江淮) 일대의 농민들도 운집하여 이들에 호응했다. 예찬이 전답을 전부 팔기 이전에 강소·절강성 일대는 이미 큰 혼란에 휩싸였다. 얼마 후 대주(臺州) 황암(黃岩)에서 방국진(方國珍)의 기의가 발생했고(1348) 또 몇 년이 지나 장사성이 고우(高郵)를 점거하게 되는 기의가 발생했다(1353). 예찬의 고향과 그가 활동한 지역은 장사성의 세력권에 속했다. 예찬은 농민기의를 단호히 반대하여 그들을 '요사스러운 도적들'이라 표현하고 곽자의(郭子義, 697-781)⑪와 같은 공신이 나타나 진압해주기를 희망했다.

> 관복을 갖추어 입고 남으로⑫ 나서니
> 군마와 깃발이 길 옆을 눌렀네.
> 기이한 계책은 진곡병(陳曲逆)에서 들려왔고
> 으뜸의 공훈은 곽자의에서 보였네.
> 「국풍(國風)」⑬은 자고로 주남(周南)⑭이 성행했고

⑧ 삼묘(三泖)는 고대 송강부(松江府)에 있었던 호수이다. 전하는 말에 따르면 산 가까이 흐르는 곳을 상묘(上泖)라 하고, 호수의 다리 주위를 중묘(中泖)라 하고, 호수 다리 위에 올라서부터 100여리의 물길을 장묘(長泖)라 하여 삼묘라는 이름이 붙여졌다 한다.

⑨ 장백우(張伯雨)는 원말(元末)의 저명한 도사이자 예찬의 절친한 벗이다. 일찍이 예찬은 그를 위해 심혈을 기울여 「오죽수석노(梧竹秀石圖)」를 그려준 적이 있었다.

⑩ '홍건군농민기의'는 중국 중원에서 이민족 왕조인 원(元)의 지배를 타도하고 한족(漢族) 왕조인 명(明)을 창건하는 계기를 만든 종교적 농민반란이다. [보충설명] 참조.

⑪ 곽자의(郭子儀, 697-781)는 당나라의 무장(武將)이다. [인물전] 참조.

⑫ 남황(南荒)은 남쪽의 거칠고 먼 땅. 여기서는 기의군의 진영을 가리킨다.

⑬ 국풍(國風)은 『시경(詩經)』 제1편의 제목이다. 주로 각국의 민요가 수록되어 있다. 곧 주남(周南)·소남(召南)·패풍(邶風)·용풍(鄘風)·위풍(衛風)·왕풍(王風)·정풍(鄭風)·제풍(齊風)·위풍(魏風)·당풍(唐風)·진풍(秦風)·진풍(陳風)·회풍(檜風)·조풍(曹風)·빈풍(豳風) 등 15개국의 국풍 160편이 실려 있다. 고주(古註)에는 주남·소남을 정풍(正風), 패풍 이하를 변풍(變風)이라 하였는데, 여기서 말하는 정풍이란 덕화(德化)가 미치고 올바른 질서가 유지되는 시대의 노래를 뜻하며

천운(天運)은 한(漢)나라가 창성했다 하였네.
요적(妖賊)[15]들을 진압하여 정벌을 끝내고서
일찌감치 환궁하여 귀인을 받드소서.[622]
　- 「상평장반사(上平章班師)」

이 외에도 예찬은 농민기의를 저주하는 내용의 시를 많이 지었다. 그러나 장사성이 원 조정에 투항하여 태위(太尉)에 봉해지고 평강(平江)에서 관아를 열게 되자 예찬은 오히려 장덕상(張德常)에게 "그대에게 장사성의 안부를 묻나니, 일찍이 양상(良常)에 도착했다니 꿈 또한 맑구나"[623)라는 시를 주어 장사성의 안부를 묻기도 했나. 장덕상은 예찬의 오랜 벗이었고, 후에 장사성을 따라 떠났다. 그 후 예찬은 또 장사성을 찬양하는 내용의 시를 여러 번 지었다.

멀고먼 남쪽지방 북경에선 험난한 길
장공(張公)이 관아를 열어 영웅호걸 되었네.
관리들은 벼슬을 후작과 백작 대하듯 하고
대신들은 백성을 큰아들 대하듯 가까이 하네.[624)
　- 「송항주사총독(送杭州謝總督)」

예찬이 관아를 싫어하고 암울한 당시의 제도에 대해 증오심을 드러낸 주된 이유는 관아와 하급관리들의 지나친 세금 독촉과 협박 때문이었다. 관아에서는 예찬의 지주생활을 근본까지 파괴하진 않았지만 농민기의는 당장 그의 정원부터 훼손시킬 수 있었기에 그는 관아보다 농민기의군을 더 저주했다. 더욱이 관아에서 예찬을 보호해주어야 할 상황이 되자 예찬은 또 태도를 바꾸어 관아를 찬양하기 시작했던 것이다.

예찬은 관직에 몸담지 않았음에도 벼슬한 벗들과 거리낌 없이 왕래했는데, 그의 벼슬한 벗들은 대부분 강호생활에 뜻을 둔 저명한 문인들이었다. 예찬은 승려·도사·은자 부류와의 왕래가 많았다. 예컨대 그는 두진인(杜眞人)·원초진사(元初眞士)·여

그것은 밝고 부드러운 공기에 휩싸여 있으나, 패풍 이하의 변풍은 노여움과 비애가 넘친다.
⑭ 주남(周南)은 『시경(詩經)』 제1편 「국풍(國風)」의 첫 부분이다.
⑮ 요적(妖賊)은 요사스런 도적. 여기서는 농민기의군을 가리킨다.

존사(呂尊師)·장연사(章煉師)·전우사(錢羽士 도사)·희원수좌(希遠首座)·예상인(禮上人)·청상인(淸上人)·간상(簡上: 승려)[16] 등과 함께 시와 그림을 논하면서 즐거움을 나누었고, 또 서로 존중하고 화합했다. 이 시기에 예찬은 종종 배를 타고 소주(蘇州)·오강(吳江) 일대의 태호(太湖)[17] 주변과 송강현(松江縣) 서쪽의 3묘(三泖) 사이를 유람했고, 소주에 갈 때면 늘 주남로·진식(陳植)·진유인(陳維寅)·진여언(陳汝言)의 집에 머물렀다. 예찬과 진여언은 관계가 밀접했는데, 일찍이 예찬이 여러 번 진여언의 그림 상에 시를 써주기도 했다. 지정(至正) 26년(1366)에 예찬은 소주(蘇州) 주장(周莊)의 남쪽에 소재한 육현소(陸玄素)의 고택과 왕중화(王仲和)의 집에 머물렀고, 지정 23년(1363)에서 25년 사이에는 보리(甫里)[18] 육장(陸莊)의 와우려(蝸牛廬)에 머물거나 또는 가끔 친척집에 머물기도 했다. 예찬은 오랜 방랑생활로 인해 정신적 공허감이 더 깊어졌는데, 이 무렵에 예찬은 이러한 시를 남겼다.

혜산(惠山)의 동쪽이 신선의 거처이니
깨달은 자는 색(色)이 곧 공(空)임을 알리라.
서쪽 두 나무 아래의 바위 위에 앉으니
옥생황 소리 구름 속에서 맑은 바람 헤아리네.[625]

지정 23년(1363), 즉 예산이 58세 되던 해에 무인 장씨(蔣氏)가 병으로 사망하여 예찬은 오랜 기간 방랑생활을 함께 해온 반려자를 잃고 말았다. 예찬은 비통한 심경을 시를 통해 드러내었다.

꿈속의 환영은 참인가 거짓인가?
어렴풋한 머릿결[19]과 운무 같은 옷이여.
소나무 사이의 한 조각 가을 달빛,
밤이 깊어 돌아가는 학만이 있구나.
매화를 밝힌 달은 맑고 환한 넋이고
강변 죽림의 추풍은 눈물자국이라네.

[16] 【저자주】 倪瓚, 『淸閟閣全集』 참고.
[17] 태호(太湖)는 강소성과 절강성에 걸쳐있는 큰 호수이다.
[18] 보리(甫里)는 지금의 강소성 소주(蘇州) 일대에 속한다.
[19] 부인의 아름다운 머릿결을 뜻한다.

하늘 밖을 나는 난새⑳는 그림자만 드러내고
애틋하게 죽어서 황촌(荒村)①에 있게 하누나.626)
- 「제적조장군유상(題寂照蔣君遺像)」

이 해 12월 10일에 예찬은 와우려(蝸牛廬)에 머물면서 오랜 벗을 위해 그림 상에
제발문과 서문을 써주었는데, 이때까지도 그는 부인의 죽음을 떠올리며 비통한 심
경을 가누지 못했다. 예찬은 서문에서 말하기를

원망스럽고 한스러운 마음을 어찌 말로 할 수 있겠는가? 내 고향으로 못 돌아
산 지도 이미 10년이다. 붓을 잡은 지기 구슬프게도 오래되었다. 지정 23년(1363) 계
묘(癸卯) 12월 11일 밤에 태호(太湖)의 와우려에서.627)

라고 하였다. 부인이 사망한 후 5년째 되던 해에 주원장이 명 왕조를 건립했고 천
하는 평정을 되찾기 시작했다. 예찬은 늙고 외롭게 되자 고향을 그리워했다.

돌아가고픈 나그네는 생각만 아득하고
솔밭 초가 속의 여인 견우를 꿈꾸네.
도리화 속 세 잔에는 춘풍 속의 술이요
호숫가의 의자는 밤비 속의 배로다.
눈 내린 모래톱엔 기러기 자취 보이고
학의 마음은 지전(芝田)에만 있구나.
타향은 귀향하는 즐거움만 못하니
푸른 나무만 해마다 두견새를 울리네.628)
- 「회귀(懷歸)」

그러나 예찬은 돌아갈 집이 없었고, 명 왕조의 관아에서도 전답세금을 받아내려
고 예찬을 찾아다녔다. 도목(都穆, 1458-1526)②의 『도공담찬(都公談纂)』에 이에 관한 일

⑳ 난새(鸞)는 중국 전설에 나오는 새이다. 『산해경(山海經)』 「서산경(西山經)」에 따르면 이 새는
여상산(女床山)에 살고 있으며, 꿩을 닮은 생김새에 오색 무늬가 있고 소리는 오음(五音)과 같다고 한
다. 이 새가 나타나면 세상이 평안해진다고 한다.
① 황촌(荒村)은 예찬이 부인을 영원히 만날 수 없다는 인식에서 나온 정신적 초토(焦土) 또는 폐허의
은유적 표현이다.

화가 기록되어 있다.

> 예찬이 이미 그의 밭을 나누어 주었는데 세금은 아직 옮겨지지 않았다. 명 왕조가 들어서서 세금을 재촉하는 자들이 몰려들자 예찬은 달아나 갈대숲에 숨었는데, 용연향(龍涎香)③을 피웠다가 붙잡혀서 감옥에 갇혔다. 사람들이 그가 풀려나길 기원하여 방면되었다.629)

이 때문에 예찬은 원 왕조보다 명 왕조를 더 싫어하여 "명초(明初)에 부름을 받았지만 결연히 사양하고 일어나지 않았다."630) 명 홍무 7년(1374)에 예찬은 69세의 나이에 홀로 강음(江陰)에 사는 부인의 친척 추유고(鄒惟高)의 집에 머물렀다. 예찬은 지병(설사병)이 있었음에도 추유고가 정성껏 마련해준 식사 자리에서 술을 과하게 마셨다. 오랜 기간 고독하고 비참하게 지내오다가 모처럼 실컷 마신 예찬은 그날 밤 소리 높여 시를 읊었다.

> 붉은 좀벌레와 푸른 책도 떨어지지 않건만
> 백발의 슬픈 가을은 홀로 견디기 힘들구나.
> 귀인 앞의 오늘 달아 저버리지 말아다오
> 달그림자 길게 읊기 눈썹 한번 펴보리. 631)
> - 「갑인(1374)년 중추절에 부인 친척 추씨의 집에 머물며 병중에 늘 품고 있었던 마음을 읊다 (歲在甲寅中秋寓姻親鄒氏病中詠懷)」

외롭고 가난하게 세월을 보내온 예찬은 어쩌다 얻은 한 번의 병 때문에 다시 일어나지 못하고 같은 해 11월 11일에 추유고의 집에서 청고하고 처량한 일생을 마감했다.

예찬의 유해는 강소성(江蘇省) 강음(江陰) 습리(習里)에 안치되었고, 상락(長樂)의 벗 왕빈(王賓, 약1335-1405)④이 「원처사운림예선생여장묘지명(元處士雲林倪先生旅葬墓志銘)」을 써주

② 도목(都穆, 1458-1526)은 명대(明代)의 학자·문학가·서화비평가이다. [인물전] 참조.
③ 용연향(龍涎香)은 향유고래 수컷의 창자 속에 생기는 이물질로 만든 동물성 향료이다. 딱딱한 고체성분으로 불에 잘 붙는 가연성 물질이며, 회색빛깔 또는 검은색상을 띄며 희끗희끗 마치 대리석처럼 무늬가 있는 특징이 있다. 용연향은 향기로우면서 흙냄새와 동물적 냄새, 파우더향, 향기로운 머스크(사향)향과 바다향을 지니고 있다.
④ 왕빈(王賓, 약1335-1405)은 원말 명초(元末明初)의 명의(名醫)·화가이다. [인물전] 참조.

었다. 후에 예찬의 유해는 그의 조상 묘소가 있는 무석(無錫)의 부용산(芙蓉山) 기슭으로 이장되었는데, 이때는 소주의 주남로(周南老, 1308-1383)가 「원처사운림선생묘지명(元處士雲林先生墓志銘)」을 쓰고, 장단(張端, 약1320-1380)⑤이 「운림예선생묘표(雲林倪先生墓表)」를 썼다. 예찬의 묘소와 유적은 지금도 볼 수 있다.

예찬은 시로도 저명하여 원시4대가(元詩四大家) 우집(虞集)·양재(楊載)·범팽(范梈)·게혜사(揭傒斯) 및 구양현(歐陽玄)⑥ 등과 명성을 나란히 했다. 예찬의 시풍은 자신의 화풍과도 일치하여 고아 담박하고 자연스러우며 또 청신(清新)하고 소산(蕭散)⑦하다. 당시의 문인들은 예찬의 시에 대해 다음과 같이 평하였다.

예찬의 시는 재능이 고풍스러워 쑹쥐가 옛 시에 가깝다.632) - 양유정(楊維楨)의 『동유자문집(東維子文集)』

시의 법도도 이미 변하여 청신(清新)함을 숭상하고 있고 고아함을 궁구할 수 있는 사람이 없다. (그러나) 예찬의 시는 교묘함을 추구하지 않고 사물의 이치와 충담(沖淡)⑧ 소산(蕭散)함에서 우러나왔다.633) - 주남로의 「원처사운림선생묘지명」

예찬의 시와 그림은 스스로 일가를 이룬 것으로, 소쇄(瀟灑)⑨하고 영탈(穎脫)⑩하기가 마치 사람이 만든 것이 아닌 듯했다.634) - 장단의 「운림예선생묘표」

예찬은 원시4대가보다 나이가 적었지만 천연하고 격정적인 시적 경계는 예찬의 시가 이들의 시보다 수준이 높다. 예찬의 시는 그가 생존해 있을 때 이미 각본(刻本)이 있었고, 그 후 명·청대의 학자들이 증각(增刻)한 『청비각집(清閟閣集)』·『청비각전집(清閟閣全集)』·『예운림선생시집(倪雲林先生詩集)』 등에 수록되어 전해지고 있다.

예찬은 속세에서 생활했기 때문에 한평생 속인들과의 왕래를 피하기 어려웠고 때로는 부득이 불순한 세력에 굴복하기도 했다. 그러나 객관적으로 보면 예찬은

⑤ 장단(張端, 약1320-1380)은 원말 명초(元末明初)의 시인·학자이다. 〔인물전〕 참조.
⑥ 우집(虞集, 1272-1348)·게혜사(揭傒斯, 1274-1344)·구양현(歐陽玄, 1273-1357)에 대해서는 〔인물전〕 참조.
⑦ 소산(蕭散)은 쓸쓸하고 담담하면서 한가로운 정취이다.
⑧ 충담(沖淡)은 평화롭고 담담한 풍격이다.
⑨ 소쇄(瀟灑)는 그림의 기운이 맑고 깨끗하고 시원스러운 것이다.
⑩ 영탈(穎脫)은 속세의 구속을 초월하여 벗어나는 것이다.

청고(淸高)한 인물에 속했는데, 여기서의 '청고'는 봉건사회의 관점에 의거한 것이다. 예찬이 청년시기에 '명예를 드리울 생각이' 있었음에도 관직을 원치 않은 것으로 보아 그가 시문·서화 방면에 업적을 세우려고 한 듯하다. 그러나 예찬은 어려서부터 유가교육을 받아 "예악(禮樂)과 제도(制度)에 대해 궁구하지 않음이 없었고"635) "경서(經書)·사서(史書)·불서(佛書)·노장서(老莊書)·기백(歧伯)·황제(皇帝) 등의 훌륭한 책들을 종일토록 암송했으며",636) "우레처럼 맹렬한 남아의 일, 머뭇거리다가 이 인생을 보내지 말라"637)라는 말을 남겼으므로 그에게 유가의 입세(入世)⑪사상이 없었다고 볼 수는 없다. 후에 예찬은 속세를 떠났으나, 또 때때로 나랏일을 걱정하기도 했다. 예컨대 예찬은 항주(杭州)에 있는 악비(岳飛, 1103-1141)⑫의 무덤 앞에서 다음과 같은 시를 읊었다.

> 빛나는 그 충성 만고에 남아 있고
> 당시의 업적 넓디넓어 거두기가 어렵네.
> 출병한지 오래지 않아 군대 귀환시켰으나
> 상국(相國)은 도리어 적국 위해 모의하네.
> 황폐한 보루터⑬에 산하는 울분하고
> 슬픈 바람 불어오니 난혜(蘭蕙)⑭도 쇠락하네.
> 지난 시대의 행인들이 눈물을 올날니니
> 그 영혼 무성히 구름 되어 떠도네.638)
> - 「악왕묘(岳王墓)」

> 간사한 자 등용되고 충직한 자 죽이는데
> 악왕이 자신을 위해 모의할 수 있겠는가?
> 중흥을 원했으나 이룬 업적 무너지니
> 남으로 건너가 적국에 보복하려 하겠는가?

⑪ 입세(入世)는 사회 또는 세속의 일에 나아가 활동하는 것이다.
⑫ 악비(岳飛, 1103-1141)는 남송(南宋)의 무장(武將)·학자·서예가이다. 〔인물전〕 참조.
⑬ 황폐한 보루터, 즉 폐루(廢壘)는 옛날에 군대가 주둔하던 곳이다. 당시 그곳 사람들 사이에 오(吳)나라 장수 주유(周瑜)가 조조(曹操)의 군대를 무찌른 곳이라고 전해지고 있다. 소식(蘇軾)의 시 「동파팔수(東坡八首)」에 "거들떠보는 이 없는 황폐한 보루터, 쑥대가 가득 돋은 무너진 담장 (廢壘無人顧, 頹垣滿蓬蒿)"이라는 구절이 있다.
⑭ 난혜(蘭蕙)는 난초와 혜초이다. 모두 향이 좋은 풀로, 군자의 덕이나 부인(婦人)의 아름다운 자질을 비유하는 사물로 쓰였다.

당시의 백성 가로 막고 통곡한 일 말하지 말라.
다른 해에 나그네를 근심스럽게 할 것이니.⁶³⁹⁾
- 상동

눈물 흐르듯 강줄기는 나의 한을 쏟아내니
가엾구나! 송나라도 쇠망하게 되었구나.⁶⁴⁰⁾
- 상동

내용을 통해 예찬도 정치에 대한 강한 신념이 있었음을 알 수 있으나, 그것은
일시적인 생각일 따름이었다. 예찬은 세상일에 따르려고 하지 않았고, 원 왕조도
예찬의 출사(出仕)를 허락하지 않았다. 즉 과거제도가 폐지되었던 당시에 예찬은 구
차하게 하급관리가 되느니 차라리 한평생 은일생활로써 여생을 마감하는 길을 선
택했던 것이다. 예찬은 중년시기에 도교사상에 심취했다. 예컨대 예찬이 왕몽에게
지어준 시에 이러한 내용이 있다.

복령(茯苓)을 함께 삶으니 한 해가 저물어 가고
남은 인생 이 외에 또 무엇을 더 구하리.⁶⁴¹⁾
- 「용왕숙명운제화(用王叔明韻題畵)」

들밥과 생선국은 어디인들 없겠는가?
이 몸은 벼슬에 묶인 노예가 되지 않으리.
도주공(陶朱公) 범려(范蠡)⑮는 명성을 피했지만
안개 물결 속에 처한 낚시꾼과 같겠는가?⁶⁴²⁾
- 「기왕숙명(寄王叔明)」

또 예찬은 전형적인 은사가 된 후에 말하기를 "오늘 강호에서 거듭 머리 돌려
서, 남령(南嶺)의 백운(白雲) 기슭에 거처를 정했네"⁶⁴³⁾라고 하였고, 또한 벗에게 세상
과 나라를 위한 번민을 버리고 진지하게 은거하여 스스로 빼어날 것을 권하는 시
를 쓰기도 했다.⑯ 원대 말기에 각종 기의와 동란이 격화되자 예찬의 은일도 고정

⑮ 범려(范蠡)는 춘추시대 초(楚)나라의 정치가이다. 〔인물전〕 참조.

된 거점이 없어졌다. 오랜 방랑생활로 인해 예찬은 공허감과 고독감이 더 깊어졌고, 이 때문에 이전보다 불교사상에 더 심취하여 자주 사찰에 몸을 의지했다. 예컨대 『운림유사(雲林遺事)』에서는 이 시기의 예찬에 대해 "절을 좋아하여 한 번 거처하면 반드시 열흘을 보냈고, 나무 평상에 배롱등을 놓고 조용히 앉아 있었다"[644]라고 하여 그러한 사실을 뒷받침해주고 있다. 예찬은 참선과 득도에 관한 시도 많이 남겼다.

> 소란한 속세를 벗어난 지 오래되어
> 바램을 적게 하니 천기(天機)가 깊어지네.[645]
> - 「박주(泊舟)」

> 송석(松石)의 밤 등불에 참선하는 그림자 파리하고
> 석담(石潭)의 가을 물에 도심(道心)이 공허하네.[646]
> - 「기조본명(寄照本明)」

예찬은 만년에 가까워질수록 공허감과 고독감이 점점 더 깊어져 갔다.

> 오늘의 풍경은 어제의 것이 아니니
> 오(吳)나라를 생각하니 한층 더 슬프구나.[647]
> - 「춘일등망우정유감(春日登望虞亭有感)」

> 인간이라는 존재는 진실해야 하거늘
> 가련한 이 내 몸은 환영 속에 아득하네.[648]
> - 「이월육일남원사수(二月六日南園四首)」

예찬의 이러한 정서는 그림 상에 모두 반영되었고, 또한 그의 화풍 형성에 근간이 되었다. 예찬은 깨끗함을 좋아하는 습성이 있었다. 왕빈(王賓, 약1335-1405)·주남로(周南老, 1308-1383)·장단(張端, 약1320-1380) 등 예찬의 벗들이 남긴 제발문과 묘지명에 예찬의 결벽증에 관한 기록이 많이 보이는데, 예를 들면 '성품이 고아하고 깨끗했

⑯ 【저자주】 倪瓚, 「題怪石叢篁圖」 참고.

다', '성품이 깨끗함을 좋아했다', '깨끗함을 좋아하는 버릇이 있었다' 등이다. 더 예를 들자면 예찬은 심지어 "세수 한 번 하는데 물을 수십 번 바꾸었고 갓과 옷을 수십 번 털었으며"[649] "서재(書齋) 앞에서 … 아래는 흰 우유로 그 틈을 꾸미고 때때로 물을 뿌려 씻었다."[650] 예찬의 그림이 유달리 정결한 이유도 그의 이러한 성격과 관계가 있었다.

2. 예찬(倪瓚)의 회화풍격

원4대가의 현존 유작 중에 예찬의 그림이 가장 많다. 예찬의 그림에도 초·중·후기의 변화과정이 있으나 기본적으로 풍모가 서로 비슷하며, 후기 작품이 가장 수준이 높고 수량도 가장 많다.

예찬의 초기 작품은 기본적으로 사물과 닮게 그리는 데에 치중한 유형이었다. 예컨대 예찬은 자신의 과거를 회고하면서 말하기를

> 내가 처음에 그림을 배울 때는 사물을 보면 모두 닮게 그렸다. 교외로 나가거나 성 안에서 노닐면서 모든 사물을 그림에 담았다.[651] - 「위방애화산취제(爲方厓畵山就題)」

라고 하여 그가 청년시기에 사생(寫生)을 중시한 사실을 알려주고 있다. 그러나 그의 이러한 그림에는 두 가지 결함이 있었는데, 그 한 가지는 형상은 닮았으나 정취가 부족한 결함이고, 또 한 가지는 보이는 대상을 화폭 상에 거의 다 반영하여 취사(取捨)[⑰]가 부족한 결함이다. 예찬의 초기 작품에는 이러한 결함이 뚜렷이 나타나 있었다. 현존하는 예찬의 그림 「수죽거도(水竹居圖)」와 「우후공림도(雨後空林圖)」는 비록 그의 중년시기 작품지만 초기 작품의 흔적도 볼 수 있다.

「수죽거도(水竹居圖)」(그림 90). 강변의 언덕 위에 수목 다섯 그루가 있고, 그 뒤편에 초가집과 대숲이 있으며, 시냇물이 수림 아래를 가로지르면서 멀어지고 있다. 그림의 우측 상단에는 예찬이 남긴 이러한 제발문이 있다.

⑰ 취사(取捨)는 경물 또는 표현대상을 취함에 있어서 필요한 요소를 취하고 불필요한 경물들을 버림으로써 화폭 상에 예술적인 정수(精髓)를 남기는 것이다.

그림 90
「수죽거도(水竹居圖)」,
예찬(倪瓚),
종이에 수묵채색,
53.5×28.2cm,
중국역사박물관

지정(至正) 3년 계미(癸未, 1343)년 8월 보름날에 □진도(進道)가 나의 숲 아래를 지나면서 "소주성(蘇州城)의 동쪽에서 셋방살이를 했는데, 그곳에는 수죽(水竹)의 아름다운 경치가 있다"고 말하기에, 상상하여 이것을 그렸다. 그리고 그 위에 시를 지어 이르기를, "성의 동쪽에 두 이랑 크기의 거처할 곳 얻었는데, 물빛과 대나무 색이 거문고와 책을 비추네. 새벽에 일어나 문을 열면 자던 새가 놀라고, 시가 이루어져 벼루를 씻으면 놀던 물고기 사라지네" 라고 하였다. 예찬이 쓰다.[652]

문장의 말미에는 '倪元鎭氏'라 새겨진 양각(陽刻)의 인장이 찍혀 있다. 「수죽거도」는 예찬이 43세 때 그린 작품으로 화법이 엄격하고 진중하며, 주로 부드럽고 혼후한 동원·거연의 화법을 취하였다. 이 그림은 약간 짙고 고운 청록을 착색한 점과 건필이 적고 용필이 부드럽고 윤택한 편이라는 점에서 예찬의 전형적인 화풍과는 구별된다. 또한 구도가 치밀하여 그의 후기 작품에 나타난 쓸쓸하고 황량한 정취가 아니라, 객관적 자연경관에 가깝다. 예찬의 그림에는 기본적으로 인장이 찍혀 있지 않으나, 이 그림에는 붉은 인장이 찍혀 있다.

「우후공림도(雨後空林圖)」.[18](그림 91) 「수죽거도」와 비슷한 면모이면서 더 실(實)하고 경물이 가득하며, 또한 바위언덕에 형호·관동·이성의 필의(筆意)[19]가 있다. 이 그림은 예찬의 후기 작품이지만 그의 전형적인 화풍과는 구별되는데, 즉 예찬이 후기에 우연히 자신의 초기화법에 흥취를 느껴 다시 그려본 유형이다. 화가가 만년화풍이 형성된 후에 간혹 초기의 엄격한 화법을 다시 사용하여 그려보는 사례는 드물지 않은데, 일례로 이당의 「진문공복국도(晋文公復國圖)」도 그가 노년에 젊은 시절의 화법을 사용하여 그려본 그림이다.

예찬의 후기 작품 중에는 채색 계열이 극히 드물며, 심지어 붉은색 인장도 찍혀 있지 않다. 예찬 산수화의 전형적인 구도는 일하양안(一河兩岸)[20]이다. 즉 근경의 언덕 위에 바위 몇 덩이와 고목 몇 그루가 서로 어우러져 있고 중경에는 텅 빈 강물이

[18] 이 그림의 우측 상단에는 예찬이 직접 쓴 이러한 시가 있다. "비온 뒤 빈 숲에 흰 안개 피어나고, 산속 곳곳에는 흐르는 샘물 있네. 다섯 육우 그윽이 살다 간곳 찾다가, 홀로 종소리 듣고 망연히 그리워하네. (雨後空林生白煙, 山中處處有流泉. 因尋陸羽幽棲去, 獨聽鐘聲思罔然.)"

[19] 필의(筆意)는 서화가가 뜻을 경영하고 필획을 운용하여 표현한 신태(神態)·의취(意趣)·풍격(風格)·공력(功力) 등을 가리킨다.

[20] 일하양안(一河兩岸) 구도는 중앙에 한줄기 강물이 가로로 흐르고, 강물을 중심으로 아래에 근경을 배치하고 위쪽의 대안에 원경을 배치하는 구도이다. 원4대가 중의 예찬이 가장 많이 사용했다.

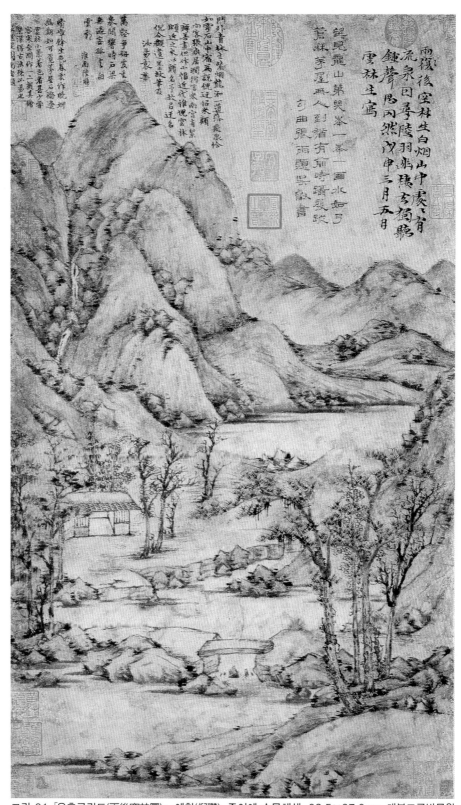

그림 91 「우후공림도(雨後空林圖)」, 예찬(倪瓚), 종이에 수묵채색, 63.5×37.6cm, 대북고궁박물원

있으며, 원경인 대안에는 모래톱 몇 가닥과 완만한 산이 한두 개 있다. 또한 한결같이 하단에 근경이 있고 상반부에 원경이 있다.

「어장추제도(漁庄秋霽圖)」.(그림 92) 역대의 식자(識者)들이 찬양해온 그림이자 예찬의 화풍을 대표하는 그림이다. 근경의 작은 언덕 위에 높이가 다양한 수목이 여섯 그루 있고, 강 건너 대안에는 산이 있는데 그 형상이 근경의 언덕과 서로 닮았다. 예찬은 이 그림 상에 이러한 시를 남겼다.

> 강가의 성(城)에는 비바람이 그쳤건만
> 그림 그리는 늙은 서생 슬프기만 하네.
> 주머니의 돈은 다 쓰지 않았는데.
> 구슬픈 노래는 어찌 이리 북받치나?
> 가을산은 비취빛 수풀이 우거지고
> 옥빛 호수는 끝없이 망망하네.
> 진중한 장고사(張高士)가 한가로이 나와서
> 나무와 바위 사이에 평상을 펴는구나.
> - 이 그림은 내가 을미년에 왕운포(王雲浦) 어장(漁庄)에서 유희 삼아 그린 것인데 벌써 18년이나 되었다. 뜻밖에도 그대가 절친한 벗으로 소장하고 차마 버리지 않아 옛날 일에 감회가 생겼다. 그래서 오언시를 지었다. 임자(壬子, 1372) 년 7월 20일 예찬.653)

기록을 통해 예찬이 50세 때 이 그림을 그렸고, 그로부터 17년이 지난 홍무 5년 (1372) 즉 67세 때 이 시문을 썼음을 알 수 있다. 오른편 표구 상에는 동기창의 글씨 '倪元鎭秋霽圖'가 써져 있고, 이 외에도 장문(長文)의 제자(題字)와 송욱(宋旭)①·손극홍(孫克弘)②이 남긴 제발문이 있다. 화제(畵題)와는 달리 이 그림 상에 어장(漁庄)이 보이지 않는 것으로 보아 예찬이 '왕운포 어장에서 유희 삼아 그렸다'는 기록에 의거하여 화제를 정한 듯하다.

구도가 근·중·원경으로 구분되는데, 중경은 호수이지만 실제로는 붓을 대지 않은 여백이다. 원경과 근경의 묵색이 서로 비슷하여 근농원담(近濃遠淡)의 구분이 없

① 송욱(宋旭, 1525-1606이후)에 대해서는 제7장 제7절 참조.
② 손극홍(孫克弘, 1533-1611)은 명대(明代)의 서예가이다. 〔인물전〕 참조.

江城風雨發筆所晚生源囊裸未
埋汰悲諼何帆橤秋山翠井二湖水
玉洼二炼重張高士開披對石林州
黃余乙未歲戲寓柞王雲浦漁莊
忘巳十八年矣不意子宜友契蔵而石塊
奉捐憾慄暘昔目戉五言壬子七
月廿日瓚

그림 92
「어장추제도(漁庄秋霽圖)」
예찬(倪瓚),
종이에 수묵,
96×47cm,
상해박물관 .

음에도 원근감이 강렬하다. 산석에는 물기가 적고 짙은 묵선을 길게 몇 가닥 그은 후에 역시 물기가 적은 묵필을 사용하여 우측 하단과 어두운 부분에 가볍게 몇 필 문질렀고 이어서 담묵을 약간 바림하여 이루었다. 수목의 줄기는 물기가 적은 묵필을 사용하여 윤곽선을 성글게 대략 그은 후에 몇 필 더 보충하여 이루었는데, 효과가 자연스럽고 풍부하다. 잔가지는 용필의 속도가 느려 묵색이 약간 중후해지고 수분이 더 많아졌음에도 여전히 성글어 필적에 공기가 통하는 듯하다. 나뭇잎은 담묵의 미점(米點)과 介자 또는 个자점을 간략히 가한 후에 담묵을 바림하여 윤색했으며, 원경의 산은 근경의 산과 기본적으로 같지만 용필이 분방하고 신속하여 생동감이 더해졌다. 전체적인 분위기가 매우 맑고 시원스러운데, 이를테면 서늘한 가을 달 아래의 광활한 호수가 세상의 근심을 다 씻어주고 심신을 탁 트이게 해주는 듯하다. 후대의 어떤 논자는 이 그림에 대해 "인간세상의 속된 먼지에 물들지 않았다"[654]고 높이 평한 바가 있다. 동기창은 이 그림 상에 다음과 같은 제발문을 남겼다.

> 예찬은 젊었을 때 글씨가 그림보다 뛰어났으나 늙어서는 글씨가 힘이 없어져 구양수(歐陽脩)나 유종원(柳宗元)의 글씨와 닮지 않았다. 그러나 그림을 배움에 있어서는 특별히 깊은 경지에 이르러 동원·거연의 화법을 변화시키고 스스로 일가를 이루었다. 그가 말한 일품(逸品)③은 신품(神品)·묘품(妙品)의 위에 있는 것이며, 이 「어장추제도」는 특히 그가 만년에 합작한 그림이다. 중순(仲醇)④이 그것을 보배롭게 여겼는데, 또한 기운이 서로 비슷했을 따름이다. 동기창이 기해(己亥, 1599)년 가을 7월 27일 서문(徐門)에 배를 대고 쓰다.[655]

이 그림은 예찬의 만년 작품은 아니지만 예찬의 전형적인 작품에 속한다. 예찬이 50세 무렵에 그린 작품은 거의 모두가 이러한 유형이다.

③ 일품(逸品)은 중국화 품등(品等)의 하나이다. 오대(五代)의 황휴복(黃休復)은 『익주명화록(益州名畵錄)』에서 주경현(朱景玄)이 『당조명화록(唐朝名畵錄)』에서 정한 신(神)·묘(妙)·능(能)·일(逸)의 분류법을 계승하여 일격(逸格)·신격(神格)·묘격(妙格)·능격(能格)으로 나누었는데, 그는 주경현과 달리 일품에 해당하는 일격을 신격보다 위에 올려놓아 일격을 최고의 품등으로 정하고 이것의 특징으로 자연에서 얻은 것이라 하였다.
④ 중순(仲醇)은 명대(明代)의 명의(名醫) 무희옹(繆希雍, 1546-1627)의 자(字)이다. 〔인물전〕 참조.

그림 93
「육군자도(六君子圖)」,
예찬(倪瓚),
종이에 수묵,
61.9×33.3cm,
상해박물관

「육군자도(六君子圖)」(그림 93) 「어장추제도」와 같은 계열의 그림 중에 비교적 초기에 속하는 저명한 작품이다. 일하양안(一河兩岸) 구도이며, 근경의 언덕 위에 소나무·측백나무·장목·홰나무·느릅나무가 있다. 예찬은 이 그림 상에 다음과 같은 제발문을 남겼다.

　　노산보(盧山甫)⑤가 늘 그림을 구할 때마다 번번이 그렸다. 지정 5년(1345) 4월 8일에 궁하(弓河)⑥ 가에 배를 대었다. 그런데 노산보가 등불을 대롱으로 덮고 와서는 이 종이를 내놓았는데, 내 그림을 얻어 가고자 하는 듯했다. 당시에는 고달픔이 심하여 억지로 그것에 응했을 따름이다. 황공망 선생이 그것을 보았다면 필시 크게 비웃었을 것이다. 예찬.656)

그림의 우측 상단에는 황공망이 남긴 이러한 시가 있다.

　　원경의 운산은 가을 강물을 가리고
　　근경의 고목은 비탈을 끼고 있네.
　　꼼짝 않고 여섯 군자를 마주 대하니
　　바르게 곧추서서 치우침이 없구나.657)

　　황공망은 그림 상의 곧게 세워진 여섯 그루의 나무를 여섯 군자에 비유하여 화제(畫題)를 '육군자도'라 하였다. 화법과 형식이 「어장추제도」와 비슷한데, 다만 이 그림의 태점(苔點)⑦이 좀 더 중후하다. 이 그림은 예찬의 후기 그림 중에서도 초기 형식에 속한다.

⑤ 노산보(盧山甫)의 자는 사항(士恒)이고, 별호는 백석선생(白石先生)이다. 원대 강남의 명사(名士)이고 왕몽(王蒙)·예찬(倪瓚)과는 친우지간이었다고 알려져 있는데, 더 구체적인 경력은 자료가 없어 알 길이 없다. 일찍이 노산보는 청우루(聽雨樓)를 지어 강남의 저명인사들과 교유했다고 하며, 지정(至正) 25년(1365)에 왕몽이 『청우루도(聽雨樓圖)』를 그리고 예찬이 그 그림 상에 제시를 남겨 노산보에게 주었다고 전해진다.(卞永譽, 『式古堂書畵彙考』 「畵卷之四」 卷22 참고.) 예찬도 지정 5년(1340)에 무석(無錫) 궁하(弓河)의 배 위에서 『육군자도(六君子圖)』를 그려 노산보에게 주었다.
⑥ 궁하(弓河)는 강소성 무석(無錫)에 있는 강 이름이다.
⑦ 태점(苔點)은 산이나 바위, 땅 또는 나무줄기에 난 이끼·풀·작은 수목 등의 사물을 함축적으로 표현한 작은 점이다. 정리가 미흡한 어수선한 화면이나 간결하게 정리하고 특정 사물을 더 돋보이게 하는 작용을 한다.

그림 94
「고목유황도(古木幽篁圖)」,
예찬(倪瓚),
종이에 수묵,
88.5× 30.2cm,
북경고궁박물원

예찬의 후기 그림 중의 후기 형식은 초기 형식보다 더 평담하다. 예컨대 「고목유황도(古木幽篁圖)」(그림 94)를 보면, 건묵(乾墨)과 습묵(濕墨)을 번갈아서 사용함에 있어 특히 건필(乾筆)⑧과 담묵(淡墨)을 절묘하게 사용했는데, 즉 의도하지 않은 가운데서 저절로 자연스럽게 표현되어 나온 경지이며, 또한 담담한 듯 혹은 없는 듯하여 정취가 매우 맑고 정결하다. 예찬은 이 그림 상에 다음과 같은 시를 남겼다.

고목과 그윽한 대숲, 적막한 물가
흩어진 이끼 옥색 봄을 머금었네.
세인들의 눈에 들지는 않겠지만
이 그림은 교계(蛟溪)의 옛 일민(逸民)에게 줄 기리네.658)
- 「자제고목유황도(自題古木幽篁圖)」

예찬이 자신 그림에 대한 자부심이 있었음을 알 수 있다. 이 그림의 용필은 부드럽고 성글지만, 「추정가수도(秋亭嘉樹圖)」(그림 95)는 용필이 다소 딱딱할 뿐 아니라 필선이 꺾어진 부분에 형호·관동의 영향이 나타나 있다. 그러나 수목은 「고목유황도」처럼 한 필로 그은 것이 아니라 두 선으로 줄기의 윤곽을 그은 후에 옅은 묵색의 준을 가하였는데, 이른바 의도필불도(意到筆不到)⑨와 필도의불도(筆到意不到)⑩의 효과가 모두 갖추어져 있다. 수목의 줄기는 세 그루의 화법이 모두 동일하나, 잎의 화법은 각기 다르다. 즉 하나는 介자 모양을 삐쳐서 그었고, 또 하나는 짙고 메마른 미점(米點)이며, 또 하나는 介자점인데, 모두 성글고 듬성듬성하며 용필이 분방하다. 원경의 산에는 윤곽선을 그은 후에 준찰(皴擦)을 약간 가하고 이어서 비교적 짙은 묵색의 태점을 가하였다. 강물에는 긴 묵선을 몇 가닥 그은 다음에 담묵을 약간 바림했는데, 물결 같기도 하고 모래톱 같기도 하다. 전체적으로 보면 용필이 간략하고 담박하다. 동정호(洞庭湖)⑪의 월색이

⑧ 건필(乾筆)은 갈필(渴筆)·고필(枯筆)과 같은 뜻이며, 습필(濕筆) 또는 윤필(潤筆)과 대비되는 말이다. 물기가 거의 없는 상태의 붓에 먹을 절제 있게 찍어 사용하는 필법이다.
⑨ 의도필불도(意到筆不到)는 필선이 도달하지 않아도 능히 의경(意境) 속에 표현하려는 심중의 의도를 담을 수 있음을 가리킨다. 〔보충설명〕 '의도필불도·필도의불도' 참조.
⑩ 【저자주】 필도의불도(筆到意不到)는 사의화(寫意畵)를 그릴 때에 지나치게 자유분방하여 필묵이 형상의 밖으로 나가거나, 혹은 그려서는 안 되는 부분에서 의중에는 없었으나 필묵이 남겨진 것을 가리킨다. 여지가 많은 이러한 필의(筆意)는 소설을 쓸 때 필묵을 유희하는 것처럼 형상을 해쳐서 수립되어서는 안 되며, 진정으로 의도하지 않는 가운데서 나와야 한다. 또한 반드시 작자의 정취가 드러나야 하며, 그렇지 않으면 실패하여 쓸데없이 남긴 필이 된다.
⑪ 동정호(洞庭湖)는 호남성(湖南省) 북부, 양자강(揚子江) 남쪽에 위치한 담수호(潭水湖)이다.

그림 95
「추정가수도(秋亭嘉樹圖)」,
예찬(倪瓚),
종이에 수묵,
134.1×34.3cm,
북경고궁박물원

지극히 적막하여 순수(純粹)하고 청아(淸雅)한 사상과 무욕(無欲) · 무위(無爲) · 담박(淡泊)의
경계를 고수한 예찬의 심경이 반영되어 있다. 그림 상에는 상월(霜月)이 없지만 마치
있는 것처럼 느껴지는데, 그래서 오헌(吳憲)은 상단의 별도 지면에 이러한 시를 남겼다.

> 천년의 차가운 달 영험한 기운 쌓아
> 결국 예찬의 손과 마음에 들어갔네.
> 어느새 하늘나라로 돌아갔지만
> 세상에 남긴 그림자 무성하기만 하네.[659]
> - 「사추정가수도병시이증(寫秋亭嘉樹圖幷詩以贈)」

오헌이 이 그림의 깊은 내용까지 인식했음을 느낄 수 있다.

예찬은 용필을 중시하여 용묵만 사용한 형식은 거의 없으나, 「오죽수석도(梧竹秀石
圖)」(그림 96)와 같은 색다른 형식도 있다. 즉 벽오동나무 잎을 묘사함에 있어 습묵(濕
墨)의 측필(側筆)을 사용하여 넓게 문질렀고, 수목 줄기와 바위를 묘사함에 있어 측
필의 필적을 남기지 않고 습윤한 묵기(墨氣)만 남겼다. 그러나 이러한 화법은 그의
주요 작풍이 아니다.

「강안망산도(江岸望山圖)」(그림 97) 예찬이 58세 때 그린 작품으로, 근경 언덕 위의 높
은 수목과 초정(草亭)은 그의 다른 그림들과 다르지 않으나, 대안의 산이 완만한 산
이 아니라 두 번 중첩되는 비교적 높은 산봉우리이다. 또한 부드러운 피마준을 길
게 긋고 태점을 가하였는데, 예찬의 그림 중에 극히 드문 형식이다.

예찬의 '일하양안' 산수화는 대부분 중앙에 텅 빈 넓은 강물이 있고 양안에는
경물이 매우 적다. 그러나 특수한 예도 있는데, 즉 예찬이 55세 때 운강도사(雲岡道
師)에게 선사한 「괴석총황도(怪石叢篁圖)」가 그러하다. 화면 가득 실제 풍경이 나열되
어 있고, '일하양안' 구도이지만 강물이 협소하고 대안의 산이 화면의 절반을 차
지한다.

일반적으로 화가들이 만년이 되면 그림의 형식이 간략하고 담박해지며 또한 필
법은 부드럽고 윤택해지는데, 예찬은 예외였다. 그는 36세에서 55세까지 유랑생활
로 인한 정신적 공허감에 시달렸지만, 미련이나 욕망이 전혀 없었기에 그림의 정

그림 96
「오죽수석도(梧竹秀石圖)」,
예찬(倪瓚),
종이에 수묵,
95.8×36.5cm,
북경고궁박물원

그림 97
「강안망산도(江岸望山圖)」,
예찬(倪瓚),
종이에 수묵,
111.3×33.2cm,
대북고궁박물원

취가 유달리 쓸쓸하고 황량하고 공령(空靈)⑫할 수 있었고 또 간략하고 담박하고 초일(超逸)할 수 있었다. 부인이 사망한 후부터 예찬은 감정에 변화가 생겨 친인척을 그리워하고 때로는 고향을 그리워했다.⑬ 명 왕조가 건립된 후부터 세상은 다소 안정되었으나, 정치에 뜻이 없었던 예찬은 명 통치자에게 영합하지 않으려는 절개를 더욱 굳혔을 뿐 아니라 심지어 명 왕조에 대한 적의를 품기도 했다. 원대에는 예찬이 시를 쓸 때 늘 원 황제의 연호를 썼었으나, 명 왕조가 들어서고부터는 홍무(洪武) 연호를 한 번도 쓰지 않았고 그림에도 변화가 나타났다.

「우산임학도(虞山林壑圖)」.(그림 98) 예찬이 66세 때⑭ 그린 작품이다. 여전히 '일하양안' 구도이지만 강물의 좌우에 다섯줄의 모래톱이 나타나 있고 잡목·산봉우리·언덕·수목 상의 필적도 이전의 그림들보다 훨씬 번다(繁多)하다. 필묵도 맑고 정결하고 시원스러웠던 이전의 풍모가 아니라 찰필(擦筆)⑮과 명쾌하지 않은 필묵이 나타나 있다. 또한 필법이 더 두텁고 중후해졌으며, 묵법도 더 짙고 풍부해졌다.

「춘산도(春山圖)」(小橫幅, 종이에 수묵, 북경고궁박물원). 예찬이 67세 때 그린 작품이다. 『도회보감』에서는 이 그림에 대해 "만년에 (타인의 요청을 받아. 역자) 간략하고 대략적인 필치로써 응해준 그림인데, 마치 두 사람이 그린 것처럼 보인다"660)고 설명했다. 강물 위에 구름이 둘러진 산이 있고 근경에는 버드나무·소나무·잡목이 서로 어우러져 있다. 원경의 이어진 산이 공간감은 있으나 공기감이 적다. 오른편에는 예찬이 남긴 이러한 내용의 시가 있다.

> 2월의 세찬 바람에 홀로 난간에 기대니
> 안개 사이의 푸른 바다 희미하게 보이네.
> 술친구는 생선을 들고 와서 굽고 있고

⑫ 공령(空靈)은 무후하고 몽롱하여 잘 포착할 수 없음을 의미히는 말로시, 중국회화 또는 문인화 통격의 중요한 특징이다. 이는 대상 세계와 어느 성도 거리를 둔 상태에서 작가의 감정과 뜻을 실어 전체적으로 몽롱하고 황홀하며 변화무쌍한 어떤 신비적인 것, 즉 허(虛)의 감정을 기탁한 것이다.

⑬ 【저자주】이 시기에 예찬은 "타향이 고향으로 돌아가는 즐거움만 못하니, 푸른 나무 해마다 두견새를 울리네. (他鄉未若還家樂, 綠樹年年叫杜鵑.)"라는 시를 지었다.

⑭ 【저자주】그림 상에는 예찬이 남긴 5언시가 있는데, 후미에 "신해년 10월 13일에 백원고사를 배방하여 우산의 숲과 골짜기를 그리고 아울러 오언시를 제하니, 이를 구실로 와서 노닌다. 예찬. (辛亥十月十三日, 訪伯宛高士, 因寫虞山林壑, 并題五言, 以紀來游, 倪瓚.)"라고 하였다. 신해(辛亥)년은 명 홍무(洪武) 4년(1371)이다.

⑮ 찰필(擦筆)은 물기가 적은 붓을 종이나 비단에 비벼 문지르는 기법으로, 뚜렷한 준선을 모호하게 하거나 바위나 수목의 질감을 표현할 때 많이 사용된다.

기조(騎曹)⑯에게 말(馬)을 물으니 산만 바라보네.⑰

물가의 꽃과 언덕의 버드나무는 의지할 곳 온전치 않고

나는 새는 외로운 구름과 더불어 돌아가네.

이곳을 마주하며 술잔 들어 마시니

봄날의 만물이 쉬이 쇠락함을 알겠네.

- 연릉(延陵)에서 예찬이 임자(壬子, 1372)년 봄날에.661)

산석을 묘사함에 있어 모두 윤곽선을 긋고 준을 가하였는데, 필묵의 수분이 메마르고 필선이 가늘고 딱딱하여 맑고 윤택한 느낌이 부족하지만 창로(蒼老)⑱하고 굳센 느낌은 더 강조되었다. 전체적으로 보면 예찬의 이전 그림들보다 더 번밀하고 메마르고 딱딱하며, 기격(氣格)도 이전의 그림들과는 현격히 다르다. 청대의 안기(安岐, 1683-?)⑲는 이 그림에 대해 "왕몽의 필법이며 매우 기이하고 절묘하다"662)라고 말했는데, 실제로 왕몽의 청년시기 그림과 닮았다.

「유간한송도(幽澗寒松圖)」(그림 99) 제작연도는 남겨지지 않았으나, 풍모로 보아 예찬이 만년에 득의(得意)⑳한 그림으로 볼 수 있다. 깊은 계곡 사이의 쓸쓸한 소나무가 묘사되어 있는데, 구도가 「춘산도」와 유사하다. 그림 상의 제시와 발문에는 예찬이 친우인 주손학(周遜學)에게 속히 돌아와 은거할 것을 권고하는 내용이 써져 있다. 산석의 화법을 보면, 매우 옅고 물기가 적은 측필(側筆)①을 사용하여 형체의 윤곽을 그은 후에 구조를 대략 구분하고, 이어서 역시 물기가 적은 측필을 사용하여 준을 거듭 가하였는데 묵색이 지극히 옅어 준이 없는 것처럼 보인다. 소나무에는 윤곽선을 그은 후에 준과 선염을 가하지 않고 구멍 몇 개의 둘레에만 필선을 그었다. 솔잎도 매우 듬성듬성하여 적게는 두세 가닥, 많게는 대여섯 가닥에 불과하다. 예찬이 노년에는 더 치졸(稚拙)하고 창건(蒼健)하게 그렸음을 알 수 있다.

⑯ 기조(騎曹)는 관직명으로, 기조참군(騎曹參軍)과 유사한 하급관리이다.

⑰ 이 구절은 '기조가 말의 수를 기억 못한다 (騎曹不記馬)'라는 동진(東晉) 왕휘지(王徽之, ?-약383)에 관한 일화에서 유래한 내용이다. 왕희지(王羲之)의 아들 왕휘지가 환충(桓沖)의 거기부(車騎府)에서 기병참군(騎兵參軍)을 역임했는데, 본인이 관리하는 말(馬)이 몇 마리인지도 모르고 있었다고 한다. 자기 직책에 무관심한 동진 귀족들의 부패한 습성을 빗댄 말이었으나, 여기서는 세상일에 무관심한 예찬 본인의 정서를 표현하는 말로 쓰였다.

⑱ 창로(蒼老)는 웅건(雄建)하고 노련(老鍊)한 것이다.

⑲ 안기(安岐, 1683-?)는 청대의 서화감장가(鑑藏家)이다. [인물전] 참조.

⑳ 득의(得意)는 작가의 의도대로 완벽하게 성취되는 것이다. 1권 [보충설명] 참조.

① 측필(側筆)은 붓끝을 비스듬히 뉘어서 그리는 필법이다.

그림 98
「우산임학도(虞山林壑圖)」,
예찬(倪瓚),
종이에 수묵,
94.6×34.9cm,
메트로폴리탄미술관

그림 99 「유간한송도(幽澗寒松圖)」, 예찬(倪瓚), 종이에 수묵, 59.7×50.4cm, 북경고궁박물원

총괄하자면, 예찬의 그림은 간략한 화법이 탁월하며, 또한 화경(畵境)이 지극히 정결하고 고요하고 담박하여 보는 이로 하여금 처량하고 쓸쓸한 정취를 느끼게 해주는데, 예찬 이전에는 이러한 미적 경계를 표현한 자가 없었다. 또한 명산대천이 아니라 '일하양안' 구도에 언덕 한두 덩이와 그 위의 고목 몇 그루를 주요 경물로 삼아 무석(無錫)의 한 단락 소경(小景)을 묘사했고, 화필이 지극히 간략하면서도 화의(畵意)가 깊다. 용필은 부드럽고 가벼우며, 용묵은 물기가 적고 묵색이 매우 옅다. 명말(明末)의 동기창(董其昌)은 다음과 같이 말했다.

> 예찬 풍의 그림을 그릴 때는 모름지기 측필을 사용해야 하고, 경중(輕重)이 있으므로 원필(圓筆)②로는 그릴 수 없다. 측필의 아름다움은 필법의 빼어나고 날카로움에 있다.663) - 『화지(畵旨)』

사실 예찬은 원필을 의도적으로 사용하지 않았던 것이 아니라 주로 측필을 많이 사용했을 따름이다. 즉 붓을 종이에 밀착하여 힘을 가하고 가하지 않는 변화를 통해 치졸하고 여리면서도 창로(蒼老)③한 필묵 효과를 나타내려고 했던 것이다.(그림 100)

예찬의 회풍은 주로 예찬의 정신과 수양에서 형성되어 나왔기에 그림 상에 반영된 경계와 정서도 그의 사상적 경계 또는 정서와 일치했다. 이를테면 처량하고 공허한 예찬의 심경과 거만하거나 비굴하지 않고 욕심이 없는 예찬의 성격은 그의 그림 상에도 여실히 반영되었고, 또한 깨끗함을 좋아한 예찬의 습성도 유달리 정결한 그의 그림 상에 그대로 반영되었다. 이러한 이유로 예찬의 그림을 배우려면 반드시 그의 정신적 면모를 공감해야 하는 것이며, 기교만 배우려고 하면 그 참모습을 표현해내기 어렵다.

두 번째, 예찬은 대자연을 본받았다. 예찬은 무석에서 태어났고, 후에 집을 버리고 정처 없이 떠돌아다닌 곳도 태호(太湖) 일대였다. 태호 일대에는 물이 풍부하고

② 원필(圓筆)은 붓을 쓸 때 봉(鋒)을 감추어 규각(圭角)을 노출시키지 않고 붓의 중심이 점과 획의 중간에서 운행하여 용필의 선(線)에 원혼(圓渾)한 느낌이 있도록 하는 것이다. 원필의 선은 햇빛에 비추어 보면 중간이 짙고 양쪽 가장자리가 조금 옅은데, 묵흔(墨痕)이 모인 바가 있어 입체감이나 굳셈, 근골(筋骨)이 포함된다. 그러나 근(筋)을 포기하고 골(骨)을 노출시켜 편박평판(扁薄平板)한 단점이 있다. 이 체(體)는 중국회화의 골법용필(骨法用筆) 심미전통의 기본 필법으로, 중봉(中鋒: 붓끝이 수직으로 세워서 한쪽으로 기울어지지 않게 하는 운필법) 운행이라는 점에서 서화가 상통된다.
③ 창로(蒼老)는 서화의 필력이 웅건하고 노련한 것이다.

그림 100
「용슬제도(容膝齊圖)」,
예찬(倪瓚),
종이에 수묵,
74.7×35.5cm,
대북고궁박물원

호숫가에 완만한 산들이 많은데, 멀리서 보면 평탄한 산과 언덕만 보이지만 가까이서 보면 곳곳에 바위덩이가 쌓여 있고 세 그루에서 다섯 그루 정도의 고목이 서로 어우러져 있다. 예찬의 그림은 이러한 태호의 실제 경치를 개괄적으로 표현한 것이었기에 친근한 느낌으로 다가오고 숭고감이나 위압감은 조금도 느낄 수 없는데, 그것은 마침 맑고 광활한 태호의 경치가 처량하고 천진한 예찬의 심경과 융합하여 드러난 평담·천진하고 자연스러운 예술적 효과였다. 만약 그가 실제 경치만 반영했다면 사람들을 감동시키지 못했을 것이며, 또한 그의 심경만 반영했다면 친근감이 들지 않았을 것이다. 남송산수화에는 비록 화가의 격렬한 정서는 드러나 있으나 실제 자연이 반영되지 않았기 때문에 이른바 '칼을 뽑아들거나 활시위를 당기는' 식의 강하고 긴장된 기세는 볼 수 있지만 사람의 정서에 적합한 대자연의 정취를 감상하기에는 적합하지 않았다.

세 번째, 예찬은 전통을 본받았다. 역대로 논자들은 예찬이 동원·거연의 그림을 배웠다고 여겨왔다. 특히 명말의 동기창은 이 사실을 가장 많이 언급했는데, 예를 들면

황공망·예찬·오진·왕몽 4대가는 모두 동원·거연을 종사(宗師)로 삼아 일가를 일으키고 명성을 이루어 지금 나라 안에서 독보하고 있다.[664] – 『화지(畵旨)』

예찬·황공망·왕몽은 모두 동원의 그림을 배워 일가를 일으켰다.[665] – 상동.

예찬는 동원의 그림을 배웠다.[666] – 상동.

등이다. 실제로 예찬의 초기 작품 「수죽거도(水竹居圖)」와 후기 작품 「강안망산도(江岸望山圖)」를 보면 그가 동원의 화법을 배운 사실을 확인할 수 있다. 또한 예찬의 청비각에는 동원의 명작 「하백취부도(河伯娶婦圖)」가 소장되어 있었는데, 후에 동기창이 이 그림을 소장하게 되면서 오늘날 우리가 알고 있는 「소상도(瀟湘圖)」로 개명되었다. 그러나 예찬은 후기에 형호·관동·이성 계열의 화법을 더 많이 배웠다. 예컨대 예찬은 자신의 그림 「사자림도(獅子林圖)」 상에 제(題)하기를

나와 조선장(趙善長)④은 마음으로 헤아려보고 「사자림도」를 그렸는데 진실로 형
호와 관동이 남긴 뜻을 깨달았다.667)

라고 하였으며, 청대의 운격(惲格)도 이 사실에 대해

　　원나라의 저명한 화가들 중에 동원을 종사(宗師)로 삼지 않는 이가 없었다. 유독
　예찬이 고집스럽게 형호·관동 계열의 그림을 그렸던 것은 색다름을 내세워 여러
　대가들을 업신여기고자 한 것일 따름이다.668) - 『남전화발(南田畫跋)』

라고 하였다. 예찬이 형호·관동의 화법을 배운 이유는 첫째, 색다른 면모를 내세
우기 위함이었고, 둘째, 초목이 울창한 남방의 산세를 표현하기에는 동원·거연의
화법이 가장 적합하지만 초목이 많지 않은 태호 주변의 언덕과 바위를 그리기 위
해서는 피마준보다 형호·관동·이성의 화법이 더 적합하다고 여겼기 때문이다. 그
러나 필경 예찬의 그림은 숭고한 북방의 산세가 아니었고, 더욱이 형호·관동의 화
풍은 한가롭고 고독하고 처량한 예찬의 심경에 적합하지 않았다. 이 때문에 예찬
은 형호·관동·이성의 그림을 배움에 있어 성글고 부드러우면서도 빼어나고 험준
한 필법으로 변화시켰는데, 이러한 사실을 간파한 동기창은 다음과 같이 말했다.

　　마른나무에 있어서는 곧 이성의 그림이었고, 이는 천고에 바뀌지 않았다. 비록
　그것을 바꾸려고 하더라도 그 근본에서 떨어지지 않았다. 예찬의 그림도 곽희와
　이성의 그림을 배워 나왔는데, 다만 부드러움과 심오함을 조금 더했을 따름이
　다.669) - 『화지(畫旨)』

　　예찬의 화법은 대체로 수목은 이성의 한림(寒林)⑤과 비슷하고, 산석은 관동의 화
　법을 근본으로 삼았으며, 준법은 동원의 화법과 비슷하다. 그러나 각기 변화된 형
　세가 있다.670) - 상동.

　또한 동기창은 "관동의 그림은 예찬의 종사(宗師)가 되었다"671)고 하였는데, 두

④ 선장(善長)은 원대의 화가 조원(趙原, ?-약1372)의 자(字)이다.
⑤ 한림(寒林)은 잎이 떨어진 겨울의 차갑고 삭막한 나무숲을 뜻하며, 이를 소재로 한 그림을 일컫기
　도 한다.

사람의 그림을 대조해보면 이 말이 사실임을 확인 수 있다.

예찬은 원대 대가들의 화법을 배우는 방면도 중시하여 조맹부와 황공망을 높이 추숭하고 왕몽·오진 등과 밀접하게 교류했다. 예찬의 그림 중에는 조맹부의 「수촌도(水村圖)」 화법의 영향을 받은 유형이 많았으며, 또한 안기(安岐, 1683-?)[⑥]는 예찬의 「우후공림도(雨後空林圖)」에 대해 "처음 보았을 때, 황공망의 것으로 여겼는데, 이 또한 하나의 기이함이다"[672]라고 하였고, 또 예찬의 「춘산도(春山圖)」에 대해서는 "왕몽의 필법인데, 매우 기이하고 절묘하다"[673]고 하였다. 예찬은 전통산수화와 동시대 화가들의 그림을 배움에 있어 그것을 새롭게 분석하고 이해하여 그 뜻을 취하고 형상을 추구하지 않았다. 즉 높은 학문과 깊은 수양, 그리고 속되지 않은 흉금을 갖추었던 예찬은 다른 화가들의 그림을 이해하고 섭렵함에 있어 그 사람의 마음과 서로 통할 수 있는 그림을 구현하고자 노력했던 것이다. 또한 예찬은 전통화법을 배워 그것을 자신만의 독자적인 특색으로 전환시킬 수 있는 능력이 있었기에, 옛 것을 배우고도 그것을 자신의 것으로 소화하지 못한 명·청대의 대가들과는 크게 달랐다.

3. 예찬(倪瓚)의 회화 미학관

예찬의 간략하고 평담한 화풍이 형성될 수 있었던 원인에는 앞서 기술한 원인 외에도 예찬 본인의 회화사상이 많은 작용을 일으켰다. 예찬이 남긴 제발문과 제시를 보면 예찬의 회화사상을 대략 이해할 수 있다.

장이중(張以中)[⑦]은 늘 내가 그린 대나무를 좋아했는데, 나의 대나무는 단지 가슴속의 일기(逸氣)[⑧]를 그릴 뿐이니 어찌 다시 그 닮음과 닮지 않음, 잎의 무성함과 성김, 가지의 기움과 곧음을 비교하겠는가? 혹 아무렇게나 바르고 나면 잠시 후 다른 사람들이 보고 삼이나 갈대로 생각할 터인데 내가 또한 대나무라고 강변할 수 없으니 진실로 보는 사람이 무엇으로 보든 어찌할 도리가 없다. 다만 장이중

⑥ 안기(安岐, 1683-?)는 청대(淸代)의 서화감상가·수장가이다. 〔인물전〕 참조.
⑦ 예찬과 교유했던 묵객(墨客)인 듯하나, 어떤 사람인지 알 길이 없다.
⑧ 일기(逸氣)는 속된 것에 구애받지 않은 표일(飄逸)하고 소쇄(瀟灑)한 기운 또는 정신적 풍모이다.

이 보고 무엇이라 여길는지 알 수 없을 따름이다.674) - 「제화(題畵)·묵죽시(題畵竹)」

제가 지난번 「진자경섬원도(陳子樫剡源圖)」를 그려달라는 명을 받았으나 감히 명을 받잡지 못하고 오직 삼가 할 뿐입니다. 성 안에 있으니 마음이 혼란하여 대체로 맑은 생각이 떠오르지 않기에 오늘 성 밖의 한가하고 고요한 곳에 나갔다가 비로소 섬원(剡源)⁹의 사적(事迹)을 읽을 수 있었습니다. 경물을 그리는 데 자세하게 그 오묘한 정취를 다 그릴 수 있는 것은 대개 제가 능히 할 수 있는 바가 아닙니다. 만약 아무렇게나 그려 그 외형적인 형색(形色)만 남긴다면 또한 그림을 그리려 한 뜻이 아닐 것입니다. 저의 이른바 그림이라는 것은 일필(逸筆)로 대략 그려서 형사(形似)⑩를 구하지 않고 오직 스스로 즐기는 것에 불과할 뿐입니다. 요즈음 잠시 성안의 읍내를 돌아다녔더니 그림을 찾는 사람들이 반드시 그 지시하는 바에 따라 그려주기를 바라고, 또한 곧바로 얻으려고 천하게 욕하고 화내면서 꾸짖지 않음이 없었습니다. 원통하기 그지없습니다만, 어찌 중이 수염을 기른다고 책할 수 있겠습니까? 이 또한 제가 스스로 취한 것이겠지요? 675) - 「답장조중서(答張藻仲書)」

이 풍림(風林)의 뜻을 사랑하니
더욱 자연에 머물 마음 생겨나네.
그림을 한가로이 읊조리듯 그리니
형상과 소리에 뜻을 두지 않는다네.676)
- 「유인원기가지명복사도부시(惟寅遠寄佳紙命僕寫圖賦詩)」

예찬이 이 세 문장을 통해 말하려는 뜻은, 그림이라는 것은 형상이나 색채를 닮게 하는 것이 아니라 마음속의 일기(逸氣)를 그려내는 것이며 또한 즐거움을 얻기 위한 수단일 뿐이라는 것이다. '그림을 한가로이 읊조리듯 그린다'는 것은 그림을 그리는 일도 시를 짓는 일과 다름없으므로 형식에 노력을 기울일 필요가 없다는 뜻이다. 그렇다면 예찬이 시를 지을 때는 어디에 뜻을 두었을까? 예찬은 시에 대해 다음과 같이 말했다.

⑨ 섬원(剡源)은 송말 원초(宋末元初)의 문학가 대표원(戴表元, 1244-1310)의 호이다. 〔인물전〕 참조.
⑩ 형사(形似)는 형상을 닮게 그리는 것이다.

시가 쇠하여 「소(騷)」가 되었고 한(漢)나라에 이르러서는 「오언(五言)」이 되었
는데, 읊조려서 성정의 바름을 얻은 자는 오직 도연명(陶淵明)뿐인 듯하다. 위응물
(韋應物)⑪ · 유종원(柳宗元)⑫ · 두보(杜甫)⑬ · 한유(韓愈)⑭ · 소식(蘇軾) 등은 그 위세가 대단
하여 고금을 드나듦에 전대를 뛰어넘었고 후대에도 다시없을 것이다. 그러나 그
성정을 견주어보면 위진시대 현담(玄談)의 풍격이 있어 결점이 된다.677) - 「사중야
시서(謝仲野詩序)」

진(晉)나라 도연명을 '시로써 성정의 바름을 얻은 자'로 여기고 있다. 도연명의
시는 전원의 정취와 은일생활을 묘사한 유형으로, 풍격이 평담하고 자연스럽다. 예
찬은 이러한 시를 올바른 풍격으로 여겼고, 백성의 정서를 반영하거나 군왕을 풍
자하거나 국가와 민족을 위하는 정치적 소명을 노래한 시들은 모두 바르지 못한
풍격으로 여겼다. 또한 예찬은 평담하고 자연스러운 시풍을 올바른 것으로 여기고,
호방하거나 응대한 시풍을 싫어했다(이 관념은 후에 시문이 남북 2종으로 분파되는 원인이 되
었다). 시에 대한 예찬의 이러한 성향을 통해 그의 회화사상도 어렵지 않게 짐작할
수 있을 것이다.

북송의 이공린 등도 회화를 시에 비유한 적이 있었지만, 그것을 정식으로 실천
한 이들은 원대 화가들이며 특히 황공망과 예찬의 만년 작품들은 모두 서정시와
나름없는 면모이다. 역대로 새로운 회화이론이 제기되면 늘 수백 년이 지난 후에
비로소 창작실천을 통해 체험하기 시작했다. 예컨대 '형상이나 소리에 있지 않
고' '형상을 닮게 그리는 것을 추구하지 않는다'는 예찬의 말도 송대에 이미 언
급된 적이 있었지만 예찬에 의해 정식으로 발휘되고 밝혀졌다. 사실 진정으로 '형
상을 닮게 그리는 것을 추구하지 않은' 그림은 명 · 청대의 일부 방일(放逸)⑮한 화조
화가들의 그림에서 출현했고, 이러한 류의 그림이 한 시대의 풍조로 형성된 시기
는 근대였다. 이처럼 이론과 실천 사이의 시간적인 격차는 확실히 길었다.

북송 이후에서 청말까지의 중국화론을 살펴보면, 명말 동기창의 남북종론 외에
는 그다지 취할만한 것이 없다. 그러나 유독 예찬의 일기(逸氣)론과 자오(自娛)론은 줄

⑪ 위응물(韋應物, 737-804)은 당대(唐代)의 시인·학자이다. 제1권 [인물전] 참조.
⑫ 유종원(柳宗元, 773-819)은 당대(唐代)의 시인·고문학자이다. 제1권 [인물전] 참조.
⑬ 두보(杜甫, 712-770)는 당대(唐代)의 시인이다. 제1권 [인물전] 참조.
⑭ 한유(韓愈, 768-824). 당대(唐代)의 문학가 · 사상가이다. 제1권 [인물전] 참조.
⑮ 방일(放逸)은 자유롭게 구속받지 않는 것이다.

곧 논자들의 찬양대상이 되어왔는데, 그 이유는 원대 이후부터 봉건제도가 날로 부패해지면서 현실을 기피하려고 한 일부 문인들의 사조와 관계가 있었다.

4. 예찬(倪瓚)의 성취와 영향

예찬 산수화의 독특한 형상과 뚜렷한 성격은 진송·수·당·오대·북송·남송의 산수화와 현격히 구별되는 전대미문의 양식으로 나타났다. 예찬은 중국의 문인화를 완성된 형식으로 발전시켰고, 원대회화를 포함한 중국의 고대회화에 이색적인 광채를 더해주었다. 예찬의 이러한 미적 양식은 원대 사회와 예찬의 예술정신이 융합하여 나온 산물이었다.

중국산수화사에서 원대의 산수화는 서정사의(抒情寫意)[16] 계열의 최고봉으로 일컬어졌다. 원대회화에서는 고일(高逸)을 가장 중시했고 그 다음이 방일(放逸)이었다. 예찬의 그림은 고일의 가장 전형(典型)으로 평해졌고, 아울러 중국산수화사에서 고일 계열의 전무후무한 최고봉으로 추대되었다.

옛사람이 말하기를, "송대 사람들의 그림이 번다(繁多)하다고 하지만 한 필도 간략하지 않음이 없으며, 원대 사람들의 그림이 간략하다고 하지만 한 필도 번다하지 않음이 없다"[17]고 하였다. 사실 원대 화가들의 그림이 간략히 개괄되어 있다는 말은 예찬의 그림을 원대회화를 대표하는 양식으로 삼아 내세운 말이었다. 원대 화가들의 그림은 결코 간략하지 않다. 예컨대 왕몽의 그림은 수많은 바위와 골짜기, 첩첩이 이어진 준령에 우모준(牛毛皴)·해삭준(解索皴)[18]·점자준(點子皴) 등이 번다하고 복잡하여 고금의 그림을 통틀어 비교해 보아도 번밀(繁密)한 계열에 속하며, 황공망과 오진의 그림도 결코 간략하지 않다. 고극공의 미점산수화도 미불의 그림보

⑯ 사의(寫意)는 사물의 외형만 중시해서 그리지 않고 의태(意態)와 신태(神態)를 포착하거나 작가의 내면세계의 뜻을 자유롭게 표현하는 것이다.
⑰ 저자가 인용한 이 구절 "宋人畵繁, 無一筆不簡, 元人畵簡, 無一筆不繁"의 출처를 알 길이 없다. 정정규(程正揆)의 『청계유고(靑溪遺稿)』 卷24 「공반천화책(龔半千畵冊)」에 이와 유사한 내용이 있다. "그림에 번다함과 간략함이 있으나 오히려 필묵을 논하고 경계를 논하지 않는다. 북송 사람들은 천 개의 언덕과 만 개의 골짜기를 그렸으나 한 필도 간략하지 않음이 없고, 원대 사람들은 메마른 가지와 수척한 바위를 그렸으나 한 필도 번다하지 않음이 없다 (畵有繁簡, 乃論筆墨, 非論境界也. 北宋人千丘萬壑, 無一筆不減; 元人枯枝瘦石, 無一筆不繁.)"
⑱ 해삭준(解索皴)은 산수화에서 바위 질감을 표현하기 위해 사용하는 풀린 밧줄과 같은 모양의 준이다. 선 하나하나는 약간의 꼬임을 나타내며, 주로 침식된 화강암 바위 표면을 묘사하는 데 사용된다.

다 더 번밀하며, 조맹부의 그림도 번밀하고 간략한 두 가지 유형이 있으며, 곽희의 화법을 배운 당체·조지백·주덕윤 등의 그림은 더욱 간략한 계열로 볼 수 없다. 간략한 그림의 예를 들자면 남송회화가 비교적 가까운데, 즉 마원의 일각(馬一角)과 하규의 반변(夏半邊), 양해의 감필화(減筆畵),[19] 목계의 선화(禪畵) 등은 모두 매우 간략하다. 원대의 그림 중에서는 유독 예찬의 그림만 간략한데, 즉 경물이 희소할 뿐 아니라 용필도 매우 성글어 한층 더 간략하게 보인다. 원대 화가들의 그림이 간략하다는 말은 예찬의 그림을 지칭한 말이었다. '그림은 간략하되 필이 번다하다'는 말은 용필은 함축되어 있지만 내재미는 오히려 풍부하다는 뜻으로, 즉 예찬의 그림이 비록 필치가 가볍고 완만하며 필획의 중복이 없이 한 번의 필획만으로 경물을 그려나가는 방식이지만, 필묵의 농담(濃淡)·건습(乾濕)·허실(虛實)[20]·비백(飛白)[1]의 변화가 매우 풍부하다는 것이다. 왕세정(王世貞, 1526-1590)[2]은 예찬의 그림에 대해 다음과 같이 말했다.

예찬의 그림은 지극히 간략하고 우아하여 마치 여리고 창백한 듯하다. 송대 화가들의 그림은 모사하기 쉽지만 원대 화가들의 그림은 모사하기 어렵다. 원대 화가들의 그림도 오히려 배울 수 있지만 유독 예찬의 그림만은 배울 수 없다.[678] - 『예원치언(藝苑巵言)』

높고 오묘한 예찬 산수화의 경지를 짐작케 해주는 말이다.

원대에는 예찬의 그림이 거국적으로 중시되진 못했다. 그러나 원대의 상류 지식층 사이에서는 이미 그의 명성이 알려져 있었는데, 예를 들면 『녹귀부속편(錄鬼簿續編)』에 "(예찬은) 산수 소경(小景)을 잘 그려 스스로 일가를 이루었고, 그 명성이 나라 안에서 중히 여겨졌다"[679]는 기록이 있다. 원4대가 중의 황공망·오진·왕몽 세 사

[19] 감필(減筆)은 필서이 수를 더 이상 줄인 수 없을 민큼 최고로 표어시 대상의 정수(精髓)를 사뉴론 방하고 신속하게 묘사하는 기법이다. 주로 형상에 대한 세부적인 묘사를 생략하여 대상의 본질을 부각시키고자 할 때 많이 쓰인다. 원래는 성필(省筆)·약필(略筆)이라 하여 글자의 자획(字劃)을 쓰는 서예의 기법이었으나, 당말(唐末)·오대(五代) 경부터 회화기법으로 응용되기 시작하여 주로 선승화가(禪僧畵家)들에 의해 애용되었고, 남송(南宋)의 양해(梁楷)에 의해 그 전통이 확립되었다.

[20] 허실(虛實)에는 유형과 무형, 직접과 간접, 흑과 백 등의 뜻이 포함되어 있다. 허한 가운데 실이 있고, 실한 가운데 허함이 있고, 허와 실이 상생(相生)하는 오묘한 이치를 가리킨다.

[1] 비백(飛白)은 굵은 필획을 그을 때 운필(運筆)의 속도와 먹의 분량에 따라서 그 획의 일부가 먹으로 채워지지 않은 채 불규칙한 형태의 흰 부분(바탕)이 드러나게 하는 필법이다. 후한(後漢)의 채옹(蔡邕)이 시작한 것으로 전해진다. 회화에서는 오대와 북송 이후 수묵화에서 주로 많이 사용되었다.

[2] 왕세정(王世貞, 1526-1590)은 명대(明代)의 문학가이다. 〔인물전〕 참조.

람은 예찬의 그림을 매우 중시하고 추숭하여 서로 그림 상에 시를 써주거나 그림을 합작하면서 교류했다. 『청강문집(淸江文集)』 중의 「철애선생전(鐵崖先生傳)」에 의하면 파산한 귀공자 한 사람이 가난을 해결하기 위해 고관들을 찾아다녔는데, 그가 양유정의 집에서 예찬의 그림 한 장을 발견하고는 돈을 많이 벌 수 있다고 여겨 훔쳐갔다고 한다. 이 또한 예찬의 그림이 원대에 이미 명성이 높았음을 알려주는 기록이다. 원대에 예찬을 왕유에 비교한 시를 지은 이도 있었다.

시 속에 그림 있고 그림 속에 시 있으니
왕유와 우열을 가리기가 어렵구나.680)
- 「기예원진(寄倪元鎭)」

가련한 필치는 왕유와 같고
슬픈 마음 이겨냄은 조맹부를 닮았네.
한 시대에 몇 사람이 묘수라고 칭해질까?
옛날에 노닐던 도처에선 시름만이 어지럽네.681)
- 「봉차운림화상시운(奉次雲林畵上詩韻)」

명대에 이르러 예찬은 원대회화의 높은 성취를 대표한 원4대가(元四家)의 한 사람이 되었고, 후대의 논자들은 예찬과 황공망을 원4대가 중에서도 성취가 높은 화가로 삼았다. 예찬은 비록 황공망보다 32세나 어렸지만 화단에서의 지위는 황공망보다 높았다. 실제로 후대의 논자들은 원대회화를 논할 때 예찬의 그림을 가장 먼저 떠올렸는데, 그 중에서도 명말의 동기창은 예찬의 그림을 특별히 추숭했다. 동기창은 예찬의 그림에 대해 다음과 같이 평가했다.

원나라 때에 화도(畵道)가 가장 번성했는데 … 그 이름난 이들로는 조지백·당체·요언경·주덕윤 등이 있으나 이러한 화가가 열 사람이라 하더라도 예찬·황공망 한 사람을 당해낼 수 없었다.682) - 『화선실수필(畵禪室隨筆)』

거칠고 질박하고 예스러운 것이 원나라 사람의 묘경(妙境)인데, 예찬은 뛰어난 이들 중에서도 더욱 뛰어났다.683) - 상동.

원대에 능한 자가 비록 많았다고 하나, 송대의 화법을 이어받은 것에다 쓸쓸하고 한산함을 조금 추가했을 따름이다. 오진의 그림은 크게 신기(神氣)가 있고 황공망은 특히 기풍과 품격이 묘했으며, 왕몽의 그림은 이전의 규범을 갖고 있으나, 이 세 명의 화가가 모두 제멋대로의 습기(習氣)③를 갖고 있다. 유독 예찬의 그림만이 예스럽고 담박하고 천진하니, 미불 이후 오직 이 한 사람뿐이다.684) - 상동.

원4대가의 그림을 모두 높이 평가하면서도 3대가의 그림이 예찬의 그림보다 부족한 면이 많다고 여기고 있는데, 예찬의 그림을 지극히 추숭한 동기창의 마음이 엿보인다.

명 중기에 세간에서는 예찬의 그림이 보물처럼 귀하게 여겨져 부호들이 그것을 재산으로 삼아 소장했다. 예컨대 명대의 심주(沈周)는 이 사실에 대해 "강동(江東) 사람들은 예찬의 그림을 소장했는지 아닌지에 따라 그 사람이 맑은지 탁한지를 짐작했다"685)고 하였고, 방훈(方薰, 1736-1799)④은 "강동 사람들은 예찬의 그림을 가지고 있는지 아닌지에 따라 그 사람이 고아한지 속된지를 짐작했다"686)고 하였다. 명·청대의 화가들과 이론가들은 모두 예찬의 그림을 앞 다투어 받들었다. 청대의 왕원기(王原祁, 1642-1715)는 예찬의 그림에 대해 다음과 같이 평하였다.

예찬의 그림은 세상에 들리지 않았고, 평이(平易)한 가운데 기귀함이 있으며, 간략한 가운데 정묘함이 있다. 또한 장법(章法)⑤과 필법 외에는 4대가 중에서 제일의 일품(逸品)이 되었다.687) - 『우창만필(雨窓漫筆)』

송나라와 원나라의 대가들이 제각기 일가를 이루었는데, 오직 예찬만이 오래 묵은 자취를 한 번에 씻어내었다. 갖추고 있었던 여러 습관을 없애니 4대가 중에서 제일인 일품(逸品)이 되었다. 그의 이러한 법도는 창조된 것이 아니라 공력(工力)을 쓰지 않는 가운데에 있는 것이니, 공력을 잘 쓰는 자가 이를 수 없는 경지가 되었다. 이러한 연유로 홀로 그 오묘함에 이를 수 있었을 따름이다.688) - 『녹대제화고(麓臺題畫稿)』

③ 습기(習氣)는 창작 중에 나타나는 진부한 법과 나쁜 습관 그리고 기타 불량한 풍기(風氣)이다. 여기서는 인습화 되어 잘못된 기질을 가리킨다.
④ 방훈(方薰, 1736-1799)은 청대(淸代)의 화가·회화이론가이다. 제1권 〔인물전〕 참조.
⑤ 장법(章法)은 구도법(構圖法)이다. 즉 표현할 물체나 경물을 화면상에 적절히 배치하는 법이다.

건륭제(乾隆帝, 1735-1795 재위)도 이러한 풍조에 동조하여 "원4대가의 그림 중에 오직 예찬의 그림만이 격(格)과 운(韻)이 더욱 뛰어나 세상 사람들이 일품(逸品)이라 말하고 있다"[689]고 하였는데, 이때부터 예찬의 그림은 중국 문인화의 전형적인 풍모가 됨과 동시에 가장 높은 품격인 '일품'을 가리키는 대명사가 되어 중국회화에 가장 심원한 영향을 미치게 된다.

명·청 양대의 화가들이 모두 예찬의 그림을 배웠지만, 각자가 처한 시대의 상황과 개인적인 경험·기질·수양 등이 예찬과는 달랐기에 제대로 배운 자는 많지 않았다. 예컨대 명4대가의 영수 심주(沈周)는 예찬의 그림에 특별한 애착이 있었으나 무척 배우기 어려워했다. 심주의 현존 작품 중에는 예찬의 그림을 배운 계열이 매우 많은데, 두루 감상해보면 모두 구도만 닮았을 뿐, 기운과 성신이 닮은 그림은 한 폭도 볼 수 없다. 동기창은 이 사실에 대해 다음과 같이 언급했다.

> 심주가 매번 예찬의 그림을 배울 때마다 그의 스승인 조동로(趙同魯)는 그것을 보고는 또 지나쳤다, 또 지나쳤다고 했다. 예찬의 묘처(妙處)를 전부 배울 수는 없다. 심주의 그림은 골기(骨氣)[6]가 운(韻)보다 뛰어났으므로 예찬의 그림과는 그 차이가 마치 티끌 하나의 간격과도 같았다.[690] - 『화지(畵旨)』

명·청대의 대가들이 그린 「용운림법(用雲林法)」·「운림필법(雲林筆法)」·「의예운림(擬倪雲林)」 등과 예찬의 그림을 배운 4왕(四王)의 수많은 그림들을 보아도 예찬 화법의 정수(精髓)를 얻은 그림은 매우 적다.

예찬의 그림을 배워 독자적인 새로운 화풍을 개척한 화가들 중에 명말 청초(明末清初)의 승려 홍인(弘仁: 점강漸江)[7]이 가장 특출했다. 홍인은 예찬 그림의 정수를 터득한 후에 황산(黃山)의 경치만 그렸고, 홍인의 영향 아래에서 신안화파(新安畫派)가 창립되었다. 신안화파의 수많은 화가들은 예찬의 그림을 배워 청대 화단에 거대한 진동을 일으켰는데, 이것이 고대 중국산수화의 마지막 진동이었다.

⑥ 골기(骨氣)의 골은 힘이고, 기는 기세이다. 서화에서 강경하고 힘이 있는 필획과 견실하고 강건하고 날카로운 기세·풍모를 가리킨다.
⑦ 점강(漸江)에 대해서는 제9장 제2절 참조.

제8절 방일(放逸)의 대가 방종의(方從義) 및 조옹(趙雍) · 성무(盛懋) · 진림(陳琳) 등.

1. 방일(放逸)의 대가 방종의(方從義)

　　방종의(方從義)[⑧] 자는 무우(無隅)이고, 호는 방호(方壺) 또는 스스로 귀곡산인(鬼谷山人) · 금문우객(金門羽客)이라 하였으며, 강서성(江西省) 귀계(貴溪)에 거주했다. 일찍이 속세를 떠나 은거한 방종의의 친구가 "방호는 일찍부터 속세의 일을 버렸다"[691]고 말하여 방종의가 일찍부터 도사가 되었음을 알려주고 있다. 방종의는 전진교(全眞敎)를 조직한 김봉두(金蓬頭)[⑨]를 따라 강서성 신주(信州)[⑩] 성정산(聖井山)에 들어가 수학(受學)했고 스승 김봉두가 세상을 떠나자 하산하여 천하의 명산들을 두루 유람한 후에 연경(燕京)[⑪]으로 갔다.[692] 방종의는 연경에서 황공망 · 오진 등과 교류하고 여결(余闕)[⑫] · 고계(高啓)[⑬] · 위소(危素)[⑭] · 동이(童冀) · 우집(虞集) 등의 문학가들과도 교류했다. 며칠이 지나 방종의가 남쪽으로 돌아가려고 하자 많은 사람들이 그가 더 머물길 원했으나, 사람들의 마음 한편에서는 "그가 뜻을 둔 바를 알고 있었기에"[693] 묵묵히 보내주었다. 방종의는 신주로 돌아가 용호산(龍虎山)[⑮] 청궁(淸宮)에 기거했다. 용호산은 귀계

[⑧] 【저자주】 원(元) 성종(成宗) 대덕(大德) 6년(1302)에 사망한 선어추(鮮於樞)의 「제방방호창힐작세도(題方方壺蒼頡作歲圖)」(『元詩選二集 · 困學齋集』)를 보면 방종의가 1302년 전에 이미 명성을 떨쳤고 명초(明初)까지 그가 작품을 남겼음을 알 수 있다. 따라서 방종의가 90여세 혹은 100세 안팎의 장수를 누렸음을 알 수 있다. 또한 황공망은 송(宋) 함형(咸淳) 5년(1267)에 출생했으나 방종의를 '방호로(方壺老)'라 불렀는데(『元詩選二集 · 大痴道人集 · 方方壺松巖蕭寺圖』, "이 그림의 이 경치가 천기에 들어있는데 누가 방호도를 방불할 수 있겠는가? 此圖此景人天機, 誰能仿佛方壺老."), 이를 보아도 방종의와 황공망이 나이 차이가 많지 않았음을 알 수 있다.
[⑨] 김봉두(金蓬頭)는 전진교(全眞敎)의 도사(道士)이다. 〔인물전〕 참조.
[⑩] 신주(信州)는 지금의 강서성 상요(上饒)이다.
[⑪] 연경(燕京)은 지금의 북경이다.
[⑫] 여결(余闕, 1303-1358)은 원말명초(元末明初)의 시인 · 학자 · 관원이다. 〔인물전〕 참조.
[⑬] 고계(高啓, 1336-1374)는 원말 명초의 시인이다. 〔인물전〕 참조.
[⑭] 위소(危素, 약1303-1372)는 원대(元代)의 사학가이다. 〔인물전〕 참조.
[⑮] 용호산(龍虎山)은 강서성 동북부의 응담시(鷹潭市)에서 남쪽으로 20km 떨어진 곳에 있으며, 중국 남방도교의 명산이다. 두 개의 봉우리가 대칭을 이루어 용과 호랑이 산이란 이름을 얻게 되었다 한다.

에서 남쪽으로 80리 떨어진 성정산의 동편에 자리한 산으로, 한(漢)대에도 사람이 살았고 희귀한 짐승과 기이한 초목이 많다.⑯ 이곳에서 배를 타고 계곡을 따라 몇 리 더 들어가면 선암(仙巖)에 이르게 되는데, 이곳에서 위로 올려다보면 깎아 세운 듯한 절벽과 바위들의 모양이 마치 술을 마시는 노인들이 늘어서 있는 듯하며, 계곡과 초목이 매우 수려하다.⑰ 방종의는 이곳에서 선도(仙道)를 수련하면서 틈틈이 산수를 그렸는데, 방종의는 이곳에서 "옷을 벗고 두 다리를 쭉 펴고 앉아(解衣盤礴)⑱ 문을 닫아걸고 사람을 만나지 않았으며, 한결같이 구름과 숲을 마주하며 쓸쓸한 풍경을 그렸다."694)

방종의는 세상일에 얽매이지 않았던 대범하고 낭만적인 선비였다. 명대의 시인 동익(童翼)은 방종의에 대해 "명성을 얻은 이래로 30년이 되었는데, 안목이 높아 온 세상에 사람이 없다고 여겼고 … 진(晉)·초(楚)의 부유함이 있는지를 알지 못했다"695)고 하였으며, 원말 명초(元末明初)의 당숙(唐肅)⑲은 "방종의의 마음은 도(道)와 함께 했고 지혜는 신령함과 통했다"696)고 하였다. 일찍이 방종의로부터 은거를 권유받았던 위소는 방종의에 대해 이렇게 설명했다.

> 마음이 탁월하게 훌륭하여 세속의 때에 물들지 않았으며, … 그 사람은 속세를 떠난 곳에서 노닐어 그 마음을 헤아릴 수 없었다. 흥이 일면 사람을 따지지 않고 그림을 그냥 주었고, 그렇지 않으면 한 필도 가벼이 주지 않았다.697) - 『위태박문집(危太朴文集)』

이처럼 방종의는 세상일을 싫어하고 오직 그림만 좋아했다. 그의 그림은 예찬의 그림과 마찬가지로 일품(逸品)에 속했으나, 예찬의 그림은 고일(高逸)로 삼아지고 방

⑯ 【저자주】童翼, 『尙絅齋集』 卷2 참고.
⑰ 【저자주】危素, 『危太朴文集』 卷6 참고.
⑱ 해의반박(解衣盤礴)은 『장자(莊子)』 「전자방(田子方)」에 나오는 말이다. "송(宋) 원군(元君)이 널리 화공을 초빙했는데, 수많은 화공들이 일찍 와서 정성스러운 자세와 공경하는 태도로 그림을 그리고 있었다. 그런데 어떤 화공 한 사람이 늦게 와서 왕에게 읍한 후에 방에 들어가 버렸다. 방약무인(傍若無人)한 것처럼 보였지만 송 원군은 사람을 시켜 무엇을 하는가 보게 했더니 '옷을 벗고 다리를 뻗고 있습니다.'라고 말했다. 원군은 '그렇다! 이 사람이 진정한 화공이다.'라고 하였다." 유가나 법가와는 달리 도가들은 있는 그대로의 자연스러운 것 즉 무위자연(無爲自然)을 추구했다. 해의반박은 옷으로 상징되는 형식과 제도를 벗어 던졌다는 의미로, 즉 무위자연을 기반으로 하여 창작의 과정·방법·태도에서 부자연스러운 것이 없어야 한다는 문예관이다. 원래 서화이론이 아니라 도의 경지를 말한 것인데, 후대 사람들이 서화에 접목시킨 후 예술론으로 정립되었다.
⑲ 당숙(唐肅, 1318-1371 혹은 1328-1373). 원말 명초(元末明初)의 문학가·화가이다. 〔인물전〕참조.

종의의 그림은 방일(放逸)[20]로 삼아졌다. 두 사람은 추구한 예술정신도 서로 달라 예찬의 그림은 정적(靜的)이고 방종의의 그림은 동적(動的)이다. 실제로는 방종의의 그림이 예찬의 그림보다 더 일필(逸筆)로 대략 그려져 있다. 현존하는 방종의의 작품은 대부분 원대 말기에 그려졌다.

「무이방도도(武夷放棹圖)」.(그림 101) 방종의는 이 그림 상에 다음과 같은 기록을 남겼다.

> 숙근악(叔董龠) 헌주공(憲周公)이 무이산(武夷山)[1] 가까이에 난초를 캐러 왔다가 구곡(九曲)에 이르렀다. 서로 헤어진 지가 일 년이나 되어 사람들에게 몹시 기다리게 했다. 그래서 거연의 필의(筆意)[2]를 본떠서 이 그림을 받들어 올리니, 중선행(仲宣幸)이 그것을 알아차렸다. 지정(至正) 기해(己亥, 1359)년 겨울에 방방호가 오군산(烏君山)에 머물며 쓰다.[698]

높은 산봉우리 아래의 계곡에 나룻배 한 척이 떠 있고, 근경의 언덕 위에 수목 세 그루가 있다. 산석은 방종의가 스스로 거연의 화법을 배웠다고 말한 바와 같이 피마준에 속하는데, 다만 거연의 피마준보다 훨씬 더 호방하고 흐트러져 있다. 자신감이 넘치는 필치가 초서(草書)를 방불케 하는데, 점(點)·선(線)·농담(濃淡)이 매우 분방하이 신중한 묘사는 전혀 볼 수 없다. 산의 질벽에는 어수선하게 쥰필을 가하후에 검묵을 몇 필 바림했고, 담묵의 몰골법(沒骨法)[3]으로 묘사한 먼 산의 용필이 매우 신속하다.

이 그림에는 거연의 필의(筆意)가 있으나, 방종의의 개조를 거쳐 문인이 세상일에 대한 번뇌를 덜기 위해 필묵을 유희하면서 대략적으로 휘호한 유형으로 변모되어 있다.

「산음운설도(山陰雲雪圖)」.(그림 102). 운무가 짙게 깔린 산경이 묵필로 묘사되어 있다. 좌측 상단에 방종의가 쓴 기록이 있어 "금문우객 방방호가 고극공의 그림을 모방

[20] 방일(放逸)은 자유롭게 구속받지 않는 것이다.
[1] 무이산(武夷山)은 복건성 숭안현(崇安縣)에 있는 산이다.
[2] 필의(筆意)는 서화가가 뜻을 경영하고 필획을 운용하여 표현한 신태(神態)·의취(意趣)·풍격(風格)·공력(功力) 등을 가리킨다.
[3] 몰골법(沒骨法)은 물상의 뼈대(骨)인 윤곽 필선이 빠져 있다(沒)는 뜻에서 붙여진 이름이다. 형태를 그림에 있어서 윤곽선이 없이 색채나 수묵을 사용하여 그리는 방법이다.

그림 101
「무이방도도(武夷放棹圖)」,
방종의(方從義),
종이에 수묵,
74.4×27.8cm,
북경고궁박물원

그림 102
「산음운설도(山陰雲雪圖)」,
방종의(方從義),
종이에 수묵,
62.6×25.5cm,
대북고궁박물원

하여 근미학사(芹美學士)를 위해 창주궐(滄州闕) 안에서 그리다."699)라고 하였다. 이 그림은 고극공의 미법을 배운 계열로, 구도는 고극공의 그림과 닮았으나 필치가 매우 분방하여 오히려 미씨 부자의 미법산수에 더 가깝다.

「계교유흥도(溪橋幽興圖)」.(그림 103) 동원·미씨 부자·고극공의 화법을 참고한 작품이다. 산석을 그림에 있어 피마준을 그은 후에 미점을 가하였는데, 지나치게 분방하여 산만하고 허술한 느낌이다. 수목도 자유분방하고 대략적으로 묘사되어 있다.

「신악가림도(神岳瓊林圖)」.(그림 104). 방종의의 그림 중에 비교적 큰 그림에 속한다. 거대한 산이 우뚝 세워져 있고, 그 아래의 근경에 계곡·잡목·교목·가옥이 있다. 좌측 상단에는 방종의가 직접 남긴 기록이 있어 "두 번째로 큰 흉년이 든 해 3월 11일에 귀곡산인(鬼谷山人) 방종의가 남명진인(南溟眞人)을 위해 「신악가림도」를 그리다"700)라고 하였는데, 즉 이 그림이 지정(至正) 26년(1366)에 그려졌음을 알 수 있다. 화법이 동원·거연의 그림에 약간 가까우나, 이 그림의 필선이 더 부드럽고 혼후하며 간명하고 유창하다. 필치가 방종의의 그림 중에서는 규칙적인 편에 속하지만 여전히 내략적이고 산만하다.

「고고정도(高高亭圖)」(그림 105). 방종의의 그림 중에 기장 호방하고 대략적인 그림이나, 두 개의 산봉우리 사이에 초정(草亭) 한 채가 있고 흰 구름이 그 주위를 휘감고 있으며, 초정 아래의 높은 비탈에는 수림이 있다. 큰 붓을 사용하여 쓸어내리듯 분방하게 휘호한 필치가 남송 선화(禪畵) 중의 산수를 연상케 한다. 좌측 상단에는 방종의가 남긴 글이 있어 "술 취한 뒤에 분방한 필치로 그린 것이 이러하다"701)라고 하였는데, 실제로 그림의 기운과 필치를 보면 술에 취한 뒤에 그렸음을 느낄 수 있다.

전술한 바와 같이 방종의의 그림은 방일(放逸) 계열에 속하는데 그것은 "열흘 동안 물 한 굽이 그리고, 5일 동안 바위 하나 그리는"702) 신중하고 세밀한 유형이 아니라, 마치 비바람이 세차게 몰아치듯 호방하거나 혹은 손님과 담소하면서 가볍게 즐기는 심경으로 그린 듯한 유형이다. 따라서 전혀 신중을 기하지 않고 휘호한 느낌이며, 신중하게 그린다면 이러한 효과가 나올 수 없다. 방종의의 그림에는 필묵을 유희하는 문인의 정취가 나타나 있는데, 아마도 그가 그림을 소일거리로 삼거나 혹은 근심을 잊고 벗들과 더불어 즐길 목적으로 그렸던 것 같다. 누군가가

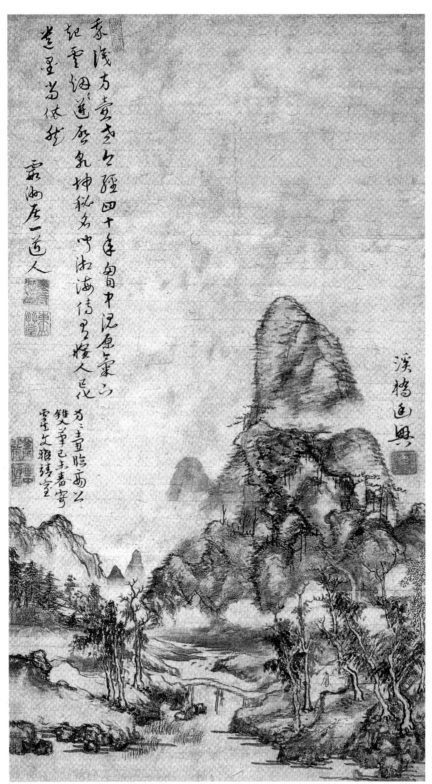

그림 103 「계교유흥도(溪橋幽興圖)」, 방종의(方從義), 종이에 수묵, 63.3×35cm, 북경고궁박물원.

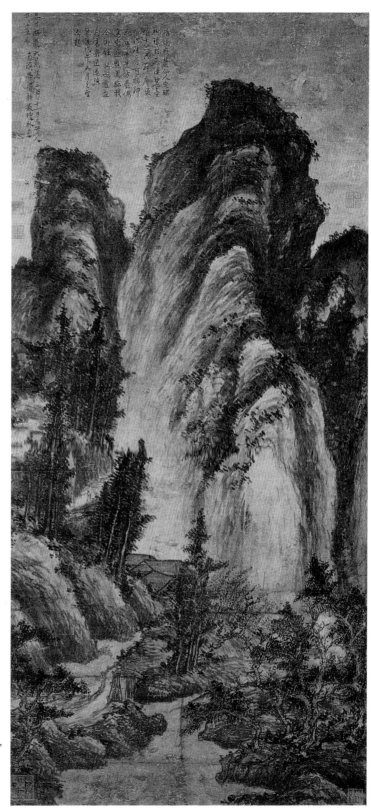

그림 104
「신악가림도(神岳瓊林圖)」,
방종의(方從義),
종이에 수묵담채,
120.3×55.7cm,
대북고궁박물원

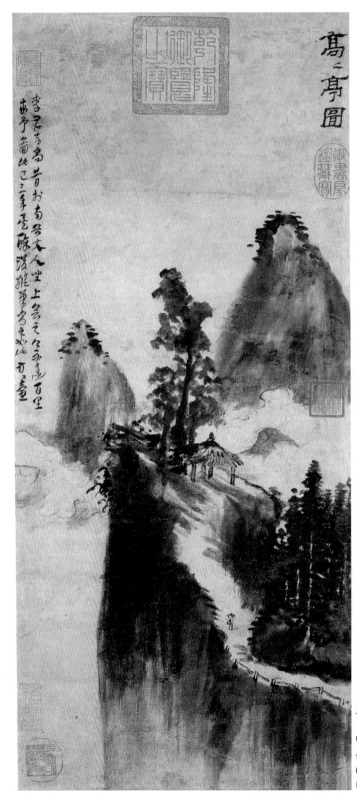

그림 105
「고고정도(高高亭圖)」,
방종의(方從義),
종이에 수묵,
62.1×27.9cm,
대북고궁박물원

이러한 그림을 지극히 높고 오묘하다고 말한다면, 대략 몇 필 즐겨본 그림일 뿐이라고 대답할 수도 있겠지만, 반대로 누군가가 대단치 않은 그림이라고 말한다면 그림 상에 반영된 선비의 풍도(風度)와 소탈하고 고아한 정신은 일반 화가들이 결코 미칠 수 없는 높은 경지라고 대답할 수도 있다. 이 때문에 방종의의 그림은 원대에 독자적인 일가를 이룬 매우 고귀한 것으로 간주되었다.

논자들은 방종의의 그림이 동원·거연·미씨 부자·고극공의 화법을 배운 유형으로 여겼으나, 사실 이들의 그림에서는 약간의 의취(意趣)만 취했을 뿐, 주로 방종의 본인의 마음과 기질에서 나온 유형이다. 즉 방종의의 그림 상에는 비록 산의 명칭이 기록되어 있지만, 그림 상의 산은 그 자신의 흉중구학(胸中丘壑)④이었다.

『도회보감(圖繪寶鑑)』에서는 "방종의는 산수를 그림에 있어서 지극히 맑고 깨끗하여 속된 기운이 없다"703)고 하였고, 『서사회요(書史會要)』에서는 방종의에 대해 "시문이 훌륭했고, 예(隸)·장(章)·초(草)를 잘 썼다"704)고 하였는데 특히 그의 초서는 원대 화가들 중에 일류에 속했다. 방종의의 그림은 당시에 매우 귀하게 여겨졌다. 심지어 어떤 사람은 방종의의 그림을 구하기 위해 백 리를 걸어서 그를 찾아갔으나, 3년을 기다린 후에야 그가 술에 취한 뒤에 간략히 휘호한 그림 한 폭을 얻어 갔다고 한다⑤ 당시와 후대의 명망 있는 화가들과 문인들이 방종의를 높이 평가하고 흠모한 사례는 현존하는 많은 시문집을 통해서도 볼 수 있다.

2. 조옹(趙雍)

조옹(趙雍). 조맹부의 차남이다. 자는 중목(仲穆)이며, 일찍이 집현대제(集賢待制) 겸 동지호주로총관부사(同知湖州路總管府事)를 역임했다. 조옹은 조정의 관리를 역임하면서도

④ 흉중구학(胸中丘壑)은 가슴 속에 떠오르는 언덕과 골짜기라는 뜻으로, 창작에 임할 즈음에 마음속에 담아두었던 경치의 이미지가 형성되는 것이다. 북송 휘종(徽宗, 1100-1125 재위) 때 편찬한 『선화화보(宣和畵譜)』「산수문(山水門)」에 "그림이 화가의 마음속에 저절로 언덕과 골짜기의 경계가 형성되어 솟아나 형태 있는 모습으로 드러나는 것이 아니라면, 필시 이러한 경지에 도달할 수는 없을 것이다 (其非胸中自有丘壑, 發而見諸形容, 未必至此.)"라는 내용이 있다. 소식(蘇軾)은 「문여가화운당곡언죽기(文與可畵篔簹谷偃竹記)」에서 "대나무를 그릴 때는 반드시 먼저 마음속에 완성된 대나무의 구체적 형상을 얻어야 한다 (畵竹必先得成竹於胸中.)"는 구절을 통해 '흉중성죽(胸中成竹)'의 개념을 제기했으며, 그의 문인(門人) 황정견(黃庭堅, 1045-1105)도 산수화 분야에서 흉중구학을 갖출 것을 주장했다.

⑤ 【저자주】方從義, 「自題高高亭圖」 참고.

시문과 글씨에 뛰어났고, 인물·말·산수·계화(界畵)⑥·화조를 모두 잘 그렸으며, 서화감상가이기도 했다. 조옹의 주요 성취는 인물화와 말 그림에 있었지만, 산수화도 부친의 화풍을 계승하여 다소의 성취가 있었다. 조옹의 현존 유작을 간략히 분석해보기로 한다.

「채릉도(采菱圖)」. 좌측 상단에 조옹이 남긴 기록이 있어 "지정 2년(1342) 10월 15일에 중목이 그리다"705)라고 하였다. 화법이 조맹부의 「동정동산도(洞庭東山圖)」와 많이 닮았다. 「추림원수도(秋林遠岫圖)」.(그림 106) 단선(團扇) 모양의 화폭에 그려진 수묵채색화이다. 조맹부의 화법을 주요 토대로 삼아 이성·곽희의 화풍을 겸비했으며, 동원·거연의 필의(筆意)도 나타나 있다.

「송계조정도(松溪釣艇圖)」(그림 107). 좌측 상단의 조옹에 남긴 기록이 있어 "지정 24년(1364) 2월 16일에 중목이 그리다"706)라고 하였다. 수목과 바위가 이성·곽희의 화법과 닮았고, 원경의 산은 동원·거연의 화법과 유사하며, 가법(家法)의 영향도 나타나 있다. 용필이 다소 강건하고, 용묵이 간략하면서도 중후하다. 평원경치의 양안에 산과 경물이 배치된 원대산수화의 구도가 갖추어져 있다. 화법은 주로 동원·거연·이성·곽희의 화법을 추구하면서 더 성글고 대략적인 풍격으로 변화시켰으며, 조맹부의 화법과도 유사하다. 다만 이 그림에는 조옹의 독자적인 화풍은 보이지 않는다.

당시에 조옹의 그림은 큰 영향력을 발휘하여 원대의 수많은 문인들이 찬양했고 황제도 그의 그림을 마음에 새겨두고 잊지 않았다. 조옹의 그림이 이처럼 큰 영향력을 가지게 된 데에는 그림이 훌륭한 이유도 있었지만 그가 조맹부의 아들이라는 이유도 작용했다. 장우(張羽)⑦는 조옹의 그림 상에 이러한 글을 남겼다.

예로부터 이름난 그림 솜씨는 부자(父子) 간에 전해졌으니, 당나라에는 2이(二李: 이사훈·이소도)가 있었고, 촉나라에는 2황(二黃: 황전·황거채)이 있었다. 조맹부는 당시에 제일이었고, 조옹이 그를 이어 일찍이 능가할 사람이 없었다.707) - 『정거집(靜居集)』

⑥ 계화(界畵)는 자(界尺)를 사용하여 섬세한 필선으로 정밀하게 사물의 윤곽선을 그리는 회화기법이다. 건물·선박·기물 등을 그릴 때 주로 사용되었기에 건물·누각 등을 주 소재로 한 그림을 계화라 부르기도 한다. '계화'라는 용어는 북송의 곽약허(郭若虛)가 지은 『도화견문지(圖畵見聞志)』에 처음 나타난다.
⑦ 장우(張羽, 1333-1385)는 명초(明初)의 시인·문학가이다. 제1권 〔인물전〕 참조.

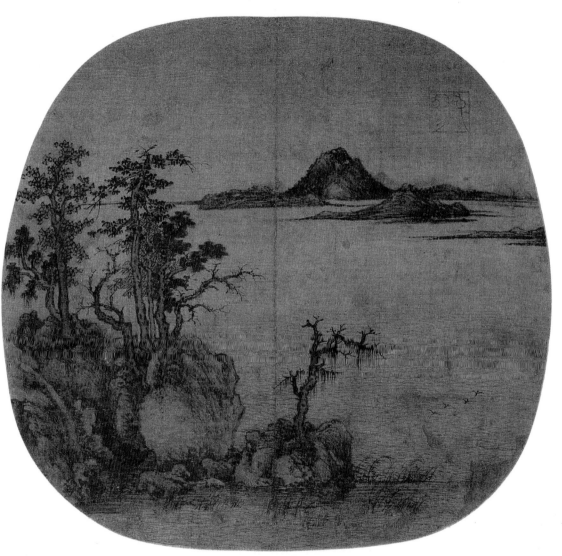

그림 106 「추림원수도(秋林遠岫圖)」, 조옹(趙雍),
비단에 수묵채색, 26.7×28cm, 북경고궁박물원

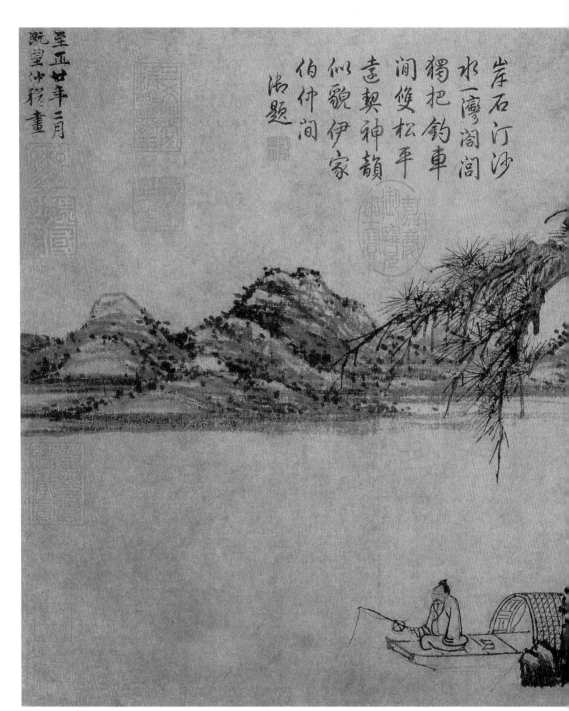

그림 107 「송계조정도(松溪釣艇圖)」, 조옹(趙雍), 종이에 수묵, 30×52.8cm, 북경고궁박물원

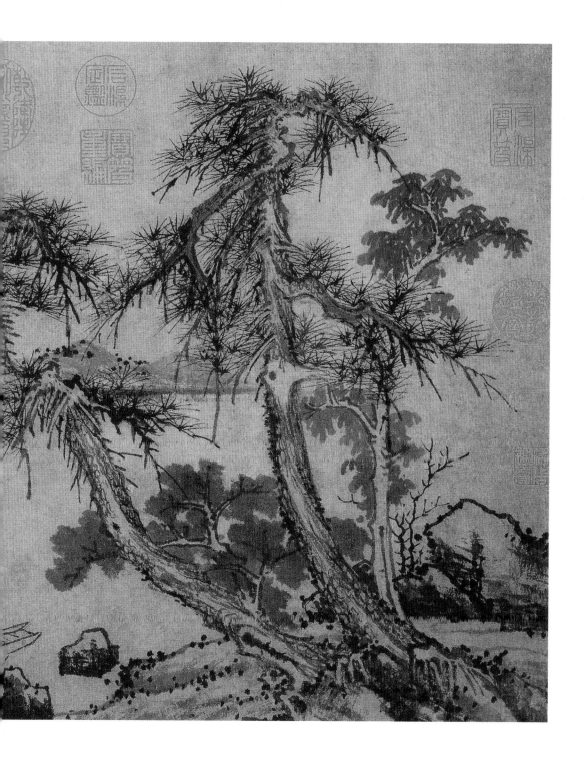

조옹 산수화의 영향력을 짐작케 해주는 말이다.

3. 성무(盛懋)

성무(盛懋). 자는 자소(子昭)이고, 절강성(浙江省) 가흥(嘉興) 위당진(魏塘鎭) 사람이다. 오진과 같은 고향 출신이면서 나이도 서로 비슷했으며, 초기에는 오진보다 명성이 높았다. 성무는 산수·인물·말·화조를 모두 잘 그렸다. 『도회보감(圖繪寶鑒)』에서는 성무의 산수화에 대해 "처음에 진림(陳琳)의 그림을 배워 그의 화법을 다소 변화시켰는데, 정취는 남음이 있었으나 섬세함이 지나치다"[708]라고 하였다. 성무의 그림을 보면 과연 두 사람의 화풍이 서로 일치하는 부분이 있음을 확인할 수 있다. 성무의 그림은 지금도 많이 볼 수 있다.

「추강대도도(秋江待渡圖)」(그림 108). 일하양안(一河兩岸)[8] 구도를 취하고 있는데, 조옹 그림의 구도와 닮았으나 이 그림의 원경이 더 높고 경치가 위아래로 양분되어 있다. 예찬 그림의 '일하양안' 구도와도 닮았으나 또 쓸쓸하고 처량한 예찬 그림의 정취가 아니며, 필적도 다소 번다하다. 근경 언덕 위의 일곱 그루 수목을 보면, 줄기의 윤곽선을 그음에 있어 곧고 짧은 필선을 조합하는 방식을 사용했고, 나뭇잎에는 짙은 묵점을 가하여 형상을 조성한 다음에 담묵을 거듭 가하여 원근의 단계를 표현했다. 산석은 피마준을 먼저 그은 후에 약간 짙은 묵색의 윤곽선을 그어 이루었다. 성무의 그림에는 원대화풍의 특징이 잘 나타나 있는데, 그 중에서도 진림과 조맹부의 화법을 많이 배워 주로 조맹부의 화풍에 속하며, 더 자세히 보면 동원·거연의 화풍과도 약간 닮았다. 외형적으로는 원4대가의 화법과도 닮았으나, 내재적인 운미(韻味)는 서로 거리가 멀다. 즉 성무의 그림은 용필이 비교적 예리하고 딱딱하며, 용묵도 부드러움이 부족하다. 또한 예찬의 그림에서 볼 수 있는 공령(空靈)[9]한 기운은 더욱 보이지 않는다. 나뭇잎은 짙고 옅은 필묵의 유기적인 융합이 없고 지

[8] 일하양안(一河兩岸) 구도는 중앙에 한줄기 강물이 가로로 흐르고, 강물을 중심으로 아래에 근경을 배치하고 위쪽의 대안에 원경을 배치하는 구도이다.
[9] 공령(空靈)은 모호하고 몽롱하여 잘 포착할 수 없음을 의미하는 말로서, 중국회화 또는 문인화 풍격의 중요한 특징으로 일컬어진다. 이는 대상 세계와 어느 정도 거리를 둔 상태에서 작가의 감정과 뜻을 실어 전체적으로 몽롱하고 황홀하며 변화무쌍한 어떤 신비적인 것, 즉 허(虛)의 감정을 기탁한 것이다.

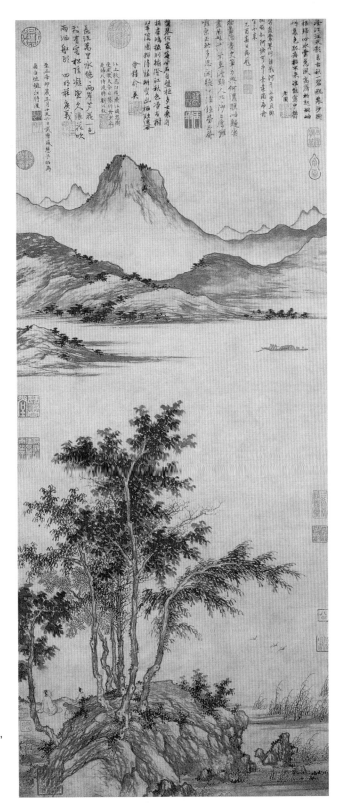

그림 108
「추강대도도秋江待渡圖」,
성무(盛懋),
종이에 수묵,
112.5×46.3cm,
북경고궁박물원

그림 109 「추가청소도(秋舸淸嘯圖)」, 성무(盛懋), 비단에 수묵채색, 167.5×102.4cm, 상해박물관

그림 110
「계산청하도(溪山淸夏圖)」,
성무(盛懋),
비단에 채색,
204.5×108.2cm,
대북고궁박물원

나치게 기계적이어서 운치가 부족하다. 또 먼 산에 사용된 수묵 횡점(橫點)도 담묵으로 묘사된 산과 서로 어우러지지 않는다. 결론적으로 성무의 그림은 용필이 딱딱하고 용묵의 생기(生氣)가 부족하여 평담하고 함축적인 원4대가의 필세(筆勢)에 비하면 수준이 뒤떨어진다.

「추가청소도(秋軻淸嘯圖)」.(그림 109) 산수와 인물을 겸한 유형이다. 수목과 바위언덕은 동원·거연의 화법에서 영향을 받았고 인물은 당(唐)대의 화풍이다. 인물과 나룻배에 고동색이 엷게 바림되어 있고 산석에는 모두 엷은 묵색의 피마준을 길게 그은 후에 더 엷은 수묵을 엷게 바림하여 정리했다. 원경의 산도 동원·거연의 화법과 많이 닮았으나, 이 그림의 필선이 더 맑고 시원스럽다. 물결은 가늘고 섬세한 옛 법을 따랐다. 이 그림도 용필이 침착하여 「추강대도도(秋江待渡圖)」 계열에 속하지만, 필묵의 혼연한 효과는 이 그림이 훨씬 더 훌륭하다.

「추림고사도(秋林高士圖)」.(軸, 비단에 수묵담채, 135.3×59㎝, 대북고궁박물원) 성무의 비단 그림에는 색채가 많이 사용되어 있는데, 이 그림이 그 대표적인 그림이다. 수묵 골간에 엷게 채색된 그림으로, 화면상에는 가을날의 수림과 갈대가 있고 중앙에는 강물이 흐르고 있다. 그 위에는 흰 구름이 깔려 있고, 상단에는 산봉우리가 우뚝 세워져 있다. 이 그림도 동원·거연의 화법을 배운 유형이며 묵골(墨骨)이 「추산내도도」와 많이 닮았다.

「계산청하도(溪山淸夏圖)」.(그림 110) 수림·계곡·가옥 · 사람과 이어지는 산령(山嶺), 그리고 흰 구름 등이 묘사되어 있는데, 구도가 복잡하고 필법이 정세(精細)하다. 이 그림도 기본적으로 동원·거연의 화법을 배운 계열이지만 조맹부 그림의 영향이 더 많이 나타나 있다.

원대의 화가들은 대부분 항주(杭州)·가흥(嘉興)·소주(蘇州)·무석(無錫)·송강(淞江) 일대에서 활동하면서 서로 영향을 주고받았다. 성무의 그림에는 조지백·왕몽·예찬·조맹부·조옹·진림 등의 그림과 상통하는 부분들이 보이는데, 즉 성무는 이들의 그림에서 장점을 섭렵했고 이들도 성무 그림의 장점을 섭렵했다.

성무의 그림은 당시의 회화에 많은 영향을 미쳤고 당시의 명망 있는 문인들이 그의 그림을 높이 찬양했다.

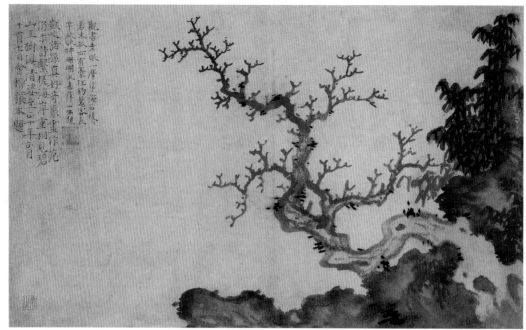

그림 111 「수석도(樹石圖)」, 진림(陳琳), 종이에 수묵채색, 30.6×49.7cm, 상해박물관

4. 진림(陳琳)

진림(陳琳). 원대 전기(前期)의 화가이고, 자는 중미(仲美)이며, 전당(錢塘)⑩ 사람이다. 진림의 부친 진각(陳珏: 호는 계암桂巖)은 남송 보우(寶祐, 1253-1258) 연간에 화원의 대조(待詔)를 역임했고, 인물과 착색산수를 잘 그렸다.⑪ 진림은 산수·인물·화조를 모두 잘 그렸으나, 특히 화조화 방면의 성취가 비교적 높았다. 산수화는 주로 조맹부의 그림을 배웠고, 일찍이 조맹부와 함께 「수부소경(水鳧小景)」을 합작했다.

진림의 산수화는 초기에 가법(家法)을 계승했는데 "그림을 보고 임모하면 고인(古人)의 그림을 방불했으며,"709) 후에 조맹부의 화법을 익힌 후부터 훌륭한 자질을 갖추었다. 진림은 동원·거연 계열과 이성·곽희 계열의 화법 모두 잘 사용했는데, 다만 이들의 그림보다 더 대략적이고 분방하고 간략하다.(그림 111)

진림은 비록 화공(畵工) 출신이었으나, 원대의 많은 문인들이 그를 높이 평가했다.

⑩ 전당(錢塘)은 지금의 절강성 항주(杭州)이다.
⑪ 【저자주】夏文彦의 『圖繪寶鑒』 卷4 참고.

예컨대 탕후는 진림에 대해 "그림이 속되지 않으며, 송나라가 남쪽으로 건너간 이후 2백년 이래의 화공들 중에 이러한 솜씨를 가진 자가 없었다"[710]고 하였으며, 하문언은 『도회보감』 상에 이 논평이 사실과 다르지 않다고 기록했다. 조맹부는 진림의 그림에 대해 "근세(近世)의 화가들이 모두 그의 솜씨에 미치지 못한다"[711]라고 높이 평가했으며, 장우(張羽)는 다음과 같은 시를 남겼다.

> 동원(董源)의 여름 나무는 다시 보지 못하니
> 속된 그림은 많지만 볼만한 것이 없네.
> 진림의 필력은 무쇠솥도 들 만하니
> 무성한 나무 그려 한낮에도 춥게 하네.[712]
> ― 「발진중미하목도(跋陳仲美夏木圖)」

실제로 진림의 그림은 수준이 높았기에 많은 문인들이 그것을 보고 감탄했고, 당시에 영향력도 매우 컸다. 저명한 화가 성무도 진림의 제자였다.

5 곽비(郭畀) 등 기타화가

곽비(郭畀, 1280-1335). 자는 천석(天錫)이고, 호는 만년에 퇴사(退思)라 하였으며, 절강성 경구(京口)[12] 사람이다. 일찍이 요주로파강서원산장(饒州路鄱江書院山長) · 처주청전현납원순검(處州青田縣臘源巡檢) · 조평강로오주유학교수(調平江路吳州儒學教授)를 차례로 역임한 후에 더 이상 진급하지 못하고 강절행서피충연리(江浙行省辟充掾吏)를 역임했는데, 모두 직급이 낮은 하급관리이다. 연우(延祐) 갑인(甲寅, 1314)년 가을에 곽비는 과거시험에 응시했다. 당시에 시험 감독관이 그의 재능에 관심을 가져 "이러한 선비라면 받아들이기에 충분하다"라고 칭찬했으나 결국 그는 낙방하고 말았다. 전하는 말에 의하면 당시에 시험 감독관이 남들의 의심을 피하려고 고의로 낙방시켰다고 한다. 후에 곽비는 피연승상부(辟掾丞相府)에 출사(出仕)할 기회를 얻었으나, 56세의 나이로 세상을 떠났다.[13]

[12] 경구(京口)는 지금의 절강성 진강(鎮江)이다.
[13] 【저자주】郭畀의 『快雪齋集』 상에 俞希魯가 쓴 「郭天錫文集序」 참고.

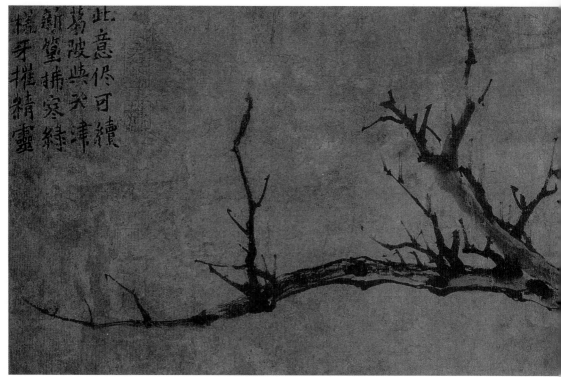

그림 112 「고사유황도(枯槎幽篁圖)」, 곽비(郭畀), 종이에 수묵, 32.8×106.1, 교토국립박물관

곽비는 문장이 뛰어나 명성을 떨쳤고, 글씨도 훌륭했다. 저서로 『쾌설재집(快雪齋集)』과 『운산일기(雲山日記)』 2권을 남겼다.

곽비의 산수화는 주로 고극공의 화법을 배운 유형으로, 원대에 고극공의 화법을 배운 산수화가들 중에 그림이 가장 훌륭했다. 곽비의 현존 작품 「계산연우도(溪山煙雨圖)」를 보면 산석을 그림에 있어 피마준을 사용하여 형체의 구조를 나눈 다음에 미점을 가하였는데, 화법이 동원·거연·미씨 부자의 화법에 변화를 가미한 유형이다. 전체적으로는 고극공의 화법을 추구했으나, 공령(空靈)하고 청윤(淸潤)[14]한 기운은 이 그림이 더 풍부하다.

당시 사람들은 곽비의 그림을 매우 귀하게 여겨 그림의 작은 조각이라도 얻은 자들은 그것을 보배로 여겼다고 한다. 유희로(兪希魯)[15]는 곽비에 대해 다음과 같이

[14] 청윤(淸潤)은 맑고 윤택한 것이다.
[15] 유희로(兪希魯)는 원대의 학자이다. 〔인물전〕 참조.

말했다.

서화에 뛰어나 오흥(吳興)의 조맹부, 어양(漁陽)의 선우백기(鮮于伯機)⑯, 제구(薊丘)의
이중빈(李仲賓)⑰, 방산(方山)의 고극공, 조남(曹南)의 상덕부(商德符)⑱ 등과 서로 우열을
다투었다. 평범한 자들은 그에게 비견할만한 자가 없는 듯하다.713) - 「곽천석문집
서(郭天錫文集序)」

곽비 스스로도 자신의 그림을 보고는 감탄하여 "이 그림은 옛사람의 그림에 못
지않다"714)고 말했다. 이 외에도 예찬 등의 대가들이 곽비의 그림을 즐겨 감상하
고 시문을 통해 칭찬했으며, 대 문인들도 곽비의 그림에 대한 찬시를 많이 남겼다.(그림 112)

⑯ 선우백기(鮮于伯机)는 원대의 저명한 서예가 선우추(鮮于樞, 1256-1301)이다. '백기는 그의 호이다. 〔인물전〕 참조.
⑰ 이중빈(李仲賓)은 원대(元代)의 화가 이간(李衎, 1245-1320)이다. 〔인물전〕 참조.
⑱ 상덕부(商德符)는 원대의 화가 상기(商琦, ?-1324)이다. 〔인물전〕 참조.

마완(馬琬). 자는 문벽(文璧)이고 강소성 주회(奏淮)⑲ 사람이다. 청년시기에 양유정의 문하에서 춘추학(春秋學)을 배웠으며, 시문·서예·산수화에 모두 뛰어나 '삼절(三絶)'로 일컬어졌다. 명 홍무 3년(1370)에 부름을 받아 경사(京師)로 올라가서 관직을 수여받고 무주(撫州)로 파견되었다.715) 홍무(1368-1398) 연간에 세상을 떠났으며, 시문집 『관원집(灌園集)』이 지금까지 전해지고 있다. 기록에서는 마완의 그림에 대해 동원과 미불의 화법을 배운 유형이라 하였으나, 사실 마완은 황공망의 화법을 더 많이 배웠다.

「설강도관도(雪岡度關圖)」.(그림 113) 마완이 황공망의 화법을 배운 사실을 확인힐 수 있는 그림이다. 특히 화면의 오른편 아래와 중앙의 수목들이 황공망의 「구봉설제도(九峰雪霽圖)」상의 수목과 많이 닮았는데 다만 솜씨가 뒤떨어진다. 필묵이 섬세하고 유약하며, 맑거나 시원스럽지도 않고 예리하지도 않다. 더욱이 온당치 않게 그어진 필선에 담묵을 문질러 덮기도 했고, 산의 형체와 명암에 지나치게 집착해 있다. 구도는 엄밀하나 소쇄(瀟灑)⑳함이 부족하며, 필법은 혼후(渾厚)①하나 생동감이 부족하여 경직된 느낌이다. 마완의 그림 중에 「설강도관도」와 모든 면에서 닮은 그림으로 지정 9년(1349)에 그려진 「교수유거도(喬岫幽居圖)」가 있다.

「춘산청제도(春山淸霽圖)」.(그림 114) 지정 병오(丙午, 1366)년에 그려진 그림으로, 화법이 황공망의 그림보다 더 풍부하고 맑아 동원의 화법에 더 가깝다. 용필도 비교적 부드럽고 윤택하다.

마완의 산수화를 보면 그가 황공망의 화법을 배웠음을 쉽게 알아볼 수 있다. 논자들은 마완의 그림이 훌륭하다고 평했으나 그리 독특하거나 참신한 점은 보이지 않는다. 또한 원4대가의 그림에 비하면 그다지 성취가 없었다고 볼 수 있다. 그러나 당시 사람들은 그의 그림을 높이 평가하여 "삼오(三吳)② 사람들이 높은 가격에 구입했고"716) 양유정 등의 문인들도 그를 높이 평가했다.

⑲ 주회(奏淮)는 지금의 남경(南京)이다.
⑳ 소쇄(瀟灑)는 그림의 기운이 맑고 깨끗하고 시원스러운 기운이다.
① 혼후(渾厚)는 시문이나 서화의 풍격이 깊이 있고 소박하고 중후한 모습이다.
② 삼오(三吳)는 장강(長江) 하류 강남 일대를 지칭하며, 일반적으로 오군(吳郡)·오흥(吳興)·회계군(會稽郡)을 가리킨다.

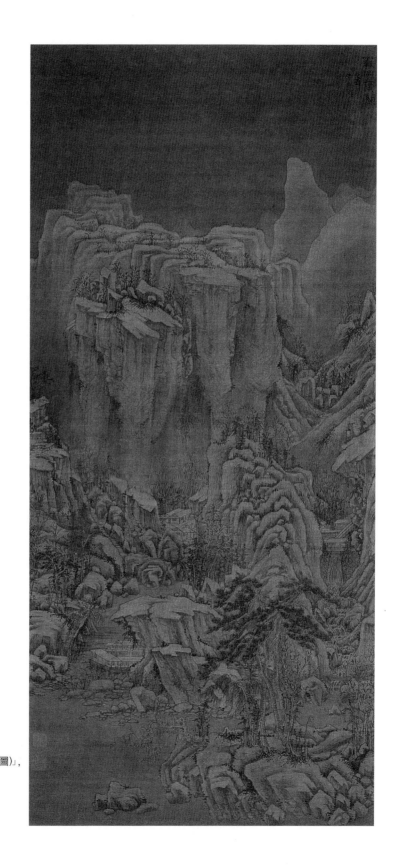

그림 113
「설강도관도(雪岡度關圖)」,
마완(馬琬),
비단에 수묵,
125.4×57.2cm,
북경고궁박물원

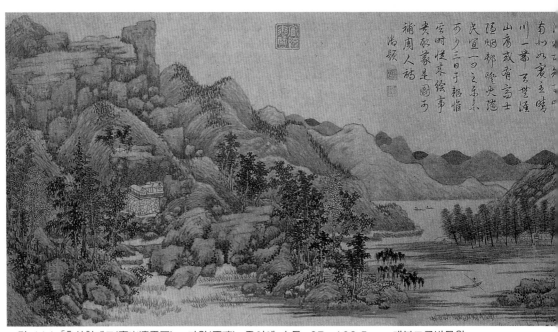

그림 114 「춘산청제도(春山淸霽圖)」, 마완(馬琬), 종이에 수묵, 27×102.5cm, 대북고궁박물원

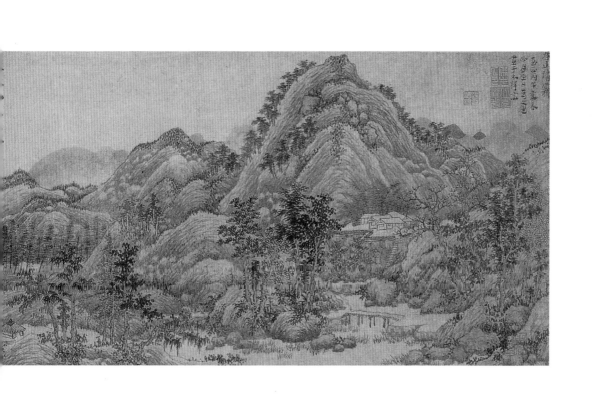

조원(趙原, ?-약1372). 본명이 원(元)이었으나, 명초(明初)에 주원장을 멀리한다는 의미로 원(原)으로 개명했다. 자는 선장(善長)이고, 호는 단림(丹林)이며, 산동성 거성(莒城) 사람이다. 조원은 원대 말기에 평강(平江)③ 일대에서 장기간 활동하다가 명 홍무 5년(1372) 경에 황궁에 징소(徵召)되어 들어가 「왕현저공명자상(往賢著功名者像)」을 그렸으며, 후에 응대 예절이 황제의 뜻에 위배된다는 죄명을 쓰고 처형되었다.④

　　조원은 원말에 고영(顧瑛, 1310-1369)⑤과의 친분이 두터웠는데, 고영은 절서(浙西)⑥지방의 대지주이자 저명한 문인으로, 수많은 귀빈들을 초대하여 교유하면서 점차 명성이 알려졌다. 조원도 늘 초대에 응하여 고영의 집을 방문했고 그를 위해 그림을 그려주기도 했다.

　　「합계초당도(合溪草堂圖)」.(그림 115) 조원이 고영에게 선물하기 위해 그린 작품으로, 고영이 가흥(嘉興) 합계(合溪)의 별장에 있는 모습이 묘사되어 있다. 평원구도의 경치에 호수가 전개되어 있고 우측 하단에 작은 비탈과 수목 몇 그루, 그리고 초정(草亭) 두 채가 있다. 수목과 바위에는 동원의 화법이 반영되어 용필이 지극히 부드럽고 윤택하며, 강경하거나 날카로운 필치는 조금도 없다. 호수 수면에 그어진 윤택한 필선이 몇 가닥이 물결 같기도 하고 모래톱 같기도 하다. 원경은 건필(乾筆)⑦로 묘사한 후에 담묵(淡墨)을 거듭 바림하여 윤색했다. 이 그림은 동원의 화법보다 예찬과 황공망의 화법에서 더 많은 영향을 받은 듯하며, 조원의 솜씨가 역력히 나타나 있다. 좌측 상단에는 조원이 쓴 기록이 있어 "거성(莒城)의 조원이 옥산주인(玉山主人)을 위해 「합계초당도」를 그리다"717)라고 하였으며, 또한 "지정 23년(1363)"이라 기록되어 있어 이 그림이 조원의 솜씨가 무르익었던 후기에 그려졌음을 알려주고 있다.

　　「육우팽다도(陸羽烹茶圖)」.(그림 116) 조원이 청년시기에 남긴 작품이다. 화면의 우측 상단에 화제(畵題) '陸羽烹茶圖'가 써져 있고, 좌측 상단에는 조원이 남긴 이러한 제시가 있다.

③ 평강(平江)은 지금의 강소성 소주(蘇州)이다.
④ 왕치등(王穉登)의 『단청지(丹靑志)』와 서심(徐沁)의 『명화록(明畵錄)』 권2에도 이와 동일한 기록이 있다.
⑤ 고영(顧瑛, 1310-1369)은 원말(元末)의 문인·학자이다. 〔인물전〕 참조.
⑥ 절서(浙西)는 절강성 서부이다.
⑦ 건필(乾筆)은 갈필(渴筆)·고필(枯筆)과 같은 뜻이며, 습필(濕筆) 또는 윤필(潤筆)과 대비되는 말이다. 물기가 거의 없는 상태의 붓에 먹을 절제 있게 찍어 사용하는 필법이다.

그림 115
「합계초당도(合溪草堂圖)」,
조원(趙原),
종이에 수묵채색,
84.3×40.8cm.
상해박물관

그림 116 「육우팽다도(陸羽烹茶圖)」, 조원(趙原), 종이에 수묵채색, 27×78cm, 대북고궁박물원

산 중의 초가집은 누구의 집일까?
홀로 앉아 읊조리다 해가 저물었네.
속가에 돌아오지 않는 산새 흩어지고
동자는 물을 길어 새 차를 달이네.718)

산석 상의 측필이 부드럽게 전환하고 수목 상의 묵점이 크고 두터워 동원의 화
법을 배운 유형이다. 다만 이 그림이 동원의 그림보다 약간 더 거칠며, 조원의 후
기 그림보다 수아(秀雅)한 정취가 부족하다.

「계정추색도(溪亭秋色圖)」.(그림 117) 조원의 만년인 명대 초기에 그려진 작품으로, 좌
측 하단의 바위 위에 '조원이 그리다(趙原畵)'라고 서명되어 있다. 용필이 고아하
고 간략하며 떨림이 비교적 많다. 형호·관동·곽희의 화법에 변화를 가미한 것처

럼 보이지만, 실제로는 조원의 독창적인 화법이며 정신적 면모가 방종의의 그림과
약간 비슷하다.

조원의 현존 작품들은 대부분 동원의 화법을 배운 계열이며, 그 나머지는 예찬·
왕몽의 화법에서 영향을 받은 계열이다. 일찍이 조원은 예찬과 합작한 적이 있었
는데, 예찬의 『청비각집』 권9에 이에 관한 기록이 있다.

> 나와 조원의 장점이면 확실하다고 생각되어 「사자림도(獅子林圖)」를 그렸는데, 진
> 실로 형호와 관동이 남긴 뜻을 얻었고 왕몽이 꿈에서 본 것은 아니었다. 세상에
> 이름난 이들이 그것을 보배로 여겼다. 예찬이 기록하다.[719] - 「제사자림도(題獅子林
> 圖)」

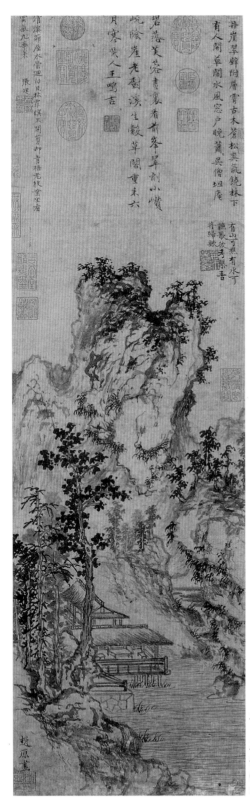

그림 117
「계정추색도(溪亭秋色圖)」,
조원(趙原),
종이에 수묵,
61.4×26cm,
대북고궁박물원

왕봉(王逢, 1319-1388)⑧은 조원의 그림에 대해 "형호·관동의 화법을 본받아서 그림이 바다와 산이 협소할 정도이다"720)고 하였고 또 조원이 동오(東吳) 일대에서 명성이 매우 높았기에 "동오에서는 진실로 적수가 없었다"721)고 하였다. 이일화(李日華)⑨는 『육연재필기』에서 "조원의 산수화는 웅장하고 화려하여 왕몽보다 앞설 수도 있다"722)고 하였다. 엄격하게 비교하면 조원의 이류 작품은 마완의 걸작에 견줄 수 있고, 조원의 걸작은 왕몽의 그림에 견줄 수 있다. 조원의 만년 작품 중에는 또 다른 독창적인 면모도 있으나 이미 원대회화의 양식에서 벗어나 있다.

진여언(陳汝言). 자는 유윤(惟允)이고, 호는 추수(秋水)이며, 임강(臨江)⑩ 사람이다. 부친 때 강소·절강 일대로 이주하여 소주(蘇州)에 거주했으며, 원대 말기에 주요 활동을 했다. 시에 능하여 시문집 『추수헌고(秋水軒稿)』가 전해지고 있다. 형 진유인(陳惟寅)도 산수를 잘 그려 진여언과 함께 '대염(大髥)·소염(小髥)'으로 칭해졌다. 예찬이 소주에 갈 때면 진여언의 집에 자주 머물렀고, 종종 진여언의 그림 상에 시문을 써 주었다. 명초에 진여언이 제남(濟南)에서 관직을 역임할 때 왕몽도 가까운 태안주(泰安州)에서 관리를 역임했는데, 이 시기에 진여언은 왕몽을 방문하여 서로 그림에 대해 논의했다. 명대 초기에 수많은 화가들이 처형될 때 진여언도 법을 어기 죄명을 쓰고 옥에 갇혔는데, 이때도 그는 여전히 그림을 그렸다.

진여언의 그림은 명대 오문화파의 화풍 형성에 많은 영향을 주었다. 진여언의 아들 진계(陳繼, 1370-1434)⑪는 소주 심정길(沈貞吉, 1400-1482 이후)·심항길(沈恒吉, 1409-1477)⑫의 스승이었고, 심항길의 아들이 오문화파(吳門畵派)의 영수인 심주(沈周)이다. 심주는 부친의 영향을 받았고, 진관(陳寬)⑬의 제자가 되어 배웠으며, 진관은 또 진계의 아들이자 진여언의 손자이다. 진여언·진계·진관은 모두 학문이 깊어 명성을 떨쳤으며, 그림은 틈틈이 즐기는 정도에 머물렀는데, 이러한 방면도 심주에게 영향을 주었다.

진여언의 유작으로 원말에 그려진 「형계도(荊溪圖)」와 「백장천도(百丈泉圖)」 등이 있는데, 『명화록(明畵錄)』에서는 진여언의 그림에 대해 "그림이 조맹부의 그림을 종

⑧ 왕봉(王逢, 1319-1388)은 원대(元代)의 시인·서예가이다. 〔인물전〕 참조.
⑨ 이일화(李日華, 1565-1635)는 명대(明代)의 시인·화가·서예가이다. 제1권 〔인물전〕 참조.
⑩ 지금의 길림성 임강시(臨江市)이다.
⑪ 진계(陳繼, 1370-1434)는 명대(明代)의 학자·화가이다. 〔인물전〕 참조.
⑫ 심정길(沈貞吉, 1400-1482이후)·심항길(沈恒吉, 1409-1477)에 대해서는 〔인물전〕 참조.
⑬ 진관(陳寬)은 명대(明代)의 화가이다. 제1권 〔인물전〕 참조.

사(宗師)로 삼았으며, 필치가 맑고 윤택했다"723)고 하였다. 진여언은 조맹부의 필의(筆意)⑭를 배워 일가를 이루었고, 위로는 동원·거연의 화법을 추구했으며, 그림이 왕몽·예찬의 화풍과도 약간 가까웠다.

원대 말기에는 거의 모든 산수화가들이 조맹부의 영향을 받았고, 동원·거연의 그림을 종법(宗法)으로 삼았으며, 또한 원4대가 화풍의 영향을 받았다.

⑭ 필의(筆意)는 서화가가 뜻을 경영하고 필획을 운용하여 표현한 신태(神態)·의취(意趣)·풍격(風格)·공력(功力) 등을 가리킨다.

부록

흑룡강
융강
빈강
길림
장춘
외몽골
열하
심양
요녕
차하얼
장북 승덕 금현
귀원 만전 당산 여순
북경 천진
수원 청원 청현 봉래 위해위
석가장 산서 역성 연대
안곡 제녕 산동 액현 청도
하북 안양 태안 일조
섬서 휘현 임기
청해 감숙 개봉 초현 난릉 동해
장안 하남 동산 사양 회양
회원 강소
수현 강녕 남통
호북 합비 무호 상해
성도 달현 의창 한구 회녕 안휘 함현 소홍 은현
사천 파현 사시 무창 구강 절강 해문
외빈 준의 수산 상덕 남창 무월 강효 진운
강정 서강 강구 원릉 안원 임천 복건
귀양 보경 장사 길안 남평 민후
곤명 흥강 무강 형양 강서 장정 옹계 진강
운남 영릉 침현 곡강 매현 조안 사명
광서 번우 산두
옹정 고요 홍콩
영산 광동 마카오
대만

[보충설명]

◎ **묵희**(墨戱). '필묵으로써 유희한다'는 뜻으로, 즉 문인이 스스로 즐거움을 얻을 목적으로 수묵화를 그리는 것이다. 기법에 얽매이지 않고 마음이 가는바에 따라 분방하게 그려나가는 자유로운 제작태도를 가리키며, 사물의 형상을 닮게 그리는 것보다 사물에 담긴 뜻이나 작자의 정신을 중시한다.

 '묵희'라는 말은 북송(北宋) 황정견(黃庭堅)의 『산곡제발(山谷題跋)』 권8 「제동파수석(題東坡水石)」에서 "소식이 필묵을 유희하여 그려내니 물과 바위의 생동하며 윤택한 모습이 요즘 초서삼매에 드는 것과 같다 (東坡墨戱, 水活石潤, 與今草書三昧)"라는 구절에 나온다. 명대의 강소서(姜紹書)는 미가묵희에 대해 『운석재필담(韻石齋筆談)』(下)의 「미해악화(米海嶽畫)」에서 "생각해보면 안진제(寶晉齋) 안의 최고 작품에는 반드시 매우 정밀하고 공교한 점이 있을 것이다. 저 필묵을 유희하여 그린 운산(雲山)은 바로 미불 그림의 한 가지 일 따름이다 (想寶晉齋中盤礴之蹟, 必有極精工者, 其墨戱雲山, 乃米畵之一種耳.)"라고 하였다.

 북송시대 문동(文同)의 묵죽에서 시작되어 소식(蘇軾)의 고목죽석과 미불(米芾) · 미우인(米友仁)의 운산도(雲山圖) 등이 알려졌으며, 남송(南宋) 선승(禪僧)화가의 도석화(道釋畫) · 화훼잡화 등에서도 볼 수 있다. 재료는 묵 · 필 · 지 위주이다. 묵희의 전통은 금대(金代)의 사인(士人)화가를 거쳐 원대(元代)로 계승되었고, 그 후 명 · 청대와 조선의 문인화에도 영향이 미쳤다.

◎ **법첩**(法帖). 옛 서예가의 법서(法書)를 나무나 돌에 새겨 만든 첩(帖)이나. '첩'이라는 것은 본대 깁에 글씨를 쓴 것을 뜻하나 안권(案卷)이나 증서(證書)노 첩이라 했기 때문에 옛사람들의 묵적(墨蹟)으로서 본받을 만한 법서를 모(模)하여 돌이나 나무에 새겨 이것을 보고 글씨를 배우게 하였다. 법첩의 시초는 남당(南唐)의 후주(後主)가 소장한 고금의 법서를 돌에 새겨 '승원첩(昇元帖)'이라고 한 데서 비롯되었다고 하는데, 이것은 송나라 때의 『순화각첩(淳化閣帖)』보다도 앞서는 것이다. 그러나 시간이 지날수록 법첩의 종류도 많아지고 번각(飜刻: 다시 새김)에 모각(模刻)을 거듭함에 따라 법첩의 진실성이 점차 그 의미를 잃어 그 가치가 점차 떨어졌다.

◎ **4왕**(四王). 청초(淸初)의 궁정화가 왕시민(王時敏, 1592-1680) · 왕감(王鑑, 1598-1677) · 왕휘(王翬, 1632-1717) · 왕원기(王原祁, 1642-1715)이다. 4왕(四王)이라는 말은 진조영(秦祖永, 1825-1884)이 『동음론화(桐陰論畵)』「예언(例言)」에서 처음 사용한 것으로 알려져 있다. 이들은 모두 강소성 사람으로서 왕감은 왕시민의 조카뻘이고 왕원기는 왕시민의 손자이며, 왕휘는 왕시민과 왕감의 제자이다. 그리고 이들의 영수 격인 왕시민은 동기창의 제자로서 동기창이 제기한 남종문인화론(南宗文人畵論)을 화학(畵學)의 정통으로 인식하고 이를 적극 실천하고 교육하여 청초화단에 이른바 정통파(正統派)를 형성시켰다. 이들 4왕은 역대의 전통회화를 철저히 연구하여 화면에 고도의 형식미를 갖추었으나, 현실을 벗어나 지나친 형식주의에 빠졌다는 비난을 받기도 했다.

◎ **선종화**(禪宗畵). 불교의 종파인 선종(禪宗)의 이념이나 그와 관계되는 소재를 다룬 그림이다. 도석화(道釋畵)의 하나이며, 선화(禪畵)라고도 불린다. 선승(禪僧)들이 수행(修行) 중의 여가에 주로 그려왔으나 선가(禪家)적 내용이나 사상 등이 사대부들의 사유방식과 연결되어 교양화되고 취미화됨으로써 감상화로도 크게 발전했다. 채색을 사용하는 경우도 있으나 진채(眞彩) 위주의 전통적인 불교회화와는 달리 수묵 위주로 감필(減筆)의 간일(簡逸)하고 조방(粗放)한 화풍을 이루는 것이 일반적이다. 달마(達磨)를 비롯한 조사상(祖師像)과 출산석가(出山釋迦)·한산(寒山)·습득(拾得)·포의(布袋)·나한(羅漢)·십우도(十牛圖) 등이 많이 그려졌다. 당(唐)대 선종의 대중화와 더불어 유행했으며, 남송 때 전통이 확립되었다. 원대 이후로는 일본에서 무로마치(室町) 시대(1339-1573)에 크게 풍미했으며 우리나라에서는 조선 중기 이후에 김명국(金明國)·김홍도(金弘道)·한시각(韓時覺) 등을 대표로 크게 유행했다.

◎ **입교십오론**(立敎十五論). 전진교(全眞敎)의 개조(開祖) 왕중양(王重陽, 1112-1170)이 자신이 교단을 세운 취지와 기본 수양법을 적은 지침서이다. 일찍이 원4대가의 한 사람인 황공망(黃公望)은 전진교의 신도가 되어 가지를 유람하고 심신을 수련할 때 이 십오론을 기본 수양법으로 삼았고, 예찬(倪瓚) 예소규(倪昭圭)를 비롯한 원대(元代)의 수많은 유일(遺逸)들이 전진교에 입교하거나 신봉하여 이 기본 강령을 삶의 신조로 삼았다. 주요 내용은 다음과 같다.

(1) 주암(住庵). 출가자는 모두 암자에 살아야 한다. 동(動)과 정(靜)의 중도를 얻어야 한다. 그런 뒤에 상(常)을 지킬 수 있고 분수를 편안하게 여길 수 있을 것이니, 이것이 편안하게 거처하는 방법이다.

(2) 운유(雲遊). 운유에는 두 가지가 있다. 첫째, 일반적인 여행은 마음이 어지러워지고 기(氣)가 쇠할 뿐이니, 이는 허망한 운유이다. 둘째, 생명을 찾아서 현묘(玄妙)한 것을 구하여 문의(問議)하며 험하고 높은 산에 올라 훌륭한 스승을 찾아가는 것이다 만약 한 마디라도 서로 통하는 것이 있으면, 곧 원만한 빛이 안으로부터 나와 삶과 죽음에 관한 큰일을 깨달아 전진(全眞)의 대장부가 될 것이니, 이것이 참된 운유이다.

(3) 학서(學書). 책을 보는 방법은 글자에 얽매여 눈을 어지럽혀서는 안 된다. 책을 보아 의미(意)를 파악했으면 책을 놓아두고 다시 이치(理)를 탐구한다. 이치를 탐구했으면 다시 이치를 버리고 목적(趣)을 탐구한다. 목적을 얻을 수 있다면 거두어 마음에 간직할 수 있을 것이니, 오래되면 정성(精誠)스럽게 되고 자연스럽게 되어 심광(心光)이 넘치고 지신(智神)이 솟아나 통하지 않는 것이 없고 해결하지 못할 것이 없을 것이다. 이 경지에 이르면 거두어들여 길러야지 날뛰어서는 안 된다. 생명을 잃을 우려가 있기 때문이다. 책을 많이 읽는 것은 무익하다.

(4) 합약(合藥). 도를 배우는 사람도 약에 통달해야 한다. 그러나 약에 집착해서는 안 된다.

(5) 개조(蓋造). 암자는 몸만 가릴 정도여야지 화려하게 꾸며서는 안 된다.

(6) 합도반(合道伴). 도반(道伴)은 고명(高明)한 사람을 택해야 한다.

(7) 타좌(打坐). 타좌란 말이나 몸을 단아(端雅)하게 한 채 눈이나 감고 있는 것이 아니다. 이는 거짓된 타좌이다. 참된 타좌(眞坐)란 하루 종일 행주좌와(行住坐臥)하는 모든 행위와 동정(動靜)의 사이에서 마음이 태산(泰山)처럼 요동하지 않는 것이며, 이목구비 등으로 외경(外景)이 들어오지 못하게 하는 것이다. 이때 조금이라도 동정(動靜)을 나누어 생각하면 정좌(靜坐)라고 이름할 수 없다. 이와 같이 하는 자는 비록 몸은 속세에 있더라도 이름은 선위(禪位)에 열거되어 있을 것이다.

(8) 강심(降心). 마음에는 정심(定心)과 난심(亂心)이 있다. 난심은 속히 제거해야만 하는 것이다. 상(常)처럼 잠잠해서 그 마음이 움직이지 않으며, 어슴푸레하고 묵묵(黙黙)하며, 만물의 영향을 받지 않으며, 어둑어둑하면서도 그윽하고, 안팎의 구별이 없으면서도 실낱 같은 상념도 없는 것, 이것이 정심(定心)이다.

(9) 연성(鍊性). 성(性)을 다스리는 것은 거문고를 조율하는 것과 같다. 너무 팽팽하게 하면 끊어지고 너무 느슨하게 하면 소리가 울리지 않는다. 팽팽함과 느슨함의 중(中)을 얻는다면 거문고를 조율할 수 있다. 또 검(劍)을 주조하는 것도 마찬가지이다. 강철이 많으면 부러지고 주석이 많으면 구부러진다. 강철과 주석의 중(中)을 얻는다면 검을 주조할 수 있다. 성(性)을 단련하는 것도 이 두 법칙을 본받는다면 자연히 오묘해질 것이다.

(10) 필배오기(匹配五氣). 오기(五氣)가 중궁(中宮)에 모이고 삼원(三元)이 정수리 위에 모이면 청룡이 붉은 운무(雲霧)를 뿜어내고 백호가 새 모양의 연기(鳥煙)를 토해내고 만신(萬神)이 나열되고 모든 것이 조화롭게 흐른다. 단사(丹砂)가 빛을 내고 연홍(鉛汞)이 엉겨 맑아지니 몸은 우선 인간계를 향해 의탁해 있지만 신(神)은 이미 천상계를 노닐고 있다.

(11) 혼성명(混性命). 성(性)은 신(神)이고 명(命)은 기(氣)이다. 성이 명을 만나면 마치 날짐승이 바람을 만나 가볍게 날 듯 힘을 적게 쓰고도 쉽게 이룬다. 『음부경(陰符經)』에서 "날짐승이 제어하는 것은 기(氣)에 있다"고 한 것이 이것이다. 성명(性命)은 수행의 근본이니 삼가 견실하게 단련해야 한다.

(12) 성도(聖道). 성(聖)스러운 도(道)에 들어가는 것은 모름지기 뜻(志)을 고단하게 해야 하니, 여러 해에 걸쳐 공(功)을 쌓고 행(行)을 쌓은 고명(高明)한 선비와 현달(賢達)한 부류의 사람이라야 비로소 성스러운 도에 들어갈 수 있다. 몸은 한 방 안에 있을지라도 성(性)은 천지에 가득 차서 온 하늘의 성스러운 무리들이 묵묵히 보호해주고 잡아주며, 가없는 선군(仙君)들이 은은하게 둘러싸고 있으니, 이름은 자부(紫府)에 모여 있으면서 지위는 선계(仙階)에 열거되어 있고 몸은 우선 속세에 의탁해 있지만 마음은 이미 사물의 바깥에 밝혀져 있다.

(13) 초삼계(超三界). 욕계(欲界)·색계(色界)·무색계(無色界)를 삼계(三界)라고 한다. 마음에 생각이 없으면 욕계를 넘고, 마음이 모든 경계를 여의면 색계를 넘으며, 공견(空見)에 집착하지 않으면 무색계를 초월한다. 이 삼계를 넘으면 신(神)은 선성(仙聖)의 미 밑에 거주하고 성(性)은 옥청(玉淸)의 경계에 있게 된다.

(14) 양신지법(養神之法). 위(上)의 자시 일으며 있시고(有) 않고, 전후(前後)·고하(高下)·장단(長短)이 없으면서 쓰면 통하지 않는 것이 없고 숨기면 어둡기 묵묵해서 자취가 없다. 만약 이 노틀 넌읽나면 바로 기댈(貴) 수 있으니 기름이 많으면 공(功)이 많을 것이요, 기름이 적으면 공이 적을 것이다. 귀의하기를 원해서도 안 되고 속세에 연연해서도 안 되니 가고 머무름은 스스로 그러하기 때문이다.

(15) 이범세(離凡世). 속세를 떠난다는 것은 몸이 떠나는 것이 아니라 마음이 떠남을 말하는 것이다. 몸은 연뿌리와 같고 마음은 연꽃과 같으니 뿌리는 진흙탕에 있지만 꽃은 허공(虛空)에 있는 것이다. 도를 얻은 사람은 몸은 범세(凡世)에 있지만 마음은 성스러운 경계에 있다. 지금의 사람들은 길이 죽지 않고자 하지만 범세를 떠나는 것은 크게 어리석으며 도리(道理)에 통달하지 못한 것이다.

◎ 전진교(全眞敎). 중국 남송시대에 금(金)의 지배 아래에 처했던 산동지방에서 성립한 유·불·도의 삼교 일치의 신흥 도교(道敎)이다. 개조(開祖)는 호농(豪農) 출신인 왕중양(王重陽, 1113-1170)이다. 개종의 정신은 왕중양이 쓴 「입교십오론(立敎十五論)」에 나타나 있으며, 사상의 핵심은 성(性)을 원신(元神)으로 보고 명(命)을 원기(元氣)로 보는 성명설(性命說)이다. 원신, 즉 성은 우주의 근원이자 사람의 근본이라 하여 이 성명(性命)의 심오한 뜻에 대한 깨달음을 추구했다. 왕중양은 신도들에게 『도덕경』·『청정경』·『반야 심경』·『효경』을 읽는 것을 권하고 유·불·도 3교의 일치를 주장했다. 왕중양은 만년에 7년 동안 산동지방을 중심으로 포교활동을 하면서 오회(五會) 즉 삼교칠보회(三敎七寶會)·삼교금련회(三敎金蓮會)·삼교 삼광회(三敎三光會)·삼교옥화회(三敎玉華會)·삼교평등회(三敎平等會)를 결성했다. 이 포교활동의 결과로 칠 진(七眞)이라 일컬어진 제자 마옥(馬鈺, 丹陽眞人, 1123-1183)·담처단(譚處端, 長眞眞人, 1123-1185)·유처현(劉處

玄, 長生眞人, 1147-1203)·구처기(丘處機, 長春眞人, 1148-1227)·왕처일(王處一, 玉陽眞人, 1142—1217)·학대통(郝
大通, 廣寧眞人, 1149-1212)·손불이(孫不二, 淸淨散人, 1119-1182)를 얻었다. 이들 중에 마단양(마옥)은 왕중양
이 사망한 후에 교단의 중심이 되어서 세력 확장에 노력하고 섬서(陝西)지방에서 빠른 속도로 교세를 뻗
쳤다. 13세기 초에 몽골의 세력이 커지자 산동지방에서 포교하던 구처기는 징기스칸의 초대를 받아 지금
의 파키스탄지역인 인더스강 상류의 오르다 행궁에서 그와 회견했다. 회견 중에 구처기는 징기스칸으로
부터 장생(長生)의 길에 대한 질문을 받았고, 구처기는 "위생의 길은 있지만 장생의 약은 없다"등의
답변을 해주었는데, 이에 관한 내용은 그의 제자 이지상(李志常, 1193-1256)이 편술한 『현풍경회록(玄風慶
會錄)』에 상세하게 기록되어 있다. 예를 들면, 여기서 '길'은 천지만물 및 인간을 생육하는 지대한 존
재이다. 이 '길'을 배우려면 세인들이 애호하는 성색자미(聲色滋味)를 피하고 청정활담한 것을 즐거움으
로 삼아야 하는데, 그 이유는 성색자미에 마음을 기울이면 인간에게 가장 중요한 '길'이 흐트러져 버리
기 때문이다. 또한 천자의 수행법은 밖으로는 민중을 불쌍히 여겨서 천하를 안정시키고, 안으로는 욕망
을 절제하여 신기(神氣)를 유지하는 데에 노력해야 한다는 등을 내용으로 하고 있다. 이 회견이 성공적을
마쳐지자 구처기는 전진교의 발전을 약속 받았고, 이어서 장춘궁(長春宮)에서 모든 도사를 통솔하는 직위
에 올랐다. 그 후 윤지평(尹志平, 1169-1251)·이지상이 교단의 통솔자의 지위에 오르고, 이지상은 원의 헌
종(憲宗) 조에 노자화호설(老子化胡說)를 둘러싼 불교측과의 논쟁에서 패하여 한때 교세가 기울었다. 전진
교의 교리에서는 욕(欲)을 멀리하고 치(恥)를 참으며 자신은 고초를 겪더라도 타인을 이롭게 하는 것을
강조했기 때문에, 이민족(異民族) 지배 아래에 처했던 서민들의 마음을 사로잡았으며, 금(金)·원(元) 통치
자의 보호를 받으며 급격히 발전하여 이후부터 중화인민공화국이 성립될 때까지 큰 세력을 가졌다.

◎ **제관**(題款). 제발(題跋)과 관지(款識)의 축약어이다. 제발(題跋)은 제(題)와 발(跋)의 합성어로서 제(題)란
본래 서적이나 서화·비첩(碑帖) 등의 전면(前面)에 쓴 글자를 가리키고, 발(跋)이란 후면(後面)에 쓴 것을
가리킨다. 그러나 일반적으로 전후(前後)를 불문하고 서적이나 서화 등에 쓴 표제(標題)·품평(品評)·고정
(考訂)·기사(記事) 등의 산문(散文)·시사(詩詞) 등을 통칭하여 제발(題跋)이라 칭한다. 달리 제기(題記)·제시
(題詩)·자발(自跋)·화제(畫題) 등의 말도 사용되는데, 이는 그 내용이나 형식에 따른 보다 세분화된 표현법
이다. 관지(款識)도 관(款)과 지(識)의 합성어로서 본래 고대의 종정(鐘鼎) 류 등에 주각(鑄刻)된 문자를 가리
킨다. 관(款)과 지(識)의 의미에 대해서는 고래로 4가지 해석법이 있다. ① '관'은 새긴 것이고 '지'는
쓴 것이다. ② '관'은 음각(陰刻)한 것이고 '지'는 양각(陽刻)한 것이다. ③ '관'은 외부에 있는 것이고
'지'는 내부에 있는 것이다. ④ 화문(花紋)은 '관'이고 전각(篆刻)은 '지'이다. 일반적으로 ②와 ③의 해
석법을 많이 취한다. 달리 낙관(落款)이라는 말도 많이 쓰는데, 이는 낙성관지(落成款識)의 준말로, 서화가
완성되었을 때 작가가 직접 그 작품에 성명 연월이나 시구 발어(跋語)를 쓰거나 또는 성명이나 아호(雅號)
등의 도장을 찍는 것을 말한다.

◎ **종실**(宗室). 황제와 가장 가까운 인척을 가리킨다. 송(宋)의 종실(宗室)은 태조(太祖)·태종(太宗) 및
진왕(秦王)의 후손들이다. 당(唐)대에는 6세손(世孫) 이외의 혈족은 서민과 다름이 없었지만 송(宋)대에는 6
세손 이외의 혈족도 종실로서 대우했다. 종실의 인원수가 많아짐에 따라 북송 신종(神宗) 희녕(熙寧) 2년
(1069)부터 오복친(五服親) 이외의 종실 원친(遠親)은 과거(科擧)를 통해서 차견(差遣)을 얻어 관계(官界)로 진
출할 수 있었다. 즉 송 왕조의 역대 황제들은 과거라는 제도적인 장치를 이용하여 종실을 사대부 계층
으로 만듦으로서 종실을 대우하고 나아가 자신들의 종족을 유지하고자 했다. 북송대는 종실의 과거(科擧)
가 아직 정착되지 않아 북송 신종 희녕(熙寧1068-1077) 연간부터 철종(哲宗) 원부(元符, 1098-1100) 연간까지

30여 년 동안 종실 등과자(登科者)는 모두 20여명에 불과했다. 종실의 등과자는 남송 중기 이후부터 본격적으로 증가하여 관료사회에서 하나의 종실군체(宗室群體)를 이루었다.

◎ 『패문재서화보(佩文齋書畫譜)』. 청(淸) 강희(康熙) 47년(1708)에 편찬된 서화보(書畫譜)로서 총 100권이다. 패문재는 강희제의 아호(雅號)이다. 1705년 11월 24일 강희제는 왕원기(王原祁, 1642-1715)를 포함한 네 명의 관료들에게 서예와 회화에 관한 광범위한 수집 작업을 하도록 명하였다. 그 작업은 1708년에 완성되었고 황제가 서문을 쓰고 『패문재서화보』라는 이름으로 출판되었다. 방대한 양의 자료들이 사용되었는데, 참고서적은 총 1844종이었고 이 가운데는 희귀본이나 당시까지 미간본(未刊本)들이 포함되어 있다. 특별히 서예와 회화를 다루고 있는 모든 자료 이외에 고전(古典) · 정사(正史) · 야사(野史) · 문집(文集) · 전기(傳記) · 시(詩), 그리고 약전(藥典)까지도 참조되었다. 100권 중에서 42권은 회화에 관한 것이고 나머지는 서예에 관한 것이다. 중요한 것만 보면 제11~18권은 양식 · 기법 · 이론과 등급에 관련된 화론, 제21권은 화가였던 황제와 황후에 대한 것, 제 45~58권은 화가의 전기, 제65˜66권은 무명의 화가들에 대한 내용, 제67권은 강희제의 제발(題跋), 제 69권은 역대 황제들의 제발, 제81˜87권은 유명한 사람들의 제발, 제90권에는 문제작들의 진위 판별, 제95~100권에는 『역대감장화(歷代鑑藏畵)』라는 제목 아래 당(唐)대 이후 유명한 회화 저록(著錄)(『역대명화기(歷代名畵記)』 · 『도화견문지(圖畵見聞志)』 · 『선화화보(宣和畵譜)』 등)에 수록되어 있는 역대 명화들을 시대 순, 화목 별로 열거했다. 회화사 연구에 매우 중요한 화보이다.

◎ **흉중구학**(胸中丘壑)은 가슴 속에 떠오르는 언덕과 골짜기라는 뜻으로, 창작에 임할 즈음에 마음속에 담아두었던 경치의 이미지가 형성되는 것이다. 북송(北宋) 휘종(徽宗, 1100-1125 재위) 때 편찬된 『선화회보(宣和畵譜)』 「산수문(山水門)」에 "그림이 화가의 마음속에 저절로 언덕과 골짜기의 경계가 형성되어 솟아나 형태 있는 모습으로 드러나는 것이 아니라면, 필시 이러한 경지에 도달할 수는 없을 것이다 (其非胸中白有丘壑, 發而見諸形容, 未必至此)"라는 구절이 있다. 소식은 『소동파집(蘇東坡集)』 전집(前集) 권32 「문여가화운당곡언죽기(文與可畵篔簹谷偃竹記)」에서 "대나무를 그릴 때는 반드시 먼저 마음속에 완성된 대나무의 구체적 형상을 얻어야 한다 (畵竹必先得成竹於胸中.)"는 구절을 통해 '흉중성죽(胸中成竹)'의 개념을 제기했으며, 그의 문인(門人) 황정견(黃庭堅, 1045-1105)도 산수화 분야에서 '흉중구학'을 갖출 것을 주장했다.

[인물전]

ㄱ

가구사(柯九思, 1312-1365). 원대(元代)의 화가·감상가(鑑賞家). 자는 경중(敬仲)이고 호는 단구생(丹丘生)이며, 절강성 대주(臺州) 사람이다. 서화(書畵)와 금석(金石)의 감식(鑑識)에 밝아 문종(文宗, 1328-1329 재위)이 규장각(奎章閣)을 설치했을 때 학사원감서박사(學士院鑑書博士)로 내부(內府) 소장의 법첩(法帖)과 명화(名畵)를 감정(鑑定)했다. 그는 박학(博學)하고 시문에 능했으며, 서화도 잘 했는데 주로 문동(文同)의 그림을 배워 묵죽(墨竹)·묵화(墨花)·고목(枯木) 등을 특히 잘 그렸다.

감립(甘立, ?-1341 이후). 원대(元代)의 시인. 자는 윤종(允從)이고, 하남성 진류(陳留) 사람이다(대량大梁이라는 설도 있다). 생졸년은 밝혀지지 않았으나 대략 원(元) 혜종(惠宗) 지정(至正, 1335-1368) 초에 건재했다. 스스로 대가체(臺閣體)임을 자부했다 하며, 일찍이 규장각조마(奎章閣照磨)에 제수되었고 벼슬이 승상연(丞相掾)에 이르렀다. 시를 지음에 정련(精練)을 잘 했고, 특히 고악부(古樂府)에 뛰어났다. 감립의 시는 『원시선(元詩選)』에 수록되어 있다.

가사도(賈似道, 1213-1275). 남송(南宋) 말기의 정치가. 절강성 대주(臺州) 사람이다. 이종(理宗, 1224-1264 재위)의 후궁으로 들어간 누이 덕분에 부재상(副宰相)에서 추밀원지사(樞密院知事)로 승진하고, 1258년에 양회선무대사(兩淮宣撫大使)가 되었다. 1259년 몽골군을 격퇴시킨 공으로 우승상(右丞相)이 되었지만 실은 쿠빌라이 진중(陣中)으로 사자(使者)를 보내 토지의 할애와 세폐(歲幣)를 밀약하고 강화를 맺었다는 설도 전해진다. 이종의 신임을 받아 공전법(公田法)을 시행하고 절서(浙西)의 민전(民田)을 사들여 군량미의 확보를 꾀하고 추배법(推排法)에 의하여 토지를 늘려 과세지를 증가시켰다. 회자(會子)를 정리하는 등 재정의 재건을 꾀했으나, 몽골군의 침입에 패배하여 문책을 받고 유배지인 장주에서 피살되었다.

거간(居簡). 남송(南宋)의 학자. 속성(俗姓)은 왕(王)이고, 자는 경수(敬叟)이며, 동천(潼川, 지금의 사천성 산태현三台縣) 사람이다. 생졸년은 밝혀지지 않았으나 대략 송 이종(理宗) 보경(寶慶, 1224-1227) 초에 건재했다. 1239년 전후에 광동성 광주(廣州)의 정자보은광효사(淨慈報恩光孝寺)에 칙주(敕住)했고, 북간(北磵)에서 장기간 우거(寓居)했다. 저서로 『북간집(北磵集)』 10권이 있다.

게혜사(揭傒斯, 1274-1344). 원대(元代)의 문인. 자는 만석(曼碩)이고, 시호는 문안공(文安公)이며, 강서성 풍성현(豊城縣) 사람이다. 가난한 형편에서 입지(立志) 면학(勉學)하여 문명(文名)을 떨쳤으며, 북경으로 가서 1314년 국사원편수관(國史院編修官)이 되었다. 그 후 거듭 승진하여 후에 한림원시강학사(翰林院侍講學士)를

역임했으며, 문종(文宗, 1329-1332 재위)의 신임을 받아 정사(正史) 편찬의 총재관(總裁官)이 되어 『금사(金史)』를 편찬하다가 사망했다. 정치가로서는 정의파에 속했으며 정사(正史) 편찬에도 엄격한 입장을 취했다. 문장이 간결 명석하여 규장각(奎章閣)에 모이던 학자 우집(虞集)·범팽(范梈)·양재(楊載)와 함께 '원시사대가(元詩四大家)'로 칭해졌고, 또 우집·유관(柳貫)·황진(黃溍)과 함께 '유림사걸(儒林四傑)'로 칭해졌다. 저서로 『계문안공전집(揭文安公全集)』 14권이 있다.

고계(高啓, 1336-1374). 원말 명초(元末明初)의 시인. 자는 계적(季迪)이고, 호는 청구자(靑邱子)이며, 강소성 소주(蘇州) 사람이다. 일생의 대부분을 원말의 내란 시기에 보냈으며, 명나라가 통일한 후 잠시 남경(南京)에서 관직을 역임한 일 외에는 소주에서 소지주(小地主)로서 생활했다. 명 태조(太祖)의 공신배제(功臣排除) 정책에 연루되어 39세에 살해되었다. 전원생활을 사랑하는 자유인이었으며, 송 원(宋元) 이후의 중국에 대두한 시민계층의 한 전형이었다. 그의 시는 다양하지만 대체로 활기차고 경쾌하면서도 평이(平易)하다. 근체시(近體詩)에서는 주로 강남의 수향(水鄕: 강·호수 등 물이 많은 지방)의 풍물을 담백하게 노래했고, 고체(古體)에시는 역사나 전설에서 취재한 낭만을 노래했다. 대표작인 「청구자가(靑邱子歌)」는 분방한 환상을 엮어 나가면서 시인의 사명을 노래한 중국문학사 상 주목할 만한 작품이다. 이 외에도 『고소잡영(姑蘇雜詠)』 132수, 『고청구시집(高靑邱詩集)』 19권과 사집(詞集)인 『구현집(扣舷集)』 1권이 전해지고 있다.

고영(顧瑛, 1310-1369). 원말(元末)의 문인·학자. 자는 중영(仲瑛)이고, 호는 금속도인(金粟道人)이며, 별명(別名)은 덕휘(德輝)이고, 강소성 곤산(昆山) 사람이다. 옥산(玉山)의 빼어난 경치가 있는 곳에 재당(齋堂)을 짓고 살면서 30세에 독서를 끊었다. 수재(秀才)에 천거되었으며, 회계교유(會稽敎諭)·행성속관(行省屬官)에 징소(徵招)했으나 모두 나아가지 않았다. 그의 옥산(玉山) 처소는 저명한 문사들이 늘 아집(雅集)하여 서로 시와 문장을 주고받는 명소가 되었고, 그는 꾸밈없는 소박한 성품 때문에 당시에 명성이 크게 알려졌다.

고적(高適, 약702-765). 당나라의 시인. 자는 달부(達夫)이고, 발해(渤海) 수(蓚: 지금의 하북성 경현景縣의 남쪽 일대) 사람이다. 젊었을 때 생업에 종사하지 않고, 산동과 하북 지방을 방랑하며 이백(李白)·두보(杜甫) 등과 교유했다. 안사(安史)의 난(755-763) 때 간의태부(諫議太夫)로 발탁되었으나, 그의 직언(直言) 탓으로 환관(宦官) 이보국(李輔國)의 미움을 사서 팽주(彭州)·촉주(蜀州: 사천성)의 자사(刺史)로 좌천되었으며, 당시에 성도(成都)에 유배되어 있던 두보와 가까이 지냈다. 그 후 좌산기상시(左散騎常侍)가 되었고, 발해현후(渤海縣侯)에 봉해졌다. 고적의 시는 호쾌하면서도 침통한데, 특히 변경에서의 외로움과 전쟁·이별의 비참함을 읊은 변새시(邊塞詩)가 특출하다. 잠참(岑參)의 시와 더불어 성당시(盛唐詩)의 일면을 대표한다. 그의 시집은 『고상시집(高常詩集)』이라 하여 그의 저서 『중간흥기집(中間興氣集)』과 함께 지금까지 전해지고 있다.

곽린(郭麐, 1767-1831). 청말(淸末)의 시인 겸 학자. 자는 상백(祥伯)이고, 호는 빈가(頻迦) 또는 오른쪽 눈썹이 새하얗다고 하여 백미생(白眉生)이라 하였으며, 강소성 오강(吳江) 사람이다. 어려서부터 신동(神童)의 눈을 가져 한쪽 눈썹이 눈처럼 희고 행동거지가 비범하여 요내(姚鼐: 청대의 문학가)의 지극한 칭찬을 받았다. 문채(文采)가 강(江)·회(淮) 사이를 밝게 비춘다고 일컬어졌으나, 시운이 따르지 않아 재능을 발휘하지 못하여 그 울적하고 부끄러운 마음을 시에 기탁했다. 종종 취한 후에 대나무와 바위를 그렸는데 독특한 천취(天趣)가 있었으며, 말년에 가선(嘉善)에서 교거(僑居)하면서 세월을 보내다가 세상을 떠났다. 시

사(詩詞)와 고문에 뛰어나 작품이 모두 청완(淸婉) 영이(穎異)하였다. 저서에 『영분관시초집(靈芬館詩初集)』 4권, 『강행일기(江行日記)』, 『저포소하록(樗圃消夏錄)』 3권, 『영분관시화(靈芬館詩話)』 12권 등이 있다.

관도승(管道升, 1262-1319). 원대(元代)의 시인·화가·서예가. 오흥(吳興) 관신(管伸)의 여식이며, 조맹부의 처이다. 자는 중희(仲姬) 또는 요희(瑤姬)이고, 절강성 덕청(德淸) 모산(茅山: 지금의 간산진干山鎭 모산촌茅山村) 사람이다. 어려서부터 서화를 익히고 독실한 불교신도였던 관도승은 일찍이 『금강경(金剛經)』 수십 권을 써서 명산사(名山寺)에 보시했다. 지원 26년(1289)에 조맹부와 결혼하여 재색을 겸비한 현부인으로 이름이 높았다. 지대(至大) 4년(1311)에 오흥군부인(吳興郡夫人)에 봉해지고, 연우(延祐) 4년(1317)에 위국공부인(魏國公夫人)에 봉해졌다. 글씨에 뛰어나 행서(行書)와 해서(楷書)가 조맹부의 글씨와 구별하기 어려웠다 하며, 특히 그가 쓴 「선기도시(璇璣圖詩)」가 필법이 공절(工絕)했다고 한다. 묵죽(墨竹)과 매란(梅蘭)에도 뛰어났는데 청죽신황(晴竹新篁)의 화법은 관도승이 창시한 것으로 알려져 있다. 산수와 불상도 잘 그렸으며, 시에도 뛰어났다. 현존하는 화적(畵迹)으로 「수죽도(水竹圖)」(卷, 북경고궁박물원)와 「죽석도(竹石圖)」(1幀, 대북고궁박물원) 등이 있다.

구양현(歐陽玄, 1273-1357). 원대(元代)의 문학가. 자는 원공(原功)이고, 구양수(歐陽脩)의 동족이었으나, 호남성 유양(瀏陽)으로 이주했다. 1315년에 진사(進士)가 되어 원 왕조의 관리를 40여년 역임한 후에 한림학사승지(翰林學士承旨)가 되었다. 일찍이 관직에서 물러나 고향으로 돌아갈 뜻을 주청했으나 중원의 정세가 험난하여 이루어지 못했고, 대도(大都: 북경)에서 사망했다. 그는 고인(古人)들이 명성을 떨친 이유가 작문(作文) 시에 필히 사실을 추구한 후에 붓을 내렸기 때문이라 여겨 과장이나 허황된 언사를 쓰지 않았다고 한다. 그는 시를 많이 남겼는데, 「시연북성(侍宴北省)」과 「야숙사전농가(夜宿寺前農家)」 등에서는 그의 관직생활을 노래하고 있으나 또 「경성잡영(京城雜詠)」 등에서는 평화롭고 조용한 농촌생활에 대한 동경이 반영되어 있다. 일찍이 『경세대전(經世大典)』·『사조실록(四朝實錄)』을 편찬하고, 『요사(遼史)』·『금사(金史)』·『송사(宋史)』의 찬수총재관(撰修總裁官)이 되었다. 문집 『규재문집(圭齋文集)』을 남겼는데, 원본은 44권이었고, 송렴(宋濂)이 서(序)를 쓸 때 24권이 되었다가 지금은 16권이 남아 있다.

김봉두(金蓬頭). 원대(元代) 전진교(全眞敎)의 도사(道士). 본명은 김지양(金志楊)이었으나 사람들이 그를 김봉두라 불렀다. 호는 야암(野庵)이고 절강성 영가(永嘉) 사람이다. 일찍이 용호산(龍虎山)을 유람하면서 선천관(先天觀)에 기거했고, 후에 성정산(聖井山)에 봉래암(蓬萊庵)을 여러 채 지은 후에 또 제자 이전정(李全正)·조진순(趙眞純)을 시켜 산봉우리 끝에 천서암(天瑞庵)을 짓게 했다. 당시에 그의 도(道)를 묻는 자들은 멀고 가까움에 개의치 않고 모두 그에게 찾아가 지극한 예를 갖추어 물었다 한다.

ㄴ, ㄷ

남옥(藍玉, ?-1393). 명(明) 왕조 개국 시의 무장(武將). 안휘성 정원(定遠) 사람이다. 처남 상우춘(常遇春)을 따라 공을 세워 대도독부첨사(大都督府僉事)가 되었다. 1371년에 촉(蜀)나라를 토벌하고, 1378년에는 서번(西蕃)을 정벌하여 그 공으로 영창후(永昌侯)에 봉해졌다. 1387년에는 풍승(馮勝)을 따라 원나라의 납합출(納哈出)을 정벌하여 대장군이 되었고, 다음해 원(元) 순제(順帝)의 아들 탈고사첩목아(脫古思帖木兒)를 토벌하기 위하여 몽골에 원정하여 대승리를 거두어 양국공(凉國公)에 책봉되었다. 1390년에는 호광(湖廣) 민족의 반

란을 평정하고, 다음해에는 서번의 한동(罕東) 땅을 경략하여 태자태부(太子太傅)가 되었다. 그러나 자신의 무공을 내세운 거만하고 방자한 행동 때문에 모반죄로 체포되어 처형되었는데, 그에 연좌된 자가 2만 명에 이르렀다. 사람들은 이 사건을 '남옥의 옥(獄)'이라고 불렀고, 사서(史書)에는 '남옥사건(藍玉案)'으로 기록되었다.

당문봉(唐文鳳, 1414년경에 생존). 명대(明代)의 문학가. 자는 자의(子儀)이고, 호는 몽학(夢鶴)이며, 안휘성 흡현(歙縣) 사람이다. 명 성조(成祖) 영락(永樂, 1402-1424) 연간에 86세의 나이로 생존해 있었다. 조원(祖元)의 부친 계방(桂芳)과 더불어 문학으로 명성을 떨쳤으며, 영락 연간에 천거를 입어 흥국현지현(興國縣知縣)에 제수된 뒤부터 자못 치적(治績)이 있었다. 저서로 『오강집(梧岡集)』 8권이 있다.

당숙(唐肅, 1318-1371 혹은 1328-1373). 원말 명초(元末明初)의 학자·문학가·화가. 자는 처경(處敬)이고, 호는 단애거사(丹崖居士)이며, 절강성 소흥(蘇興) 사람이다. 경사(經史)에 통달하고 음양(陰陽)·의술·점술과 서수(書數: 六藝 중의 六書와 九數)에 겸하여 박통(博通)했다. 사숙(謝肅)과 명성을 나란히 하여 당시에 '회계이숙(會稽二肅)'으로 칭해졌다. 일찍이 가흥치수(嘉興致授)·수예악서(修禮樂書)·항주황강서원산장(杭州黃岡書院山長)·가흥로유학정(嘉興路儒學正)·응봉한림문자승사랑(應奉翰林文字承事郞) 동지제고(同知制誥) 겸 국사편수관(國史編修官) 등을 역임했으며, 고계(高啓) 등과 더불어 '십제자(十才子)'로 일컬어졌다. 문장이 간결(簡潔) 필오(疋奧)했고, 시는 성당(盛唐)의 풍을 배웠으며, 글씨는 전(篆)·주(籀)에 뛰어났다. 산수도 잘 그려 격력(格力)이 고묘(高妙)했고, 바위를 잘 그렸으며, 『단애화보(丹崖畫譜)』를 남기기도 했다. 일찍이 조정의 조회(朝會)에 별 이유 없이 결석하여 관직이 박탈된 후에 귀향했다가, 태조(太祖)의 부름을 받아 다시 입궁했다. 하루는 명 황제 주원장(朱元璋)의 면전에서 젓가락을 가로로 놓았다(식사를 그만 한다는 뜻)는 이유로 '대불경(大不敬)'죄명을 쓰고 호주(濠州) 변경으로 유배되었다가 얼마 후에 병으로 사망했다. 저서 『단애집(丹崖集)』을 남겼다.

대표원(戴表元, 1244-1310). 송말 원초(宋末元初)의 문학가. 자는 사초(師初) 또는 증백(曾伯)이고, 호는 섬원(剡源) 또는 질야옹(質野翁) 또는 충안노인(充安老人)이며, 절강성 봉화(奉化: 지금의 반계진班溪鎭 유림촌楡林村) 사람이다. 7세 때 고시문(古詩文)을 배웠는데, 기발한 시어를 잘 구사했다. 송나라 함순(咸淳) 7년(1265) 진사(進士)가 되어 건강부교수(建康府敎授)와 임안교수(臨安敎授) 등을 역임했다. 원대 초기에 학생들을 가르치고 글을 지어주는 것으로 생계를 꾸렸다. 원(元) 대덕(大德) 8년(1304)에 대표원은 60세의 나이에 집권층의 추천을 받아 신주교수(信州敎授)가 되었고, 또 무주교수(婺州敎授) 옮겨졌다가 병으로 사직했다. 일찍이 왕응린(王應麟)·서악상(舒岳祥) 밑에서 수학(受學)했으며, 정주(程朱)의 이학(理學)을 주종으로 삼으면서도 도가사상을 취하여 유가를 해석하기도 했다. 산문을 많이 지었는데, 원초(元初) 은일(隱逸) 기풍으로 당시 사회의 참모습을 반영했다. 예컨대 그의 「부산기(敷山記)」를 보면, 어느 부유한 자가 돈으로 산을 사서 저명한 문인들에게 은거하는 장소로 제공했다는 내용이 기술되어 있는데, 당시의 이른바 은거가 가난한 서생들만의 일이 아니었음을 알 수 있다. 또 그의 「이가자전(二歌者傳)」에서는 기적(妓籍)에서 벗어나 결혼한 두 기녀(妓女)의 우애를 묘사한 내용으로 자못 감동적이다. 문장이 청심(淸深) 아결(雅潔)하여 동남(東南) 일대의 문장 대가들이 모두 그를 '동남문장대가(東南文章大家)'로 칭하고 그에게 귀의했다. 그가 남긴 시로는 「섬민기(剡民饑)」·「채등행(采藤行)」·「감구가자(感舊歌者)」 등이 있으며, 저서로는 『논어강의(論語講義)』와 『급취편주소보유(急就篇注疏補遺)』, 『섬원문집(剡源文集)』 30권, 『섬원문초(剡源文鈔)』 등이 있다.

대희(戴熙, 1801-1860). 청대(清代)의 화가·서예가. 자는 순사(醇士)이고, 호는 녹상(鹿床) · 유암(榆庵) · 정동거사(井東居士)이며, 절강성 항주(杭州) 사람이다. 도광(道光) 20년에 진사(進士)가 된 후에 벼슬이 병부우시랑(兵部右侍郞)에 이르렀으나, 후에 병으로 귀향하여 숭문서원(崇文書院)에서 주강(主講)을 역임했다. 그는 시·서·화에 모두 조예가 깊었기에 후대의 평론가로부터 '사왕후경(四王後勁)'이라는 찬사를 받았으며, 청대(清代)의 화가 탕이분(湯貽汾)과 명성을 나란히 했다. 그의 산수화는 우산파(虞山派)에 속했으나 해강(奚岡)의 영향을 받아 누동파(婁東派)의 화풍에도 가까웠다. 산수를 그릴 때 찰필(擦筆)을 많이 사용했고, 산석의 준(皴)은 주로 건묵(乾墨)을 사용한 뒤에 습필(濕筆)로 선염(渲染)하여 자못 물상의 형상과 신수(神髓)를 얻었다. 산수 외에 죽석소품(竹石小品)과 화훼(花卉)에도 자못 아치(雅致)가 있었다.

도륭(屠隆, 1542-1605). 명대(明代)의 문인·학자. 자는 위진(緯眞) 또는 장경(長卿)이고, 호는 적수(赤水) 또는 홍포거사(鴻苞居士)이며, 절강성 출신이다. 만력(萬曆) 5년(1577)에 진사(進士)가 되어 청보지현(青甫知縣) · 예부의제사주사(禮部儀制司主事)를 역임했다. 그러나 모함을 받아 1584년에 관직에서 물러났고, 그 후부터 곤궁한 생활을 극복하고자 글을 써서 생계를 꾸렸다. 저서로 『황정고(荒政考)』를 비롯하여 『유권집(由拳集)』· 『서진관집(棲眞館集)』· 『홍포(鴻苞)』· 『백유집(白楡集)』· 『고반여사(考槃餘事)』· 『독역편해(讀易便解)』· 『의사전(義士傳)』· 『명요자(冥寥子)』 등이 있다. 도륭의 저서 가운데 『황정고』는 저자 자신이 자연재해가 백성들에게 미치는 영향을 직접 목격한 뒤 저술한 것이다. 1589년에 완성한 이 책은 1권으로 이루어졌지만, 청대 황정사(荒政史)에 크게 영향을 끼쳤다.

도목(都穆, 1458-1526). 명대(明代)의 학자·문학가·서화비평가. 자는 원경(元敬)이고, 호는 남호거사(南濠居士)이며, 오현(吳縣) 상성(相城: 지금의 강소성 소주蘇州)에서 출생하여 후에 성내(城內) 남호리(南濠里: 지금의 소주시 창문閶門 남호리南濠里)에 거주했다. 어려서부터 총명하여 7세에 능히 시를 짓고 명저(名著)를 누두 널람했다. 홍치(弘治) 12년(1449)에 진사시(進士試)에 합격하여 공부주사(工部主事)가 되었고, 정덕(正德) 3년(1508)에 예부주객랑중(禮部主客郞中)을 역임했다. 정덕 8년(1513)에 신천(秦川)에 사신으로 가서 서북(西北)의 지리·인문배경·문자를 고찰한 뒤에 벼슬이 태부사소경(太仆寺少卿)에 올랐다. 관직에서 물러난 뒤에는 소주에 살면서 산수에 정서를 기탁했는데, 당시 사람들이 도목을 지극히 존경했다고 한다. 주요 저술로 『사서일기(使西日記)』· 『유명산기(游名山記)』· 『금해임랑(金薤琳琅)』· 『주역고이(周易考異)』· 『사외류초(史外類抄)』· 『청우기담(聽雨紀談)』· 『옥호빙(玉壺冰)』· 『철망산호(鐵網珊瑚)』· 『우의편(寓意編)』 등이 있다. 도목의 『남호시화(南濠詩話)』는 명대의 저명한 시학(詩學)비평서로 알려져 있으며, 특히 그는 사상 최초로 진시황릉(秦始皇陵)에 가서 현지 고찰한 내용을 『여산기(驪山記)』에 남겼는데, 현대의 측량 기록과 서로 대조해보아도 오차나 과장이 없다고 한다.

도종의(陶宗儀 14세기 중후반 활동). 원말 명초(元末明初)의 문학가·서화이론가. 자는 구성(九成)이고, 호는 남촌(南村)이며, 절강성 황암(黃巖) 사람이다. 약관(弱冠)에 진사(進士)가 되었으나 관직에 나아가지 않고 스승을 찾아 절강성에 우거(寓居)했으며, 만년의 명초(明初)에는 본인이 원치 않았던 교관(敎官) 일을 잠시 했다. 저서로 『남촌철경록(南村輟耕錄)』 30권, 『남촌시집(南村詩集)』 4권 등이 있고, 『설부(說郛)』 120권의 편집에도 참가했다.

도홍경(陶弘景, 456-536). 남조(南朝) 양(梁)나라의 학자. 자는 통명(通明)이고, 호는 은거(隱居)이며, 단릉(丹陵) 말릉(秣陵: 지금의 강소성 남경南京) 사람이다. 부친이 첩에게 살해된 사실 때문에 평생 결혼하지 않고 지

냈다. 일찍이 관직을 사퇴하고 구곡산(句曲山) 즉 모산(茅山)에 은거하여 학업에 정진했으며, 유 · 불 · 도 3교에 능통했다. 특히 음양오행(陰陽五行) · 역산(曆算) · 지리(地理) · 물산(物産) · 의술본초(醫術本草)에 밝았다. 양 무제(武帝)의 신임이 두터웠으며, 국가의 길흉(吉凶) · 정토(征討) 등 대사(大事)에 자문역할을 하여 산중재상(山中宰相)이라는 칭(稱)이 있었다. 도교관계 저서로 경전으로 존중되고 있는 『진고(眞誥)』 20권, 『등진은결(登眞隱訣)』 3권, 『진령위업도(眞靈位業圖)』 등이 있고, 문집으로 『화양도은거집(華陽陶隱居集)』 2권이 있으며, 의학 · 약학 저서로 『본초경집주(本草經集注)』가 있다.

동기(童冀). 명대(明代)의 시인 · 학자. 자는 중주(中州)이고, 절강성 금화(金華) 사람이다. 홍무(洪武) 9년(1376)에 서관(書館)으로 징소(徵召)되어 후에 호주부교수(湖州府教授)가 되었으며, 북쪽 평정을 부추기다가 죄를 입어 처형되었다. 명초(明初)에 송렴(宋濂) · 장우(張羽) · 요광효(姚廣孝) 등과 자주 시 사(詩詞)를 주고받았는데, 사의(詞意)가 청강(清剛)하여 화려하고 나약한 원말의 관습에 물들지 않았다. 동기는 비록 명성은 크게 알려지지 않았으나 족히 당시의 시인들과 비견될만한 실력을 갖추었다. 저서로 『싱경재집(尚絅齋集)』 5권 등이 있으며, 천문학에 관한 『제대년력(帝代年曆)』을 저술했다.

등춘(鄧椿, 약1109-1180). 북송(北宋)의 학자 · 회화이론가. 자는 공수(公壽)이고, 사천성 쌍류(雙流) 사람이다. 북송(北宋) 말년 경에 통판(通判)을 지냈다. 증조부(曾祖父)는 어사중승(御使中丞)을 지냈고, 조부(祖父)는 소보(少保)를 역임하고 화국공(華國公)에 봉해졌으며, 부친은 시랑(侍郎)을 지낸 명문의 후예이다. 등춘은 난을 피해 촉(蜀: 사천성)으로 귀향한 후 16년간 보았던 옛 그림에 기초하여 곽약허(郭若虛)의 『도화견문지(圖畫見聞志)』의 뒤를 이은 『화계(畫繼)』 10권을 저술했는데, 내용에는 희녕(熙寧) 7년(1074)부터 건도(乾道) 3년(1167)까지 화가 219명의 전기(傳記)가 기록되어 있다.

ㅁ, ㅂ

막월정(莫月鼎). 원대(元代)의 도사(道士). 신소파(神霄派)의 주요 전수자이며, 이름 · 자 · 본적과 생졸년은 여러 문헌의 기록이 모두 일치하지 않는다. 대략 이름이 기염(起炎)이고, 월정(月鼎)은 그의 자 혹은 호이다. 적관(籍貫)은 각 문헌에 오흥(吳興) · 귀안(歸安) · 초계(苕溪) · 삽계(霅溪) · 삽천(霅川) 등으로 기록되어 있는데 모두 오흥(吳興: 지금의 절강성 호주시湖州市) 일대를 가리킨다. 간혹 산양(山陽) 사람 또는 전당(錢塘) 사람이라는 기록도 있으나 이는 잘못 기록된 것이다. 생졸년도 정확히 밝혀지진 않았으나 대략 남송(南宋) 보경(寶慶, 1225-1227) 연간에 출생하여 원(元) 세조(世祖) 지원(至元, 1264-1294) 말기에 사망했다. 막월정은 관료 가문에서 태어나 어려서부터 과거공부에 매진했으나 세 차례의 응시에도 성과가 없자 집을 떠나 도사가 되었다. 그는 먼저 사천성 청성산(青城山)의 장인관(丈人觀)에 들어가 서무극(徐無極)으로부터 오뢰법(五雷法)을 전수받았고, 이어서 강서성 남풍(南豐)의 추철벽(鄒鐵壁)을 찾아가 그의 제자가 되었다. 후에 막월정은 왕문경(王文卿)이 가진 『구천뢰정은서(九天雷晶隱書)』의 비급을 전수받아 후대에 그 법술을 전하라는 스승 추철벽의 위촉을 받고 왕문경을 찾아가 그의 집에서 노비처럼 일하면서 노력을 다하여 결국 『구천뢰정은서』를 받았고, 그 후 그 속의 도술을 모두 터득하여 명성이 크게 알려졌다. 남송(南宋) 보령(寶祐) 6년(1258)에 절강(浙江) 하동(河東) 지역에 큰 가뭄이 닥쳤을 때 마정란(馬廷鸞, 1232-1298)이 소흥(紹興)을 지키고자 막월정을 초빙하여 단(檀)을 짓고 기도를 했더니 비가 내렸다 한다. 막월정의 신통력에 대한 소식을 들은 이종(理宗, 1224-1264 재위)이 시 한 수를 지어 그를 신선이라 칭했는데, 이로 인해 그의 도명(道名)이 크게 알려져 배움을 구하는 문도들이 매우 많아졌다. 1289에 원 세조(世祖), 어사중승(御史

中丞) 최욱(崔彧)이 강남의 인재를 찾아 등용하기 위해 자료들을 모아 황궁으로 돌아갔다. 황제는 막월정이 '천둥과 비를 부르고 영험하지 않은 적이 없었다'는 기록을 보고는 크게 기뻐하여 막월정에게 후한 상을 내렸으나 그는 받지 않았으며, 얼마 후에 도교 업무를 관장해달라는 유지를 내렸으나 몸이 늙었다는 핑계로 거절하고는 말을 타고 남쪽 지방을 유랑했다. 이로 인해 막월정의 명성이 또 한번 크게 알려지자 문하생의 수가 크게 증가했으나, 이때부터 그는 늘 세상을 피해 다니며 미친 사람처럼 행동하고 매일 술로 마음을 달래면서 강호 사이를 떠돌아다녔다. 간혹 문하생이 찾아오면 크게 욕하고 질책하여 문하생의 정성과 태도를 시험하고는 나아졌다고 판단될 때 비로소 욕을 멈추었다 하며, 또한 병든 자가 찾아오면 부적을 써주거나 기(氣)를 불어넣어 주었는데 역시 늘 영험했기에 사람들이 그를 '막진관(莫眞官)'이라 불렀다. 일찍이 막월정이 터득한 왕문경(王文卿)의 비적(秘籍)은 그의 스승 추철벽의 유지가 있었음에도 쉽게 제자들에게 전수되지 않았다. 전하는 말에 의하면 그 도술을 진정으로 전수받은 자는 오직 왕계화(王繼華)와 반무애(潘無涯) 두 사람 뿐이었다고 하며, 그후 왕계화는 장선연(張善淵)에게 그것을 전수해주었고 장선연은 보종호(步宗浩)에게 전수해주었으며 또 보종호는 주현진(周玄眞)에게 전수해주었다. 또 한편으로 금선신(金善信)과 왕유가 막월정의 학문을 계승하여 후대에 전수해주었다. 그중 왕유는 신소파(神霄派)의 뇌법(雷法)을 서술한 『명도편(明道篇)』을 지었는데, 이 책은 『정통도장(正統道藏)』에 수록되어 지금까지 전해지고 있다.

모헌(牟巘, 1227-1311). 남송(南宋)의 문학가. 자는 헌보(獻甫) 또는 헌지(獻之)이고, 학자들이 그를 능양선생(陵陽先生)이라 불렀으며, 사천성 정연(井研) 사람이었으나 절강성 호주(湖州)로 이주했다. 부음(父蔭)으로 관직에 나아가 절간제형(浙東提刑)을 역임했고, 이종(理宗) 조에 대리소경(大理少卿)을 여러 번 지냈으나 가사도(賈似道)의 뜻을 거역하여 축출되었다. 더우(德祐) 2년(1276)에 원(元)나라 군대가 친공으로 임안(臨安: 항주杭州)이 함락되자 그는 두문불출하고 36년 동안 은거하다가 85세의 나이로 세상을 떠났다. 저서로 『능양집(陵陽集)』 24권(그 중에 시가 6권이다)이 있으며, 청(淸) 광시(光緖) 『징연현지(井研縣志)』 권31에 그의 진기(傳記)가 있다.

무희옹(繆希雍, 1546-1627). 명대(明代)의 명의(名醫). 자는 중순(仲醇)이고, 강소성 상숙(常熟) 사람이며, 후에 금단(金壇)으로 이주했다. 가세가 몰락하여 약관(弱冠)의 나이에 유학을 버리고 의술을 공부했다. 기록에 의하면 무희옹은 명대 동림당(東林党)의 일원으로, 인물됨이 시원스럽고 솔직하여 그릇된 일이나 악인을 원수처럼 증오했으며, 조정의 일에 대해 늘 논의하고 환관들을 비난했다고 한다. 저서로 『신농본초경소(神農本草經疏)』·『선성재필기(先醒齋筆記)』 등이 지금까지 전해지고 있다.

반유지(班惟志, 1330년경에 생졸). 원대(元代)의 시인·서예가. 자는 언공(彦功, 彦恭이라 쓰기도 했다), 호는 서재(恕齋)이며, 하남성 개봉(开封) 사람이다. 반유지의 스승은 일찍이 항주로유학정(杭州路儒學正)을 역임한 등문원(鄧文原)으로, 성종(成宗) 원정(元貞, 1294-1297) 연간에 등문원이 황실의 초빙에 응하여 『대장경(大藏經)』 쓰기 위해 황궁에 들어갈 때 반유지가 수행했다. 집현대제(集賢待制)·강절유학제거(江浙儒學提擧)까지 역임하고 항주(杭州)로 내려가 사망했다. 시와 문장에 능하고 수묵화를 잘 그렸으며, 특히 글씨에 뛰어났는데 이왕(二王: 왕희지·왕헌지)을 배워 필세에 기품이 있고 법도를 잃지 않았다. 만년에 왕정균(王庭筠)의 글씨를 배웠는데 속되고 열악하여 문종(文宗)이 그의 글씨에 대해 "주정뱅이가 길거리에서 욕하는 듯하다 (如醉漢罵街)"고 비평했으며, 원중도(袁中道)는 그의 행서에 대해 "청아하고 건실하여 속됨을 벗어났으니 조맹부의 아래에 있지 않다 (淸健出尘, 不在趙王孫下)고 평했다.(『書史會要』 「游居錄」) 원(元

종사성(鍾嗣成)의 『녹귀부(錄鬼簿)』에서는 반유지를 곡가(曲家) '방금명공(方今名公)' 10인의 한 사람에 기록했고, 명(明) 주권(朱權)의 『태화정음보(太和正音譜)』에서는 그를 '사림영걸(詞林英杰)' 150인 중에 기록했다.

방국진(方國珍, 1319-1374). 원말(元末) 군웅(群雄)의 한 사람. 절강성 황암(黃巖) 사람이다. 원래 소금 행상이었으나 1348년 해적의 난에 편승, 형제와 더불어 해상에서 반란을 일으켜 운조선(運漕船)을 약탈했다. 어떤 때는 원나라에 반항하고 어떤 때는 귀순하는 등 변덕을 부렸으나, 식량 해상수송에 종사한 일도 있어 원 조정에서 높은 벼슬을 얻어 세력을 유지했다. 그 후 명(明) 태조(太祖) 주원장(朱元璋)에게도 저항과 귀순을 되풀이하다가 결국 1367년 명나라 원정군에게 쫓겨 해상으로 피했으나 곧 투항했다. 그 후 그는 명나라에서도 벼슬을 얻어 광서행성좌승(廣西行省左丞)에 임명되고 경사(京師: 지금의 남경南京)에 거주했다.

방월(方鉞). 명대(明代)의 화가. 대진(戴進, 1388-1462)과 농읍(同邑)인 절강성 항수(杭州) 사람으로, 대진의 그림을 배운 뒤에 독자적인 화풍을 세웠으나 안타깝게도 일찍 사망했다. 평자는 방월에 대해 "대진 문하의 얼굴이다 (戴門顔子)"라고 평했다고 한다.

범려(范蠡). 춘추시대 초(楚)나라의 정치가. 하남성 남양(南陽) 출신이다. 월왕(越王) 구천(句踐)에게 등용되어 재상(宰相)에 올라 오(吳)의 부차(夫差)에게 패하고 구차하게 연명한 구천으로 하여금 절치부심(切齒腐心)하도록 하여 결국 부차를 죽이고 중원의 패자(覇者)로 이끈 탁월한 정치가이자 지략가이다. 구천이 부차를 무찌른 후 함께 일하던 문종(文種) 등은 계속 구천을 섬기다가 버림을 받고 죽임을 당했으나, 범려는 "토끼 사냥이 끝나면 사냥개는 보신탕이 된다 (狡兎死走狗烹)"는 말을 문종에게 남기고 제(齊)나라로 건너가 이름을 치이자피(鴟夷子皮)로 바꾸고 해변을 일구는 농사꾼과 해산물을 채집하는 어부로 변신했다. 그 후 돈 버는 기술을 터득한 범려는 오래지 않아 큰 부를 얻게 되었고, 제나라에서는 이러한 그의 재능을 높이 사서 그를 재상으로 삼으려 했으나 그는 자신의 재산을 아낌없이 나누어주고 도(陶)로 건너갔다. 거기서도 그는 장사를 하여 큰 부를 얻게 되어 '도주공(陶朱公)'이라 불리게 되었는데 이때도 그는 역시 아낌없이 남들에게 나누어주었다. 그는 17년 동안 세 차례나 큰 부를 얻어 가난한 사람들에게 나누어주어 칭송을 받았는데 가업을 물려받은 후손들도 더 큰 부를 얻게 되었다. 이 후부터 세인들은 큰 부자가 된 사람을 '도주지부(陶朱之富)'라고 불렀다 한다.

범례(范禮). 명대(明代)의 화가. 자는 종사(宗嗣)이고, 강소성 상숙(常熟) 사람이다. 글씨와 그림을 잘 그렸는데, 산수는 마원(馬遠)의 그림을 배웠고 글씨는 진(眞)·초(草)·전(篆)·예(隷)에 모두 능했다.

범성대(范成大, 1126-1193). 남송(南宋)의 정치가 · 시인. 자는 치능(致能)이고, 호는 석호거사(石湖居士)이며, 강소성 소주(蘇州) 사람이다. 29세에 진사(進士) 시험에 합격한 후에 지방관을 거쳐 후에 재상(宰相)의 지위인 참지정사(參知政事)에 이르렀다. 황제의 신임이 두터웠고, 금(金)나라에 사절로 갔을 때 부당한 요구에 굴하지 않고 소신을 관철하여 사가(史家)들의 찬양을 받았다. 시인으로서는 남송4대가(南宋四大家)의 한 사람으로, 청신(淸新)한 시풍을 구사하여 전원 풍경을 읊은 시가 유명하다. 저서로 『석호거사시집(石湖居士詩集)』 34권, 『석호사(石湖詞)』 1권이 있고, 이밖에 기행문도 있다.

범팽(范梈, 1272-1330). 원대(元代)의 시인·문학가. 자는 형부(亨父) 또는 덕기(德機)이고, 청강(清江: 지금의 호북성 은시恩施) 사람이다. 천거로 한림원편수관(翰林院編修官)이 되었고, 후에 복건민해도지사(福建閩海道知事) 등을 역임했다. 사람들이 그를 문백선생(文白先生)이라 불렀으며 우집(虞集) 등과 명성을 나란히 했다. 범팽의 시는 개인의 일상생활과 교류에 관한 내용이 많은데 풍격이 다양하고 정취가 충담(沖淡) 한원(閑遠)했다. 문장에도 능하여 저서 『범덕기시(范德機詩)』를 남겼고, 또한 시에 관한 저술로 『목천금어(木天禁語)』를 남겼는데 요지는 시를 지을 때 육관(六關), 즉 편법(篇法)·구법(句法)·자법(字法)·기상(氣象)·가수(家數)·음절(音節)을 강구해야 한다는 내용이다.

변영예(卞永譽, 1645-1712). 청대(清代)의 서화감식가(鑑識家). 자는 영지(令之)이고, 호는 선객(仙客)이며, 원적(原籍)은 산동성 황현(黃縣)이었으나 요동(遼東) 개평(蓋平: 지금의 개현蓋縣) 사람이다. 강희(康熙) 연간에 음생(蔭生)으로 복건순무(福建巡撫)가 되었고, 후에 형부좌시랑(刑部左侍郞)을 역임했으며, 저서로 『식고당서화휘고(式古堂書畵彙考)』·『식고당집(式古堂集)』 등이 있다.

ㅅ

사조(謝朓, 464-499). 육조(六朝) 제(齊)나라의 시인. 자는 현휘(玄暉)이고, 하남성 진군(陳郡) 양하(陽夏) 사람이다. 일찍이 선성태수(宣城太守)를 역임했기에 사람들이 그를 '사선성(謝宣城)'이라 불렀다. 송나라의 사령운(謝靈運)을 대사(大謝), 사조를 소사(小謝)라 했으며, 사령운·사혜련(謝惠連)과 더불어 '삼사(三謝)'로 칭해졌다. 제나라의 영명(永明, 483-493) 연간에 경릉왕(竟陵王) 자량(子良)이 많은 문학사(文學士)를 두었는데, 사주두 왕융(王融)·심약(沈約)·소연(蕭衍) 등과 함께 자량의 저택에 드나들었다. 영명체(永明體)라는 시풍을 ... 부법에 생겼는데. ... 시기에 관계한 자가 주에서 가장 뛰어났다. 시는 오언체에 능하고 사경(寫景)에 묘하며 청신(清新)한 기풍이 ... 사 ... 시구 ... 표현이 ... 실세이다. ... 시는 당시의 많은 사람들이 칭찬했고, 당나라의 두보·이백도 크게 추복(推服)했다. 현재 남아 있는 『사선성시집(謝宣城詩集)』 5권 ... 송(梁)가 10권의 색에시 부(賦)와 시(詩)만을 간행한 것의 계통에 속한다.

사미원(史彌遠, 1164-1233). 남송(南宋) 효종(孝宗, 1162-1189 재위) 조의 재상·정치가. 자는 동숙(同叔)이다. 사호(史浩: 효종 조의 재상)의 셋째 아들로 태어나 1187년에 진사에 급제하고 영종(寧宗, 1194-1224 재위) 조에 예부시랑(禮部侍郞)이 되었다. 금(金)나라와의 전쟁에 패한 강권재상(強權宰相) 한탁주(韓侂冑)를 양황후(楊皇后)와 짜고 암살하여 그 공적으로 1208년에 재상에 올랐다. 영종이 죽자 황태자 조횡(趙竑)을 폐하고 이종(理宗, 1224-1264 재위)을 옹립한 후 권력을 장악하여 그 권세가 절정에 이르렀다. 금나라와의 분쟁이 나시 일어나고 각지에서 빈란이 발생하는데도 권력유지에만 부심했고, 내정·외교 면에서 아무런 정책도 없이 자기 당파를 중용함으로써 26년간 사미원 체제를 견지하고 강권을 휘둘러 남송의 정치를 자기 뜻대로 재단했다. 시호는 충헌(忠獻)이다.

사응방(謝應芳, 1295-1392). 원말 명초(元末明初)의 학자. 자는 자란(子蘭)이고, 호는 귀소(龜巢)이며, 강소성 상주(常州) 사람이다. 어려서부터 이학(理學)에 전력을 기울였고, 백학계(白鶴溪: 渝鄂의 변경으로 巫山·巴東·建台 3縣의 경계에 있다)에 은거했는데 거처를 '귀소(龜巢)'라 칭하고 또 이를 호로 삼았다. 제자를 받아 학문을 가르쳤는데, 의론(議論)을 함에 반드시 세교(世敎: 정통예교)와 관련지었고, 사람들을 인

도하여 지도하는 데에 능했다. 원말(元末)에 오중(吳中: 소주蘇州 남부)으로 피신했다가 후에 방무산(芳茂山: 지금의 상주시常州市에 있다)에 은거했다. 성격이 질박하고 고결하여 많은 학자들이 그를 추종했다. 남긴 저서로 『변혹편(辨惑編)』 · 『귀소고(龜巢稿)』 등이 있다.

상가(桑哥, ?-1291). 원대(元代) 초기의 간신(奸臣). 원래 범문(梵文) 장족(藏族)이름은 의위사자(意爲狮子)이고, 상갈(桑葛)로 번역되기도 한다. 『사집(史集)』에는 외올아(畏兀兒)인으로 기록되어 있고, 장문(藏文) 『한장사집(漢藏史集)』에는 "갈마락(噶瑪洛: bKa-ma-log) 부락 출신이다"라고 기록되어 있다. 『원사(元史)』 「본전(本傳)」에서는 그를 단파국사(胆巴國師)의 제자이고 "능히 여러 나라의 언어에 통했기에 일찍이 서번역사(西番譯史: 티베트어 통역관)가 되었다"고 하였다. 티베트어 통역관으로 출발하여 원 세조(世祖) 쿠빌라이의 두터운 신임을 얻어 지원(至元) 24년(1287)에는 상서성(尙書省)의 장관이 되어 천하의 재정권을 장악했다. 상가는 통화(通貨)의 절하(切下), 소금과 차 등의 증세를 통해 큰 적자를 잠정적으로 해소했지만, 권세를 믿고 사당(私黨)을 만들어 온갖 악행을 저지르며 매관매직을 일삼는 등 조정을 혼란으로 몰아넣었다. 어느 날 세조가 사냥을 나갔을 때 신하 철리(徹里)가 상가가 없는 틈을 타서 세조에게 상가의 악행을 밀고했다. 그러나 세조는 그가 고의로 대신을 모함하는 것으로 판단하여 호위병에게 그의 뺨을 몽둥이로 후려치게 했다. 철리는 코와 입에서 피를 흘리며 땅에 쓰러지면서도 큰소리로 외쳤다. "신은 상가에게 어떤 개인적인 원한도 없습니다. 오직 나라를 위해서 감히 말씀드리는 것뿐이니 부디 간신을 물리치시기 바랍니다. 지금 폐하께서 신의 말을 듣고 상가를 처형하신다면 신은 내일 죽어도 원한이 없습니다." 이 말을 듣고 감동한 세조는 직접 비밀리에 조사해보니 과연 상가의 죄상이 드러났다. 세조는 즉시 상가를 파면하고 가산을 몰수한 다음 사형에 처했다. 그리고는 "상가가 나를 속이고 4년 동안이나 악행을 저질러왔는데, 대신들은 어찌하여 그 사실을 아무도 몰랐단 말인가!"라고 말하면서, 대부분의 대신들을 파면하고 완택(完澤)·불홀술(不忽術) 등을 중신으로 기용하여 조정은 평화를 되찾았다.

상기(商琦, ?-1324). 원대(元代)의 화가. 자는 덕부(德符)이고, 호는 수암(壽巖)이며, 조주(曹州) 제음(濟陰, 지금의 산동성 하택荷澤) 사람이다. 대덕(大德) 8년(1304)에 원 성종(成宗) 철목이(鐵穆耳)를 알현하고 아울러 당시에 아직 왕자였던 애육려발력팔달(愛育黎拔力八達: 후의 원 인종仁宗)과 밀접하게 교왕했다. 황경(皇慶) 원년(1312)에 인종이 즉위한 뒤부터 집현시강학사(集賢侍講學士) 겸 조열대부(朝列大夫), 시독관(侍讀官) 겸 통봉대부(通奉大夫), 비서경(秘書卿)을 차례로 역임했고, 태정(泰定) 원년(1324)에 병을 얻어 고향으로 돌아갔다. 산수를 잘 그렸는데, 이성·곽희 계열을 종법(宗法)으로 삼았으며, 필묵에 준아(俊雅)하고 고아한 정취가 있었다. 그는 고인(古人)의 화법을 배웠을 뿐 아니라 대자연도 배워 직접 체험한 바를 그림 상에 반영하기도 했다. 상기는 당시에 명성이 매우 높아 고극공(高克恭)·조맹부(趙孟頫)와 더불어 '원초삼걸(元初三杰)'로 일컬어지고 "천하에 비견될 자가 없다 (天下無雙比)"고 평가되는 영예를 얻었다. 그는 묵죽(墨竹)에도 뛰어나 스스로 일가를 이루었으며, 금벽산수(金碧山水)도 잘 그렸다. 또한 일생 동안 몽고귀족의 가택과 궁정·전우에 수많은 벽화를 남겼는데 파촉(巴蜀)의 웅장한 풍광과 강남의 수려한 경색을 모두 그렸다.

상찬(常粲). 남당(唐末)의 화가. 사천성 성도(成都) 출신이다. 불교·도교 재제와 인물에 능했고 특히 상고시대의 의관(衣冠)을 잘 그렸다. 함통(咸通, 860-874) 연간에 노암(路巖)이 촉(蜀: 사천성) 지방에 부임되었을 때 상당한 예를 갖추어 그를 대우했다. 유작으로 「공자문례(孔子問禮)」·「산양칠현(山陽七賢)」·「석가입상(釋迦立像)」·「여왜(女媧)」·「복희(伏羲)」·「신농(神農)」·「수인(燧人)」 등의 초상화가 있다.

서발(徐㶿, 1570-1642). 명대(明代)의 시인·서화가·장서가(藏書家). 자는 유기(惟起)이고, 호는 홍공(興公)이며, 별호(別號)는 삼산노수(三山老叟)·천축산인(天竺山人)·죽창병수(竹窗病叟)·필경타농(筆耕惰農)·오봉거사(鰲峰居士) 등이다. 복건성 오봉방(鰲峰坊) 사람이다. 서발은 시인이자 서화가이며, 또 저명한 방지학가(方志學家)이자 장서가(藏書家)이다. 그의 시는 청신(清新) 준영(雋永)한 장점이 있어 사람들이 '홍공시파(興公詩派)'라고 불렀으며, 조학전(曹學佺)과 더불어 민중시단(閩中詩壇)의 영수였다. 일찍이 『복주부지(福州府志)』 편찬에 세 차례 참가했으며, 저서에 『오봉집(鰲峰集)』·『용음신검(榕陰新檢)』·『민당남아(閩唐南雅)』 등이 있다.

서심(徐沁, 1626-1683). 청대(清代)의 희곡가(戱曲家). 자는 야공(野公) 또는 수완(水浣)이고, 호는 야휴(野畦) 또는 야공(野公)이며, 별호(別號)로 쌍계천산(雙溪薦山)·약야야로(若耶野老)·창산자(蒼山子) 등이 있다. 절강성 여요(餘姚) 출신으로, 회계(會稽)에 거주했으며, 명말 청초(明末淸初)의 저명한 문학가 겸 희곡가 이어(李漁, 1611-1680)와 우의가 깊었다. 서심은 경사(經史)에 박통(博通)하고 고증(考證)에 뛰어나 강희(康熙) 17년(1678)에 박학홍사(博學鴻詞)에 천거(薦擧)되었으나 거절하고 약야계(若耶溪: 지금의 소흥蘇興 평수강平水江) 주변에서 은거했다. 서심은 하문언(夏文彦)의 『도회보감(圖繪寶鑒)』을 본보기로 삼고 『화사회요(畵史會要)』를 참고하여 『명화록(明畵錄)』 8권을 편술(編述)했다. 이 책은 명말 청초(明末淸初) 사람이 편술한 명대(明代)의 화사(畵史)로서, 내용에는 명대의 저명 화가 870여명의 전기(傳記)가 부문 별로 수록되어 있고, 각 화과(畵科)의 원류와 명대 회화의 객관적 면모도 간략히 기술되어 있으며, 아울러 명대 회화에 대한 서심의 독자적인 예술적 견해도 피력되어 있다. 이 외에도 『추수당고(秋水堂稿)』·『월서소찬(越書小纂)』·『삼진기행(三晉紀行)』·『묵원지(墨苑志)』·『초유록(楚游錄)』·『사고우년보(謝皐羽年譜)』 등의 저서를 남겼다.

서염(徐琰, 약1220-1301). 원대(元代)의 관원·시인. 자는 자방(子方, 또는 子芳)이고 호는 용재(容齋)·양재(養齋)·눈수(訥叟)이며, 산동성 동평(東平) 사람이다. 어려서부터 큰재주가 있어 동평부학(東平府學)에서 수학했다. 원 세조(世祖) 지원(至元, 1264-1294) 초년에 추천을 받아 입궐하여 태상사(太常寺)를 역임했으며, 후에 영북호남도제형안찰사(嶺北湖南道提刑按察使)·강남절서숙정염방사(江南浙西肅政廉訪使)를 역임했다가 한사승지(翰士承旨)에 소배(召拜)되었다. 문명(文名)이 알려져 당시에 후극중(侯克中)·왕운(王惲)·요수(姚燧)·오징(吳澄) 등과 교의(交誼)가 있었으며, 명대 주권(朱權)의 『태화정음보(太和正音譜)』에 '사림영걸(詞林英杰) 150인 중의 한 사람으로 기록되어 있다. 저서로 『애란헌시집(愛蘭軒詩集)』이 있다.

선우추(鮮于樞, 1256-1301). 원대의 서예가. 호는 백기(伯機), 또는 스스로 곤학산민(困學山民)·기직노인(寄直老人)이라 하였고, 만년에 집을 지어 '곤학지재(困學之齋)'라 이름 하였다. 대도(大都: 지금의 북경) 사람이며, 어양(漁陽: 지금의 북경 계현薊縣) 사람이라는 설도 있다. 일찍이 태상전박(太常典薄)·절동선위사경력(浙東宣慰司經歷)·절동성도사(浙東省都事)·태상전부(太常典簿)를 차례로 역임했다. 시가와 골동품을 좋아했고, 당시에 문명(文名)이 높았다. 특히 서에 방면의 성취가 가장 높았는데, 40여 건(件)의 서예작품이 해서(楷書)·행서(行書)·초서(草書)로 분류되며, 그 중에서도 초서가 가장 뛰어나다. 대표작으로 『노자도덕경권상(老子道德經卷上)』·『소식해당시권(蘇軾海棠詩卷)』·『한유진학해권(韓愈進學解卷)』·『논초서첩(論草書帖)』 등이 있다.

설주등양(雪舟等楊, 1420-1506.8.26). 일본 무로마치(室町) 시대의 수묵화가. 비중국(備中國) 적빈(赤浜)에서 태어나 석견국(石見國) 익전(益田) 부근에서 사망했다. 원래 성은 소전(小田)이었고 등양(等楊)·운곡(雲谷)이라 부르기도 했는데, 설주(雪舟)는 자(字)이고 등양(等楊)은 휘(諱)이다. 산수화·선종화(禪宗畵)·화조화·동물

로 장식한 병풍그림 등을 많이 그렸는데, 화풍은 주로 강렬한 구성과 맹렬한 필치의 남송(南宋) 선화(禪畵)의 영향을 많이 받았다. 1431년에 11세의 나이로 고향의 보복사(寶福寺)에 출가(出家)하여 1440년경에 교토(京都) 상국사(相國寺)에 들어갔다. 설주는 이곳에서 당시 일본 최고의 화가 천장주문(天章周文)에게 그림을 배우는 한편, 춘림주등(春林周藤) 밑에서 불법을 공부했다. 천장주문의 화풍은 당시 일본의 선종화가들 사이에서 크게 유행한 송대 화풍이었고, 당시 일본의 미술품 전문가와 화가들도 송나라의 작품을 수집했던 까닭에 설주도 중국의 대작을 많이 배웠다. 그 후 그는 중국 그림을 사들이고 중국 선사(禪寺)에서 공부도 하는 구매승(購買僧) 역할을 한다는 약정 하에 일본 통상사절단의 예술전문가로 참가하여 1468년에 중국 절강성 영파(寧波)에 상륙했다. 설주는 외국사절로 정중한 대접을 받아 제일좌(第一座) 즉 중국 천동사(天童山)에 있는 저명한 선사(禪寺)의 주지 다음 자리에 앉는 영예를 누렸다. 그는 또 북경에 가서 유명 사찰에서 예우를 받고 많은 대가들과 교류했다. 귀국 후에 그는 구주(九州) 북부를 비롯한 일본의 여러 지역을 두루 여행했고, 1469년에는 일본 내에서 명성이 최고에 달하여 생전에 이미 당시의 가장 위대한 화가로 추앙되었다. 현존 유작으로 「사계화조도(四季花鳥圖)」(병풍), 「천교입도(天橋立圖)」(軸), 「사계산수도(四季山水圖)」(4폭) 등이 있다.

설촌주계(雪村周繼, 약1504-1589). 일본 무로마치(室町) 시대의 화가. 자칭 설주(雪周) 예술의 계승자라 하며 이름 앞에 '雪'자를 붙였다. 일본 동북부 출신으로 평생을 히다치현(常陸)과 아이즈현(會津) 지역에서 중국과 일본의 저명화가 옥동(玉洞)·목계(牧溪)·천장주문(天章周文)·설주(雪舟) 등의 그림을 깊이 연구했는데, 당시의 일본화단에서는 그의 성숙되고 깊은 예술적 조예를 높이 평가했다. 그림 상의 기법은 비교적 조광(粗獷)하고 초솔(草率)했으나, 그의 강렬한 개성과 활발한 생기가 반영되었다.

소매신(邵梅臣, 1776-1840 이후). 청대(淸代)의 화가. 자는 향백(香伯)이고, 절강성 오흥(吳興) 사람이다. 9세경부터 연(蓮) 그리기를 좋아했으며, 특히 사의산수(寫意山水)를 잘 그렸는데 스스로 천고부전(千古不傳)의 법을 얻었다고 말했다. 시에도 능하여 그림을 그릴 때마다 반드시 제(題)했는데 글이 매우 묘(妙)했다고 한다. 저서로 『화경우록(畵耕偶錄)』이 있다.

소치중(蘇致中). 남송(南宋)의 화가. 산수를 잘 그렸는데 주로 곽희(郭熙)와 마원(馬遠)의 화법을 배웠다. 필치가 유창(流暢)하고 청아(淸雅)하여 당시에 중시되었으나 화의(畵意)가 약간 면밀하지 못했다고 한다.

소한신(蘇漢臣). 북송말 남송초(北宋末南宋初)의 화가. 하남 개봉(開封) 사람 또는 절강성 항주(杭州) 사람이라는 설도 있다. 북송 선화(宣和, 1119-1125) 연간에 화원의 대조(待詔)를 역임했고 북송이 멸망한 후에 남송 소흥(紹興, 1131-1162) 연간에 복관(復官)되었으며, 융흥(隆興, 1162-1165) 초기에 그린 불상(佛像)이 황제의 뜻에 부합하여 승신랑(承信郎)에 제수되었다. 유종고(劉宗古)·장훤(張萱)·주방(周昉)·두소(杜霄)·주문구(周文矩) 등의 그림을 배워 불도(佛道)·사녀(仕女)를 잘 그렸는데, 특히 규각(閨閣)에 있는 사녀의 의태(意态)를 많이 그렸다. 그는 특히 아이들의 형상과 뛰어놀 때의 천진하고 활기찬 정취를 특출하게 묘사했으며, 필법이 간결(簡潔) 경리(勁利)하고 색채가 명려(明麗) 전아(典雅)했다.

소현조(蘇顯祖). 남송(南宋)의 화가. 절강성 항주(杭州) 사람이다. 가정(嘉定, 1208-1224) 연간에 화원(畵院)의 대조(待詔)를 역임했다. 산수와 인물을 잘 그렸는데, 마원(馬遠)과 같은 시기에 활동하여 마원의 필법을 닮았으나, 마원의 그림보다 수준이 뒤떨어졌기에 사람들이 그의 그림을 "흥취가 없는 마원이다 (没興馬

遠)"라고 말했다고 한다.

손극홍(孫克弘, 1533-1611). 명대(明代)의 화가·서예가. 자는 윤집(允执)이고, 호는 설거(雪居)이며, 화정(華亭:
지금의 상해시 송강현(松江縣) 사람이다. 부음(父蔭)으로 관직에 나아가 벼슬이 한음태수(漢陰太守)에 이르
렀다. 어려서부터 영민하고 목소리가 우람했으며 외모가 소아(疏野)했다. 일찍이 거처의 네 벽에 소나무·
측백나무와 파도치면서 흐르는 샘물을 그려놓았는데, 자못 맑고 시원스러운 정취가 있었다 한다. 글씨를
잘 썼는데, 정서(正書)는 송극(宋克)의 서체를 모방했고 예(隷)·전(篆)·팔분(八分)은 진(秦)·한(漢)의 서풍을
배웠다. 그는 특히 화조화에 뛰어나 처음에 서희(徐熙)·조창(趙昌)의 화풍을 배우고 후에 심주(沈周)·육치
(陸治)의 그림을 배웠으며, 또 수묵죽석(水墨竹石)은 문동(文同)의 그림을 배우고 난(蘭)과 혜초(蕙草)는 정사
초(鄭思肖)의 그림을 모방했다. 때때로 양해(梁楷)의 도석인물화(道釋人物畵)도 배워 필묵이 간일(簡逸)하고
호방했으며, 산수는 마원(馬遠)의 수도(水圖)를 배우고 미불(米芾)의 운산(雲山)을 배웠다.

손작(孫作, 약1340-1424). 명초(明初)의 시문가·학자·장서가(藏書家). 자는 대아(大雅) 또는 차지(次知)이고,
호는 동가자(東家子) 또는 청상선생(淸尙先生)이며, 강소성 강음(江陰) 사람이다. 시와 문장에 뛰어나 일찍
이 저서 12권을 남겼으나, 원말(元末)에 가족들을 데리고 오(吳) 지방으로 피난 갈 때 그의 손에는 2권만
쥐어져 있었다고 한다. 장사성(張士誠)이 그를 불렀으나, 모친의 병을 핑계로 거절하고 나아가지 않았다.
홍무(洪武, 1368-1398) 연간에 수편수(授編修)가 되어 일력(日曆) 제작 일에 종사했다가 늙고 병이 들자 지방
관을 요청하여 태평부교수(太平府敎授)로 부임되었다. 그 후 국자사업(國子司業)에 여러 번 발탁되었으나
한때 일을 그르쳐 평민으로 돌아갔고, 얼마 후에 다시 장락현교유(長樂縣敎諭)가 되었다. 저서 『창라집(滄
螺集)』 6권이 『사고총목(四庫總目)』에 수록되어 지금까지 전해지고 있다.

송기(宋杞, ?-약1368). 원말 명초(元末明初)의 시인·학자·화가. 자는 수지(授之)이고, 절강성 항주(杭州) 사람
이다. 원(元) 지정(至正, 1341-1362) 연간에 진사(進士)가 되었고, 명초(明初)에 부름을 받아 지서주(知州州)가
되었으나 임직하러 가는 길에 사망했다. 경사(經史)에 깊고 시가 훌륭했으며, 마원(馬遠) · 하규(夏圭)의
산수화풍을 배워 능히 그 묘함을 얻었다. 지원(至元) 22년(1362)에 이당(李唐)의 「채미도(采薇圖)」(卷) 상에
제발문을 썼다.

송렴(宋濂, 1310-1380). 명대(明代)의 문인 · 정치가. 자는 경렴(景濂)이고, 호는 잠계(潛溪)이며, 절강성 금
화현(金華縣) 포강(浦江) 사람이다. 원말(元末) 절강성의 학자 오래(吳萊) · 유관(柳貫) · 황잠(黃潛) 등의 문
하에서 배워 박식하기로 유명했으며, 그들의 학통(學統)을 이어받았다. 원말에 전란을 피하여 용문산(龍門
山)에 은거하면서 저작에 전념하여 『송학사전집(宋學十全集)』 42권, 『편학류찬(篇學類纂)』·『용문자(龍門
子)』 등의 저서를 남겼다. 명(明) 태조(太祖)가 세력을 잡고난 후에 그는 부름을 받아(1360) 남경(南京)에
가서 왕세자의 스승이 되었고, 1369년에 『원사(元史)』 편수의 총재(總裁)를 역임한 뒤에 같은 해에 한림
학사(翰林學士)에 임명되었다. 이후부터 태조의 고문이 되어 신임이 두터웠고, 68세에 관직에서 물러났다.
71세 때 그의 장손 송신(宋愼)이 법을 어겨 그도 함께 사천성으로 귀양 가서 그곳에서 병을 얻어 사망했
다. 그의 문장은 순수하고 심오한 운치가 있으며, 명(明) 초기의 문단에서는 유기(劉基)와 어깨를 나란히
하는 대표적인 학자였으며, 특히 산문에 뛰어났다. 유학의 입장에 서서 신선 · 불교·도교를 부정했는
데, 그런 면에서는 한유(韓愈)를 많이 닮았지만 특히 육상산(陸象山)의 사상에 경도(傾度)되어 사람의 마음
속에는 일체의 진리가 포함되어 있다고 생각했다. 그는 육경(六經)도 자기발현(自己發現)의 도구라고 간주

한 점에서 명대문학의 선구적인 존재로서의 면목을 보였다. 전기 작품 외에 『열강루(閱江樓)의 기(記)』
와 작품집 『송문헌공전집(宋文憲公全集)』 53권 등이 있다.

습착치(習鑿齒, 약317-383). 동진(東晉)의 문학가·사학가. 자는 언위(彦威)이고, 호북성 양양(襄陽) 사람이다.
대대로 형초(荊楚)의 호족이었으며, 동한(東漢) 때 양양후(襄陽侯)를 지낸 습욱(習郁)의 후손이다. 박학다문
(博學多聞)했으며, 문장과 사재(史才)로 명성을 떨쳤다. 형주자사(荊州刺史) 환온(桓溫)의 신임을 얻어 종사(從
事)의 직책을 수행했고, 벼슬이 별가(別駕)까지 올랐다. 환온에게 모반(謀反)의 낌새가 있자 『한진춘추(漢
晉春秋)』 54권을 써서 경계시켰다. 일찍이 고승 도안법사(道安法師)와 교유하면서 사해습착치(四海習鑿齒)라
고 말하니 도안도 미천석도안(彌天釋道安)이라 답했는데, 당시 사람들이 아름다운 명호수답(名號酬答)이라
며 칭송했다고 한다. 효무제(孝武帝) 태원(太元) 4년(379)에 진왕(秦王) 부견(苻堅)이 양양을 공격하여 함락시
킨 뒤에 습착치와 도안을 포로로 잡아 장안(長安)에 와서 신하들에게 말하기를 "내가 10만의 군사로 양
양을 빼앗아 오직 한 사람 반을 얻었다. 도안이 한 사람이고, 습착치가 반 사람이다. (朕以十萬之師取襄陽,
唯得一人半, 卽指道安一人, 習鑿齒半人.)"고 하였다. 부견이 두 사람을 얼마나 존중했는지 알 수 있다. 얼마
후에 양(襄)과 등(鄧)이 반정(反正)하고 조정에서 국사를 편찬하기 위해 그를 불렀지만 이미 세상을 떠난
뒤였다.

신기질(辛棄疾, 1140-1207). 남송(南宋)의 시인·정치가. 자는 유안(幼安)이고, 호는 가헌(稼軒)이며, 산동성
역성(歷城) 사람이다. 금(金)나라의 지배 하에서 성장했으나, 경경(耿京)이 항금(抗金)군대를 일으키자 그의
휘하에서 싸우다가 경경이 죽은 뒤에 정식으로 남송을 섬겨 효종(孝宗, 1162-1189 재위)의 신임을 얻었다.
호북성·호남성·강서성의 안무사(按撫使)를 역임했다. 1182년에 탄핵을 받아 관직을 잃었으나, 얼마
후 다시 기용되어 용도각대제(龍圖閣待制)에 임명되고 후에 추밀도승지(樞密都承旨)에 이르렀다. 그의 호
가헌은 그가 은퇴했을 때의 주거 명칭인 동시에 농업을 중시하고 상공업을 경시하는 그의 사상을 상징
했다. 시인으로서는 소식(蘇軾)의 흐름을 담은 사(詞)의 명수로, 남송에 있어서 호방파(豪放派)의 제1인자로
일컬어진다. 깊이 시사(時事)를 생각하는 감회어린 작품이 많으며, 소식이 시에서 사(詞)를 만든 데 대해
그는 사(詞)로 논의를 했다고 평가되고 있다. "산하는 영원히 있으나, 영웅은 얻을 수 없다 (千古江山, 英
雄無覓.)" 등의 강개무량한 구절을 남긴 반면, 섬세한 정서를 노래한 작품도 적지 않다. 『논어(論語)』·
『장자(莊子)』 등 경사(經史)의 글을 비롯하여 선인(先人)의 시부(詩賦)에 나타난 어구를 종횡으로 구사한
점, 사(詞)로서는 다소 산문에 가까운 형식이 엿보이는 점 등이 그의 특징이라 할 수 있다. 북송의 유영
(柳永)·주방언(周邦彦), 남송의 강기(姜夔)와 더불어 '4대사인(四大詞人)'으로 일컬어진다. 사집(詞集)으로
『가헌장단구(稼軒長短句)』 12권과 『가헌사(稼軒詞)』를 남겼다.

심관(沈觀). 명대(明代)의 화가. 자는 용빈(用賓)이고, 절강성 항주(杭州) 사람이다. 산수를 잘 그렸는데, 마
원(馬遠)과 성무(盛懋)의 화법을 배웠고, 잡화(雜畵)도 잘 그렸다.

심몽린(沈夢麟, 1335년경에 생존). 원말 명초(元末明初)의 시인. 자는 원소(原昭)이고, 절강성 오흥(吳興) 사람
이다. 원(元) 혜종(惠宗) 지원(至元) 초년에 90세 가까운 나이로 생존해있었다. 어려서부터 시를 잘 지어 명
성이 있었고, 원말(元末)에 무주학정(婺州學正)·무강령(武康令)을 역임했다가 해관(解官)되어 고향에 은거했
다. 명초(明初)에 현량징(賢良徵)를 내렸으나 거절하고 나아가지 않았다. 심몽린은 칠언율체(七言律體)에 가
장 뛰어나 당시에 '심팔구(沈八句)'로 불렸으며, 저서로 『화계집(花溪集)』 3권이 『사고총목(四庫總目)』

에 수록되어 전해지고 있다.

심서(沈瑞). 원대(元代)의 화가. 화정(華亭: 지금의 상해시 송강현松江縣) 사람이다. 황공망(黃公望)의 그림을 배웠으며, 일찍이 양유정(楊維楨, 1296-1370)에게 「군산취적도(君山吹笛圖)」를 그려준 적이 있었는데, 수목과 바위가 그윽하고 윤택했고, 산수가 맑고 원대했으며, 인물과 기물을 절묘하게 장식했다고 한다.

심정길(沈貞吉, 1400-1482 이후). 명대(明代)의 화가. 이름은 정(貞)이고, 자는 정길(貞吉)이며, 호는 남재(南齋)·도암(陶庵)·도연도인(陶然道人)·오문야초(吳門野樵)이고, 강소성 소주(蘇州) 사람이다. 율시(律詩)와 고문사(古文辭)에 뛰어났으며, 산수를 잘 그렸는데 주로 동원(董源)과 두경(杜瓊)의 그림을 배웠고 원대(元代) 대가들의 장점을 섭렵했다. 매번 시를 지어 그 뜻에 따라 그림을 그렸는데, 그림의 묘처가 송대 대가들의 그림과 매우 유사했다고 한다.

심항길(沈恒吉, 1409-1477). 명대(明代)의 화가. 자는 동재(同齋)이고, 이름을 항(恒)이라고도 했다. 강소성 소주(蘇州) 사람이다. 심우(沈遇, 1377-1447)의 아들이자 심정길(沈貞吉, 1400-1482 이후)의 동생이다. 왕몽(王蒙)·두경(杜瓊)의 산수화를 배워 화풍이 허전하고 맑았는데, 그림이 송·원대 대가들에 못지않았다 한다.

심희원(沈希遠). 명대(明代)의 화가. 강소성 곤산(昆山) 사람이다. 산수를 잘 그렸는데 마원(馬遠)의 그림을 배워 전신(傳神)에 뛰어났다. 홍무(洪武, 1368-2298) 연간에 그린 어용(御容)이 황제의 뜻에 부합하여 중서사인(中書舍人)에 제수되었다.

ㅇ

안기(安岐, 1683- ?). 청대(清代)의 서화감장가(書畵鑒藏家). 자는 의주(儀周)이고, 호는 녹촌(麓村) 또는 송천노인(松泉老人)이며, 하북성 천진(天津) 사람(조선(朝鮮) 사람이라는 설도 있다)이다. 대략 건륭(乾隆) 9년(1744)에서 11년(1746) 사이에 사망했다. 선친은 소금매매를 한 거부(巨富)였으며, 안기는 어려서부터 독서를 좋아하고 법서(書書)와 명화(名畵)를 애호했다. 『문단공년보(文端公年譜)』 강희(康熙) 59년(1720)의 기록에 의하면 당시의 저명한 감장가(鑒藏家) 몇 사람이 가지고 있던 서화 명품 대부분을 안기가 사들여 소장했다고 한다. 당시에 안기는 삼국시대부터 명말(明末)까지의 법서와 명화를 대량 소장했는데, 소장품은 기본적으로 그의 저술 『묵연회관(墨緣匯觀)』에 기록되어 있다. 이 책은 건륭(乾隆) 7년(1742)에 지어졌고 총 6권으로, 『법서(法書)』 2권, 『속록(續錄)』 1권, 『명화(名畵)』 2권, 『속록속록(續錄)』 1권으로 구성되어 있다. 매 권마다 시대별로 서(序)와 목록을 열거한 후에 구체적인 내용을 기술했는데, 내용이 매우 상세하고 풍부하여 체제의 완성도가 높으며 고증이 정밀하고 탁월한 식견을 갖추어 고대 서화저록의 걸작으로 일컬어진다. 안기가 사망한 후에 집안이 몰락하여 소장품 대부분이 청대 건륭(乾隆, 1735-1795) 연간에 황궁의 내부(內府)에 소장되었고, 그 나머지는 강남 지역에 흩어졌으나 대부분 현존하지 않는다.

아골타(阿骨打, 1068-1123). 금(金)의 제1대 황제(1115-1123 재위). 묘호(廟號)는 태조(太祖)이고, 성은 완안(完顏)이며, 여진(女眞) 사람이다. 해리발(該里鉢: 세조, 1074-1092 재위)의 둘째 아들이고 모친은 나나씨(拏懶氏)이다. 완안부(完顏部)는 안출호수(按出虎水: 아집하阿什河)를 본거지로 한 생여진(生女眞: 귀화하지 않은 여

진족)으로 부친 해리발은 그곳의 부족장이었다. 부친이 사망한 후 숙부 목종(穆宗) 영가(盈歌)와 형 강종(康宗) 오아속(烏雅束) 시기에 완안부는 길림성 남동부, 두만강 유역, 함흥평야(咸興平野)에까지 세력을 넓혔는데 아골타는 모든 전쟁에 참가했고, 영가시대 말년에는 내정과 외교의 중심적인 존재가 되었다. 1113년에 오아속이 죽자 완안부의 수장(首長) 지위를 계승했고 요(遼)나라로부터 절도사(節度使)에 임명되었다. 이 무렵 요나라의 황제 천조제(天祚帝)는 그의 화려한 궁정생활을 유지하기 위하여 여진인들에 대한 착취를 한층 더 강화했다. 아골타는 마침내 요나라와의 싸움을 결의하고 1114년 요의 전선기지인 영강주(寧江州)를 공격하여 대승을 거두고 숙여진(熟女眞)과 요동(遼東)의 발해인(渤海人)을 지배하에 두었으며 1115년에 황제가 되어 국호를 대금(大金), 연호를 수국(收國)이라 하였다. 그해 황용부(黃龍府: 농안農安)를 함락시키고 천조제의 군대를 격파했으며 1116년에 요양부(遼陽府)를 함락시키고 요동 및 압록강 하류지역을 지배 하에 두었다. 그는 행정기구를 정비하고 1115년 4명의 발극렬(勃極烈)을 보임(補任)하여 중앙의 정무를 운영시켰다. 또한 맹안모극제(猛安謀克制)를 국가의 행정기구로 재조직하고 지방행정구획으로 노(路)를 두었으며 여진문자를 제정하고 연운16주(燕雲十六州)의 회복을 꾀하고 있던 송(宋)과 동맹하여 요를 협공했다. 시호는 무원황제(武元皇帝)이다.

악비(岳飛, 1103-1141). 남송(南宋)의 무장(武將)·학자·서예가. 자는 붕거(鵬擧)이고, 하남성 탕음(湯陰) 사람이다. 농민 출신이었으나 금군(金軍)의 침입으로 북송(北宋)이 멸망할 무렵 의용군에 참가하여 전공(戰功)을 쌓았으며, 남송(南宋) 왕조가 되자 무한(武漢)과 양양(襄陽)을 거점으로 호북성 일대를 영유하는 대군벌(大軍閥)이 되었다. 그의 군대는 악가군(岳家軍)이라는 정병(精兵)으로, 유광세(劉光世)·한세충(韓世忠)·장준(張俊) 등 군벌의 병력과 협력하여 금군의 침공을 회하(淮河)·진령(秦嶺) 선상에서 저지하는 전공을 올렸다. 당시 중앙에서는 재상 진회(秦檜, 1090-1155)가 화평론(和平論)을 주장함으로써 주전파(主戰派)인 군벌이나 이상파(理想派)의 관료들과 분쟁 중이었으나, 1141년에 군벌끼리의 불화를 틈타 그들의 군대를 중앙군으로 개편했다. 이때 중앙의 명령에 복종하지 않은 악비는 무고한 누명을 쓰고 투옥된 뒤에 살해되었다. 진회가 죽은 후 혐의가 풀리고 명예가 회복되었으며, 구국(救國)의 영웅으로 악왕묘(岳王廟)에 배향되었다. 1914년 이후에는 관우(關羽)와 함께 무묘(武廟)에 합사(合祀)되었다. 학자로서도 뛰어났으며, 저서로 『악충무왕집(岳忠武王集)』을 남겼다.

양무구(揚無咎, 1097-1169). 남송(南宋)의 화가·서예가. 자는 보지(補之)이고, 호는 도선노인(逃禪老人) 또는 청이장자(淸夷長子)이며, 사천성 성도(成都) 사람(淸江: 강서성 사람이라는 설도 있다)이었으나 강서성 남창(南昌)에 살았다. 소흥(紹興, 1131-1162) 연간에 고종(高宗, 1127-1162 재위) 조구(趙構)와 진회(秦檜, 1090-1155)의 대외 타협정책에 불만을 품어 조정에서 누차에 걸쳐 그를 징소(徵召)했으나 결연히 나아가지 않았다. 구양순(歐陽詢)의 서체를 배워 필세가 경리(勁利)했으며, 시 사(詩詞)도 훌륭했다. 그림은 이공린(李公麟)의 수묵인물을 배웠고, 묵매(墨梅)·대나무·소나무·바위·수선(水仙)에 뛰어났는데, 특히 그의 장기(長技)인 묵매(墨梅)는 당시에 유행한 궁매(宮梅)와는 많이 달라 후세의 화법에 크게 영향을 미쳤다. 유작으로 「사매도(四梅圖)」·「설매도(雪梅圖)」 등이 있다.

양우(楊瑀, 1285-1361). 원대(元代)의 정치가. 자는 원성(元誠)이고, 절강성 항주(杭州) 사람이다. 1329년경에 중서사 전부(中瑞司典簿)에 발탁되었고, 문종(文宗)이 그의 청렴함과 신중함을 좋아하여 일약 주의대부(奏議大夫)에 봉해지고 태사원판관(太史院判官) 겸 도원수(都元帥)에 제수되었다. 지정(至正) 50년(1355)에 강동(江東)과 절서(浙西) 지방에 도적떼가 들끓자 건덕로총관(建德路總管)이 되었는데, 가족을 대하듯 백성들에게

인정(仁政)을 베풀어 백성들이 그를 부모 대하듯 존경했다고 한다. 이 외에도 그는 많은 공적을 세워 종봉대부(中奉大夫)에 봉해지고 절동도선위사(浙東道宣慰使)에 올랐으며, 1360년에 벼슬에서 물러났다. 저서로 『산거신어(山居新語)』 4권이 『사고총목(四庫總目)』에 수록되어 전해지고 있다.

양응식(楊凝式, 873-954). 오대(五代)의 서예가. 자는 경도(景度)이고, 호는 허백(虛白)·계사인(癸巳人)·희유거사(希維居士)·관서노농(關西老農)이며, 섬서성 화음(華陰) 사람이었으나 하남성 낙양(洛陽)에 거주했다. 당(唐) 조정의 비서감(秘書監)이 된 후에 양(梁)·당(唐)·진(晉)·한(漢)·주(周) 다섯 왕조에 출사했고 벼슬이 태자태보(太子太保)에 이르렀는데, 당시에 '양소사(楊少師)'로 칭해졌다. 글씨가 구양순(歐陽詢)·안진경(顔眞卿)의 서체를 변화시켜 방(方)을 원(圓)으로 바꾸고, 번다함을 덜어내어 간략화 했다. 또한 글자의 결미(結尾)에서 이동하는 부위가 특히 훌륭했고, 서풍이 웅준(雄遵) 다변(多變)하고 웅강(雄强)했다. 『선화화보(宣和書譜)』에서는 "양응식은 글씨를 잘 썼고 특히 전초(顚草)에 뛰어났다. 필적이 유독 웅강(雄强)하여 안진경의 행서(行書)와 서로 우열을 다투었다 (凝式善作字, 尤工顚草, 筆迹獨爲雄强, 與顔眞卿行書相上下.)"고 기록하고 있다. 전해지는 묵적(墨跡)으로 『구화첩(韭花帖)』·『하열첩(夏熱帖)』·『노홍초당십지도제발(盧鴻草堂十志圖題跋)』·『신선기거법(神仙起居法)』 등이 있다.

양재(楊載, 1271-1323). 원대의 시인·학자. 자는 중홍(仲弘)이고, 절강성 항주(杭州) 사람이다. 어려서 부친을 잃었으나, 많은 책을 읽어 여러 분야에 정통했다. 마흔 살이 되도록 벼슬하지 못하다가 평민으로 부름을 받아 한림편수(翰林編修)가 되어 『무종실록(武宗實錄)』을 편찬했다. 인종(仁宗) 연우(延祐) 2년(1315)에 과거 시험에 응시하여 신사(進士)가 된 후에, 승무랑(承務郞)과 부량주동지(浮梁州同知)를 역임했고, 그 후 영국로추관(寧國路推官)으로 발령 받았으나 부임하기 전에 세상을 떠났다. 양재는 문장으로 일가를 이루었고, 시에서도 법도가 있어 남송 말기의 누적된 습관을 일거에 씻어냈다. 저서에 『양중홍집(楊仲弘集)』 8권이 있다. 우집(虞集)·범팽(范椁)·계혜사(揭傒斯) 등과 명성을 나란히 하여 원시4대가(元詩四大家)의 한 사람이 되었다. 시는 대부분 기증(寄贈) 형식으로 읊은 것이며, 율시를 짓고 다듬는 데 주력했다.

양홍도(楊弘道) 금 원(金元) 교체기의 시인. 자는 숙능(叔能)이고, 호는 소암(素庵)이며, 80여 세에 사망했다. 금(金)이 멸망한 후에 남쪽으로 내려가 양한(襄漢: 지금의 호북성 양양襄陽 일대)에서 송당주사호참군겸주학교수(宋唐州司戶參軍兼州學敎授)를 역임했고, 1235년에 몽고군이 송을 정벌한 후에 포로가 되어 북쪽 지역으로 잡혀가서 각지를 유력(遊歷)했다. 후에 산동성으로 돌아와 제남(濟南)·익도(益都) 등지로 옮겨다니다가 원 왕조가 들어선 후에 사망했다. 1237년에 양홍도는 연경(燕京)을 유력하면서 시승(詩僧) 성영(性英)의 비호(庇護) 하에 귀의사(歸義寺)에 우거(寓居)했다.

여궐(余闕, 1303-1358)은 원말명초(元末明初)의 시인·관원. 자는 정심(廷心) 또는 천심(天心)이며, 당올(唐兀: 서하西夏) 사람이었으나 후에 안휘성 합비(合肥)에 정착했다. 원대의 유학자 오징(吳澄)의 제자 장항(張恒)과 교류하면서 학문이 깊어졌고, 원 혜제(惠帝) 원통(元統) 원년(1333)에 진사(進士)에 급제한 후에 회서선위사(淮西宣慰使)에 임명되어 안경(安慶)을 수비했다. 당시에 남북 간의 소식이 단절되고 군사와 식량이 부족했는데, 그는 임관 10일 만에 도적떼의 습격을 겪었다. 강회(江淮)에 기근이 들자 그는 잠산(潛山) 경내의 토질이 비옥한 땅을 골라 병사들에게 개간시켰다. 다음 해 봄여름에 대 기근이 찾아오자 자신의 봉록과 재산을 털어서 죽을 끓여 백성들을 먹이고, 아울러 중서(中書)에게 지전 3만정(錠)을 얻어내어 수만 명의 백성을 구제했다. 이 외에도 그는 수많은 인정(仁政)을 베풀었고, 안경의 수로(水路)·제방·성벽을 개수하

여 공고히 했다. 지정(至正) 16년(1356)에 호북성 희수(浠水)에서 스스로 황제라 칭한 서수휘(徐壽輝)의 부하 장수 조보승(趙普勝)이 안경성을 공격했으나 여결에게 대패했다. 지정 17년(1357) 10월에 진우량(陳友諒)이 강을 따라 남하하여 안경성을 공격했고, 여결은 수개월을 버텼으나 다음해 1월에 성이 함락되었다. 이때 여결은 칼로 자신의 목을 찔러 자살하고 그의 처 야복씨(耶卜氏)와 아들 덕생(德生)·여식도 모두 우물에 투신자살했는데, 이때 여결의 나이는 56세였다. 주원장(朱元璋)은 여결을 지극히 높이 평가했고, 후대 사람들이 그를 충선공(忠宣公)이라 칭했다. 저서로 『청양집(靑陽集)』 6권이 있다.

여기(呂紀, 1477 ?). 명대(明代)의 궁정화가. 자는 정진(廷振) 또는 정손(廷孫)이고, 호는 낙우(樂愚) 또는 낙어(樂漁)이며, 절강성 영파(寧波) 사람이다. 처음에 문진(文進)의 화조화(花鳥畵)를 배웠는데 원충철(袁忠徹: 명대의 관상가觀相家. 자는 정사靜思, 호는 유장거거柳庄居士)이 여기의 화조화에 대해 "문진의 그림을 넘어섰다"고 평했다 하며, 당·송 대가들의 필법을 모방하여 그 오묘함에 이르렀다. 홍치(弘治, 1488-1505) 연간에 임량(林良)과 함께 징소(徵召)되어 인지전(仁智殿)에 공봉(供奉)하면서 금의지휘사(錦衣指揮使)를 역임했다. 황제의 명이 있을 때마다 그림을 그렸는데 매번 법도에 부합했다. 주로 봉황·학·공작·원앙 등을 꽃과 수림 사이에 그렸는데, 색채가 매우 짙고 화려했으며, 간혹 산수와 인물도 그렸는데 모두 격식이 갖추어졌다.

여악(厲鶚, 1692-1752). 청대(淸代)의 시인·학자. 자는 태홍(太鴻) 또는 웅비(雄飛)이고, 호는 번사(樊榭)이며, 절강성 항주(杭州) 사람이다. 1720년에 과거에 급제했다. 요(遼)·송(宋)의 역사와 문예에 정통했고, 『요사습유(遼史拾遺)』 24권, 『송시기사(宋詩紀事)』 200권, 『남송원화록(南宋院畵錄)』 8권 등 많은 저술을 남겼다. 시는 도연명(陶淵明)·사령운(謝靈運)·왕유(王維) 등의 자연시를 배운 후에 독자적인 청아한 정취를 갖추었다. 사(詞)에도 뛰어나 남종 대가들의 장점을 따서 청진(淸眞)·아정(雅正)하다는 평을 들었으며, 같은 절강 출신인 주이존(朱彝尊)의 뒤를 이어 절서파(浙西派)의 대가로 꼽는다. 친구인 사위인(査爲仁)과 함께 『절묘호사전(絶妙好詞箋)』 7권을 지었다. 시문집으로 『번사산방집(樊榭山房集)』 37권이 있다.

여졸(如拙, 14세기 후반-15세기 초반). 여설(如雪)이라 불리기도 했다. 일본 교토에서 활약한 일본의 승려·화가로 일본 선종(禪宗)의 창시자로 일컬어지며, 초기 송원(宋元)수묵화파의 주요 창시자이다. 교토 상국사(相國寺)의 승려였으며 이때 그의 제자로 15세기 초에서 중엽까지 활약했던 저명 화가 천장주문(天章周文)도 함께 있었다. 그림은 주로 마원(馬遠)·하규(夏珪)·목계(牧溪)·안휘(顔輝)·옥간(玉澗)을 종사(宗師)로 삼았다. 대표작은 수묵 풍경화 「표점도(瓢鮎圖)」로, 1368년에서 1394년까지 일본을 지배한 장군이자 이 절의 창건자인 족리의만(足利義滿)의 의뢰로 그려졌으며 가장 오래된 일본 수묵화의 하나로 꼽는다. 그림의 내용은 주로 선종 관련의 산수·인물이며, 화법은 중국의 선종화가 목계의 영향을 많이 받았는데 당시의 일본 승려화가들은 목계의 화법을 가장 널리 모방했다.

염복(閻復, 1236-1312). 원대(元代)의 정치가. 자는 자정(子靖)이고, 호는 정헌(靜軒)·정산(靜山)이며, 산동성 고당(高唐) 사람이다. 초기에 동평부학(東平府學)에 들어가 저명한 유학자 강엽(康曄)의 문하에서 수학했고, 서염(徐琰)·이겸(李謙)·맹기(孟祺)와 더불어 '동평사걸(東平四杰)'로 일컬어졌다. 벼슬은 한림응봉(翰林應奉)·회동관부사(會同館副使) 겸 접반사(接伴使)·한림수찬(翰林修撰)·하북하남제형안찰사사(河北河南提刑按察司事)·한림시강학사(翰林侍講學士)·집현시강학사(集賢侍講學士)·한림학사승지(翰林學士承旨)·중서평장정사(中書平章政事) 등을 역임했으며, 사후에 광록대부(光祿大夫)·대사도(大司徒)·상주국(上柱國)에 추증(追贈)되고, 영국공

(永國公)에 추봉(追封)되었으며, 시호는 문강(文康)이다. 저서로 『정헌집(靜軒集)』 50권이 전해지고 있다.

엽몽득(葉夢得, 1077-1148). 송대(宋代)의 시인·학자. 자는 소온(少蘊)이고, 호는 석림거사(石林居士)이며, 강소성 소주(蘇州) 사람이다. 소성(紹聖) 4년(1097)에 진사(進士)에 등과한 후에 중서사인(中書舍人)·한림학사(翰林學士)·이부상서(吏部尚書)·용도각직학사(龍圖閣直學士)·사항주(師杭州)를 역임했으며, 고종(高宗, 1127-1162 재위) 조에 상서우승(尚書右丞)·강동안무사(江東安撫使) 겸 지건강부행궁류수(知建康府行宮留守)가 되었다. 만년에 관직에서 물러나 절강성 호주(湖州)에서 살다가 사망 후에 검교소보(檢校少保)에 추증(追增)되었다. 그는 시(詩)·사(詞)에 뛰어났는데, 사풍(詞風)이 젊었을 때는 완려(婉麗)했고 중년에는 소동파의 풍을 배웠다. 남송으로 내려간 후에는 처음에 국사(國事)에 대한 감회를 반영했다가 후에는 간담(簡淡)·굉활(宏闊)한 사풍(詞風)으로 전향했으며, 만년(晩年)에는 간결(簡潔)했다. 논자는 그가 만년에 지은 사(詞)에 대해 "간담한 곳에서 웅걸함을 드러낼 수 있었다 (能於簡談處出雄杰)."고 평했는데, 그의 사(詞)는 호방파(豪放派)의 또 다른 지류(支流)가 되었다. 저서로 『석림집(石林集)』 등이 있다.

오계공(敖繼公). 원대(元代)의 학자. 이름을 계옹(繼翁)이라 부르기도 했다. 자는 군선(君善) 또는 군수(君壽)이며, 복건성 장락(長樂) 사람이다. 오흥(吳興)에 집을 두고 작은 누대(樓臺)를 지어 그 안에서 기거했는데, 겨울에도 화로를 피우지 않고 여름에도 부채질을 하지 않으면서 독서에 전력을 기울였다. 처음에 정성위(定成尉)를 지냈고, 진사(進士)가 되어 대책(對策)을 지냈다가 당시 재상의 비위를 거슬러 끝내 벼슬하지 못했다. 이에 더욱 경학(經學) 연구에 매진했다. 성종(成宗) 내녁(大德) 연간에 추천을 받아 신주교수(信州教授)에 제수되었지만, 부임하기 전에 세상을 떠났다. 『의례』를 깊이 연구하여 『의례집설(儀禮集說)』 17권을 저술했다.

오대소(吳大素). 원대(元代)의 화가. 자는 수장(秀章)이고, 호는 송재(松齋)이며, 절강성 소흥(紹興) 사람이다. 매화를 잘 그렸으며 수선화를 특히 잘 그렸다. 현존 작품으로 『묵매도(墨梅圖)』(동경국립박물관 소장)과 『매송도(梅松圖)』(일본 대천사大泉寺 소장)이 있으며, 저서로 『송재매보(松齋梅譜)』가 있다.

오병(吳炳). 남송(南宋)의 화가. 비릉(毗陵) 무양(武陽: 지금의 강소성 상주常州) 사람이다. 남송 광종(光宗) 소희(紹熙, 1190-1194) 연간에 화원의 대조(待詔)를 역임했으며, 광종황후(光宗皇后) 이씨(李氏)가 그의 그림을 특별히 좋아한 까닭에 금대(金帶)를 하사받았다. 화조(花鳥)를 잘 그렸는데, 원대(元代)의 하문언(夏文彥, 1232-1298)은 오병의 그림에 대해 "절지(折枝)를 사생하여 그 조화를 빼앗을 수 있었고, 색채가 정치(精致)하고 부귀하고 화려했다(『도회보감(圖繪寶鑒)』)"고 평가했다.

오승(吳升). 청대(淸代)의 학자. 자는 영일(瀛日)이고, 호는 호산(壺山) 또는 추어(秋漁)이며, 절강성 항주(杭州) 사람이다. 건륭(乾隆) 계묘(癸卯: 1783)년에 거인(擧人)이 된 후에 사천후보지부(四川候補知府)를 역임했다. 저서로 『소라부산관시초(小罗浮山馆诗钞)』과 『대관록(大觀錄)』이 있다.

오징(吳澄, 1249-1333). 원대(元代)의 이학가(理學家). 자는 유청(幼淸)이고, 호는 초려(草廬)이며, 강서성 무주(撫州) 사람이다. 흔히 북허남오(北許南吳: 북쪽은 허형, 남쪽은 오징)이라 일컬어진 바와 같이 허형(許衡, 1209-1281)과 더불어 원나라를 대표하는 정통 성리학자이다. 그는 남송이 원나라에 의해 멸망한(1279) 이후 고향 강서 지방에서 강서유학부제거(江西儒學副制擧) 등의 벼슬을 지내다가 노년에는 중앙으로 가서

국자사업(國子司業) · 한림학사(翰林學士) 등을 역임했으며, 사망한 후에는 문정(文正)의 시호를 받았다. 오징은 주희 이후에 전개된 도문학(道問學) 중시 계열과 존덕성(尊德性) 중시 계열 중에 후자를 대표하는 인물로, 당시 주자학의 후예들이 도덕실천은 도외시한 채 성리학설이나 따지고 문자풀이나 하는 등 지엽말단적인 것에만 빠져 있는 풍조에 반대하여 마음의 공부인 존덕성 공부를 주장했다. 그의 이러한 학문적 입장은 우리나라 주자학에도 크게 영향을 미쳐 권근(權近)의 성리설이나 『오경천견록(五經淺見錄)』과 관계가 있었으며, 퇴계 이황에 이르러 그 절정에 이르렀다. 즉 주자의 이학(理學)과 대비되는 퇴계심학(退溪心學)은 오징과 깊은 관계선 상에 있다. 오징의 대표적인 저술로 『오문정집(吳文正集)』과 『역찬언(易纂言)』 등의 오경찬언(五經纂言)이 있다.

오칙례(吳則禮, ?-1121). 북송(北宋)의 학자. 자는 자부(子副)이고, 호는 북호거사(北湖居士)이며, 하남성 영흥(永興) 사람이다. 부음(父蔭)으로 관직에 나아가 철종(哲宗) 원부(元符) 원년(1098)에 위위사주부(衛尉寺主簿)가 되었고, 휘종(徽宗) 숭녕(崇寧, 1101-1106) 연간에 직비각(直秘閣) · 지괵주(知虢州)를 역임했다가 후에 편관형남(編管荊南)이 되었다. 만년에는 강서성 예장(豫章)에서 살았다. 저서로 『북호집(北湖集)』이 있다.

완안숙(完顔璹, 1172-1232) 본명은 수손(壽孫)이고, 자는 중실(仲實) 또는 자유(子瑜)이며, 호는 저헌노인(樗軒老人)이다. 금(金) 세종(世宗)의 손자이자 월(越) 완안영공(王完顔永功)의 장자(長子)이다. 밀국공(密國公)에 여러 번 봉해졌고, 천흥(天興) 원년(1232)에 몽고군이 금의 변량(汴梁)을 침공할 때 성을 수비하던 중에 병으로 사망했다. 『금사(金史)』 권85의 기록에 따르면 그는 어려서부터 박학하고 재능이 뛰어났으며, 묵죽(墨竹)과 불상인물(佛像人物)을 잘 그리고 초서(草書)를 잘 썼다. 시를 좋아하여 일생 동안 많은 시문을 남겼는데, 스스로 시 3백수와 악부(樂府) 일백수를 가려낸 뒤에 책으로 엮어 『여암소고(如庵小稿)』라 하였다(『중주집(中州集)』에 수록되어 있다). 주로 순리와 인연에 따르고 세속 때에 물들지 않아야 한다는 내용과 소산(蕭散) 담박(淡泊)한 풍격을 추구하여 원호문(元好問)이 그를 "백년 이래 종실(宗室) 중에 일류인 사람이다 (百年以來, 宗室中第一流人也. 『中州集』 卷5)"라고 높이 추대했다.

왕개(王介). 남송(南宋)의 화가. 자는 성여(聖與)이고, 호는 묵암(默庵)이며, 산동성 낭야(琅邪: 지금의 교남현 胶南縣) 사람이다. 경원(慶元, 1194-1200) 연간에 태위(太尉)를 지냈으며, 산수는 마원(馬遠) · 하규(夏圭)의 그림을 배웠고, 인물·매화·난초를 잘 그렸으며, 특히 공필화(工笔畵)에 뛰어났다. 그는 만년(晩年)에 고향에서 나는 202종의 약초를 사생하여 『이참암본초(履巉巖本草)』 3권으로 엮었는데 필치가 정교하고 색채가 고왔다고 한다. 이 책은 중국에서 가장 오래된 본초(本草) 관련 채색도록이었기에 후세에 매우 소중히 다루어졌다. 현존하는 이 책은 모본(模本)이다.

왕공(王恭). 명대(明代)의 화가. 자는 안중(安中) 또는 자칭 개산초자(皆山樵者)라 하였다. 복건성 복주(福州) 사람이다. 영락(永樂) 4년(1406)에 유사(儒士)의 추천으로 한림대조(翰林待詔)가 되었고, 『대전(大典)』을 편수(編修)하여 한림소전적(翰林小典籍)에 제수되었으며, 그림을 잘 그렸다.

왕만(王灣, 693-약751). 당대(唐代)의 시인. 자는 미상이고, 하남성 낙양(洛阳) 사람이다. 선천(先天) 원년(712)에 진사시(進士試)에 급제하여 개원(开元, 713-742) 초년에 형양왕(滎陽王)의 주박(主薄)이 되었다가 후에 낙양위(洛阳尉)를 역임했다. 그는 시가 탁월하여 조정의 재상이자 시인이었던 장설(張說, 667-730)이 정사당(正事堂)에 손수 그의 시를 써 놓고 여러 사람에게 본받도록 권고했다 한다.

왕면(王冕, ?-1359). 원대(元代)의 화가·시인. 자는 원장(元章)이고, 호는 자석산농(煮石山農)·반우옹(飯牛翁)·매화옥주(梅花屋主)·회계외사(會稽外史) 등이며, 절강성 제기(諸暨) 사람이다. 농부의 아들로 태어났으나 배우기를 좋아하여 어려서부터 낮에는 소를 치고 밤에는 절에 들어가 호롱불을 켜고 공부했으며, 후에 한성(韓性)의 가르침을 받았다. 그는 키가 7척이 넘고 수염을 신선처럼 길러 풍채가 당당했다 하며, 늘 챙이 높은 모자를 쓰고 녹색 도롱이를 걸치고 굽이 높은 나막신을 신고 목검을 차고 노래를 부르며 회계시(會稽市)를 걸어 다니거나 또는 종종 황소를 타고 다녀 사람들이 그를 미친 사람으로 여겼다 한다. 그는 진사시(進士試)에 낙방하자 인문서적을 다 불태우고 한동안 고대의 병서(兵書) 탐독에 몰두하여 당시에 군사지략에 뛰어나는 소문이 있었으며, 태불화(太不花)가 그를 한림원(翰林院)에 불렀으나 거절하고 처자와 함께 구리산(九里山)에 들어가 은거하면서 그림을 팔아 생계를 꾸렸다. 현존 유작으로 「위양좌사묵매도(爲良佐寫墨梅圖)」·「묵매도(墨梅圖)」·「남지춘조도(南枝春早圖)」가 있으며, 저서로 『매보(梅譜)』와 『죽재시집(竹齋詩集)』이 있다.

왕백(王柏, 1197-1274). 남송(南宋)의 도사(道士). 자는 회지(會之)이고 절강성 금화(金華) 사람이다. 청년시기에 스스로 호를 장소(長嘯)라 칭했으며, 30세 이후에 박대(博大) 정심(精深)한 도학(道學)을 발견하고는 구도(求道)에 뜻을 세웠다. 그는 『논어(論語)』를 탐독하던 중에 "거처함에 공손하며, 일을 집행함에 공경하라 (居處恭, 執事敬)"라는 문구를 보고 '공경하라'는 요구에 부합코자 자신의 호를 장소(長嘯)라 지었다가 얼마 후에 또 노재(魯齋)로 바꾸었다. 왕백은 성격이 겸손하고 학문을 좋아하여 당시의 명사(名師)들을 배방하여 가르침을 받았다. 왕백은 어려서 고아가 되어 맏형을 공경하며 성장했는데, 후에 동생이 죽자 그의 자식들을 정성껏 부양했고, 자신의 전답과 재산을 그들에게 고루 나누어주었다. 그 후에도 왕백은 가난하고 병든 이들을 구제하는 일을 좋아하여 늘 실천에 옮겼는데, 이러한 행적이 널리 알려져 나는 민중들이 그의 덕행과 수양을 흠모하고 추존하여 그를 스승으로 모셨다. 민중들은 왕백으로부터 주로 서서(仕書) 인인(先人)들의 교화(敎化)를 배웠다. 심지어 고령의 노인들이나 덕행(德行)으로 이름난 이들도 그를 찾아가 정중히 제자의 예를 갖추었다고 한다. 왕백은 임종 전에 의관(衣冠)을 모두 갖추고 단정하게 앉아 세상을 떠났는데, 이 해에 나이가 78세였다. 후에 문헌(文憲)의 시호가 내려졌다.

왕봉(王逢, 1319-1388). 원대(元代)의 시인·서예가. 자는 원길(原吉)이고, 호는 오계자(梧溪子)·최한(最閑) 또는 최현(最賢)·원정(園丁)·석모산인(席帽山人)이며, 강소성 강음(江陰) 사람이다. 재기(才氣)가 준상(俊爽)하고 시를 잘 지었으며, 특히 행서와 초서에 뛰어났다. 원말(元末)에 상해(上海)로 피난한 뒤에 출사(出仕) 요청이 있었으나 나아가지 않고 줄곧 은거하다가 70세에 사망했다. 저서로 『오계집(梧溪集)』 7권 등이 있다.

왕수(王璲, ?-1415). 명대(明代)의 서예가. 자는 여옥(汝玉)이고, 강소성 오현(吳縣) 사람이다. 어려서부터 학문에 뛰어나고 기억력이 좋아 신동(神童)으로 불렸다. 영락(永樂, 1402-1424) 초에 응천부(應天府) 훈도(訓導)의 천거로 한림오경박사(翰林五経博士)가 되었다가 곧 우춘방우찬선(右春坊右贊善)으로 옮겨져 『영락대전(永樂大典)』(22877권, 부록 60권)을 예비편수하면서 또 좌찬선(左贊善)을 수차례 역임했다. 후에 '해진(解縉, 1369-1415)의 누(累)' 사건에 연좌되어 감옥에서 사망했다. 시호는 문정(文靖)이며, 저서로 『청성산인집(青城山人集)』이 있다.

왕빈(王賓, 약1335-1405). 원말 명초(元末明初)의 명의(名醫)·화가. 자는 중광(仲光)이고, 호는 광암(光庵)이며,

강소성 소주(蘇州) 사람이다. 은거하여 벼슬에 나아가지 않았다. 왕빈은 원말 명초의 명의(名醫)로서, 일찍이 금화(金華)의 명의 대원례(戴原禮) 밑에서 의학을 배웠는데, 대원례는 왕빈에게 "숙독소문(熟讀素問)"이라고 말했다. 그로부터 3년 후에 왕빈은 의술에 정통했으나, 스승 대원례가 주단계(朱丹溪)의 언수의안(彦修醫案) 10권의 내용을 왕빈에게 전수해 주지 않자 왕빈은 몰래 스승의 책을 훔쳐서 공부했다. 왕빈은 당시에 한혁(韓奕)·왕리(王履)와 더불어 '오중삼고사(吳中三高士)'로 일컬어졌다. 왕빈의 의술 방면 제자로 성인(盛寅)과 한유(韓有)가 있었다. 왕빈은 산수를 잘 그렸는데 늘 천평산(天平山)에서 「용문춘효도(龍門春曉圖)」를 그려 점차 명성이 알려졌으며, 전각(篆刻)에도 뛰어났다.

왕사정(王士禎, 1634-1711). 청대(淸代)의 시인. 자는 이상(貽上)이고, 호는 완정(阮亭) 또는 어양산인(漁洋山人)이며, 본명은 진(禛)이고, 산동성 신성(新城) 사람이다. 옹정제(雍正帝: 세종, 1722-1735 재위)의 이름을 피하고자 사정(士正)으로 개명했으나 건륭제(乾隆帝: 고종, 1735-1795 재위)가 사정(士禎)이라는 이름을 하사했다. 1658년에 진사(進士)가 된 후에 양주사리(揚州司理)·시독(侍讀)을 거쳐 형부상서(刑部尙書)에 이르렀으며, 주이존(朱彛尊)과 함께 '남주배왕(南朱北王)'으로 칭해졌다. 그는 청조풍(淸朝風)의 시를 확립한 대표적인 시인으로, 청나라 때의 삼대시설(三大詩說) 중 신운설(神韻說)의 주창자이다. 그의 출세작 『추유(秋柳)』 4수로 상징적이고도 청려한 시풍을 확립하여, 약간 인위적인 느낌이 나면서도 평담(平淡)·정밀(靜謐)한 작품세계를 전개했다. 그가 편집한 『당현삼매집(唐賢三昧集)』에는 왕유(王維)·맹호연(孟浩然)의 작품이 가장 많고, 이백(李白)·두보(杜甫)의 작품은 없는데, 이를 통해 어느 시인에게 신운(神韻)이 많이 나타나 있는지를 알 수 있다. 그는 과거의 시론 중에서는 송(宋) 엄우(嚴羽)의 『창랑시화(滄浪詩話)』를 존중했다. 시문집으로 『대경당집(帶經堂集)』 92권이 있고, 명작을 정선한 『어양산인정화록(漁洋山人精華錄)』 12권, 수필집 『거이록(居易錄)』·『지북우담(池北偶談)』, 기행문 『촉도역정기(蜀道驛程記)』 등이 있다. 이 외에 『어양산인전집(漁洋山人全集)』도 간행되었다.

왕세상(王世祥). 명대(明代)의 화가. 절강성 항주(杭州) 사람이다. 대진(戴進, 1388-1462)의 사위이며, 대진의 산수화를 이어받았다.

왕신(王宸, 1720-1797). 청대(淸代)의 화가·서예가. 자는 자응(子凝)이고, 호는 봉심(蓬心) 또는 만년에 노연선(老蓮仙)·소상옹(瀟湘翁)·유동거사(柳東居士)·봉류거사(蓬柳居士)라 서명했으며, 스스로 몽수(蒙叟)·옥호산초(玉虎山樵)·퇴관납자(退官衲子)라 하였다. 강소성 태창(太倉) 사람이며, 왕시민(王時敏)의 6대손이자 왕원기(王原祁)의 증손자이다. 건륭(乾隆, 1735-1795) 연간에 진사(進士)가 되어 영주지부(永州知府)를 역임했다. 글씨가 안진경(顔眞卿)의 서체를 닮았고 고비각(古碑刻)을 많이 소장했다. 산수화는 가법(家法)을 계승하여 원4대가를 종사(宗師)로 삼았는데, 특히 황공망(黃公望)의 화법을 깊이 터득하여 고필(枯筆)과 중묵(重墨)의 기미(氣味)가 황고(荒古)하고 형사(形似)를 추구하지 않았다. 왕불(王紱)의 그림을 모방할 때 특히 신수(神髓)를 얻었으며, 중년에는 물기가 메마른 준필(皴筆)에 아직 윤택한 정취가 남아있었으나 만년에는 필묵이 물기가 메마르고 빼어났다.

왕악(王諤). 명대(明代)의 화가. 자는 정직(廷直)이고, 절강성 봉화(奉化) 사람이다. 산수·기산(奇山)·괴석(怪石)을 잘 그렸으며, 이당(李唐)과 마원(馬遠)의 그림을 종법(宗法)으로 삼았다. 성화 홍치(成化弘治, 1487-1505) 연간에 주요 활동을 했는데, 처음에 당·송 대가들의 산수화를 배웠고, 특히 기산과 괴석은 그 오묘함을 다했다고 한다. 마원의 그림을 특별히 애호했던 효종(孝宗, 1487-1505 재위)이 왕악의 그림을 보고는 "오

늘날의 마원이다 (今之馬遠也)"라고 말했다고 하는데, 왕악은 말년까지 줄곧 마원의 화법을 배웠고 그의 화법은 당시에 절파(浙派)에 속했다. 인물도 잘 그려 화격(畫格)이 오위(吳偉)의 그림보다 높았다고 평해졌다.

왕조(汪藻, 1079-1154). 북송말 남송초의 문학가. 자는 언장(彦章)이고, 호는 부계(浮溪)·용계(龍溪)·왕곡자(汪穀子)이며, 강서성 덕흥(德興) 사람이다. 휘종(徽宗) 숭녕(崇寧) 2년에 진사(進士)가 된 후에 수차례 저작좌랑(著作佐郎)을 역임했다. 출사 초기에 태학(太學)에서 왕보(王黼, 1079-1126: 북송말 '육적六賊'의 한 사람)와 함께 기숙했는데 성격이 서로 맞지 않았다. 후에 왕보는 정권을 장악하자 왕조의 주의를 환기시키고자 그를 강주태평관(江州太平觀)으로 보냈고, 그 후 왕조는 오랜 기간 승진하지 못했다. 흠종(欽宗, 1125-1127 재위) 즉위 후에 그는 부름을 받아 태상소경(太常少卿)·기거사인(起居舍人)이 되고, 그 후 중서사인(中書舍人)·한림학사(翰林學士)·용도각직학사(龍圖閣直學士)·현모각학사(顯謨閣學士) 등을 역임했다. 당시의 문헌 중에 왕조가 일찍이 채경(蔡京)·왕보의 배척으로 관직을 삭탈당하고 영주(永州)에 기거한 적이 있었다는 기록도 있다. 저서로 『부계집(浮溪集)』 36권 등이 있다.

왕중양(王重陽, 1113-1180). 중양(重陽)은 전진교(全眞教)의 개조(開祖) 왕철(王喆)의 도호(道號)이다. 왕철은 금(金)나라 때의 도사(道士)로 본래 이름이 중부(中孚)이고 자가 윤경(允卿)이었으나, 도사가 된 후에 이름을 철(喆), 자를 지명(知明)으로 바꾸고 호를 중양(重陽)이라 하였다. 섬서성 함양(咸陽) 대위촌(大魏村) 출신이다. 그는 부유한 가문에서 태어났고, 어려서부터 문장을 잘 짓고 말 타기와 활쏘기에도 뛰어났다. 송(宋)과 금(金)이 교전하는 난세에 문무 양과에 응시하여 금(金) 천권(天眷) 1년(1138)에 무과에 급제했는데, 이때 이름을 세웅(世雄)으로 바꾸고 자도 덕위(德威)로 정하여 무상이 되려 했으나 중도에 뜻을 이루지 못하여 종남산(終南山) 아래의 유장촌(劉蔣村) 별장(別莊)에서 자포사기생활을 했는데, 회심(回心) 후에 다시 철(喆)로 개명했다. 48세 때 신선으로부터 구전(口傳)으로 신단(仙丹)의 진결(眞訣)을 전수받았다는 '감하우선(甘河遇仙)'의 체험을 하고부터 종교생활을 시작했으며, 노자와 선종 사상을 접하고 삼교(三教)를 포섭하는 실천적 금욕주의의 신흥 도교를 1163년 무렵에 세웠다. 신도를 모으기 위하여 산동반도에서 포교에 힘써 칠진(七眞)으로 일컬어진 일곱 제자 마단양(馬丹陽)·담장진(譚長眞)·유장생(劉長生)·구처기(丘處機)·왕옥양(王玉陽)·학광녕(郝廣寧)·손불이(孫不二)를 양성했으며 삼교금련회(三教金蓮會)를 곳곳에 세웠다. 고향에서 전도하려고 찾아가던 중 하남성 개봉(開封)에서 병을 얻어 사망했다. 저서로 『중양입교십오론(重陽立教十五論)』·『금관옥쇄결(金關玉鎖訣)』·『전진집(全眞集)』·『교화집(教化集)』 등이 있다.

왕질(汪質). 명대(明代)의 화가. 자는 맹문(孟文)이고 절강성 승현(嵊縣) 신창(新昌) 사람이었으나, 후에 강소성 남경(南京)에 거주했다. 산수를 잘 그렸는데, 오로지 대진(戴進, 1388-1462)의 산수화만 배웠으나 용묵(用墨)이 너무 짙었다고 한다.

요자연(饒自然, 1312-1365). 원대(元代)의 화가·시인. 자는 태허(太虛) 또는 태백(太白)이고, 호는 옥사산인(玉笥山人)이다. 경력은 미상(未詳)이며, 마원(馬遠)의 필법을 깊이 얻었고 시에도 능했다. 저서로 『산수가법(山水家法)』 1권이 있고 현재는 그 중의 「회종십이기(繪宗十二忌)」라는 이름의 글만 전한다.

우문계몽(宇文季蒙). 송(宋) 왕조의 애국대신(大臣)·시인. 본명은 우문시중(宇文時中)이고, 자는 계몽(季蒙)이며, 사천성 화양(華陽) 사람이다. 우문허중(宇文虛中, 1079-1146: 자는 숙통叔通, 호는 용계거사龍溪居士)의 동

생이다. 선화(宣和, 1119-1125) 연간에 수평양(守平陽)을 역임했고, 후에 용도합지동천(龍圖合知潼川)이 되었다. 그러나 얼마 후 권신(權臣)들이 세상사를 좌우하자 국세(國勢)가 쇠퇴해짐을 우려하는 상소를 올렸으나 소용이 없자 관직에서 물러나 사망할 때까지 유유자적했다.

울봉경(鬱逢慶). 명대(明代)의 서화수장가·회화이론가. 자는 숙우(叔遇)이고, 별호(別號)는 수서도인(水西道人)이며, 절강성 가흥(嘉興) 사람이다. 그는 평생 동안 보아왔던 서화에 대한 지식을 총괄하여 『울씨서화제발기(鬱氏書畵題跋記)』를 저술했는데, 이 책은 전(前)·후(後) 2집(集)으로 구성되어 있다. 전집(前集)은 숭정(崇禎) 7년(1634)에 완성되었고 후집(後集)은 언제 완성되었는지 밝혀지니 않았다.

원호문(元好問, 1190-1257). 금(金)의 시인. 자는 유지(裕之)이고, 호는 유산(遺山)이며, 산서성 흔주(忻州) 사람이다. 7세에 능히 시를 읊었다 하며, 어려서부터 학문에 뜻을 두어 혁천정(郝天挺)에게서 수학했다. 32세 때 과거에 급제하여 국사편수관(國史編修官)과 지방관을 역임했고, 1232년 몽골군이 개봉(開封)을 공략할 때 문서관으로서 중앙에 있었다. 1234년에 나라가 멸망하자 망국의 비참한 모습을 보고 많은 시를 지었는데 침울하고 처절한 정서 표현에 뛰어났다. 금이 멸망한 뒤에는 「야사정(野史亭)」에서 금의 사적(史蹟) 채록(採錄)에 힘썼다. 특히 두보의 시에 조예가 깊었으며, 원나라의 벼슬을 거부하고 스스로 호를 유산진은(遺山眞隱)이라 짓고는 은둔했다. 이치(李治)·장덕휘(張德輝)와 절친하게 교유하여 당시에 '용산삼우(龍山三友)'로 일컬어졌다. 저서로 『중주집(中州集)』 10권, 『유산선생집(遺山先生集)』 40권 등이 있다.

위소(危素, 약1303-1372). 원대(元代)의 사학가. 자는 태박(太撲)이고, 강서성 금계현(金溪縣) 사람이다. 당(唐)왕조 무주자사위전풍(撫州刺史危全諷)의 후예로, 어려서부터 오경(五經)에 통달하고 박학다재(博學多才)했으며, 청년시기에 당시의 저명한 학자 오징(吳澄)과 범경(范梈)의 밑에서 역사를 연구했다. 원(元) 지정(至正) 원년(1341)에 경연검토(經筵檢討)로 출사하여 송(宋)·요(遼)·금(金)의 사서 편수를 책임 주관하고 『이아(而雅)』를 주석했는데, 순제(順帝, 1333-1368 재위)가 그 공을 치하하는 뜻으로 금은보화와 궁녀를 하사했으나 그는 정중히 거절하고 받지 않았다. 위소는 궁정 내의 투쟁과 후비열전(后妃列傳)을 쓰기 위해 자신의 봉록을 써가며 송·요·금의 환관이 쓴 방록(訪錄)을 사들여 신상을 파악, 전사(全史)를 완성했으며, 그 후 국자조교(國子助敎)·한림편수(翰林編修)·태상박사(太常博士)·병부원외랑(兵部員外郞)·감찰어사(監察御史)·공부시랑(工部侍郞)·대사농승(大司農丞)·예부상서(禮部尙書)를 차례로 역임했고, 지정 20년(1360)에 참지정사(參知政事)가 되었다.

위소는 순제 시에 대안각(大安閣)·예사각(睿思閣)을 중건(重建)할 때 백성들의 고역과 대규모 공사의 부당함을 상소했고, 하남성 일대에 큰 불이 나자 급히 내려가 자신의 재산과 곡식을 다 털어 이재민들을 구제했다. 후에 그는 사직(辭職)을 간구하고 물러나 하북성 방산(房山)의 보은사(報恩寺)에 머물면서 사서(史書) 저작에 전심했다. 4년 후에 주원장(朱元璋)이 하북(河北)을 점령하자 위소(危素)는 모국의 멸망을 감지하고 우물에 투신했으나 보은사의 주지 대재(大梓)가 살려냈다. 목숨을 건진 그는 명군(明軍)이 방산에 들어오자 몸을 바쳐 사고(史庫)를 지키기로 결심했다. 요행히 주원장의 부하 오면(吳勉)이 병사를 파견하여 위소가 심혈을 기울여 저술한 『원실록(元實錄)』을 완벽하게 지킬 수 있었다. 홍무(洪武, 1368-1398) 연간에 주원장은 위소를 매우 중시하여 술자리에서 중국 역사와 원 왕조의 유사(遺事)를 논하고 시를 주고받았다. 이 일이 대신들의 시기를 불러일으켜 어사(御史) 왕저(王著) 등이 '망국의 신(臣)' 위소를 파직할 것을 간하였고, 1370년에 위소는 결국 70여 세에 화주(和州: 지금의 안휘성 함산현含山縣)로 쫓겨나 적거(謫居)하다가 1년 후에 세상을 떠났다.

위소가 두 왕조를 겪으면서 저작한 역사서는 불후의 역작임에도 그의 공로는 오히려 매몰되었다. 이를테면 그가 집필한 『송사』·『요사』·『금사』 상에 원(元) 재상의 주편으로 서명되어 있으며, 명에 투항한 대신이라는 오명 때문에 역대 황제들이 충군사상(忠君思想)을 내세울 때마다 그가 제외되었다. 저작으로 전술한 사서 외에도 『거림도기(去林圖記)』·『취운산(翠雲山)』·『위태복문집(危太僕文集)』 등이 있다.

유관(柳貫, 1270-1342). 원대(元代)의 문학가·철학자·교육자 서화가. 자는 도전(道傳)이고, 호는 스스로 오촉산인(烏蜀山人)이라 하였으며, 절강성 포강(浦江: 지금의 난계蘭溪 횡계진橫溪鎭) 사람이다. 학문에 두루 능통하고 글씨를 잘 썼으며, 골동품과 서화 감식(鑑識)에 뛰어나고, 경사(經史)·제자백가·수술(數術)·방기(方技) 및 불교·도교 관련 서적에 모두 정통했다. 벼슬은 한림대제(翰林待制) 겸 국사원편수(國史院編修)에 이르렀으며, 원대의 산문가 우집(虞集)·계혜사(揭傒斯)·황진(黃溍)와 더불어 '유림사걸(儒林四杰)'로 일컬어졌다. 당시 문단에서 그의 영향력이 컸던 까닭에 당시에 "문단의 영수이고 사림의 영웅이다 (文場之帥, 士林之雄)"라는 말이 전해졌다. 대표적인 문집으로 『금석죽백유문(金石竹帛遺文)』 10권, 『근사록광집(近思錄廣輯)』 3권, 『자계(字系)』 2권, 『유대제문집(柳待制文集)』 20권, 『대제집(待制集)』 등이 전해지고 있다.

유관도(柳貫道, 약1258-약1336). 원대(元代)의 화가. 자는 중현(仲賢)이고, 원나라 중산(中山: 하북성 정정正定) 사람이다. 일찍이 어의국사(御衣局使)를 역임했으며, 도석(道釋)·인물·산수·화죽(花竹)·조수(鳥獸)·도석인물을 잘 그렸다. 진(晉)·당(唐)의 유풍(遺風)을 계승하여 필법이 공세(工細)하고 색채가 농염했으며, 형상이 생동하고 핍진(逼眞)하여 신필(神筆)로 불렸다. 산수화는 곽희(郭熙)의 그림을 배웠고, 화조화는 역대 대가들의 그림을 두루 배웠는데, 필법이 웅련(凝練) 견실(堅實)하여 힘이 빼나고 조형이 정치했다고 신애신나.

유봉(劉鳳, 1509년에 생손). 명대(明代)의 학자. 자는 자위(子威)이고, 강소성 소주(蘇州) 사람이다. 생졸년은 아직 밝혀지지 않았으나 대략 명(明) 세종(世宗) 가정(嘉靖) 38년 전후에 건재했다. 집안에 책을 많이 소장했고 학문에 노력을 다했다. 가정 23년(1544)에 진사(進士) 시험에 합격한 후에 시어(侍御)를 지냈으며, 후에 하남안찰사첨사(河南按察使僉事)에 이르렀다. 유봉은 문장을 지을 때 흔히 잘 쓰지 않는 글자를 즐겨 사용했고, 늘 사람들을 잘 웃겼다고 한다. 저서로 『자위집(子威集)』 32권과 『오중선현찬(吳中先賢贊)』 등이 있다.

유승간(劉承幹, 1881-1963). 근대의 장서가(藏書家). 자는 한이(翰怡)이고, 호는 정일(貞一)이며, 절강성 오흥(吳興) 남심(南潯) 사람이다. 광서(光緒) 31년에 수재(秀才)가 되었다. 그는 선통(宣統) 2년부터 고적(古籍) 수집과 장서(藏書)에 전력했는데, 그가 지은 장서루(藏書樓) 가업당(嘉業堂)은 신해(辛亥) 이래 가장 대규모의 사설 장서루로 알려져 있다.

유우인(俞友仁). 원말 명초(元末明初)의 학자·관원. 자는 문보(文輔) 또는 치역(治易)이고, 절강성 인화(仁和) 사람이다. 홍무(洪武) 4년(1371)에 명나라 개국 이래 처음 개최한 회시(會試)에서 장원급제인 회원(會元)이 되었고, 장산현현승(長山縣縣丞)에 제수되었으며, 후에 양양현학교유(襄陽縣學敎諭)를 역임했다. 글씨를 잘 썼다고 전해진다.

유태(劉泰, 1414-?). 명대(明代)의 시인·서예가. 자는 세형(世亨)이고, 호는 국장(菊庄)이며, 절강성 해염(海鹽)

사람이다. 경태(景泰, 1450-1456) 연간에 서길사(庶吉士)·감찰어사(監察御使)를 역임했다. 시문에 능하고 행서(行草)를 잘 썼다. 저서로 『해염도경(海鹽圖經)』·『국장집(菊庄集)』이 있다.

유희로(兪希魯). 원대의 학자. 자는 용중(用中)이고, 원적(原籍)은 절강성 평양(平陽)이었으나 후에 진강(鎭江) 단도(丹徒)로 이주했다. 원대의 저명한 시인 유덕린(兪德鄰, 1232-1293)의 아들이다. 세가(世家) 출신으로, 학식이 깊고 넓어 당시에 경구(京口)의 비문(碑文)은 대부분 그에게 청했으며, 청양익(靑陽翼)·고관(顧觀)·사진(謝震)과 더불어 '경구사걸(京口四杰)'로 일컬어졌다. 일찍이 종사랑(從仕郞)에 제수되고 송강로동지(松江路同知)를 역임했는데, 학문이 깊고 넓어 당시에 송렴(宋濂)이 그를 선배로 삼았다. 그 후 경원로교수(慶元路敎授)를 역임했고, 명 왕조가 들어서고 얼마 후에 사망했다. 원대의 저명한 지방지(地方志) 『지순진강지(至順鎭江志)』를 편찬했고, 저서로 『죽소구현(竹素鈎玄)』 20권과 『청우헌집(聽雨軒集)』 20권을 남겼다.

육문규(陸文圭, 1250-1334). 원대(元代)의 시인·학자. 자는 자방(子方)이고, 강소성 강음(江陰) 사람이다. 도종(度宗) 함순(咸淳) 3년(1267)에 18세의 나이에 향시(鄕試)에 합격했고, 남송(南宋)이 멸망한 후에 도성의 동쪽에 살았다 하여 학자들이 그를 장동선생(牆東先生)이라 불렀다. 그는 원(元) 인종(仁宗) 연우(延祐) 4년(1317)에 또 한번 향시에 뽑혀 거인(擧人)이 되었는데, 조정에서 그를 여러 번 징소(徵召)했으나 병을 핑계로 나아가지 않고 세월을 보내다가 85세의 나이로 사망했다. 저서로 『장동류고(牆東類稿)』 20권이 있었으나 유실되었다. 『영락대전(永樂大典)』에 그의 시문집 20권이 기록되어 있으며, 청(淸) 광서(光緖) 『강음현지(江陰縣志)』 권16에 전기(傳記)가 있다.

육완(陸完, 1458-1526). 명(明) 조정의 정치가. 자는 전경(全卿)이고, 호는 수림(水林)이며, 강소성 소주(蘇州) 사람이다. 성화(成化) 23년(1490)에 진사(進士) 시험에 합격한 후에 초기에 강서안찰사(江西按察使)를 역임했고, 후에 태자소보(太子少保)·병부상서(兵部尚書)에 이르렀다. 정덕(正德) 6년(1511)에 하북 유유유칠(劉六劉七)의 난을 진압하는 공을 세웠으나, 영왕의 반란이 실패하여 영왕의 가택이 수색되던 중에 육완의 서신이 발견되어 육완은 하옥됨과 동시에 재산이 몰수되고 가족까지 처벌 받게 되었다. 그러나 유유유칠의 난을 진압한 공이 고려되어 복건정해위(福建靖海衛)로 적수(謫戍)되었다. 가정(嘉靖) 3년(1524)에 장택단(張擇端)의 『청명상하도(淸明上河圖)』가 육완의 수중에 들어갔으며, 위소(衛所)에서 사망했다. 저서로 『수촌집(水村集)』이 있다.

이간(李衎, 1245-1320). 원대(元代)의 화가. 자는 중빈(仲賓)이고, 호는 식재도인(息齋道人) 또는 취동선생(醉東先生)이며, 계구(薊丘: 북경 서부) 사람이다. 일찍이 예부시랑(禮部侍郞)·이부상서(吏部尚書)·집현전대학사(集賢殿大學士)를 역임했고 계국공(薊國公)에 추봉(追封)되었으며, 시호는 문간(文簡)이다. 대나무를 잘 그렸는데 처음에는 왕정균(王庭筠)의 그림을 배웠다가 이어서 문동(文同)과 이파(李頗)의 그림을 배워 청록채색에도 능했다. 대나무를 그림에 있어서의 정교함은 대나무 그림 2백년 이래 일인자라는 칭(稱)이 있었다. 그가 남긴 저서 『죽보상록(竹譜詳錄)』은 대나무에 대한 생태학적 고찰 및 화론(畵論)과 서법(書法)을 총망라한 백과사전적인 죽보(竹譜)로 일컬어진다.

이공린(李公麟, 1049-1106). 북송(北宋)의 화가. 자는 백시(伯時)이고, 호는 용면(龍眠)이며, 안휘성 서주(舒州) 사람이다. 희녕(熙寧) 3년(1070)에 진사(進士) 시험에 합격한 후에 중서문하후성산정관(中書門下後省刪定官)·어사검법(御史檢法)·조봉랑(朝奉郞) 등을 역임했으며, 원부(元符) 3년(1100)에 관직에서 물러나 용면산(龍眠山)

에 은거했다. 명문(名門)의 후예였던 그는 집안에 소장되어 있었던 법서·명화의 영향을 받았고, 어려서부터 서화를 익혔으며, 골동을 탐닉하여 『고기기(古器記)』 1권을 저술하기도 했다. 그는 진(晉) 당(唐) 대가들의 장점을 집대성하여 인물화는 고개지(顧愷之)와 장승요(張僧繇)의 그림에 버금가고 안마(鞍馬)는 한간(韓幹)의 그림을 능가하며 도석(道釋)은 오도자(吳道子)의 그림에 육박하고 산수화는 이사훈(李思訓)의 그림과 유사하며 맑고 시원스러운 풍광은 왕유(王維)의 그림에 비견된다고 평해졌다. 그는 특히 안마와 인물을 가장 뛰어나게 그려 그 백묘법(白描法)은 고금의 독보라고 평가되었다. 철종(哲宗, 1085-1100 재위)의 애마(愛馬)를 그린 「오마도(五馬圖)」가 대표작으로 알려져 있는데, 이 그림은 2차대전 때 불타버려 지금은 사진만 전해지고 있다.

이동양(李東陽, 1447-1516). 명대(明代)의 시인·서예가·문학가. 자는 빈지(賓之)이고, 호는 서애(西涯)이며, 호남성 다릉(茶陵) 사람이다. 1464년에 진사(進士)가 되어 벼슬이 예부상서(禮部尙書) 겸 문연각학사(文淵閣學士)에 이르렀으며, 일찍이 『대명회전(大明會典)』(일명 『명회전(明會典)』 『정덕회전(正德會典)』) 180권을 주관 편수했다. 시문을 잘하여 내각대신(內閣大臣)의 지위로 시단(詩壇)을 주관했고 시풍이 전아(典雅)하고 유려(流麗)했다. 비현실적인 창화응수시(唱和應酬詩)가 명대 영락 성화(永樂成化, 1402-1487) 연간의 시단을 침체시킬 당시에 그는 홀로 성당(盛唐)의 시풍을 추구하는 당시(唐詩)부흥운동의 선구적인 존재가 되었다. 그는 특히 글씨로 저명하여 전(篆)·예(隷)·해(楷)·행(行)·초서(草書)를 모두 잘 썼는데, 명초(明初) 대각체(臺閣體)를 계승한 뒤에 그 굴레에서 벗어나 명(明) 중기의 서풍 형성에 선구적인 작용을 했다. 사후에 태사(太師)에 제수되고 문정(文正)의 시호를 받았다. 저서로 『회록당집(懷麓堂集)』·『녹당시화(麓堂詩話)』 『회록당시화(懷麓堂詩話)』 『연대록(燕對錄)』 등이 있으며, 서예작품으로 전기(篆書) 「하산사서·첩신수(懷束白鶴帖川眉)」, 해서(楷書) 「수암명(邃庵銘)」, 행초서(行草書) 「자서시권(自書詩卷)」 등이 있다.

이사행(李士行, 1282-1328). 원대(元代)의 화가. 이간(李衎)의 아들이며, 자는 준도(遵道)이고, 계구(薊丘: 지금의 북경) 사람이다. 어려서부터 가법(家法)을 계승하여 이간의 화법을 배웠고, 후에 조맹부(趙孟頫)와 선우추(鮮于樞) 등 여러 대가의 그림을 배웠다. 특히 산수·대나무·수목을 잘 그렸는데, 산수는 동원(董源)·거연(巨然)의 화법을 배워 평담(平淡)한 정취를 갖추었다. 일찍이 인종(仁宗, 1311-1320 재위)에게 「대명궁도(大明宮圖)」를 헌상(獻上)하여 오품(五品)에 해당하는 벼슬을 얻었다.

이수역(李修易, 1811-1861). 청대(淸代)의 화가. 자는 자건(子健)이고, 호는 건재(乾齋)이며, 절강성 해염(海鹽) 사람이다. 산수와 화훼를 잘 그렸고 전각(篆刻)에 뛰어났다. 양초곡(楊樵谷)·유소보(兪少甫)의 그림을 배웠는데, 일찍이 섬서·산동 일대의 명산을 두루 유람한 후부터 화예가 크게 진보했다. 산수화는 청려(淸麗)함은 왕석곡(王石谷)의 그림과 닮았고 창혼(蒼渾)함은 해강(奚岡: 청대의 전각가·화가. 서령팔가(西泠八家)의 일원)의 그림과 닮았다. 그의 화훼화(花卉畵)는 청아(淸雅)한 정취를 얻었는데 특히 처(妻) 서보전(徐寶篆, 1810-1885)과 합작한 그림이 당시에 귀하게 여겨졌다. 저서로 『소봉래각화감(小蓬萊閣畵鑑)』이 있다.

이순보(李純甫, 1177-1223). 금대(金代)의 문학가. 자는 지순(之純)이고, 호는 병산거사(屛山居士)이며, 홍주(弘州) 양음(襄陰: 지금의 하북성 양원陽原) 사람이다. 승안(承安) 2년(1197)에 진사(進士)가 되었다. 늘 병법(兵法) 논하길 좋아했던 그는 일찍이 금 장종(章宗)이 송(宋)을 정벌할 때 전략을 상소했다. 내용을 본 장종이 그 기묘한 계책에 감탄하여 내용을 군사진영에 보냈고, 그의 예측대로 실행에 옮겨 승리를 거두었다. 이순보의 문장을 지극히 좋아했던 재상(宰相)의 추천으로 그는 한림원(翰林院)에 세 차례 공직했고 황제의

깊은 총애를 받았다. 후에 경조부판관(京兆府判官)에 임직하다가 47세의 나이에 사망했다. 산문에(散文에 뛰어나 문풍(文風)이 웅기(雄奇)하고 간고(簡古)했으며 상상력이 특이하여 자못 노동(盧仝)과 이하(李賀)의 풍(風)이 있었다. 만년에 자신의 써온 문장을 책으로 엮었는데, 성리·불가·노장 관련 문장을 묶어 『내고(內稿)』라 하고 기타 시부(詩賦)·비문(碑文) 등을 묶어 『외고(外稿)』라 하였다. 그의 시는 『중주집(中州集)』에 수록되어 있으며, 『명도집해(鳴道集解)』·『금강경별해(金剛經別解)』·『능음외해(楞嚴外解)』 등 불교 관례 저서도 남겼다.

이안충(李安忠). 남당(南宋)의 화가. 절강성 항주(杭州) 사람이다. 북송 선화(宣和, 1119-1125) 연간에 화원의 지후(祗候)가 되고 성충랑(成忠郎)을 역임했으며, 남도(南渡) 이후 남송 소흥(紹興, 1131-1162) 연간에 화원에 복직되어 금대(金帶)를 하사받았다. 화조와 동물을 잘 그렸고, 특히 맹금(猛禽) 류에 뛰어났으며, 간혹 산수도 그렸다.

이일화(李日華, 1565-1635). 명대(明代)의 시인·화가·서예가. 자는 군실(君實)이고, 호는 구의(九疑) 또는 죽라(竹懶)이며, 절강성 가흥(嘉興) 사람이다. 1592년의 진사(進士)로 벼슬이 태복시소경(太僕侍小卿)에 이르렀다. 시서화에 능하고 박물(博物)에 밝았으며, 동기창(董其昌)과 친밀했고 특히 산수를 잘 그렸다. 저서로 『서화상상(書畵想象)』·『죽라화잉(竹懶畵腆)』·『자도헌잡철(紫桃軒雜綴)』·『미수헌일기(味水軒日記)』·『육연재필기(六硯齋筆記)』 등이 있다.

이재(李在, ?-1431). 명대(明代)의 화가. 자는 이정(以政), 복건성 보전(莆田) 사람이다. 산수를 잘 그렸는데 세윤(細閏)함은 곽희(郭熙)를 본받고 호방함은 마원(馬遠)·하규(夏圭)의 그림을 본받았다. 고인(古人)의 그림을 많이 모방했고, 필치에 기운이 생동했다. 선덕(宣德, 1426-1435) 연간에 대진(戴進)·사불(謝不)·석예(石銳)·주문정(周文靖)과 함께 인지전(仁智殿)의 대조(待詔)를 역임했으며, 그림이 '대진(戴進) 아래로 한 사람 뿐이다'라는 평이 있었다.

이제현(李齊賢, 1287-1367). 고려(高麗)의 문신·학자·시인. 초명(初名)은 지공(之公)이고, 자는 중사(仲思)이며, 호는 익재(益齋)·실재(實齋)·역옹(櫟翁)이고, 본관은 경주(慶州)이다. 충렬왕 27년(1301)에 성균시(成均試)에 이어 문과(文科)에 급제하여 1308년에 예문춘추관(藝文春秋館)에 등용되고 제안부직강(齊安府直講)·선부산랑(選部散郞)·전교시승(典校侍丞)·삼사판관(三司判官) 등을 차례로 역임했다. 1314년에 원나라에 있던 충선왕(忠宣王)이 만권당(萬卷堂)을 세워 그를 불러들이자 연경(燕京)에 가서 조맹부(趙孟頫) 등과 함께 고전을 연구했다. 1319년에 원나라에 갔다가 충선왕이 모함을 받아 유배되자 그 부당함을 원나라에 밝혀 1323년에 풀려나오게 했다. 1325년에 추성양절공신(推誠亮節功臣)이 되고 정당문학(政堂文學)으로 금해군(金海君)에 봉해졌으며, 1351년에 공민왕(恭愍王)이 즉위하자 우정승(右政丞)·권단정동성사(權斷征東省事)로 발탁되어 도첨의정승(都僉議政丞)을 지냈다. 1356년에 문하시중(門下侍中)에 올랐다가 얼마 후 사직하고 저술과 학문 연구에 전심했으며, 만년에 왕명으로 실록(實錄)을 편찬했다.

이제현은 당시의 명문가(名文家)로 외교와 문서에 뛰어났고 정주학(程朱學)의 기초를 확립했으며, 원나라 조맹부의 서체를 고려에 도입하여 널리 유행시켰다. 『익재난고(益齋亂藁)』「소악부(小樂府)」에 있는 17수의 고려 민간가요는 고려가요 연구의 귀중한 자료가 되고 있다. 공민왕의 묘정(廟廷)에 배향(配享)했고 경주(慶州)의 귀강서원(龜岡書院), 금천(金川)의 도산서원(道山書院)에 제향(祭享)했으며, 시호는 문충(文忠)이다. 저서로 『효행록(孝行錄)』·『익재집(益齋集)』·『역옹패설(櫟翁稗說)』·『익재난고(益齋亂藁)』 등이

있다.

임량(林良, 1436-1487). 명대(明代)의 궁정화가. 자는 이선(以善)이고, 광동성 해남(南海) 사람이다. 1459년에 내정(內廷)의 공봉(供奉)이 되고 1496년에 금의위(錦衣衛)를 하사 받았다. 궁정화가로 화과(花果)·영모(翎毛)를 잘 그렸다. 수묵법에 능했고 궁정화(宮廷畵) 가운데서도 독자적인 화격(畵格)을 갖추어 명대 중기 원체화파(院體畵派)의 그림을 대표했다. 필법은 간략하고 방종(放縱)했는데, 그 굳세게 비동하는 필세가 초서를 방불했고 묵색은 영활(靈活)하고 정교(精巧)했다. 화조화(花鳥畵)는 제재가 광범위하고 조형이 엄격했는데, 비교적 공정(工整)하면서도 사의적(寫意的)인 수묵화법을 갖추어 공필(工筆)에서 수묵사의화로 변모해가는 과정 중의 화풍이다.

임춘(林椿). 남송의 화조화가. 절강성 항주(杭州) 사람이다. 효종(孝宗) 순희(淳熙, 1173-1189) 연간에 화원의 대조(待詔)가 되었다. 조창(趙昌)의 그림을 배웠고, 화조(花鳥)·초충(草蟲)·과일을 잘 그렸다. 채색이 경담(輕淡)하고 필법이 정세(精細)했으며, 채색이 곱고 아름다워 자연의 형태를 구현하는 데 뛰어났다. 작품 중에는 소품(小品)이 많았고, 현존 작품으로, 『매죽한금도(梅竹寒禽圖)』(冊頁)가 상해박물관에 소장되어 있고, 『과숙래금도(果熟來禽圖)』·『포도초충(葡萄草蟲)』·『비파산조도(枇杷山鳥圖)』가 북경고궁박물원에 소장되어 있다.

임희일(林希逸, 1193-?). 송말 원초(宋末元初)의 학자. 자는 숙옹(肅翁)이고, 호는 권재(鬳齋) 또는 죽계(竹溪)이며, 복건성 복청(福淸) 사람이다. 이종(理宗) 단평(端平) 2년(1235)년에 진사(進士)가 되어 비서성정사(秘書省正字)·추밀원편수관(樞密院編修官)·중서사인(中書舍人)을 역임했다. 저서도 『죽계십일고(竹溪十一稿)』 90권이 있었으나 유실되었고, 『죽계십일고시선(竹溪十一稿詩選)』 1권과 『죽계권재십일고속집(竹溪鬳齋十一稿續集)』 30권이 현존한다.

ㅈ

장관(張觀). 원말 명초(元末明初)의 화가. 원(元) 지정(至正, 1341-1368) 연간에서 명초(明初) 사이에 주요 예술 활동을 했다. 송강(松江) 풍경(楓涇: 지금의 상해시) 출신이었으나 원말(元末)에 절강성 가흥(嘉興)으로 이주했고, 명(明) 홍무(洪武, 1368-1398) 연간에 강소성 소주(蘇州)에서 객으로 머물렀다. 산수를 잘 그렸는데 처음에 마원(馬遠)·하규(夏圭)의 그림을 배웠고 후에 이성(李成)·곽희(郭熙)의 화법을 참고했다. 장관은 일찍이 오진(吳鎭)과 교류했던 까닭에 필력이 고경(古勁)하고 그림에 속되거나 나약한 기운이 없었다 하며, 특히 고서화와 골동품 감식(鑑識)에 뛰어났다.

장근(章瑾). 명대(明代)의 화가. 자는 공근(公瑾)이고, 호는 채지(采芝)이며, 화정(華亭: 지금의 상해시 송강현 松江縣) 사람이다. 시에 능하고 초서를 잘 썼으며, 특히 그림을 잘 그렸다. 산수는 마원(馬遠)·하규(夏圭)의 화법을 배웠는데, 작화 시에 단번에 휘호하고 바림하여 완성했다가 또 어떤 때는 며칠 동안 한 필도 대지 않았다고 한다. 인물도 잘 그려 「춘강송별(春江送別)」·「한산습득상(寒山拾得像)」이 지금까지 보존되어 있다. 서심(徐沁)의 『명화록(名畵錄)』 권2 「산수(山水)」에서는 주근에 대해 "고인(古人)에 부끄럽지 않았으며, 장관(張觀) 이후에 이 한 사람 뿐이었다"라고 기록되어 있다.

장단(張端, 약1320-1380). 원대(元代)의 시인·학자. 자는 희윤(希尹)이고, 강소성 강음(江陰) 사람이다. 생졸년은 밝혀지지 않았으나 대략 원(元) 예종(惠宗) 지원(至元, 1264-1294) 말기에 건재했다. 박학하고 심성수련을 좋아했으며, 추천을 받아 강절행추밀원도사(江浙行樞密院都事)를 역임했고 세인들이 그를 구남선생(沟南先生)이라 불렀다. 시문에 훌륭했으며, 저술로 『구남존고(沟南存稿)』가 『원시선(元詩選)』에 수록되어 전해지고 있다.

장로(張路, 1464-1538). 명대(明代)의 화가. 자는 천치(天馳)이고, 호는 평산(平山)이며, 대량군(大梁郡: 지금의 안휘성 광덕현廣德縣) 사람이다. 절파(浙派) 말기의 이른바 광태사학파(狂態邪學派)의 대표적인 화가로, 인물은 오위(吳偉)의 그림을 배웠고 산수는 대진(戴進)의 풍취가 있었으며 화조화에도 능했다. 그는 오위에서부터 나타나기 시작한 절파의 조방성(粗放性)을 더욱 극단화시켜 단순하고 간략한 형태에 빠른 필속(筆速)과 대담한 묵면(墨面)을 구사함으로써 '광태사학파' 또는 '호선(狐禪)'이라는 비난을 빚았다. 절파를 높이 평가했던 이개선(李開先)조차 그의 인물화에 대해 "인물이 판에 새긴 듯 천편일률적이다 (人物如印版, 萬千一律, 『中麓畵品』 「後序」)"라고 지적했다.

장사성(張士誠, 1321-1367). 원말(元末)의 무인(武人). 본래 강소성 태주(泰州: 지금의 태현泰縣)의 염전인 백구장(白駒場)에 적(籍)을 둔 소금 중개인이었는데, 1353년 염장(鹽場) 관리와 염정(鹽丁) 간의 분쟁을 틈타 염정을 모아 난을 일으켰다. 태주와 고우(高郵)를 점령하여 근거지로 삼아 성왕(誠王)이라 칭하고 국호를 대주(大周)로 정했다. 한때 원군(元軍)에게 패한 적도 있었으나, 1356년 양자강 하류 삼각주 지대의 중심지인 강소성 소주(蘇州)를 함락시키고 오국(吳國)이라 칭했다. 한때 세력이 강소성에서 절강성 일대에 미쳤으나, 남경에 본거지를 두었던 주원장(朱元璋)과의 오랜 항쟁 끝에 1367년 서달(徐達) 등이 이끄는 명군(明軍)의 총공격에 대패하여 포로가 되자 자살했다.

장숙(莊肅). 원대(元代)의 장서가(藏書家). 자는 공숙(恭叔)이고, 호는 요당(蓼塘)이며, 절강성 송강(松江) 청룡진(靑龍鎭) 사람이다. 송(宋) 조정의 비서소사(秘書小史)를 역임했다가 송(宋)이 멸망하자 관직을 버리고 바닷가를 떠돌며 은거했다. 그는 서적 소장에 전심(專心)하여 장서(藏書)가 8만권에 이르렀다. 1341년 이후에는 송사(宋史)·요사(遼史)·금사(金史)를 고치기 위해 유서(遺書)를 찾아다녀 모두 5백 권을 사들였으며, 1346년에는 강남 최고의 장서가가 되었다. 저서로 『장씨장서목(庄氏藏書目)』이 있었으나 이미 유실되었다. 장숙이 소장한 책들은 자손들이 소홀히 보관하여 벌레에 훼손되고 도둑이 들어와 훔쳐가는 등 대부분 산실(散失)되고 일부는 조정에 헌상(獻上)하여 비각(秘閣)에 소장되었다.

장숭(蔣嵩). 명대(明代)의 화가. 호는 삼송(三松)이고, 강소성 남경(南京) 사람이다. 산수·인물을 잘 그렸다. 주로 오위(吳偉)의 그림을 배웠는데 초필(焦筆) 고묵(枯墨)을 사용한 계열이 세인들의 눈에 가장 부합했으며, 정영선(鄭穎仙)·장복(張復)·종흠례(鍾欽禮)·장로(張路) 등과 교유하여 절파(浙派) 말류(末流)의 한 사람이 되었다. 특히 선면(扇面)에 거칠고 분방한 필치로 휘호한 그림은 법도를 넘어섰으며, 짙고 옅은 묵필이 혼연일체를 이루어 자못 공력(功力)이 있었다. 딱딱하고 조급한 기운은 오위의 그림보다 조금 덜했다고 한다.

장영(張英, 1637-1708). 청대(淸代)의 학자. 자는 돈복(敦復)이고, 호는 포옹(圃翁)이며, 안휘성 동성(桐城) 사람이다. 1667년에 진사(進士)가 되어 같은 해에 시강학사(侍講學士)가 되었으며, 후에 문화전대학사(文華殿大學

士) 겸 예부상서(禮部尙書)에 이르렀다. 일찍이 『일통지(一統志)』·『연감류함(淵鑑類函)』·『정치전훈(政治典訓)』·『평정삭막방략(平定朔漠方略)』 등을 총재(總裁)했고 『역경(易經)』을 깊이 연구했다. 1701년에 병을 얻어 사직(辭職)한 뒤 7년 후에 사망했다. 후에 문단(文端)의 시호가 내려졌다. 저서로 『독소당문집(篤素堂文集)』·『주역충론(周易衷論)』 등이 있다.

장우(張雨, 1277-1348). 원대(元代)의 문학가·화가·도사. 일명 천우(天雨). 자는 백우(伯雨)이고, 호는 구곡외사(勾曲外史)·정거자(貞居子)·산택구자(山澤臞者)·환선(幻仙)이며, 절강성 항주(杭州) 사람이다. 그는 박학다예(博學多藝)하고 시문과 서화에 모두 뛰어났다. 서법은 조맹부의 가르침을 받고 이옹(李邕)의 「운휘비(雲麾碑)」를 배웠는데 글씨에 당(唐)의 유풍(遺風)이 있었다. 그림은 나무와 바위를 잘 그렸는데 용필이 고아(古雅)했고, 사의인물(寫意人物)도 신취(神趣)가 있어 자못 유려(流麗) 청신(淸新)한 격을 갖추었다. 현존 작품으로 「상가수석도(霜柯秀石圖)」와 「방정건임정추상도(仿鄭虔林亭秋爽圖)」가 있다.

장원(張遠). 명대(明代)의 화가. 자는 자유(子游)이고, 강소성 무석(無錫) 사람이다. 어려서부터 명남황곡(冥南黃谷)에서 그림을 배웠고, 후에는 초상화가 증경(曾鯨, 1568-1650)의 밑에서 화법을 전수받아 특히 인물·초상에 뛰어났다. 용필(用筆)과 운염(暈染)을 통해 그려낸 형상이 매우 생동하고 핍진(逼眞)하여 그 오묘함이 신기(神技)에 이르렀다고 한다.

장저(張翥, 1287-1368). 원대(元代)의 시인. 자는 중거(仲擧)이고, 세칭 태암선생(蛻庵先生)이라 하였으며, 운남성 진녕(晉寧) 사람이다. 어렸을 내 항수(杭州)에 살았고 이학가(理學家) 이존(李存)의 학문을 배우고 구원(仇遠)의 시를 배웠다. 지정(至正, 1341-1368) 초에 추천을 받아 관직에 나아가 벼슬이 한림학사승지(翰林學士承旨)·하남행성평장정사(河南行省平章政事)에 이르렀다. 일찍이 『송사(宋史)』·『요사(遼史)』·『금사(金史)』 편수에 참가하고 『충의록(忠義錄)』을 편수했다. 장저의 시는 원 왕조의 통치를 선양하는 내용과 당시 사회의 모순을 반영하는 내용이 많다. 저서로 『태암집(蛻庵集)』·『태암사(蛻巖詞)』가 있다.

장적(張籍, 약766-약830). 당대(唐代)의 시인·정치가. 자는 문창(文昌)이고, 강소성 소주(蘇州) 사람이며, 화주(和州) 오강(烏江: 지금의 안휘성 화현和縣 오강진烏江鎭에 거주했다. 덕종(德宗) 정원(貞元) 15년(799)에 진사(進士)가 되고, 헌종(憲宗) 원화(元和) 원년(806) 태상시태축(太常寺太祝)에 올랐는데, 10년 동안 승진을 못하고 안질(眼疾)에 걸린 데다 집안까지 가난하여 맹교(孟郊)가 조롱삼아 "궁핍한 애꾸 장태축 (窮瞎張太祝)"이라 불렀다. 후에 수부원외랑(水部員外郞)과 국자사업(國子司業)을 역임했기에 사람들이 그를 '장사업(張司業)' 또는 '장수부(張水部)'라 불리기도 했다. 당시의 많은 저명인사들과 교유했고, 한유(韓愈)의 인정을 받기도 했다. 시의 발전과정에서 볼 때 두보(杜甫)와 백거이(白居易)의 연계선상에 있는 시인이며, 악부시(樂府詩)로 명성이 알려졌다. 현전하는 시 418수 중에 7, 80수가 악부시여서 서사(敍事)에 치중할 수밖에 없었지만 악부시가 아닌 것도 대부분 민간의 고통을 반영하는 데에 성공했다. 왕건(王建)과 명성을 나란히 하여 '장왕(張王)'으로 병칭되었다. 저서로 『장사업집(張司業集)』이 있다.

장종(章宗, 1189-1208 재위). 금(金)의 제6대 황제. 이름은 완안경(完顔璟, 1168-1208)이고, 소자(小字)는 마달갈(麻達葛)이다. 당송(唐宋)의 전례(典禮)를 채용하는 등 예악(禮樂)·형법(刑法)·관제(官制)를 정비함으로써 금을 중국적인 국가로 완성시켰다. 그리하여 그의 재위 동안 금은 문물이 가장 번성하고 명사(名士)가 가장 많이 배출되었다. 그러나 북방에서의 잦은 전쟁으로 국가재정이 위태롭게 되었고 안으로 번문욕례(繁文

縟禮)의 폐단과 사치풍조가 나타나 말기에는 금이 쇠퇴의 길을 걷기 시작했다. 그는 특히 송(宋) 휘종(徽宗, 1100-1125 재위)의 예사(藝事)를 흠모하여 휘종의 수금체(瘦金體) 서체를 흡사하게 쓰는 등 서화를 지극히 애호한 인물로 유명하다.

장한(張翰). 서진(西晉)의 문학가. 자는 계응(季鷹)이고, 강소성 소주(蘇州) 사람이다. 성격이 방종(放縱)하고 구속됨이 없었기에 당시에 완적(阮籍)에 비유되어 호를 강동보병(江東步兵)이라 불렸다. 제왕(齊王) 사마경(司馬冏)이 집정할 때 부름을 받아 대사마동조연(大司馬東曹掾)이 되었으나 왕실의 권력투쟁이 극심해지자 그는 불현듯 오(吳)지방의 농어회가 머리에 떠올라 관직을 버리고 고향으로 돌아갔는데, 이로 인해 얼마 후 사마경이 투쟁에서 패했을 때 요행히 화을 면할 수 있었다. 장한의 시문은 『선진한위진남북조시(先秦漢魏晉南北朝詩)』와 『전상고삼대진한삼국륙조문(全上古三代秦漢三國六朝文)』에 집록(輯錄)되어 있다.

장헌(張憲, 1341년경에 생존). 원대(元代)의 문인·학자. 자는 사렴(思廉)이고, 절강성 소흥(紹興) 사람이다. 생졸년은 밝혀지지 않았으나 대략 원(元) 혜종(惠宗) 지정(至正) 초에 건재했고, 옥사산(玉笥山)에서 거주했기에 호를 옥사생(玉笥生)이라 하였다. 어려서부터 재능이 많고 성격이 구속됨이 없었으며, 만년에는 장사성(張士誠)의 부름을 받아 태위부(太尉府)의 참모가 되었다가 얼마 후에 추밀원도사(樞密院都事)로 옮겨졌다. 원나라가 멸망한 후에는 성명을 바꾸고 불교사찰에 들어가 여생을 보냈다. 저서로 『옥사집(玉笥集)』(10권)이 『사고총목(四庫總目)』에 수록되어 전해지고 있다.

장훈례(張訓禮). 남송(南宋)의 정치가·화가. 변량(汴梁: 지금의 하남성 개봉開封) 사람이다. 원명은 돈례(敦禮)였으나 후에 광종(光宗, 1189-1194 재위)을 피한다는 의미로 훈례(訓禮)로 개명했다. 희녕(熙寧, 1068-1077) 초에 선발되어 영종(英宗, 1063-1067 재위)의 딸 기국장공주(祁國張公主)와 결혼했고, 휘종(徽宗, 1100-1125 재위) 조에 영원군절도사(寧遠軍節度使)가 되었으나 웅무(雄武)로 가는 길에 사망했다.

장훤(張萱, 8세기 초중반 활동). 당대(唐代)의 화가. 대략 개원 천보(開元天寶, 713-755) 연간에 활약한 궁정화가로 추정된다. 벼슬은 개원관화치(開元館畵値)를 지냈으며, 사녀(仕女)·안마(鞍馬)·누대(樓臺)·수목(樹木)·화조(花鳥) 등을 모두 잘 그렸다. 그의 「괵국부인유춘도(虢國夫人遊春圖)」와 「도련도(搗鍊圖)」가 송 휘종(徽宗)의 모사본으로 전해지고 있다.

전두(錢杜, 1764-1844). 청대(淸代)의 화가. 초명은 유(楡)이고, 자는 숙미(叔美)이며, 호는 송호(松壺) 또는 호공(壺公)이고, 절강성 인화(仁和: 지금의 항주杭州) 사람이다. 산수를 잘 그렸는데, 특히 문징명(文徵明)의 공세(工細)한 화풍을 배웠다. 초기에 문백인(文伯仁)의 그림을 배웠다가 시대를 더 거슬러 올라가 조영양(趙令穰)·왕몽(王蒙) 등 여러 대가의 그림을 배웠다. 필묵이 곱고 섬세한 가운데 생졸(生拙)함이 있었으며, 청록산수화에 장식미를 갖추었다. 묵매(墨梅)도 훌륭하게 그렸으며, 아울러 인물·사녀(士女)·화훼(花卉)에도 능했다. 시문에도 뛰어나 저서 『송호화췌(松壺畵贅)』·『송호화억(松壺畵憶)』 등을 남겼다.

전분(錢棻). 명대의 학자·화가. 자는 중방(仲芳)이고, 호는 조산(淰山)이며, 별호(別號)는 팔환도인(八還道人)이다. 절강성 가선(嘉善) 사람 또는 소흥(紹興) 사람이라는 설도 있다. 숭정(崇禎) 15년(1642)의 거인(擧人)으로, 경사(經史)에 박통(博通)했으며, 산수화를 잘 그렸는데 황공망의 필의(筆意)를 깊이 터득했다. 사가법(史可法, ?- 1645)이 막중(幕中) 벼슬에 불렀으나 나아가지 않고, 78세에 세상을 떠났다.

전유선(錢惟善, ?–1369). 원대(元代)의 학자 · 시인 · 서예가. 자는 사복(思復)이고, 호는 스스로 심백도인(心白道人) 또는 무이산초자(武夷山樵者)라 하였으며, 절강성 항주(杭州) 사람이다. 원 지원(至元) 원년(1335)에 강절성시(江浙省試)에 참가했는데, 시험의 주제가 「나찰강부(羅剎江賦)」였다. 당시에 응시자가 3천명이 넘었음에도 모두 나찰강의 출처를 알지 못했으나, 유일하게 전유선은 한(漢)대 매승(枚乘)의 『칠발(七發)』에서 인용하여 전당(錢塘)의 곡강(曲江)이 나찰강임을 증명했다. 시험을 주관한 관리는 그를 크게 칭찬했고, 이 일로 인해 전유선의 명성이 널리 알려지자 전유선은 자신의 호를 곡강거사(曲江居士)라 지었다. 지정(至正) 원년(1341)에 유학부제거(儒學副提擧)가 되었고, 장사성(張士誠)이 강소 · 절강 일대를 점령한 후에 관직에서 물러나 오강(吳江) 통천(筒川)에 은거했다. 후에 화정(華亭: 지금의 상해시 송강현松江縣)으로 거처를 옮겨 세월을 보내다가 명(明) 홍무(洪武) 초년에 세상을 떠났다. 전유선의 시신은 양유정(楊維楨) · 육거인(陸居仁)과 함께 간산(干山)에 합장(合葬)되었는데, 사람들이 이들의 묘소를 '삼고사묘(三高士墓)'라 불렀다. 전유선은 『모시(毛詩)』에 능통하고 시문에 뛰어나 저서로 『강월송풍집(江月松風集)』 12권이 지금까지 전해지고 있으며, 글씨에도 뛰어나 『유인시첩(幽人詩帖)』 · 『전가시첩(田家詩帖)』 등을 남겼다.

전횡(田橫, ?–BC202). 진말(秦末)의 기의군(起義軍) 수령(首領)이며, 적현(狄縣: 지금의 산동성 고청高靑 동남 일대) 사람이다. 본래 제왕(齊王) 전씨(田氏)의 일족이었으나, 한(漢) 고조(高祖) 유방(劉邦)이 즉위하기 직전에 한(漢) 창업3걸(創業三傑)의 한 사람인 한신(韓信)을 급습하여 자신이 제왕이 되었다. 전횡은 그 분풀이로 유방이 보낸 설객(說客) 역식기(酈食其)를 삶아 죽여 버렸다. 고조가 즉위하자 보복을 두려워한 전횡은 5백여 명의 부하와 함께 발해만(渤海灣)에 있는 지금의 전횡도(田橫島)로 도망갔고, 그 후 고조는 전횡이 반란을 일으킬 것을 우려하여 그를 용서하고 불렀다. 전횡은 일단 부름에 응해 오나 포기 되어 고조를 섬기는 것을 수치로 여겨 낙양(洛陽)을 30여리 앞두고 스스로 목을 찔러 자결하고 말았다. 이어서 전횡의 목을 고조에게 전한 두 부하를 비롯하여 섬에 남아있던 5백여 명도 전횡의 절개를 경모하여 모두 순사(殉死)했다.

정거부(程鉅夫, 1249–1318). 원대(元代)의 관원 · 문학가. 초명은 문해(文海)였으나 원 무종(武宗)의 묘호(廟號)와 같음을 피하기 위해 자(字)를 이름으로 대신했다. 호는 설루(雪樓) 또는 원재(遠齋)이며, 건창(建昌: 지금의 강서성 남성南城) 사람이다. 오징(吳澄)과 함께 수학(受學)했고, 송 멸망 후에 대도(大都: 북경)에 가서 숙위(宿衛)가 되었다. 원 세조(世祖)의 문장시험을 거친 후에 응봉한림문자(應奉翰林文字)에 제수되었고, 후에 한림학사승지(翰林學士承旨)를 여러 번 역임했다. 네 왕조의 관직을 역임하여 명신(名臣)으로 일컬어졌으며, 사후에 초국공(楚國公)에 추봉(追封)되고 문헌(文憲)의 시호가 내려졌다. 문장이 옹용(雍容) 대아(大雅)하고 시가 뇌락(磊落) 준위(俊偉)하다는 평이 있었다. 저서에 『설루집(雪樓集)』 30권이 있다.

정야부(丁野夫). 원대(元代)의 화가. 서역(西域) 회흘(回紇) 사람이었으나, 후에 절강성 항주(杭州)에 거주했다. 산수 · 인물을 잘 그렸으며, 마원과 하규의 그림을 배웠다. 이성 · 곽희와 동원 · 거연의 화법을 추구한 원대 화가들과는 달리 그는 남송원체화법(院體畵法)을 추종했다.

정원우(鄭元佑, 1292–1364). 원말(元末)의 학자. 자는 명덕(明德)이고 수창(遂昌: 지금의 절강성 여수麗水) 출신이었으나 후에 절강성 항주(杭州)로 이주했다. 어려서부터 영민하여 읽지 않은 책이 없었다 하며, 지정(至正, 1333–1368) 연간에 평강로유학교수(平江路儒學敎授)를 역임했으나 병을 얻어 사직하고 평강(平江)에 머물렀다. 후에 절강유학제거(浙江儒學提擧)에 선발되어 물러날 때까지 역임했다. 일찍이 오른팔이 탈골되

어 왼손으로 해서(楷書)를 썼는데 이 때문에 스스로 이름을 상좌생(尚左生)이라 불렀다. 저서로 『교오집(僑吳集)』 12권과 『수창잡록(遂昌雜錄)』 1권이 있다.

조구(趙構, 1107-1187). 송(宋)나라의 고종(高宗, 1127-1162 재위). 자는 덕기(德基)이고, 송(宋)의 제10대 황제이자 남송(南宋)의 제1대 황제이다. 휘종(徽宗, 1100-1125 재위)의 아홉 번째 아들이고, 모친은 현인황후(顯仁皇后) 위씨(韋氏)이다. 정강(靖康) 2년(1127)에 휘종과 흠종(欽宗)이 금(金)의 포로가 되자 남경(南京)의 응천부(應天府)에서 즉위했다. 그러나 주전론자(主戰論者)를 억압하고 화평론자(和平論子)를 기용했으며, 휘종과 현인황후의 유해(遺骸)를 반환받기 위해 치욕적인 조건을 받아들이는 등 통치 방면에는 많은 비난을 받았다. 그러나 휘종의 예사(藝事)를 부흥시키고자 노력하여 화원(畵院)을 복구하는 한편 전란으로 흩어진 서화를 수집하는 등 예원(藝苑)을 부흥시켰으며, 스스로도 서화에 능했다.

조린(趙麟). 원대(元代)의 화가. 조맹부의 손자이고 조옹(趙雍)의 차남이다. 자는 언정(彦征)이고, 절강성 오흥(吳興) 사람이다. 일찍이 강절행성검교(江浙行省檢校)를 역임했으며, 말과 인물을 잘 그렸고, 산수도 잘 그렸다.

조봉(趙鳳). 원대(元代)의 화가. 조맹부의 손자이고 조옹(趙雍)의 장남이다. 자는 윤문(允文)이고, 절강성 오흥(吳興) 사람이다. 난초와 대나무를 잘 그렸는데, 그림이 부친의 그림을 빼어 닮았다. 초기에는 명성이 없었으나, 서예를 익힌 후에 그림이 부친의 경지에 이르러 점차 명성이 알려졌다.

조소(曹昭). 원말 명초(元末明初)의 수장가(收藏家)·서화감식가(書畵鑑識家). 자는 명중(明仲)이고, 절강성 송강(松江) 사람이다. 부친 조진은(曹眞隱)이 박학하고 골동품을 좋아하여 법서(法书)·명화(名画)·이정존호(彝鼎尊壺)와 고금(古琴)·고연(古硯) 등을 많이 소장했는데, 조소도 유년 때부터 부친을 따라다니며 골동품을 감정(鑑定)했고 후에 이 방면에 전력을 기울여 감식(鑑識)에 정통했다. 저서로 1388년에 완성한 『격고요론(格古要論)』 3권이 있는데, 이 책은 현존하는 최초의 문물감정 전문서로서 역대의 문물감식가들이 매우 중시해왔다.

조혁(趙奕). 원대(元代)의 화가. 조맹부의 아들이고, 조옹(趙雍)의 동생이다. 자는 중광(仲光)이고, 절강성 오흥(吳興) 사람이다. 벼슬길에 나아가지 않고 은거하여 날마다 시와 술을 벗 삼아 스스로 즐겼다. 글씨와 그림이 훌륭하여 명성이 알려졌는데, 특히 진(眞)·행(行)·초(草)에 뛰어났다. 글씨가 비록 조맹부의 가법(家法)에서 벗어나지 못했으나, 행묵(行墨)과 결자(結字)에 약간 다른 점이 있었다. 황경(皇慶) 2년(1313)에 「대사상(大士像)」을 그렸다.

조훈(曹勳, 1098-1174). 송대(宋代)의 학자·정치가. 자는 공현(功顯)이고, 호는 송은(松隱)이며, 시호는 충정(忠靖)이고, 하남성 우현(禹縣) 사람이다. 부음(父蔭)으로 벼슬길에 올라 선화(宣和) 6년(1124)에 진사(進士)가 되고 합문선찬사인(閤門宣贊舍人)을 역임했으며, 후에 사신(使臣)이 되어 두 차례 금(金)나라에 들어갔다. 효종(孝宗, 1162-1189 재위) 시기에 태위(太尉)·제거황성사(提擧皇城司)·개부의동삼사(開府儀同三司) 등을 역임했고, 순희(淳熙) 원년(1173)에 사망했다. 『송사(宋史)』에 전기(傳記)가 있으며, 저서로 『송은문집(松隱文集)』·『북수견문록(北狩見聞錄)』이 있다.

종례(鍾禮). 명대(明代)의 화가. 자는 흠례(欽禮: 『명화록明畫錄』 참조)이고, 호는 남월산인(南越山人)이며, 절강성 상우(上虞) 사람이다. 글씨는 조맹부의 서법을 배웠고 그림은 운산(雲山)과 초충(草蟲)을 잘 그렸다. 이공동(李空同)은 그의 그림 상에 제하기를, "종례는 처음에 대진의 그림을 배웠으나 후에는 자못 자신만의 풍격을 드러내었다 (鍾生始學戴文進, 後來頻自出機軸)"고 하였으나 사실 그의 그림은 정교하여 기운이 많이 부족했다. 성화(成化, 1465-1487)·홍치(弘治, 1487-1505) 연간에 인지전(仁智殿)에서 종사했으며, 일찍이 효종(孝宗, 1488-1505 재위)이 그의 그림을 감상하고는 감탄하여 "하늘 아래의 늙은 신선이로다 (天下老神仙)"라고 말했다고 한다.

종사성(鍾嗣成, 약1279-약1360). 원대(元代)의 문학가. 자는 계선(繼先)이고, 호는 축재(丑齋)이며, 하남성 개봉(開封) 사람이다(항주杭州 사람이라는 설도 있다). 항주에 오래 살면서 과거시험에 여러 번 응시했으나 모두 낙방했다. 그의 일생 중에 가장 큰 성취는 『녹귀부(錄鬼簿)』 2권을 저작한 것으로, 이 책에는 지순(至順) 원년(1330)의 자서(自序)가 있으며, 내용에는 금(金)·원(元)대의 곡가(曲家) 152人이 기록되어 있는데, 양대의 저명한 곡가들이 거의 모두 포함되어 있다. 또 이 책에는 잡극(雜劇) 명칭 452종이 저록되어 있는데, 현존하는 원대의 잡극 극목(劇目) 5백개의 80%이상에 달하여 후대의 원곡(元曲) 연구에 가장 중요한 자료가 되고 있다.

주간(朱侃). 명대(明代)의 화가. 자는 정직(廷直)이고, 강소성 상숙(常熟) 사람이다. 인물화에 뛰어났고 산수화는 하규(夏圭)의 그림을 배워 특히 초일(超逸)했다고 평해졌다.

주동(朱同, 1300-1385). 명대(明代)의 학사·시인·화가이다. 자는 대동(大同)이고, 호는 구신촌민(朱陳村民) 또는 자양산초(紫陽山樵)이며, 안휘성 휴녕(休寧) 사람이다. 학사(學士) 주승(朱升)의 아들로, 타고난 자질이 영민하여 가학(家學)을 모두 전수받고 여러 경서(經書)에 박통했으며 다방면의 기예를 갖추었다. 홍무(洪武) 10년(1377)에 본군교수(本郡敎授)를 역임하면서 『신안지(新安志)』를 편수했고, 홍무 13년에 이부사전충원외랑(吏部司塡充員外郞)에 제수되었으며, 후에 예부우시랑(禮部右侍郞)으로 승직되었다. 후에 남옥(藍玉) 사건에 연좌되어 명에 의해 목매달아 자살했다. 주동은 용병술에 뛰어나고 그림을 잘 그리는 등 다방면에 출중하여 당시에 '삼절(三絶)'로 칭해졌다. 홍무 10년에 주동은 「수춘당기(壽春堂記)」를 써서 황제에게 진상(進上)했는데, 태자가 그 글씨를 좋아하여 주동과 가까이 지내며 특별히 중시했다. 시는 성당(盛唐)의 운치를 갖추었는데, 『명시종(明詩綜)』에 그의 시 한 수가 수록되어 있다.

주량공(周亮工, 1612-1672). 청초(淸初)의 문학가. 자는 원량(元亮) 또는 감재(減齋)이고, 호는 역원(櫟園)이며, 상부(祥符: 지금의 하남성 개봉開封) 사람이다. 명(明) 숭정(崇禎) 13년(1640)에 진사(進士)가 된 후에 유현지현(濰縣知縣)·절강도감찰어사(浙江道監察御史)를 역임했다. 청(淸) 왕조가 들어선 후에는 염법도(鹽法道)·병비도(兵備道)·포정사(布政使)·좌부도어사(左副都御史)·호부우시랑(戶部右侍郞) 등을 차례로 역임했으며, 후에 그의 처형을 아뢰는 탄핵이 여러 번 있었으나 또 사면복관(赦免復官)되어 강희(康熙) 원년(1662)에 청주해도(靑州海道)·강안저량도(江安儲粮道)를 역임했다. 주량공은 고문(古文)에 박식했고 당송팔대가(唐宋八大家)를 본받았다. 저서로 『뇌고당집(賴古堂集)』 등이 있다.

주문정(周文靖). 명대(明代)의 궁정화가. 자는 숙리(叔理)이고, 호는 삼산(三山)이며, 민현(閩縣: 지금의 복건성 복주福州) 사람이다.(『복건통지福建通志』에서는 그를 장락인長樂人이라 하였고 『도회보감圖繪寶鑒』과

『무성시사無聲詩史』에서는 보전인莆田人이라 하였다). 선덕(宣德, 1426-1435) 연간에 음양훈술(陰陽訓術)로 인지전(仁智殿)에 공직했으며, 어시(御試) '고목한아(枯木寒鴉)'에서 장원을 하여 대경현전사(大庚縣典史)에 제수되고 홍로서반(鴻臚序班)을 역임했다. 산수를 잘 그렸는데 주로 하규(夏珪)와 오진(吳鎭)의 화법을 배웠다. 용필이 세밀(細密) 주경(遒勁)하고 묵색이 창윤(蒼潤) 혼후(渾厚)했으며, 구도가 참신하여 정취가 있었다. 인물·화훼(花卉)·죽석(竹石)·영모(翎毛)·누각(樓閣)·우마(牛馬) 등도 훌륭한 정취가 있었으며, 대진(戴進)·사환(射環)·이재(李在)·석예(石銳) 등의 절파(浙派) 화가들과 명성을 나란히 했다. 전해지는 작품으로 『고목한아도(古木寒鴉圖)』(軸, 상해박물관), 『설야방대도(雪夜訪戴圖)』(軸, 북경고궁박물원)과 천순(天順) 7년(1463)에 그린 『무숙애련도(茂叔爱莲圖)』(일본)가 있다.

주밀(周密, 1232-1298). 송말 원초(宋末元初)의 서화감식가 · 사인(詞人)·서예가. 자는 공근(公謹)이고, 호는 초창(草窓)·소재(蕭齋)·변양소옹(弁陽嘯翁)·화부주산인(華不注山人)·호연재(浩然齋)·산동창부(山東倉夫)·사수잠부(泗水潛夫) 등이며, 절강성 오흥(吳興) 사람이다. 송말(宋末)에 관직에 올랐으나 송 멸망 후부터는 절강성 항주(杭州)에 살면서 '사수잠부(泗水潛夫)'라 자칭하고 서실(書室)을 서종당(書種堂)·지아당(志雅堂)이라 명명하여 풍류생활로 생애를 보냈다. 조맹부의 친구이면서 조맹부의 「작화추색도(鵲華秋色圖)」를 받은 자로 알려져 있다. 주밀은 시문과 서화에 능하고 서화 감식(鑑識)에도 뛰어났다. 사(詞)에 특히 저명하여 선배 오문영(吳文英) 몽창夢窓)과 함께 '이창(二窓)'으로 칭해졌으며 고아한 남송문인사(南宋文人詞)를 대표했다. 시집으로 『초창운어(草窓韻語)』 6권이 있고, 사집(詞集)으로 『평주어적보(苹洲漁笛谱)』·『초창사(草窓詞)』가 있으며, 사(詞)의 명작을 골라 『절묘호사(絕妙好詞)』 7권를 편집했다. 이 밖에 미술평론집 『운연과안록(雲煙過眼錄)』과 수필집 『무림구사(武林舊事)』·『제동야어(齊東野語)』·『계신잡식(癸辛雜識)』·『엽극집(獵屐集)』·『절묘호사(絕妙好事)』가 있다.

주원장(朱元璋, 1328-1398). 명(明)나라의 제1대 황제(1368-1398 재위). 호주(濠州, 지금의 안휘성 봉양현鳳陽縣) 출신이다. 연호를 따라 홍무제(洪武帝)로 칭하기도 한다. 1351년 홍건적의 난이 일어난 다음해에 호주(湖州)에서 반기를 든 곽자흥(郭子興)의 부대에 참가했다. 1355년에 곽자흥이 죽자 곽군(郭軍)의 지휘권을 장악했고 홍건적군의 부장(部將) 중의 한 사람이 되었다. 이 해에 양자강을 건너서 태평로(太平路)를 장악한 다음 1356년 집경로(集慶路: 후의 응천부應天府 남경南京)를 점령했다. 이때부터 그는 응천부를 근거지로 삼아 주변세력을 확장시켜 장강(長江)의 남북을 모두 차지했다. 1368년 응천부에서 황제의 자리에 올라 국호를 명(明)으로 정하고 연호를 홍무(洪武)로 바꾸었다. 황제가 된 그는 특히 북방에 서달(徐達) 등 대군을 파견하여 원나라의 수도 대도(大都: 지금의 북경)를 점령했고 원 순제(順帝, 1333-1368 재위)를 몽골 고원으로 축출했다. 그 뒤에도 수차례 대군을 파견하여 원나라의 잔존세력을 정벌했고, 1388년 중국통일을 완성하여 한족의 정통성 유지 및 전제정치를 강화하는 정책을 실시했다. 홍무제는 처음에는 원나라의 제도를 많이 답습했지만, 1380년 호유용(胡惟庸)의 옥(獄)을 기화로 중서성(中書省)을 폐지하고, 이때부터 재상을 두지 않고 6부를 황제에게 직속시켰다. 감찰 면에서도 어사대(御史臺)를 폐지하고 도찰원(都察院)을 두어 어사의 지위를 낮추었으며 군사 방면에도 대도독부(大都督府)를 폐지하고 오군도독부(五軍都督府)로 분할했다. 지방의 통치는 행중서생(行中書省)을 폐지하고 포정사(布政司)·안찰사(按察司)·도지휘사(都指揮司) 등 3권(權)으로 분할하고 중앙에 직속시켰다. 1381년 부역황책(賦役黃冊)을 제정하여 전국적으로 이갑제(里甲制)를 시행했다. 그리하여 그는 중국역사 상 가장 혹독한 독재체제를 확립했다. 빈곤하게 성장한 홍무제는 민중의 도덕규범인 육유(六諭)를 정했으며 교민방문(教民榜文)을 반포하여 백성이 지켜야 할 본분을 가르쳤고, 황제에게 충실하게 복종할 것을 강요했다. 그러나 호유용의 옥에 이어서 1393년 남옥

(藍玉)의 옥이 일어나자 많은 공신(功臣)과 숙장(宿將)들을 처형했다. 말년에 시의심(猜疑心)이 생겨서 황태자 표(標)를 잃었고 정신적으로 불안한 가운데 병으로 죽었다. 묘호는 태조(太祖)이다.

지영(智永). 양(梁)·진(陳)·수(隋) 시기의 승려·서예가. 속성은 왕씨(王氏)이고, 이름은 법극(法極)이며, 절강성 회계(會稽) 사람이다. 진(晉)대의 서예 대가 왕희지(王羲之)의 7대손이다. 형 효빈(孝賓)과 함께 출가하여 절강성 오흥(吳興)의 영흔사(永欣寺)에 머물렀고, 수나라 때는 장안(長安)의 서명사(西明寺)에 있었다. 서예는 남조(南朝)의 정통을 이어받아 필력이 뛰어났으며, 진(眞)·초(草) 2체(體)에 능하여 당대(唐代)에 이름이 높았다. 30년 동안 영흔사의 누각에서 두문불출하며 『진초천자문(眞草千字文)』 800여 권을 필사하여 많은 절에 나누어 준 이야기는 유명하다. 또 그는 영흔사에 머물면서 매일 새벽닭이 울면 일어나 먹을 한 대야를 갈아놓고 왕희지의 자첩(字帖)을 쉴 새 없이 임모했다 하며, 심지어 그는 큰 상자를 곁에 두고 닳아 못쓰게 된 붓을 모두 그 속에 버렸다 하는데, 세월이 지나 열 상자가 넘게 되자 영흔사 문 밖에 나가 땅을 파서 그것을 묻으니 그 모양이 무덤을 방불하여 사람들이 그것을 '퇴필총(退筆塚)'이라 불렀다 한다. 이처럼 지영은 각고의 노력 끝에 왕희지에서 당나라로 이어지는 서예의 발전에 중요한 역할을 한 저명한 서예 분야의 대가로 명성을 떨쳤다.

진계(陳繼, 1370-1434). 명대(明代)의 학자·화가. 자는 사초(嗣初)이고, 호는 이암(怡庵)이며, 강소성 소주(蘇州) 사람이다. 진여언(陳汝言)의 아들이며, 생후 10개월 때 부친 진여언이 사망했다. 왕행(王行)·유정목(俞貞木)과 교유했고, 경학(經學)에 통달하여 사람들이 '진경학(陳五經)'이라 불렀다. 홍희(洪熙) 원년에 홍문각(弘文閣)이 처음 열리자 그는 양사기(楊士奇)의 추천으로 한림오경박사(翰林五經博士)에 세수되었고, 얼마 후에 검토(檢討)에 올랐다. 진계는 문장에 뛰어나 명성을 떨쳤고, 특히 대나무를 탁월하게 그려 스스로 일가를 이루었는데 하척(夏最)와 장익(張益) 등이 그것을 사사(師事) 받았다.

진기(陳基, 1314-1370). 원말 명초(元末明初)의 시인·학자. 자는 경초(敬初)이고, 강소성 소주(蘇州) 사람이다. 지정(至正, 1333-1368) 연간에 추천을 받아 경연검토(經延檢討)가 되었고, 후에 학사원학사(學士院學士)에 이르렀다. 일찍이 사람들을 위해 간언하는 글을 써주다가 그로 인해 당사자가 옥에 갇히게 되자 책임을 지고 스스로 관직에서 물러났다. 남주(南州)에서 군사를 기용할 때 장사성(張士誠)의 기의에 태위부군사(太尉府軍事)로 참가하여 장사성을 왕으로 칭하고 기의를 멈출 것을 간언했다. 진기는 군생활에 고군분투하여 신속히 작성해야할 문건은 대부분 그의 손을 거쳤다. 장사성의 오국(吳國)이 주원장에 의해 평정된 후 주원장이 진기를 예수원사(預修元史)에 불러들였으나 그는 거절하고 귀향했다. 일찍이 원대의 저명한 문학가 황진(黃溍, 1277-1357) 밑에서 수학(受學)했으며, 시문이 자유분방함을 잘 제어하여 저절로 온화한 기품과 겸허한 풍도가 있었다. 글씨도 잘 썼는데, 이북해(李北海)의 영향을 받고 멀리는 이왕(二王: 왕희지·왕헌지)을 추구하여 풍격이 수일(秀逸)했으며, 아울러 전서(篆書)에도 뛰어났다. 저서에 『이백재고(夷白齋稿)』 35권과 외집(外集) 1권이 『사고총목(四庫總目)』에 수록되어 전해지고 있다.

진량(陳亮, 1143-1194). 남송(南宋)의 학자. 자는 동보(同甫)이고, 호는 용천(龍川)이며, 시호는 문의(文毅)이고 절강성 영강(永康) 사람이다. 젊어서부터 재기가 넘쳐 병법토론을 즐겼고 붓을 들면 즉석에서 수천 마디의 문장을 써냈다고 한다. 1163년에 송(宋)과 금(金) 사이의 화해가 성립되자 그는 그 화해를 반대하고 중흥론(中興論)을 상주했지만 받아들여지지 않았다. 1178년에 다시 상주문을 올리자 감동한 광종(光宗, 1189-1194 재위)이 그를 등용하려고 했으나 사퇴하고 고향으로 돌아갔다. 1193년에 진사(進士) 시험에 합격

하여 첨서건강부판관(簽書建康府判官)에 임명되었으나 이듬해에 사망했다. 학문적 특징이 경세제민(經世濟民)에 있었고 오로지 일의 됨됨이에만 중점을 두었기에 사공학파(事功學派) 또는 영강학파(永康學派)라고 일컬어졌다. 저서로 『용천문집(龍川文集)』 30권과 『용천사(龍川詞)』 1권이 있다.

진원(陳垣, 1880-1971). 역사학자·사상가·교육가·정치가. 자는 원암(援庵)이고, 광동성 봉강구(蓬江區) 당하진(棠下鎭) 석두촌(石頭村) 사람이다. 국학대사(國學大師)로 일컬어지며, 모택동으로부터 '국보(國寶)'로 칭해졌다. 중화민국 수립 후, 참의원의원, 북경정부교육차장 등을 역임했고, 1926년에 관직에서 물러나 북경대학(北京大學)·북평사범대학(北平師範大學)·보인대학(輔仁大學)에서 교수를 역임했다. 1952년에 보인대학이 북경사범대학과 합병되면서 교장을 역임했으며, 이 외에도 경사도서관(京師圖書館)·고궁박물원도서관(故宮博物院圖書館) 관장과 중국과학원역사연구소(中國科學院歷史硏究所) 소장을 역임했다. 진담은 종교사·원사(元史)·고거학(考据學)·교감학(校勘學) 등의 방면에 저술을 많이 남겼는데 업적이 탁월하여 국내외 학자들로부터 존숭 받았다. 또한 신중국의 사상개조운동에 즈음한 자기 비판적 수기는 역사기의 생활태도에 커다란 문제를 던졌다. 저서에 『원서역인화화고(元西域人化考)』·『교감학석례(校勘學釋例)』·『사휘거례(史諱擧例)』·『남송하북신도교고(南宋河北新道敎考)』·『명계전검불교고(明季滇黔佛敎考)』·『청초승쟁기(淸初僧諍記)』·『중국불교사적개론(中國佛敎史籍槪論)』·『통감호주표미(通鑑胡注表微)』 및 『진원학술논문집(陳擔學術論文集)』이 있다.

진조영(秦祖永, 1825-1884). 청대의 화가·서예가. 자는 일분(逸芬)이고, 호는 능연외사(楞煙外史)이며, 강소성 무석(無錫) 사람이다. 일찍이 광동벽갑장염장대사(廣東碧甲場鹽大使)를 역임했다. 시와 고문사(古文辭)에 뛰어났고, 글씨를 잘 썼는데 육법(六法)을 깊이 연구했다. 산수화는 왕시민(王時敏)의 그림을 본받아 그 오묘함을 변화시켰으며, 특히 소품(小品)을 뛰어나게 그렸다. 저서로 『동음논화(桐陰論畵)』·『화학심인(畵學心印)』·『동음화결(桐陰畵訣)』이 있다.

진존보(陳存甫, 약1260-1330 이후). 원대(元代)의 시인·학자. 이름은 이인(以仁)이고, 복건성 삼산(三山) 사람이며, 항주(杭州)에 우거(寓居)했다. 성격에 온화한 기품이 있었고 공명을 추구하지 않았으며, 매일 남북의 사대부들과 교유했다.(『錄鬼簿』) 고전(古典)에 박통하고 시사(詩詞)에 뛰어났으며 노래를 잘 불렀는데, 『태화정음보(太和正音譜)』에서는 그의 사(詞)에 대해 "상강(湘江)의 설죽(雪竹)과 같다"하였다. 잡극(雜劇)으로 『십팔기오입장안(十八騎誤入長安)』·『금당풍월(錦堂風堂月)』이 있었으나 모두 유실되었다.

진회(秦檜, 1090-1155.10.22). 남송(南宋)의 정치가. 자는 회지(會之)이고, 강녕(江寧: 지금의 강소성 남경南京) 사람이다. 1115년에 진사시(進士試)에 합격했고, 1131년 이후 24년간 재상(宰相)을 역임하면서 남침을 거듭하는 금군(金軍)에 대한 항전을 주장하는 군벌이나 명분론·양이론(攘夷論)의 입장에서 실지(失地) 회복을 주창하는 이상주의 관료 등의 여론을 누르고, 1142년에 회하(淮河)·진령산맥(秦嶺山脈)을 잇는 선을 국경으로 하여 금과 남송이 중국을 남북으로 나누어 영유하기로 합의했다. 그 조건으로 송나라는 금나라에 대해 신하의 예를 취하고(後에 숙질叔姪로 고침) 세폐(歲幣)를 바쳤다. 유능한 관리였으나 정권유지를 위해 '문자의 옥'을 일으켜 반대파를 탄압한 후부터 민족주의·이상주의를 내세운 후세의 주자학파로부터 많은 비난을 받았다. 그의 손에 옥사한 악비(岳飛)가 민족의 영웅으로 존경받는 데 반해 그에게는 간신이라는 낙인이 찍혔다.

천장주문(天章周文, 14세기말-1444 혹은 1448년경). 일본 근강국(近江國)에서 출생하여 교토(京都)에서 사망했다. 그는 중국의 화법을 따르는 초기 수묵화가들과 철저한 일본식 화법으로 소재를 다루는 그의 제자들로 이루어진 후기의 수묵화가들 사이의 과도기적 단계를 대표하는 화가로서, 일본 수묵화의 발전에 결정적인 역할을 했다. 천장주문은 교토의 상국사(相國寺)에 들어갔는데, 이 절은 그의 스승인 여졸(如拙)과 뒤에 천장주문의 가장 뛰어난 제자가 된 설주(雪舟)의 본거지였다. 1403년경 직업화가가 되었으며, 같은 해에 조선으로 건너갔다. 이듬해 귀국한 뒤에는 족리막부(足利幕府, 1338-1573)가 임명한 궁정화가로서 그림에 관한 일을 관장했으며, 수묵화를 공식적인 회화 양식으로 발전시키는 데에 크게 기여했다.

추지린(鄒之麟). 명말 청초(明末淸初)의 서화가. 자는 신호(臣虎)이고, 호는 의백(衣白) 또는 스스로 일로(逸老) 또는 매암(昧庵)이라 하였으며, 강소성 무진(武進) 사람이다. 만력(萬曆) 34년(1606)에 남경(南京) 향시(鄕試)에서 급제했고, 38년(1610)에 진사(進士)가 된 후에 도헌(都憲)에 이르렀다. 글씨는 주로 안진경(顏眞卿)의 서체를 배웠고, 그림은 주로 황공망(黃公望)과 왕몽(王蒙)의 화법을 배웠다. 일찍이 황공망의 『부춘산거도(富春山居圖)』를 임모하여 풍격이 핍진(逼眞)했다 하며, 산수화의 풍격이 소쇄(瀟灑) 원윤(圓潤)하고 창경(蒼勁)하여 자신의 성정을 충실히 토로해냈다. 특히 건필(乾筆) 초묵(焦墨)을 잘 사용하여 그려낸 경물이 소박하고 간련(簡練)했다. 추지린은 원대 황공망에서부터 명대 오문화파(吳門畵派)까지의 화법을 배운 기초 위에서 독자적인 화풍을 형성하여 명말 청초 화단에서 자못 넝성을 떨쳤다.

포조(鮑照, 약421-465). 육조(六朝) 송(宋)나라의 시인. 자는 명원(明遠)이고 동해(東海: 지금의 강소성 연수현漣水縣) 사람이나. 삼군(參軍)을 지냈기에 포삼군(鮑參軍)이라 불리기도 했다. 지체가 낮은 집안 출신으로, 처음에 송나라 황족 유의경(劉義慶)을 섬겨 국시랑(國侍郞)이 되고, 태학박사(太學博士)·중서사인(中書舍人)·말릉령(秣陵令) 등을 지냈으며, 마지막에 임해왕(臨海王) 유자욱(劉子頊) 밑에서 형옥참군사(刑獄參軍事)가 되었으나, 유자욱 등의 반란이 실패했을 때 형주(荊州: 호북성 강릉현江陵縣) 성 안에서 피살되었다. 그의 문장은 기취(奇趣)하고 신선하며, 당시의 문인 중에서도 사령운(謝靈運)·안연지(顏延之)와 병칭된다. 당시 황하(黃河)와 제수(濟水) 두 강물이 맑아 그것이 천자의 미덕 때문이라는 소문이 떠돌았을 때, 그는 「하청송(河淸頌)」이라는 서(序)를 지어 호평받았다. 오언시가 성행하던 육조시대에 칠언시에 손을 댄 소수인 중의 한 사람으로, 당(唐)나라 시인들에게 큰 영향을 끼쳤다. 시·부·잡문 10권이 있는데, 특히 악부(樂府)에 뛰어났다. 두보는 포조를 '준일(俊逸)'하다고 높이 평가했고, 송(宋)의 육시옹(陸時雍)은 그를 "길 없는 곳에 길을 연 사람"이라고 칭송했다. 전중련(錢仲聯)에 의해 『포참군집주(鮑參軍集注)』가 출판되었다.

풍근(馮覲, 약1556년에 생존). 명대(明代)의 시인·학자. 자는 진숙(晉叔)이고, 별호(別號)는 소해(小海)이며, 절강성 해녕(海寧) 사람이다. 생졸년은 밝혀지지 않았으나 대략 명(明) 세종(世宗) 가정(嘉靖) 35년(1556)에 건재했다. 그는 가정 23년(1544)에 진사가 되어 벼슬이 광동안찰사부사(廣東按察司副使)에 이르렀으며, 시문에 뛰어났다. 저서로 『소해존고(小海存稿)』 8권이 있다.

풍자진(馮子振, 1257-1348). 원대(元代)의 학자·문학가. 자는 해속(海粟)이고, 호는 괴괴도인(怪怪道人) 또는

영주객(瀛州客)이며, 상향(湘鄉: 지금의 호남성) 사람 혹은 유주(攸州: 지금의 호남성 유현攸縣) 사람이라는 설도 있다. 벼슬은 승사랑(承事郎)·집현대제(集賢待制)를 역임했다. 그는 박학다문하고 문사(文思)에 기민하여 문장이 '웅천하(雄天下)'로 불렸다. 저서로 『거용부(居庸賦)』, 『매화백영(梅花百詠)』 1권, 『해속집(海粟集)』, 『해속집집존(海粟集輯存)』 등이 있다.

탕후(湯垕, 13세기 후반-14세기 초반). 원대(元代)의 회화이론가. 자는 군재(君載)이고, 호는 채진자(采眞子)이며, 대대로 강소성 산양현(山陽縣)에 살았으나 조부 탕효신(湯孝信) 때 강소성 진강(鎭江)으로 이주했다. 일찍이 소흥로난정서원산장(紹興路蘭亭書院山長)을 역임했고, 후에 파주유학교수(播州儒學教授)와 소흥로유학교수(紹興路儒學教授)에 임명되었으나 모두 나아가지 않았으며, 말년에 도호부영사(都護府令史)로 징소(徵召)되었다. 그는 회화 감식(鑑識)에 매우 밝았는데, 감서박사(鑑書博士) 가구사(柯九思)와 함께 논의한 바에 근거하여 삼국시대에서 원나라까지의 그림을 평론한 『화감(畵鑒)』을 저술했다. 그의 비평사적 시각은 소식·미불 등이 제기한 문인화론에 입각한 것으로 일컬어진다.

ㅎ

하규(夏葵). 명대(明代)의 화가. 하지(夏芷)의 동생이며, 자는 정휘(廷暉)이고, 절강성 항주(杭州) 사람이다. 산수화와 인물화가 대진(戴進, 1388-1462)의 그림을 닮아 공치(工致)하고 화박(華朴)했다.

하문언(夏文彦, 1296-1370). 원대(元代)의 화가·회화이론가. 자는 사량(土良)이고, 호는 난저(蘭渚) 또는 난저생(蘭渚生)이며, 절강성 오흥(吳興) 사람이다. 송강(松江: 지금의 상해시 서부)에 거주했으며, 일찍이 충익교위(忠翊校尉)·지여요주사(知余姚州事) 등을 역임했다. 서화감식을 잘 하고 명가(名家)들의 묵적(墨迹)을 많이 소장했으며, 그림을 잘 그려 「수황부용도(修篁芙蓉圖)」 등의 작품을 남겼다. 명초(明初)에 주원장이 절강성 일대의 통치를 공고히 하고자 지주들을 타격하여 세력을 약화시키는 정책을 실행할 때 하문언도 강제로 회서(淮西)의 농촌으로 보내져 그곳에서 여생을 보냈다. 저서로 지정(至正) 25년(1365)에 자서(自序)하여 완성한 『도회보감(圖繪寶鑒)』 8권이 있다.

하양준(何良俊, 1506-1573). 명대(明代)의 장서가(藏書家). 자는 원랑(元朗)이고, 호는 자호(柘湖)이며, 화정(華亭: 지금의 상해시 송강현松江縣) 사람이다. 세공(歲貢) 학생으로 국학(國學)에 들어가 남경한림원야목(南京翰林院也目)에 제수되었는데, 그는 당시에 한림원(翰林院)의 일을 막 이어받아 관장했던 조정길(趙貞吉)·왕유정(王維楨)과 관계가 밀접했다. 하양준은 평소에 집안의 장서루(藏書樓)에서 늘 글을 읽었고, 서적 수집을 좋아하여 특이한 책이 발견되면 추위와 배고픔도 잊고 의식비까지 사용하면서 사들였다고 하는데, 당시에 그가 소장한 서적이 무려 4만권에 달했다. 그는 또 특별히 바닷가에 청삼각(清森閣)을 지어 서적·명화·금석문을 보관했는데, 장서(藏書)에는 '동해하원랑(東海何元朗)'·'자호거사(柘湖居士)'·'자계진일(紫溪眞逸)' 등의 인장이 찍혀있었다. 후에 왜구 병사들이 쳐들어와 장서들을 불태워버렸다. 저서로 『하씨어림(何氏語林)』·『사우재총설(四友齋叢說)』·『자호집(柘湖集)』 등이 있다.

하적(何適). 명대(明代)의 화가·시인. 자는 달생(達生)·천유(天游)·삼산(三山)이고, 호는 백석(白石)·백석도인(白石道人)·천태산인(天台山人)이며, 광동성 보안(寶安) 사람이다. 하진(何眞: 자는 방좌邦佐. 명초明初에 호

광포정사湖廣布政使를 지냈다)의 후예로, 지천(芝川: 지금의 섬서성 한성시韓城市 남쪽)에 살았고 강소성 상숙(常熟)에 적(籍)을 두었다. 시에 능했으며, 이유방(李流芳, 1575-1629)과 교유하면서 그의 산수화를 계승하여 화풍이 청신(淸新)하고 자연스러웠다. 서심(徐沁)의 『명화록(明畵錄)』 권3에서는 하적에 대해 "산수를 그림에 있어 대진(戴進)을 본받아 때때로 자신의 뜻을 나타내었다 (所畵山水, 宗戴進而時出以己意.)"고 하였으며, 또한 상숙(常熟) 심춘택(沈春澤)의 가르침을 받았다. 난초와 대나무도 잘 그렸는데 특히 난초에 뛰어났다.

하지(夏芷). 명대(明代)의 화가. 자는 정방(廷芳)이고, 전당(錢塘: 지금의 절강성 항주杭州) 사람이다. 산수를 잘 그렸고 대진(戴進)을 따라 유랑하면서 각고의 노력으로 그림을 배워 필력이 스승과 핍진(逼眞)했으나, 안타깝게도 일찍 사망했다.

한초주(韓肖冑, 1075-1150). 북송(宋代)의 정치가. 자는 사부(似夫)이고, 시호는 원목(元穆)이며, 하남성 안양(安陽) 사람이다. 음사(蔭仕)로 승무랑(承務郎)이 되어 개봉부사록(开封府司錄)을 역임하고 위위소경(卫尉少卿)에 제수되었다. 상주(相州:지금의 하남성 안양시安陽市)·강주(江州: 지금의 강서성 구강시九江市)를 다스렸고, 그 후 사부랑(祠部郎)·좌사(左司)·이부시랑(吏部侍郎)이 되고 단명전학사(端明殿學士)·동첨서추밀원사(同簽書樞密院事) 등을 역임했다. 만년(晩年)에 온주(溫州)와 소흥(紹興)을 20년간 다스렸다가 76세에 사망했다.

한탁주(韓侂冑, ?-1207). 남송(南宋)의 정치가. 한기(韓琦)의 증손이며, 하남성 안양(安陽) 사람이다. 영왕(寧宗) 옹립에 공을 세우고 외척으로서 정계에 등장했으나, 우승상 소여우(趙如愚)와 대립, 그를 참언(讒言)하여 지방으로 유배 보내고, 그가 추천한 주희(朱熹)와 그 학파를 위학(僞學)으로 몰아 추방함으로써 '경원(慶元)의 당금(黨禁)'을 일으켰다. 이 후 14년간 정권을 자의(自意)로 전단했으며, 1200년 잃세확상을 위하여 급(急)히 토벌군을 일으켰다가 실패하자 문책을 받고 사미원(史彌遠)에게 살해되었으며, 그 수급(首級)은 금나라로 보내졌다.

항원변(項元汴, 1525-1590). 명대(明代)의 화가. 자는 자경(子京)이고, 호는 묵림산인(墨林山人)·퇴밀암주인(退密庵主人)·향엄거사(香嚴居士)·혜천산초(惠泉山樵)·묵림눈수(墨林嫩叟)·원앙호장(鴛鴦湖長)·칠원오리(漆園傲吏)이며, 절강성 가흥(嘉興) 사람이다. 원말(元末) 황공망(黃公望)과 예찬(倪瓚)에게 사숙(私塾)하여 그 산수화풍을 익혔다. 서화에 능했으며, 고화감식(古畵鑑識)에도 뛰어나 그의 감장인(鑑藏印)이 찍힌 현존 작품들이 많이 남아 있다. 법서 · 명화 수장가로도 알려져 있다.

혜능(慧能, 638-713). 중국 선종(禪宗)의 육조(六祖). 속성(俗姓)은 노(盧)이고, 남해(南海)의 신주(新州: 지금의 광동성 신흥현新興縣) 사람이다. 3세에 부친을 여의고 땔나무를 팔면서 모친을 봉양하다가 어느 날 장터에서 『금강경(金剛經)』 읽는 것을 듣고 발심(發心)하여 함형(咸亨, 670-673) 연간 황매산(黃梅山)의 오조(五祖) 홍인(弘忍)의 문하에 들어갔는데, 8개월 동안 행자노릇을 한 뒤 "보리는 본래 나무가 아니며, 맑은 거울 또한 거울이 아니다. 본래 아무것도 없는데 어디에 티끌이 생긴단 말인가? (菩提本無樹, 明鏡亦非台, 本來無一物, 何處惹塵埃.)"라는 게송을 통해 자신이 명심견성(明心見性)의 돈교(頓敎)를 깨우쳤음을 내비추어 상좌비구(上座比丘) 신수(神秀)를 제치고 홍인으로부터 선(禪)의 오의(奧義)와 의발(衣鉢)을 전수받음과 동시에 선종의 제6조(祖)가 되었다. 홍인이 입적한 후 676년에 혜능은 남방으로 가서 교화(敎化)를 펴다가 광동성 소주(韶州) 조계산(曹溪山)의 보림사(寶林寺)에 들어가 정혜불이(定慧不二)를 설하고 좌선(坐禪)보다 돈오법문(頓悟法門)을 크게 열어 견성성불(見性成佛)을 선양(宣揚)했다. 한편 동문수학한 신수(神秀)는 형주(荆

州) 도문사(度門寺)에서 선풍(禪風)을 일으켜 이때부터 선문(禪門)이 남종선(南宗禪)과 북종선(北宗禪)으로 나뉘어졌다. 무(武) 태후(太后)가 혜능을 초청했으나 병을 핑계로 나아가지 않았고, 당(唐) 선천(先天) 2년 8월에 76세의 나이로 입적했다. 혜능의 뒤를 이어 신회(神會) · 혜충(慧忠) · 현각(玄覺) · 행사(行思) · 회양(懷讓) 등이 남종선을 더욱 발전시켰다. 제자 법해(法海) 등에 의해 편찬된 혜능의 어록 『육조단경(六祖壇經)』은 오늘날까지 선 · 교를 막론하고 귀중한 책으로 평가된다.

호유용(胡惟庸, ?-1380). 원말 명초(元末明初)의 정치가. 안휘성 정원(定遠) 사람이다. 태조(太祖)가 원(元)나라를 격퇴하기 위해 군사를 일으킨 뒤 태조와 행동을 같이했다. 명나라 성립 후 차차 벼슬이 높아져 마침내 좌승상(左承相)이 되어 황제의 신임을 얻으면서 권세를 마음대로 휘둘렀다. 그는 이선장(李善長)과 결탁하고 일본인 및 몽골인의 호응을 얻어 반란을 일으키려고 했으나, 사전에 탄로나 관련자들과 함께 처형되었다. 이 사건에 연루된 자만도 3만 명에 이르렀다고 전해진다. 그 후 중서성(中書省)이 폐지되고 황제의 독재체제가 한층 더 강화되었다.

황진(黃溍, 1277-1357). 원대(元代)의 문학가. 자는 문진(文晉) 또는 진경(晉卿)이고, 절강성 의오(義烏) 사람이다. 인종(仁宗) 연우(延祐) 연간에 진사가 되어 태주영해현승(台州寧海縣丞)을 역임했고, 시강학사(侍講學士) · 지제고(知制誥)에 수차례 선발되어 역임했다. 그는 학문과 독서를 좋아하여 다방면에 박통했으며, 의론이 정요(精要)하고 문장의 포치(布置)가 근엄(謹嚴)했다. 또한 권세와 부귀를 추구하지 않고 세속적인 일에 물들지 않았기에 당시 사람들이 그를 '청풍고절(淸風高節)'이라 불렀다. 사후에 문헌(文獻)의 시호가 내려졌다. 저서로 『일손재고(日損齋稿)』 · 『의오지(義烏志)』가 있고, 『황학사문집(黃學士文集)』 43권이 지금까지 보존되어 있다.

황택(黃澤). 명대(明代)의 관리(官吏). 민현(閩縣: 지금의 복건성 복주시福州市와 민후현閩侯縣 일대) 사람이다. 영락(永樂) 10년(1412)에 진사(進士)가 된 후에 여러 관직을 거친 후에 하남좌참정(河南左參政)에 올랐는데, 이 기간에 그는 남양(南陽)의 유민(流民)들을 위로하고 물질적으로 베풀었다. 선덕(宣德) 연간에 황제에게 상소(上疏)를 올려 정심(正心) · 휼민(恤民) · 경천(敬天) · 납간(納諫) · 연병(練兵) · 중농(重農)을 요청하고 아울러 공납(貢納)을 금하고, 상벌(賞罰)을 밝히고, 아첨을 멀리하고, 불필요한 관리를 축출하는 등의 내용과 또 환관을 멀리하고 폭정을 피할 것을 요청했으나, 명 선종(宣宗)은 그의 사(詞)에 감탄했을 뿐 의견을 받아들이지 않았다. 그 후 황택은 내서당(內書堂)을 설립하여 환관들이 문예를 배우는 장소로 제공했고, 선덕 3년에 절강포정사(浙江布政使)로 승직하여 그곳의 많은 문제를 해결했다. 황택은 정치 방면에 업적이 많았으나 분노를 잘 참지 못하여 일찍이 염운사(鹽運使) 정자(丁鎡, 1380-1451)를 매질한 사실이 상고(上告)되어 하옥되었다가 관직에서 쫓겨났다.

<그림 차례>

그림 24 「화등시연도(華燈侍宴圖)」, 마원(馬遠), 비단에 수묵담채, 111.9×53.5cm, 대북고궁박물원

그림 25 「서원아집도(西園雅集圖)」, 마원(馬遠), 비단에 수묵담채, 29.3×302.3cm, 넬슨앳킨스 미술관

그림 26 「매석계부도(梅石溪鳧圖)」, 마원(馬遠), 비단에 수묵담채, 26.7×28.6cm, 북경고궁박물원

그림 27 「설탄쌍로도(雪灘雙鷺圖)」, 마원(馬遠), 비단에 채색, 59×37.6cm, 대북고궁박물원

그림 28 「산경춘행도(山徑春行圖)」, 마원(馬遠), 비단에 수묵담채, 27.4×43.1cm, 대북고궁박물원

그림 29 「송하한음도(松下閑吟圖)」, 마원(馬遠), 비단에 수묵담채, 24.5*24.5cm, 상해박물관

그림 30 「수도(水圖)」, 「장강만경(長江萬頃)」, 「황하역류(黃河逆流)」, 「추수회파(秋水回波)」,
　　　　「운생창해(雲生蒼海)」, 마원(馬遠), 비단에 수묵담채. 각 26.8×41.6cm,, 북경고궁박물원

그림 31 「계산청원도(溪山淸遠圖)」, 하규(夏圭), 종이에 수묵, 46.5×889.1cm, 대북고궁박물원

그림 32 「연수임거도(煙岫林居圖)」, 하규(夏圭), 비단에 수묵, 25×26.1cm, 북경고궁박물원

그림 33 「오죽계당도(梧竹溪堂圖)」, 하규(夏圭), 비단에 수묵담채, 23×26cm, 북경고궁박물원

그림 34 「요령연애도(遙嶺煙靄圖)」, 하규(夏圭), 비단에 수묵담채, 23.5×24cm, 북경고궁박물원

그림 35 「산수십이경도(山水十二景圖)」, 하규(夏圭), 비단에 채색, 28×230.8cm, 넬슨-엣킨스미술관

그림 36 「서호유정도西湖柳艇圖」, 하규(夏圭), 비단에 수묵담채, 107×59.3cm, 대북고궁박물원

그림 37 「팔고승고사도(八高僧故事圖)」, 양해(梁楷), 비단에 수묵담채, 26.6×64cm, 상해박물관

그림 38 「석가출산도(釋迦出山圖)」, 양해(梁楷), 비단에 수묵담채, 119×52cm, 일본 개인소장

그림 39 「육조작죽도(六祖斫竹圖)」,양해(梁楷), 종이에 수묵, 73×31.8cm, 도쿄국립박물관

그림 40 「관음도(觀音圖)」, 법상(法常), 비단에 수묵담채, 172.2×97.6cm, 일본 개인소장

그림 41 「송원도(松猿圖)」, 법상(法常), 비단에 수묵담채, 173.3×99.3cm, 일본 대덕사

그림 42 「두보시의도(杜甫詩意圖)」, 조규(趙葵), 비단에 수묵, 24.7×212.2cm, 상해박물관

그림 43 「장강만리도(長江萬里圖)」, 조불(趙黻), 종이에 수묵, 45.1×992.5cm, 북경고궁박물원

그림 44 「유여구학도(幼輿丘壑圖)」, 조맹부(趙孟頫), 비단에 채색, 20×116.8cm, 프린스턴대미술관

그림 45 「작화추색도(鵲華秋色圖)」, 조맹부(趙孟頫), 종이에 수묵채색, 28.4×93.2cm, 대북고궁박물원

그림 46 「동정동산도(洞庭東山圖)」, 조맹부(趙孟頫), 비단에 수묵채색, 61.9×27.6cm, 상해박물관

그림 47 「수촌도(水村圖)」, 조맹부(趙孟頫), 종이에 수묵채색, 24.9×120.5cm, 북경고궁박물원

그림 48 「쌍송평원도(雙松平遠圖)」, 조맹부(趙孟頫), 종이에 수묵, 26.7×107.3cm, 메트로폴리탄미술관

그림 49 「중강첩장도(重江疊嶂圖)」, 조맹부(趙孟頫), 종이에 수묵, 28.4×176.4cm. 대북고궁박물원

그림 50 「고목죽석도(古木竹石圖)」, 조맹부(趙孟頫), 비단에 수묵, 108.2×48.80cm. 북경고궁박물원

그림 51 「춘운효애도(春雲曉靄圖)」, 고극공(高克恭),종이에 수묵채색, 138.1×58.5cm, 북경고궁박물원

그림 52 「춘산청우도(春山晴雨圖)」, 이간(李衎), 비단에 수묵담채, 99.7×125.1cm, 대북고궁박물원

그림 53 「운횡수령도(雲橫秀岺圖)」, 고극공(高克恭), 비단에 수묵채색, 182.3×106.7cm,, 대북고궁박물원

그림 54 「춘산욕우도(春山欲雨山圖)」, 고극공(高克恭), 비단에 수묵담채, 107×100cm. 상해박물관

그림 55 「유거도(幽居圖)」, 전선(錢選), 비단에 채색, 26.4×114.9cm, 북경고궁박물원

그림 56 「부옥산거도(浮玉山居圖)」, 전선(錢選), 종이에 채색, 29.6×98.7cm. 상해박물관

그림 57 「한림도(寒林圖)」, 조지백(曹知白), 비단에 수묵, 27.3×26.2cm, 북경고궁박물원

그림 58 「쌍송도(雙松圖)」, 조지백(曹知白), 비단에 수묵, 132.1×57.4cm, 대북고궁박물원

그림 59 「설산도(雪山圖)」, 조지백(曹知白), 비단에 수묵, 97.1×55.3cm, 북경고궁박물원

그림 60 「계산범정도(溪山泛艇圖)」, 조지백(曹知白), 종이에 수묵, 86.3×51.4cm, 상해박물관

그림 61 「소송유수도(疏松幽岫圖)」, 조지백(曹知白), 종이에 수묵, 74.5×27.8cm, 북경고궁박물원

그림 62 「임하명금도(林下鳴琴圖)」, 주덕윤(朱德潤), 비단에 수묵, 120.8×58cm, 대북고궁박물원

그림 63 「송계방정도(松溪放艇圖)」, 주덕윤(朱德潤), 종이에 수묵, 31.5×52.6cm, 상해박물관

그림 64 「수야헌도(秀野軒圖)」, 주덕윤(朱德潤), 종이에 채색, 28.3×210cm, 북경고궁박물원

그림 65 「송음취음도(松蔭聚飮圖)」, 당체(唐棣), 비단에 수묵담채, 141.1×97.1cm, 상해박물관

그림 66 「상포귀어도(霜浦歸漁圖)」, 당체(唐棣), 비단에 수묵담채, 144×89.7cm, 북경고궁박물원

그림 67 「설항포어도(雪港捕魚圖)」, 당체(唐棣, 종이에 수묵채색, 148.3×68.2cm, 상해박물관

그림 68 「설강유정도(雪江游艇圖)」, 요언경(姚彦卿), 종이에 수묵, 24.3×81.9cm, 북경고궁박물원

그림 69 「구봉설제도(九峰雪霽圖)」, 황공망(黃公望), 비단에 수묵, 117.2×55.3cm, 북경고궁박물원

그림 70 「단애옥수도(丹崖玉樹圖)」, 황공망(黃公望), 종이에 수묵, 101.3×43.8cm, 북경고궁박물원

그림 71 「천지석벽도(天池石壁圖)」, 황공망(黃公望), 비단에 채색, 139.3×57.2cm, 북경고궁박물원

그림 72 「부춘산거도(富春山居圖)」, 황공망(黃公望), 종이에 수묵, 33×636.9cm, 대북고궁박물원

그림 73 「승산도(乘山圖)」, 황공망(黃公望), 종이에 수묵, 31.8×51.4cm, 절강성박물관

그림 74 「계산도(溪山圖)」, 황공망(黃公望), 비단에 수묵, 161.8×46cm, 광주미술관

그림 75 「수각청유도(水閣淸幽圖)」, 황공망(黃公望), 종이에 수묵, 104.7×67cm, 남경박물관

그림 76 「쌍회평원도(雙檜平遠圖)」, 오진(吳鎭), 비단에 수묵, 180.1×111.4cm, 대북고궁박물원

그림 77 「어부도(漁父圖)」, 오진(吳鎭), 비단에 수묵, 176.1×95.6cm, 대북고궁박물원

그림 78 「노화한안도(蘆花寒雁圖)」, 오진(吳鎭), 비단에 수묵, 83×29.8cm, 북경고궁박물원

그림 79 「어부도(漁父圖)」_부분도, 오진(吳鎭), 종이에 수묵, 33×651.6cm, 상해박물관

그림 80 「동정어은도(洞庭漁隱圖)」, 오진(吳鎭), 종이에 수묵, 146.4×58.6cm, 대북고궁박물원

그림 81 「계산고은도(溪山高隱圖)」, 오진(吳鎭), 비단에 수묵, 160×75.5cm, 북경고궁박물원

그림 82 「추강어은도(秋江漁隱圖)」, 오진(吳鎭), 비단에 수묵, 189.1×88.5cm, 대북고궁박물원

그림 83 「청변은거도(靑卞隱居圖)」, 왕몽(王蒙), 종이에 수묵, 141×42.2cm, 상해박물관

그림 84 「하일산거도(夏日山居圖)」, 왕몽(王蒙), 종이에 수묵, 118.1×36.2cm, 북경고궁박물원

그림 85 「하산고은도(夏山高隱圖)」, 왕몽(王蒙), 비단에 수묵담채, 149×63.5cm. 북경고궁박물원

그림 86 「태백산도(太白山圖)」, 왕몽(王蒙), 종이에 수묵채색, 28×238.2cm, 요녕성박물관

그림 87 「단산영해도(丹山瀛海圖)」, 왕몽(王蒙), 종이에 수묵채색, 28.5×80cm, 상해박물관

그림 88 「곡구춘경도(谷口春耕圖)」, 왕몽(王蒙), 종이에 수묵, 124.9×37.2cm, 대북고궁박물원

그림 89 「갈치천이거도(葛稚川移居圖)」, 왕몽(王蒙), 종이에 수묵채색, 139×58cm, 북경고궁박물원

그림 90 「수죽거도(水竹居圖)」, 예찬(倪瓚), 종이에 청록착색, 53.5×28.2cm, 중국역사박물관

그림 91 「우후공림도(雨後空林圖)」, 예찬(倪瓚), 종이에 수묵채색, 63.5×37.6cm, 대북고궁박물원

그림 92 「어장추제도(漁庄秋霽圖)」 예찬(倪瓚), 종이에 수묵, 96×47cm, 상해박물관

그림 93 「육군자도(六君子圖)」, 예찬(倪瓚), 종이에 수묵, 61.9×33.3cm, 상해박물관

그림 94 「고목유황도(古木幽篁圖)」, 예찬(倪瓚), 종이에 수묵, 88.5×30.2cm, 북경고궁박물원

그림 95 「추정가수도(秋亭嘉樹圖)」, 예찬(倪瓚), 종이에 수묵, 134.1×34.3cm, 북경고궁박물원

그림 96 「오죽수석도(梧竹秀石圖)」,예찬(倪瓚), 종이에 수묵, 95.8×36.5cm, 북경고궁박물원

그림 97 「강안망산도(江岸望山圖)」, 예찬(倪瓚), 종이에 수묵, 111.3×33.2cm, 대북고궁박물원

그림 98 「우산임학도(虞山林壑圖)」, 예찬(倪瓚), 종이에 수묵, 94.6×34.9cm, 메트로폴리탄미술관

그림 99 「유간한송도(幽澗寒松圖)」, 예찬(倪瓚), 종이에 수묵, 59.7×50.4cm, 북경고궁박물원

그림 100 「용슬제도(容膝齊圖)」, 예찬(倪瓚), 종이에 수묵, 74.7×35.5cm, 대북고궁박물원

그림 101 「무이방도도(武夷放棹圖)」, 방종의(方從義),종이에 수묵, 74.4×27.8cm, 북경고궁박물원

그림 102 「산음운설도(山陰雲雪圖)」, 방종의(方從義), 종이에 수묵, 62.6×25.5cm, 대북고궁박물원

그림 103 「계교유흥도(溪橋幽興圖)」,방종의(方從義), 종이에 수묵, 63.3×35cm, 북경고궁박물원.

그림 104 「신악가림도(神岳瓊林圖)」, 방종의(方從義), 종이에 수묵담채, 120.3×55.7cm, 대북고궁박물원

그림 105 「고고정도(高高亭圖)」, 방종의(方從義), 종이에 수묵, 62.1×27.9cm, 대북고궁박물원

그림 106 「추림원수도(秋林遠岫圖)」, 조옹(趙雍), 비단에 채색, 26.7×28cm, 북경고궁박물원

그림 107 「송계조정도(松溪釣艇圖)」, 조옹(趙雍), 종이에 수묵, 30×52.8cm, 북경고궁박물원

그림 108 「추강대도도秋江待渡圖」, 성무(盛懋), 종이에 수묵, 112.5×46.3cm, 북경고궁박물원

그림 109 「추가청소도(秋軻淸嘯圖)」,성무(盛懋), 비단에 수묵채색, 167.5×102.4cm, 상해박물관

그림 110 「계산청하도(溪山淸夏圖)」,성무(盛懋), 비단에 채색, 204.5×108.2cm, 대북고궁박물원

그림 111 「수석도(樹石圖)」, 진림(陳琳), 종이에 채색, 30.6×49.7cm, 상해박물관

그림 112 「고사유황도(枯槎幽篁圖)」, 곽비(郭畀), 종이에 수묵, 32.8×106.1cm, 일본 교토국립박물관

그림 113 「설강도관도(雪岡度關圖)」, 마완(馬琬), 비단에 수묵, 125.4×57.2cm, 북경고궁박물원

그림 114 「춘산청제도(春山淸霽圖)」, 마완(馬琬), 종이에 수묵, 27×102.5cm, 대북고궁박물원

그림 115 「합계초당도(合溪草堂圖)」, 조원(趙原), 종이에 수묵채색, 84.3×40.8cm. 상해박물관

그림 116 「육우팽다도(陸羽烹茶圖)」, 조원(趙原), 종이에 수묵채색, 27×78cm, 대북고궁박물원

그림 117 「계정추색도(溪亭秋色圖)」, 조원(趙原), 종이에 수묵, 61.4×26cm, 대북고궁박물원

역자후기

　중국의 산수화는 양식과 화파(畵派)가 다양하고 이론이 복잡다단하여 그간 한국 뿐 아니라 중국 내에서도 그 내막을 세세히 알기는 어려웠다. 이 분야 연구의 전문가로 널리 알려져 있는 천촨시 선생은 일찍부터 장기간에 걸쳐 고대 중국산수화에 대한 고찰과 자료수집 그리고 면밀한 분석을 진행해왔고, 그 결과를 『중국산수화사』에 남겼다.

　1988년에 강소미술출판사(江蘇美術出版社)에서 이 책의 초판 인쇄될 당시에는 내용의 범위가 진대(晉代)에서 근대(近代) 황빈홍(黃賓虹) · 부포석(傅抱石)까지였다. 그 후 천촨시 선생이 제10장 '20세기 산수화와 지역 화파(畵派)의 흥기' 를 추가 집필했고, 2001년에 천진인민미술출판사(天津人民美術出版社)에서 그 내용을 포함시켜 개정판을 출간했다. 이 책은 지금까지 총 12판 째 인쇄되는 동안 중국 · 대만 등 화교권(圈)의 수많은 학교에서 교재로 사용되었고, 외국의 수많은 논문에 본서의 내용이 인용되었다.

　이 책의 본문에는 고대 중국산수화의 화풍(畵風) · 화파(畵派) · 화론(畵論) · 화가 각 품 및 시대적 사상적 배경에 관한 내용들이 원인 · 과정 · 성취의 전개방식 속에 체계적으로 서술되어 있어 중국산수화의 변천사를 이해하는 데에 중요한 길잡이 역할을 해주고 있다. 또한 본문에는 고대 중국의 산수화론과 더불어 중국회화에 관련된 고대의 기록들이 많이 수록되어 있는데, 그 중에는 국내에 처음 소개되는 귀중한 자료도 많다. 한마디로 말해 총체적이면서도 세부적적인 이해가 가능한 적지 않은 분량의 중국산수화 종합서가 구성되었다는 것으로, 이 점이 본서가 가지는 가장 큰 매력이라 할 수 있다.

　천촨시 선생은 이 책의 내용 곳곳에서 "산수화는 정신의 산물이며 일종의 의식형태이다" "회화는 정신의 산물이며 기법은 정신을 전달하는 수단이다" 라는 보편적이면서도 근본적인 진리를 거듭 언급하고 있다. 즉 그림 상에 그 어떤 복잡한 기법과 이론과 실제 경치를 적용하더라도 감성(感性)과 심성(心性)의 발로라는 본원적인 가치로의 귀결이 전제되어야 함을 강조한 것이다. 그러나 그는 또 한편으로 예술가가 역사의 흐름 속에서 시대적 지리적 환경의 영향에서 완전히 벗어날 수 없다는 측면에서 이성적 현실적 사유도 함께 강조하고 있는데, 이는 양자가 같은 맥

락 속에서 유기적으로 작용함으로써 '발전' 이라는 결과로 양산된다는 사실에 기인한 것이다.

또한 이 책은 우리에게 감성과 이성, 출세(出世)와 입세(入世), 자오(自娛)와 오인(娛人), 용속(庸俗)과 아치(雅致), 공리(功利)와 비공리(非功利), 문인(文人)과 비문인(非文人), 사심(寫心)과 사물(寫物) 등의 서로 다른 창작개념과 창작방식을 확실히 구분하여 사고할 수 있도록 인도해준다. 예술과 역사가 발전하려면 다양한 각도의 관점에서 문제의 본질에 접근하려고 노력해야 할 것이다. 이러한 측면에서 이 책은 우리에게 낯설고 딱딱하게 여겨질 수 있는 고대의 산수화를 폭넓게 이해할 수 있는 기회를 제공해주고 있다.

『중국산수화사』 외에도 천찬시 선생의 대표적인 저서로 『육조화론연구(六朝畵論研究)』, 『중국회화미학사(中國繪畵美學史)』(上下), 『역대준법대관(歷代皴法大觀)』 등이 있는데, 모두 중국미술의 이론과 기법에 대한 그의 거시적이면서도 주도면밀한 통찰과 분석이 탁월한 점으로 평가되고 있다. 천찬시 선생이 남긴 저서를 소개해보면 대략 다음과 같다.

1. 『六朝畵論研究』, 江蘇美術出版社, (1984, 江蘇省哲學社會科學優秀成果賞).

2. 『中國山水畵史』, 江蘇美術出版社, (1988, 江蘇省哲學社會科學優秀成果賞).

3. 『畵山水序 · 叙畵 校注』, 人民美術出版社, 1985.

4. 『論黃山諸畵派文集』(主編), 上海人民美術出版社, 1987.

5. 『揚州八怪詩文集』 1-5冊(主編), 江蘇美術出版社, 1987.

6. 『浙江』, 人民美術出版社, 1988.

7. 『六朝畵家史料』, 文物出版社, 1990.

8. 『六朝畵論研究』(修訂本), 臺北: 臺灣學生書局, 1991.

7. 『明末怪傑-陳洪綬生涯和藝術』, 浙江人民美術出版社, (1992, 江蘇省哲學社會科學優秀成果賞).

8. 『紫砂精壺品鑒』, 浙江人民美術出版社, 1993.

9. 『現代藝術論』, 江蘇美術出版社, 1995.

10. 『蕭雲從畵譜及硏究』, 安徽美術出版社, 1995.

11. 『弘仁』, 吉林美术出版社, 1996.

12. 『巨匠與中國名畵 · 傅抱石』, 臺灣麥克股份有限公司, 1996.

13. 『巨匠與中國名畵 · 徐悲鴻』, 臺灣麥克股份有限公司, 1996.

14. 『巨匠與中國名畵 · 謝稚柳』, 臺灣麥克股份有限公司, 1996.

15. 『巨匠與中國名畵 · 亞明』, 臺灣麥克股份有限公司, 1996.

16. 『中國紫砂藝術』, 臺灣書泉出版社, 1996.

17. 『中國繪畵理論史』, 臺灣三民書局, 1996.

18. 『歷代皴法大觀』 1-7, 湖南美術出版社, 1997.

19. 『精神折射』, 山東美術出版社, 1998.

20. 『海外珍藏中國名畵』(10本), 天津人民美術出版社, 1998.

21. 『中國繪畵美學史』(上下), 人民美術出版社, 2000.

22. 『吳昌碩』, 古軒出版社, 2000.

23. 『中國名畵家全集 · 傅抱石』, 河北教育出版社, 2001.

24. 『中國名畵家全集 · 陳之佛』, 河北教育出版社, 2001.

25. 『悔晚齋臆語』, 河北教育出版社, 2001.

26. 『中國山水畵史』(10萬字 增補, 改訂版), 天津人民美術出版社, 2001.

27. 『陳傳席文集』(1-5冊), 河南美術出版社, 2001.

28. 『山水史話』, 江蘇美術出版社, 2001.

이 외에도 천촨시 선생의 산문이 『二十世紀中國散文大系』에 수록되어 있고, 그간 중국 내외에서 발표한 학술 관련 논문과 문장이 5백여 편에 이른다.

역자는 본서를 번역하는 과정에 일반 독자들과 전문 연구자들의 이해를 돕고 아울러 본서의 완성도를 더 높이고자 아래의 방면에 주의를 기울였다.

1. 본문에 나오는 인물에 대한 전기를 대부분 찾아내어 본서 후미의 〔인물전〕에 소개했다. 본문에는 산수화사에 관련된 고대 중국의 유·무명의 인물들이 많이 등장하는데, 대부분 당시 사회의 사조 형성에 크게 작용한 위인들이다. 역자는 이들에 대한 다소의 이해가 없이는 화가가 처한 시대의 사회적 정서적 상호 관계를 제대로 파악하기 어렵다는 이유에서 행적 기록이 없는 일부 도사나 은사를 제외하고는 대부분 전기를 찾아내어 본서에 남겼는데, 그 중에는 처음 소개되는 인물도 많다.

2. 출처가 없는 인용문의 출처를 대부분 찾아서 기입했으며, 또한 본문 상에 인용된 고대 기록들을 모두 [미주]에 수록했다. 학자들에게는 중요한 연구 자료가 될

수 있기 때문이다.

3. 역사·철학·문학·화법·미술재료에 대한 전문용어에 대해 모두 주를 달아 설명했다. 생소한 전문용어들은 책을 읽어나감에 있어 걸림돌이 된다. 더욱이 고대 중국의 문예 관련 전문용어 중에는 생소한 것도 많다. 일부 한글화한 용어도 있으나, 고유명사인 경우에는 모두 해당 쪽의 [각주]에서 그 뜻을 설명했으니 참조 바란다.

4. 추가설명이 필요하거나 또는 관련 자료를 더 제공할 필요가 있는 내용에 대해서는 후미의 〔보충설명〕 부분에 따로 설명을 남겼다.

5. 본문에 나오는 인물들의 생몰년과 특정 사건에 대한 연도를 가능한 모두 찾아서 기입했다.

6. 본문 상의 내용에 관계되는 그림을 최대한 더 추가하여 수록했다.

 역자는 고대회화의 우수성을 찬미하기 위해 본서를 소개하는 것이 아니며, 진부한 과거에 대한 답습을 주장하기 위한 것은 더욱 아니다. 각 시대의 활력에 찬 요소로서의 전통은 항상 새로운 시작의 발화점이 되므로 전통과 현대는 엄격히 양분될 수 없다. 더욱이 "이론은 역사에서 나오고 역사는 사실에서 나오므로 역사 속의 사실을 인식하지 못하면 올바른 이론이 세워질 수 없다. (본문 중에서)" 천찬시 선생이 엮어놓은 전통의 훌륭한 자양분을 한국의 독자들에게 소개함으로써 역사 속의 한 단락을 살아가는 우리 한국인들에게 정신적 깊이와 감성적 풍요를 더해주고, 아울러 향후 우리 미술의 이론과 실천에 새로운 지평이 열릴 수 있도록 기초를 제공하고자 함일 따름이다.

 여러 가지 피치 못할 사정으로 인해 출간이 지금까지 미루어진 점에 대해 천찬시 선생님께 진심으로 사죄드리는 바이며, 이 책의 가치를 누구보다도 잘 이해하시고 아울러 이 책을 위해 많은 시간과 노력을 아끼지 않으신 심포니출판사의 정현수 사장님께 깊이 고마운 마음을 전한다.

2014년 5월

김 병 식

색 인

[미주]

1) 『三朝北盟會編』 卷166, 「金虜節要」, "宛然一漢族少年."
2) 上同, "嘗作墨戲, 多喜畫方竹."
3) 『金國志』 卷17, "自近年來多用遼宋亡國遺臣, 以富貴文字坏我土俗."
4) 『宋史紀事本末』 卷57, 「二帝北狩」, "[靖康丁未戊午,] 金索大成樂器, 太常禮制器用, 以至戲玩圖畫等物, 盡置金營, [凡四日, 乃止.]"
5) 上同, "夏四月庚申朔, 金人以二帝及太妃.太子.宗戚三千人北去. 斡離不賚上皇(徽宗). 太后與親王.皇孫.駙馬.公子.妃嬪及康王母韋賢妃.康王夫人邢氏等由滑州去. 粘沒喝以帝.后.太子.妃嬪.宗室及何栗 … 等由鄭州去. … 凡法駕鹵薄.皇后以下車輅鹵薄.冠服. 禮器.法物.大樂.敎坊樂器.祭器.八寶.九鼎.圭璧.渾天儀.銅人.刻漏.古器景靈宮供器.太淸 樓.秘閣.三館書..及官吏.內人.內侍.伎藝.工匠.倡優.府庫蓄積, 爲之一空."
6) 『三朝北盟會編』 卷77, "[康二年正月二十五日乙卯], 金人求索諸色人 … , 又要御前後苑作, 文思院上下界, … 系筆.和墨.彫刻.圖畫工匠三百余家, … 令開封府押赴軍前, … 如此者, 日日不絶."
7) 同書 卷78, "靖康二年正月十九日[己未], 又取應拜郊合用儀仗.祭器.朝服.法物.幷應 御前大輦.內臣.諸局待詔.手藝染行戶, … 文思院等處人匠, … 幷百伎工藝等千余人, 赴軍人."
8) 上同, "靖康二年正月三十日 金人又索諸人物, 是日, 又取畫工百人, … 學士院待詔五 人."
9) 『靖康紀聞』, "押內官二十五人及百工伎藝千人."
10) 『三朝北盟會編』 卷63, "[靖康元年十一月十八日己卯], 粘罕在西京, 令人廣求大臣文 集.墨迹.書籍等, 又尋富鄭公.文潞公 司馬溫公等子孫."
11) 同書 卷73, "[靖康元年十二月二十三日甲申] 金人索監書.藏書.蘇(東坡).黃(山谷)文及 古文書籍, 資治通鑒諸書, 金人指名取索書籍甚多, 又取蘇.黃文.墨迹及古文書, 開封 府支撥現錢, 收買, 又直取於書籍鋪."
12) 同書 卷79, "[靖康二年二十七日] … 上皇(徽宗)平時好玩珍寶 … 乃侍梁平.王仍輩, 曲奉金人, 指所在而取之, 珍珠, … 雕鏤.屛榻.古書.珍畫, 絡繹於路."
13) 郭熙.郭思, 『林泉高致集』, 「畫訣」, "上留天之位, 下留地之位, 當中方立意定景."
14) 湯垕, 『畫鑒』, "金人楊秘監, 畫山水圖, 專師李成."
15) 『金史』 卷126, 「列傳第六十四.文藝下」, "庭筠在館陶嘗犯贓罪, 不當以館閣處之."
16) 元好問, 『中州集』 丙集3, "文采風流, 照映一時."
17) 元好問, 『元遺山詩集』, "百年文章公主盟.".
18) 『金史』, 「本傳」, "書法學米元章, … [庭筠]尤善山水墨竹."
19) 湯垕, 『畫鑒』, "上逼古人, 胸次不在米元章之下也."

20) 李純甫,「子端山水」, "只留海岳樓中景, 長在經營慘淡中."『中州集』.

21) 完顔璹,「黃華畫古柏」, "意足不求顔色似, 荔支風味配江瑤."『中州集』. *역자) 완안숙(完顔璹, 1172-1232)의 본명은 수손(壽孫)이고, 자는 중실(仲實) 또는 자유(子瑜)이며, 호는 저헌노인(樗軒老人)이다. 금(金) 세종(世宗, 1161-1189 재위)의 손자이며 월왕(越王) 완안영공(完顔永功)의 장자(長子)이다.

22) 王惲,『秋澗先生大全集』卷71, "黃華先生以海岳精英之氣, 發而爲文章翰墨, … 此幅公之老筆, 尤瀟洒可愛, 豈神完守固, 氣自淸明."

23)「跋黃華先生墨戲」, "此先生醉時行書也, 故作是噀墨法耳."『秋澗集』卷73.

24)『淸容居士集』卷47, "黃華老人祖襄陽筆墨, … 使生元祐盛時, 實不在米老下."

25) 土子端,「溪橋蒙雨圖」, "雲山煙水無常形, 潑墨不復求形眞."『小亨集』卷2.

26) 倪瓚,『淸閟閣全集』卷7, "盖高尚書之所祖迷."

27) 元好問,『元遺山集』卷11,「題王子端內翰山水同屛山賦二詩」, "鄭虔三絶舊知名, 付與時人分重輕. 遼海東南天一柱, 胸中誰比玉崢嶸."

28) 元好問,『元遺山集』卷4,「題王子端熊岳圖」, "[古來說有遼東鶴, 仙語星星爲誰傳.] 五百年間異人出, 却將錦綉裹山川."

29) 湯垕,『畫鑒』, "金國王子端, 宋南渡二百年間無此作."

30) 任詢,「山居」, "水邊團月飜歌扇, 風里垂楊學舞腰."『中州集』.

31) 任詢,「南郊小隱」, "林邊鳥語月微下, 竹里花飛春又深."『中州集』.

32)『金史』,「本傳」.『中州集』, "書爲當時第一, 畫亦入妙品."

33) 湯垕,『畫鑒』, "畫山水亦佳."

34) 夏文彦,『圖繪寶鑒補遺』, "在王子端之下."

35) 王惲,『秋澗先生大全集』卷37,「畫記」, "[龍巖山水兩幅, 其]山骨鬱茂, 村屋暗密, 盖學中立而逼眞者也."

36)「題李山風雪松杉圖卷」, "繞院千千萬萬峰, 滿天風雪打杉松."

37) 胡祇,『紫山大全集』卷7, "武公胸臆淨無塵, 喜見江湖懶散人, 醉墨淋 風雪筆, 只應張翰是前身."

38)『金史』卷90,「楊邦基傳」, "能屬文, 善畫山水人物, 尤以畫名世."

39) 湯垕,『畫鑒』, "金人楊秘監者, 畫山水全師李成."

40) 夏文彦,『圖繪寶鑒補遺』, "楊邦基 … 尤善山水, 師李成."

41) 王寂,『拙軒集』卷2,「跋楊德懋雪谷早行圖」, "氷凍雲痴萬木幹, 亂山重疊雪漫漫. … "

42)『閑閑老人滏水文集』卷3, "三百年來無此筆."

43) 洪皓,『松漠記聞』, "帝後見像設, 皆焚拜, 公卿詣寺, 則僧居上坐."

44) 王逵,「自題巖山寺文殊殿壁畫」, "大定七年前□□, 靈巖院□□, 畫匠王逵年陸拾捌."

45) 巖山寺 碑文, "同畫者王道."

46) 上同, "天臺院僧福洪施粟一百石."

47) 鄧椿,『畫繼』卷9,「論遠」, "畫者, 文之極也."

48) 莊肅, 『畫繼寶遺』 卷上, "[書法夐出唐宋帝王上. 而]於萬幾之暇, 時作小筆山水, 專寫煙嵐昏雨難狀之景, [非群庶所可企及也.]"

49) 田汝成, 『西湖游覽志余』 卷17, 「藝文賞鑒」, "雅工書畫, 作人物.山水.竹石, 自有天成之趣."

50) 鬱逢慶, 『續書畫題跋記』, "宋高宗南渡, 萃天下精藝良工, 畫師者亦與焉, 院畫之名蓋始於此. 自時厥後, 凡應奉詔所作, 總目爲院畫."

51) 董其昌, 『畫旨』, "非吾曹所宜學也." 『容臺別集』 卷6.

52) 『宣和畫譜』 卷11, 「李成」, "[凡稱山水畫者]必以成爲古今第一."

53) 鄧椿, 『畫繼』 卷6, "亂離後, 至臨安 … 光堯(高宗)極喜其山水."

54) 宋 高宗 趙構, 「題李唐長夏江寺圖卷」, "李唐可比唐李思訓."

55) 본문으로 감.

56) 陳邦瞻, 『宋史紀事本末』, "奉之如驕子, 敬之如兄長, 事之如君父."

57) 上同, "朝夕諰諰然, 唯翼閣下之見哀而赦己也. … 連奉書, 愿削去舊號, 是天地之間, 皆大金之國而尊無二上."

58) 『宋史』 卷24, 「高宗紀」, "帥府官軍及群盜來歸者, 號百萬人."

59) 岳飛, 「滿江紅」, "壯志飢餐胡虜肉, 笑談渴飲匈奴血."

60) 陸游, 「三月十七日夜醉中作」, "[逆胡未滅心未平,] 孤劍床頭鏗有聲."

61) 陸游, 「書憤」, "[樓船夜雪瓜洲渡,] 鐵馬秋風大散關."

62) 辛棄疾, 「破陣子」, "醉裡挑燈看劍, [夢回吹角連營. 八百里分麾下炙, 五十弦翻塞外聲,] 沙場秋點兵. 馬作的盧飛快, 弓如霹靂弦驚."

63) 陳亮, 「甲辰答朱元晦書」, "推倒一世之智勇, 開拓萬古之心胸."

64) 陸游, 「夜泊水村」, "一身報國有萬死, [雙鬢向人無再青.]"

65) 陸游, 「十一月五日夜半作」, "[後生誰記當年事,] 淚濺龍床請北征."

66) 陸游, 「寓館晚興」, "百年細數半行路, 萬事不如長醉眼."

67) 陸游, 「秋思」, "日長似歲閑方覺, 事大如天醉亦休."

68) 陆游, 「黃州」, "君看赤壁終陳迹, 生子何須似仲謀."

69) 辛棄疾, 「永遇樂」, "金戈鐵馬, 氣吞萬里如虎."

70) 辛棄疾, 「鹊桥仙」, "闲去闲来几度, [醉扶孤石看飛泉.]"

71) 辛棄疾, 「丑奴兒」, "只消山水光中, 無事過這一夏."

72) 岳飛, 「滿江紅」, "怒發沖冠, [憑闌處, 瀟瀟雨歇.]"

73) 岳飛, 「小重山」, "欲將心事付瑤琴, [知音少,] 弦斷有誰聽."

74) 陸游, 「遊西山村」, "莫笑農家臘酒渾, 豊年留客足雞豚."

75) 辛棄疾, 「西江月.夜行黃沙道中」, "稻花香里說豊年, [聽取蛙聲一片.]"

76) 辛棄疾, 「鹊桥仙 · 山行书所见」, "釀成千頃稻花香, 夜夜費一天风露."

77) 宋杞, 「題李唐采薇圖」, "唐 … 在宣靖間, 已著名."

78) 莊肅, 『畫繼補遺』, "照雅聞唐名."

79) 李唐, 「早知不入時人眼二句」, "雪里煙村雨里灘, 看之容易作之難. 早知不入時人眼, 多買臙脂畫牡丹." 郁逢慶, 『續書畫題跋記』

80) 宋杞의 跋文. "唐初至杭, 無所知者, 貨楷書以自給, 日甚困."

81) 宋 高宗 趙構, 「題李唐長夏江寺圖卷」, "李唐可比唐李思訓."

82) 李唐, 「自題萬壑松風圖軸」, "皇宋宣和甲辰春, 河陽李唐筆."

83) 米芾, 『畵史』, "范寬師荊浩, … 却以常法較之, 山頂好作密林, 自此趨枯老, 水際作
 突兀大石, 自此趨勁硬."

84) 曹昭, 『格古要論』, "李唐山水畵初法李思訓, 其後變化, 愈覺淸新."

85) 郭熙. 郭思, 『林泉高致集』, 「畵訣」, "上留天之位, 下留地之位, 當中方立意定景."

86) 曹昭, 『格古要論』, "其後水不用魚鱗紋, 有盤渦動蕩之勢."

87) 郭熙. 郭思, 『林泉高致集』, 「畵訣」, "上留天之位, 下留地之位, 中間方立意定景."

88) 司空圖, 『二十四詩品』, "不着一字, 盡得風流."

89) 唐文鳳, 『西湖志餘』, 「題馬遠山水圖」, "至唐王潑墨(王洽)輩, 略去筆墨畦畽, 乃發新
 意, 隨賦形迹, 略加點染, 不待經營而神會, 天然自成一家矣. 宋李唐得其不傳之妙,
 爲馬遠父子師. 及遠又出新意, 極簡淡之趣, 號馬半邊. 今此幅得李唐法, 世人以肉眼
 觀之, 無足取也. 若以道眼觀之, 則形不足而意有餘矣."

90) 朱彝尊, 『曝書亭集』 卷54, 「題李唐長夏江寺圖卷」, "山下深紅千頃碧, 山腰松柏勢
 百尺. 古寺樓臺香靄間, 濃陰覆地書掩關. 遠岸蒲帆疾如馬, 何不此地鎖長夏. 李唐淸
 興殊激昂, 山盤水闊開洪荒. 炎風扑面氣蒸鬱, 展卷颯颯生微涼."

91) 張英, 「題李唐長夏江寺圖卷」, "墨光透紙金痕字, 筆陳橫秋斧劈皴."

92) 吳其貞, 『書畵記』, "圖之右角, 畵松風樓閣觀湖之意, 左邊皆煙水湖浪如山奔, 舟楫
 浮沈出沒, 使觀者神情震駭."

93) 上同, "絹畵一大幅, 畵群松於壑內, 兩邊鬪立方塊峻峰, 左低而右高, 左有水流下松
 壑而出, 右有流水下宮闕而出, 下段石坡皆爲斧劈皴, 上段峰頂蓋用側筆直皴, 畵法淸
 潤, 結构高妙. 爲李之神品."

94) 上同, "[李唐雪溪捕魚圖, 絹畵一幅,] 運筆蒼健, 氣韻生動, 爲宋代神品."

95) 上同, "[李唐雪天運粮圖一小幅,] 畵法縱橫, 草草而成, 多得天趣."

96) 饒自然, 『山水家法』, "李唐山水大劈斧皴帶披麻頭, 小筆作人物.屋宇描畵整齊. 畵水
 尤得勢, 與衆不同. 南渡以來, 推爲獨步, 自成一家."

97) 出處未詳, "無古法." "惟欠古意."

98) 莊肅, 『畵繼補遺』, "山水人物, 恬潔滋潤, 時輩不及."

99) 夏文彦, 『圖繪寶鑒』 卷4, 「宋. 南渡後」, "種種臻妙, 院人中獨步也."

100) 上同, "李唐以下, 無出眞右者也."

101) 陳繼儒, 『妮古錄』, "夏圭師李唐."

102) 董其昌, 『畵眼』, "夏圭師李唐, 更加簡率."

103) 曹昭, 『格高要論』, "馬遠師李唐, 下筆嚴整."

104) 朱謀垔, 『畵史會要』, "馬遠 … 畵師李唐, 工山水.人物.花鳥, 獨步畵院."

105) 唐文鳳, 『西湖志餘』, "宋李唐得其不傳之妙, 爲馬遠父子師."

106) 都穆, 『鐵網珊瑚』, "李唐山水落筆老蒼, … 自南渡以來, 未有能及者, 爲可寶也."

107) 上同, "所恨欠古意耳."

108) 董其昌,『容臺別集』卷6,『畫旨』, "北方盤車騾鋼, 筆用李晞古."

109) 倪瓚,「跋夏圭千岩競秀圖」, "非庸工俗吏所能創也. 蓋李唐者, 其源亦出於范荊之間, 夏圭馬遠輩又法李唐."『清閟閣全集』.

110) 卞永譽,『式古堂書畫彙考』, "南渡畫院中人固多, 而惟李晞古爲最, 體格具備古人, 若取法荊關, 蓋可見矣. 近來士人有院畫之議, 豈足謂深知晞古者哉."

111) 張泰階,『寶繪錄』, "余早歲卽寄興繪事, 吾友唐子畏(寅)同志互相推讓商榷, 謂李晞古爲南宋畫院之冠, 其邱壑布置, 雖唐人亦未有過之者, 若余董初學, 不可不專力於斯."

112) 王世貞,『藝苑巵言』, "劉李馬夏又一變也."

113) 『蚹蜕集』,「明林湄蕭照光武渡河圖」, "此圖不合置之幾案間, 刀鳴馬奮勢如山. [層氷踏碎神龍寒, 神龍颯爽豈頓殊.] 感君生意寫須臾, 蕪蔞亭樹偃風呼. 人馬同時絶餔芻, 沙礫黯慘不見人. 前行後隊各有神, 要知駿騎自空塵. [飛騰氷上直輕身, 巖嶅阻折歷霜蹄. 金鞭不斷聲驕嘶, 陰山片片玉埋塵泥. 恨不磨刀充佩鑴, 安得爲我再寫鴻門會. 三看寶塊弄腰帶, 蹋翼起舞公無害.]"

114) 夏文彦,『圖繪寶鑒』, "用墨太多."

115) 莊肅,『畫繼補遺』卷下, "予家舊有蕭照畫扇頭, 高宗題十四字云, 白雲斷處斜陽轉, 幾面遙山獻翠屛."

116) 『四朝聞見錄』, "能使觀者精神如在名山勝水者, 不知其爲畫耳."

117) 蕭雲從,『太平山水畫譜』, "[宋蕭照游范羅山詩云,] 蘿翠松靑護寶幢, 煙波萬里送飛艭, 眞人舊有吹簫事, 俱傍明霞照晚江."

118) 莊肅,『畫繼寶遺』, "山水人物, 恬潔滋潤, 時輩不及"

119) 趙孟頫,「題劉松年便橋圖」, "在絹素上, 金碧山水, … 凜凜生色, … 所作便橋流水, 六龍千騎, 山川煙樹, 種種精妙, 非松年不能爲也."

120) 夏文彦,『圖繪寶鑒』, "[其]筆力頗粗俗."

121) 卞永譽,『式古堂書畫彙考』, "閻次平牧牛圖卷(原注: 凡四段, 高尺餘, 長三尺, 水墨, 絹本) 第一段春牧圖, 風柳平坡, 二牛相間齧草, 一牧童左執繩, 右握鞭, 坐牛背作欲策勢. 第二段夏牧圖, 叢木蓊翳, 淸流汪濊, 二童子各跨一牛, 先後渡水. 第三段秋牧圖, 碧水疏林, 滿堤落葉. 一平頭(卽兒童)跌坐戲蟾, 母子二牛臥樹底, 一牛散羈閑行. 第四段冬牧圖, 古樹槎枒, 漫空風雪, 二牛相去暮歸, 一童披蓑伏牛背."

122) 夏文彦,『圖繪寶鑑』, "次平仿佛李唐, 而迹不逮意."

123) 上同, "師李伯時, 善畫馬."

124) 樓鑰,『攻媿集』卷60,「聚奎堂碑」, "從蘇軾.黃庭堅. 故子侄皆業儒."

125) 周必大,『周益國文忠公集』卷30,「和州防御使贈少師趙公伯驌神道碑」, "遺秦, 補承節郎, 監紹興府餘姚縣酒稅."

126) 上同, "陪從康邸, 最膺顧遇."

127) 上同, "使者聞公(伯驌)議論激昂, 甚加敬憚."

128) 上同, "精教閱, 明階級, 捕逃亡, 禁私役."

129) 上同,「和州防御使贈少師趙公伯驌神道碑」, "欲毁民居, 夷兵墓, 繕營壘."

130) 上同, "自歌所制樂府, 酒罷欲寢, 無疾而逝."

131) 上同, 「和州防禦使贈少師趙公伯驌神道碑」, "累贈至少師."

132) 吳升, 『大觀錄』, "遠山近山, 蜿蜒回復, 分淺深綠, 作橫竪大小點. 似樹非樹, 似皴非皴, 儼若萬松盤鬱也."

133) 上同, "行筆得北苑之墨骨, 倣右丞之設色. 脫盡窠臼, 別開生面."

134) 安岐, 『墨緣匯觀』, "其法大似北苑. 元暉一派. … 此圖設色布景全法大李將軍, 筆法氣韻若董源, 山勢點苔類小米, 乃畫卷中之奇品, 淸潤雅麗, 自成一家."

135) 莊肅, 『畫繼補遺』, "享壽不永."

136) 上同, "交游頗稔."

137) 上同, "千里嘗與士友畫一扇頭, 偶流入廝士之手, 適爲中官張太尉所見, 秦呈高宗."

138) 鄧椿, 『畫繼』, "善靑綠山水, 圖寫人物, 似其爲人, 柔潔異常."

139) 上同, "眞有董北苑王都尉氣格."

140) 曹勳, 『松隱文集』 卷30, 「經山羅漢記」, "寫人物動植, 畫家類能具其相貌, 但吾輩胸次, 自應有一種風規, 俾神氣倐然, 韻味淸遠, 不爲物態所拘, 便有佳處. 況吾所存, 無媚於世而能合於衆情者, 要在悟此."

141) 上同, "[又]博涉書史, 皆妙於丹靑, 以蕭散高邁之氣, 見於毫素. … 以一圓墨舒卷萬象, 俱受聖知."

142) 出處未詳, "取法晉唐, … 效法顧陸."

143) 趙希鵠, 『洞天淸祿集』, 「古畫辨」, "唐小李將軍始作金碧山水, 其後王晉卿.趙大年, 近日趙千里皆爲之."

144) 厲鶚, 『南宋院畫錄』, "和之官至工部侍郎, 夏氏(夏文彦)不列於院人之中. 考周草窓(周密)武林舊事載, 御前畫院僅十人, 和之居其首焉. 或者以和之藝精一世, 命之總攝畫院事, 未可知也. 草窓南渡遺老, 必有所据. 今從之."

145) 周密, 『武林舊事』, 「諸色伎藝人」 1節, "聞退瑢老監, 談先朝舊事."

146) 본문으로 감.

147) 蘇軾, 「赤壁賦」, "白鷺橫江, 水光接天, 縱一葦之所如, 凌萬頃之茫然, 浩浩乎, 如憑虛御風, 而不知其所知, 飄飄乎 如遺世獨立, 羽化而登仙."

148) 湯垕, 『畫鑒』, "時人目爲小吳生."

149) 張彦遠, 『歷代名畫記』 卷2, 「論顧陸張吳用筆」, "離披點畫, 時見缺落."

150) 上同. "此雖筆不周而意周也."

151) 同書 卷9, 「唐朝上」, "[世人]言山水者, 稱陁子頭, 道子脚."

152) 同書 卷1, 「論畫山水樹石」, "吳道玄者, … 縱以怪石崩灘, 若可捫酌."

153) 張丑, 『淸河書畫舫』, "和之畫本工爲平遠, 其寫山頭者, 百無一二."

154) 夏文彦, 『圖繪寶鑒』, "筆法飄逸, [務]去華藻."

155) 上同, "高.孝二朝, 深重其畫."

156) 湯垕, 『畫鑒』, "[更]能脫去習俗, 留意高古, 人未易到也."

157) 吳其貞, 『書畫記』, "書法簡逸, 意趣有餘."

158) 卞永譽, 『式古堂書畫彙考』, "筆意高妙, 眞稀世之珍."

159) 『南宋院畫錄』 卷3, "淸雅圓融."

160) 上同, "樹石動合程法, 覽之沖然, 由其胸中自有風雅也."

161) 『南宋院畫錄』 卷3, ":"[淸俊可愛,] 不謂南渡中有此人物, 吾儕當爲之北面矣."

162) 夏文彦, 『圖繪寶鑒』, "趙叔問居三衢, 治園筑館, 取楚辭之言, 名之曰; 崇蘭 … 命貫道爲之圖. … 居雪川, 深得湖天之景."

163) 『北湖集』 卷4, 「書江貫道所畫扇」, "胸中豈止丘壑, 更有洞庭瀟湘"

164) 出處未詳, "被挾一藝而進 … 待詔尙方, 或賜金帶."

165) 『宋史』, "淡泊爲志."

166) 『南宋六十家集』, 「竹溪十一稿」, "遠山叢叢, 遠樹蒙蒙, 咫尺萬里, 江行其中. 短長何岸, 高低何峰, 彼坻彼峙, 彼瀑彼洪. 晴嵐乍豁, 煙靄蔥蘢, 或斷或續, 且淡且濃."

167) 鄧椿, 『畫繼』, "江叄 … 筆墨學董源, 而豪放過之."

168) 謝應芳, 『龜巢稿』, 「題孫彦學所藏江貫道淸江泛月圖」, "吾聞老郭之傳許與江, 山水絶筆稱無雙."

169) 吳則禮, 『北湖集』 卷2, 「貫道惠其所作屛料理爲大軸題之以詩」, "李成已死作者誰, 元豊以來惟郭熙, 江郎遽出繼二老, 自有三昧非毛錐."

170) 吳則禮, 『北湖集』 卷2, 「贈江貫道」, "卽今海內丹靑妙, 只有南徐江貫道."

171) 『華陽集』 卷33, "[一時]好事者訪求遺墨, 幾與隋珠爭價."

172) 夏文彦, 『圖繪寶鑒』, "尤好寫騾綱.雪獵.磐事等圖, 形容布置, 曲盡其妙, … 筆法類張敦禮."

173) 卞永譽, 『式古堂書畫彙考』, "朱銳學王右丞, 多雪岡磐車之屬, 此圖筆法高簡, 非李唐所能見."

174) 文徵明, 「題朱銳雪景圖」, "宣和待詔朱迪功, 一時畫雪推精工. 筆踪遠法王摩詰, 更說磐車妙無敵."汪砢玉, 『珊瑚網』.

175) 鄧椿, 『畫繼』 卷7, "作百雁.百猿.百馬.百牛.百羊.百鹿圖, 雖極繁夥, 而位置不亂."

176) 陶宗儀, 『書史會要』, "楊妹子, 楊后之妹. 書似寧宗. 遠畫多其所題, 語關情思, 人或譏之."

177) 王世貞, 『藝苑巵言』, "凡遠畫進御, 及頒賜貴戚, 皆命楊娃題署."

178) 趙擴, 「題馬遠踏歌圖」, "宿雨淸畿甸, 朝陽麗帝城, 豊年人樂業, 壟上踏歌行."

179) 『南宋院畫錄』 卷7, "盡水之變, 惟蜀兩孫(孫位.孫知微), 兩孫死後, 其法中."

180) 李日華, 「六硏齋筆記」, "凡狀物者, 得其形不若得其勢, 得其勢不若得其韻, 得其韻不若得其性. 性者, 物自然之天, 技藝之熟, 熟極而自呈, 不容措意者也. … 馬公十二水, 惟得其性, 故飄分蠡杓, 一掬而湖海溪沼之天俱在."『南宋院畫錄』 卷7, 『畫史叢書』 卷5.

181) 上同, "孫知微崩碎石, 鼓怒炫奇, 以取勢而已."

182) 李東陽, 『麓堂詩話』, "眞活水也."

183) 吳其貞, 『書畫記』, "畫法高簡, 意趣有餘."

184) 曹昭, 『格古要論』, "或峭峰直上, 而不見其頂; 或孤舟冷月, 而一人獨坐."

185) 饒自然, 『山水家法』, "人謂馬遠全事邊角, 乃見未多也. 江浙間有峭壁大幛, 則主山

屹立, 浦漵縈回, 長林瀑布, 互相掩映, 且如遠山外低平處, 略見水口, 蒼茫外, 微露塔尖, 此全境也."

186) 郎瑛, 『七修類稿』, "馬遠, 山是大斧劈兼釘頭鼠尾."

187) 出處未詳, "瘦硬如屈鐵"

188) 唐文鳳, 『西湖志餘』, "馬遠樹多斜斜偃蹇, 只今園丁結法, 猶稱馬遠云."

189) 汪砢玉, 『珊瑚網』, "樹枝四等; 丁香范寬, 雀爪郭熙, 火焰李遵道, 拖枝馬遠."

190) 郎瑛, 『七修類稿』, "松是車輪蝴蝶."

191) 董其昌, 『畫旨』, "米元暉寫南徐山, 李唐寫中州山, 馬遠夏圭寫錢唐山." 『容臺別集』卷6.

192) 陸完, "但覺層層景不同, 林泉到處生清風. 意到筆精工莫比, 只許馬遠齋稱雄." (李濬逢, 『續書畫題跋記』.)

193) 張丑, 『淸河書畫舫』, "[夏圭千巖萬壑圖.] 精細之極, 非殘山剩水之比."

194) 『畫法記年』, "夏珪溪橋茅店圖, 淡色人物樓閣精細."

195) 曹昭, 『格古要論』, "夏圭山水, 布置.皴法與馬遠同. 但其意尙蒼直而簡淡. 喜用禿筆, 樹葉間有夾筆. 樓閣不尺界, 信手畫成, 突兀奇怪, 氣韻尤高."

196) 劉泰, 『菊庄集』, 「題夏圭山水詩」, "夏珪丹靑世無敵, 遠近濃淡歸數筆."

197) 董其昌, 『畫眼』, "夏圭師李唐, 更加簡率, 如塑工所謂者, 其意欲盡去模擬蹊逕, 而若滅若沒, 寓二米於筆端."

198) 夏文彦, 『圖繪寶鑒』, "院人中畫山水, 自李唐以下, 無出其右者."

199) 厲鶚, 『南宋院畫錄』, "世稱夜光無與敵, 何如夏君神妙筆. 蒼然勁鐵腕有靈, 開圖展對人愛惜. … 當年畫院不乏人, 紛紛丹碧失天眞; 醉來漫寫金壺汁, 吮毫落紙無纖尖."

200) 夏文彦, 『圖繪寶鑒』, "種種臻妙, 院人中獨步也."

201) 上同, "自李唐以下, 無出其右者也."

202) 朱謀垔, 『畫史會要』, "沒興馬遠."

203) 王履, 「畫楷書」, "馬夏山水, 粗而不流於俗, 細而不流於媚. 有淸曠超凡之韻, 無猥闇蒙塵之鄙格."

204) 出處未詳, "今之馬遠也."

205) 張泰階, 『寶繪錄』, "[馬遠作畫]不尙纖穠嫵媚, 惟以高古蒼勁爲宗."

206) 上同, "全以趣勝, … 吾恐穠粧麗手, 何以措置於其間哉."

207) 王宸, 『題跋』, "宋人馬遠夏珪, 爲北宗冠. 用墨如油, 用筆如勾, 董香光以馬夏爲不入選佛場, 忌之也, 非惡之也."

208) 邵梅臣, 『畫耕偶錄』, "筆墨一道, 各有所長, 不必重南宗輕北宗也. 南宗渲染之妙, 著墨傳神. 北宗勾斫之精, 涉筆成趣. 約指定歸, 則傳墨易, 運筆難. 墨色濃淡可依於法, 頗悟者會於臨摹, 此南宗之所以易於合度. 若論筆意, 則雖研煉畢法, 或姿秀而力不到, 或力到而法不精, 此北宗之所以難於傳長也."

209) 李修易, 『小蓬萊閣畫鑑』, "或問均是筆墨, 而士人作畫, 必推尊南宗, 何也? 余曰, 北宗一擧手卽有法律, 稍有疏忽, 不免遺譏. 故重南宗者, 非輕北宗也, 正畏其難耳."

210) 戴熙, 『習苦齋畫絮』, "士大夫恥言北宗, 馬夏諸公不振久矣. 余嘗欲振起北宗, 惜力不逮也. 有志者不當以寫意了事. 刮垢磨光, 存乎其人."

211) 黃賓虹, 『古畫微』, "有法之極, 而後可至無法之妙, 南宋劉李馬夏悉其精能, 造於簡略, 其神妙於此可見."

212) 莊肅, 『畫繼補遺』, "乃賈師古上足 … 靑過於藍."

213) 『北磵文集』, 「靈隱寺志」 "宋妙峰和尙住靈隱, 嘗有四鬼移之而出, 梁楷畫."

214) 居簡, 『北磵詩集』 卷4, 「贈御前梁宮幹」, "梁楷惜墨如惜金, 醉來赤復成淋漓, … 按圖絶叫喜欲飛, 掉筆授我使我題."

215) 宋文憲, 『宋文憲全公集』, 「題梁楷羲之觀鵝圖」, "君子許有高人之風."

216) 郭若虛, 『圖畫見聞志』 卷1, "落筆雄勁, 而傅彩簡淡."

217) 吳其貞, 『書畫記』, "梁楷 … 畫法簡略, 蓋效吳道子者."

218) 夏文彦, 『圖繪寶鑑』, "院人見其精妙之筆, 無不敬伏."

219) 上同, "師賈師古, 描寫飄逸, 靑過於藍."

220) 趙田俊, "畫法始從梁楷變, 觀圖猶善墨如新, 古來人物爲高品, 滿眼雲煙筆底春." 汪珂玉, 『珊瑚网』 / 厲鶚, 『南宋院畫錄』.

221) 吳大素, 『松齋梅譜』 卷14, 「畫梅人譜」, "圓寂於至元間."

222) 上同, "僧法常 … 喜畫龍虎.猿.鶴.禽獸.山水.樹石.人物, 不曾設色, … 一日造語傷賈似道, 廣捕, 而避罪於越丘氏家. 所作甚多, … 後世變事釋, 圓寂於至元間. 江南士大夫處今存遺迹, 竹差少, 蘆雁亦多贋本, 今存遺像在武林長相寺中."

223) 『南宋六十家』, 「牧溪上人爲作戲墨因賦」, "特畫汀湖一段淸."

224) 上同, "只寫山林一片心."

225) 『宋文憲公全集』, "誰描乳燕落晴空, 筆底能回造化功, 倣佛謝家池上見, 柳絲煙暖水溶溶."

226) 莊肅, 『畫繼補遺』, "[誠]非雅玩, 僅可僧房道舍, 以助淸幽耳."

227) 『日本國寶全集』 第6集, 「解說」, "日本畫道的大恩人."

228) 王柏, 「宿寶峰呈玉澗」, "江湖四十年, 萬象姿描模."

229) 玉澗, "玉澗, 因以爲號."

230) 吳大素, 『松齋梅譜』, "求者漸衆."

231) 『補續高僧傳』 卷24, 「元若芬傳」, "世間宜假不宜眞, 如錢塘八月湖, 西湖雪後諸峰, 極天下偉觀, 二三子當面蹉過, 却求芬道人數點殘墨, 何耶." 『佛敎要籍選刊』, 上海古籍出版社1994年版 第13冊, p.197.

232) 杜甫, 「陪諸貴公子丈八溝攜妓納涼.晚際遇雨二首」, 『杜少陵詩集』 卷1, "竹深留客處, 荷靜納涼時."

233) 楊維楨, 「題趙葵杜甫詩意圖」, "西隱中吉師出此圖於兵火之余, 揚州滌蕩, 斬伐殆盡."

234) 『宋史』, 「趙葵傳」, "葵前後留揚八年."

235) 劉克莊, 『後村先生大全集』 卷120, 劉克莊의 題跋文, "其身廟堂而心巖壑者歟, … 此其所以爲一代之偉人歟."

236) 陳基, 『夷白齋稿』, "觀其畫而思其人 … 因其玩而知其志, 則斯卷也, 豈可少哉."

237) 夏文彦, 『圖繪寶鑒』 "江勢波浪 … 有氣韻, 有筆力, 師古人, 無院體, 惜乎僅作一

郡之景, 畵意不遠耳.

238) 南宋 孟珙의『蒙韃備錄』, 國王出師, 亦從女樂隨行. 率十七八美女, 極慧黠, … 其無甚異"

239) 陳擔,『南宋初河北新道敎考』, "全眞王重陽本士流, 其弟子譚.馬.丘.劉.王.郝, 又皆讀書種子, 故能結納士類, 而士類亦樂就之. 況其創敎在靖康之後, 河北之士正欲避金, 不數十年, 又遭貞祐之變, 燕都亡復, 河北之士又欲避元, 全眞遂爲遺老之逋逃藪."

240) 趙孟頫, "自警", "[齒豁童頭六十三,] 一生事事總堪慙."

241) 趙孟頫, "次韻錢舜擧四慕", "周(莊子)也實曠士 … 淵明亦其人. 九原如可作, 執鞭良所欣."

242)『淸閟閣全集』卷7, "[野飯魚羹何處無,] 不將身作系官奴."

243) 宮天挺, 「嚴子陵垂釣埋灘」第一折 '天下樂', "體乾坤姓王的由他姓王, 他奪了呵奪漢朝, 簒了呵簒漢邦, 到與俺閑人每留下醉鄕"『元曲選外編』上冊, 中華書局, 1959.

244) 范仲淹, 「岳陽數記」,『古文觀止』, "進亦憂, 退亦憂."

245) 李東陽,『麓堂詩話』, "[夫以宗室之親,] 辱於夷狄之變."

246) 倪瓚,『淸閟閣全集』卷10, 「答張仲藻書」, "[僕之所謂畵者, 不過]逸筆草草, [不求形似,] 聊而自娛耳."

247) 董其昌,『容臺別集』卷6,「畵旨」, "元季高人, 皆隱於畵史, 如黃公望 … "

248) 倪瓚, 「述懷」, "馨折拜胥吏, 戴星侯公庭."

249)『僑吳集』, "東南富庶, 爲天下最. 若吳之賦入, 又爲東南最."

250) 董其昌,『畵禪室隨筆』, "元季諸君子畵惟兩波, 一爲董源, 一爲李成. 成畵有郭河陽爲之佐, 亦猶源有僧巨然副之也. 然黃.倪.吳.王四大家, 皆以董.巨起家成名, 至今雙行海內. 至如學李.郭者, 朱澤民唐子華.姚彦卿 俱爲前人蹊徑所壓, 不能自立堂戶."『文淵閣四庫全書』.

251) 上同 "元時畵道最盛, 唯董.巨獨行, 外此皆宗郭熙, 其有名者, 曹雲西.唐子華.姚彦卿.朱澤敏輩, 出其十不能當倪.黃一, 盖風尙使然. 亦由趙文敏提醒品格, 眼目皆正耳."

252) 湯垕,『畵鑒』, "觀畵之法, 先觀氣韻, 次觀筆意.骨法.位置.傳染, 然後形似. … 古人勝士寄興寫意者, 愼不可以形似之."

253)『宋雪齋文集』附錄 楊載의 「大元故翰林學士承旨, 榮祿大夫, 知制誥兼修國史趙公行狀」, "汝幼孤, 不能自强於學問, 終無以覬成人, 吾世則亦已矣."

254)『宋雪齋文集』附錄, 楊載, 「大元故翰林學士承旨, 榮祿大夫, 知制誥兼修國史趙公行狀」, "聖朝必收江南才能之士而用之, 汝非多讀書, 何以異常人."

255) 趙孟頫, 「贈別夾谷公」, "靑靑蕙蘭花, 含英在中林. 春風不披拂, 胡能見幽心."『宋雪齋文集』.

256)『宋史翼』, 「趙若恢傳」, "趙若恢, 字文叔, 宋亡, 避地新昌山, 遇族子孟頫與居, 相得甚. 時元主方求趙氏之賢者, 子昂轉入天台, 依楊氏, 爲元所獲. 若恢以間得脫. 程鉅夫之使江南也, 有司强起之, 稱疾, 且曰, '堯舜在上, 下有巢由, 今孟頫孟貫己爲微箕, 愿容某爲巢.由也.' 鉅夫感其義釋之."

257) 趙孟頫, 「初至都下卽事」, "海上春深柳色濃, 蓬萊宮闕五雲中. 半生落魄江湖上, 今

日鈞天一夢同."『松雪齋文集』.

258) 趙孟頫,「對元世祖」"往事已非那可說, 且將忠直報皇元."(楊載,『趙文敏公行狀』/ 李東陽,『麓堂詩話』/『元史』,「列傳」)

259)『續資治通鑑』, 卷188,「元紀六」,"[帝聞孟頫素貧,] 賜鈔五十錠."

260) 楊載,「趙文敏公行狀」,"叅決庶政, 以分朕憂."

261) 上同,"語必從容久之, 或至夜分乃罷."

262) 趙孟頫,「魏國夫人管氏墓志銘」,"[召入史院, 夫人也懼, 余]以病辭, 同(妻)歸吳興."

263) 趙孟頫,「次韻周公謹見贈」,"平生知我者, 頗亦似公否. [山林期晚步, 鷄黍共尊酒.]"

264) 戴表元,「松雪齋文集序」"古賦凌歷頓迅, 在楚漢之間; 古詩沈涵鮑謝, 自余詩作, 猶傲睨高適 [李翺云.]"『松雪齋文集』.

265)『元史』卷91,"統領諸路府州縣學校祭祀, 教養 … 及考校呈進著述文字."

266) 白壽彝 主編,『中國通史』第14冊,「第三節」,"[正]收用文武才士, [正收用文武才士,因而未到任又彼召回.]"

267)『元史』,「本傳」,"文學之士, 世所難得, 如唐李太白, 宋蘇子瞻, 姓名彰彰然, 常在人耳目. 今朕有趙子昂, 與古人異."

268) 上同,"年老, 畏寒不出."

269) 上同,"遣勑御府賜貂鼠翻披."

270) 上同,"遣使賜衣段."

271) 上同,"遣使存問, 賜上尊酒衣二襲."

272) 趙孟頫,『松雪齋文集』,"中腸慘戚淚常淹."

273) 趙孟頫,『松雪齋文集』,「岳鄂王墓」,"鄂王墳上草離離, 秋日荒原石獸危. 南渡君臣輕社稷, 中原父老望旌旗. 英雄已死嗟何及, 天下中分遂不支. 莫向西湖歌此曲, 水光山色不勝悲."

274) 同書,"士少學之於家, 盖欲出而用之於國, 使聖賢之澤沛然及於天下. 此學者之初心."

275) 同書,"自强於學問."

276) 同書,"多讀書, … 以待聖朝之用."

277) 同書,"以異於常人."

278) 劉承幹,『陵陽集』,"如簡趙子昂云, 余事到翰墨, 藉甚聲價喧. 居然難自藏, 珠玉走中原. 曰藉甚 曰居然, 皆隱寓不足之辭也. 又別趙子昂詩云, 荆州利得習鑿齒, 江左今稱庾子山, 亦以子昂之士元而哀之也."

279) 趙孟頫,『松雪齋文集』,「歸去來辭」,"堯舜在上下有巢由, 今孟頫孟貫已爲微箕, 原容某爲巢由也."

280) 同書,"捉來官府竟何補, 還望故鄉心惘然."

281) 同書,"官居一品, 名滿天下."

282) 趙孟頫, 『松雪齋文集』,「罪出」,"在山爲遠志, 出山爲小草. 古語已云然, 見事苦不早. 平生獨往愿, 丘壑寄懷抱. 圖書時自誤, 野性期自保."

283) 同書,「寄鮮於伯機」,"誤落塵网中, 四度京華春. 澤雉嘆畜樊, 白鷗誰能馴."

284) 同書,「自釋」, "君子重道義, 小人重功名. 天爵元自尊, 世紛何足榮."

285) 同書,「四慕詩次韻錢舜擧」, "周也實曠士, 天地視一身. 去之千載下, 淵明亦其人, … 九原如可作, 執鞭良所欣."

286) 同書,「酬滕野雲」, "閑吟淵明詩, 靜學右軍字."

287) 陶潛,『五柳先生傳論』, "仲尼有言曰, 隱居以求其志, 行義以達道. 吾聞其語, 未見其人. 嗟乎, 如先生近之矣."

288) 趙孟頫,『松雪齋文集』,「送吳幻淸南還序」, "吳君翻然有歸志, … 吳君之心, 余之心也."

289) 上同, "吳君且住, 則余當何如也. 吾鄉有赦君善者, 吾師也. 曰錢選舜擧, 曰蕭和子中, 曰張復亨剛父, 曰陳鼇信仲, 曰姚式子敬, 曰陳康祖無逸, 吾友也. 吾處吾鄉, 從數者遊, 放乎山水之間, 而樂乎名教之中, 讀書彈琴, 足以自娛."

290) 同書, "誤落塵网中, 四度京華春."

291) 趙孟頫,『松雪齋文集』, "宦遊今五年 … 掩卷一淋然."

292) 同書 "非於高尚慕丘園."

293) 同書 卷4,「至元壬辰由集賢出知濟南暫還吳興賦詩書懷」, "多病相如已倦遊, 思歸張翰況蓬秋. 鱸魚蓴菜俱無恙, 鴻雁稻梁非所求. 空有丹志依魏闕, 又携十口過齊州. 閑身却羨沙頭鷺, 飛去飛來百自由."

294) 趙孟頫,「元趙松雪小像立軸」, "濯纓久判從漁父, 束帶寧堪見督郵. 準擬新年棄官去, 百無拘系似沙鷗."(陸詩化,『吳越所見書畫錄』卷2.)

295) 趙孟頫,『松雪齋文集』,「次韻弟子俊」, "歲雲暮矣役事事, 蟋蟀在堂增客愁. 少年風月悲淸夜, 故國山川入素秋. 佳菊已開催節物, 扁舟欲買訪林丘. 從今放浪形骸外, 何處人間有悔尤."

296) 同書,「和子俊感秋」, "空懷岳墅志, 耿耿固長存."

297) 同書,「自警」, "齒豁童頭六十三, 一生事事總堪慙. 唯余筆硯情猶在, 留於人間作笑談."

298) 沈周,「題趙文敏淵明像并書歸去來辭卷」, "典午山河已莫支, 先生歸去自嫌遲."

299) 黃溍,「題趙子昂春郊挟彈圖」, "錦纜牙檣非昨夢, 豈無十畝種瓜田."

300) 李東陽,『麓堂詩話』, "趙子昂書畫絶出, 時律亦淸麗, 其溪上詩曰 錦纜牙檣非昨夢, 鳳笙龍管是誰家. 意亦傷甚. 岳武穆墓曰 南渡君臣輕社稷, 中原父老望旌旗. 句雖佳, 而意已涉秦越. 至對元世祖曰 往事已非那可說, 且將忠直報皇元. 則歸地盡矣. 其畫爲人所題者有曰 前代王孫今閣老, 只畫天閑八尺龍. 有曰 兩岸靑山多少地, 豈無十畝種瓜田. 到江心正好看明月, 却抱琵琶過別船. 則亦幾乎偶矣. 夫以宗室之親, 辱於夷狄之變, 揆之常典, 固已不同. 而其才藝之美. 又足以讒訾之地, 才惡足恃哉."

301) 張丑,『淸河書畫舫』"過爲妍媚纖柔, 殊乏大節不奪之氣."

302) 傅山,『作字示兒孫』, "薄其爲人, 痛惡其書淺俗 … 只緣學問不正, 遂流欽美一途, 心手之不可欺也如此."

303) 孫和,「題趙孟頫宮女啜茗圖」, "崖山遺恨卷黃沙, 彩筆王孫不憶家. 忍向卷中摹舊事, 直須羞煞後庭花."

304) 黃澤, 出處未詳, "黑髮王孫舊宋人, 汴京回首已成塵. 傷心耐見胡兒馬, 何事臨池又寫眞."

305) 徐勃, 「火勃」, "宋室王孫粉墨工, 銀鞍金勒貌花驄. 天閑十萬眞龍種, 空自驕嘶向北風."(『四庫全書』, 「徐氏筆精」)

306) 李東陽, 『麓堂詩話』, "宗室之親, 辱於夷狄之變."

307) 趙孟頫, 『松雪齋集』, 「趙公行狀」, "士大夫莫不頌公之德."

308) 趙孟頫, 「自跋畫卷」 "作畫貴有古意, 若無古意, 雖工無益. 今人但知用筆纖細, 傳色濃艷, 便自謂能手, 殊不知古意旣虧, 百病橫生, 豈可觀也? 吾所作畫, 似乎簡率, 然識者知其近古, 故以爲佳, 此可爲知者道, 不爲不知者說也."張丑, 『淸河書畫舫』 酉集 / 卞永譽, 『式古堂書畫彙考』

309) 趙孟頫, 「對元世祖」 "往事已非那可說, 且將忠直報皇元."(楊載, 『趙文敏公行狀』 / 李東陽, 『麓堂詩話』.)

310) 趙汸, 『東山存稿』, "[錢公跌宕眞率, 格力優暇,] 無怨憤不平, [要爲不可及云.]"

311) 趙孟頫, 『松雪齋文集』 卷6, 「南山樵吟序」, "今之詩雖非古之詩, 而六義則不能盡廢."

312) 劉勰, 『文心雕龍』, "質沿古意而文變今情."

313)『蘭亭跋』, "學書在玩味古人法帖, 悉知其用筆之意, 乃爲有益."

314) 趙孟頫, 「自題幼輿丘壑圖後跋」, "予自少小愛畫, 得寸縑尺楮, 未嘗不命筆橫寫. 此圖是初傳色時所作, 雖筆力未至, 而粗有古意."卞永譽, 『式古堂書畫彙考』, 畫卷16.

315) 趙孟頫, 「自題二羊圖卷」, "余嘗畫馬, 未嘗畫牛, 因仲信求畫, 余故戲爲寫生, 雖不能逼近古人, 頗於氣韻有得."

316) 趙孟頫, 「自題紅衣羅漢圖卷」, "余嘗見盧棱迦羅漢像, 最得西域人情態, 故優入聖域. 皆唐時京師多有西域人, 耳目所接, 語言相通故也. 至五代王齊翰輩, 雖善畫, 要與漢僧何異. 余仕京師久, 頗嘗與天竺僧遊, 故於羅漢像, 自謂其得. 此卷余十七年前所作, 粗有古意, 未知觀者以爲如何也."

317) 趙孟頫, 「題趙孟頫雙松平遠圖」, "盖自唐以來, 如王右丞.大小李將軍 鄭廣文諸公奇絶之迹, 不能一二見. 至吳代荊關董范輩, 皆與近世筆意遼絶. 仆所作者, 雖未敢與古人比, 然視近世畫手, 則自謂少異耳."조맹부의 현존 유작 또는 吳升의 『大觀錄』 참조.

318) 趙孟頫, 「致季宗源二禮」(行書尺牘卷, 北京故宮博物院), "近見張萱橫笛仕女, 精神明潤, 遠在喬仲山鼓琴仕女上, 又李昭道摘爪圖眞迹, 絹素百破碎, 山頭水紋圓勁, 樹木皆古妙, … 但描浪紋樹石屋木而已, 雖較唐畫差少古意, 而幽深平曠, 興趣無窮, 亦妙品."

319) 趙孟頫, 「自跋畫卷」, "宋人畫人物不及唐人甚, 余刻意學唐人, 殆欲盡去宋人筆墨."張丑, 『淸河書畫舫』 酉集 / 卞永譽, 『式古堂書畫彙考』

320) 董其昌, 「題趙氏畫鵲華秋色圖」, "故曰師法取舍, 亦如畫家以有似古人不能變體爲畫奴也. 吳興此圖, 兼右丞北苑二家畫法, 有唐人之致, 去其纖. 有北宋之雄, 去其獷."

321) 趙孟頫, 『松雪齋集』卷5, 「題蒼林疊岫圖」, "久知圖畫非兒戲, 到處雲山是我師."

322) 出處未詳, "目疾未愈, 不能擧筆."

323) 鬱達慶, 『鬱氏書畫題跋記』, "石如飛白木如籀, 寫竹還應八法通. 若也有人能會此, 須知書畫本來同.

324) 趙孟頫, 「吳興淸遠圖記」, 『松雪齋文集』卷7, "春秋佳日, 小舟沂流, 城南衆山, 环周如翠玉琢削. 空浮水上, 與船低昂, 洞庭諸山蒼然可見, 是其最淸遠處耶."

325) 趙孟頫, 「題趙孟頫幼輿丘壑圖卷」, "此圖是初敷色時所作, 雖筆力未至, 而蠢有古意."

326) 趙雍, 「題趙孟頫幼輿丘壑圖卷」, "右先承旨早年所作幼輿丘壑圖, 眞作無疑."

327) 楊維楨, 「題趙孟頫幼輿丘壑圖卷」, "今觀趙文敏用六朝筆法作是圖, 格力似弱, 氣韻終勝."

328) 董其昌, 「題趙孟頫幼輿丘壑圖卷」, "此圖乍披之, 定爲趙伯駒, 觀元人題跋, 知爲鷗波筆, 猶是吳興刻畫前人時也."

329) 趙孟頫, 『松雪齋全集』 "王摩詰能詩更能畫, 詩入聖而畫入神. 自魏晉及唐幾三百年, 惟君獨振, 至是畫家蹊徑, 陶鎔洗刷, 無復餘蘊矣."

330) 董其昌, 「跋趙孟頫洞庭東山圖軸」, "畫洞庭不當繁於樹木, 乃以老木緣岸, 楂枒數株居然搖落湖天寥闊之勢, 從此畫出, 是子昂章法迥絶宋遠處, 足构凌雲臺手, 其昌書."

331) 趙孟頫, 「自題水村圖卷」 "大德六年十一月望日爲錢德鈞作. 子昂."

332) 上同, "後一月, 德鈞持此圖見示, 則已裝成軸矣. 一時信手塗沫, 乃過辱珍重如此, 極令人慙愧."

333) 董其昌, 「題趙孟頫水村圖卷」, "此卷爲子昂得意筆, 在鵲華圖之上, 以其蕭散荒率, 脫盡董巨窠臼."

334) 趙孟頫, 「自題雙松平遠圖卷」, "仆自幼小學書之余, 時時戲弄小筆, 然於山水獨不能工 … ."

335) 楊載, 「大元故翰林學士承旨.榮祿大夫.知制誥兼修國史趙公行狀」, 『松雪齋文集』, "他人畫山水竹石人馬花鳥, 優於此或劣於彼, 公悉造其微, 窮其天趣."

336) 趙孟頫, 「自題重江疊嶂圖卷」, "大德七年二月六日, 吳興趙孟頫畫."

337) 詹景鳳, 『東圖玄覽編』, "靑綠重着色, 法古人. 上面山亦披麻皴, 而下面巓崖峭壁, 亂石叅差, 或巨, 或小. 幷作刮鐵, 帶小劈斧."

338) 趙孟頫, 「胆巴碑」, 『松雪齋文集』, "欲使淸風傳萬古, 須如明月印千江."

339) 張孝祥 「西江月·過洞庭」, "[素月分輝, 明河共影,] 表里俱澄澈."

340) 夏文彦, 『圖繪寶鑑』, "榮際五朝, 名滿四海."

341) 黃公望, 「題趙孟頫千字文」, "當年親見公揮洒, 松雪齋中小學生."

342) 柳貫, 「題子久天地石壁圖詩」, "吳興室內大弟子."

343) 倪瓚, 『淸閟閣全集』, "趙榮祿高情散朗, 殆似晉宋間人, 故其文章翰墨, 如珊瑚玉樹, 自足照映淸時, 雖寸縑尺楮, 散落人間, 莫不以爲寶也."

344) 倪瓚, 『淸閟閣全集』卷8, 「題大痴畫」, "黃翁子久, 雖不能夢見房山.鷗波, 要亦非近世畫手可及."

345) 柯九思,「題趙仲穆江山秋霽圖」,"國朝名畫誰第一, 只數吳興趙翰林. 高標雅韻化幽壤, 斷練遺楮輕黃金."『草雅堂集』卷1.

346) 王世貞,『藝苑巵言』,"趙松雪孟頫, 梅道人吳仲圭. 大癡老人黃子久, 黃鶴山樵王蒙叔明, 元四家也. 高彦敬.倪雲鎮.方方壺. 品之逸者也. 盛懋.錢選, 其次也."

347) 屠隆,『畫箋』,"若云善畫, 何以上擬古人, 而爲後世藏寶? 如趙松雪.黃子久.王叔明.吳仲圭之四大家, 及錢舜擧.倪雲林.趙仲穆董, 形神俱妙, 絶無邪學, 可垂久不磨. 此眞士氣畫也."

348) 董其昌,『容臺別集』卷6,『畫旨』,"勝國時畫道獨盛於趙中, 若趙吳興.黃鶴山樵.吳仲圭.黃子久, 其尤卓然者. … 趙集賢畫爲元人冠冕."

349) 董其昌,『畫眼』,"由趙文敏提醒品格, 眼目皆正."『美術叢書』.

350) 王時敏,「題王玄照仿趙文敏巨幅」,"趙文敏, 當至元大德間, 風流文彩, 冠冕一時, 畫更高華閎麗, 類其爲人."

351) 王時敏,「跋石谷仿趙松雪筆」,"趙於古法中, 以高華工麗爲元畫之冠."

352) 王原祁,『麓臺題畫稿』,「畫家總論題畫呈八叔」,"元季趙吳興發藻麗於渾厚之中, 高房山示變化於筆墨之表, 如董巨米家精神爲一家眷屬, 以後王黃倪吳闡發其旨, 各有言外意, 吳興房山之學, 方見祖述不虛, 董巨二米之傳, 益信淵源有自矣."

353) 鄧文原,『巴西文集』,「故太中大夫刑部尚書高公行狀」,"[不苟媚事權貴,] 爲六部尚書器重."

354) 虞集,『道園學古錄』卷1,"不見湖州三百年, 高公尚書生古燕."

355) 朱德潤,『存復齋文集』卷10,「題高彦敬尚書雲山圖」,"高侯回紇長髯客, 唾灑冰紈作秋色."

356) 倪瓚,『清閟閣全集』卷8,"吳興筆法鍾山裔, 只有高髯不讓渠."

357) 張雨,『貞居先生詩集』卷3,"我識房山紫髯叟, 雅好山澤嗜杯酒."

358) 鄧文原,『巴西文集』「故太中大夫刑部尚書高公行狀」,"性極坦易, 然與世落落寡合. 遇知己則傾肝鬲與交, 終身亦不復疑貳."

359) 袁桷,「仰高倡酬詩卷序」,"房山筆精墨潤, 澹然丘壑, 日見於游藝. 此詩之作, 其所以惓惓不忘者, 難與俗子語, 姑以見夫思賢之心, 在於寬閑自得之後, 不在於爵祿有列之時也."

360) 夏文彦,『圖繪寶鑒』,"[善山水,] 始師二米, 後學董源李成."

361) 高克恭,「自題春雲曉靄圖」,"歲在庚子九月廿日爲伯圭畫春雲曉靄圖."

362) 李衎,「題高彦敬春山晴雨圖軸」,"彦敬侍御, 爲予畫此圖, 乃作詩云, 春山半晴雨, 色現行雲底. 佛髻欲爭妍, 政公勤梳洗. 大德己亥夏四月, 息齋道人書."

363) 朱德潤,『存復齋文集』,"高侯畫學, 簡淡處似米元暉, 從密處似僧巨然, 天眞爛漫處似董北苑, 後人鮮能備其法者."

364) 童冀,『尚絅齋集』卷4.,"天下幾人畫董元, 近代獨數高房山. 房山不獨妙形似, 輔以丹碧增其妍."

365) 虞集,『道園學古錄』卷2,"國朝名筆誰第一, 尚書醉後妙無敵."

366) 張羽,『靜居集』卷3,"近代丹靑誰最豪, 南趙魏北有高."

367) 上同, "房山尚書初事米, 晚自名家稱絶美. 藝高一代誰頡頑, 只數吳興趙公子."

368) 陳基, 『夷白齋稿』卷5, "高侯高侯畫無敵."

369) 裘萬頃, 『竹齋詩集』卷2, "國朝畫手不可數, 神妙獨數高尚書. 尚書意匠悟二米. 筆力固與常人殊."

370) 張憲, 『王笥集』卷6, 「題高尚書畫」, "高侯畫山誰與匹, 名重當今稱第一."

371) 柯九思, 『草堂雅集』卷1, "尚書筆力驚千古."

372) 張羽, 『靜居集』卷3, "吳興八俊皆奇才, … 豈知錢郎節獨苦, 老作畫師頭雪白."

373) 戴表元, 『剡源文集』卷18, 「題畫」, "酒不醉不能畫. … 醉醺醺然心手調和時, 是其畫趣, 畫成亦不暇計較, 往往爲好事者持出."

374) 錢選, 「自題紫桑翁像」, "晉陶淵明得天眞之趣, 無靑州從事而不可陶寫胸中磊落. 嘗命童子佩壺以隨, 故時人模寫之, 余不敏, 亦圖此以自況. 霅溪翁錢選舜擧畫於太湖之濱, 幷題."

375) 錢選, "一日興來何可遏, 開窓寫出碧巖巖. [江南北苑出奇才, 千里溪出笔底回.] 不管六朝興廢事, 一樽且向畫圖開." 『元詩選』21集, 「習懶齋稿」.

376) 趙汸, 『東山存稿』卷2, "淸邁博洽, 寄興深遠, … 格力猶暇, 無怨憤不平之意."

377) 錢選, 「自題浮玉山居圖卷」, "瞻彼南山岑, 白雲何翩翩. 下有幽栖人, 嘯歌樂徂年. 叢石映淸泚, 嘉木澹芳妍. 日月無終極, 陵谷從變遷. 神襟軼寥廓, 興寄揮五弦. 塵影一以絶, 招隱奚足言. 右題余自畫山居圖, 吳興錢選舜擧."

378) 夏文彦, 『圖繪寶鑒』, "靑綠山水師趙千里."

379) 朱同, 『覆瓿集』, 「書錢舜擧畫後」, "吳興錢舜擧之畫, 精巧工致, 妙於形似, … 筆法所自本乎小李將軍."

380) 錢維善, 『江月松風集』卷12, 「題錢舜擧弁山雪望圖」, "千峰玉立弁山東, 湖定移舟入鏡中. 一代風流惟見畫, 令人轉憶霅溪翁."

381) 方回, 『桐江續集』, 「題錢舜擧着色山水」, "此畫老錢暮年筆, 眞成一紙直千金."

382) 陳泰, 『所安遺集』, 「題錢舜擧所畫吳興山水圖」, "畫師小景如傳神, 自昔水墨無丹靑, … 吳興山水雖可摹, 老錢丹靑今世無."

383) 張羽, 『靜居集』卷2, 「錢舜擧溪沂圖」, "自云布置師北苑."

384) 陳泰, 『所安遺集』, "老錢變法米家譜."

385) 貢師泰, 『玩齋集』卷10, 「貞素先生墓地銘」, "吾聞燕趙多奇士, 庶幾觀之, 豈齪齪求官者比耶."

386) 邵亨貞, 『野處集』卷2, 「題錢素庵所藏曹雲翁手書龍眠述古圖序」, "風流文采, 不減古人."

387) 楊載, 『楊仲弘詩集』卷7, 「寄曹雲西」, "羨君卜宅遠紛龐, 長把絲綸釣大江 … 消磨歲月書千卷, 傲睨乾坤酒一缸."

388) 邵亨貞, 『野處集』卷2. "晚年目明, 手書細字, 精致可憐."

389) 貢師泰, 『玩齋集』卷10, 「貞素先生墓地銘」, "益治圃, 種花竹, 日與賓客故人以詩酒相娛樂, 醉卽慢歌江左, 詩賢詩詞, 或放筆作圖畫, 掀髥長嘯, 人莫窺其際也."

390) 陶宗儀, 『南村詩集』, 「曹氏園池行」, "浙右園池不多數, 曹氏經營最云古. … 翁之

交游皆吉士, 趙.鄧.虞[.黃.陳.杜.李].”

391) 『玩齋集』卷10,「貞素先生墓地銘」, “外和內剛, 寡嗜欲.”

392) 上同, “志尙淸素.”

393) 曹知白,「自題寒林圖」僧弟自聞以不得予畫爲恨, 幾閑有此不了者, 卽了與之, 然未爲佳. 他時有得意者爲易之. 泰定乙丑九日, 雲西兄作.

394) 曹知白,「自題雙松圖」, “天曆二年八月, 雲西作此松樹障子, 遠寄石抹伯善以寓相思.”

395) 曹知白,「自題雪山圖」, “雲西爲古泉作.”

396) 曹知白,「自題疏松幽岫圖」, “壬申生人, 時年八十歲, 至正辛卯仲春, 雲西志.”

397) 董其昌, 『畫禪室隨筆』卷2, “[趙]本師馮覲.郭熙.” 『文淵閣四庫全書』.

398) 何良俊, 『四友齋叢說』卷16, “吾松善畫者在勝國時莫過曹雲西, 其平遠法李成, 山水師郭熙, 蓋郭熙亦本之李成也.”

399) 倪瓚, 『淸閟閣全集』卷4,「題趙雲西畫松石」, “雲西老人子曹子, 畫手遠師韋與李.”

400) 『竹齋詩集』卷2,「曹雲西畫山水圖」, “文章驚世所重, 筆力到老更工.”

401) 朱德潤, 『存復齋續集』, “秀異絕人, 讀書一過輒能記, 每以詩文自喜, 善書札, 尤工畫, 山水人物有古作者風.”

402) 朱德潤, 『存復齋續集』, “藝成而下, 足以掩德.”

403) 上同, “是子畫亦有成, 先生勿止之.”

404) 朱德潤, 『存復齋文集』,「有元儒學提擧朱君墓志銘」, “吳挾吾能, 事兩朝而弗偶, 是宰物者不吾與也. 其歸飮三江水食吳門蓴乎.”

405) 上同, “杜門屛處, 討論經籍, 增益學業, 不求聞達, 垂三十年, 聲譽彌著.”

406) 朱德潤,「自題松溪放艇圖」, “醜石半蹲山下虎, 長松倒臥水中龍. 試君眼力知多少.”

407) 朱德潤,「自題秀野軒圖」, “至正二十四年甲辰四月十日, 睢陽山人時年七十有一, 朱德潤, 畫幷記.”

408) 董其昌, 『容臺別集』卷6, 『畫旨』, “出其十, 不及倪黃一.”

409) 朱德潤, 『存復齋文集』,「附錄」, “畫則規矩出入李昭道父子之間.”

410) 朱德潤, 『存復齋集』卷4, “仆少小喜作書畫, 至日漸月漬, 不覺爲玩物喪志之習. 今屢爲人求取. 乃欲罷不能. 然於風和日明傍花隨柳之時, 觀山川林壑遠近之勢, 感春夏草木榮悴之變, 朝淸而夕昏, 遠淡而近濃, 凭高覽遠, 亦足以樂天眞而適興焉爾.”

411) 朱德潤, 『存復齋文集』“征鞍度居康, 畫筆記行稿.”

412) 倪瓚, 『淸閟閣全集』卷8, “朱君詩畫今稱絕, 片紙斷縑人寶藏.”

413) 楊惟楨,「題朱澤民山水」, “筆迹遠過李感熙”

414) 『海叟詩集』,「觀朱澤民所畫山水圖有感」, “朱公圖畫愛者衆, 聲价端如古人重. 士公巨卿數見尋, 往往閉門稱腕痛.”

415) 『元史』卷91, “統領諸路府州縣學校祭祀, 教養 … 及考校呈進著述文字.”

416) 朱晞顏 撰, 『瓢泉吟稿』,「送唐子華序」, “挾之至都, 進薦仁宗.”

417) 董斯張, 『吳興備志』卷12, “見法書名畫極多.”

418) 董斯張, 『吳興備志』卷12,, “師儒之命於朝廷者.”

419) 上同, "子華素懦, 又儒士, 不習武事."

420) 朱晞顏, 『瓢泉吟稿』, 「送唐子華序」, "既至, 撤枹鼓, 散兵卒, 獨引僮奴一人, 經造大姓家, 與之揖遜爲禮, 或持酒脯以往, 談笑爲樂, 因得推致心腹. 久之 …, 終歲不聞有寇盜之患."

421) 張翥, 「送唐子華赴江陰州教授」, "廣文三絶畫尤工."＊역자) 廣文은 鄭虔의 별칭이다. 그가 廣文館博士를 지냈기에 이렇게 불렸다.

422) 『江陰縣志』卷16, "怪君體弱必甚雄, 聲名壯健驚老翁."

423) 『江陰縣志』, 「序」, "奉餞子華教授北上, 時癸酉三月."

424) 傅與礪, 「送唐子華赴興照磨」, 『傅與礪詩集』卷5, "聞君秋思滿南朝, 行李今晨發帝都. 幕府初乘從事馬, 江城還憶步兵鑪. 樹浮白日山侵越, 潮蹴靑天海入吳. 閑暇凭高動詩興, 須成一醉掃新圖."

425) 甘立, 「送唐子華嘉興照磨」, 『國朝風雅』卷17, "羨子才名久, 人稱老鄭虔. 風流今共識, 政事昔曾傳."

426) 『安雅堂集』卷9, 「嘉興路總管府架閣庫記」, "以辭翰名世, 然實長於政務."

427) 危素, 『危太朴文集』卷2, "核田均稅."

428) 危素, 『危太朴文集』卷2, "[官民]涕泣, 塑像祀春秋."

429) 張羽, 『靜居集』卷2, 「唐子華雲山歌」, "長松平遠早已工, 更上歙州看山水."

430) 唐棣, 出處未詳, "久欲依山每恨遲, 居貧難辦買山貲. 貪收古畫人誰購, 愛種名花手自移. 近日看書愁散漫, 經年晒藥補淸羸. 裁詩寄與諸朝士, 還道如今老更痴."

431) 凌雲翰, 『柘軒集』, "我識吳興唐子華, 丹靑一出便名家."

432) 袞萬頃, 『竹齋詩集』, "近來山水畫郭熙, 江南獨數休寧令."

433) 沈夢麟, 『花溪集』, "唐侯胸中有丘壑, … 下視衆史俱群空. 吁嗟此公今已逝, 流傳遺墨人間世.

434) 郭熙. 郭思, 『林泉高致集』, 「畫訣」, "上留天之位, 下留地之位, 當中方立意定景."

435) 唐棣, 「自題松蔭聚飮圖」, "元統甲戌冬十一月, 吳興唐棣子華制."

436) 唐棣, 「自題霜浦歸漁圖卷」 "至元又戊寅冬十一月, 吳興唐棣子華作."

437) 唐棣, 「自題雪港捕魚圖軸」, "壬辰十月廿日吳興唐棣子華作."

438) 夏文彦, 『圖繪寶鑒』, "唐棣 … 畫山水師郭熙, 亦可觀."

439) 沈夢麟, 『花溪集』, 「唐知州雙松圖序」, "畫山初學趙魏公, 晚年縱筆入韋偃."

440) 張羽, 『靜居集』, "唐侯本是雪川秀, 愛畫倣佛董與李."

441) 詹景鳳, 『東圖玄覽』, "唐棣子華秋山餞別圖 … 布景法唐人, 出入黃子久."

442) 張丑, 『淸河書畫舫』, "唐棣寒林圖全師叔達(董源)典型, 燦然如元人之巨擘."

443) 唐棣, 「題岸闊帆懸圖」, "用北苑法寫王灣詩意."

444) 淸 高宗 弘曆, 「題姚彦卿雪江游艇圖卷」, "天寒魚不餌, 雪江集網師. 別有垂竿者, 或謂是翁痴. 翁云取適耳, 寧爲鷖鷘. 癸未新春御題."

445) 詹景鳳, 『東圖玄覽』, "元人姚彦卿絹寫山水一軸, 師郭熙, 筆勁捷而近俗, 乏高曠之趣."

446) 夏文彦, 『圖繪寶鑒』, "孟玉澗 吳庭暉, 皆吳興人, 畫靑綠山水花鳥, 雖極精密, 然

未免工氣. 同時有姚彦卿, 亦能畫."

447) 上同, "畫山水師郭熙, 亦可觀."

448) 董其昌, 『畫禪室隨筆』卷2, "元時畫道最盛, 唯董.巨獨行, 外此皆宗郭熙, 其有名者, 曹雲西.唐子華.姚彦卿.朱澤敏輩, 出其十不能當倪.黃一, 蓋風尙使然. 亦由趙文敏提醒品格, 眼目皆正耳."『美術叢書』

449) 上同, "元季諸君子畫唯兩派, 一爲董源, 一爲李成. 成畫有郭河陽爲之佐, 猶源畫有僧巨然副之也. 黃倪吳王四大家, 皆以董巨起家成名, 至今隻行海內. 至如學李郭者, 朱澤民唐子華姚彦卿, 俱爲前人蹊徑所壓, 不能自立堂戶."『文淵閣四庫全書』.

450) 『曹氏刊本』, "乃陸神童之次弟也, 系姑蘇琴川子遊巷居, 髫齡(七.八歲)時, 螟蛉溫州黃氏爲嗣, 因而姓焉. 其父九旬時, 方立嗣, 見子久, 乃云, 黃公望子久矣."

451) 『淸一統志蘇州府山川目』, "乃常熟縣地."

452) 陳繼儒, 『筆記』卷2, 『寶顔秘笈』, "黃公望, 本常熟陸神童之弟, 出繼永嘉黃氏, 故姓黃."

453) 王穉登, 『丹靑志』, "黃公望, 常熟人."

454) 王逢, 『梧溪集』卷4, 「題黃大痴山水注」, "嘗椽中臺察院."

455) 楊中弘, 「次韻黃子久獄中見贈」, "世故無涯方扰扰, 人生如夢竟昏昏. 何時再會吳江上, 共泛扁舟醉瓦盆."

456) 鄭元佑, "會張閭平章被誣, 果之, 得不死, 遂入道云,"『梧溪集』

457) 鍾嗣成, 『錄鬼簿』卷下, "改號一峰."

458) 上同, "易姓名爲苦行, 號淨墅, 又號大痴."

459) 『曹氏刊本』, "在京爲權貴所中, 改號一峰. … 易姓名爲苦行淨竪, 又號大痴翁."

460) 兪樾, 『茶香室叢鈔』, "署款大痴道人靜竪"

461) 劉鳳, 『續吳先賢贊』, 「藝事紀錄匯編」, "爲黃冠, 往來吳越間, 教授弟子, 無問所業, 談儒墨黃老."

462) 陶宗儀, 『輟耕錄』, "其徒弟沈生, 狎近側一女道姑. 同門有欲白之於師, 沈懼, 引廚刀自割其執, 幾死

463) 黃公望, 『寫山水訣』, "學者當盡心焉."

464) 上同, "作畫大要去邪.甛.俗.賴四箇字."

465) 王逢, 『梧溪集』卷1, 「奉簡黃大痴尊師」, "十年淞上筑仙關, 猿鶴如童守大遷."

466) 高啓, 『鳧藻集』卷4, 「題天池圖」, "吳華山有天池石壁, … 元泰定間, 大痴黃先生遊而愛之, 爲圖四.三本, 而池之名益著."

467) 楊維楨, 『東維子文集』卷28, 「跋其門入沈瑞繪跋君山吹笛圖」, "予往年與大痴道人扁舟東西泖間, 或乘興涉海, 抵小金山, 道人出所制小鐵笛."

468) 楊維楨, 『鐵崖先生古樂府』卷2, 「五遊湖」"道人臥舟吹鐵笛."

469) 楊瑀, 『山居新語』, "黃子久, … 閣子靜 徐子方 趙松雪諸名公, 莫不友愛之, 一日與客遊孤山, 聞湖中笛聲. 子久曰, 此鐵笛聲也. 少頃, 子久亦以鐵笛自吹下山. 遊湖者吹笛上山, 乃吾子行也, 二公略不相顧, 笛聲不輟, 交臂而去. 一時興趣, 又過於桓伊也."

470) 楊維楨, 『東維子文集』, 『鐵崖先生古樂府』, 「望洞庭詩序」, "乙酉(1345)除夕, 余雪

中望洞庭."

471) 楊維楨, 『東維子文集』, 『鐵崖先生古樂府』, 「望洞庭詩序」, "琼田三萬六千頃, 七十二朵青蓮開. 道人鐵精(鐵笛)持在手, 嘯引紫鳳朝蓬萊."

472) 黃公望, 「題倪雲林六君子圖」, "居然相對六君子, 正直特立無偏頗."

473) 李日華, 『六硯齋筆記』, "陳郡丞嘗謂余言, 黃子久終日只在荒山亂石叢木深篠中坐, 意態忽忽, 人莫測其所爲. 又居泖中通海處, 看激流襲浪, 風雨驟至, 雖水怪悲詫, 亦不顧."

474) 魚翼, 『海虞畵苑略』, "嘗於月夜棹孤舟, 出西郭門, 循山而行, 山盡抵湖橋, 以長繩系, 酒瓶於船尾, 返舟行至齊女墓下, 率繩取瓶, 繩斷, 撫掌大笑, 聲振山谷, 人望之以爲神仙云."

475) 魚翼, 『海虞畵苑略』, "隱居小山, 每月夜, 携瓶酒, 坐湖橋, 獨飲淸吟, 酒罷, 投瓶水中, 橋殆滿."

476) 黃公望, 「題倪雲林春林遠岫圖」, "至正二年十二月十一日, 叔明持元鎭春林遠岫, 幷示此紙, 索拙筆以毗之, 老眼昏甚, 手不應心, 聊塞來意, 幷題一絶云, 春林遠岫雲林畵, 意態蕭然物外情. 老眼堪憐似張籍, 看花玄圃欠分明."

477) 李日華, 『紫挑軒雜綴』, "黃子久年九十餘, 碧瞳丹頰."

478) 郟掄逵, 『虞山畵志』, "年九十, 貌如童顔."

479) 黃公望, 「題夏山圖」, "今老甚, 目力昏花, 又不復能作矣."

480) 楊仲弘, 『楊仲弘詩集』 卷45, 「再用韻贈子久」, "塵埃深滅迹, 霜雪暗盈頭. 始見神龜夢, 終營狡兎謀. 雪埋東郭履, 月滿太湖舟. 急景誰推殼, 流年孰唱籌."

481) 姜紹書, 『無聲詩史』, "往來三吳"

482) 陶宗儀, 『輟耕錄』 卷9, "[杭州赤山之陰, 曰]筲箕泉, 黃大痴所嘗結廬處."

483) 姜紹書, 『無聲詩史』, "大痴道人, 隱於杭州筲箕泉."

484) 王逢, 『梧溪集』, 「題黃大痴山水詩」, "十年不見黃大痴, … 大痴眞是人中豪."

485) 同書 卷1, "顧我丹臺名有在, 幾時來隱陸機山."

486) 周亮工, 『書影』, "[李君實曰,] 常聞人說黃子久, … 一日於武林虎跑, 方同數客立石上. 忽四山雲霧擁溢鬱勃, 片時意不見子久, 以爲仙去."

487) 孫承澤, 『庚子消夏記』, "人傳子久於武林虎跑石上飛昇."

488) 方薰, 『山靜居論畵』, "辭世後, 以有見其吹橫竹出秦關, 遂以爲蟬脫不死."

489) 『山居新語』, "博學多能."

490) 鍾嗣成, 『錄鬼簿』, "至於天下之事, 無所不能."

491) 朱謀垔, 『畵史會要』, "經史二氏九流之學, 無不通曉."

492) 陳垣, 『南宋初河北新道敎考』, "盖屛去妄幻, 獨全其眞之意也."

493) 陳垣, 『南宋初河北新道敎考』, "全眞王重陽本士流, 其弟子譚.馬.丘.劉.王.郝, 又皆讀書種子, 故能結納士類, 而士類亦樂就之. 況其創敎在靖康之後, 河北之士正欲避金, 不數十年, 又遭貞祐之變, 燕都亡復, 河北之士又欲避元, 全眞遂爲遺老之逋逃藪."

494) 鄭思蕭, 『心史』, 「大義略敍」.

495) 何良俊, 『四友齋叢說』 卷29, 「畵二」, "恥仕胡元, 隱居求高."

496) 『常熟縣志』, "絶意仕途."

497) 張丑, 『淸河書畫舫』, "大痴畫格有二, 一種作淺絳色者, 山頭多岩石, 筆勢雄偉, 一種作水墨者, 皴紋極少, 筆意尤爲簡遠. … 近見吳氏藏公富春山居圖卷, 淸眞秀拔, 繁簡得中."

498) 黃公望, 「自題九峰雪霽圖」, "至正九年春正月爲彦功作雪山, 次春雪大作, 凡兩三次, 直至畢工方止, 亦奇事也. 大痴道人時年八十有一, 書此以記歲月云."

499) 黃公望, 『寫山水訣』, "畫石之法, 先從淡墨起, 可改可救, 漸用濃墨者爲上."

500) 上同, "冬景借地以爲雪."

501) 李日華, 『六硯齋筆記』, "體格俱方, 以筆顓拖下, 取刷絲飛白之勢, 而以淡墨籠之, 乃子久稍變荊, 關法而爲之者, 他人無是也."

502) 董其昌, 『畫禪室隨筆』 『畫旨』, "作畫, 凡山俱要有凹凸之形, 先勾山外形象, 其中則用直皴, 此子久法也."

503) 黃公望, 「題仙山圖」, "至元戊寅九月一峰道人爲貞居畫."

504) 倪瓚, 「題黃公望仙山圖」, "東望蓬萊弱水長, 方壺官闕鎭芝房. 誰憐誤落塵寰久, 曾嗽飛霞燕帝觴. 玉觀碧臺紫霧高, 背騎丹鳳姿遊遨. 雙成不喚吹笙侶, 閬苑春深醉仙桃. 至正己亥四月十七日, 過張外史山居, 觀仙山圖, 遂題二絶於大痴畫, 懶瓚."

505) 黃公望, 「題黃公望天池石壁圖」, "至正元年十月, 大痴道人爲性之作天池石壁圖, 時年七十有三."

506) 張庚, 『圖畫精意識』, "大痴天池石壁圖, 入手雜樹一林, 邊右四松高起, 石側茅屋, 此第一層甚淺. 林外隔溪卽起大山, 層層而上, 山之右掜出一池, 人家臨池, 池上起陡壁, 壁罅出瀑水下注, 以而橋閣接住, 不露水口, 彌覺幽深, 此點題也. 陡壁卽大山之頂, 綿亙入右而削下者, 非另爲之也. 盖通幅惟此一大山盤礴, 頂外列小山兩層, … 又爲小峰叄差, 虛映於後爲兩層也. 混淪雄厚, 嵐氣溢幅, 眞屬壯觀."

507) 方薰, 『山靜居畫論』 卷下, "[痴翁設色, 與墨氣融洽爲一, 渲染烘托, 妙奪化工.] 其畫高峰絶壁, 往往鉤勒楞廓, 而不施皴擦, 氣韻自能深厚."

508) 黃公望, 「自題富春山居圖卷」, "至正七年, 仆歸富春山居, 無用師偕往, 暇日於南樓援筆寫成此卷, 興之所至, 不覺亹亹布置如許, 逐旋塡剳, 閱三四載未得完備, 盖因留在山中. 而雲遊在外故爾. 早晚得暇, 當爲着筆. 無用過慮, 有巧取豪奪者, 俾先識卷末, 庶使知其成就之難也. 十年靑龍在庚寅歇節前一日, 大痴學人書於雲間夏氏知止堂."

509) 董其昌, 「跋黃公望富春山居圖卷」(無用師本), "[請]此卷一觀, 如詣寶所, 虛往實歸. 自謂一日淸福, 心脾俱暢. [頃奉使三湘, 取道涇里, 友人華中翰爲予和會, 獲購此圖, 藏之畫禪室中, 與摩詰雪江共相映發.] 吾師乎? 吾師乎? 一丘五嶽, 都具是矣. [丙申(成化十二年)十月七日, 書于龍華浦舟中, 董其昌.]" 『式古堂書畫彙考』 卷48.

510) 張庚, 『圖畫精意識』, "誠爲藝林飛仙, 迥出塵埃之外者也."

511) 鄒之麟, 「題黃公望富春山居圖」, "知者論子久畫, 書中之右軍也, 聖矣, 至若富春圖, 筆端變化鼓舞, 右軍之蘭亭也, 聖而神矣."

512) 董其昌, 『容臺別集』 卷6, 『畫旨』, "黃子久寫海虞山."

513) 黃公望, 「題趙孟頫千字文卷後」, "當年親見公揮洒, 松雪齋中小學生."

514) 柳貫, 「題子久天地石壁圖詩」, "吳興室內大弟子."

515) 董其昌, 「題趙氏畫鵲華秋色圖」, "有唐人之致, 去其纖, 有北宋之雄去其獷."

516) 孫岳頌 等, 『佩文齋書畫譜』卷16, 「論畫」, 6著錄, "作山水者, 必以董爲師法, 如吟詩之學杜也."

517) 黃公望, 『寫山水訣』, "董源坡脚下多有碎石, 乃畫建康山勢."

518) 黃公望, 『寫山水訣』, "董源小山石謂之礬頭, 山中皆有雲氣, 此皆金陵山景."

519) 上同, "皮袋中置描筆在內, 或於好景處, 見樹有怪異, 便當模寫記之."

520) 黃公望, 『寫山水訣』, "樹要四面俱有幹與枝, 蓋取其圓潤. … 山頭要折搭轉換, 山脈皆順, 此活法也. 衆峰相揖遜, 萬樹相從, 如大軍領卒, 森然有不可遜之色, 此寫眞山之形也."

521) 『莊子』, 「應帝王」, "亦虛而已, 至人之用心若鏡, 不將不迎, 應而不藏, 故能勝物而不傷."

522) 上同, "遊心於淡, 合氣於漠, 順物自然而無容私焉."

523) 秦祖永, 『畫學心印』, "氣韻必無意中流露, 乃爲眞氣韻. 然如此境界, 惟元之倪.黃庶其得之, 此中巧妙, 靜觀自得, 非躁妄之人所能領會."

524) 楊維楨, 「西湖竹枝詞」, "博書史, 尤通音律圖緯之學. [詩工晩唐.]"

525) 鍾嗣成, 『錄鬼簿』, "至於天下之事, 無所不知, 下至薄技小藝, 無所不能, 長詞短曲, 落筆卽成."

526) 夏文彥, 『圖繪寶鑒』, "自成一家, … 自有一種風度."

527) 郭若虛, 『圖畫見聞志』「論三家山水」, "才高出流, … 百代標程."

528) 湯垕, 『畫鑒』, "李成.范寬.董源, … 三家照耀古今, 爲百代師法."

529) 黃公望, 『寫山水訣』, "近代作畫, 多宗董源 李成二家."

530) 張雨, 『貞居先生詩集』, 「題大癡哥畫山水」, "獨得荊關法."

531) 楊維楨, 「西湖竹枝詞」, "畫獨追關仝."

532) 夏文彥, 『圖繪寶鑒』, "[善畫山水,] 師董源."

533) 陶宗儀, 『輟耕錄』, "畫山水宗董巨."

534) 董其昌, 『畫禪室隨筆』, "黃子久學."

535) 上同, "從北苑起祖."

536) 倪瓚, 『清閟閣全集』卷9, 「題黃子久畫」, "本朝畫山林水石, 高尙書之氣韻閑逸, 趙榮祿之筆墨峻拔, 黃子九之逸邁, 王叔明秀潤淸新, 其品第固自有甲乙之分, 然皆予斂衽無間言者."

537) 倪瓚, 『清閟閣全集』卷8, "大癡畫格超凡俗, 咫尺關河千里遙."

538) 鄭元佑, 『僑吳集』, 「題黃公望山水」, "荊關復生亦退避, 獨有北苑董.營丘李, 放出頭地差可耳."

539) 善住, 『谷響集』卷9, "黃公東海客, 能畫逼荊關."

540) 王世貞, 『藝苑厄言』, "趙松雪孟頫, 梅道人吳鎭仲圭, 大癡道人黃子久, 黃鶴山樵王蒙叔明, 元四大家也. 高彥敬.倪元鎭.方方壺, 品之逸者也."

541) 屠隆, 『畫箋』, "若云善畫, 何以上擬古人而爲後世寶藏? 如趙孟頫.黃子久.王叔明.

吳仲圭之四大家及錢舜擧.倪雲林 …"

542) 董其昌, 『容臺別集』卷6, 『畫旨』, "元季四大家以黃公望爲冠, 而王蒙.倪瓚.吳仲圭與之對壘."

543) 王世貞, 『藝苑厄言』, "山水畫至大小李一變也, 荊.關.董.巨又一變也, 李成.范寬又一變也, 劉.李.馬.夏.又一變也, 大痴.黃鶴又一變也."

544) 李日華, 『六硯齋筆記』, "大痴之筆, 所以沈鬱變化, 几爭造化神奇."

545) 張丑, 『淸河書畫舫』, "大痴畫, 其品固當在松雪翁上也."

546) 姜紹書, 『韻石齋筆談』, "國朝繪事, 應推沈石田.董元宰, 遡兩公盤礴之源, 俱出自黃子久. 子久畫秀潤天成, 每於深遠中見瀟灑, 雖博綜董.巨, 而靈和淸淑, 秩群絶倫, 卽雲林之幽淡, 山樵之縝密, 不能勝. 當時松雪雖爲前董, 惟以精工佐其古雅, 第能接軫宋人. 若夫取象於筆墨之外, 脫衔勒而抒性靈, 爲文人建畫苑之幟, 吾於子久無間然矣."

547) 石濤, 「跋汪柳澗摹黃大痴江山無盡圖卷」, "大痴.雲林.黃鶴山樵一變, 直破古人千丘萬壑, 如蚕食葉, 偶爾成文, 誰當着眼."

548) 王時敏, 『西廬畫跋』, "昔董文敏嘗爲余言, 子久畫冠元四家, 得片楮殘縑, 不啻吉光片羽.. 盖以神韻超逸, 體備衆法, 又能脫化渾融, 不落筆墨蹊徑, 故非人所企及, 此誠藝林飛仙, 回出塵埃之外者也. 元季四大家皆宗董巨, 穠纖澹淡, 各極其致. 惟子久神明變化, 不拘拘守其師法, 每見其布景用筆, 於渾厚中仍鐃逋峭, 蒼莽中轉見媚妍, 纖細而氣益閎, 塡塞而境愈廓, 意味無窮, 故學者罕窺其津涉."

549) 惲南田, 『甌杏館畫跋』, "一峰老人爲勝國諸賢之冠, 後爲沈啓南得其蒼渾, 董雲間得其秀潤."

550) 王原祁, 『麓臺題畫稿』, "四家各有眞髓, 其中逸致橫生, 天機透露, 大痴尤精進頭陀也."

551) 張庚, 『圖畫精意識』, "洵屬神化, 直奪右丞 營丘之席. 以其純用空勾, 不加點綴, 非具絶大神通不能也."

552) 方薰, 『山靜居論畫』, "痴翁性本霞擧, 故其筆墨工夫, 亦具九轉之妙, 實可與「黃庭」內外篇同玩味耳."

553) 錢杜, 『松壺畫憶』, "在元人中沈秀蒼渾, 眞能籠罩一代矣.. 觀此種筆墨, 令人有餐霞御風之想."

554) 楊維楨, 『東維子文集』, "華亭沈生瑞, 嘗以余遊, 得畫法於大痴道人."

555) 吳鎭, 「題墨竹詩」, "雲傍石太縱橫, 霜節渾無用世情. 若有時人問誰筆, 橡林一個老書生."

556) 『淪螺集』卷3, "是有山僧道人氣."

557) 吳鎭, 「自題草亭圖」, "依村构草亭, 端方意匠宏. 林深禽鳥樂, 塵遠竹松淸. 泉石供延賞, 琴書悅性情. 何當謝凡近, 任適慰平生."

558) 『四庫全書總目提要』, "[抗懷孤往,] 窮餓不移."

559) 董其昌, 『容臺別集』卷6, 『畫旨』, "吳仲圭本與盛子昭比門而居, 四方以金帛求子昭畫者甚衆, 而仲圭之門闃然, 妻子顧笑之. 仲圭曰, 二十年後不復爾."

560) 孫作, 『滄螺集』卷3, "仲圭爲人抗簡孤浩, 高自標表, 從其取畫, 雖勢力不能奪, 惟

以佳紙筆投之案格, 需其自至, 欣然就幾, 隨所欲爲, 乃可得也. 故仲圭於絹素畫絶
妙."

561) 黃公望, 「題吳鎭墨萊圖」, "是知達人遊戱於萬物之表, 豈形以之徒夸, 或者寓興於
此, 其有所謂而然耶."

562) 倪瓚, 『淸閟閣全集』, 「吳仲圭山水詩」, "道人家住梅花村, 窓下松醪滿石尊. 醉後揮
毫寫山色, 嵐霏雲氣淡無痕."

563) 倪瓚, 「題吳仲圭詩畫此韻」, "家住梅花村, 夢繞白雲鄕. 弄翰自淸逸, 歌詩更悠長.
緬懷圖中人, 看雲杖桃榔."

564) 吳鎭, 「題王蒙山水畫帖」, "吾友王叔明爲太朴先生作此二十幅, 高古淸逸, 無不兼
之, 人有謂其生平精力盡屬於此, 吾又謂其稍露一斑, 不僅此此而已也."

565) 『書史會要補遺』, "吳鎭草學習光."

566) 李日華, 『六硏齋筆記』, 「六硏齋三筆」, "作藏眞筆法, 古雅有餘."

567) 陳繼儒, 『修梅花庵記』, "[先生]書仿楊凝式, [畫出入荆關董巨.]"

568) 『四庫全書總目提要』, "胸次旣高 … 吐屬自能撥俗."

569) 錢棻, 『梅花道人遺墨』, "放歌蕩漾蘆花風."『北郭集』

570) 上同, "一葉隨風萬里身."

571) 孫作, 『滄螺集』, "與可以竹掩其畫, 仲圭以畫掩其竹."

572) 吳鎭, 「自題竹石圖」, "此君不可一日無, 才着數竿淸有余. 露葉風梢承硏滴, 瀟湘一
曲在吾廬."

573) 吳鎭, 「自題雙檜平遠圖軸」, "泰定五年春二月淸明節, 爲雷所尊師作, 吳鎭."

574) 吳鎭, 「自題漁父圖」, "目斷煙波靑有無, 霜凋楓葉錦模糊. 千尺浪四顋鱸, 詩筒相對
酒葫蘆. 至元二年秋八月梅花道人戲作漁父四幅, 幷題."

575) 『花溪集』卷2, 「梅花道人山水」, "興來用筆不用皴."

576) 吳鎭, 「自題漁父圖」, "西風瀟瀟下木葉, 江上靑山愁萬疊. 長年悠猶樂竿線, 簑笠幾
番風雨歇. 漁童鼓枻忘西東, 放歌蕩漾蘆花風. 玉壺聲長曲未終, 擧頭明月磨靑銅. 夜
深船尾魚拔刺, 雲散天空煙水闊. 至正二年春二月, 爲子敬戲作漁父意. 梅花道人書."

577) 吳鎭, 「自題秋江漁隱圖軸」, "江上秋光薄, 楓林霜葉稀. 斜陽隨樹轉, 去雁背人飛.
雲影連江滸, 漁家幷翠微. 沙涯如有約, 相伴釣船歸. 梅花道人戲墨."

578) 沈周, 「題吳仲圭水墨冊」"梅花庵主是吾師."

579) 沈周, 「題吳仲圭草亭詩意圖」, "我愛梅花翁, 巨老傳心印. 修此水墨緣, 種種得蒼
潤. 樹石墮筆鋒, 造化不能吝. 而今橡林下, 我愿執掃訊."

580) 沈周, 「題吳仲圭草亭詩意圖」, "吳仲圭得巨然筆意, 墨法又能軼出其畦徑, 爛漫慘
淡, 當時可謂自能名家者. 蓋心得之妙, 非易可學, 予雖愛而恨不能追其萬一."

581) 郭頻伽, 「梅花庵訪吳仲圭墓」, "碑碣斜陽外, 風流異代看."

582) 楊維楨, 『鐵崖詩集』丙集, "王侯前朝駙馬孫."

583) 『仁和縣志』, "此山高百餘丈, 岑有龍池, 一名渥窪. 北塢有龍洞, 西裂爲路, 深險不
可視. 山之腰有黃鶴仙洞, 甚狹, 中可容數人, 深窈而黑, 時有樵牧火松明而入, 愈遠
愈疑有龍在焉."

584) 『仁和縣志』, 「王蒙」, "黃鶴山中臥白雲, 使者三徵那肯起."

585) 上同, "我於白雲中, 未嘗忘靑山."

586) 陳基, 『夷白齋稿』卷21, "由行樞密院斷事經歷進辟掾史."

587) 『浙江通志』, "洪武初, 爲泰安州知州."

588) 徐沁, 『明畫錄』卷3, 「陳汝言條」, "王蒙知泰安州, 面泰山作畫, 三年始成. 惟允過訪, 適大雪, 遂用小弓挾粉筆彈之, 改爲雪景, 成岱宗密雪圖."

589) 陶宗儀, 『南村詩集』卷2, 「哭王黃鶴」, "人物三珠樹, 才華五鳳樓. 世稱唐北苑, 我謂漢南州. 大夢麒麟化, 驚魂猩犴愁. 平生衰老淚, 端爲故人流."

590) 倪瓚, 『淸閟閣全集』, 「送王叔明」, "仕祿豈云貴? 見琛非所珍. 當希陋巷者, 樂道不知貧."

591) 倪瓚, 『淸閟閣全集』卷7, 「寄王叔明」, "野飯魚羹何處無, 不將身作系官奴. 陶朱范蠡逃名姓, 那似煙波一釣徒."

592) 王蒙, 「自題靑卞隱居圖」, "至正廿六年四月黃鶴山人王叔明畫靑卞隱居圖."

593) 董其昌, 「題王叔明靑卞隱居圖」, "筆精墨妙王右軍, 澄懷觀道宗少文. 王侯筆力能扛鼎, 五百年來無此君. 倪雲贊山樵詩也, 此圖神氣淋淋, 縱橫瀟灑, 實山樵平生第一得意山水. 倪元鎭退舍宜矣. 庚申中秋日題於金昌門季白丈舟中, 董其昌."

594) 王蒙, 「自題夏日山居圖」, "夏日山居, 戊申二月黃鶴山人王叔明爲同玄高士畫於靑村陶氏之嘉樹軒."

595) 王蒙, 「自題夏山高隱圖」, "夏日高隱, 至正二十五年四月十七日, 黃鶴山人王蒙爲彦明徵士畫於吳門之寓舍."

596) 王蒙, 「題王蒙葛稚川移居圖」葛稚川移居圖. 蒙昔年與日章畫此圖, 已數年矣. 今重觀之, 始題其上. 王叔明識."

597) 倪瓚, 「述懷」, "嗟余幼失怙, 敎養自大兄."

598) 虞集, 「倪文光墓碑」, "以黃老爲歸."

599) 上同, "謝去熏俗."

600) 王賓, 「元處士雲林倪先生旅葬墓志銘」, "刮磨豪習, 未嘗有紈袴子弟態."

601) 上同, "强學好修."

602) 倪瓚, 「述懷」, "勵志務爲學, 守義思居貞. 閉戶讀書史, 出門求友生. 放筆作詞賦, 鑒時多評論. 白眼視俗物, 淸言屈時英. 貴富烏足道, 所思垂令名."

603) 倪瓚, 「述懷」, "大兄忽損館, 母氏繼淪傾. 慟哭肺肝裂, 練祥寒署幷."

604) 王賓, 「元處士雲林倪先生旅葬墓志銘」, "中有書數千卷, 悉手所校定, 經史諸子, 釋老歧黃. 古鼎彝名琴, 陳列左右, 松桂蘭竹香菊之屬, 敷紆繚繞, 而其外則喬木修篁, 蔚然深秀, 故自號雲林."

605) 張羽, 「題沈御史所藏元鎭竹枝」, "登淸閟閣, 焚香於金黃寶鴨, 乃見僧繇之墨妙."

606) 陳繼儒, 『妮古錄』, "王維雪蕉圖, 曾在淸閟閣."

607) 王賓, 「元處士雲林倪先生旅葬墓志銘」, "每雨止風收, 杖履自隨, 逍遙容與, 詠歌以娛, 望之者識其爲世外人. 客至, 輒笑語留連, 竟夕乃已."

608) 上同, "日晏坐淸閟閣, 于世累泊如也. 或作溪山小景, 人得之如拱璧. 家故饒於資, 不以富爲事, 有潔癖."

609) 張端, 「雲林倪先生墓表」, "雲林堂.逍閑仙亭.朱陽賓館.雪鶴洞.海岳翁書畫軒, 齋閣前植雜樹花卉, 下以白乳甃其隙, 時加汎濯. 花葉墮下, 則以長竿黐取之, 恐人足侵汚也."

610) 李元珪, 「冬日平江寄倪元鎮」, "玄文館里逢君日, 剪燭傳杯夜話時."

611) 倪瓚, 「述懷」, "釣耕奉生母, 公私日侵凌. 黽勉三十載, 人事浩縱橫. 輸租膏血盡, 役官憂病嬰. 抑鬱事汚俗, 紛攘心獨驚. 磬折拜胥吏, 戴星候公庭. 昔日春草暉, 今如雪中萌."

612) 倪瓚, 「至正乙未素衣詩」, "素衣涅兮, 在彼公庭. 載傷迫隘, 中心忪營. 彼苛者虎, 胡恤爾氓. 視氓如猶, 宁辟尤詬."

613) 上同, "素衣, 內自省也. 督輸官租, 羈縶憂慎, 思棄田廬斂裳宵遁焉."

614) 上同, "守而不遷."

615) 上同, "身辱親殆."

616) 王賓, 「元處士雲林倪先生旅葬墓志銘」, "至正初, 兵未動, 鬻其家田産."

617) 倪瓚, 「題寂照蔣君遺像」, "歲癸巳, 奉姑挈家, 避地江渚."

618) 倪瓚, 「題郭天錫畫並序」, "不歸我土, 已有十年."

619) 倪瓚, 「送盛高霞」, "嗟余百歲强過半, 欲借玄窓學靜禪."

620) 張端, 「雲林倪先生墓表」, "往來五湖三泖間二十餘年, 多居琳宮梵宇."

621) 出處未詳, "推與不留一緡."

622) 倪瓚, 『淸閟閣全集』卷6, 「上平章班師」, "金章紫綬出南荒, 戎馬旌旗擁道傍. 奇計素聞陳曲逈, 元勳今見郭汾陽. 國風自古周盛南, 天運由來漢道昌. 妖賊已墮征戰盡, 早歸丹闕奉淸光."

623) 倪瓚, 「寄張德常」, "凭君爲問張公子(士誠), 曾到良常夢亦淸."

624) 倪瓚, 「送杭州謝總督」, "南省迢遙阻北京, 開府任豪英. 守官視爵等侯伯, 僕射親民如父兄."

625) 出處未詳, "仙居乃在惠山東, 悟者方知色是空. 却坐西巖雙樹下, 玉笙雲里度淸風."

626) 倪瓚, 「題寂照蔣君遺像」 "幻影夢境是耶非, 縹渺風鬟雲霧衣. 一片松間秋月色, 夜深惟有鶴來歸. 梅花夜月耿冰魂, 江竹秋風洒淚痕. 天外飛鸞惟見影, 忍教埋玉在荒村."

627) 倪瓚, 『淸閟閣全集』卷3, 「題郭天畁畫幷序」, "念之悵恨如何可言. 不歸吾土, 亦已十年. 捉筆凄然久之. 至正二十三年, 歲在癸卯, 十二月十一日夜笠澤蝸牛廬中."

628) 倪瓚, 「懷歸」, "久客懷歸思惘然, 松間茆屋女夢牽. 三杯桃李春風酒, 一榻菖蒲夜雨船. 鴻迹偶曾留雪渚, 鶴情原只在芝田. 他鄉未若還家樂, 綠樹年年叫杜鵑."

629) 都穆, 『都公談纂』, "倪元鎮旣散其田, 而稅未及推, 入國朝, 催科者坌集, 元鎮逃去, 潛於蘆中焫龍涎香, 被執, 囚於郡獄. 衆爲祈解而免."

630) 徐沁, 『明畫錄』, "明初被召, 固辭不起."

631) 倪瓚, 「歲在甲寅中秋寓姻親鄒氏病中詠懷」, "[經旬臥病掩山扉, 巖穴潛神以伏龜. 身世浮雲度流水, 生涯煮豆爨枯萁.] 紅蠡卷碧應無分, 白髮悲秋不自支. 莫負尊前今夜月, 長吟桂影一伸眉." 都穆, 『南濠詩話』.

632) 楊維楨, 『東維子文集』, "元鎭詩材力似腐而風致近古."

633) 周南老, 「元處士雲林先生墓志銘」, "詩法旣變, 而以淸新尙. 莫克究古雅. 處士之 詩, 不求工, 而自理致沖淡蕭散."

634) 張端, 「雲林倪先生墓表」, "所作詩畵, 自成一家, 瀟灑穎脫, 若非出於人爲者."

635) 周南老, 「元處士雲林先生墓志銘」, "禮樂制度, 靡不究索."

636) 王賓, 「元處士雲林倪先生旅葬墓地銘」, "經史諸子. 釋老岐黃. 記勝之書 盡日成誦."

637) 上同, "轟轟烈烈男兒事, 莫使磨拖過此生."

638) 倪瓚, 「岳王墓」, "耿耿忠名萬古留, 當時功業浩難收. 出師未久班師表, 相國翻爲敵 國謀. 廢壘河山猶帶憤, 悲風蘭蕙總驚秋. 異代行人一洒淚, 精爽依依雲氣浮."

639) 上同, "奸任忠誅轉繆悠, 鄂王固豈爲身謀. 中興可望隳成業, 南渡何心報敵仇. 莫言 當時民遮哭, 更使他年過客愁."

640) 上同, "淚淚江流寫余恨, 可憐宋祚亦終移."

641) 倪瓚, 『淸閟閣全集』 卷5, 「用王叔明韻題畵」, "[陶潛宅畔五株柳, 范蠡湖中一葉 舟.] 同煮茯苓期歲暮, 殘生此外更何求."

642) 倪瓚, 『淸閟閣全集』 卷7, 「寄王叔明」, "野飯魚羹何處無, 不將身作系官奴. 陶朱范 蠡逃名姓, 那似煙波一釣徒."

643) 上同, "今日江湖重回首, 卜居南岑白雲隈."

644) 倪瓚, "好僧寺, 一住必旬日, 篝燈木牀, 蕭然晏坐."顧元慶, 『雲林遺事』.

645) 倪瓚, 「泊舟」, "蛻迹塵喧久, 寡欲天機深."顧元慶, 『雲林遺事』.

646) 倪瓚, 「寄照本明」, "松石夜燈禪影瘦, 石潭秋水道心空."顧元慶, 『雲林遺事』.

647) 倪瓚, 「春日登望虞亭有感」, "迄今風景俱非昔, 想到句吳一愴然."顧元慶, 『雲林遺 事』.

648) 倪瓚, 「二月六日南園四首」, "人間何物爲眞實, 身世悠悠泡影中."顧元慶, 『雲林遺 事』.

649) 張端, 「雲林倪先生墓表」, "一盥頮易水數十次, 冠服數十次振拂."

650) 上同, "齋閣前, … 下以白乳甃其隙, 時加汎濯."

651) 倪瓚, 『淸閟閣全集』 卷2, 「爲方厓畵山就題」, "我初學揮染, 見物皆畵似. 郊行及城 游, 物物歸畵笥."

652) 倪瓚, 「自題水竹居圖」, "至正三年癸未歲八月望日, □進道過余林下, 爲言僦居蘇州 城東, 有水竹之勝, 因想像圖此, 幷賦詩其上云, 僦得城東二畝居, 水光竹色照琴書.

653) 倪瓚, 「自題漁庄秋霽圖」, "江城風雨歇, 筆研晚生涼. 囊楮未埋沒, 悲歌何慨慷. 秋 山翠冉冉, 湖水玉汪汪. 珍重張高士, 閑披樹石牀. 此圖余乙未歲戲寫於王雲浦漁庄, 忽已十八年矣. 不意子宜友契藏而不忍棄損, 感懷疇昔, 因成五言. 壬子七月廿日, 瓚."

654) 出處未詳, "不食人間煙火氣."

655) 董其昌, 「題漁庄秋霽圖軸」, "倪迂蚤(早)年書勝於畵, 晚年書法頹然自放, 不類歐柳, 而畵學特深詣, 一變董巨, 自立門庭, 其所謂逸品在神妙之上者, 此漁庄秋霽圖, 尤其 晚年合作者也. 仲醇寶之, 亦氣韻相似耳, 董其昌己亥秋七月廿七日泊舟徐門書."

656) 倪瓚,「自題六君子圖」, "盧山甫每見輒求作畫, 至正五年四月八日, 泊舟弓河之上, 而山甫篝燈出此紙, 若征余畫, 時已憊甚, 只得勉以應之, 大癡黃師見之必大笑也. 倪瓚"

657) 黃公望,「題倪瓚六君子圖」, "遠望雲山隔秋水, 近看古木擁坡陁. 居然相對六君子, 正直特立無偏頗."

658) 倪瓚,「自題古木幽篁圖」, "古木幽篁寂寞濱, 斑斑蘚石翠含春. 自知不入時人眼, 畫與蛟溪古逸民."

659) 吳憲,「寫秋亭嘉樹圖幷詩以贈」, "千年霜月積靈氣, 結入倪郎手與心. 一掣便歸天上去, 人間留影尚森森"

660) 夏文彥,『圖繪寶鑒』, "晩年率略酬應, 似出二手."

661) 倪瓚,「自題春山圖」, "狂風二月獨凭欄, 青海微茫煙霧間. 酒伴提魚來就煮, 騎曹問馬只看山. 汀花岸柳渾賴, 飛鳥孤雲相與還. 對此持杯竟須飲, 也知春物易闌珊. 延陵倪瓚, 壬子春."

662) 安岐,『墨緣匯觀』, "筆法王叔明, 甚爲奇絶."

663) 董其昌,『容臺別集』卷6,『畫旨』, "作雲林畫須用側筆, 有輕有重, 不得用圓筆, 其佳處在筆法秀峭耳.『畫論叢刊』卷上, 臺北: 華正書局 再刊行, 1983.

664) 上同, "黃.倪.吳.王四大家, 盖宗董巨起家成名, 至今隻行海內."

665) 上同, "倪雲林.黃子久.王叔明盖從北苑起家."

666) 上同, "倪迂學北苑."

667) 倪瓚,「自題獅子林圖」, "余與趙君善長, 以意商榷作獅子林圖, 眞得荊關遺意."

668) 惲格,『南田畫跋』, "元時名家, 無不宗北苑. 迂老倔强, 故作荊關, 欲立異以傲諸公耳."

669) 董其昌,『容臺別集』卷6,『畫旨』, "枯樹則李成, 此千古不易, 雖復變之, 不離本源. 倪雲林亦出自郭熙李成, 稍加柔雋耳."

670) 董其昌,『容臺別集』卷6,『畫旨』, "雲林畫法, 大都樹木似營丘寒林, 山石宗關同, 皴似北苑, 而各有變局."

671) 上同, "關同畫爲之宗."

672) 安岐,『墨緣匯觀』, "初視以爲子久, 亦一奇也."

673) 上同, "筆法王叔明, 甚爲奇絶."

674) 倪瓚,『淸閟閣全集』卷9,「題畫.題畫竹」, "以中每愛余畫竹, 余之竹聊寫胸中逸氣耳, 豈復較其似與非, 葉之繁與疏, 枝之斜與直哉. 或塗抹久之, 他人視以爲麻爲蘆, 僕亦不能强辨爲竹, 眞沒奈覽者何, 但不知以中視爲何物耳."

675) 倪瓚,『淸閟閣全集』卷10,「答張藻仲書」, "瓚比承命俾畫陳子樫剡源圖, 敢不承命惟謹. 自在城中, 汩汩略無少淸思. 今日出城外閑靜處, 始得讀剡源事迹. 圖寫景物, 曲折能盡狀其妙趣, 蓋我則不能之. 若草草點染, 遺其驪黃牝牡之形色, 則又非所以爲圖之意. 僕之所謂畫者, 不過逸筆草草, 不求形似, 聊以自娛耳. 近迂游偶來城邑, 索畫者必欲依彼所指授, 又欲應時而得, 鄙辱怒儂, 無所不有. 冤矣乎! 詎可責寺人以髯也! 是亦僕自有以取之耶."